preface 出版序

彈鋼琴對許多人來說，是一段回憶、一種樂趣，也是一種感動。還記得暢銷韓劇《鋼琴》中文主題曲〈Piano〉一段歌詞：「白鍵是那一年海對沙灘浪花的繾綣，黑鍵是和你多日不見。」訴說了你我嚮往的純真年代。另一部知名的音樂電影《海上鋼琴師》（Legend of 1990）中，主角「千九」餘音繞樑的鋼琴聲和豁達的人生觀不僅搖撼船上每一個人，更吸引成千上萬的人爭相上船，目睹他的精湛琴技，享受琴聲帶來的那份感動。

本書收錄了2007~2016年熱門的中文流行歌曲102首，其中包含影視劇主題曲、歌唱選秀節目熱門選曲、音樂網紅喜愛的翻唱歌曲…等。每首鋼琴演奏譜均提供左右手完整樂譜，標註中文歌詞、速度與和弦名稱。不但讓你學會彈琴，更能清楚掌握曲式架構。值得一提的是，每首歌曲皆依原版原曲採譜，並經過精心改編為難易適中的調性，以免難度太高的演奏譜讓人望之卻步、失去彈奏樂趣。但針對某些經典的鋼琴伴奏，仍以原汁原味呈現，讓讀者藉此學習大師級的編曲精華。就內容而言，「Hit101系列」可謂編之有度、難易適中。「Hit101系列」另一個特色是，我們善用反覆記號來記錄樂譜，讓每首歌曲翻頁次數減到最少，無須再頻頻翻譜！

感謝邱哲豐、朱怡潔、聶婉迪三位老師兩位老師的辛勞採譜編寫，藉著102首流行歌曲的旋律，將彈琴的樂趣分享給更多喜愛音樂的朋友。「自娛娛人」是我們為本書下的註解，希望得到大家的共鳴。謝謝！

Hit 102 CONTENTS>> 目錄

天使

●詞：阿信　●作曲：怪獸　●音唱：五月天

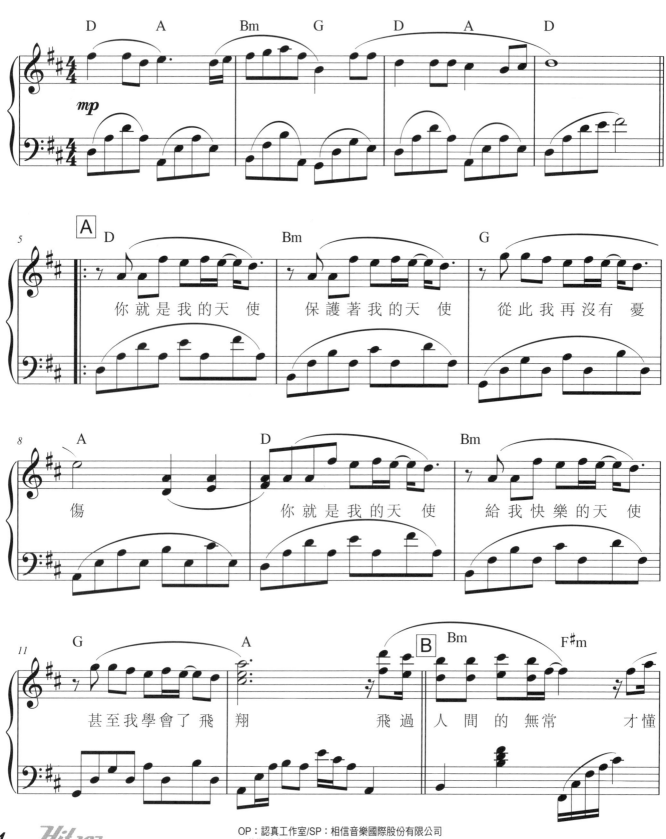

你就是我的天　使　保護著我的天　使　從此我再沒有　憂

傷　你就是我的天　使　給我快樂的天　使

甚至我學會了飛　翔　飛過　人間的無常　才懂

OP：認真工作室/SP：相信音樂國際股份有限公司
OP：蒙斯特音樂工作室/SP：相信音樂國際股份有限公司

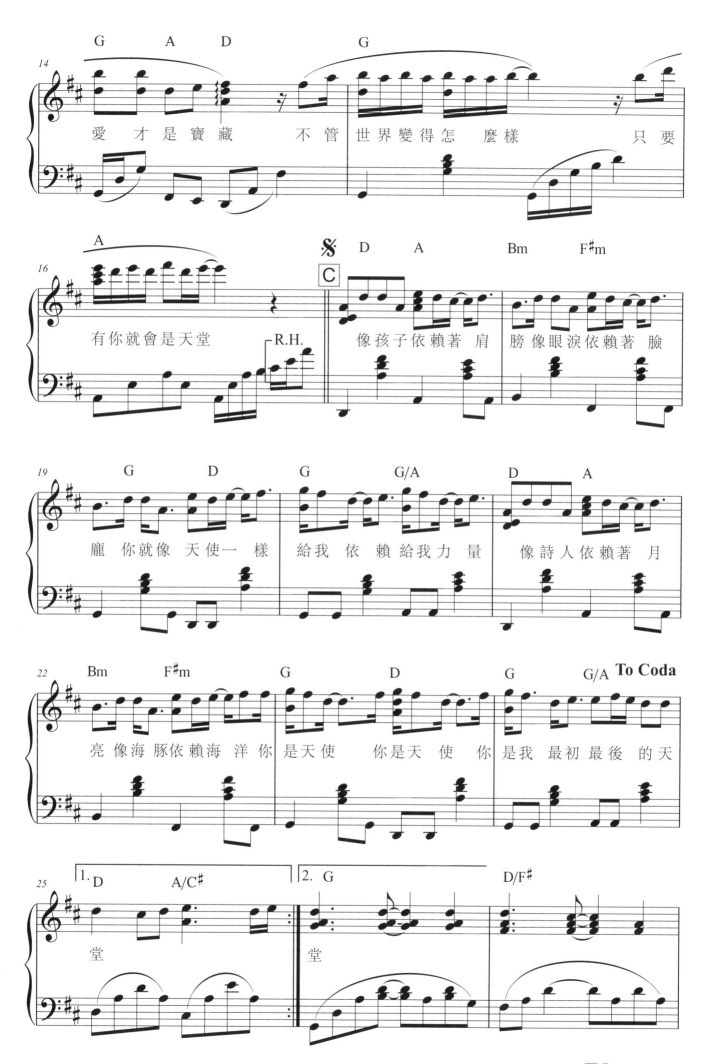

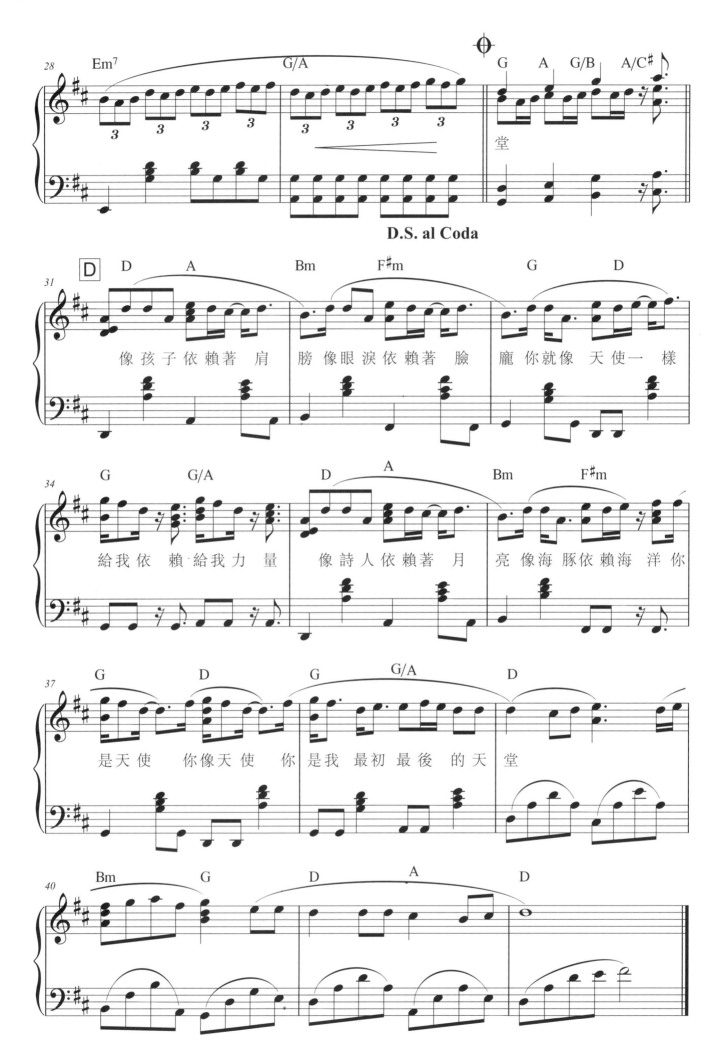

D.S. al Coda

稻香

●詞：周杰倫 ●曲：周杰倫 ●唱：周杰倫

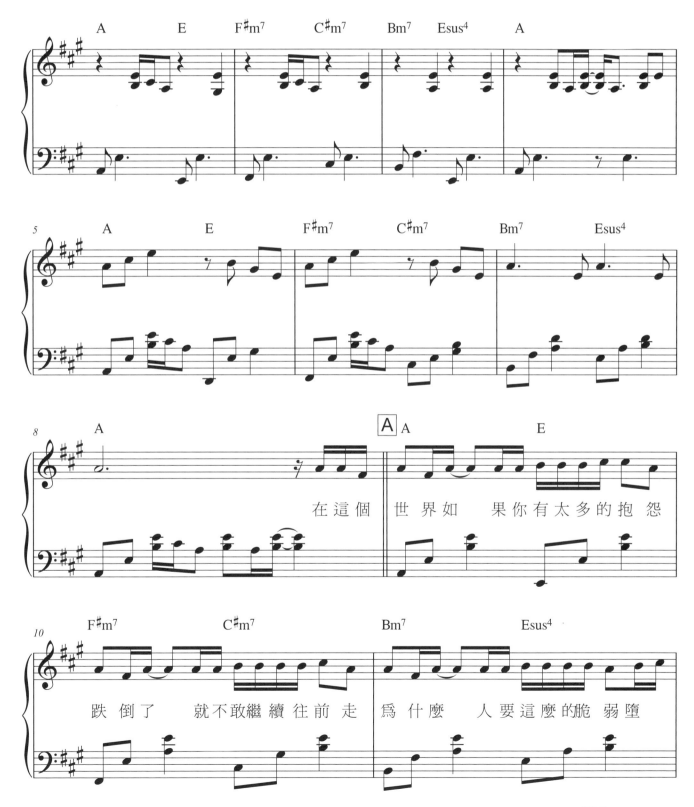

OP：JVR Music Int'l Ltd.

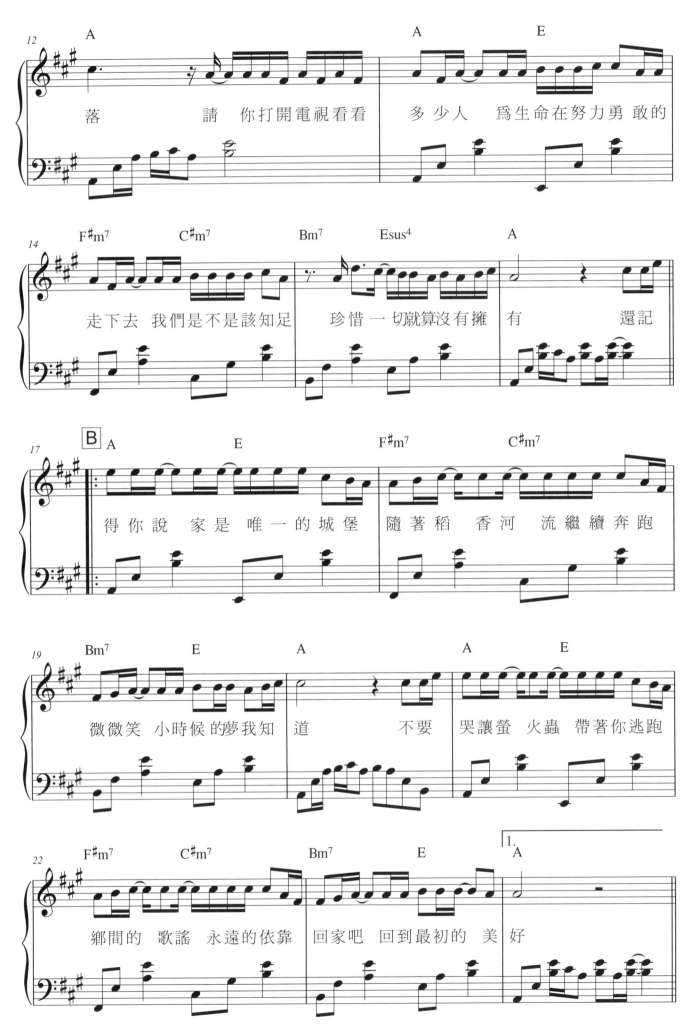

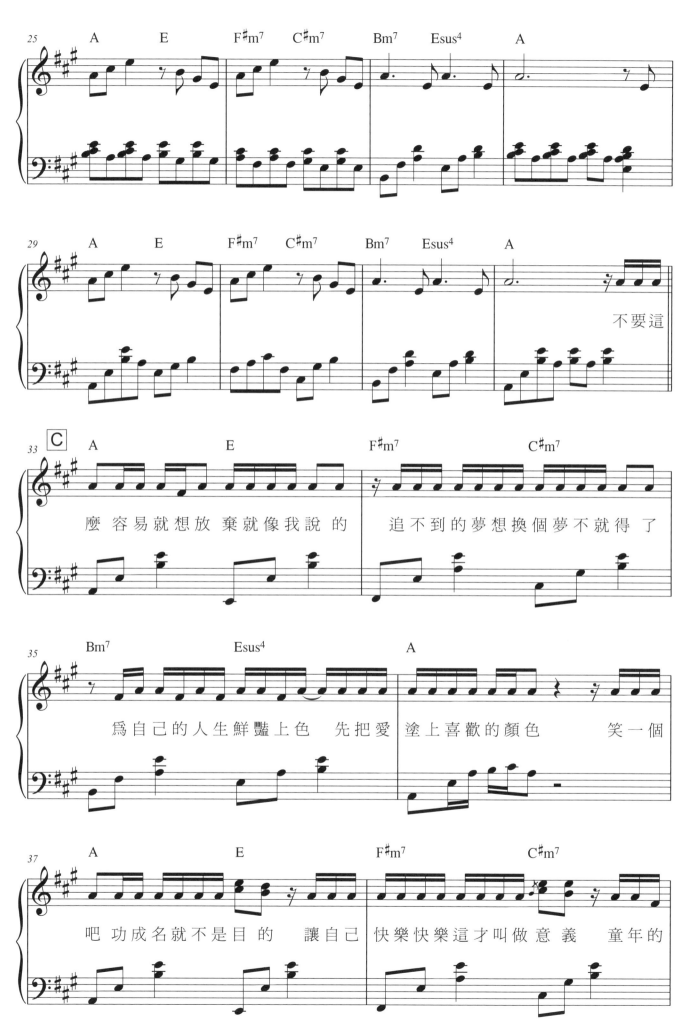

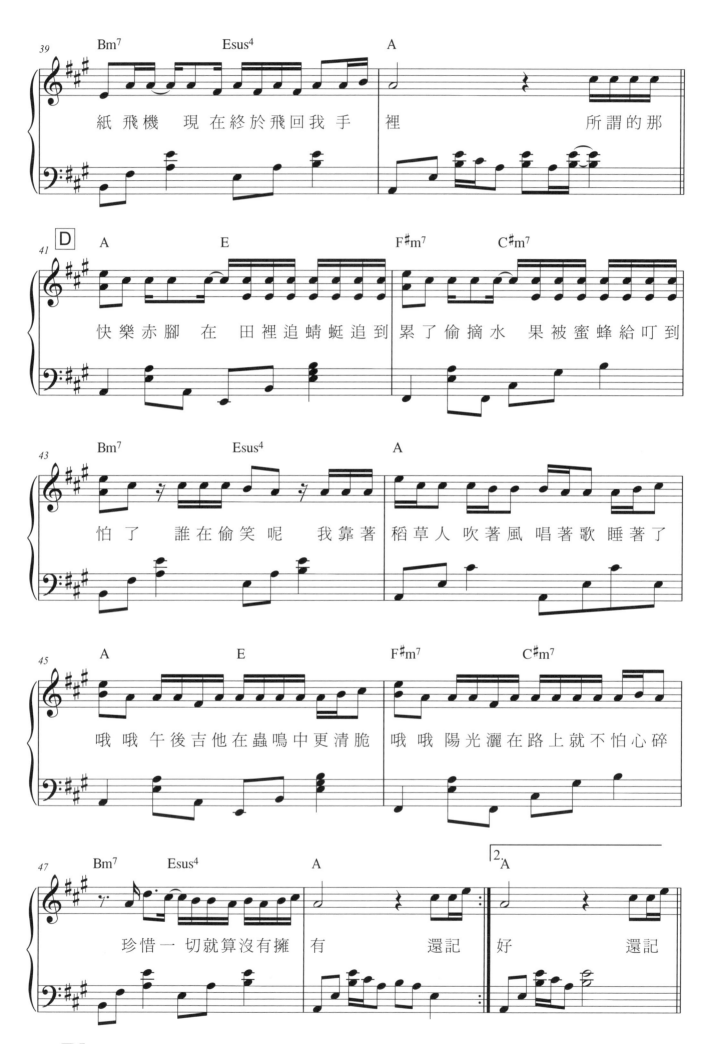

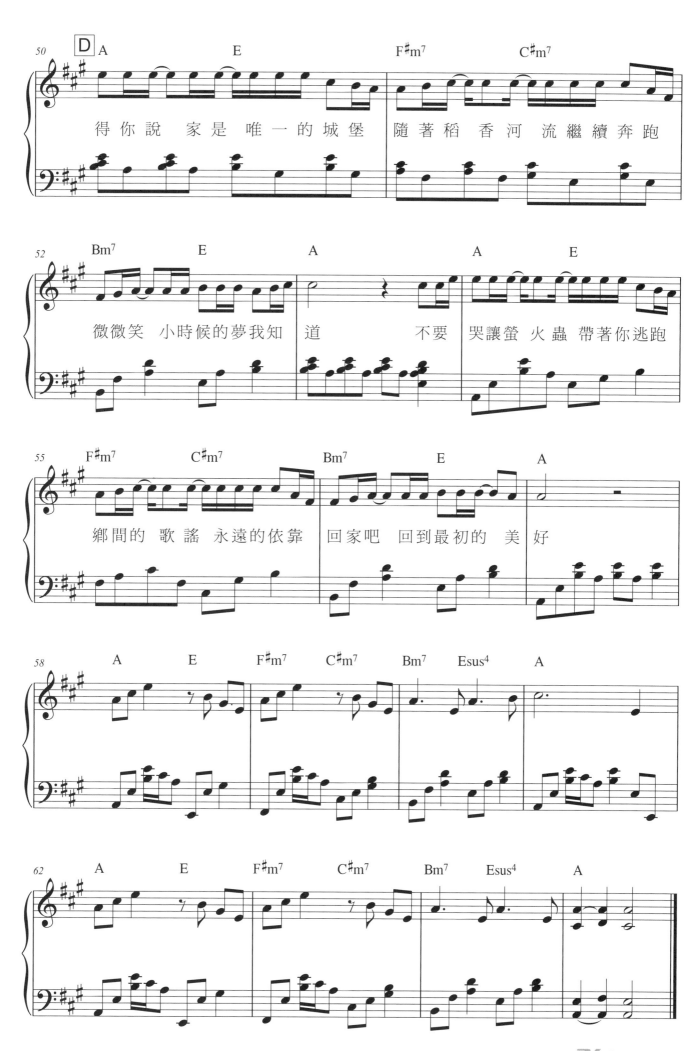

壞人

●詞：馬嵩惟　●曲：方泂鑌　●唱：方泂鑌

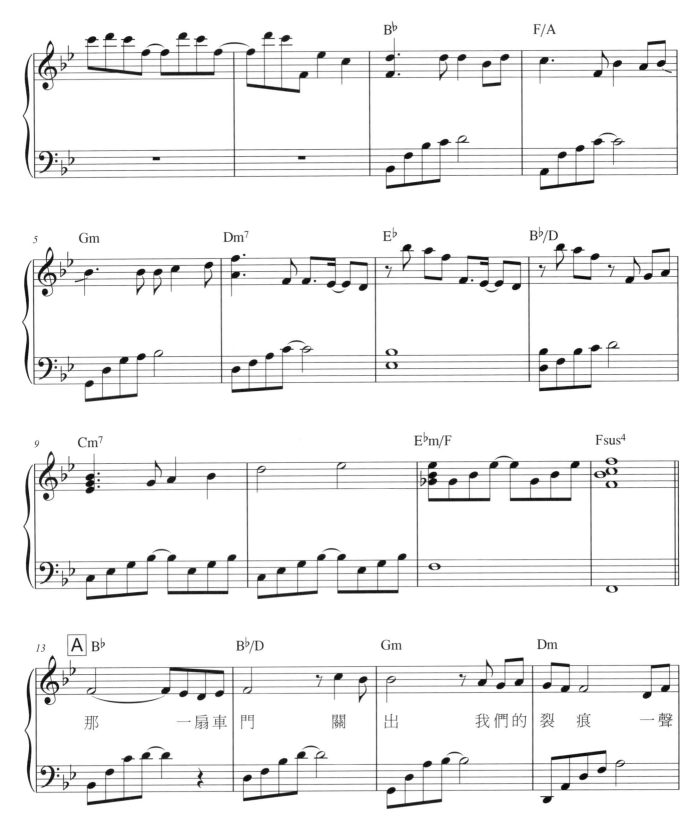

那　　　一扇車　門　關　出　我們的　裂　痕　一聲

OP：UNIVERSAL MUSIC PUBLISHING LTD

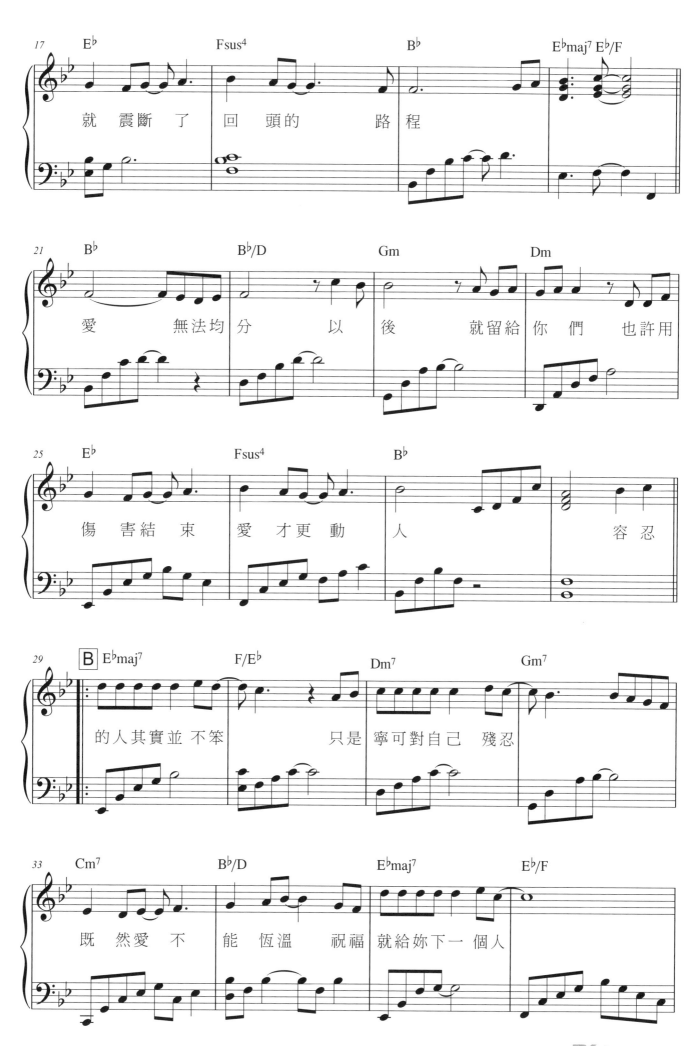

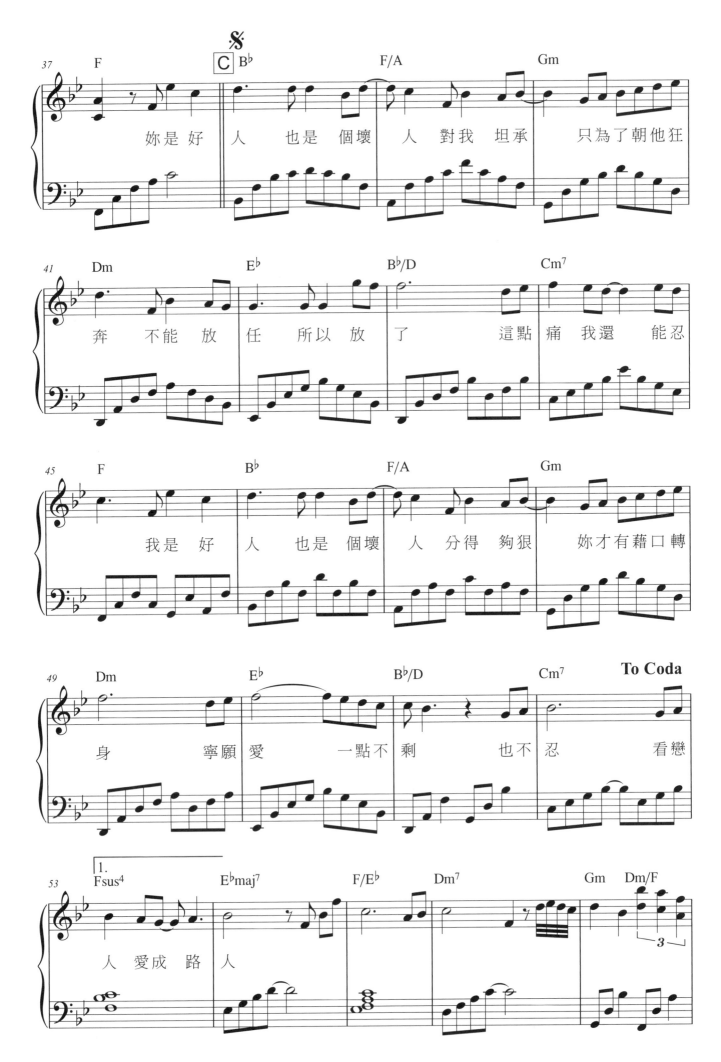

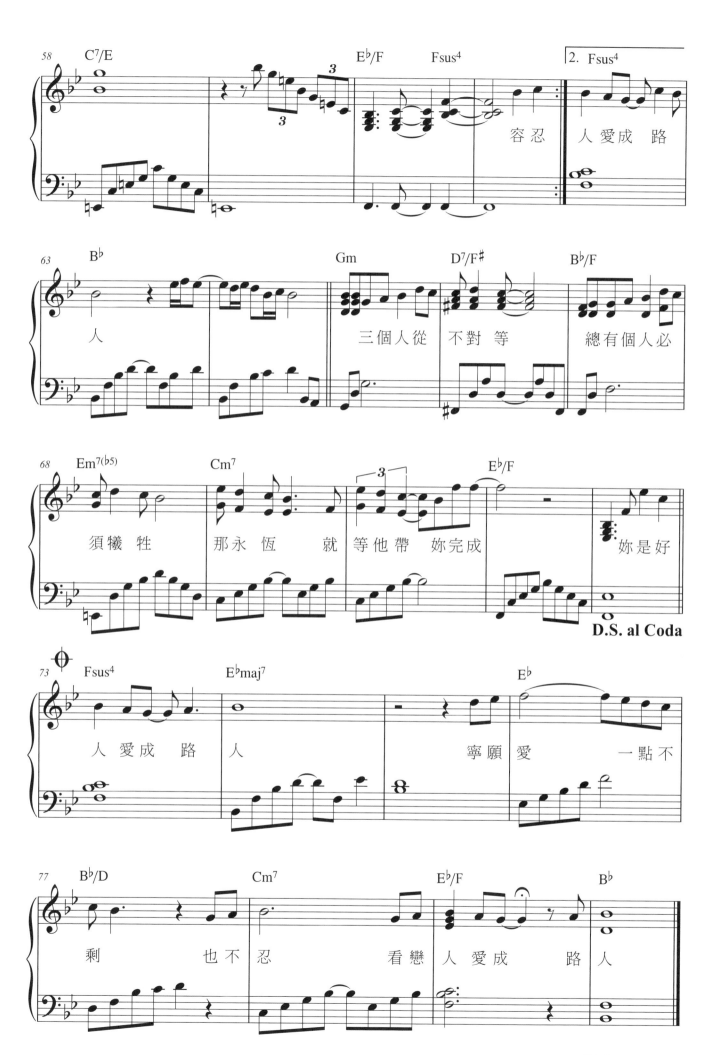

煎熬

●詞：徐世珍／司魚／吳輝福　●曲：饒善強　●唱：李佳薇

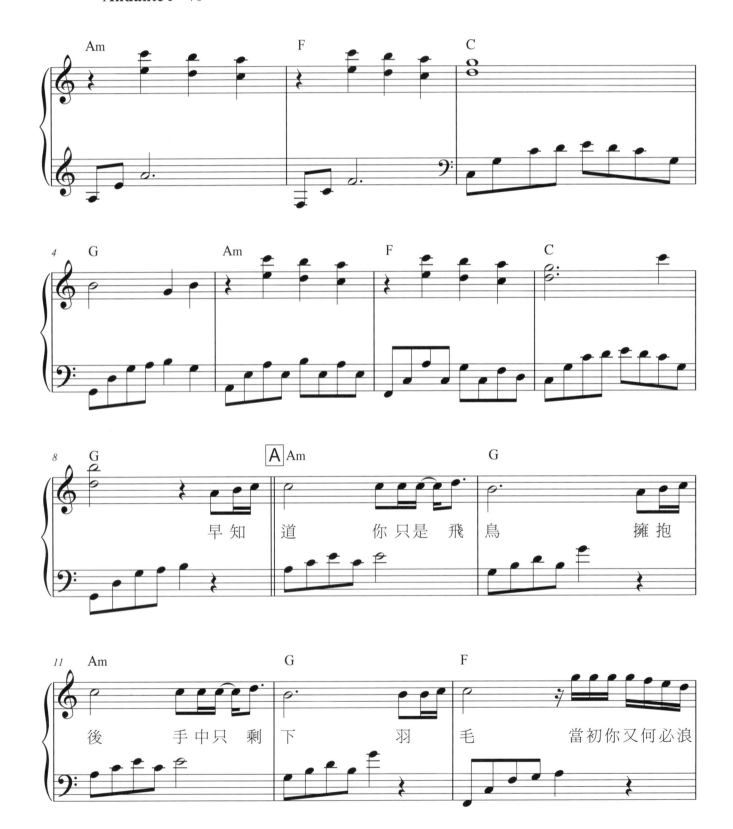

OP：UNIVERSAL MUSIC PUBLISHING LTD

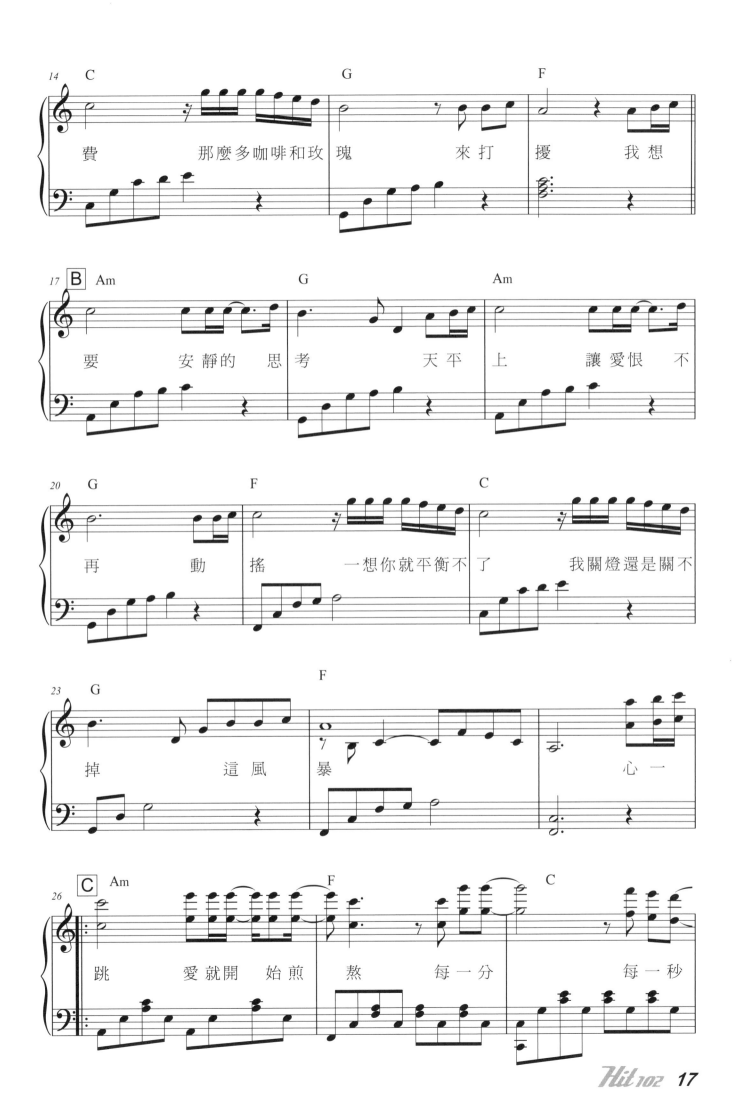

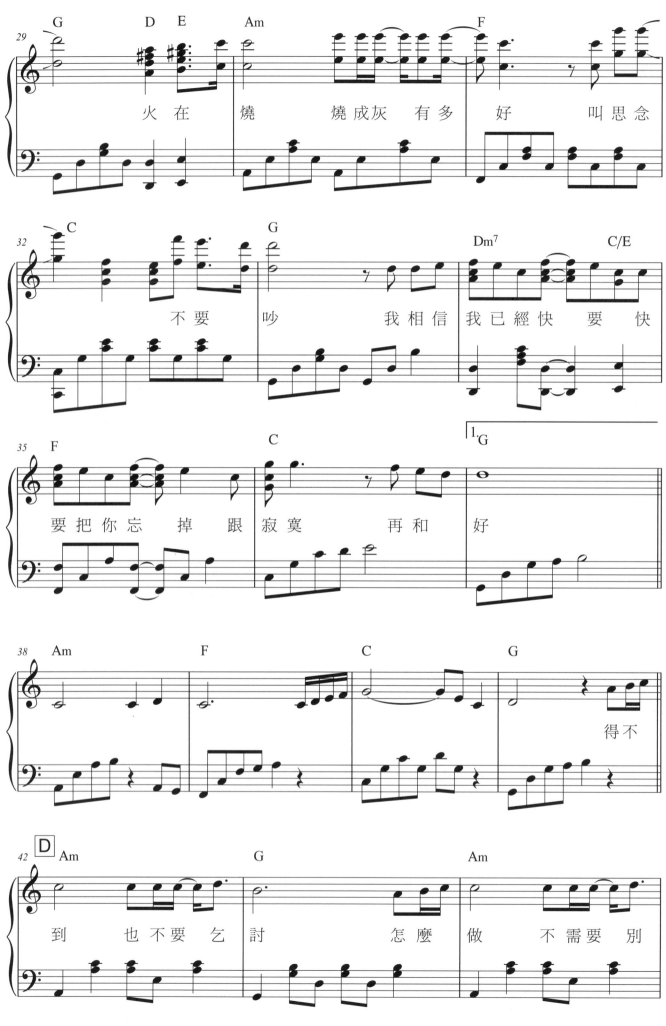

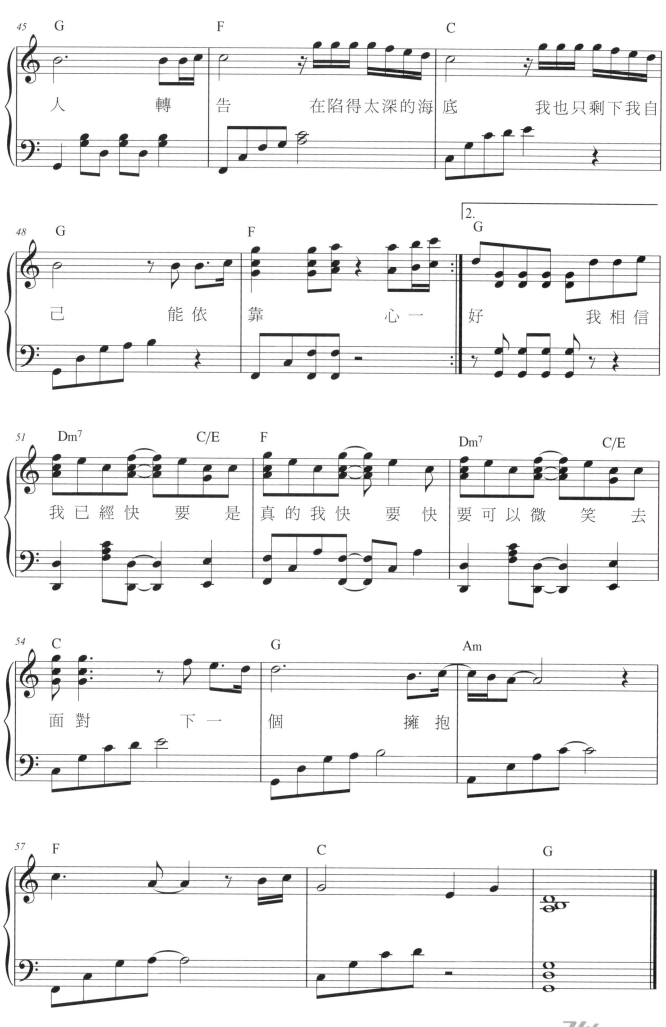

不該

●詞：方文山　●曲：周杰倫　●唱：周杰倫、張惠妹

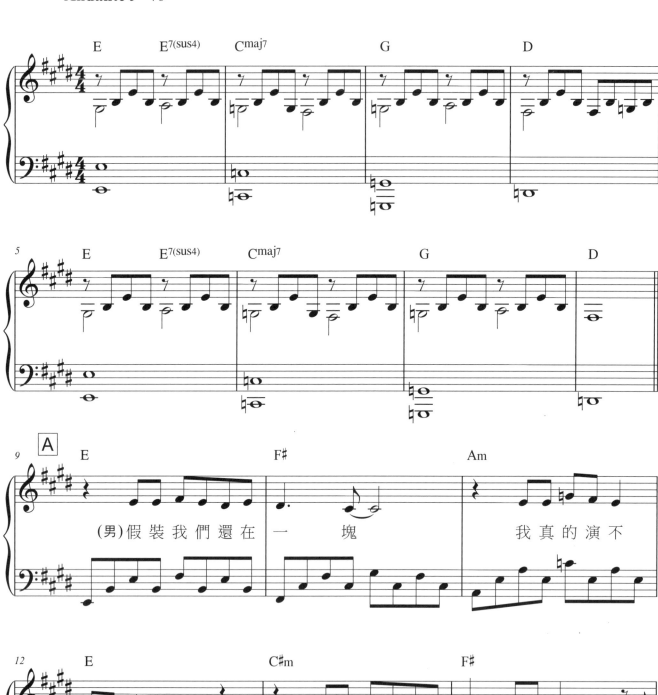

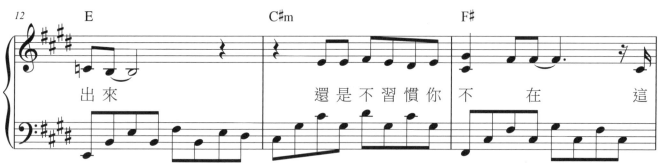

OP：JVR Music Int'l Ltd.

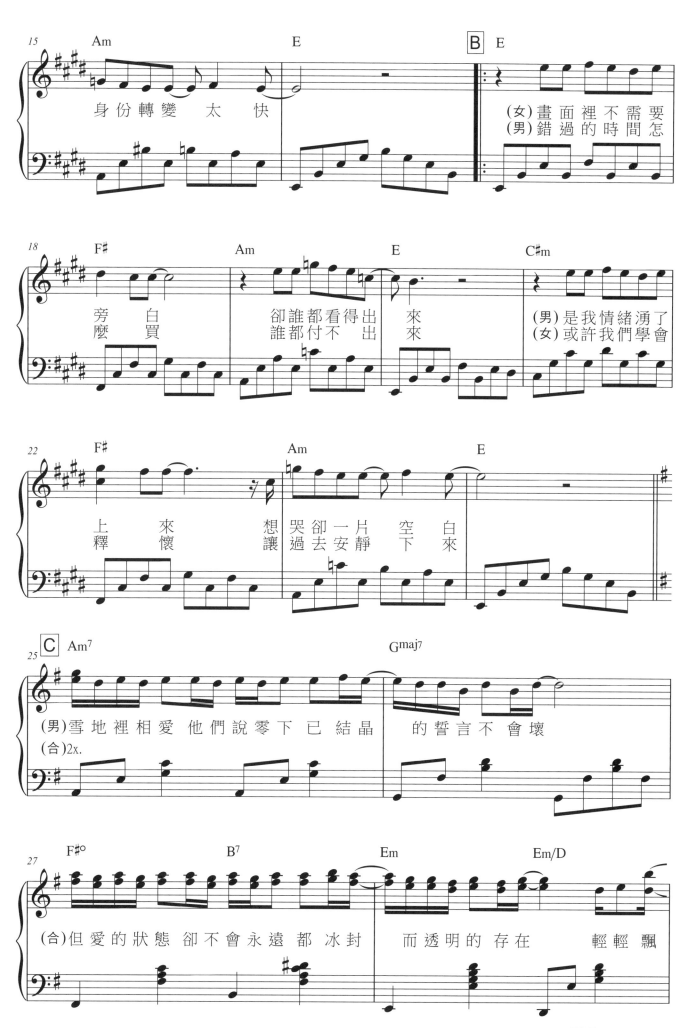

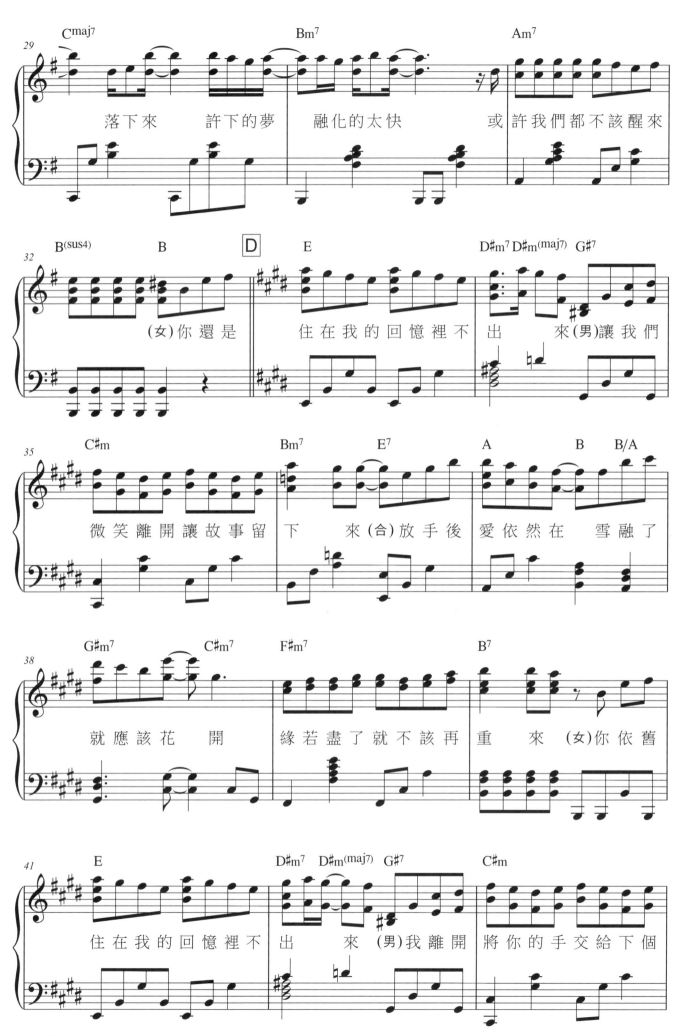

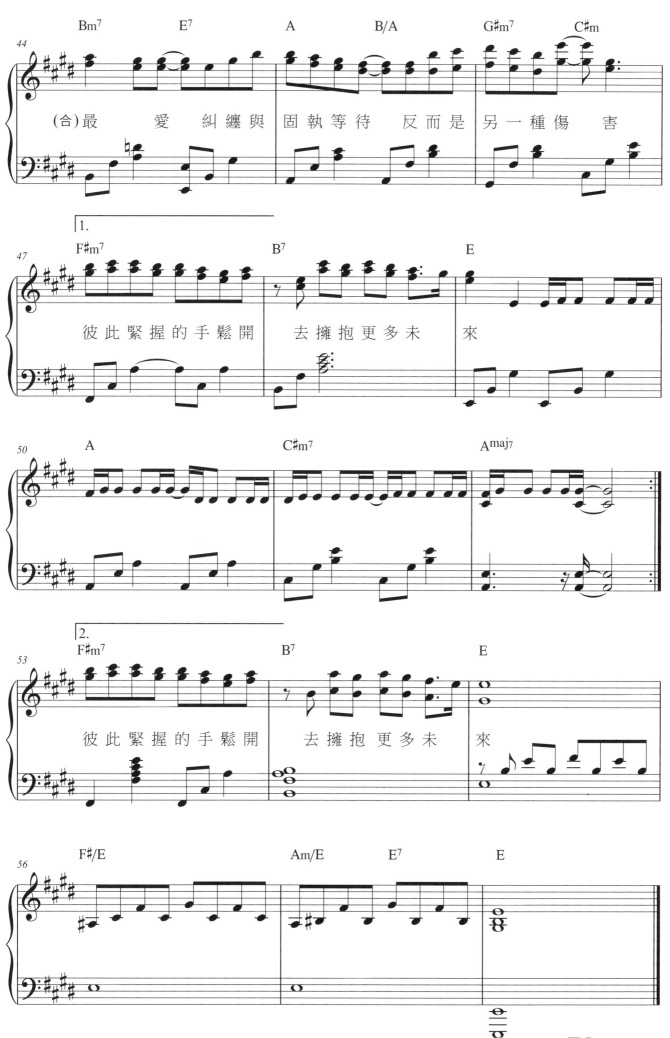

(合)最　愛　糾纏與　固執等待　反而是　另一種傷　害

彼此緊握的手鬆開　去擁抱更多未　來

彼此緊握的手鬆開　去擁抱更多未　來

說謊

●詞：施人誠　●曲：李雙飛　●唱：林宥嘉

韓劇《善德女王》片尾曲、短片《針尖上的天使》主題曲

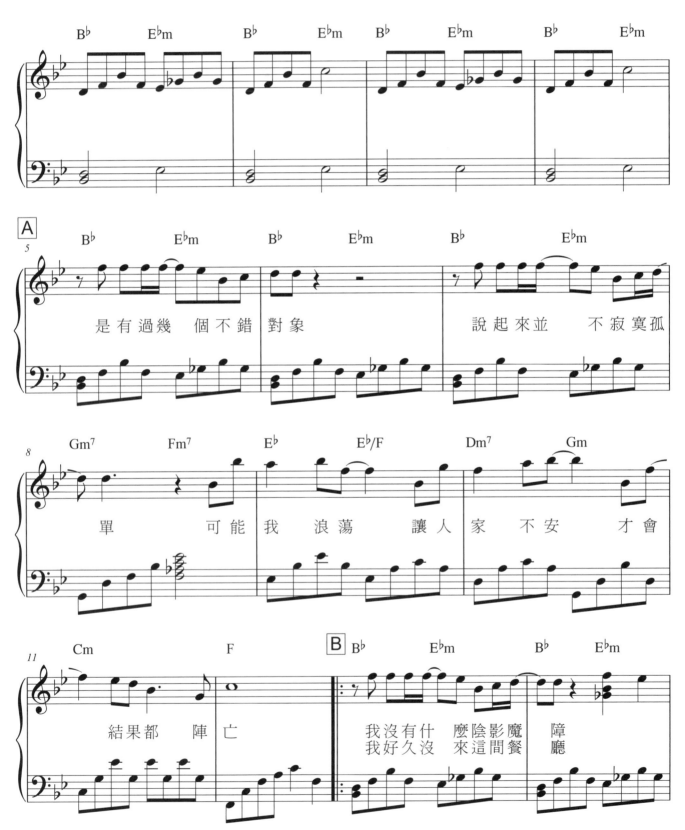

歌詞：

是有過幾　個不錯　對象　　　　　說起來並　不寂寞孤

單　　可能我　浪蕩　讓人　家　不安　才會

結果都　陣亡

我沒有什　麼陰影魔　障

我好久沒　來這間餐　廳

OP：HIM Music Publishing Inc.

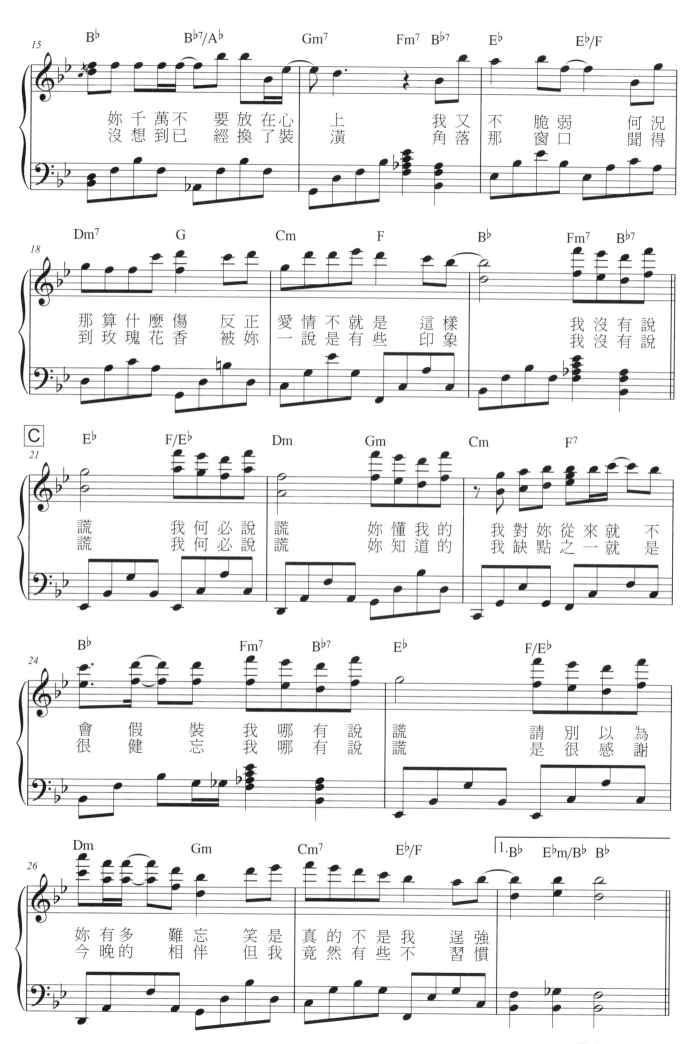

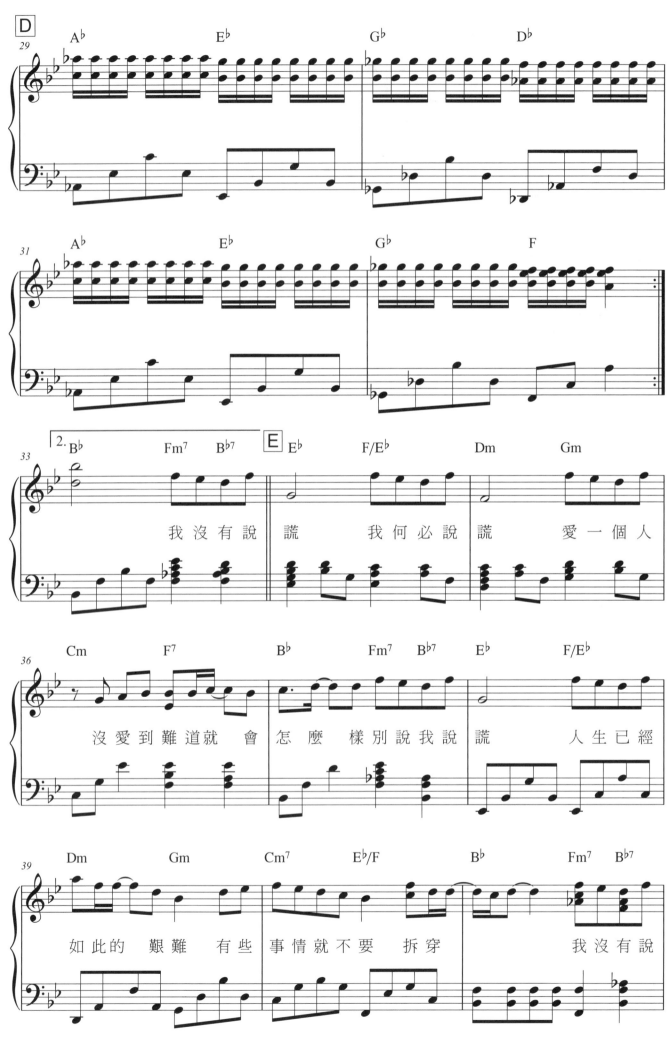

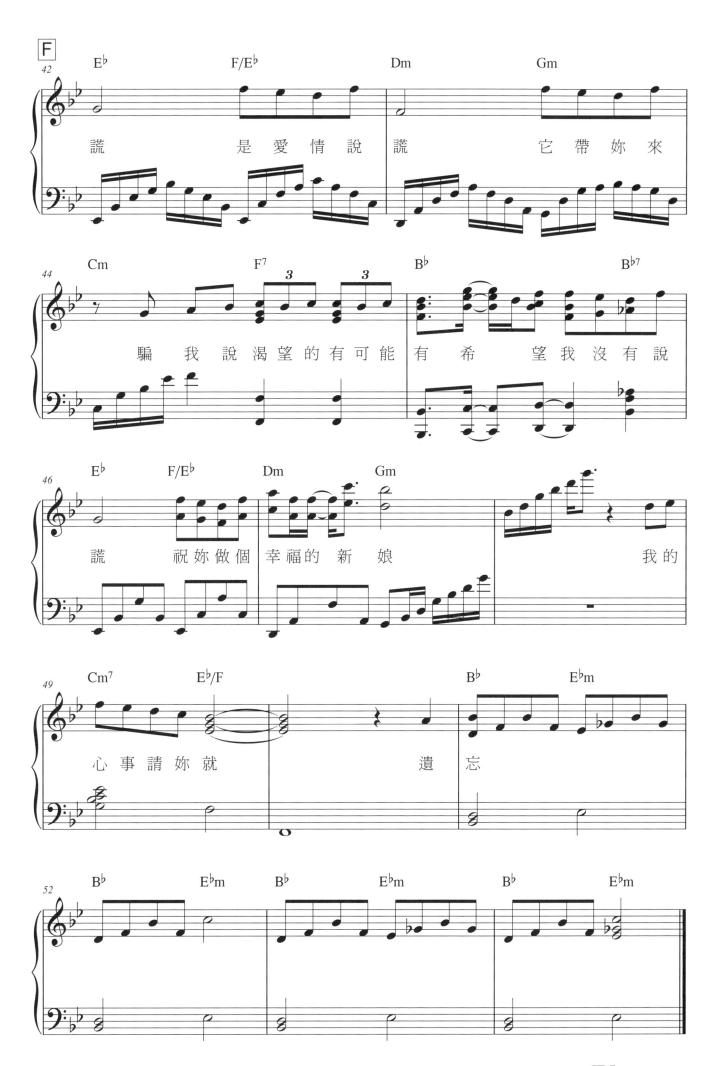

傻子

●詞：張鵬鵬／鄭楠　●曲：鄭楠　●唱：林宥嘉
電影《ＬＯＶＥ》原聲帶

Lento ♩ = 64

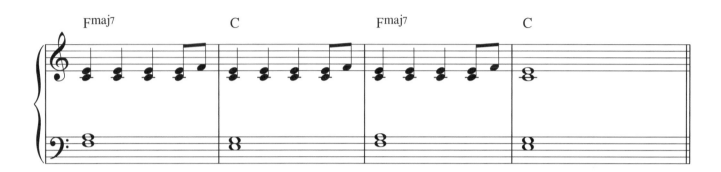

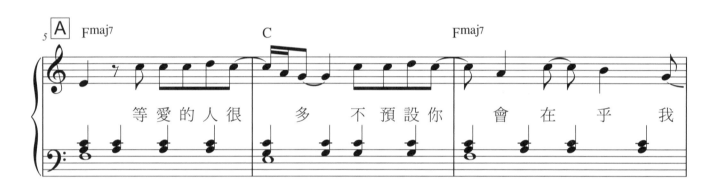

等愛的人很　多　不預設你　會在乎我

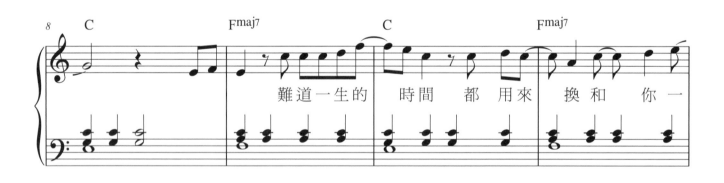

難道一生的　時間都用來　換和你一

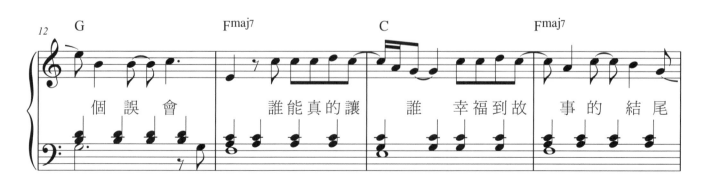

個誤會　誰能真的讓　誰幸福到故　事的結尾

OP：HIM Music Publishing Inc.

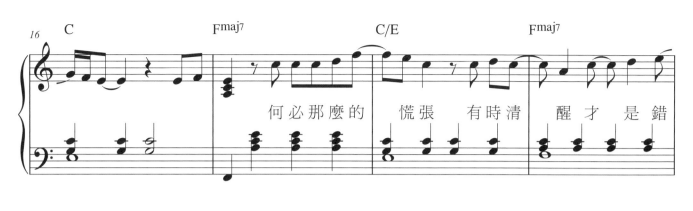

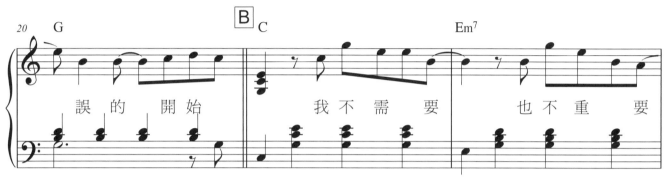

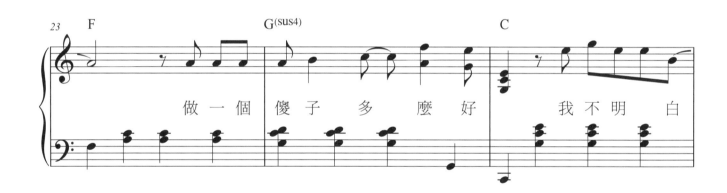

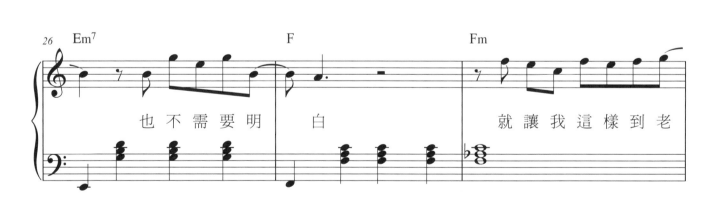

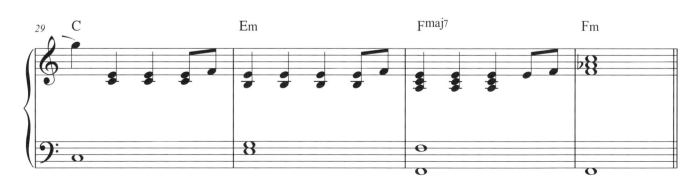

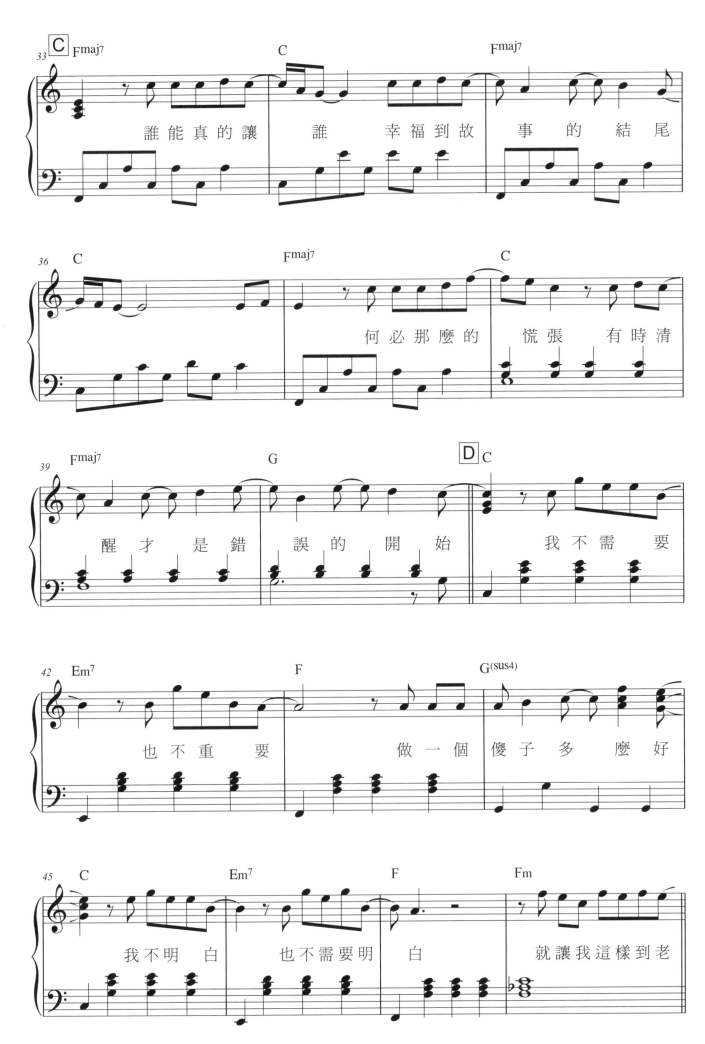

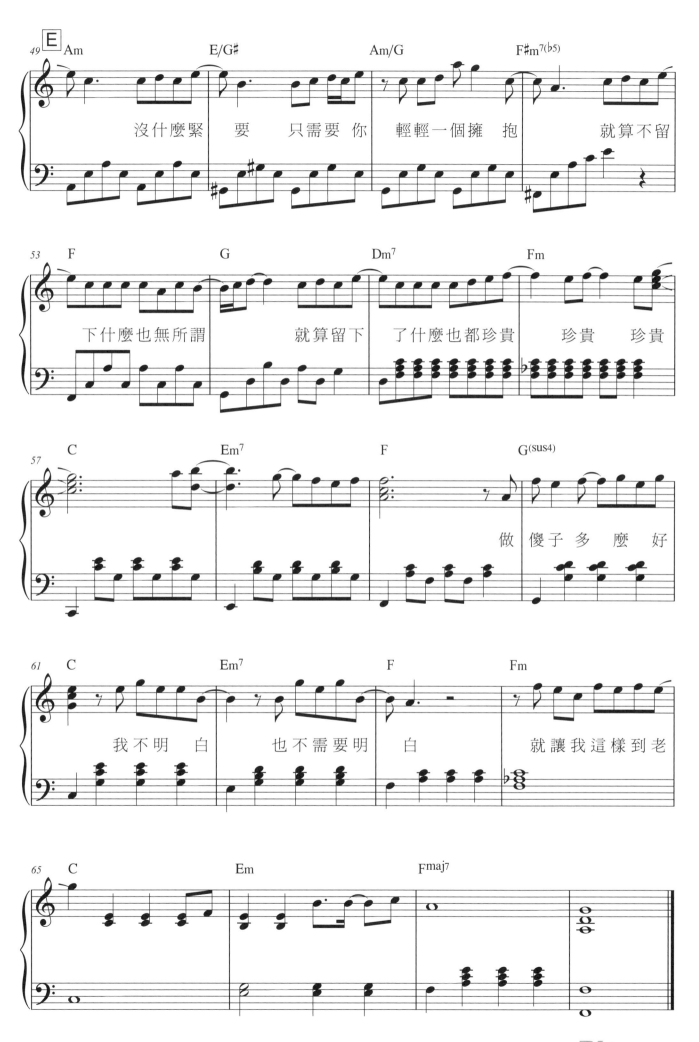

兜圈

●詞：陳信廷　●曲：林宥嘉　●唱：林宥嘉
電視劇《必娶女人》片尾曲

Moderato ♩ = 112

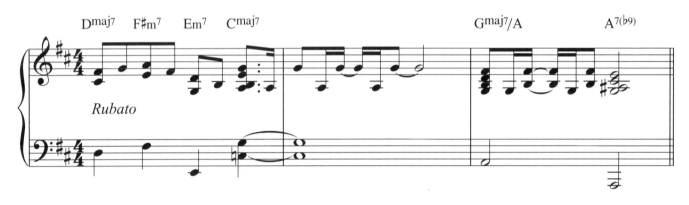

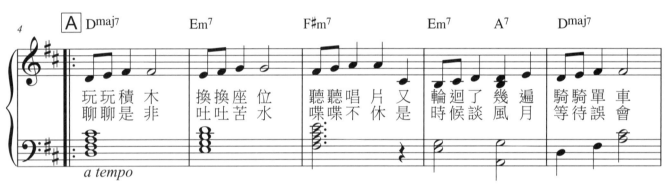

玩玩積木　　換換座位　　聽聽唱片又　　輪迴了幾遍　　騎騎單車
聊聊是非　　吐吐苦水　　喋喋不休是　　時候談風月　　等待誤會

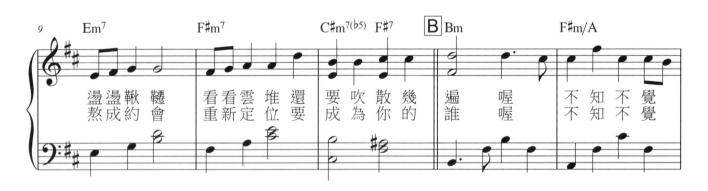

蕩蕩鞦韆　　看看雲堆還　　要吹散幾　　遍　喔　　不知不覺
熬成約會　　重新定位要　　成為你的　　誰　喔　　不知不覺

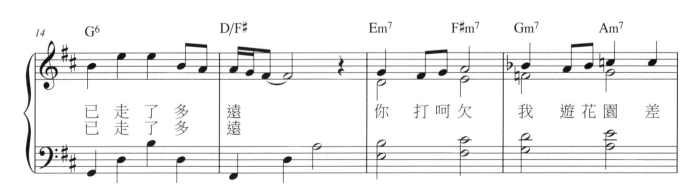

已走了多　遠　　　　你　打呵欠　　我　遊花園　差
已走了多　遠

OP：HIM Music Publishing Inc.

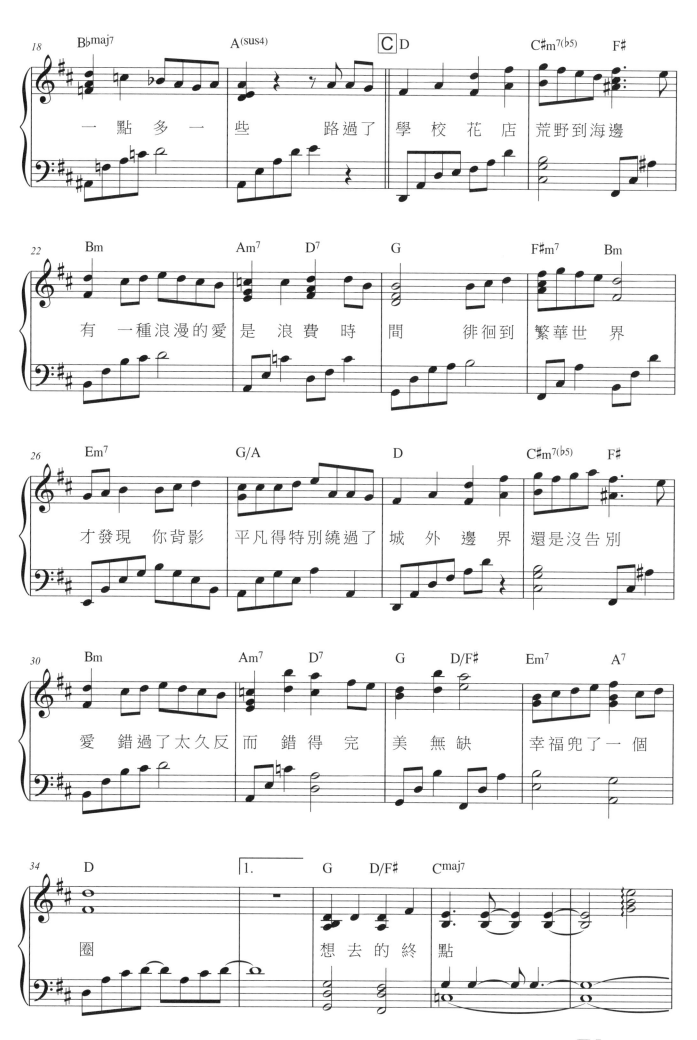

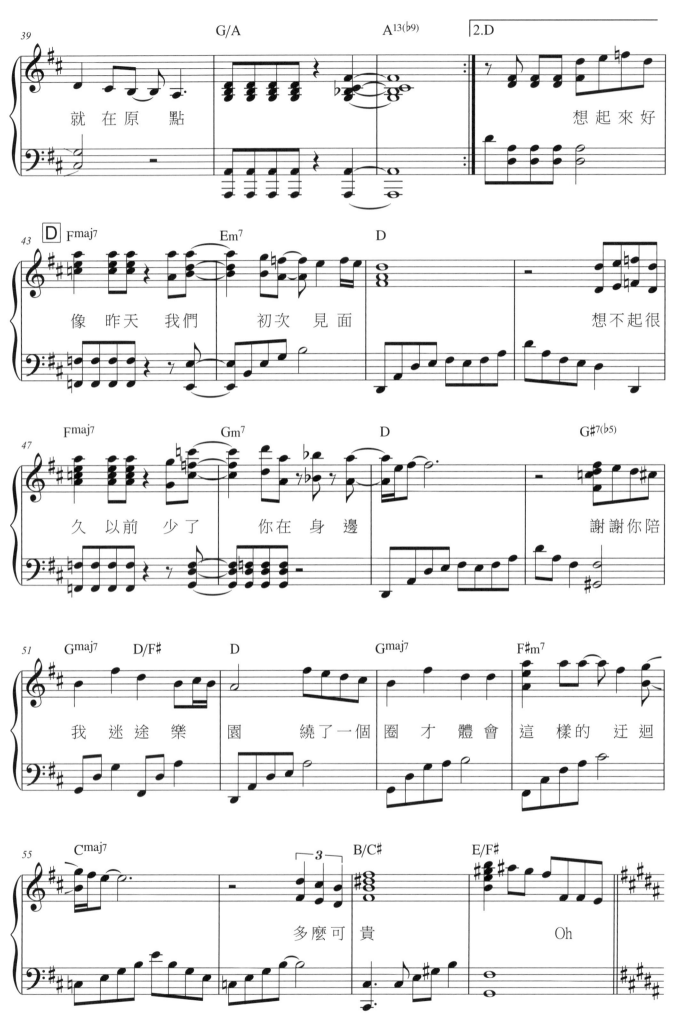

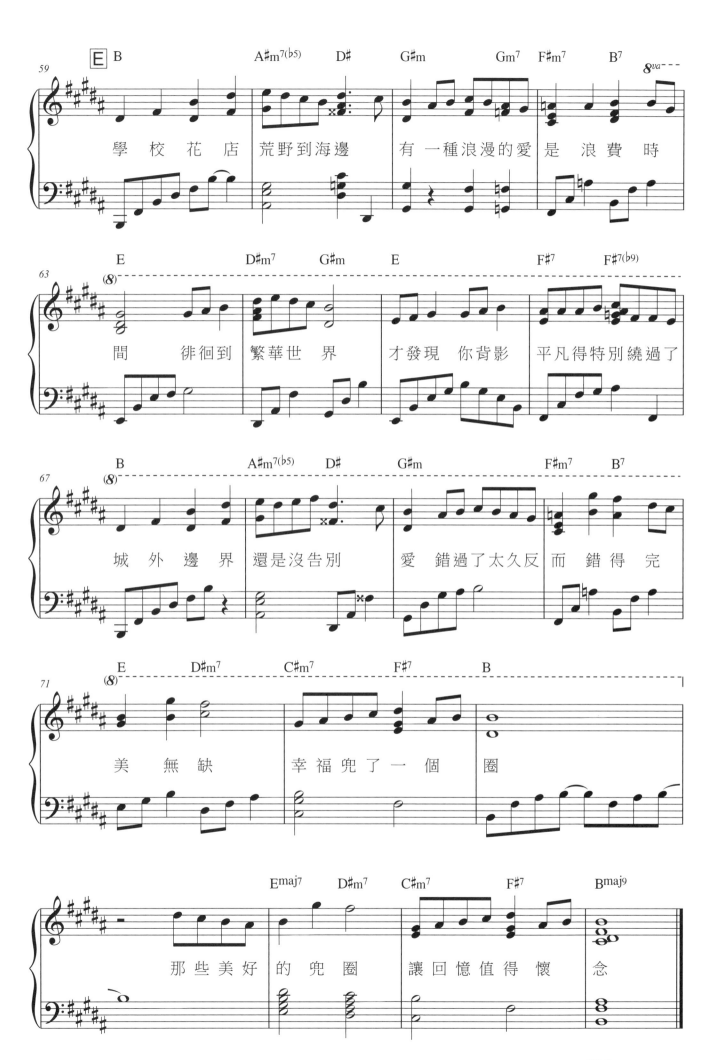

掉了

●詞：吳青峰　●曲：吳青峰　●唱：阿密特

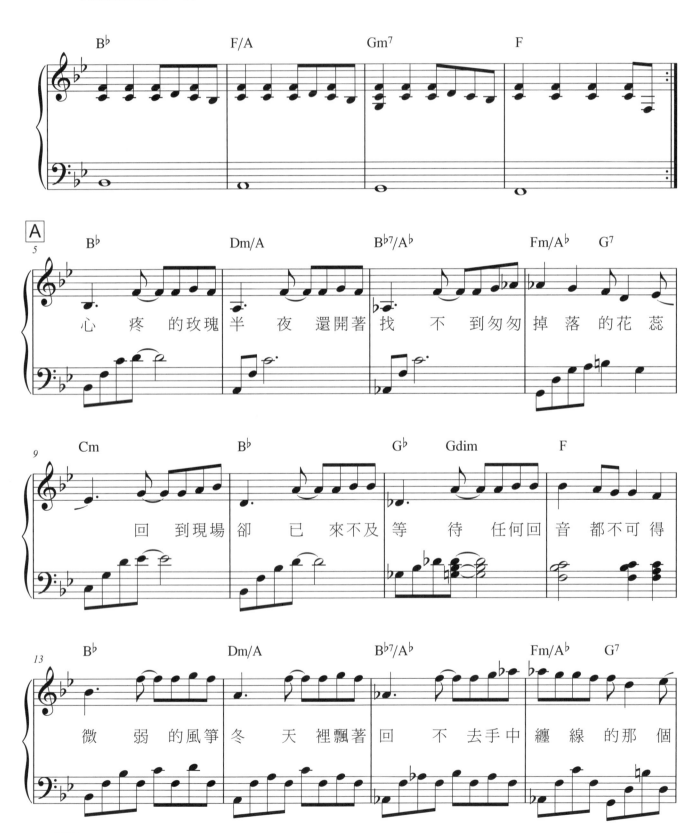

心疼的玫瑰半夜還開著找不到匆匆掉落的花蕊

回到現場卻已來不及等待任何回音都不可得

微弱的風箏冬天裡飄著回不去手中纏線的那個

OP：UNIVERSAL MUSIC PUBLISHING LTD

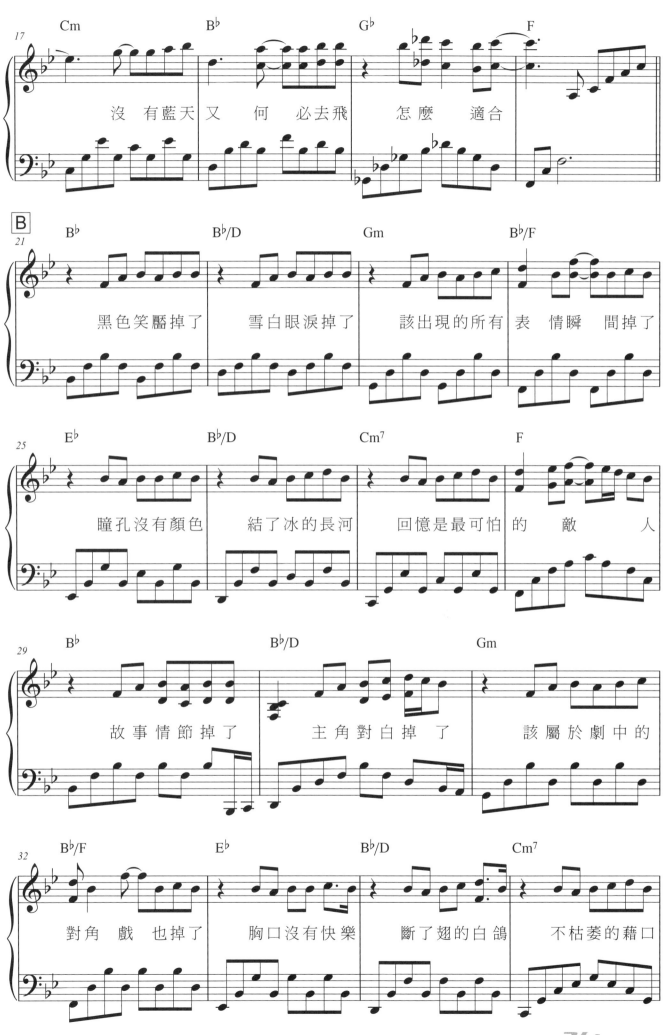

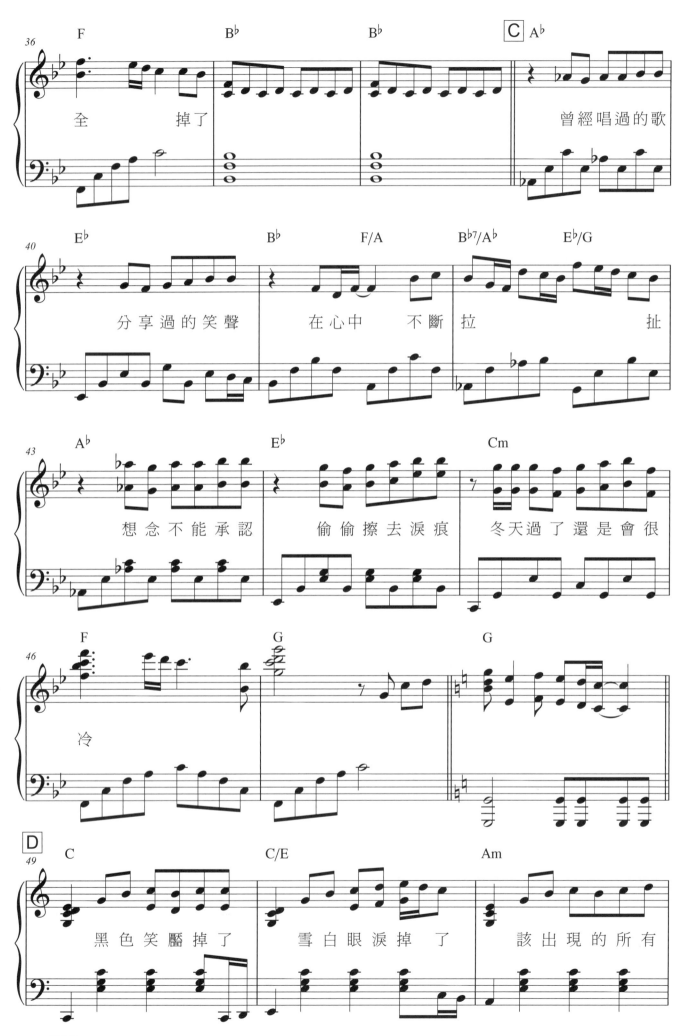

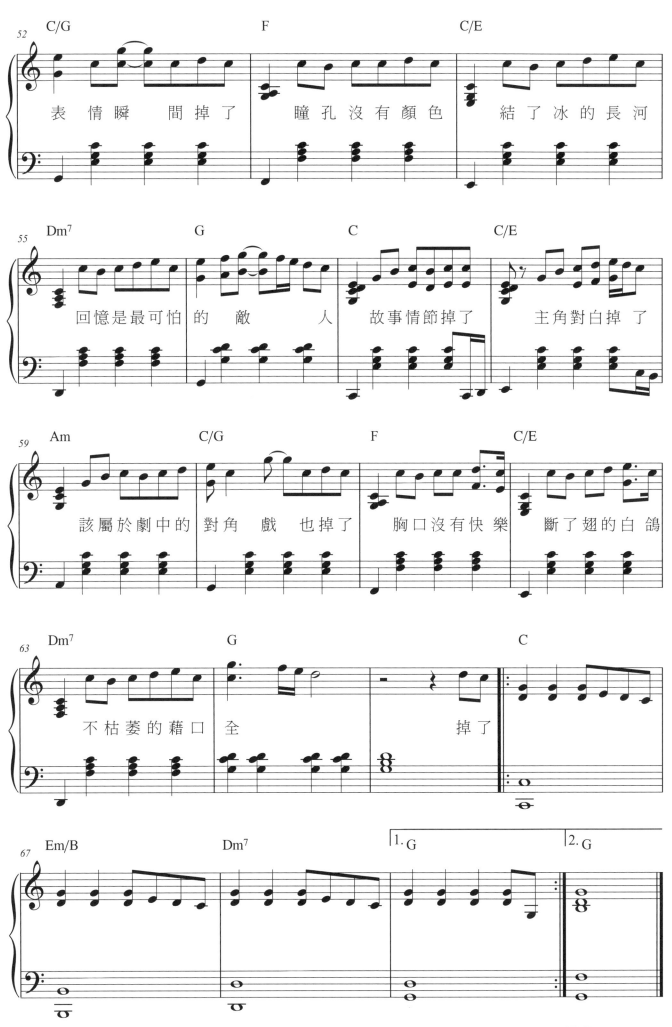

表情瞬 間掉了　瞳孔沒有顏色　結了冰的長河

回憶是最可怕 的 敵 人　故事情節掉了　主角對白掉 了

該屬於劇中的 對角 戲 也掉了　胸口沒有快樂　斷了翅的白鴿

不枯萎的藉口 全　　　　掉了

填空

●詞：廖瑩如　●曲：謝廣太　●唱：家家
電視劇《真愛趁現在》插曲

Andantino ♩ = 64

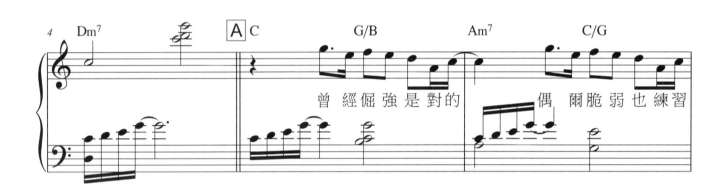

曾經倔強是對的　　偶爾脆弱也練習

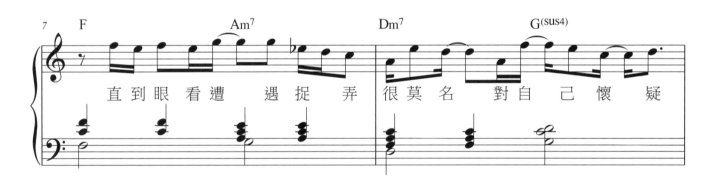

直到眼看遭遇捉弄　很莫名　對自己懷疑

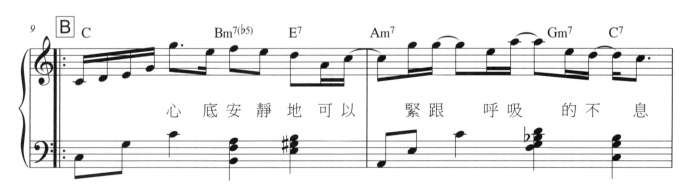

心底安靜地可以　　緊跟　呼吸的不息

OP：任督二脈音樂工作室 Concept Music
SP：EMI MS.PUB. (S.E.ASIA) LTD., TAIWAN BRANCH

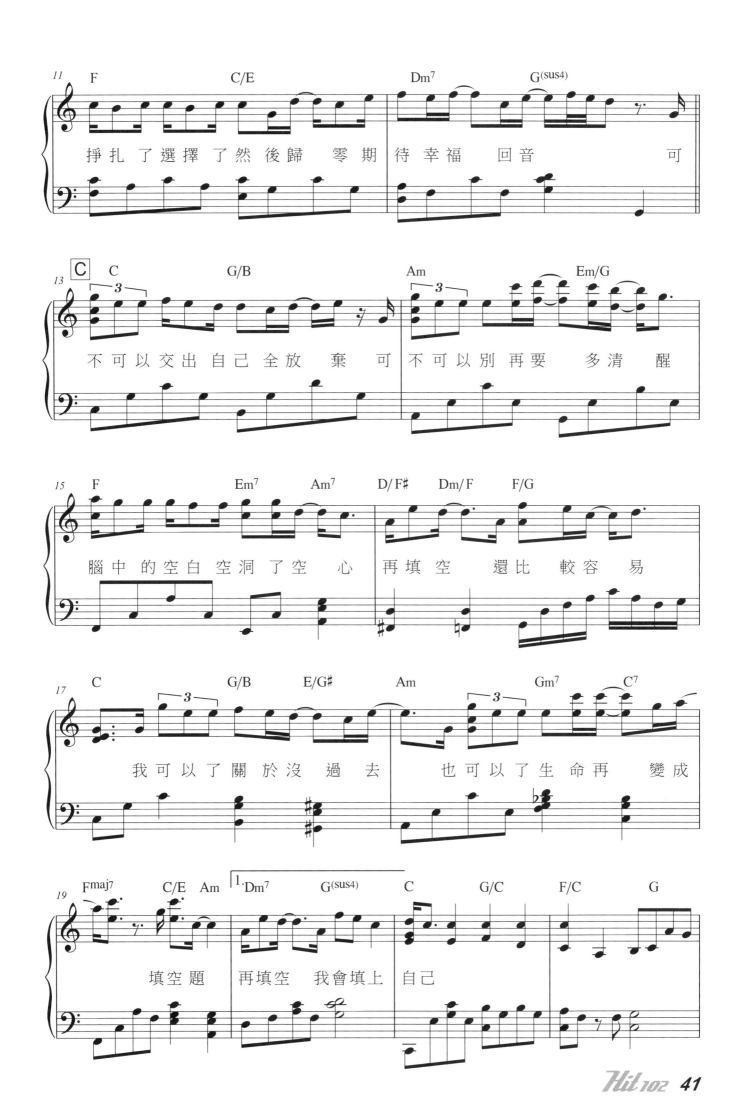

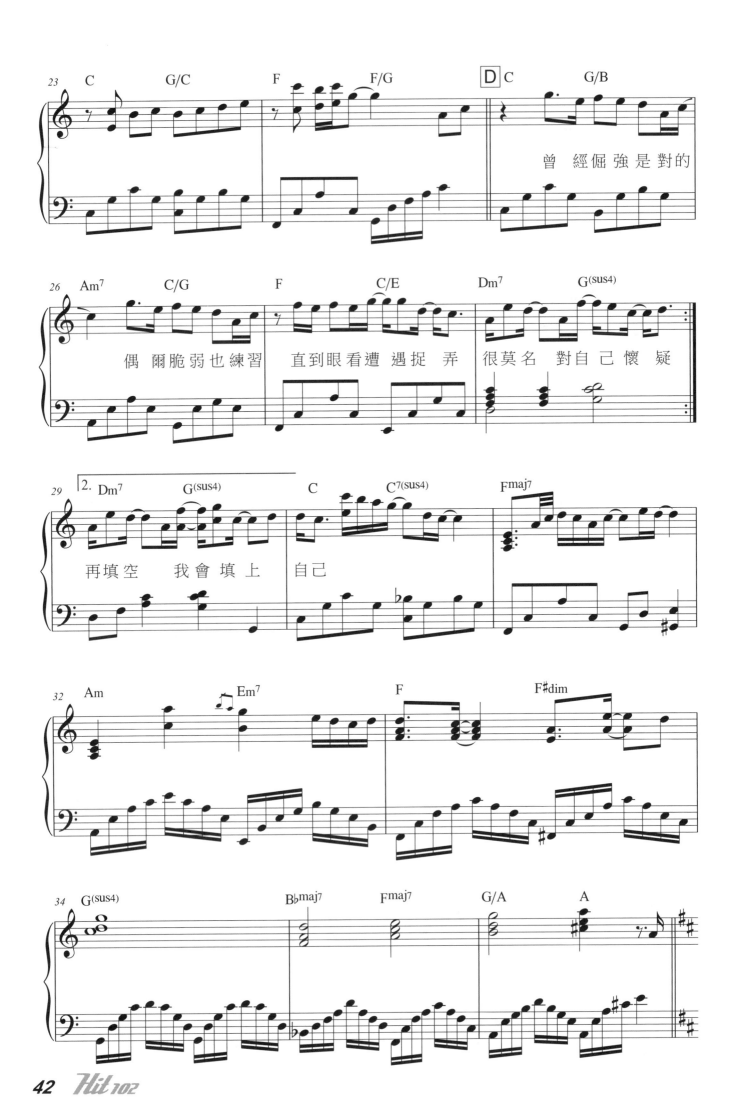

曾 經倔強是對的

偶 爾脆弱也練習　直到眼看遭 遇捉 弄　很莫名 對自己懷 疑

再填空　我會填上　自己

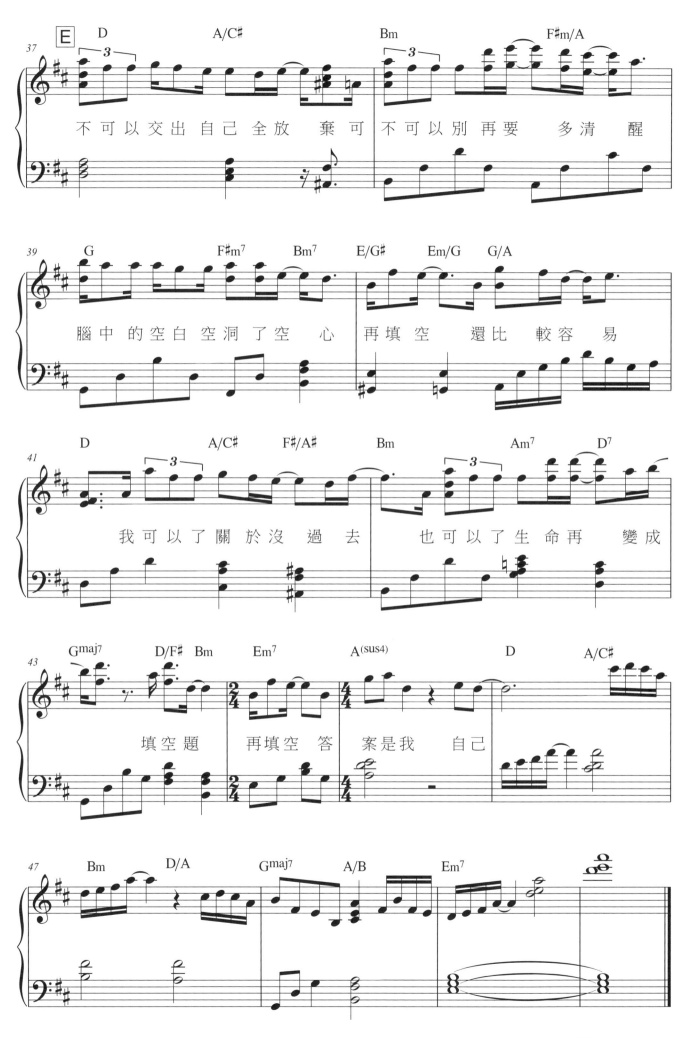

命運

●詞：陳沒　●曲：怪獸　●唱：家家
電視劇《蘭陵王》插曲

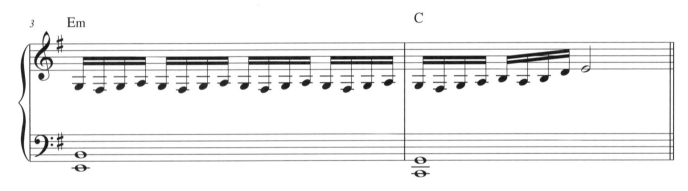

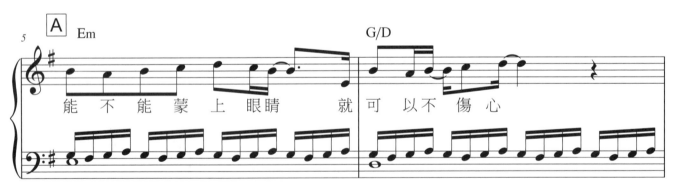

能 不 能 蒙 上 眼 睛 就 可 以 不 傷 心

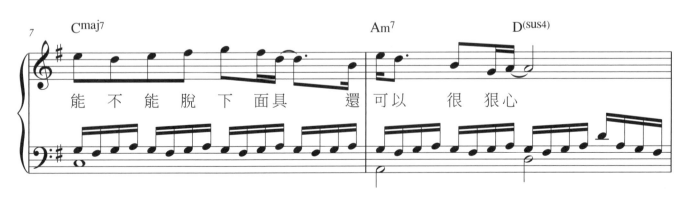

能 不 能 脫 下 面 具 還 可 以 很 狠 心

OP：相信音樂國際股份有限公司
OP：蒙斯特音樂工作室/SP：相信音樂國際股份有限公司

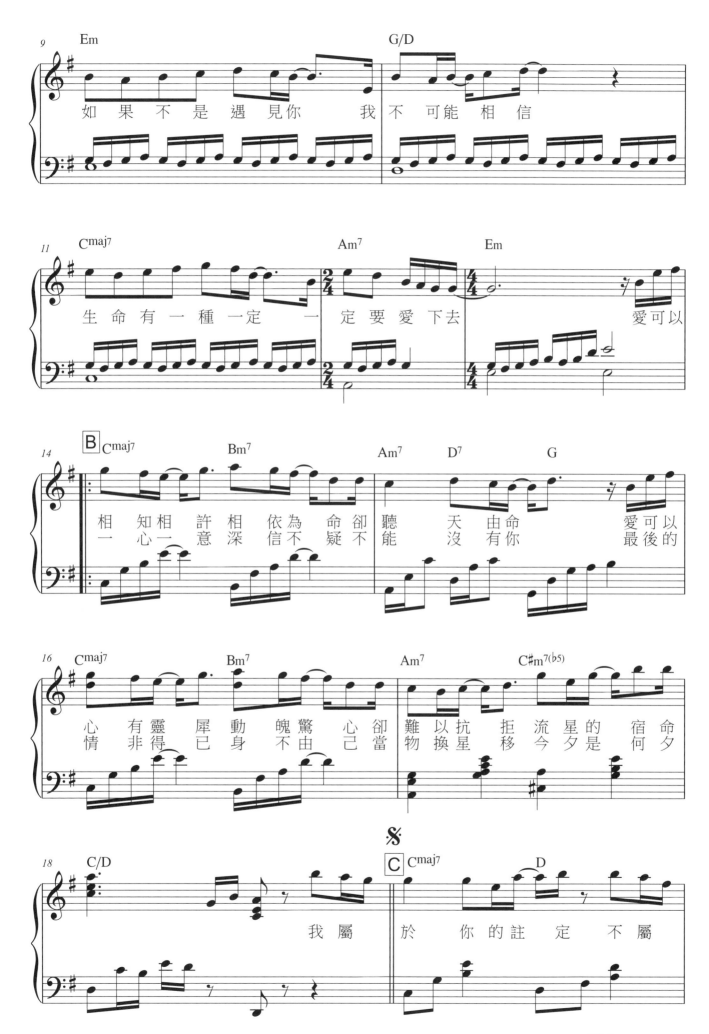

明還不死心　　　生命是一個謎語　因 為你而 懸疑　　最初的

你

我 屬

你

D.S. al Coda

缺口

● 詞：九把刀 ● 曲：木村充利 ● 唱：庾澄慶
電影《等一個人咖啡》主題曲

OP：Linfair Music Publishing Ltd. 福茂著作權　群星瑞智國際娛樂股份有限公司
SP：Sony Music Publishing (Pte) Ltd. Taiwan Branch

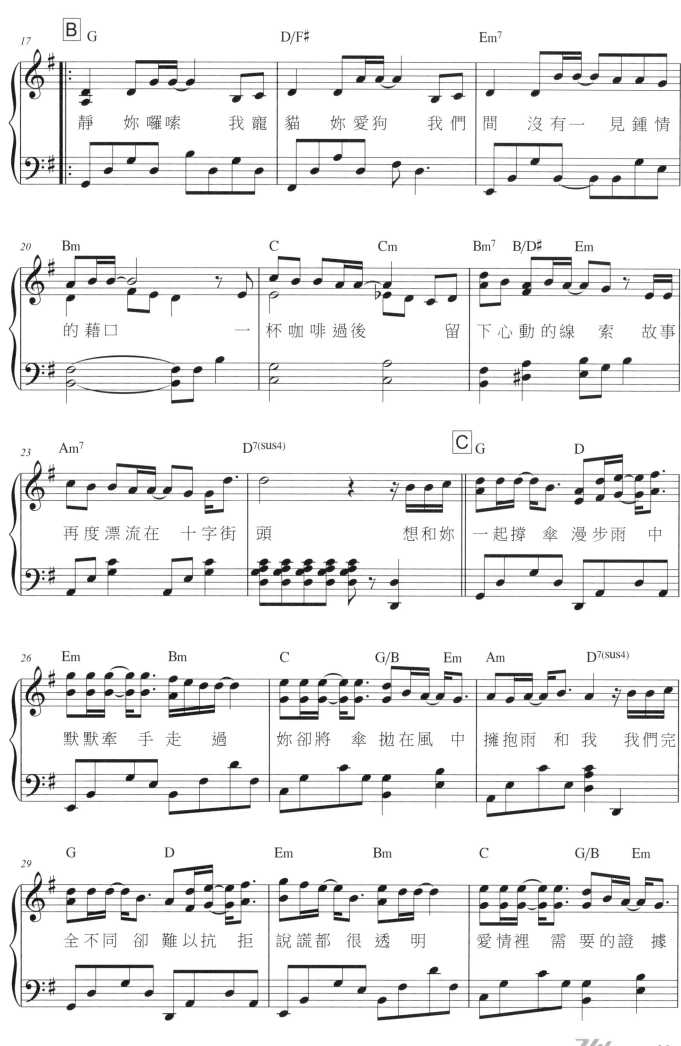

静 妳囉嗦 我寵貓 妳愛狗 我們間 沒有一見鍾情

的藉口 一 杯咖啡過後 留 下心動的線 索 故事

再度漂流在 十字街 頭 想和妳 一起撐 傘漫步雨 中

默默牽 手走 過 妳卻將 傘拋在風 中 擁抱雨 和我 我們完

全不同 卻難以抗 拒 說謊都 很透明 愛情裡 需 要的證據

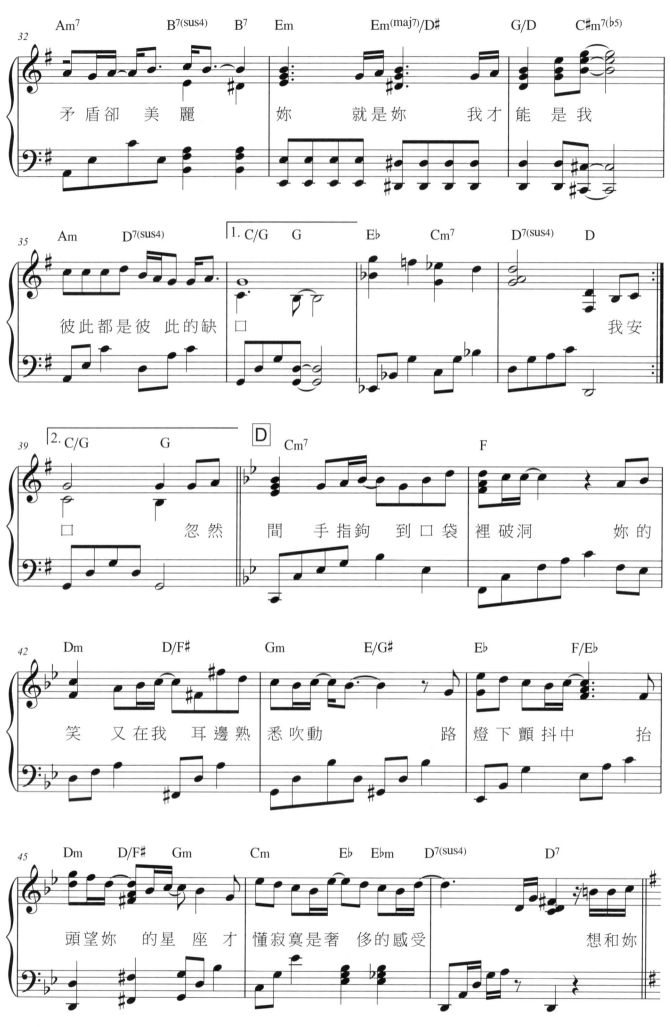

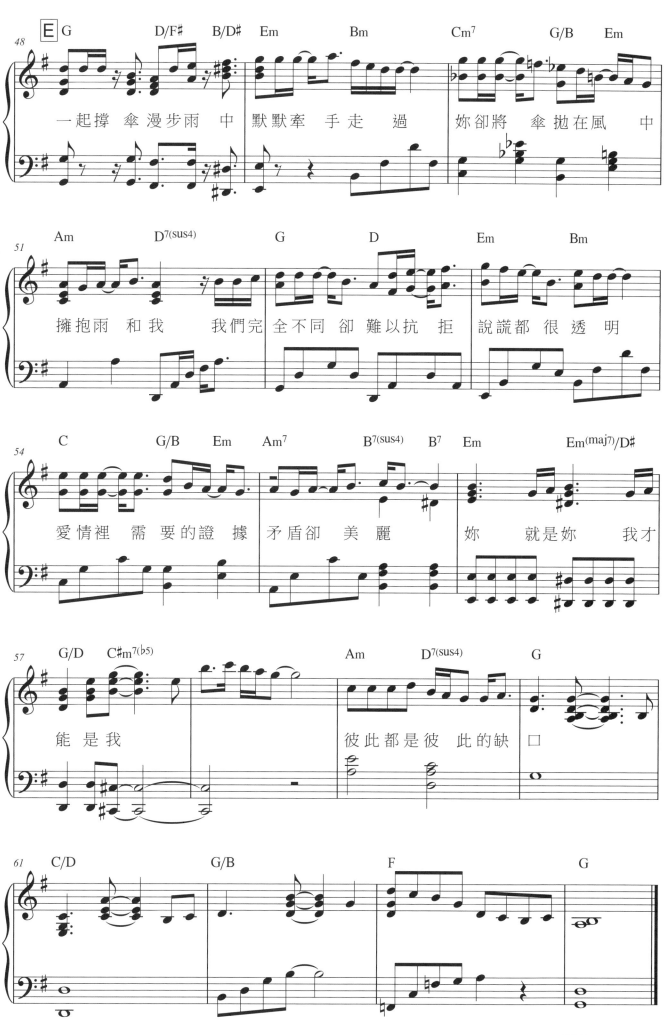

暖暖

●詞：李焯雄 ●曲：人工衛星 ●唱：梁靜茹

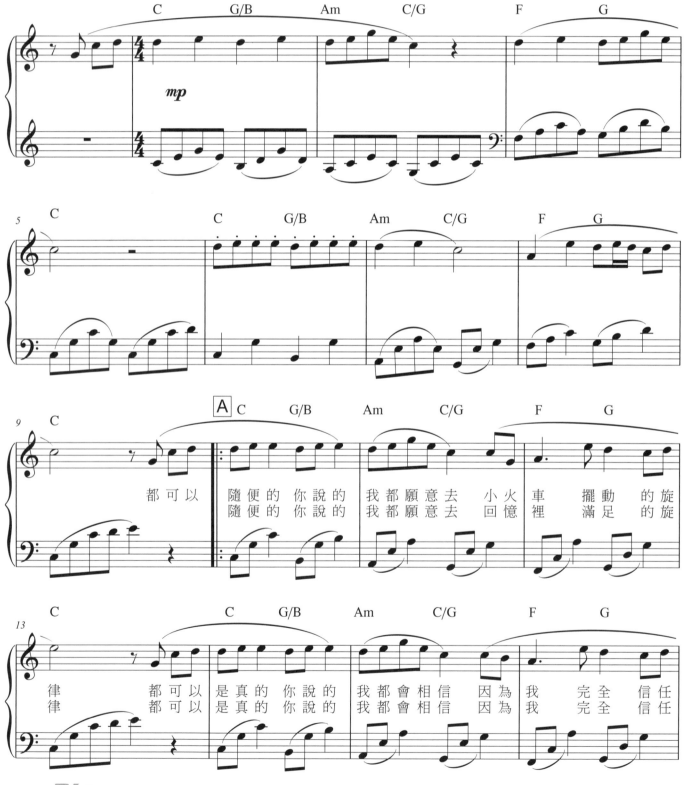

OP：Musechic Ltd.(Admin by SONY/ATV Music Publishing(HK))
SP：Sony Music Publishing (Pte) Ltd. Taiwan Branch

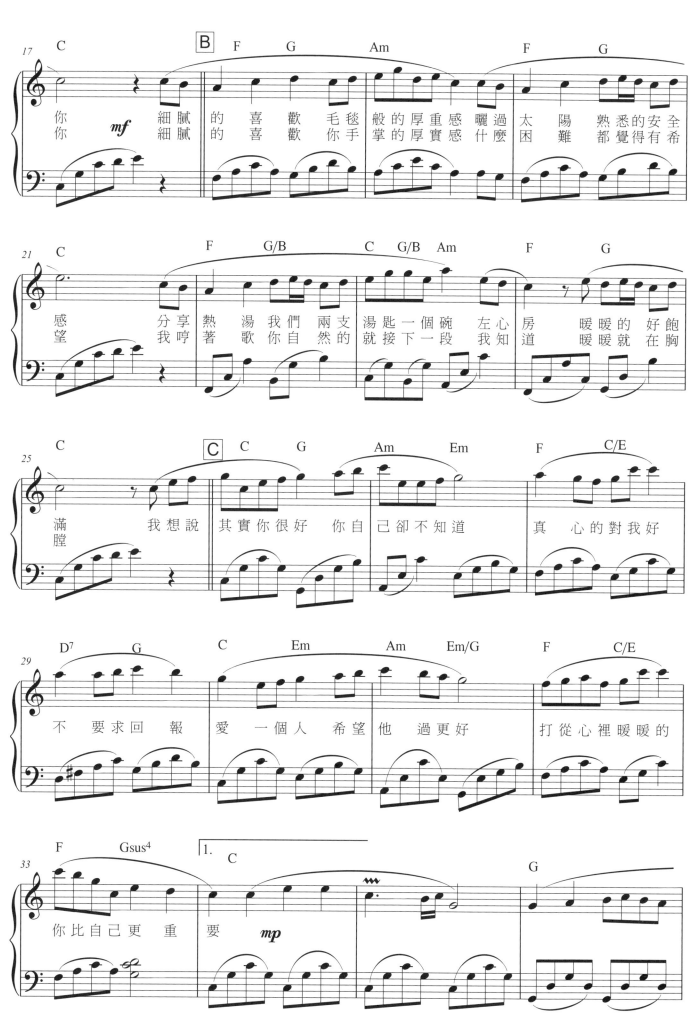

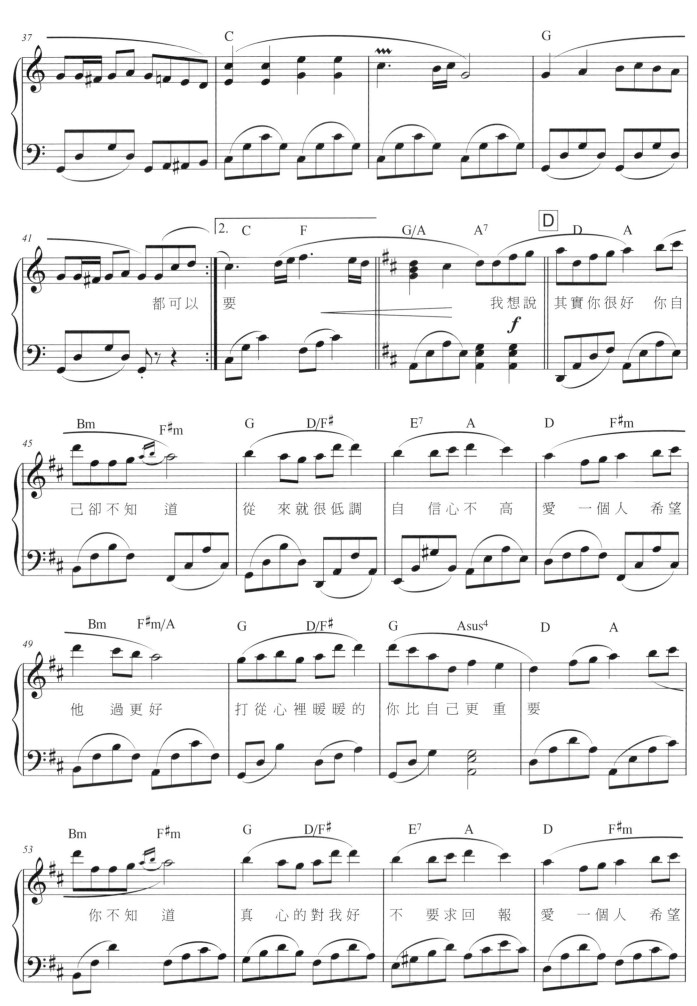

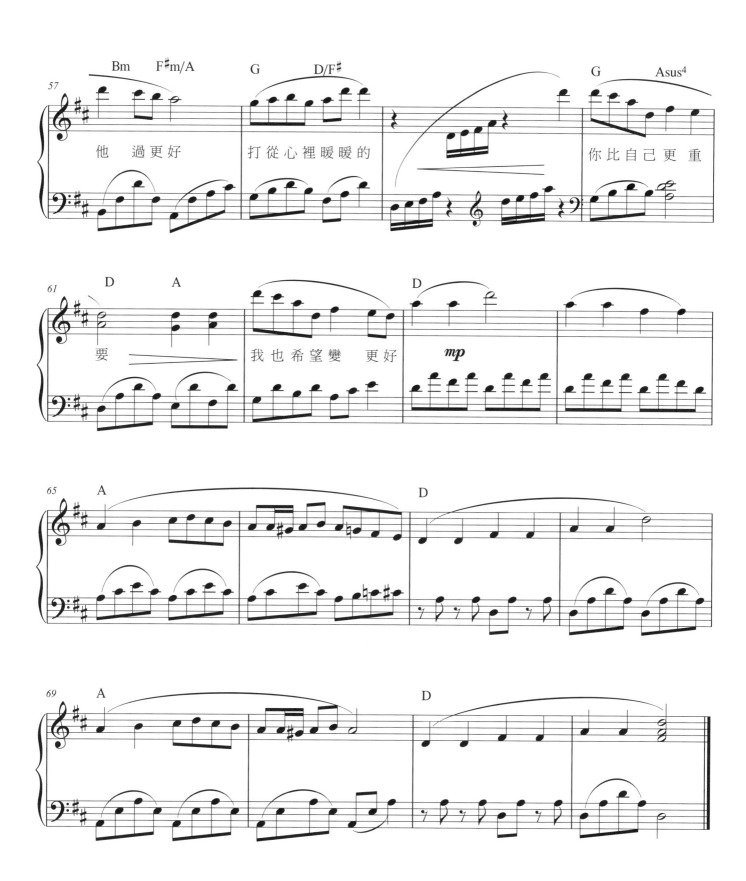

心牆

●詞：姚若龍　●曲：林俊傑　●唱：郭靜
韓劇《花樣男子・流星花園》片尾曲

Allegretto ♩=120

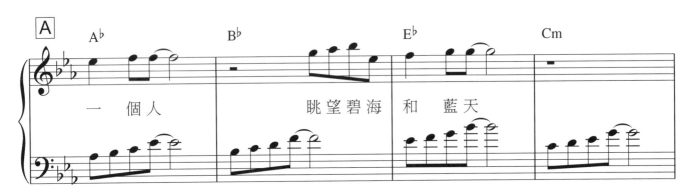

A

一　個人　　　　眺望碧海　和　藍天

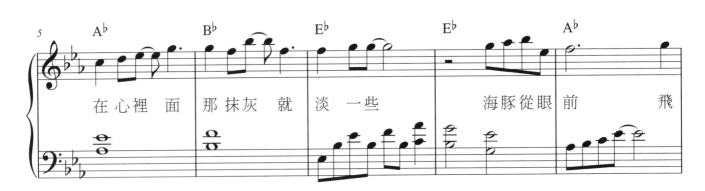

在心裡面　那抹灰　就　淡一些　　　　海豚從眼前　　飛

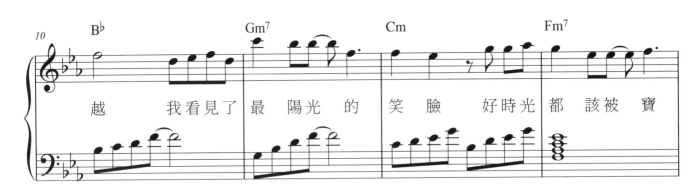

越　　我看見了　最　陽光　的　笑臉　好時光　都　該被寶

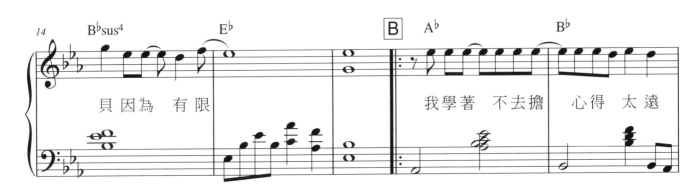

B

貝因為　有限　　　　　　我學著　不去擔　心得　太遠

OP：Great Music Publishing Ltd.　Touch Music Publishing Pte Ltd
SP：大潮音樂經紀有限公司

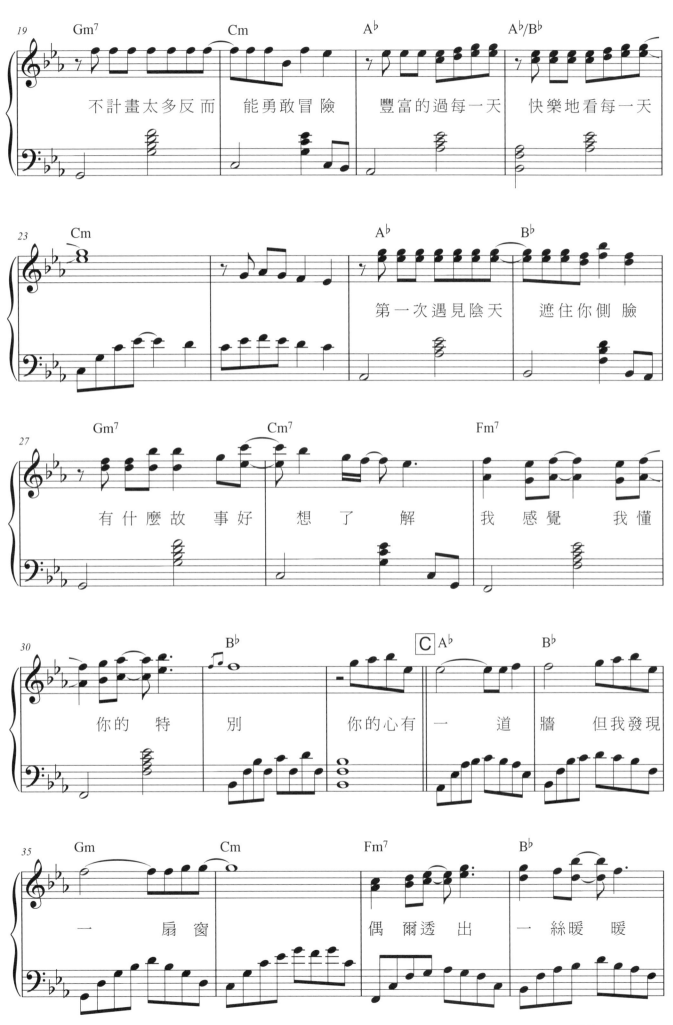

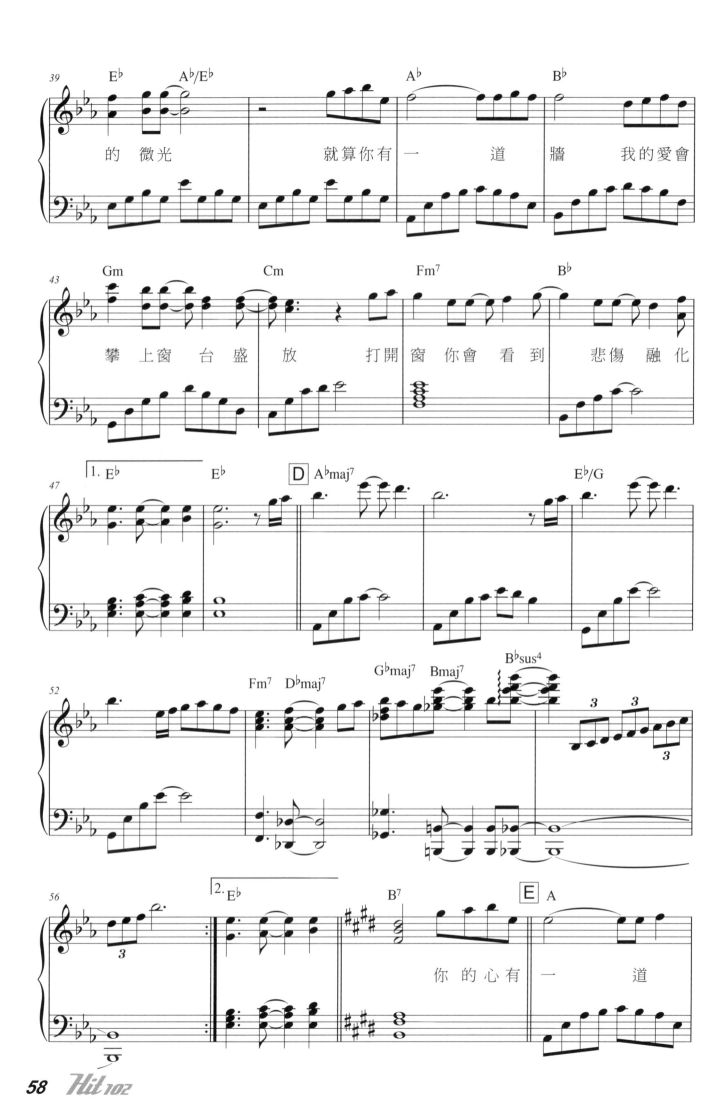

的微光　　　就算你有一　　道牆　我的愛會

攀上窗台盛放　打開窗你會看到　悲傷融化

你的心有一　　　道

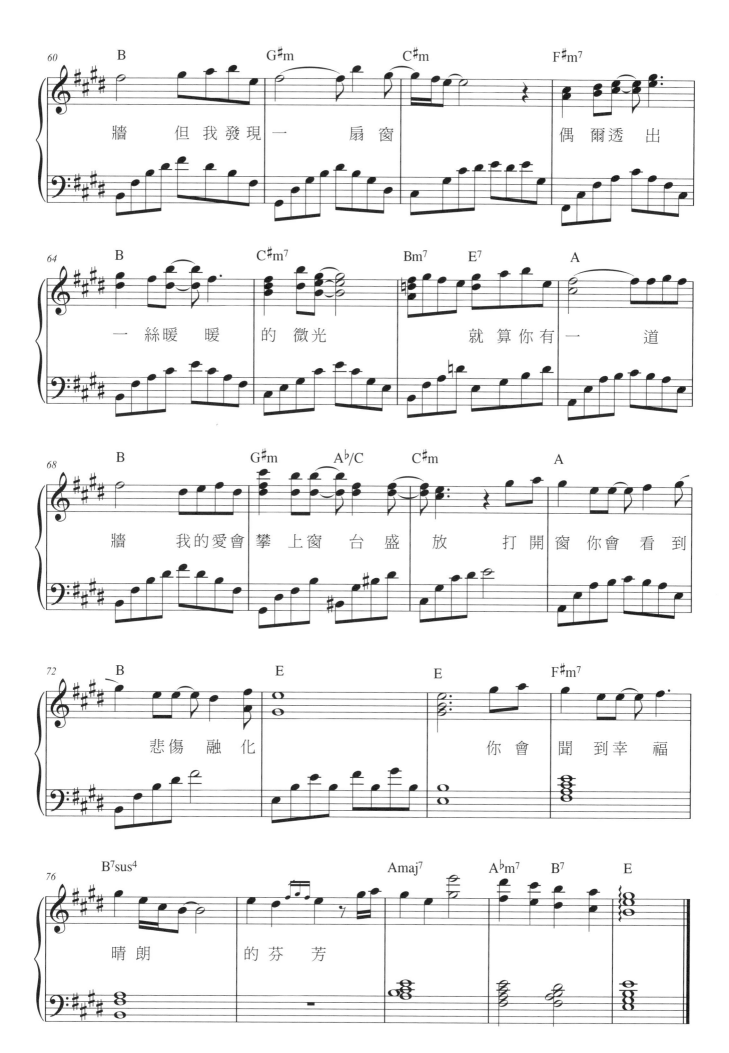

愛你

●詞：黃祖蔭　●曲：Skot Suyama陶山 / Kimberley　●唱：陳芳語
電視劇《翻糖花園》片尾曲

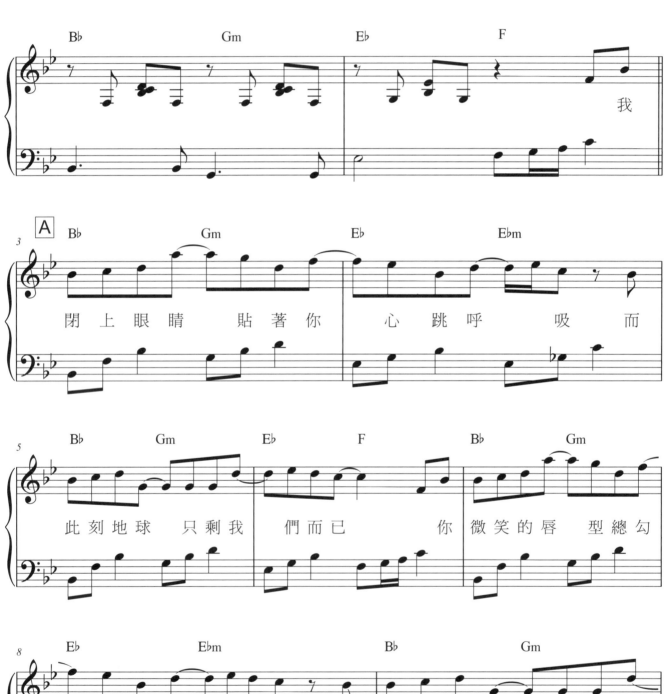

Andantino ♩=78

我

A 閉 上 眼 睛 貼 著 你　心 跳 呼 吸 而

此 刻 地 球 只 剩 我　們 而 已　　你 微 笑 的 唇 型 總 勾

著 我 的　　　心 每　一 秒 初 吻 我 每 一

OP：UNIVERSAL MUSIC PUBLISHING LTD　Tao Shan Music Co.,Ltd. 陶山音樂有限公司
SP：Sony Music Publishing (Pte) Ltd. Taiwan Branch

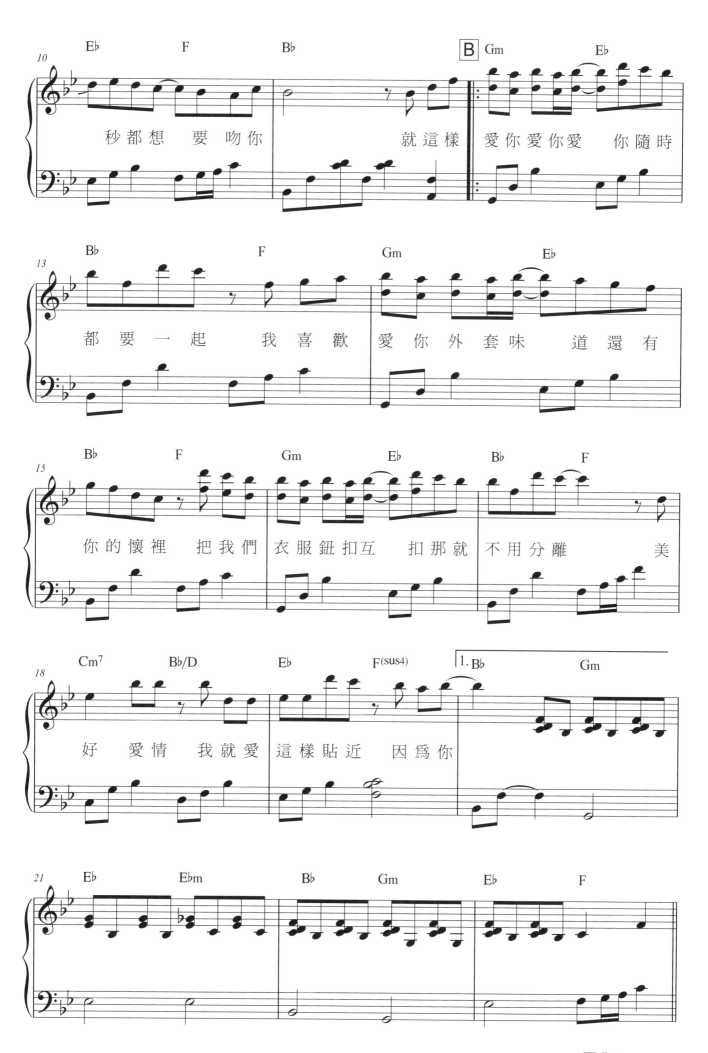

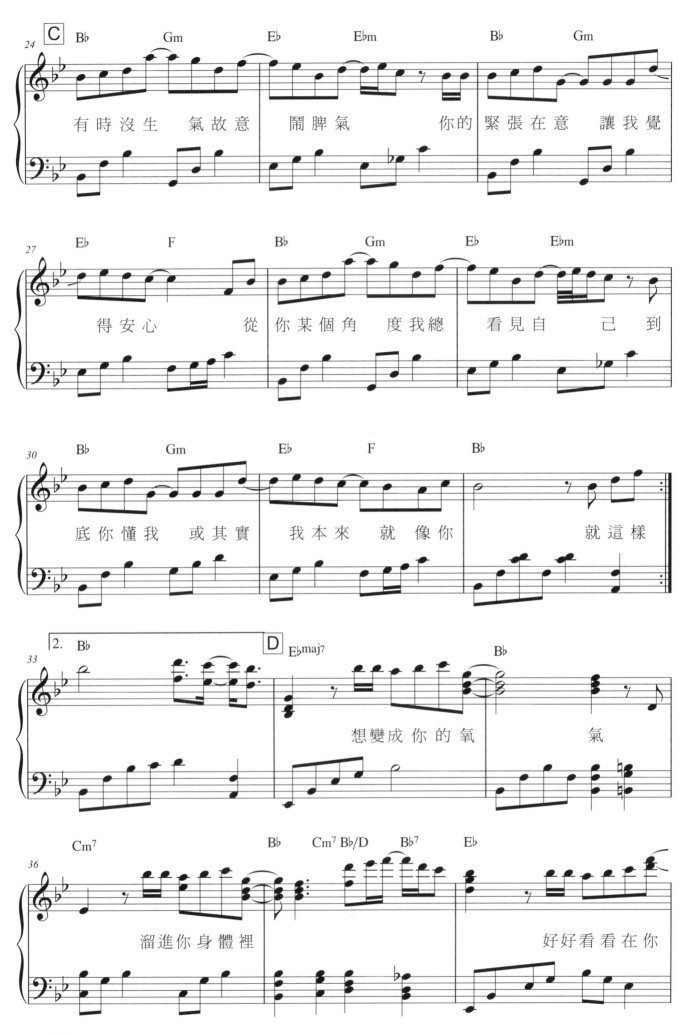

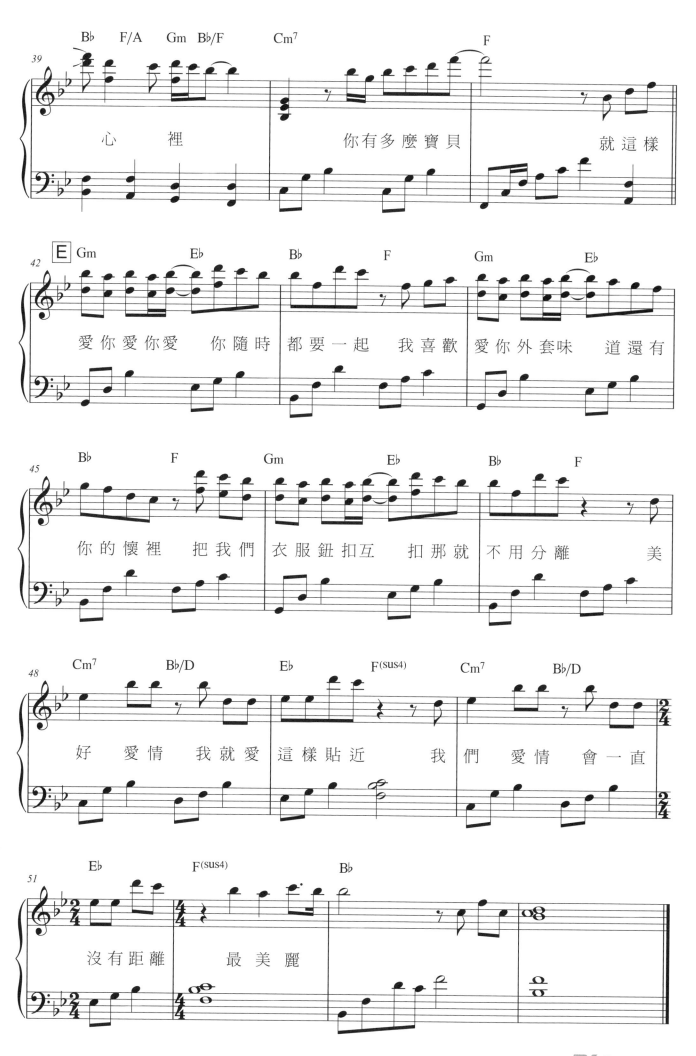

淘汰

●詞：周杰倫　●曲：周杰倫　●唱：陳奕迅

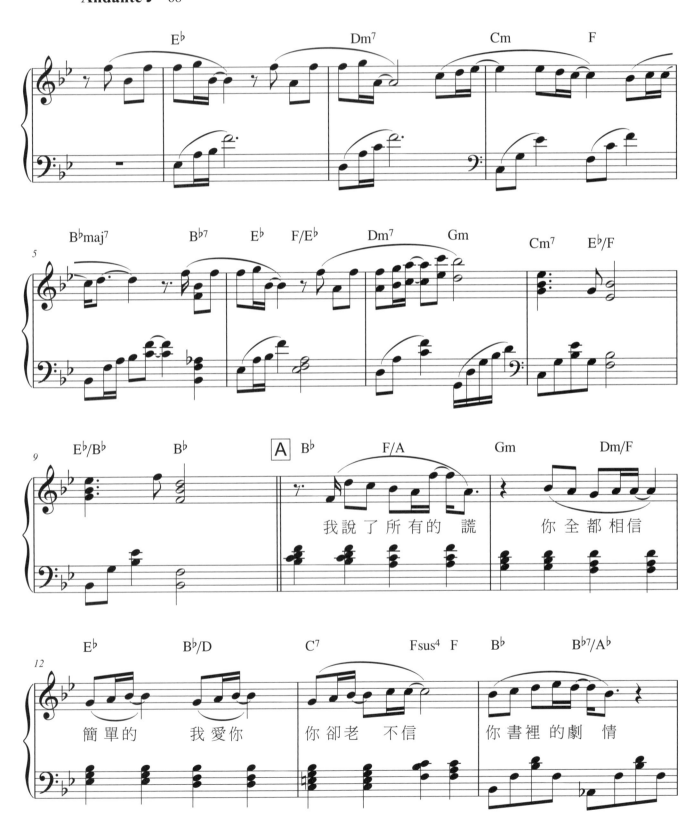

OP：JVR Music Int'l Ltd.

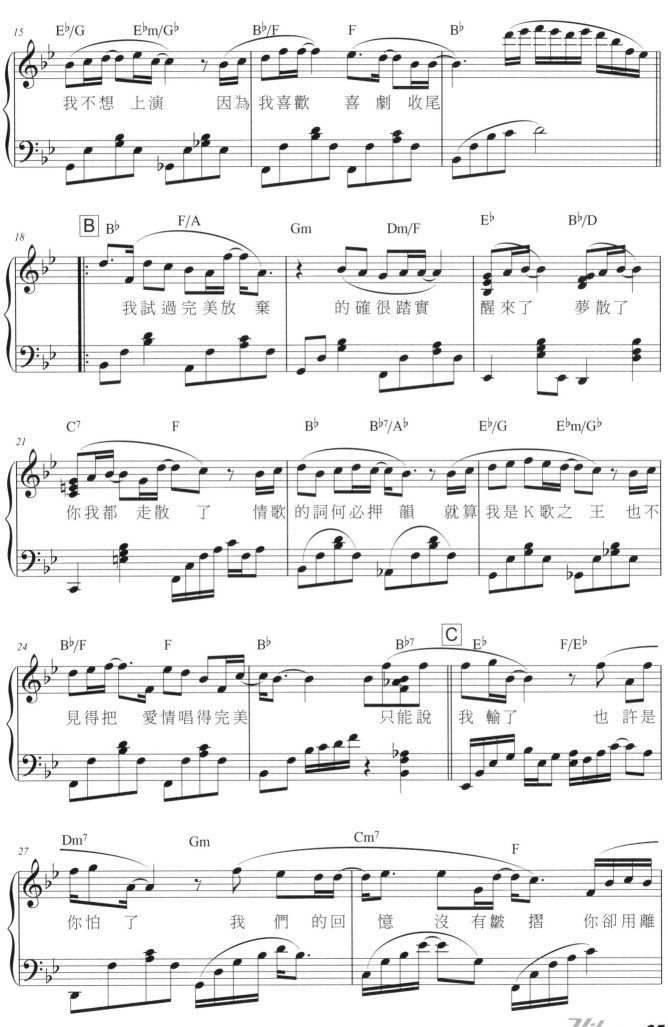

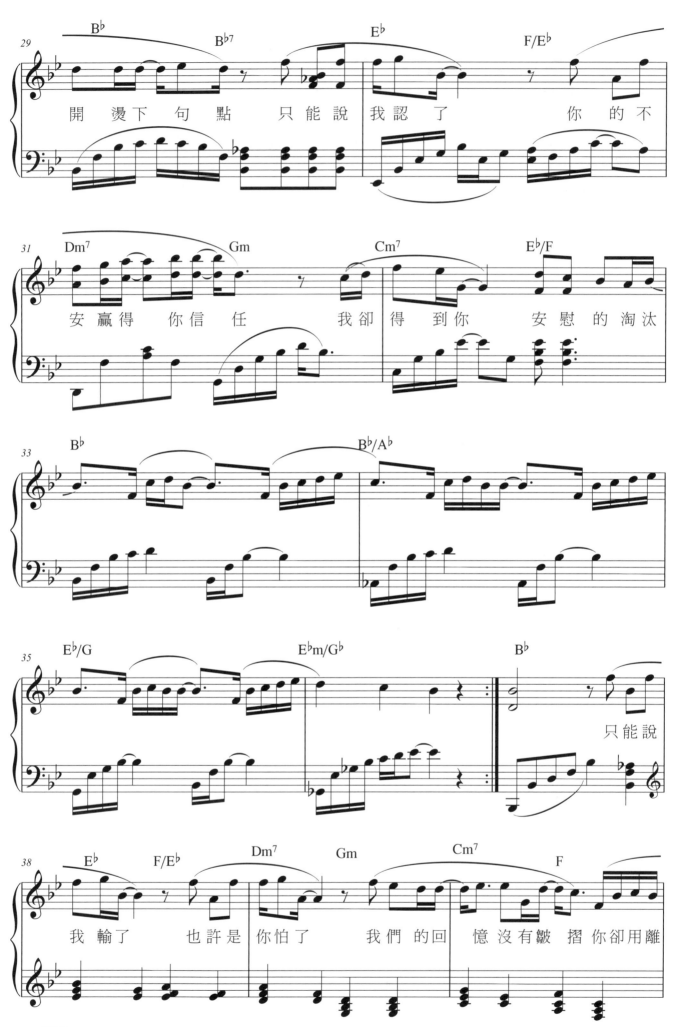

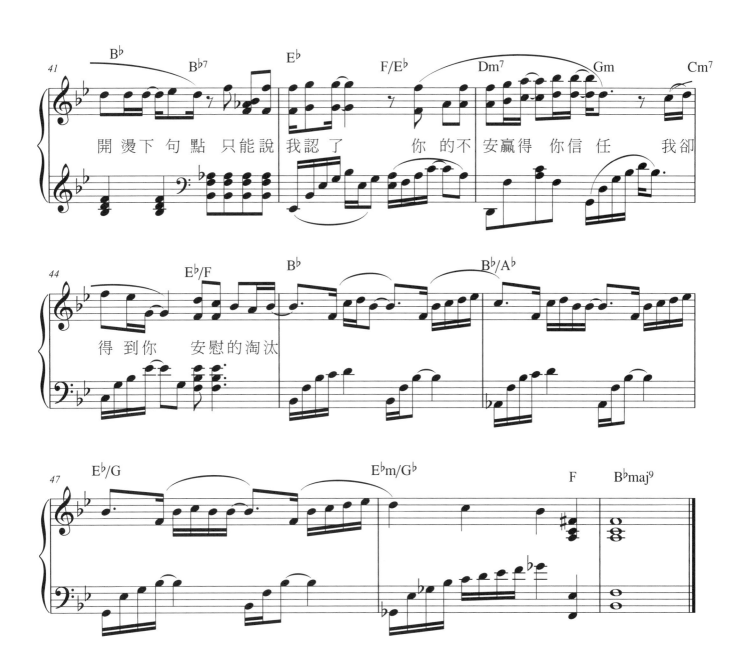

開燙下句點　只能說　我認了　　你的不安贏得　你信任　我卻

得　到你　　安慰的淘汰

雨愛

●詞：WONDERFUL ●曲：金大洲 ●唱：楊丞琳
電視劇《海派甜心》片尾曲

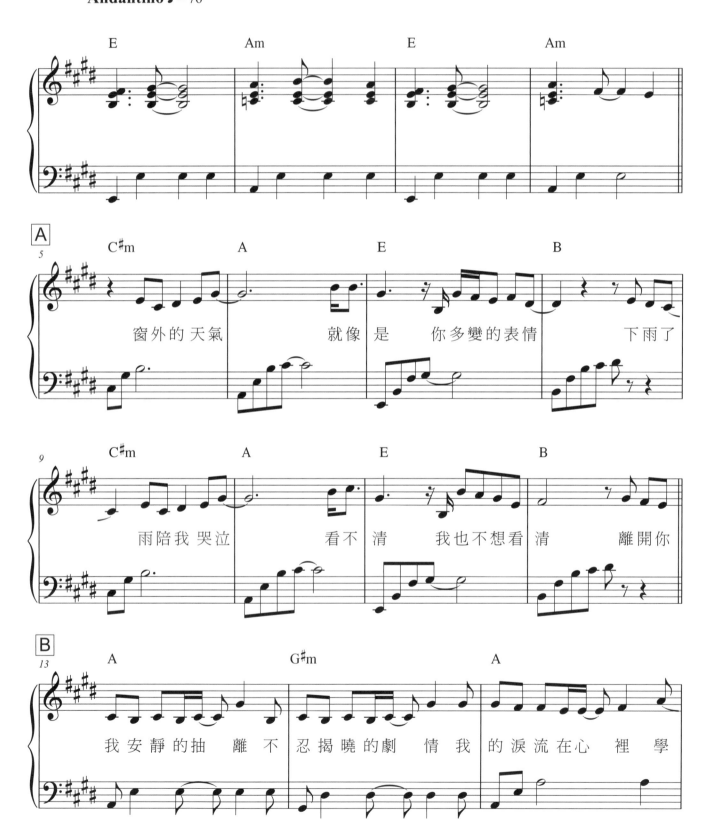

Andantino ♩= 76

[A] 窗外的 天氣 就像 是 你多變的表情 下雨了

雨陪我 哭泣 看不 清 我也不想看 清 離開你

[B] 我安靜的抽 離 不 忍揭曉的劇 情 我 的淚流在心 裡 學

OP：天地合娛樂製作有限公司　北京挺動音樂文化傳媒有限公司
SP：Sony Music Publishing (Pte) Ltd. Taiwan Branch　One Asia Music Inc. 酷亞音樂股份有限公司

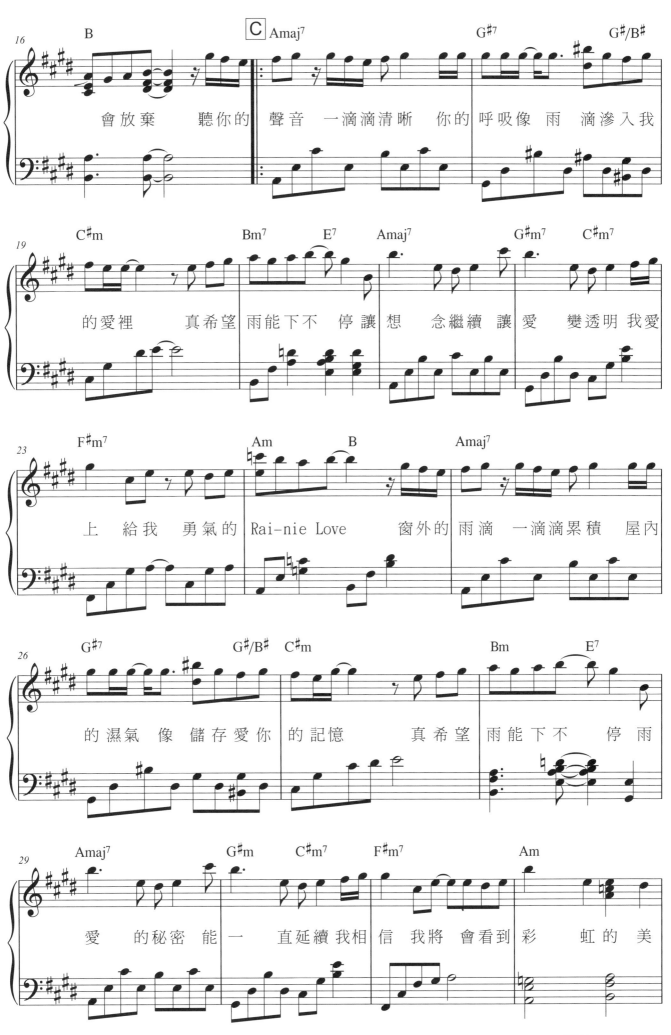

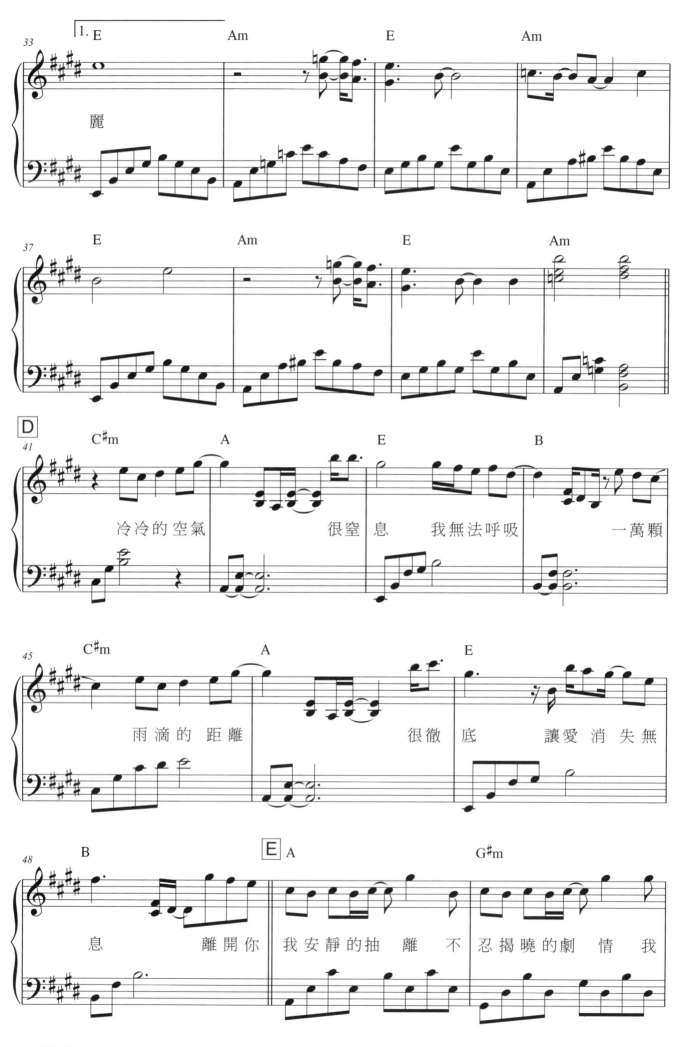

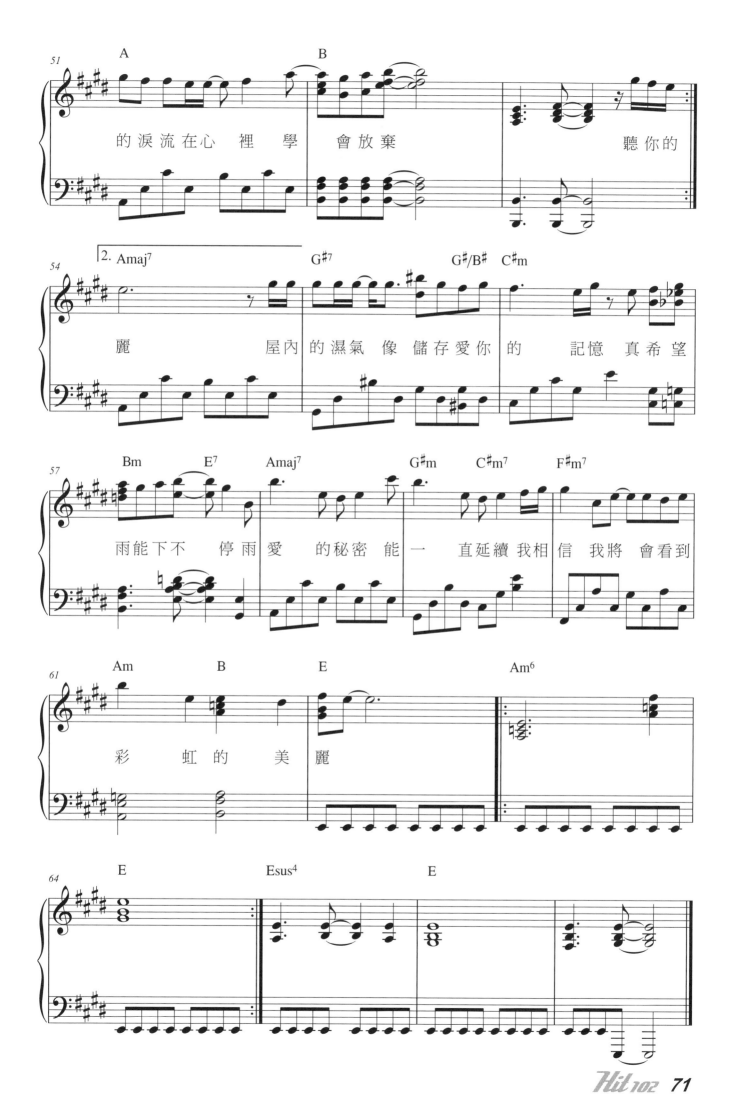

背叛

● 詞：鄔裕康／阿丹　● 曲：曹格　● 唱：楊宗緯（原唱：曹格）

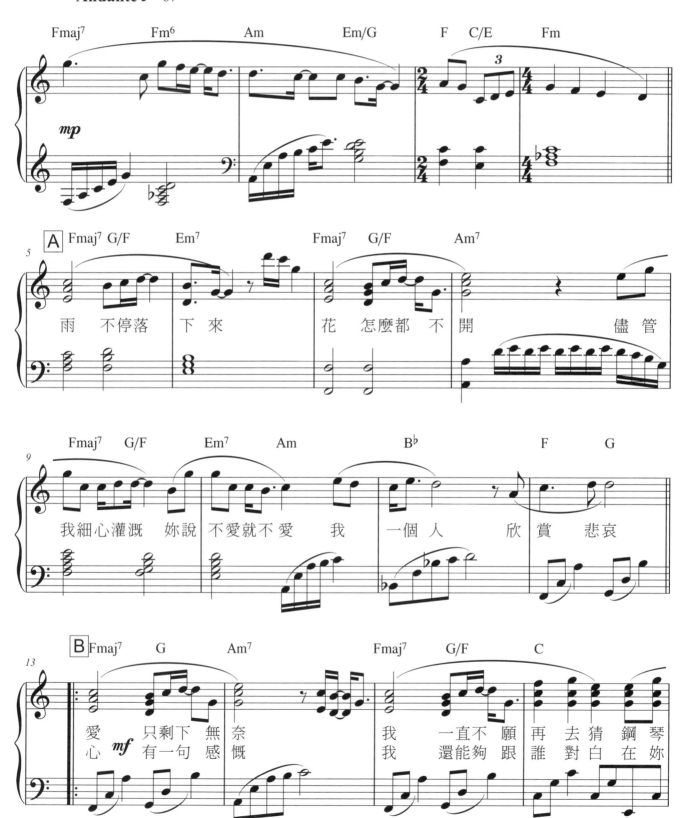

OP：就是音樂國際有限公司　UNIVERSAL MUSIC PUBLISHING LTD
SP：Rock Music Publishing Co., Ltd.

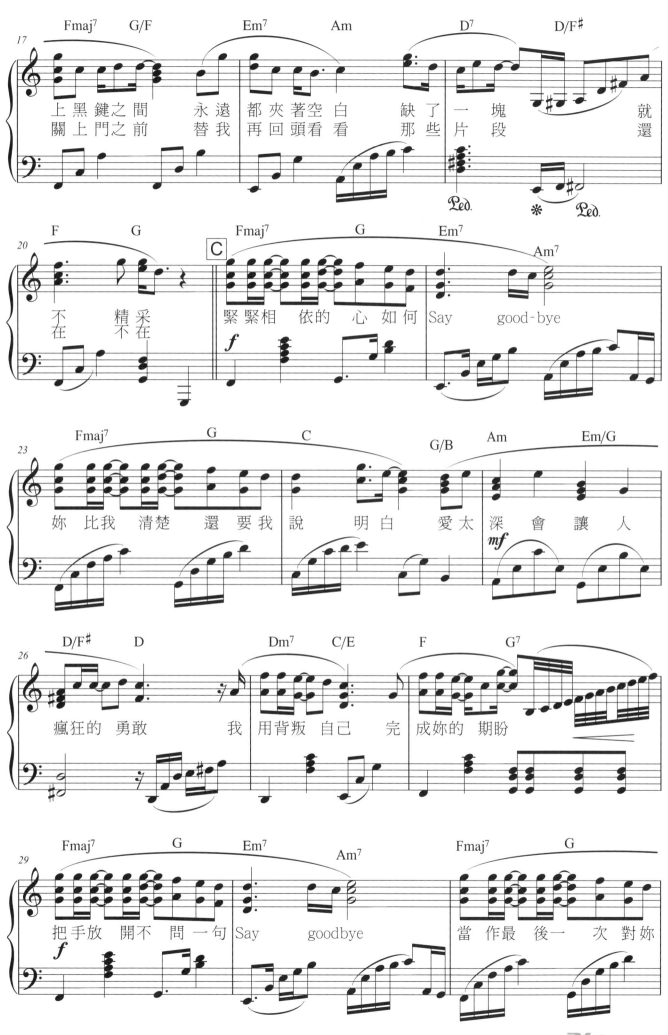

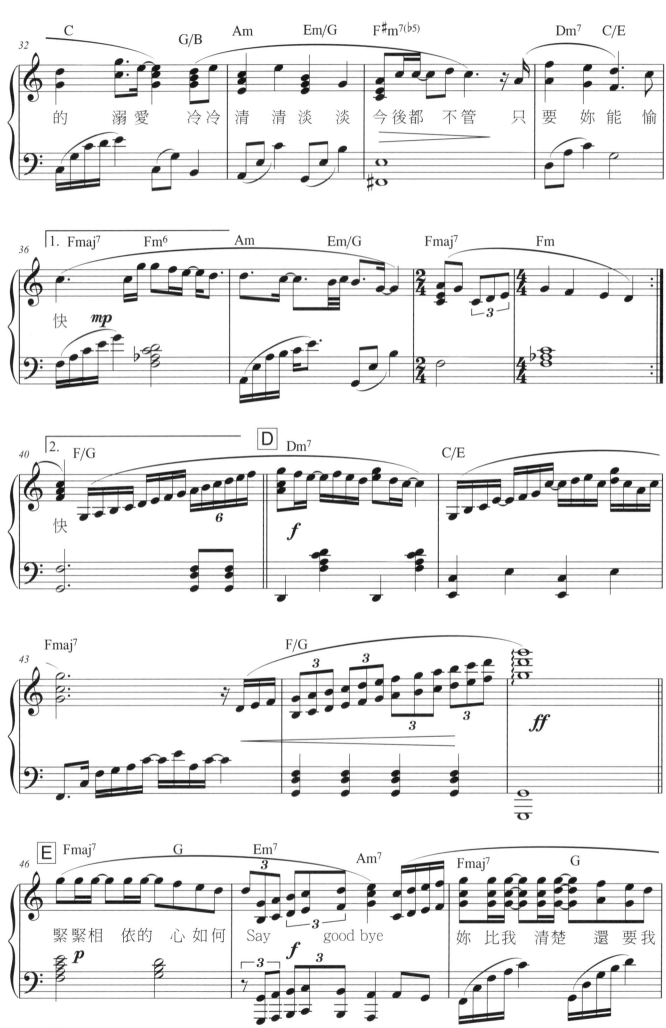

的　溺愛　冷冷　清清淡淡　今後都不管　只　要　妳能愉

快　相依的　心如何　Say　good bye　妳　比我　清楚　還要我

緊緊相

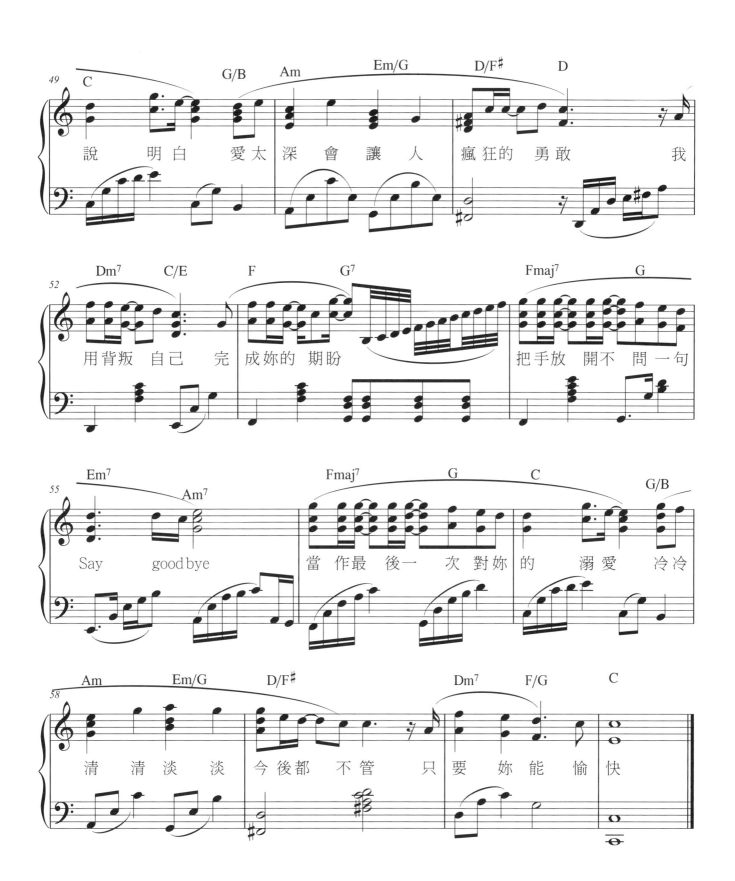

底線

●詞：王雅君 ●曲：安培小時伊 ●唱：溫嵐
電視劇《愛上哥們》片尾曲

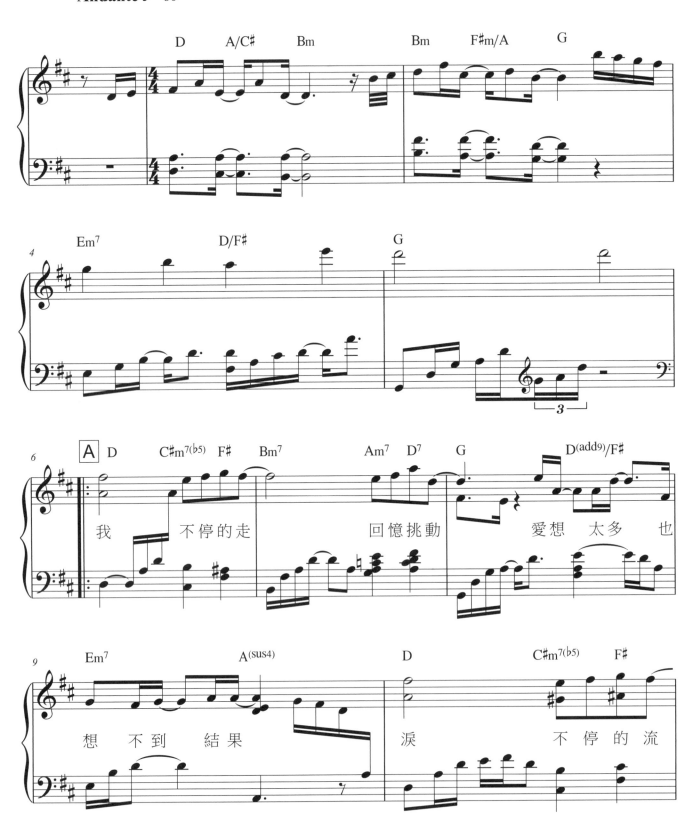

歌詞：
我　　　不停的走　　　回憶挑動　　　愛想　太多　也
想　不　到　結果　　　淚　　　不停的流

OP：Linfair Music Publishing Ltd. 福茂著作權

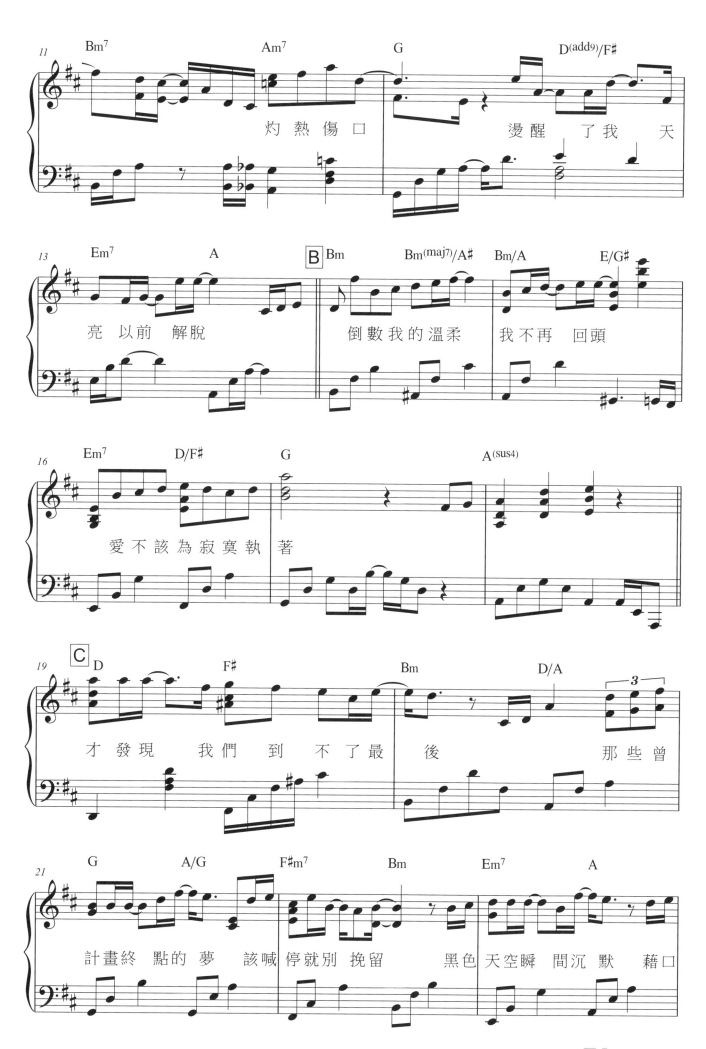

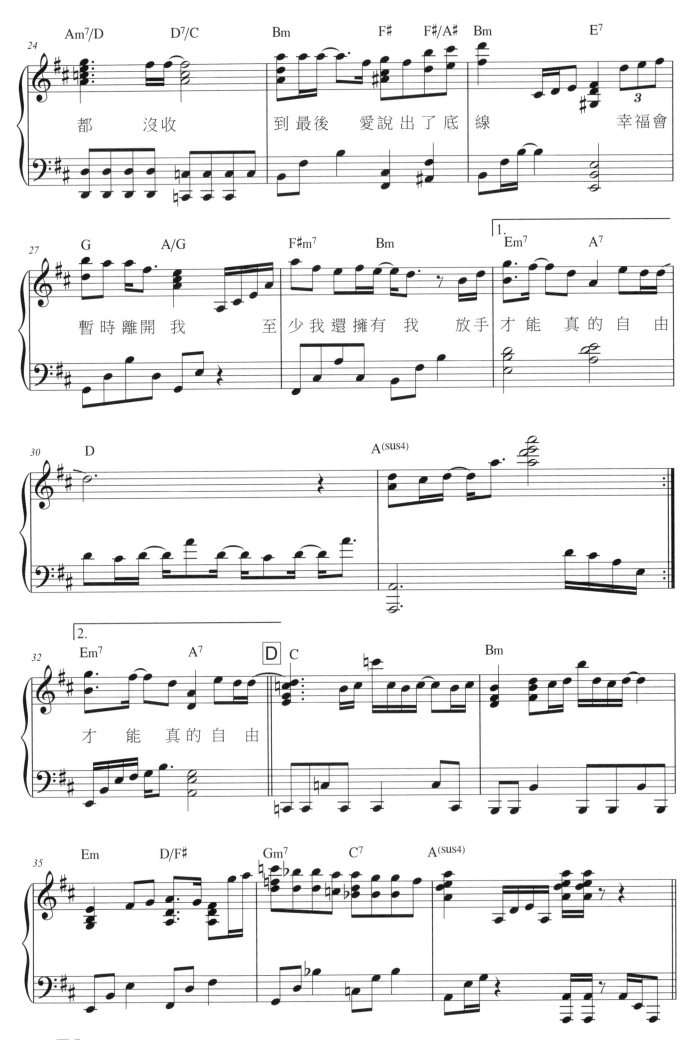

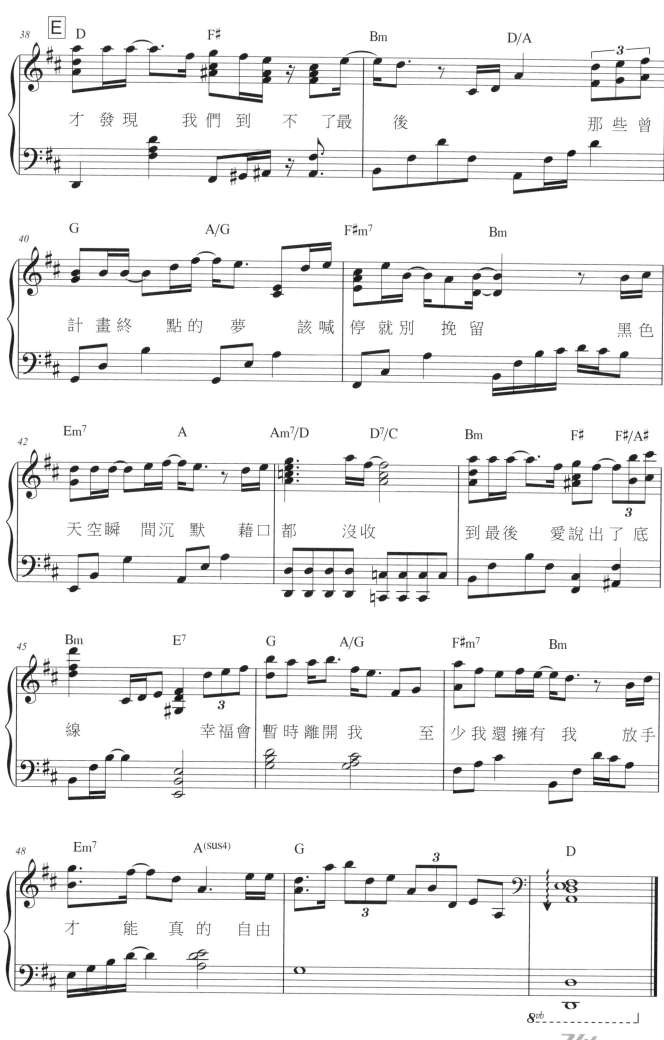

妥協

●詞：WONDERFUL　●曲：阿沁／黃漢庭　●唱：蔡依林

Andante ♩= 68

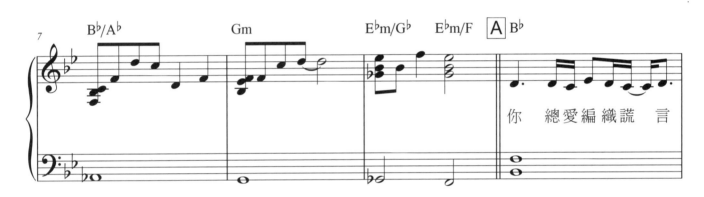

你　總愛編織謊　言

我　負責配合表　演　所　有　改變只　為了進　入你的世　界

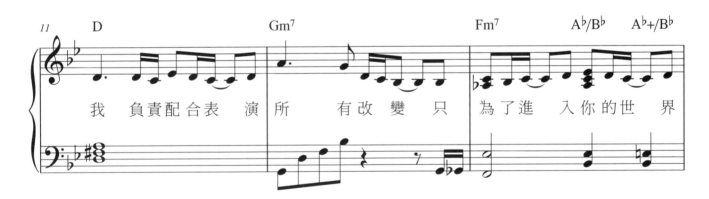

這情節　重複了一　百遍　才發現　是你　的心太野

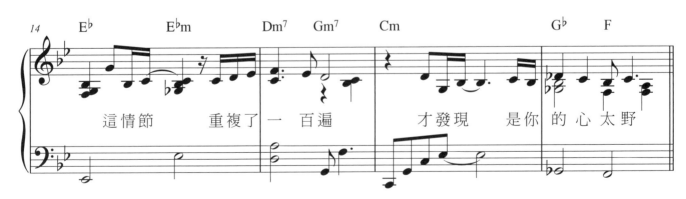

OP：UNIVERSAL MUSIC PUBLISHING LTD　天地合娛樂製作有限公司
SP：Sony Music Publishing (Pte) Ltd. Taiwan Branc

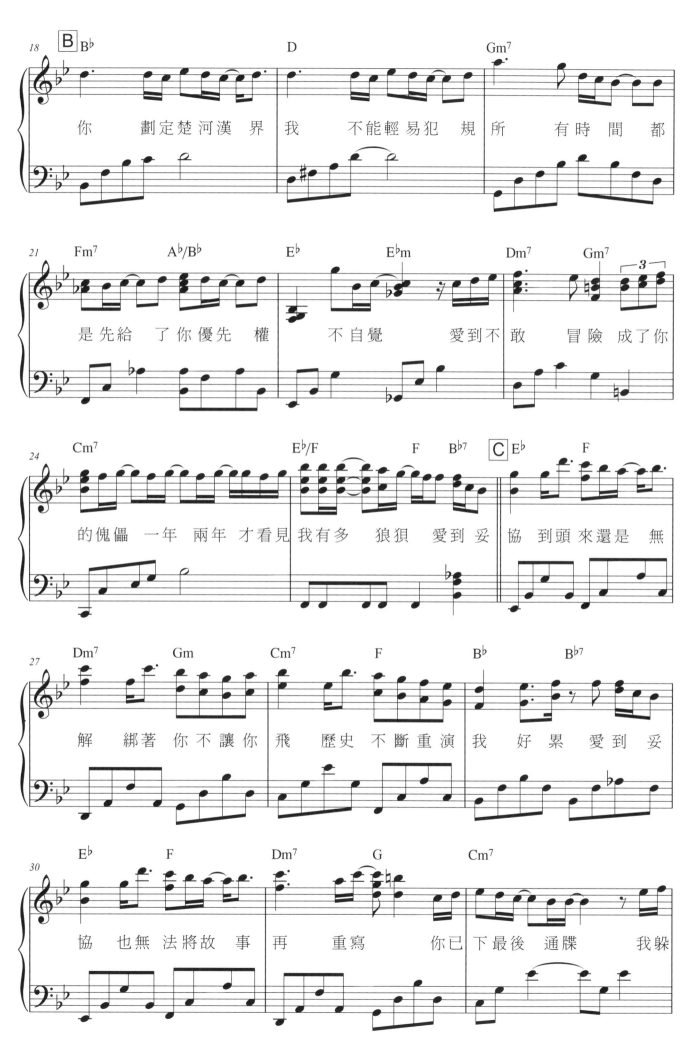

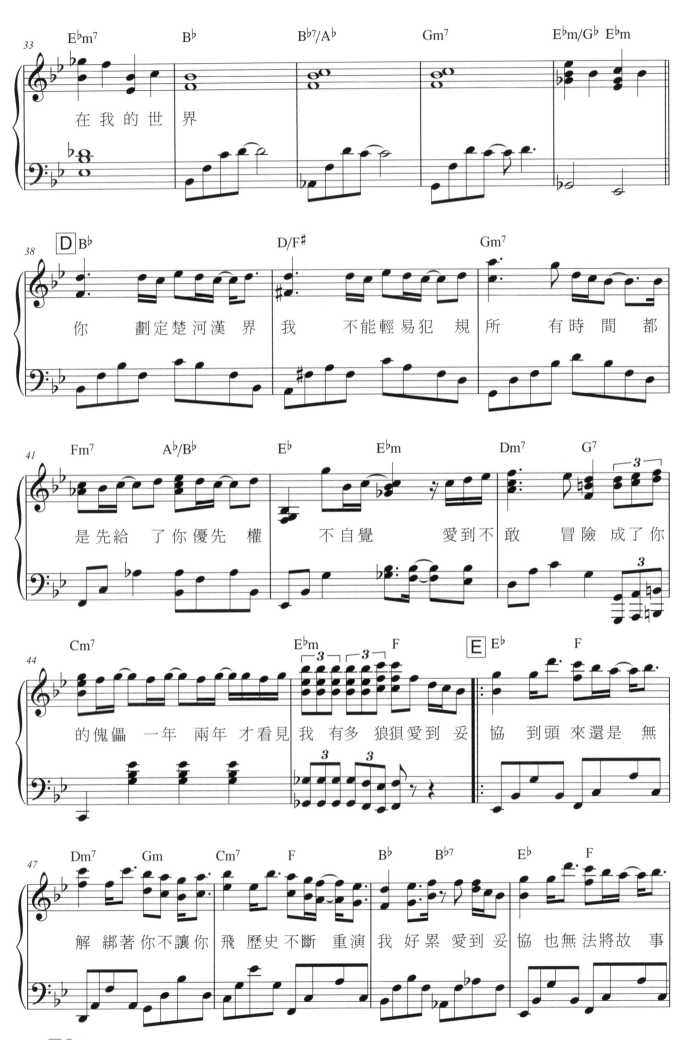

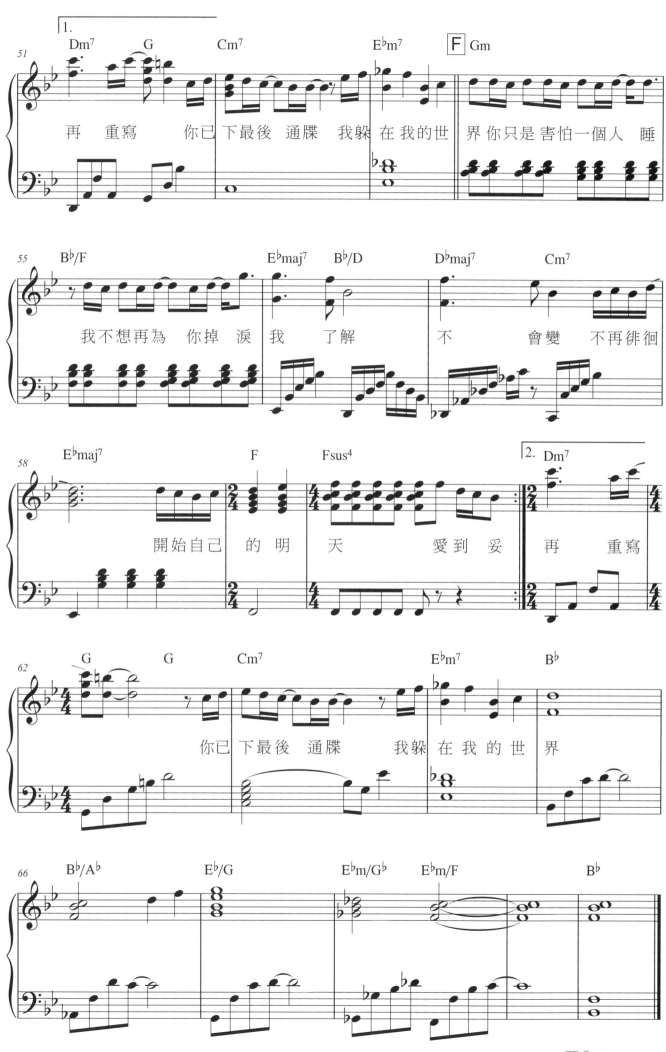

模特

●詞：周耀輝　●曲：李榮浩　●唱：李榮浩

Adagietto ♩ = 66

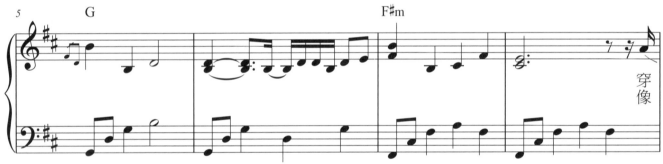

穿
像

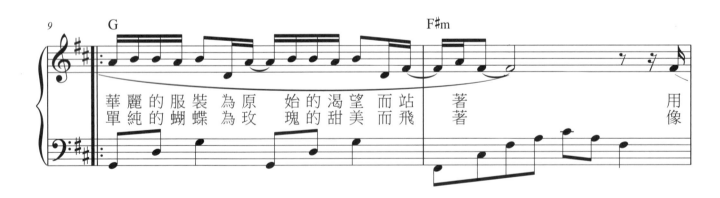

華 麗 的 服 裝 為 原　始 的 渴 望 而 站　著　　　用
單 純 的 蝴 蝶 為 玫　瑰 的 甜 美 而 飛　著　　　像

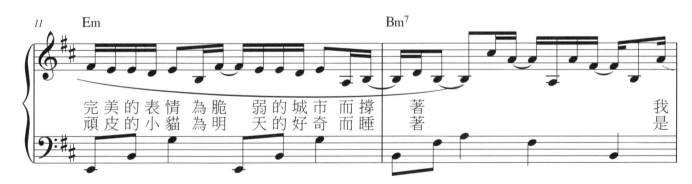

完 美 的 表 情 為 脆　弱 的 城 市 而 撐　著　　　我
頑 皮 的 小 貓 為 明　天 的 好 奇 而 睡　著　　　是

OP：avex group　UNIVERSAL MUSIC PUBLISHING LTD

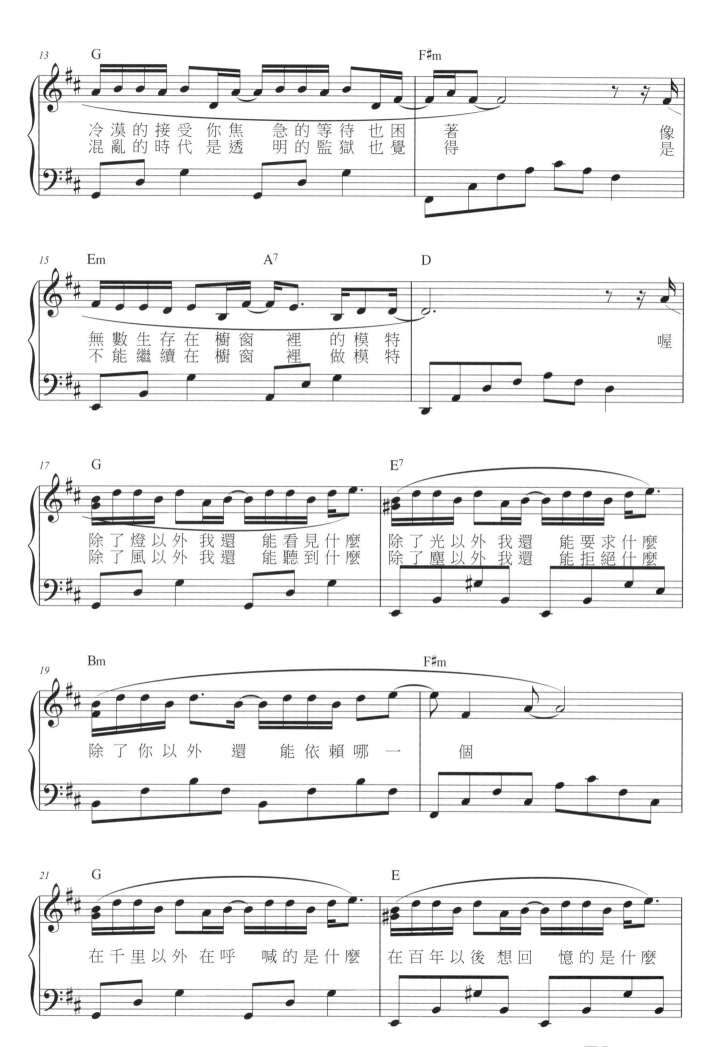

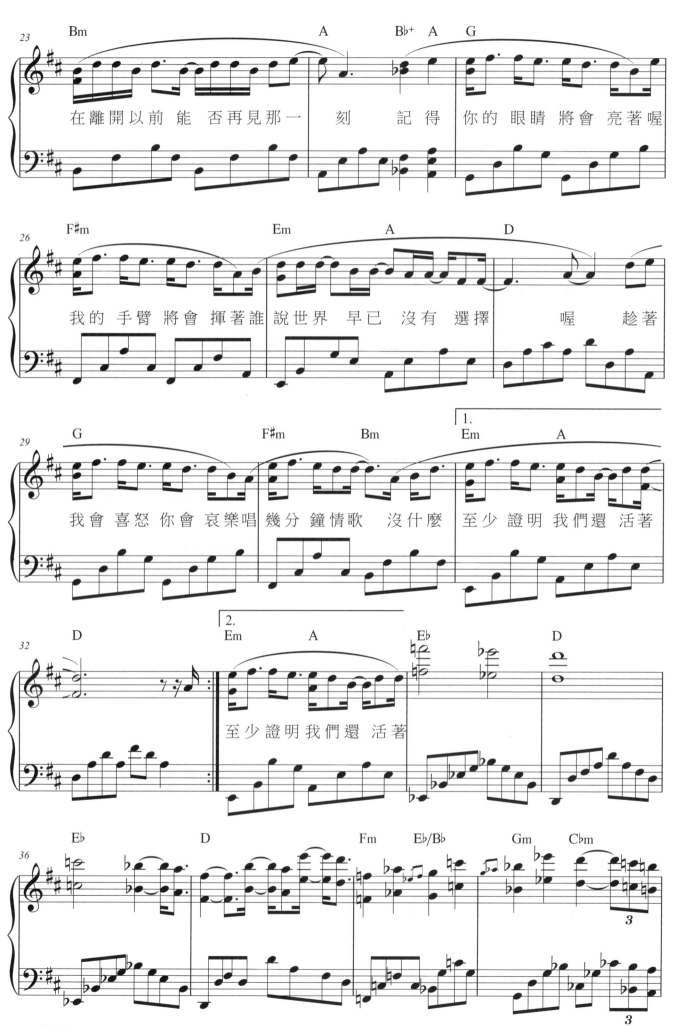

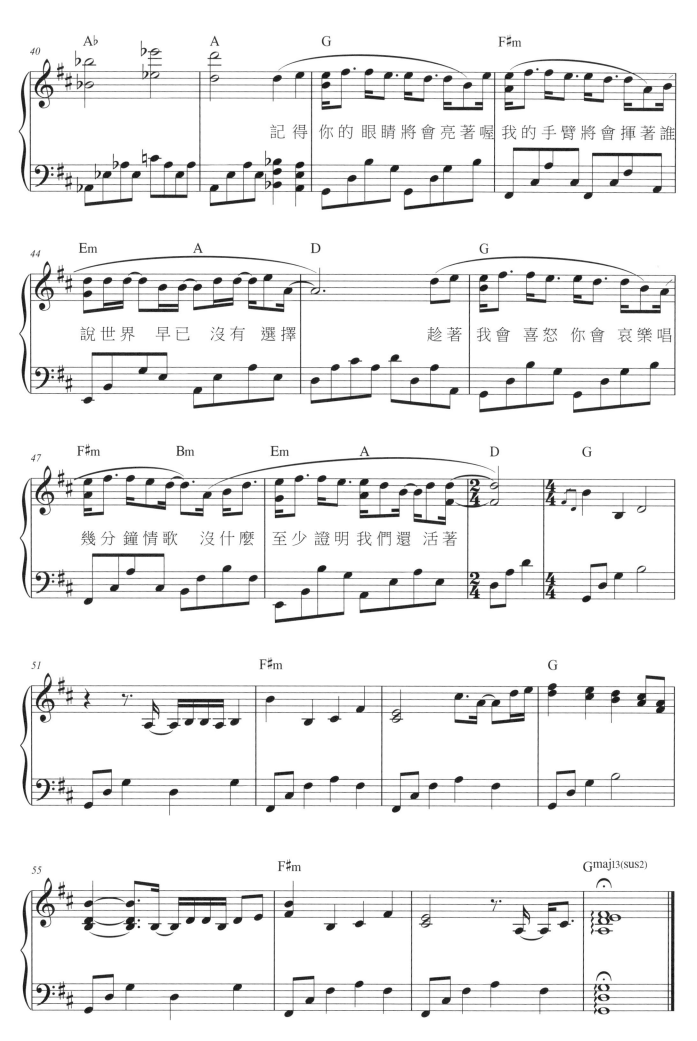

記得 你的 眼睛 將會 亮著 喔 我的 手臂 將會 揮著 誰

說世界 早已 沒有 選擇　　趁著 我會 喜怒 你會 哀樂唱

幾分鐘 情歌 沒什麼 至少 證明 我們還 活著

李白

●詞：李榮浩　●曲：李榮浩　●唱：李榮浩

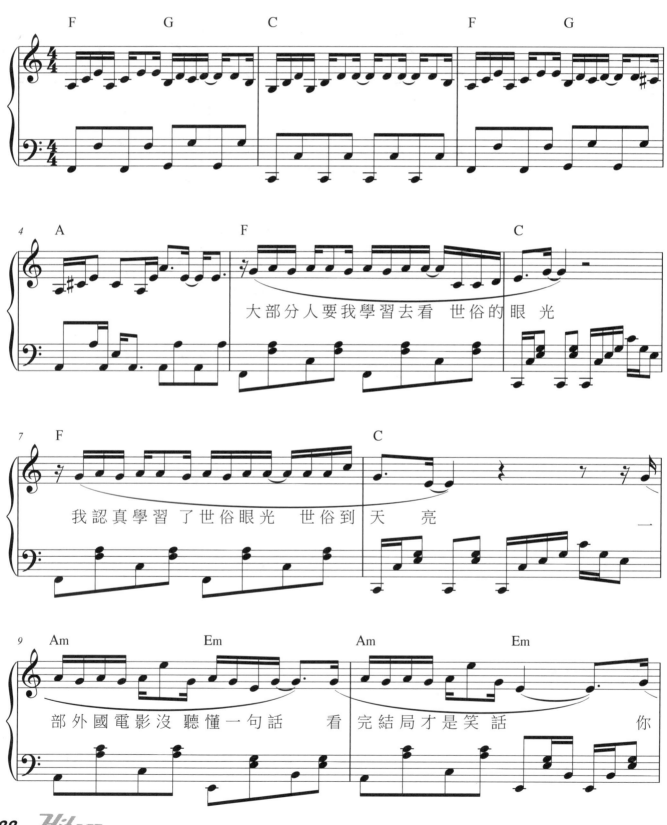

大部分人要我學習去看　世俗的眼光

我認真學習了世俗眼光　世俗到天亮

部外國電影沒聽懂一句話　看完結局才是笑話　你

OP：avex group

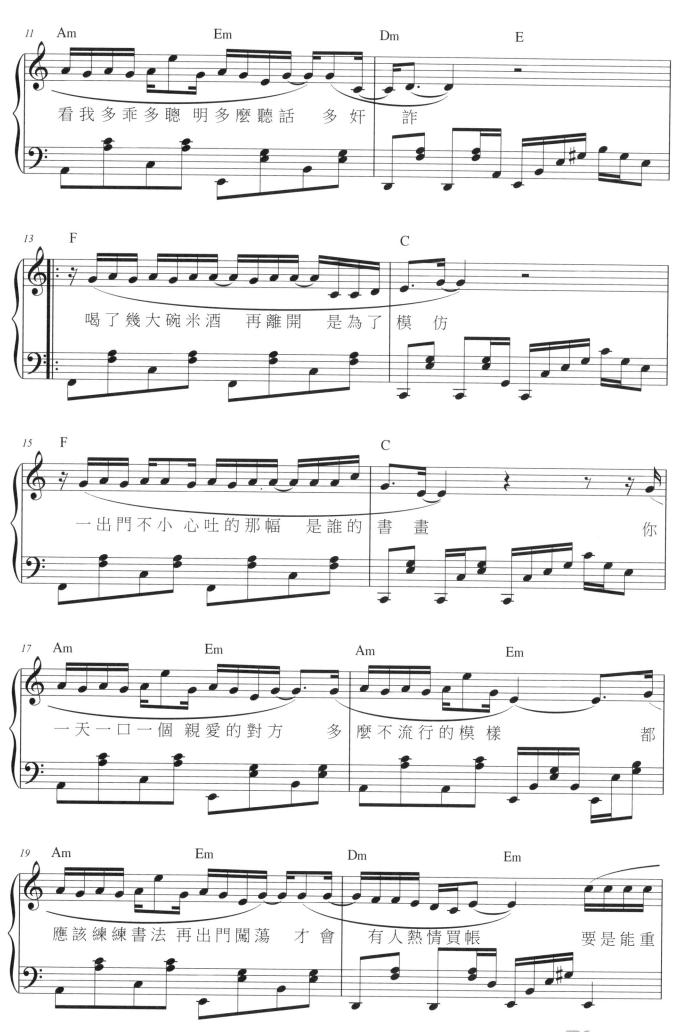

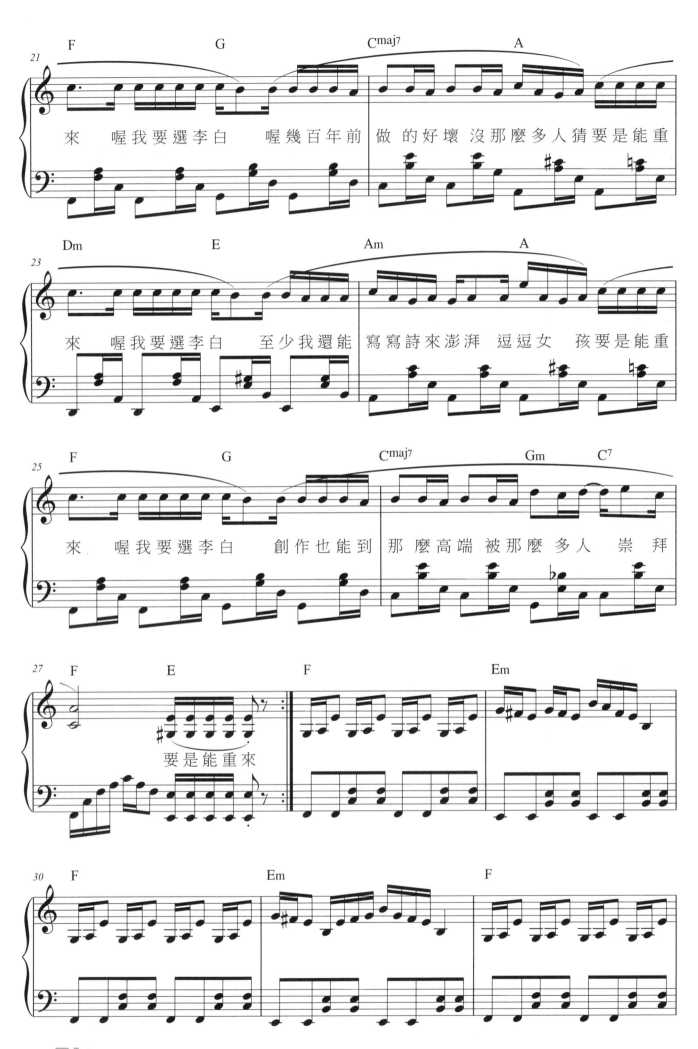

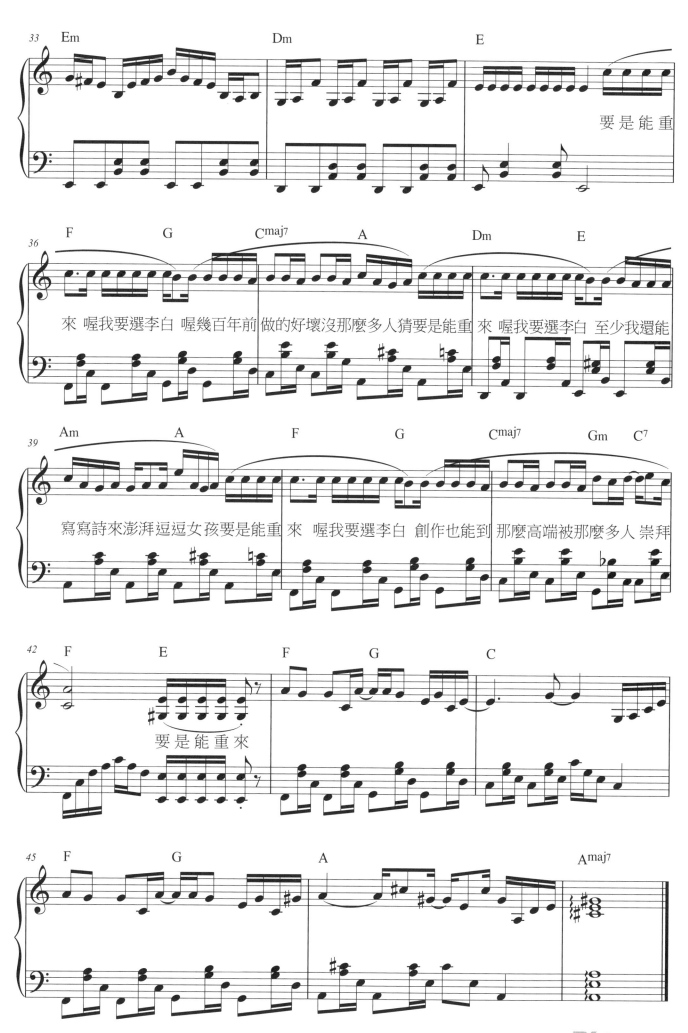

體面

●詞：唐恬　●曲：于文文　●唱：于文文

電影《前任3：再見前任》插曲

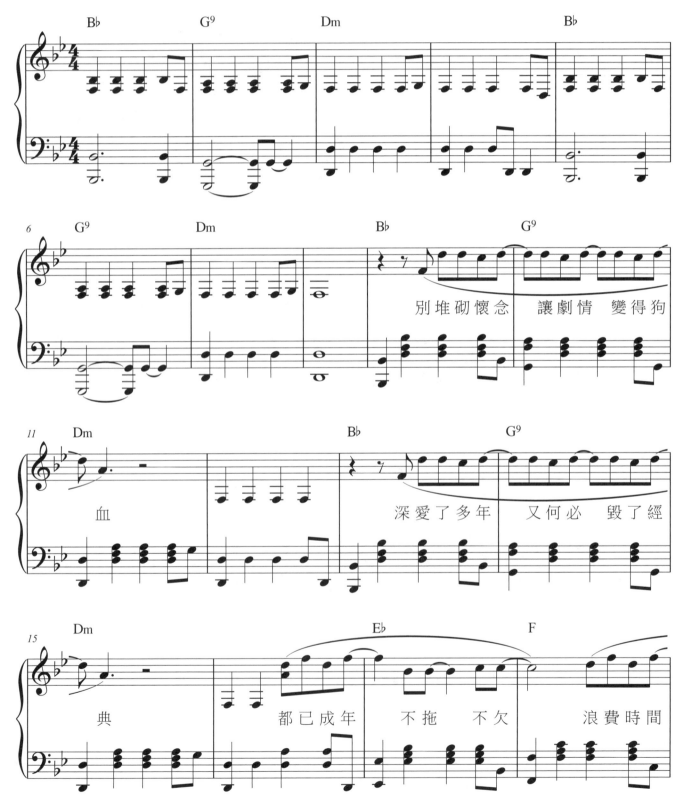

OP：Warner/Chappell Music Taiwan Ltd.

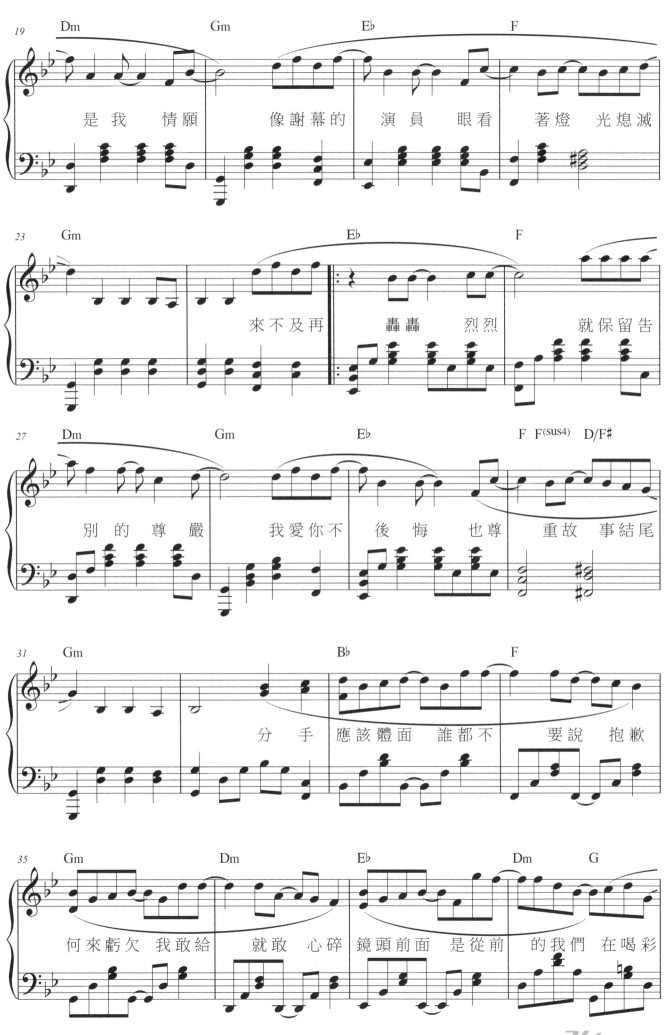

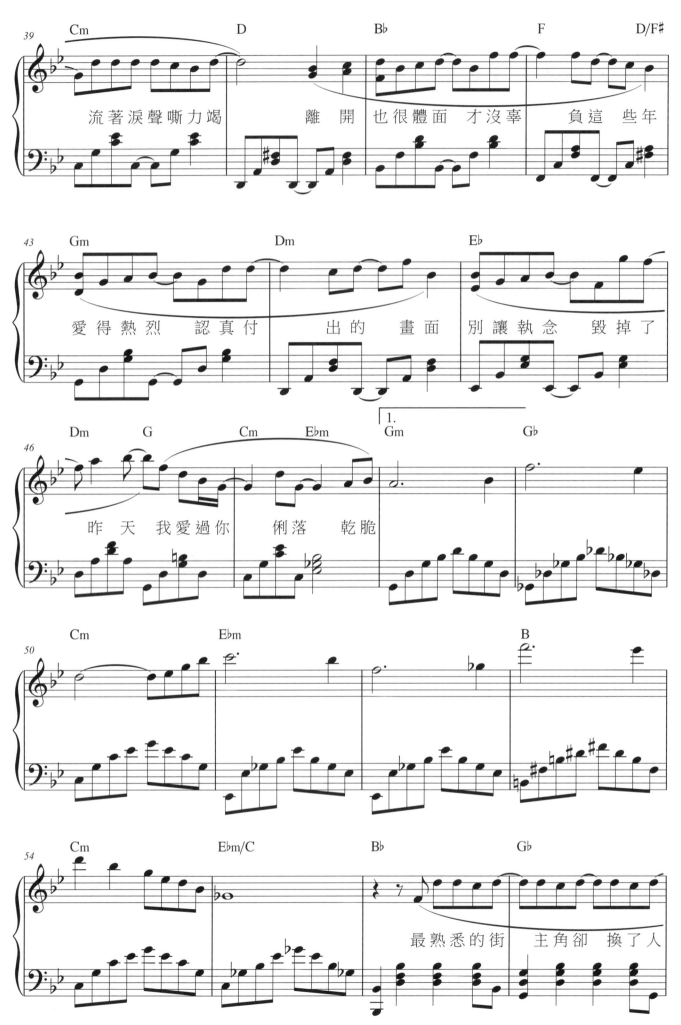

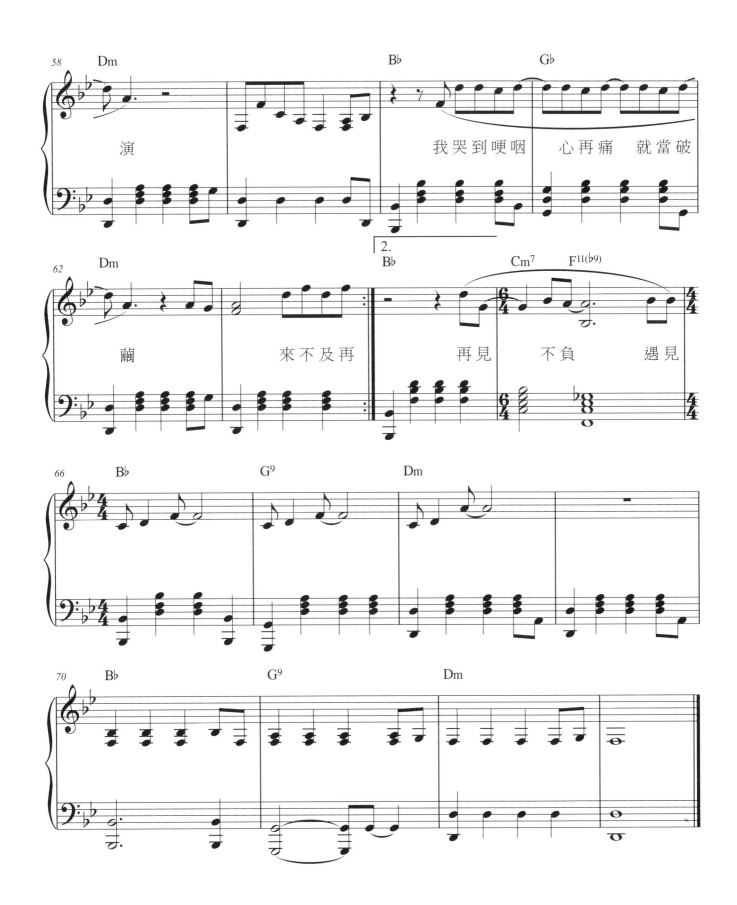

泡沫

Adagietto ♩= 68

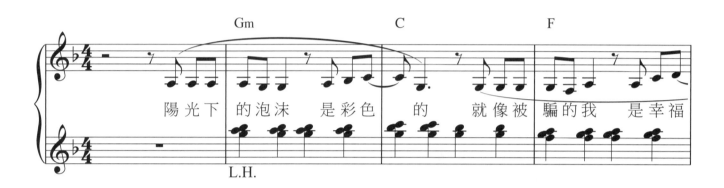

陽光下 的泡沫 是彩色 的 就像被 騙的我 是幸福

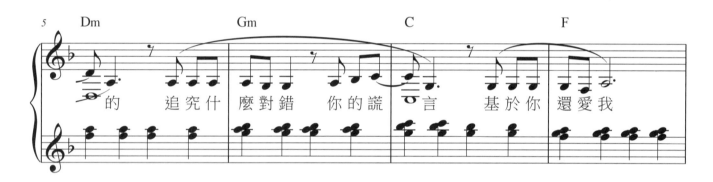

的 追究什 麼對錯 你的謊 言 基於你 還愛我

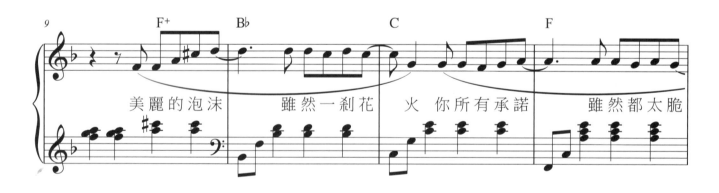

美麗的泡沫 雖然一剎花 火 你所有承諾 雖然都太脆

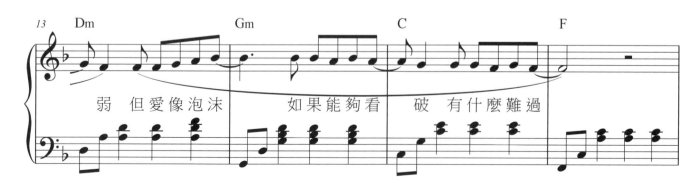

弱 但愛像泡沫 如果能夠看 破 有什麼難過

OP：Warner/Chappell Music Taiwan Ltd.

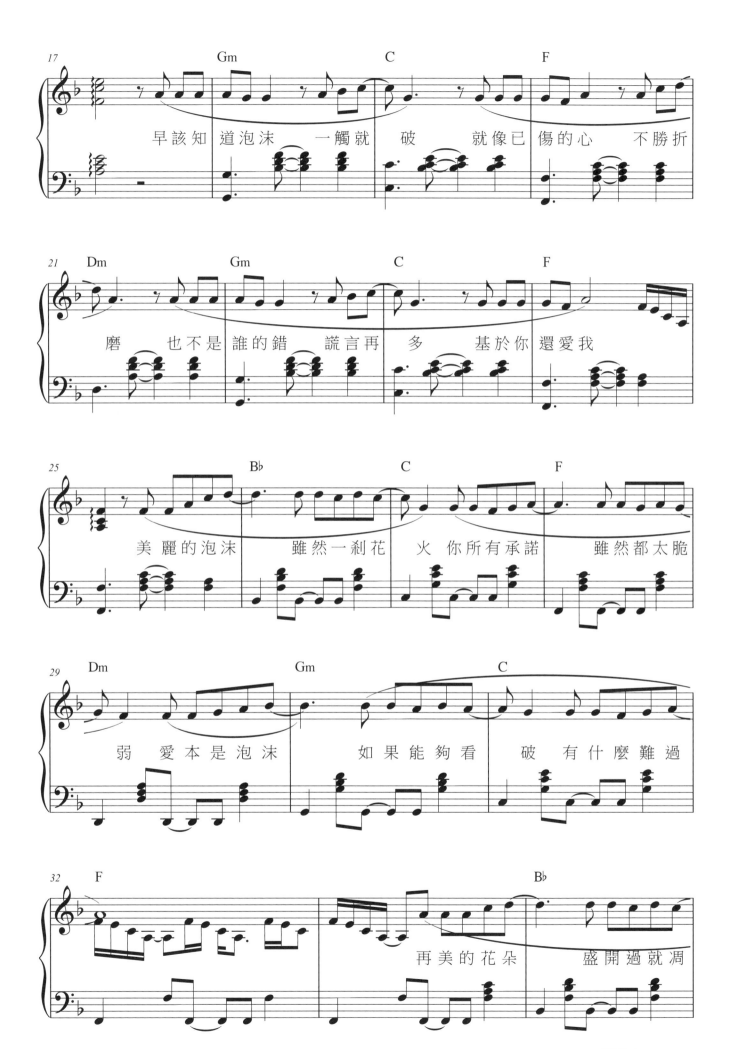

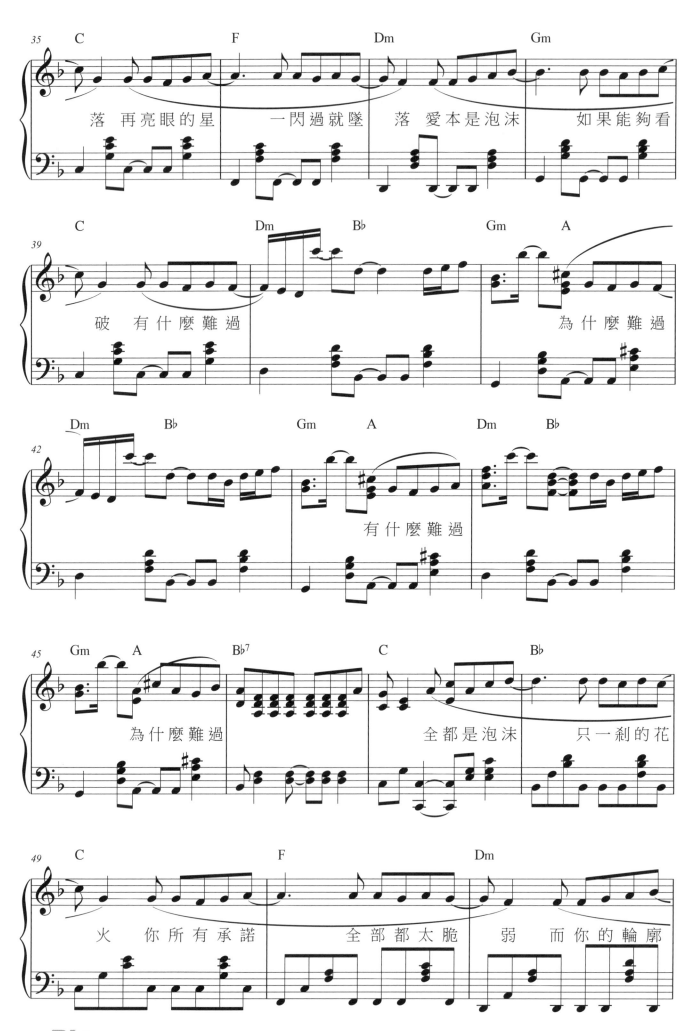

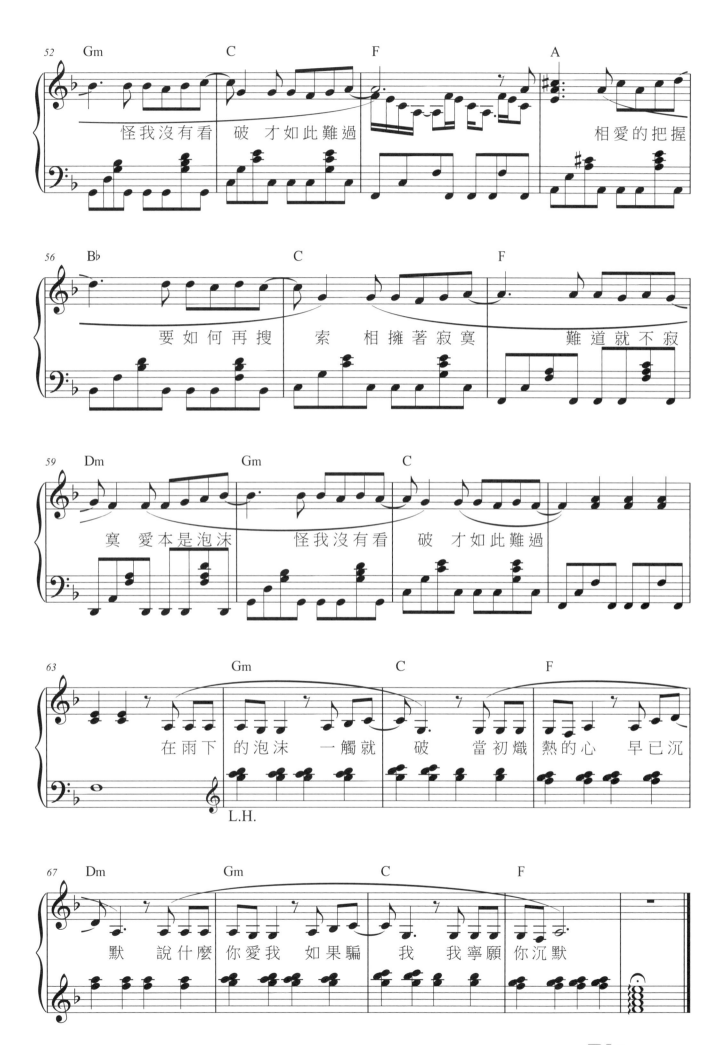

疼愛

●詞：阿信　●曲：阿信　●唱：蕭敬騰

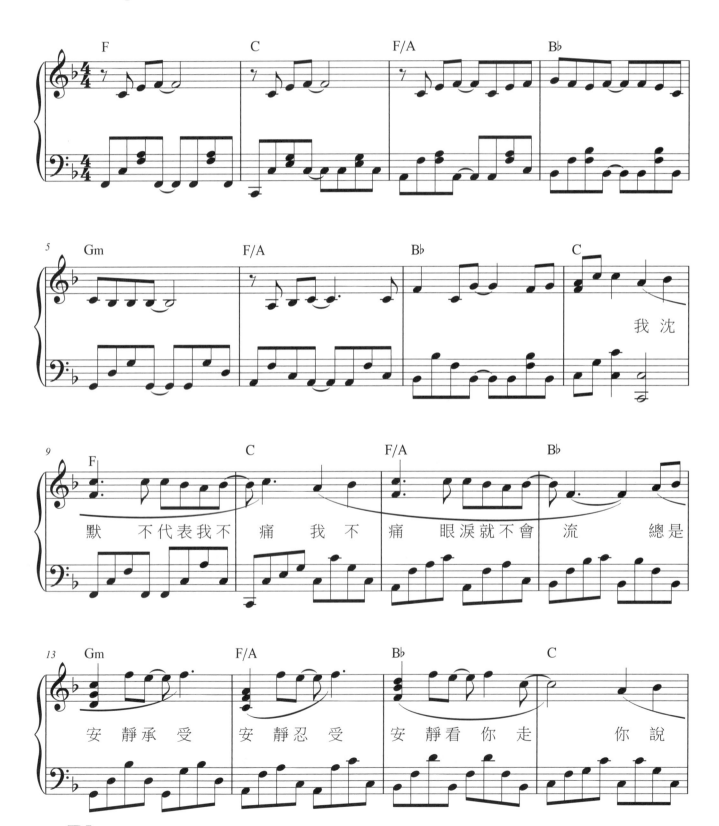

OP：認真工作室/SP：相信音樂國際股份有限公司

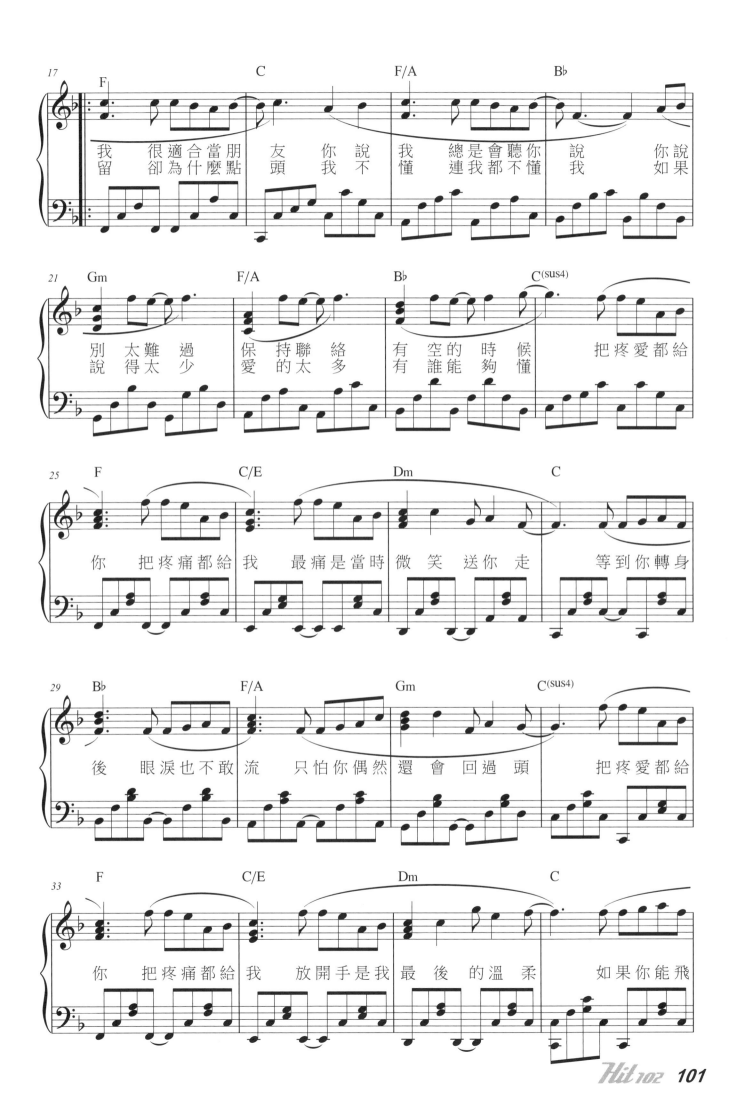

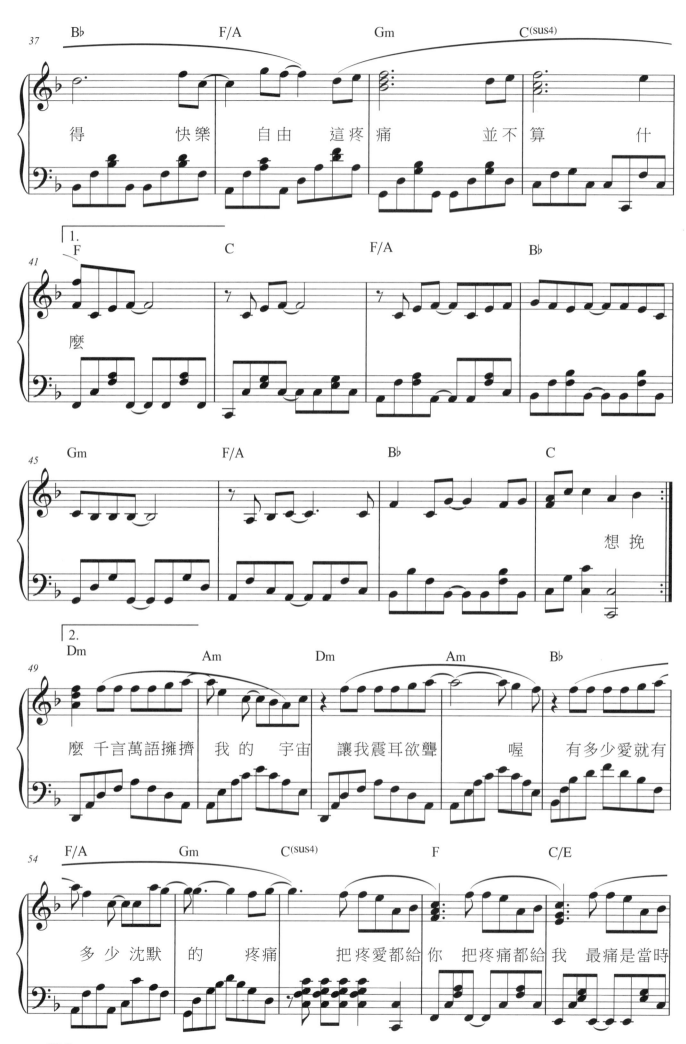

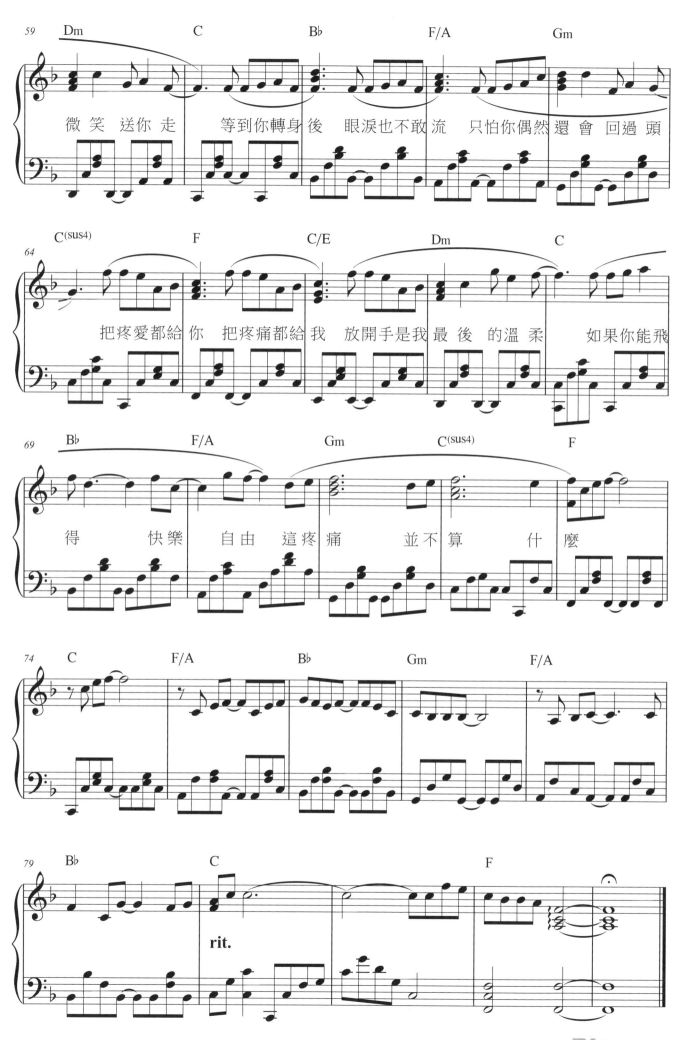

傻瓜

●詞：吳克群 ●曲：吳克群 ●唱：溫嵐

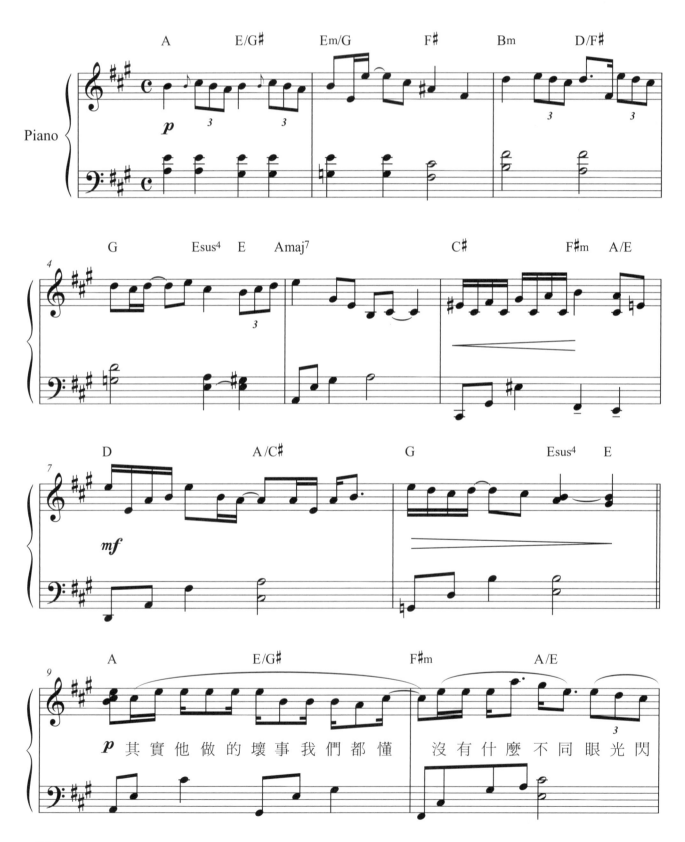

OP：成果音樂版權有限公司

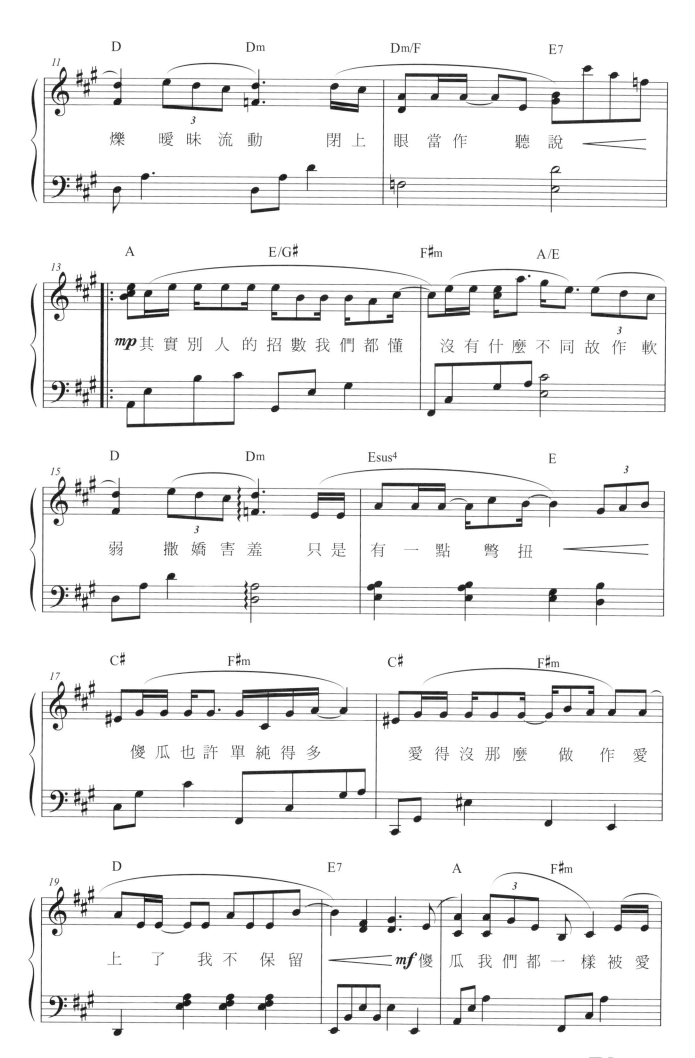

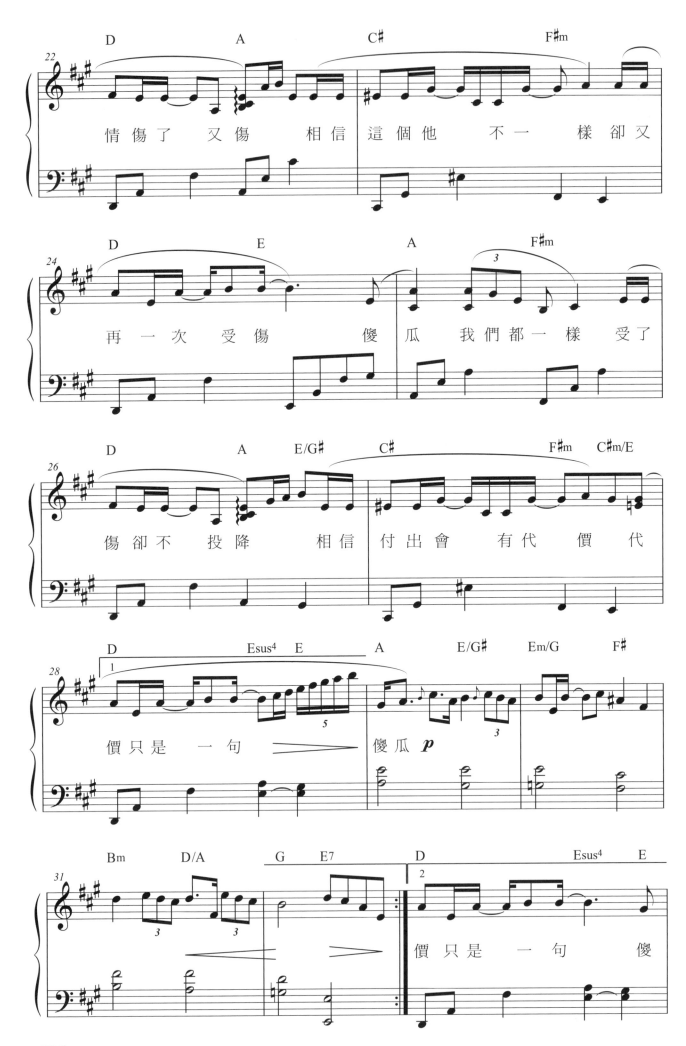

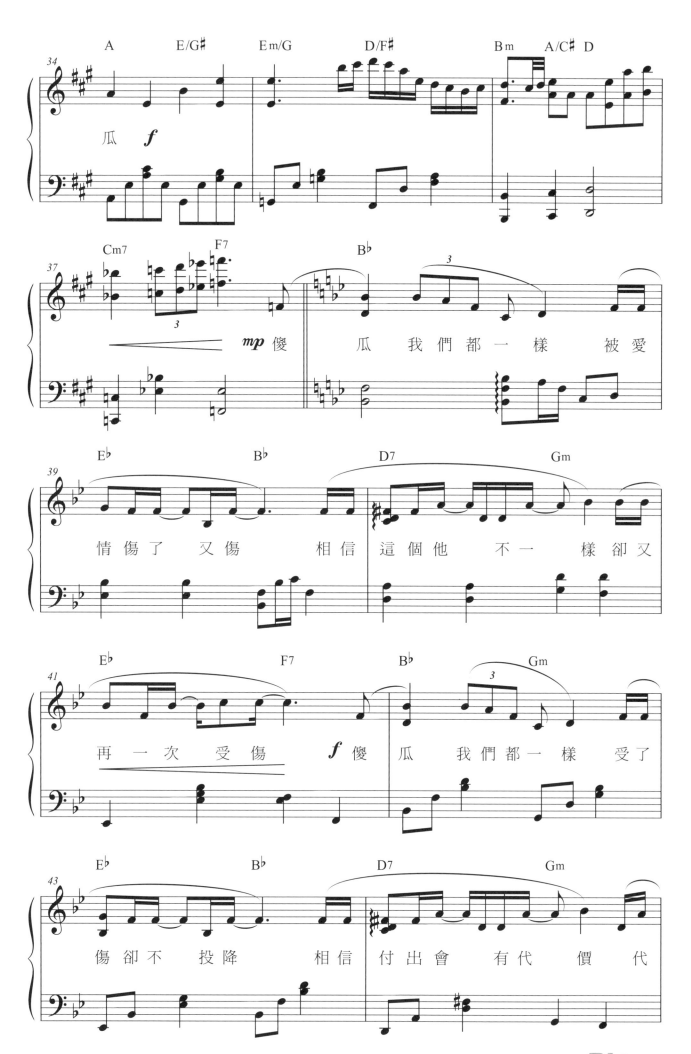

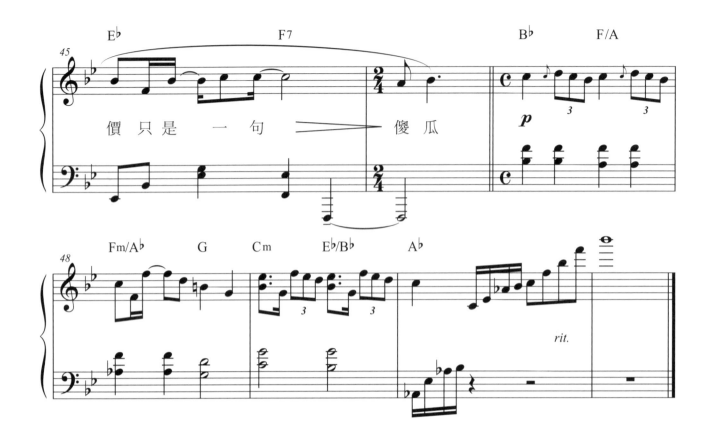

價 只 是 一 句 傻 瓜

演員

●詞：薛之謙　●曲：薛之謙　●唱：薛之謙

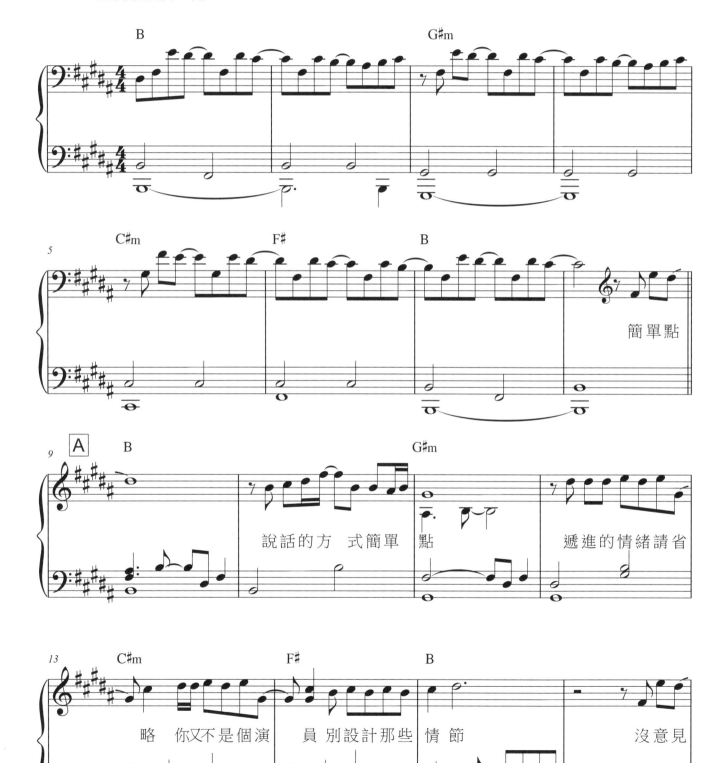

OP：北京大石音樂版權有限公司
SP：大潮音樂經紀有限公司

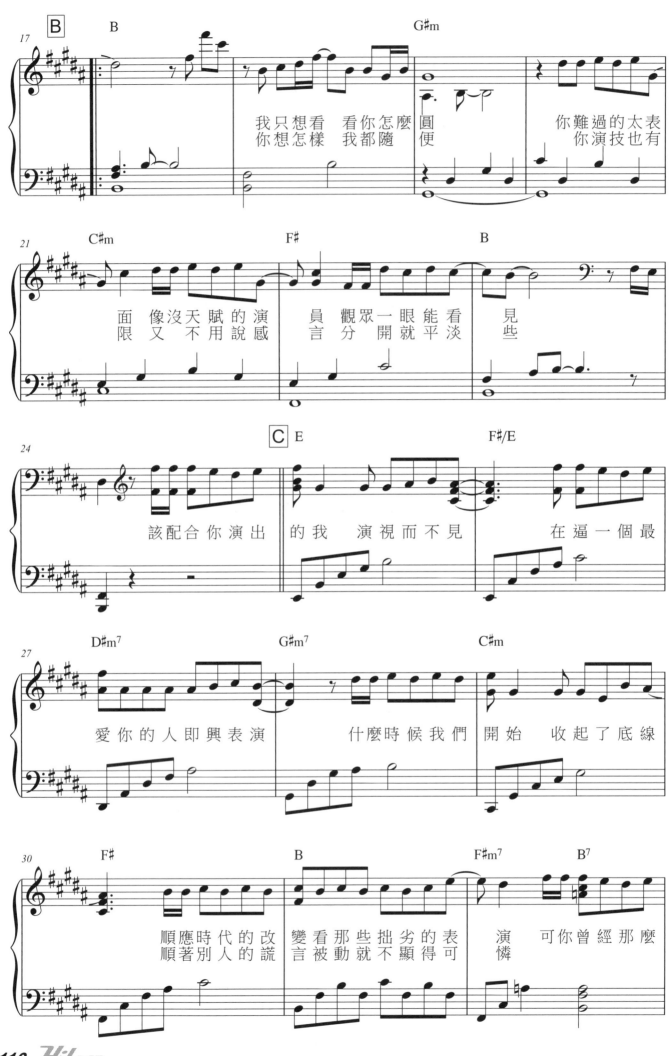

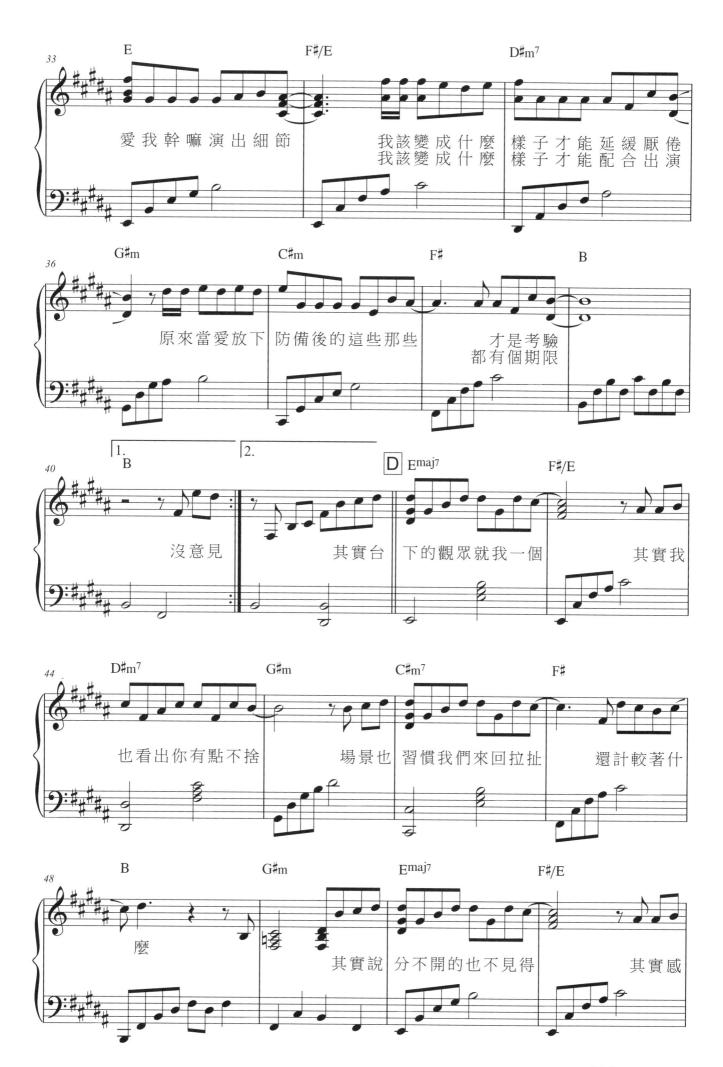

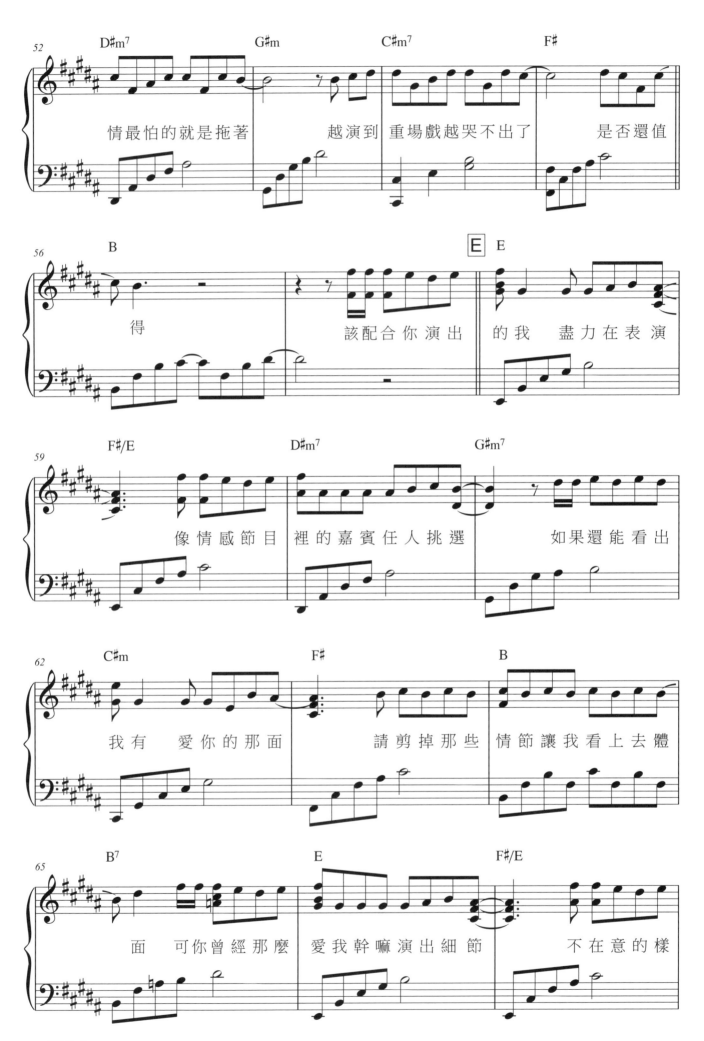

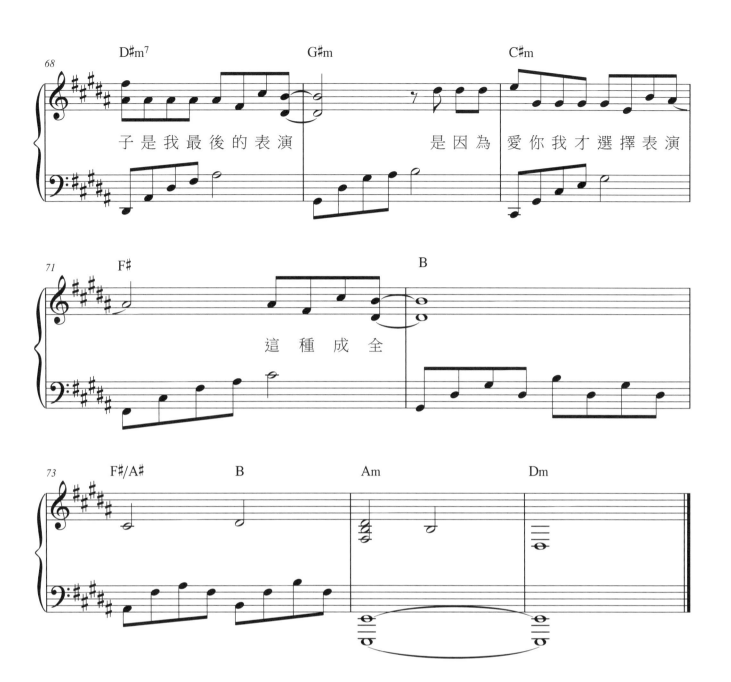

子 是 我 最 後 的 表 演　　　　　　是 因 為　愛 你 我 才 選 擇 表 演

這 種 成 全

月牙灣

●詞：易家揚／謝宥慧　●曲：阿沁　●唱：F.I.R.飛兒樂團

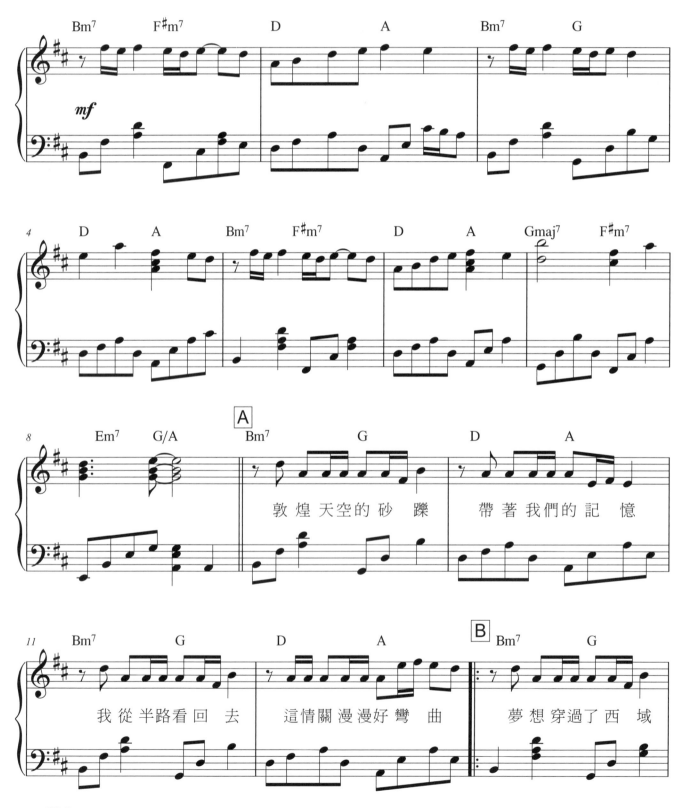

OP：Warner/Chappell Music Taiwan Ltd.

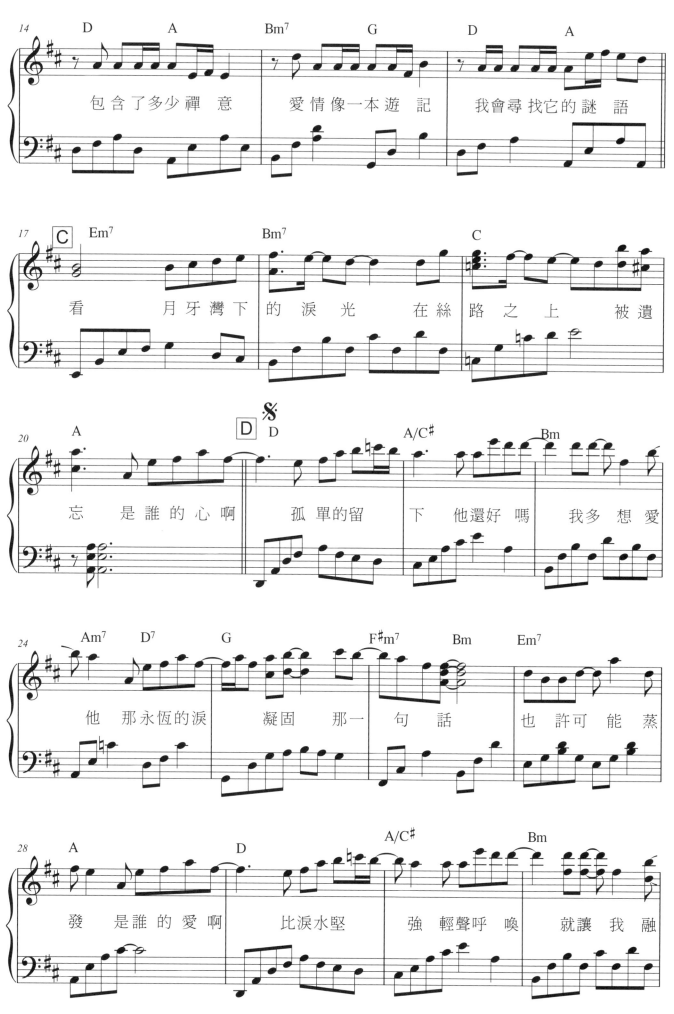

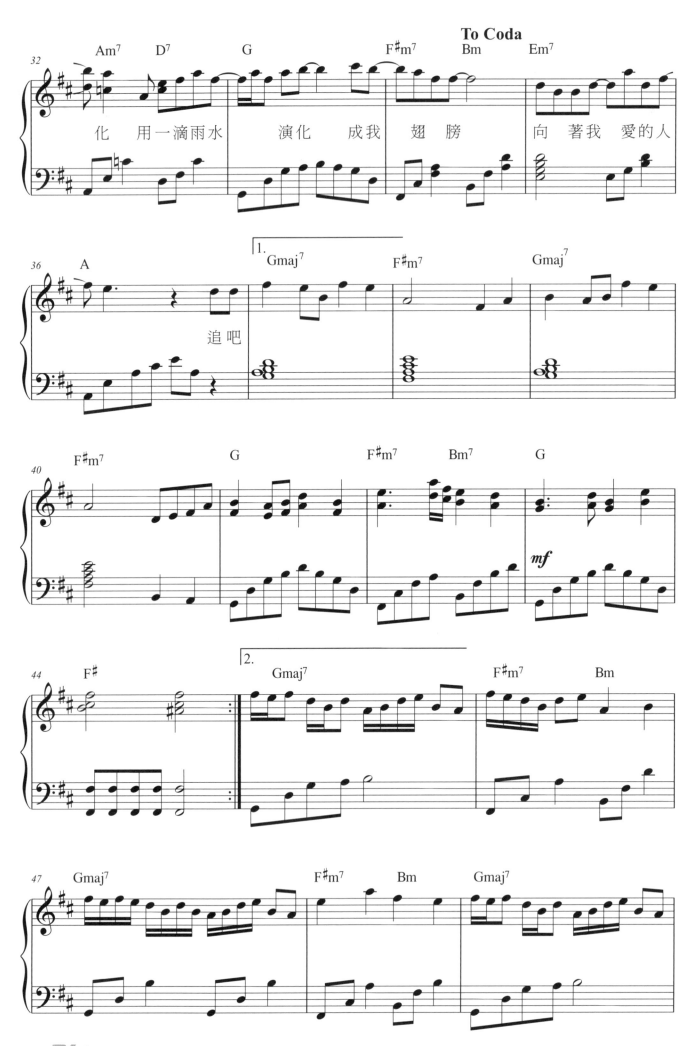

化　用一滴雨水　　演化　成我　翅膀　　向著我　愛的人

追吧

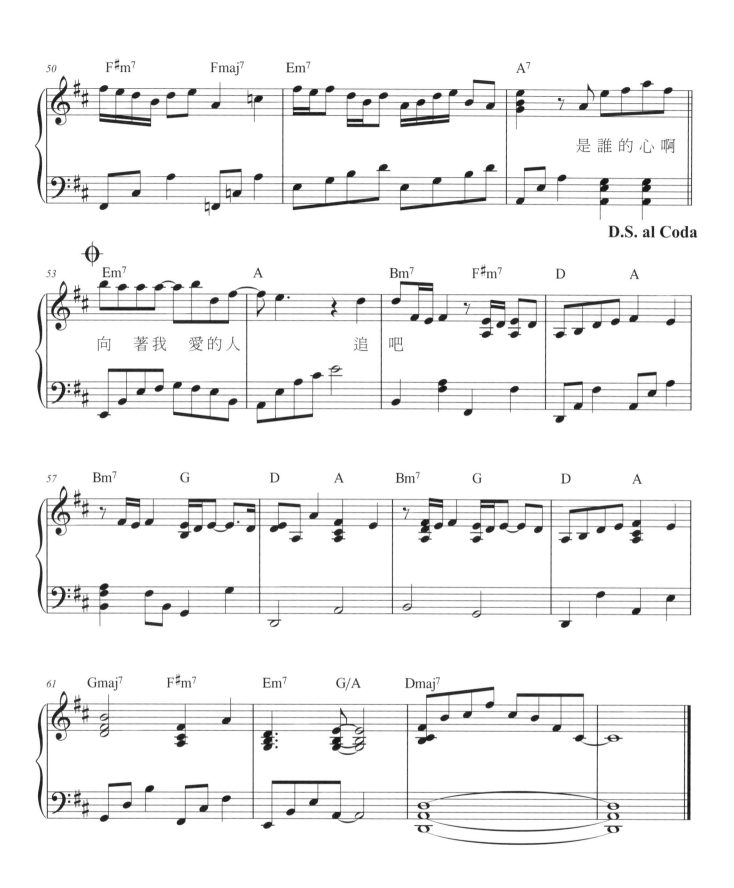

D.S. al Coda

是 誰 的 心 啊

向 著 我 愛 的 人 追 吧

手掌心

●詞：陳沒　●曲：V.K克　●唱：丁噹
電視劇《蘭陵王》片尾曲

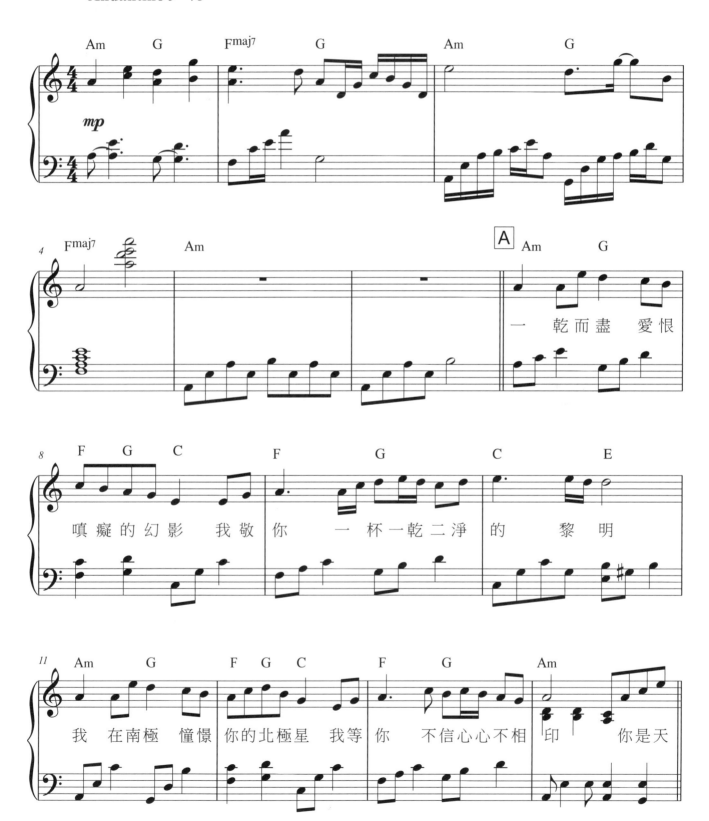

OP：相信音樂國際股份有限公司
OP：小巨人音樂國際有限公司/SP：相信音樂國際股份有限公司

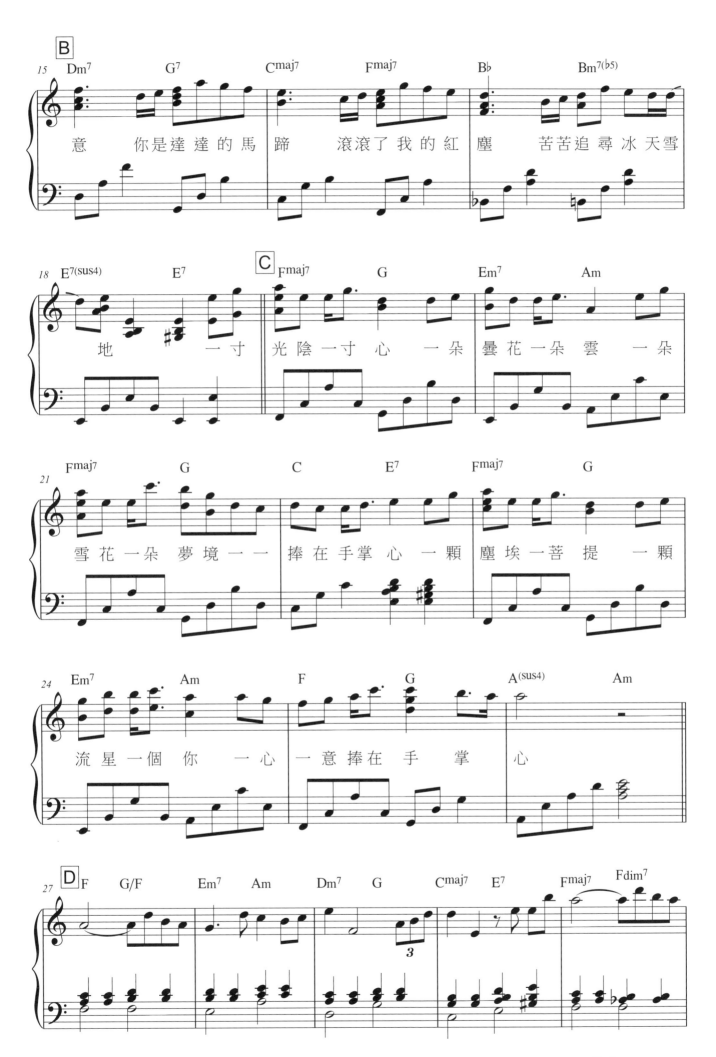

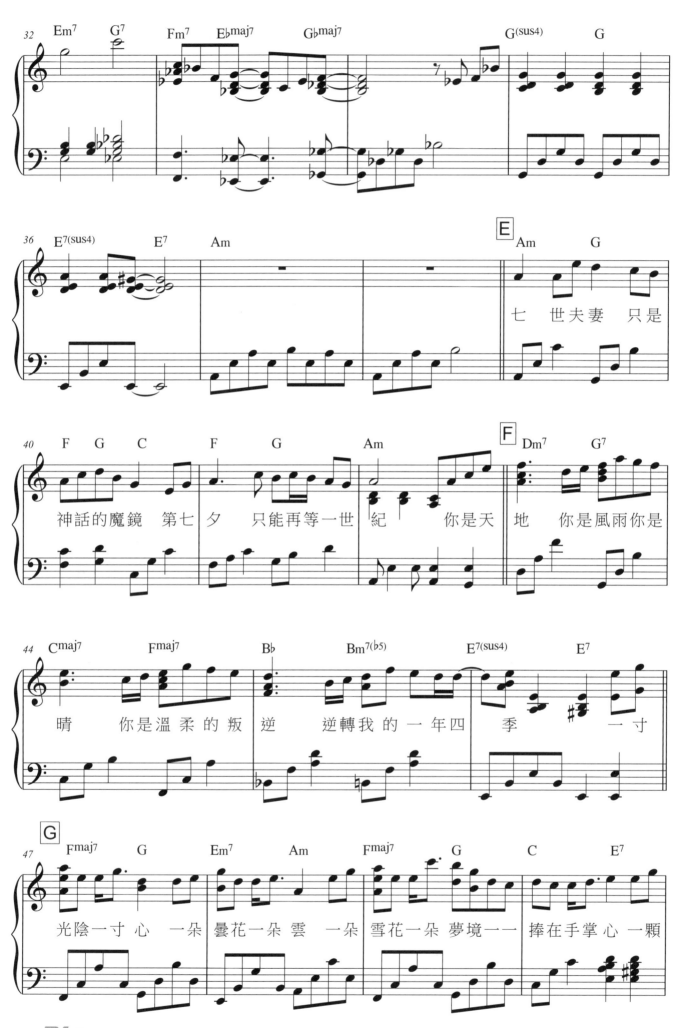

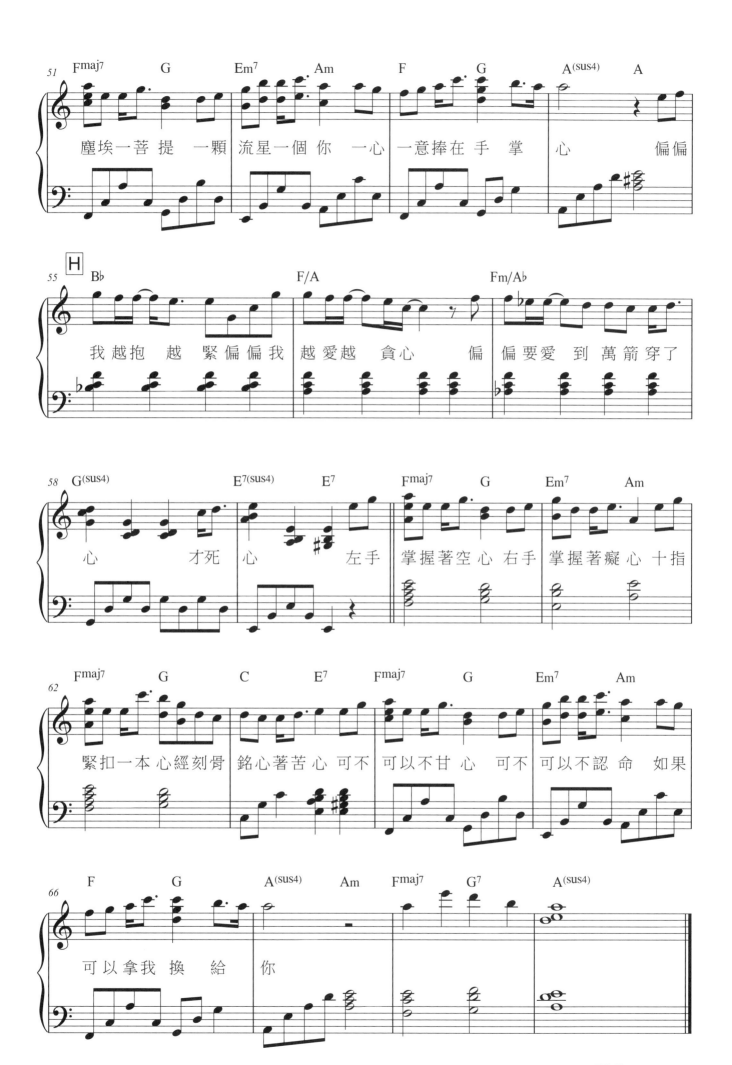

愛存在

●詞：洪誠孝　●曲：馬奕強　●唱：王詩安
電視劇《終極X宿舍》片尾曲

Andantino ♩= 78

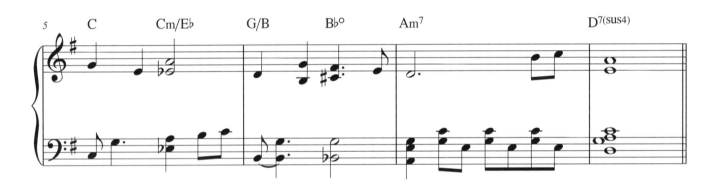

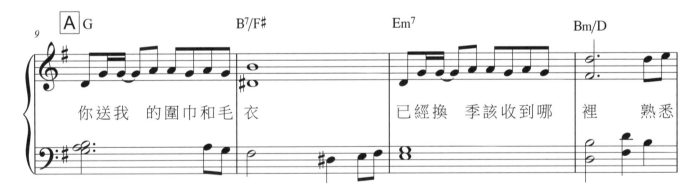

你送我　的圍巾和毛　衣　　　　已經換　季該收到哪　裡　　熟悉

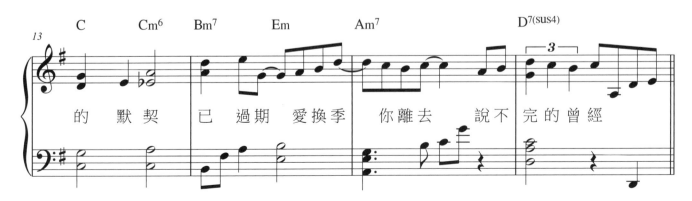

的　默契　已　過期　愛換季　你離去　　說不　完的曾經

OP：UNIVERSAL MUSIC PUBLISHING LTD

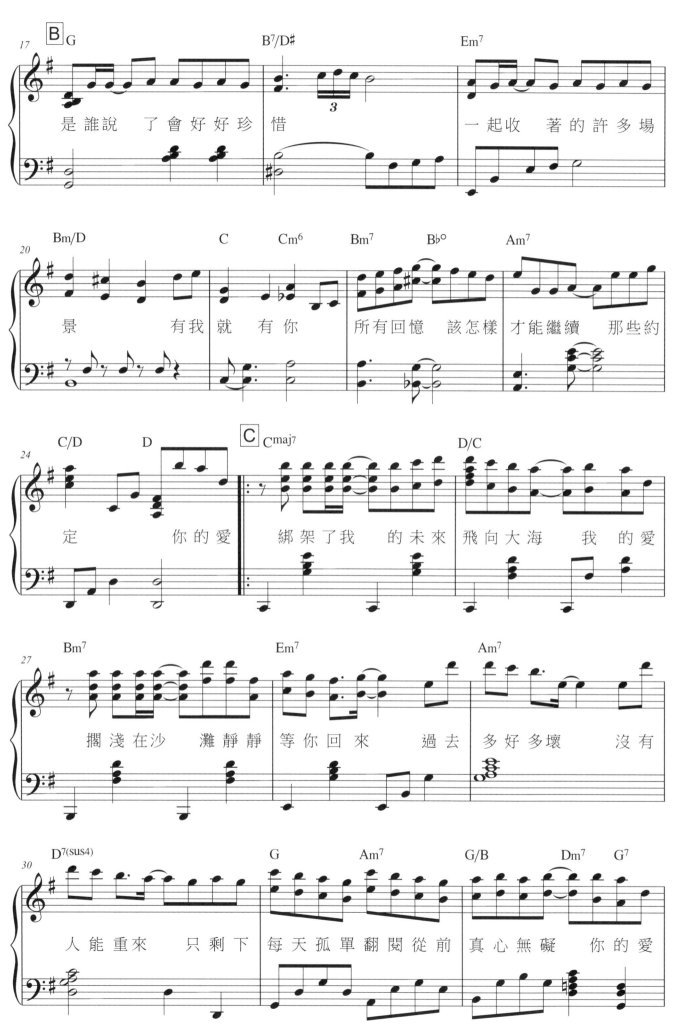

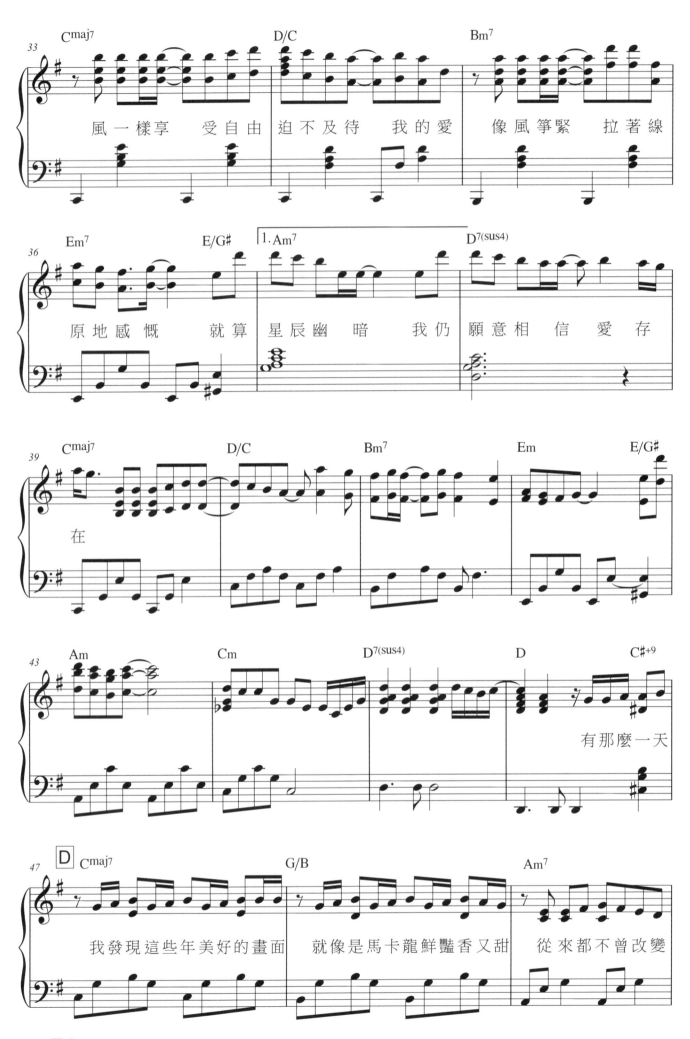

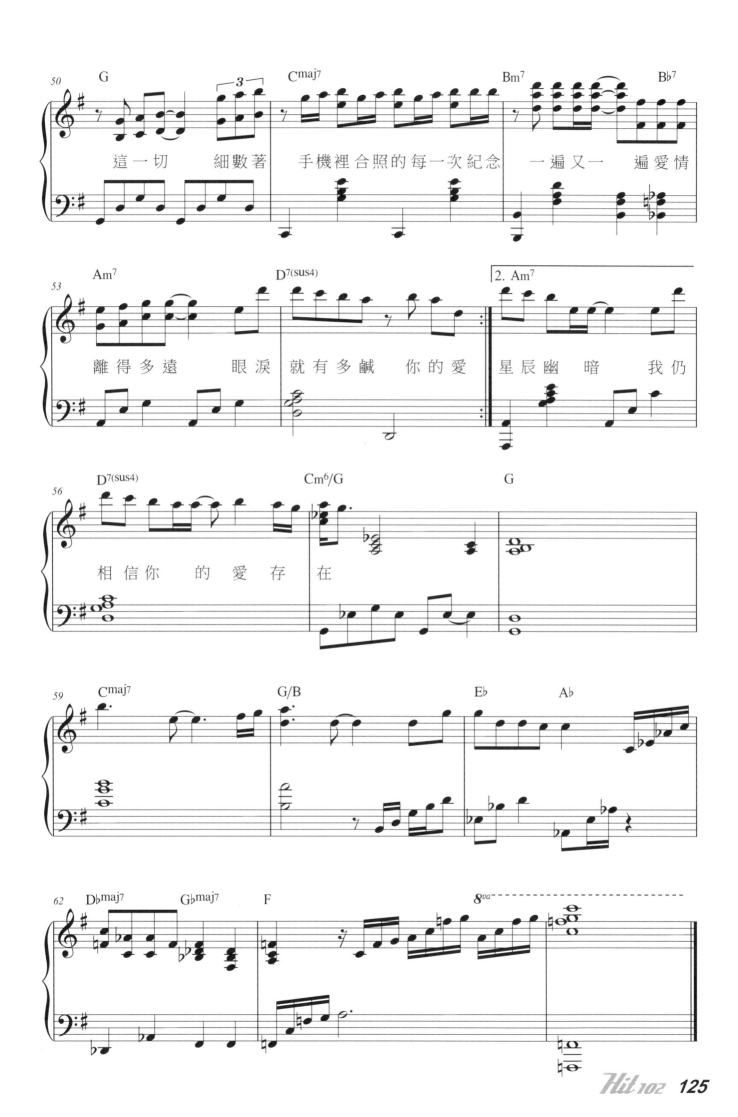

小幸運

●詞：徐世珍／吳輝福　●曲：JerryC　●唱：田馥甄
電影《我的少女時代》主題曲

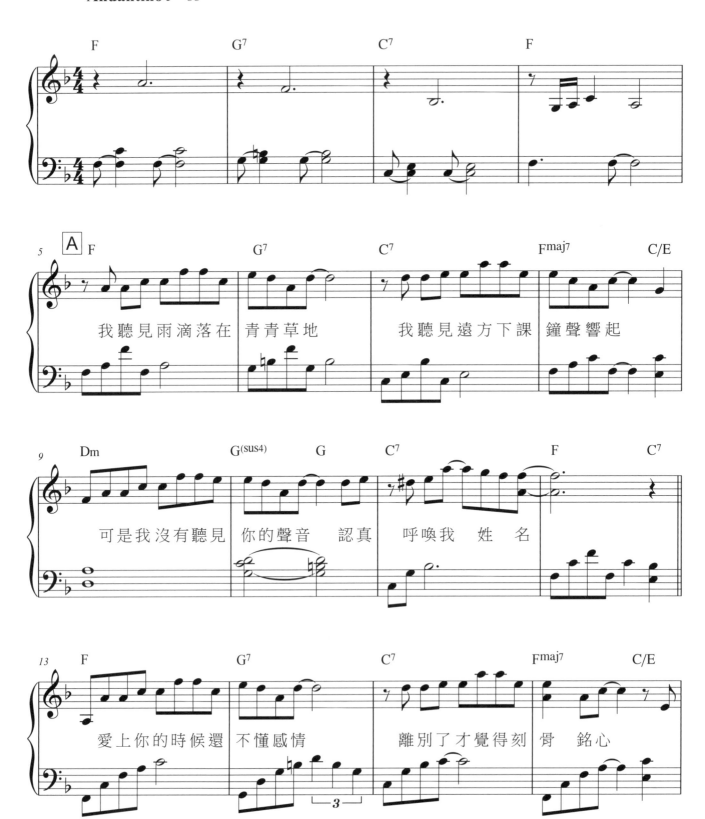

Andantino ♩=88

我聽見雨滴落在 青青草地　我聽見遠方下課 鐘聲響起

可是我沒有聽見 你的聲音　認真 呼喚我 姓 名

愛上你的時候還 不懂感情　離別了才覺得刻 骨 銘心

OP：尖叫音樂工作室　UNIVERSAL MUSIC PUBLISHING LTD　HIM Music Publishing Inc.

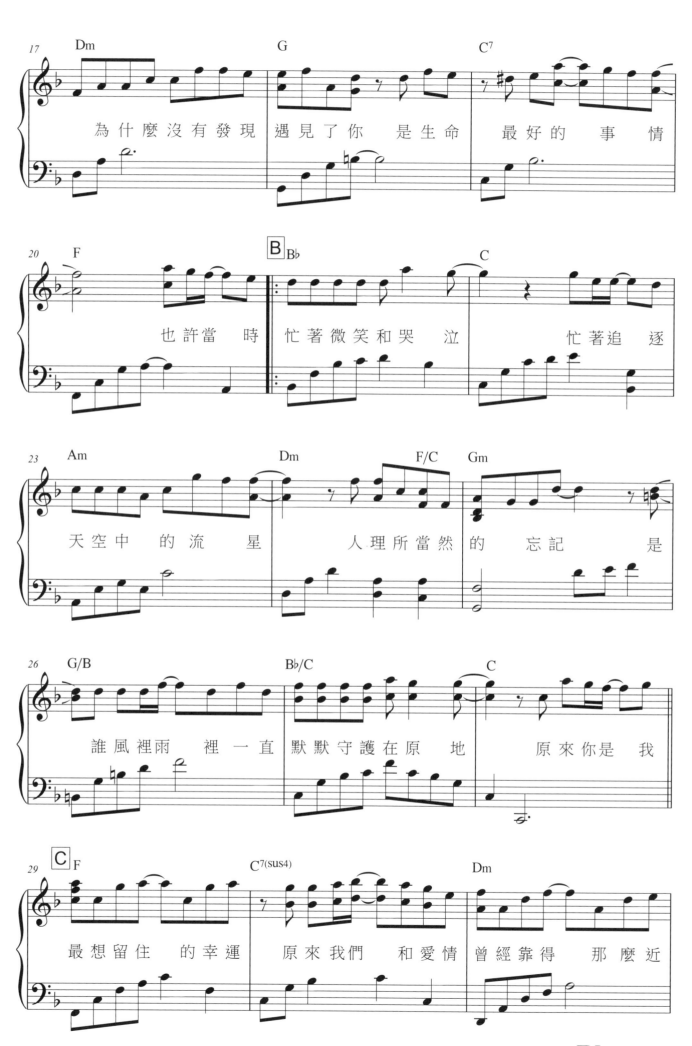

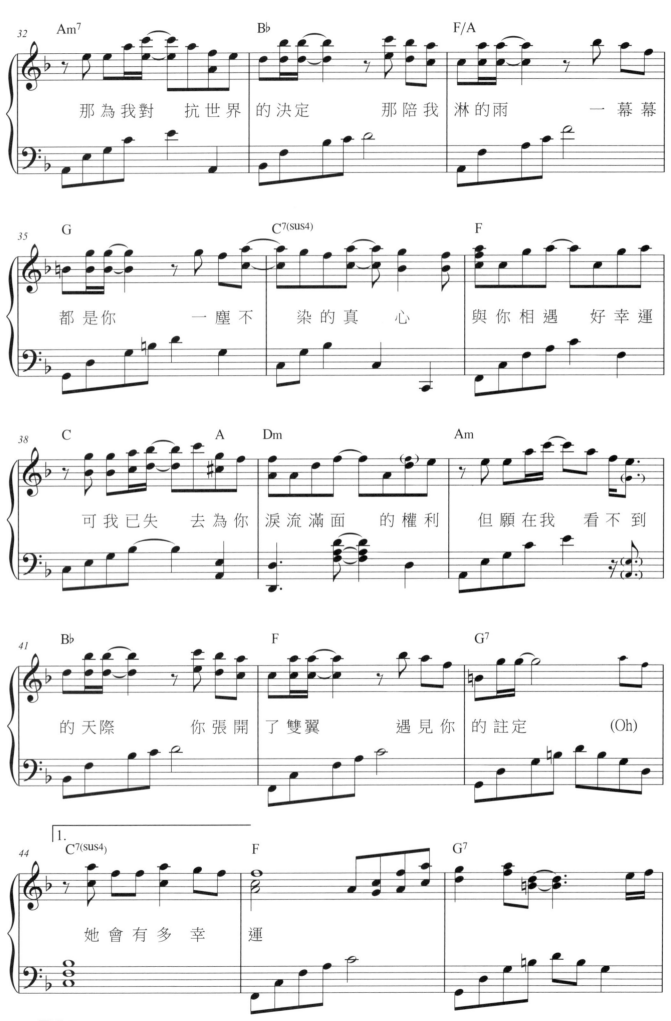

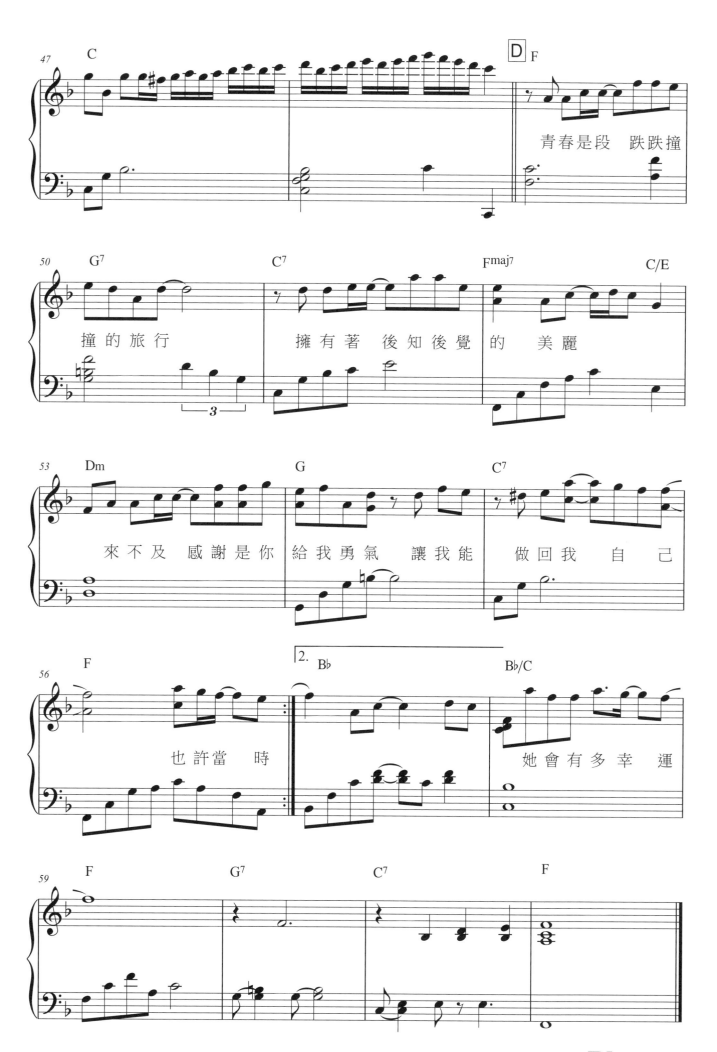

青春是段 跌跌撞

撞 的 旅 行　擁 有 著 後 知 後 覺 的　美 麗

來 不 及 感 謝 是 你 給 我 勇 氣　讓 我 能　做 回 我 自 己

也 許 當 時　她 會 有 多 幸 運

想太多

●詞：林燕岑　●曲：Jae Chong／李玖哲　●唱：李玖哲

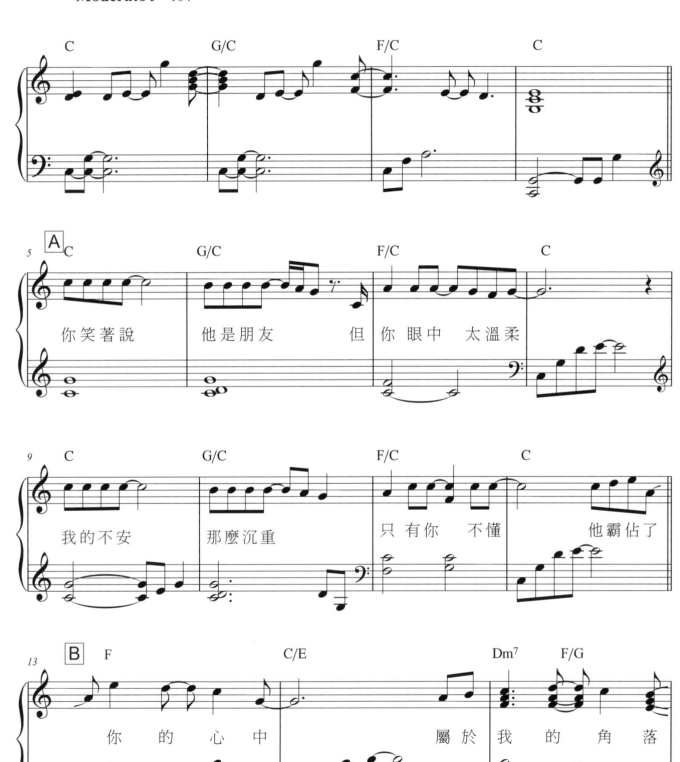

你笑著說　他是朋友　但 你 眼中　太溫柔

我的不安　那麼沉重　只 有 你　不懂　他霸佔了

你 的 心 中　屬 於 我 的 角 落

OP：麻吉娛樂經紀股份有限公司 MACHI ENTERTAINMENT GROUP CO., LTD.
SP：由你娛樂有限公司 UNICORN ENTERTAINMENT

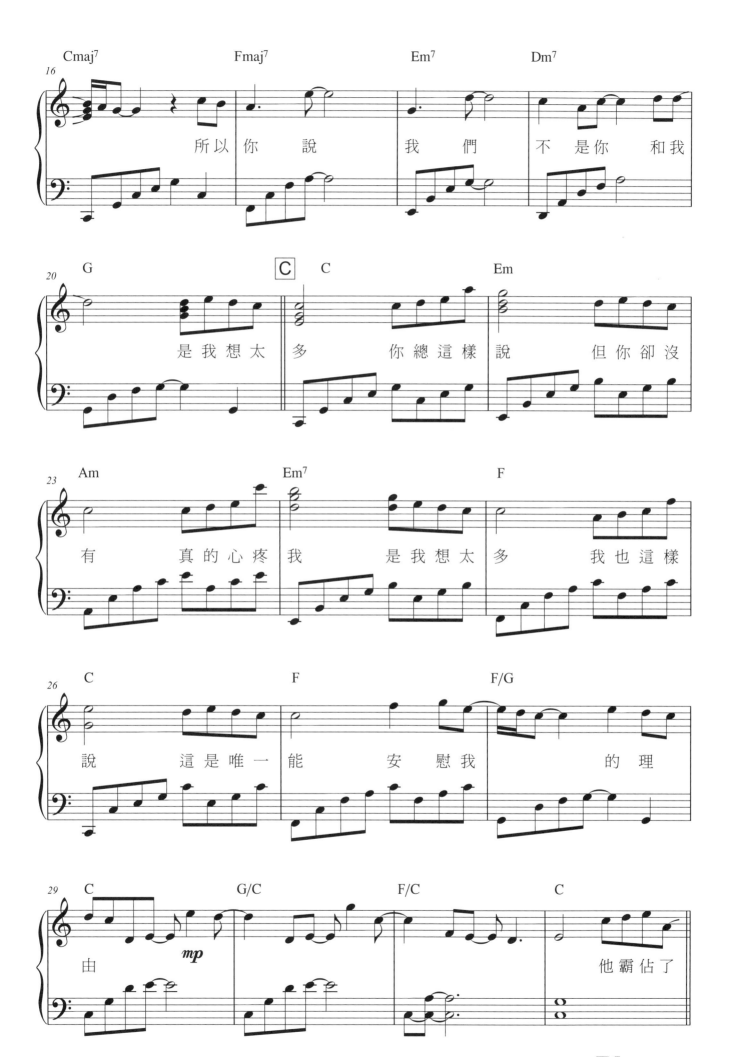

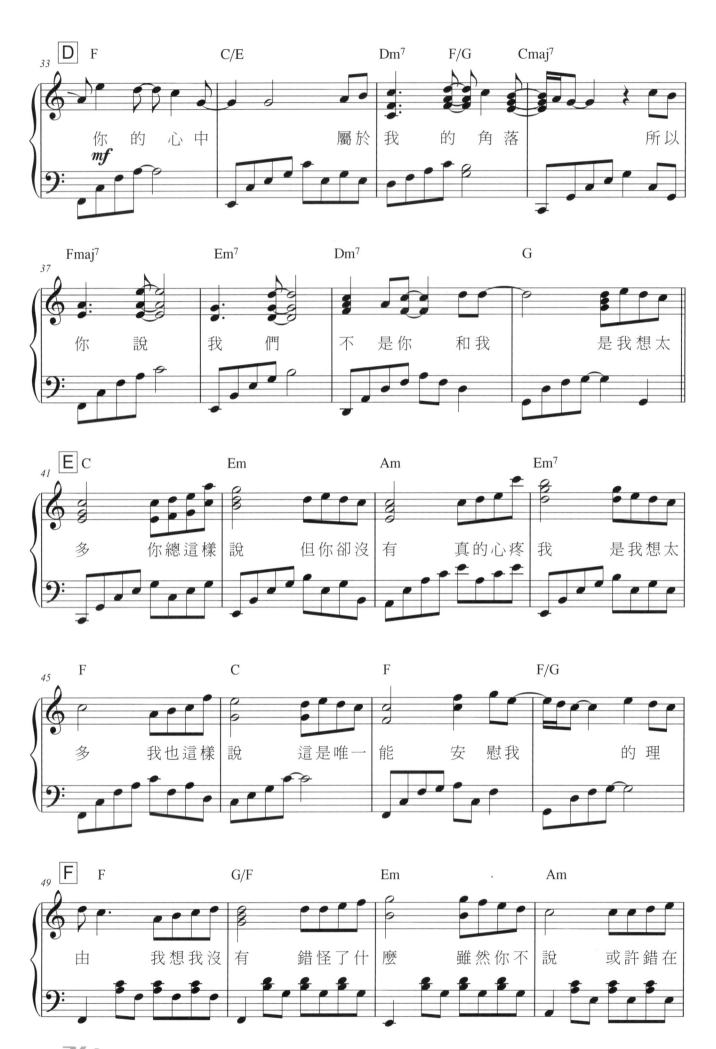

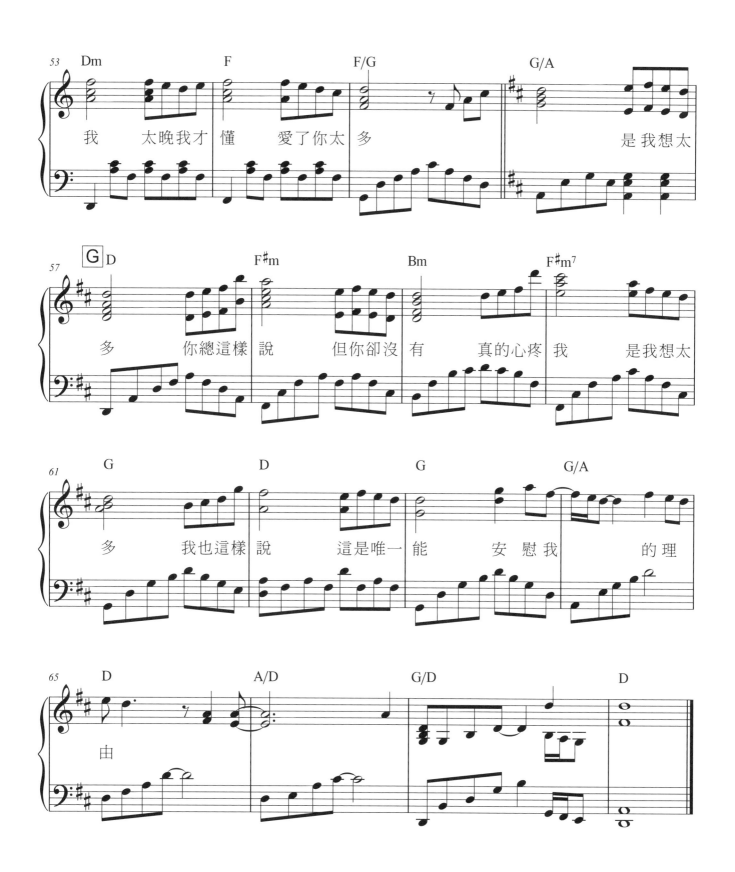

青花瓷

●詞：方文山　●曲：周杰倫　●唱：周杰倫

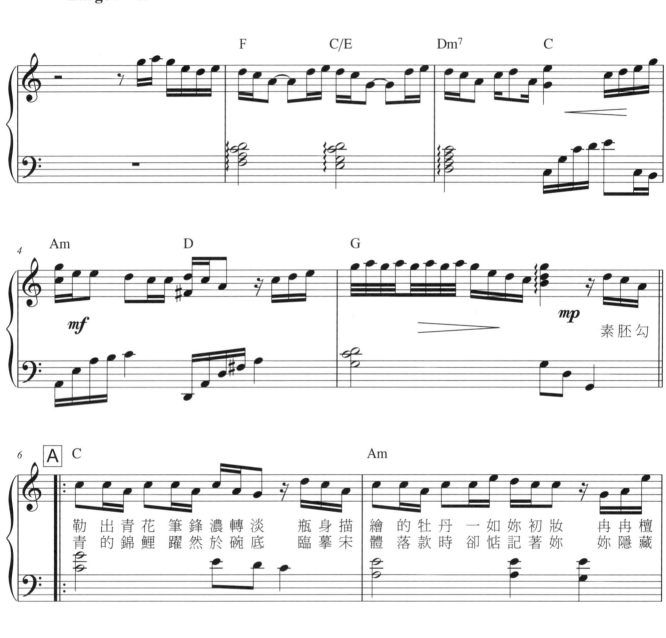

Largo ♩= 60

F　　C/E　　Dm⁷　　C

Am　　D　　G

mf　　　　mp　　素胚勾

A　C　　　　　　　Am

勒　出青花　筆　鋒　濃轉淡　　瓶身描　繪　的牡丹　一如妳初妝　　冉冉檀
青　的錦鯉　躍　然　於碗底　　臨摹宋　體　落款時　卻恬記著妳　　妳隱藏

F　　　　　　　　Gsus⁴　　G

香　透過窗　心事我了　然　宣紙上　走筆至此擱一半　　　釉色渲
在　窯燒裡　千年的秘　密　極細膩　猶如繡花針落地　　　簾外芭

OP：JVR Music Int'1 Ltd.

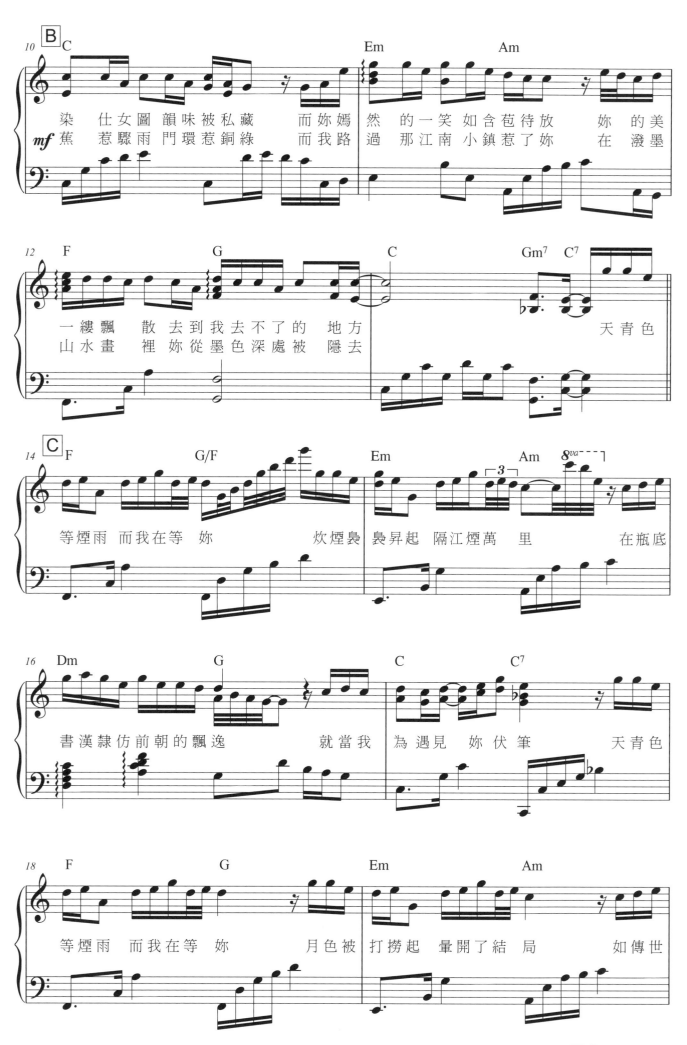

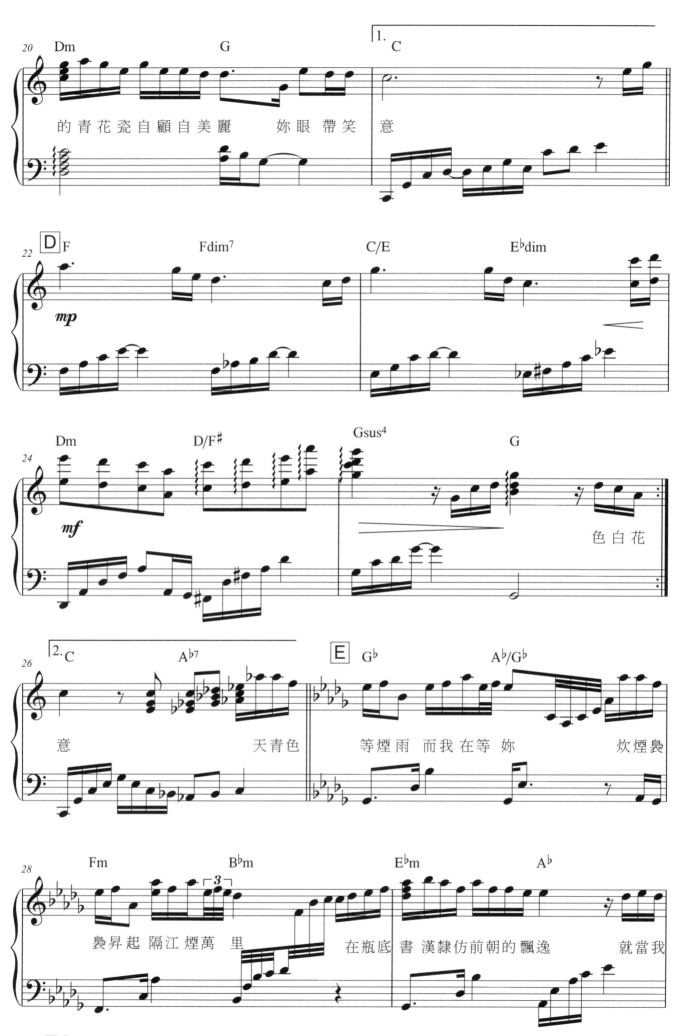

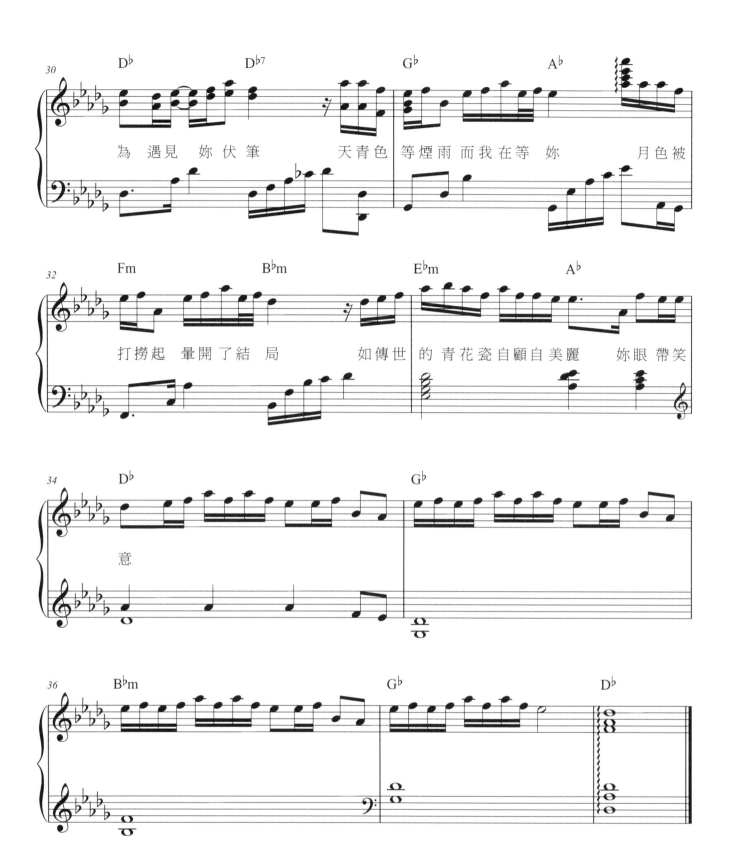

為 遇見　妳伏筆　　天青色 等煙雨 而我在等　妳　　月色被

打撈起　暈開了結　局　　如傳世 的青花瓷自顧自美麗　妳眼 帶笑

意

明明就

●詞：方文山 ●曲：周杰倫 ●唱：周杰倫

Moderato ♩=118

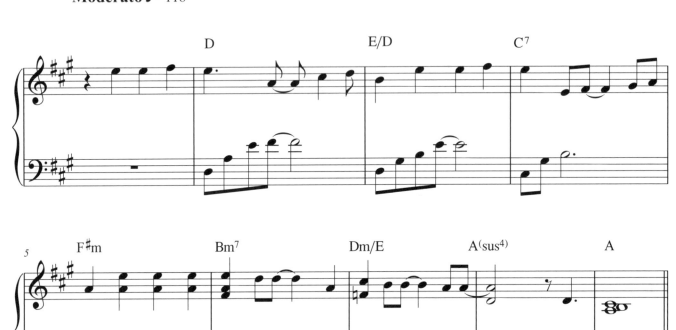

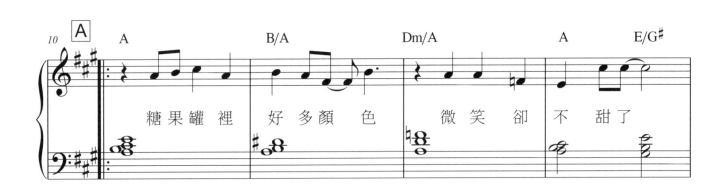

糖果罐裡　好多顏色　　微笑卻　不　甜了

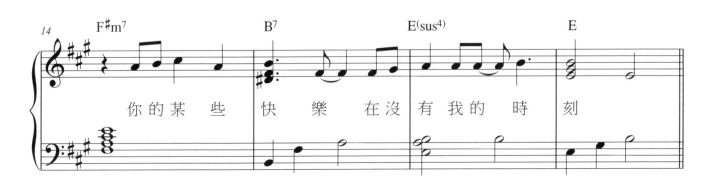

你的某些　快樂　在沒　有我的　時　刻

OP：JVR Music Int'l Ltd.

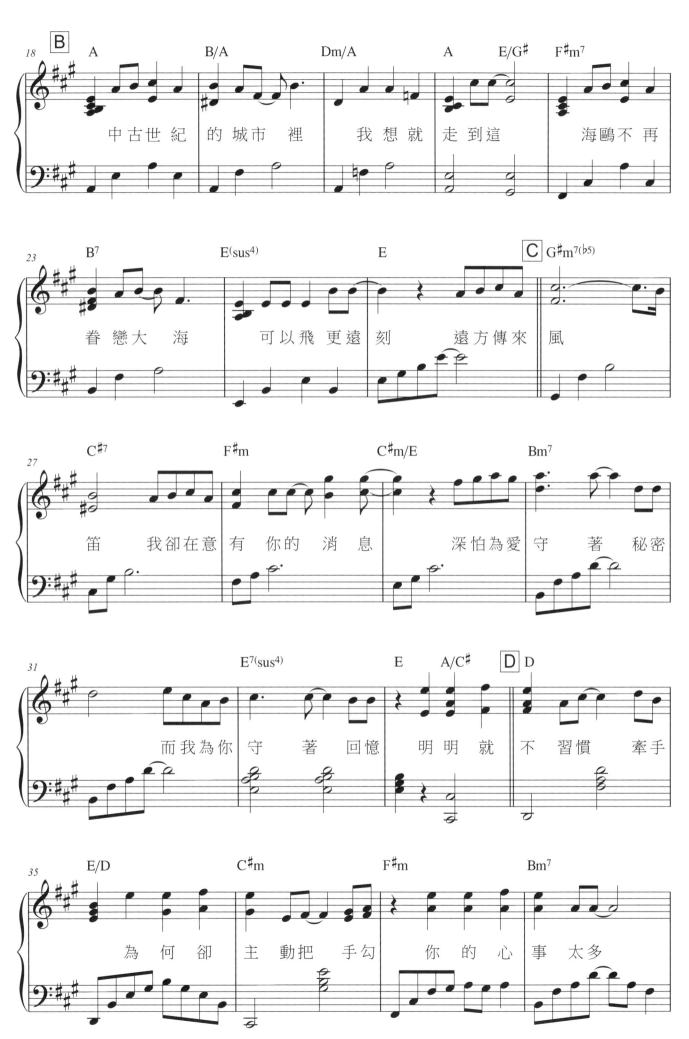

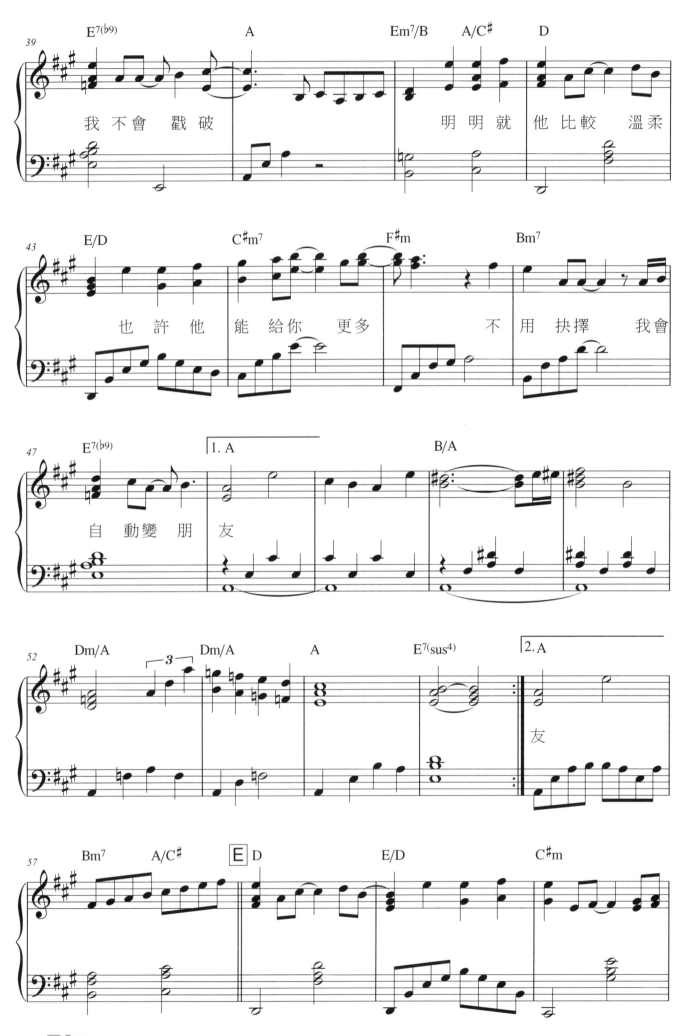

我 不 會 戳 破　　　明 明 就 他 比 較 溫 柔

也 許 他 能 給 你 更 多　　　不 用 抉 擇 我 會

自 動 變 朋 友

友

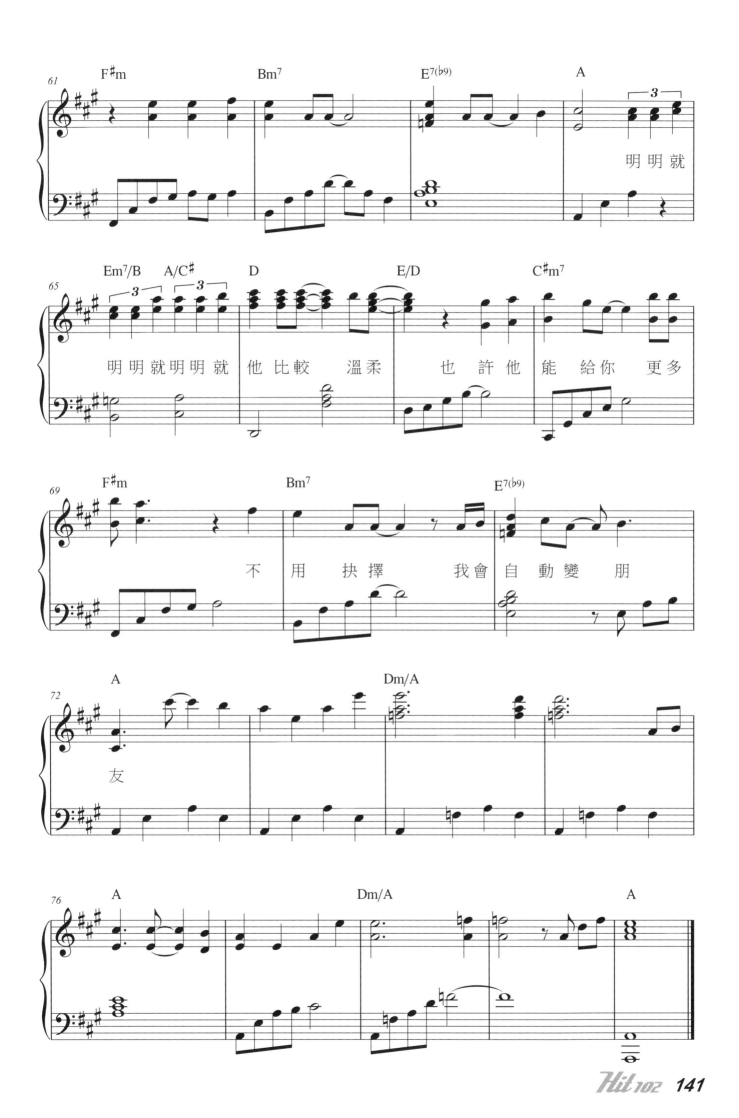

學不會

●詞：姚若龍 ●曲：林俊傑 ●唱：林俊傑

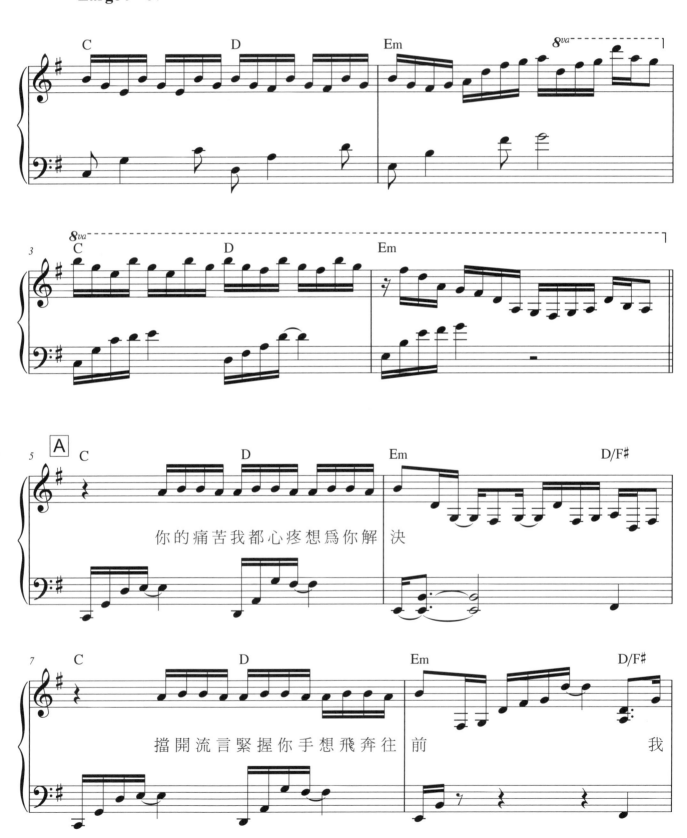

OP：Great Music Publishing Ltd.　Amusic Rights Management Pte Ltd
SP: One Asia Music Inc. 酷亞音樂股份有限公司

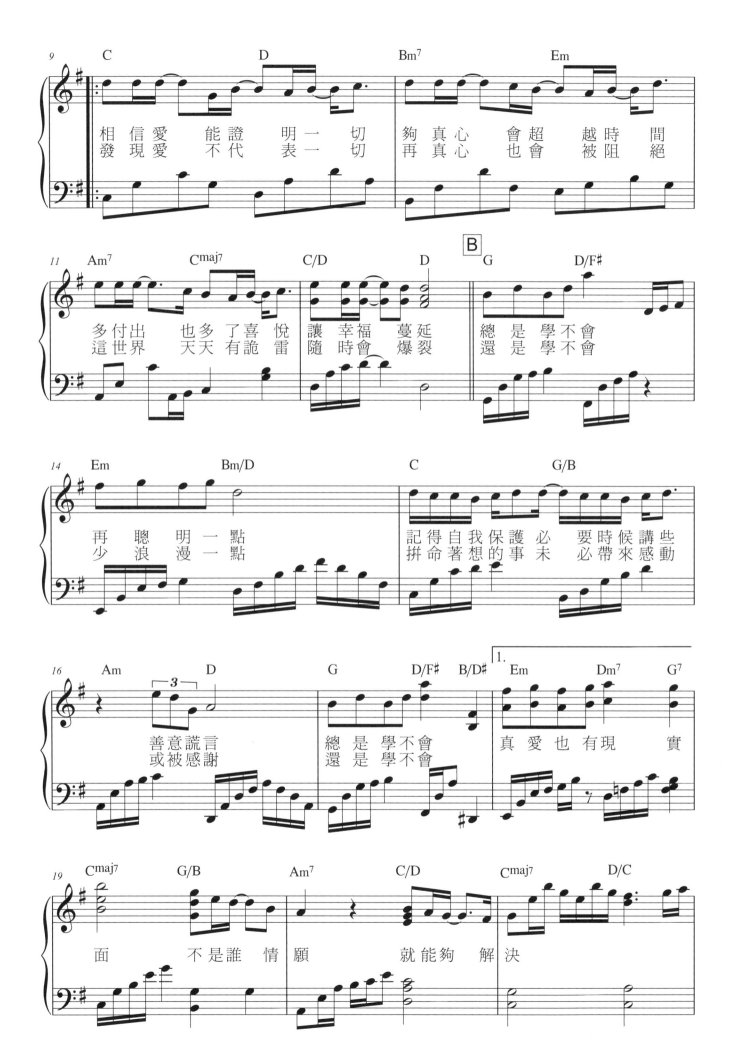

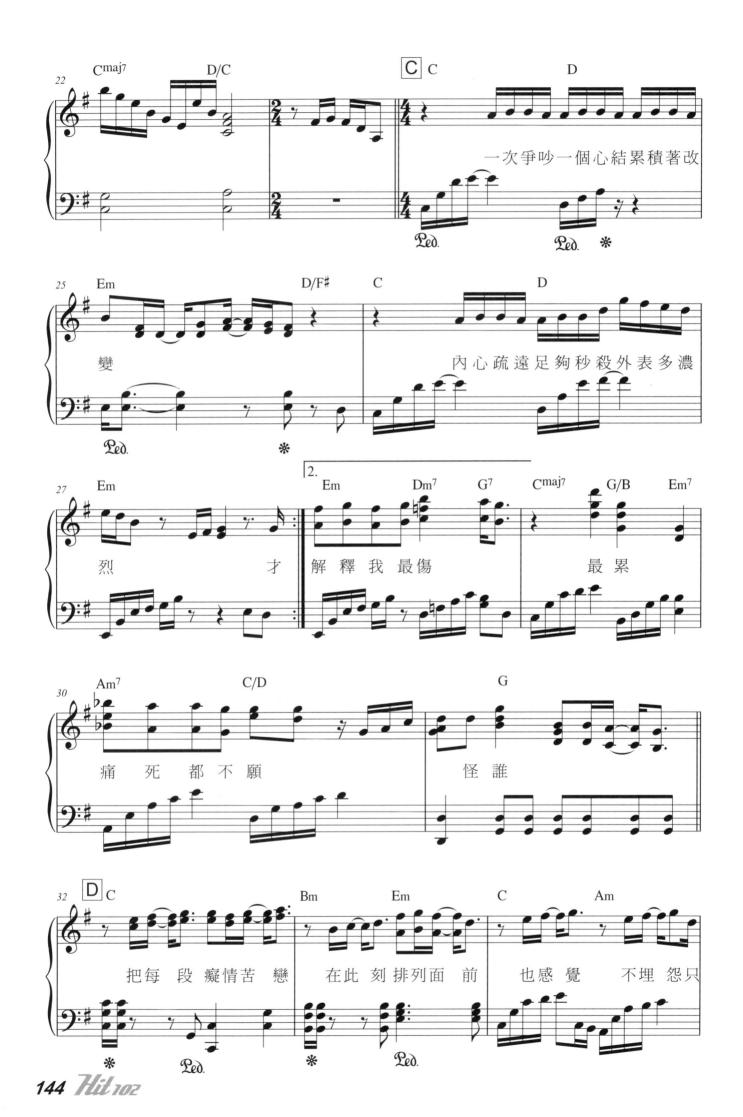

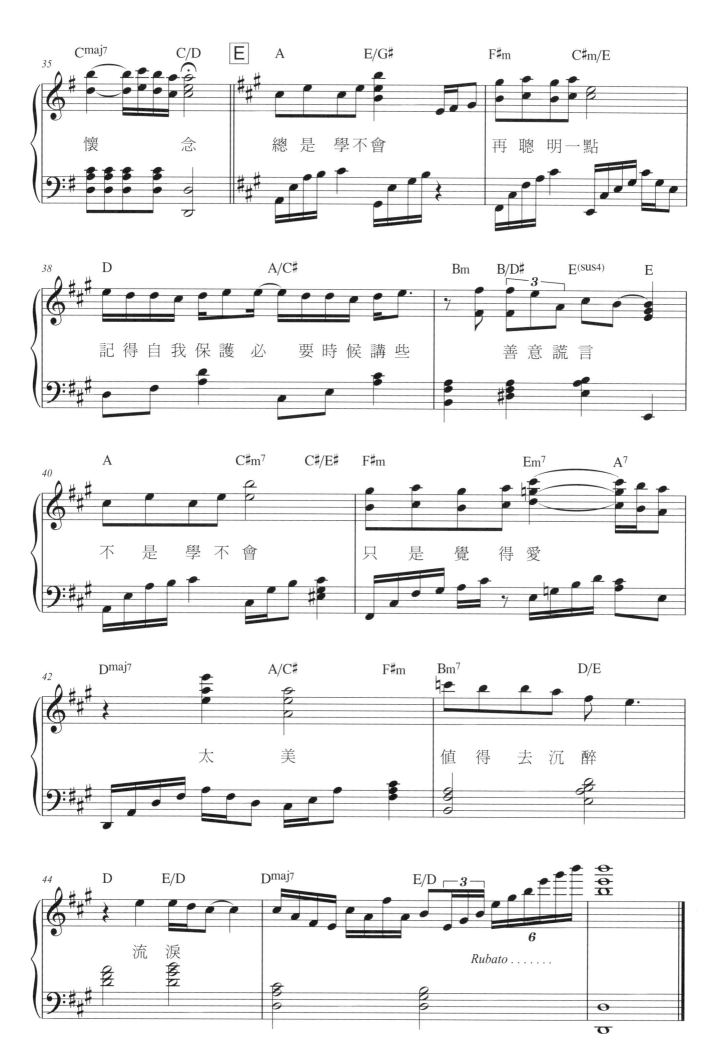

也可以

●詞：安竹間　●曲：JerryC　●唱：閻奕格
電影《追婚日記》原聲帶

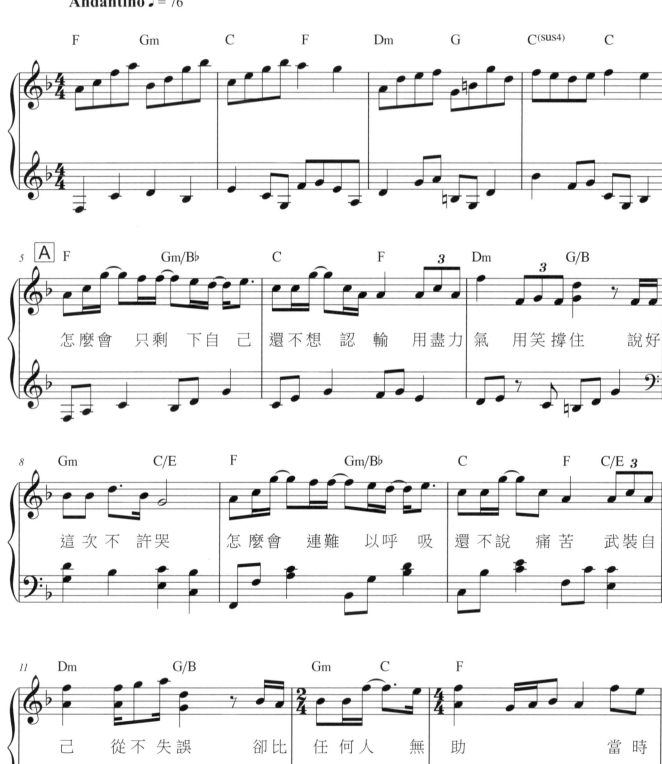

Andantino ♩= 76

A
怎麼會　只剩　下自　己　還不想　認　輸　用盡力　氣　用笑撐住　　說好

這次不　許哭　　怎麼會　連難　以呼　吸　還不說　痛苦　武裝自

己　從不失誤　　卻比　任何人　無　助　　　　當時

OP：HIM Music Publishing Inc.

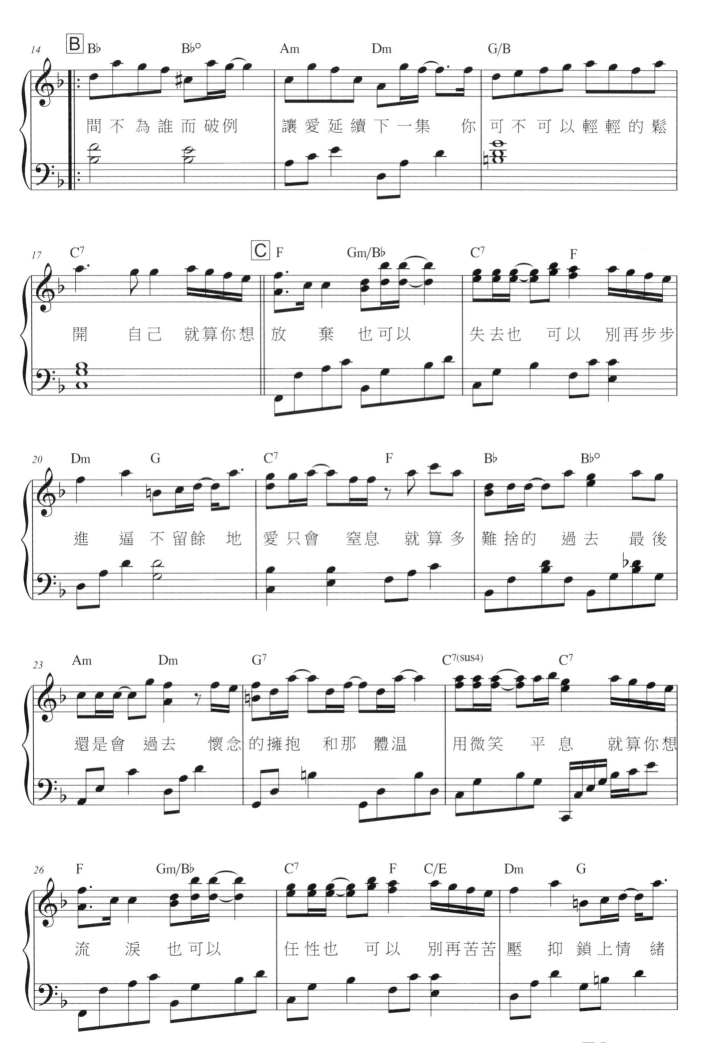

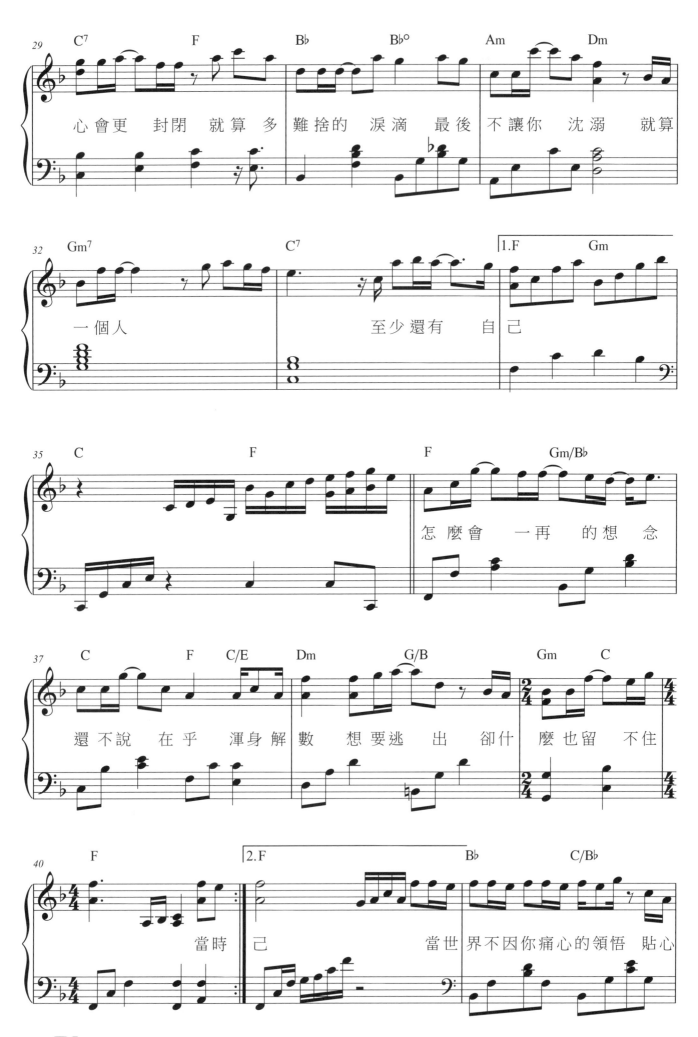

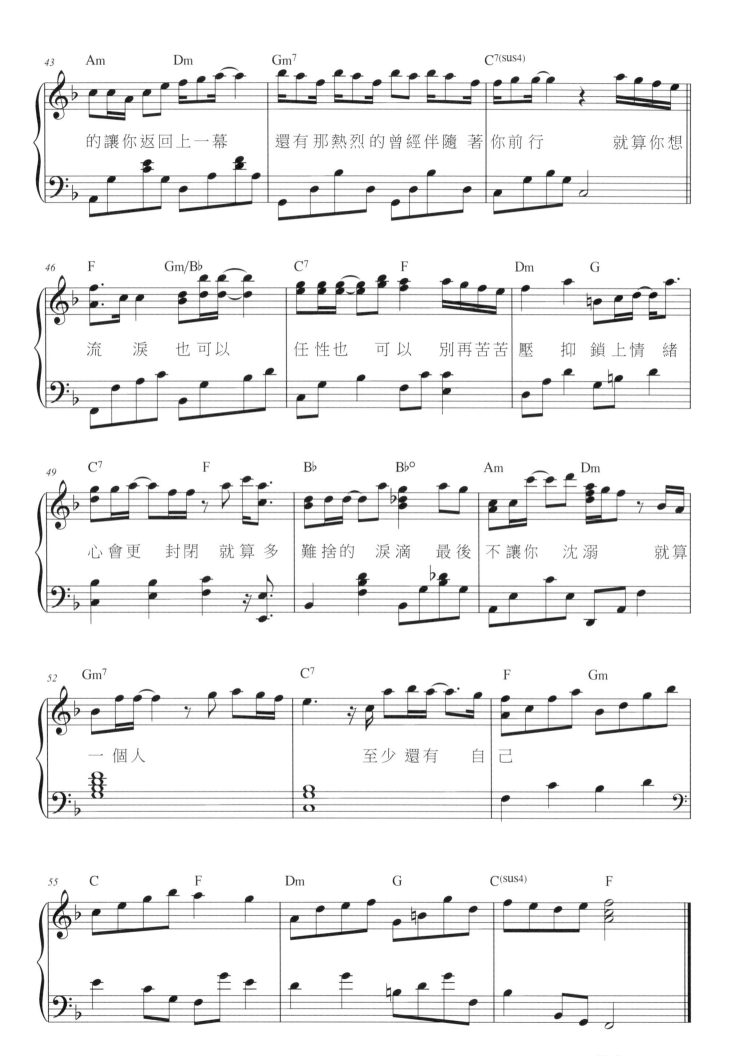

追光者

●詞：唐恬　●曲：馬敬　●唱：岑寧兒
電視劇《夏至未至》插曲

Andantino ♩ = 75

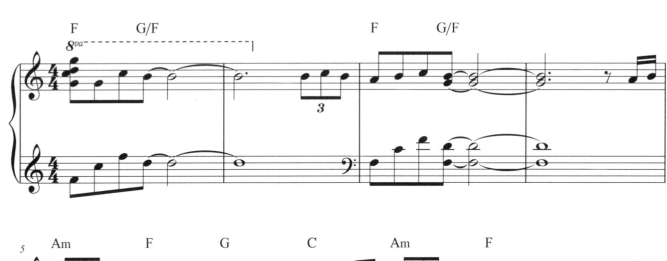

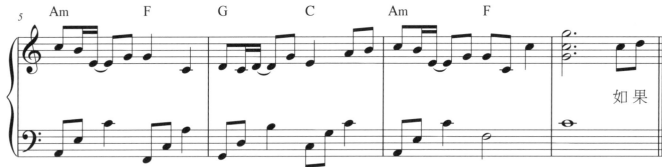

如果

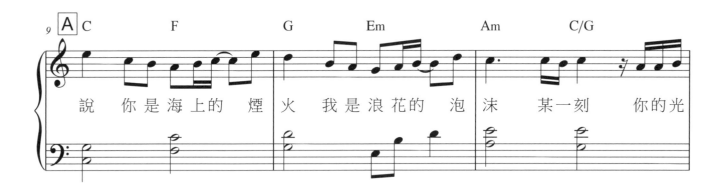

說　你是海上的　煙　火　我是浪花的　泡　沫　某一刻　你的光

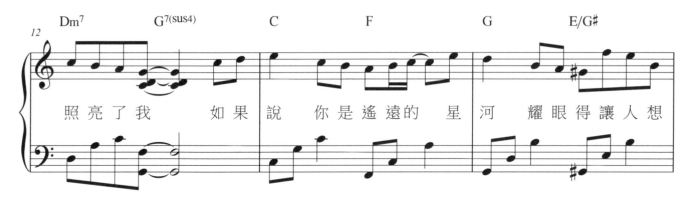

照亮了我　　如果說　你是遙遠的　星　河　耀眼得讓人想

OP：The Sound 听见时代传媒

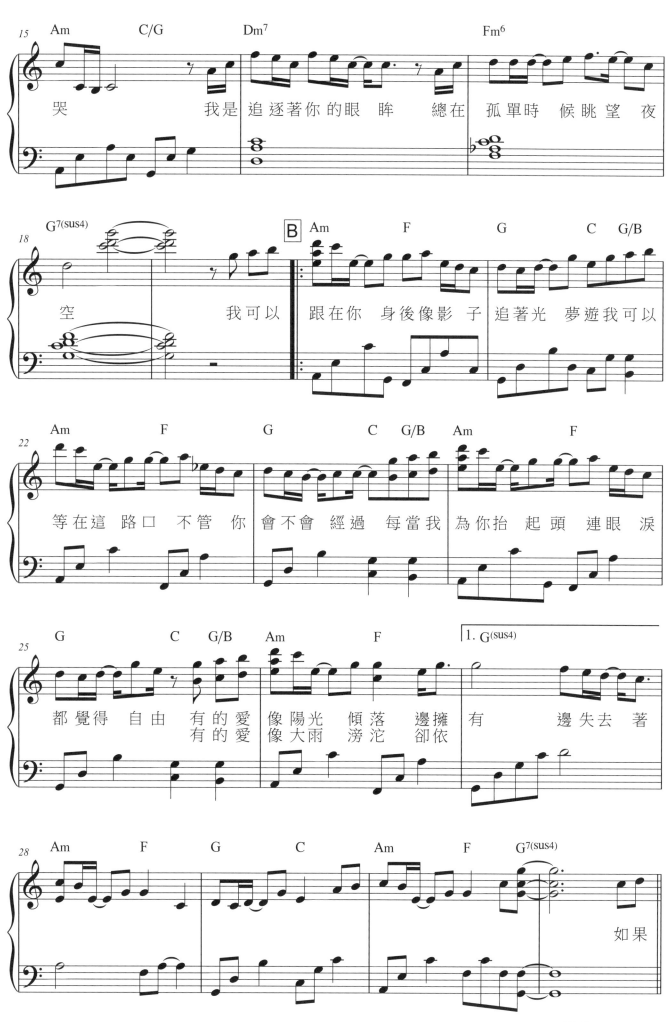

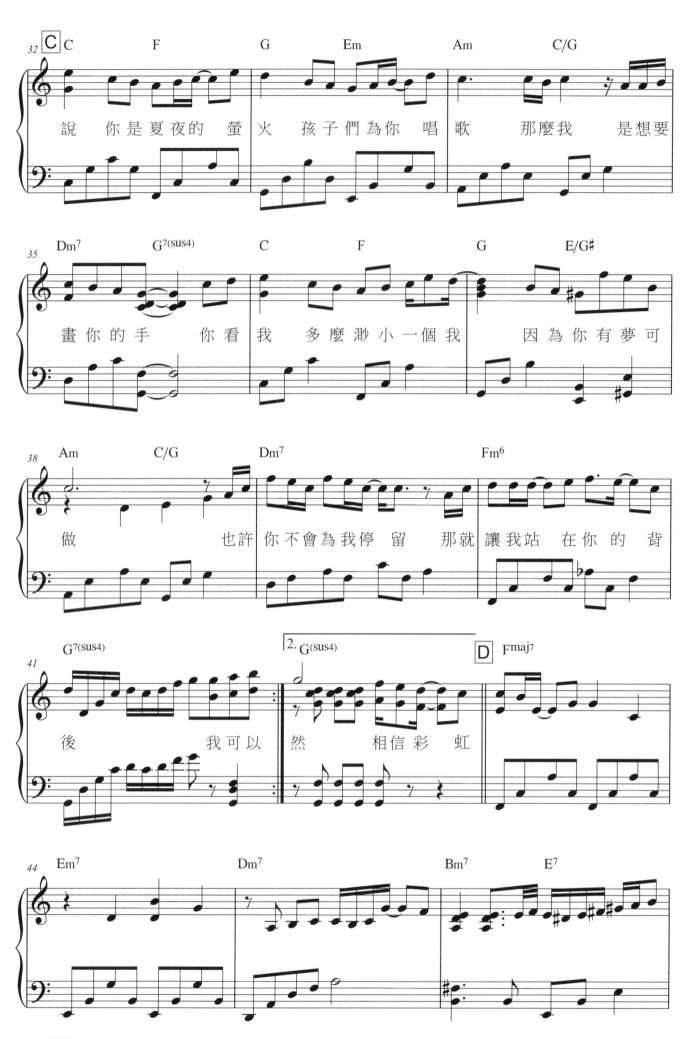

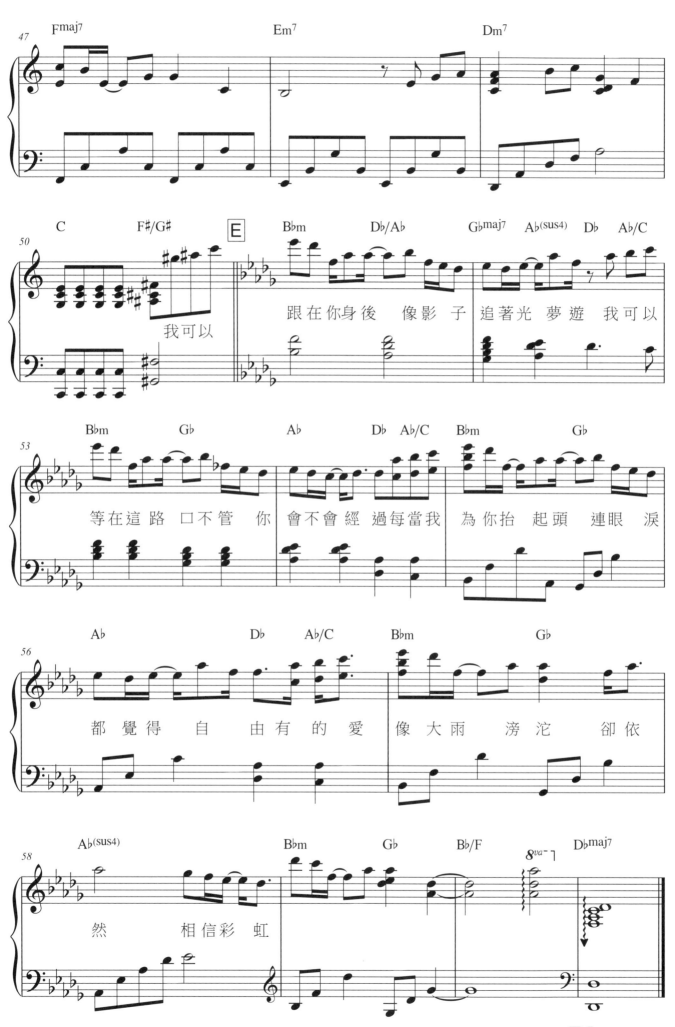

小酒窩

●詞：王雅君 ●曲：林俊傑 ●唱：林俊傑、蔡卓妍

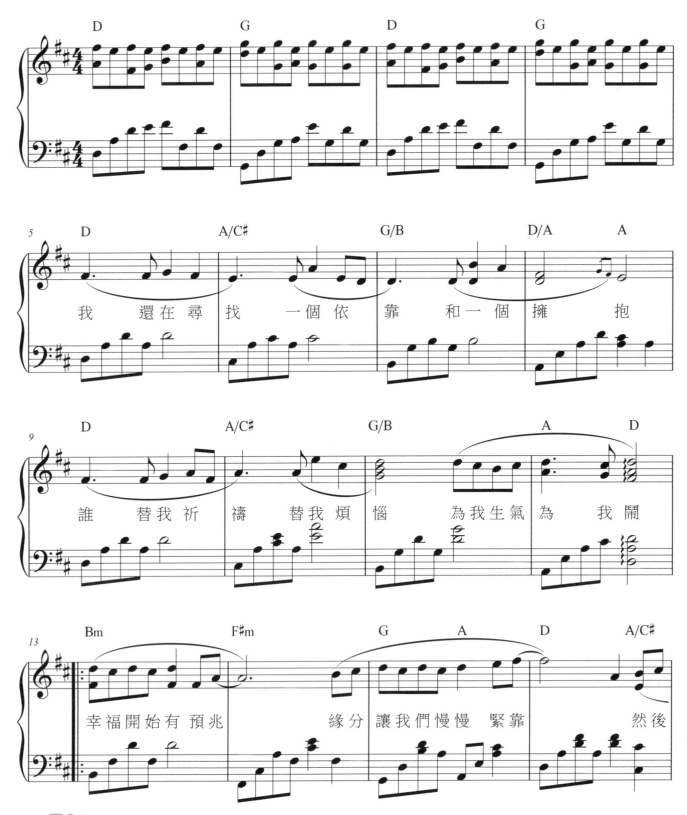

OP：Touch Music Publishing Pte Ltd　Linfair Music Publishing Ltd. 福茂著作權
SP：大潮音樂經紀有限公司

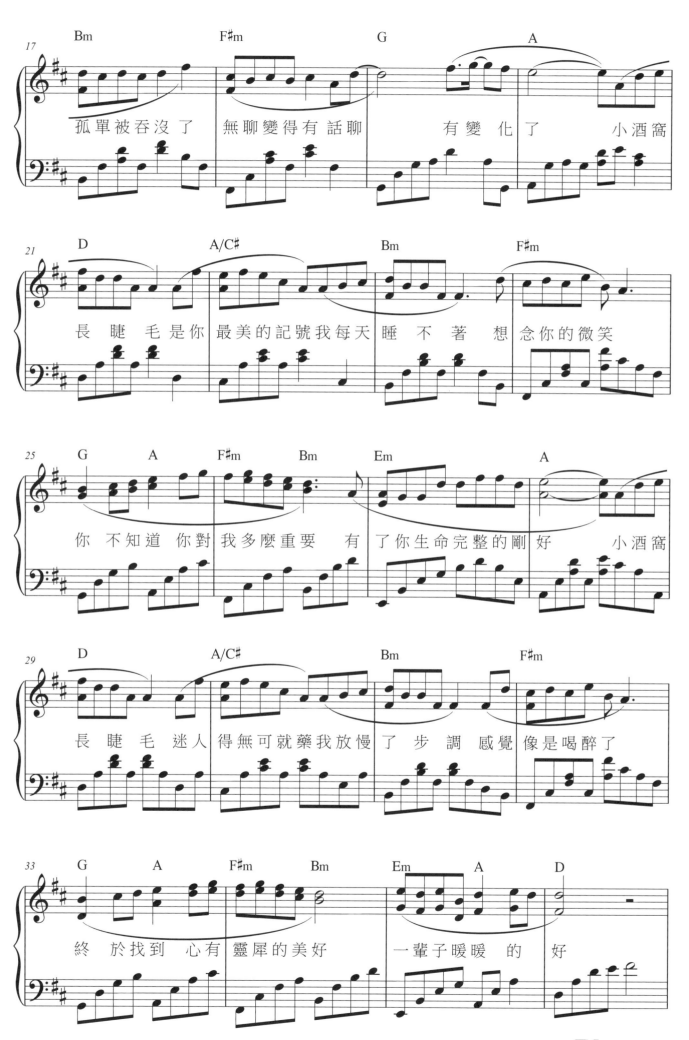

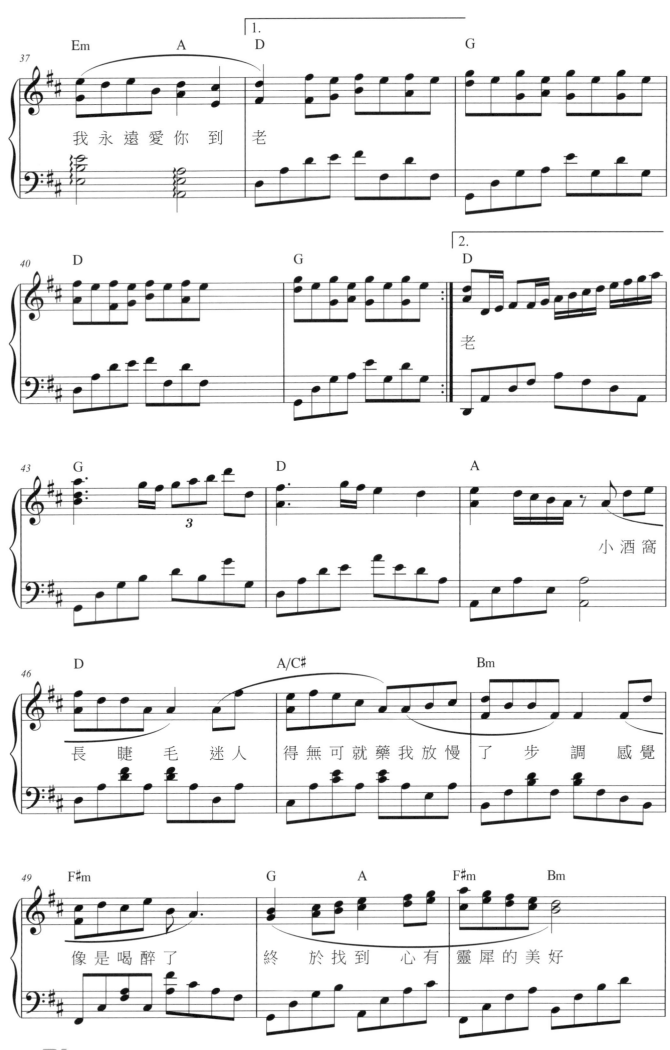

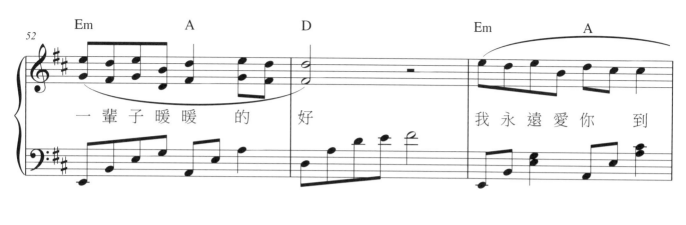

一輩子暖暖的 好　我永遠愛你 到

老

慢慢等

●詞：韋禮安　●曲：韋禮安　●唱：韋禮安

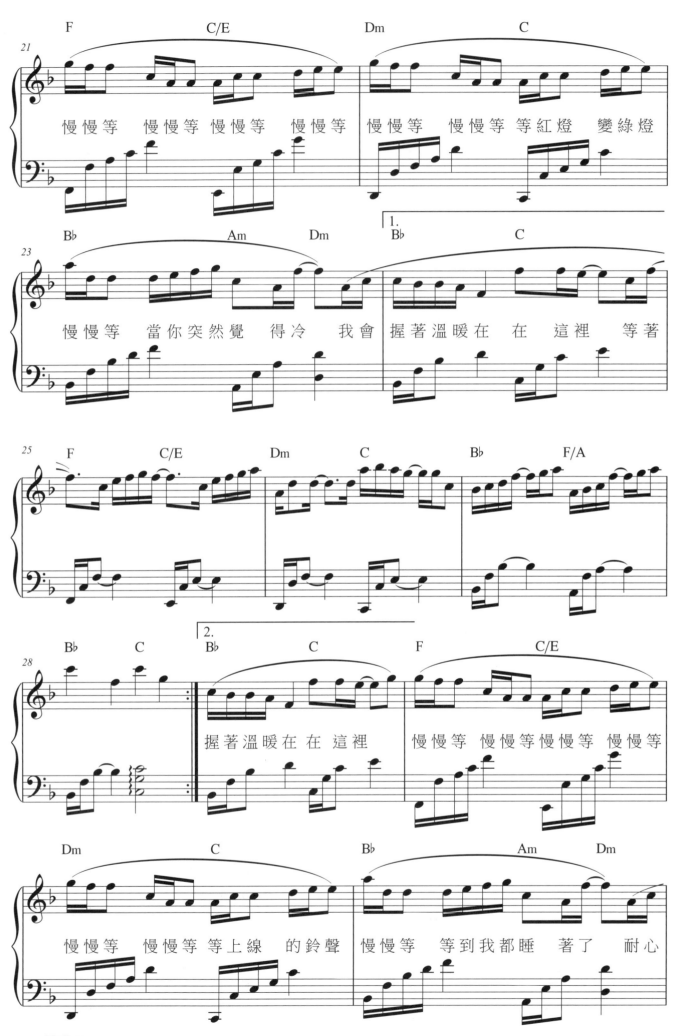

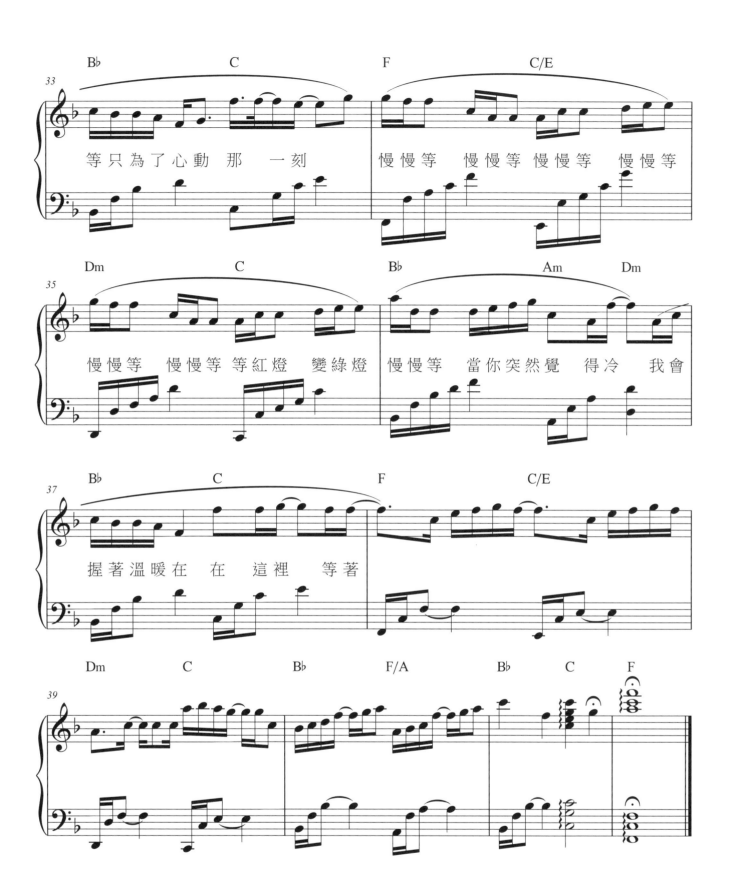

末班車

●詞：馬嵩惟　●曲：李偉菘　●唱：蕭煌奇

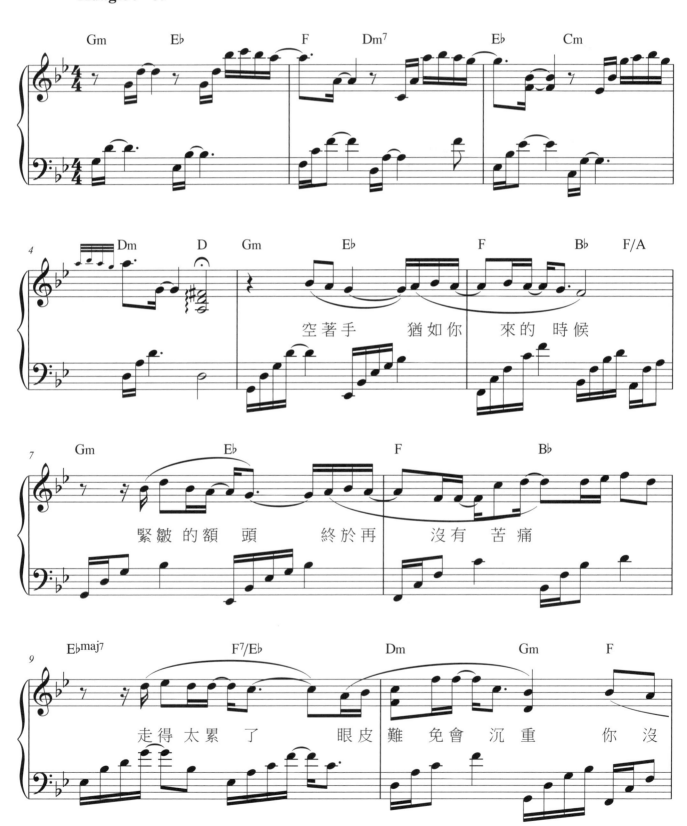

空著手　　猶如你　來的　時候

緊皺的額頭　終於再　沒有　苦痛

走得太累了　　眼皮難免會沉重　你沒

OP：Sony Music Publishing (Pte) Ltd. Taiwan Branch /Wise Entertainment Pte Ltd
SP：Sony Music Publishing (Pte) Ltd. Taiwan Branch

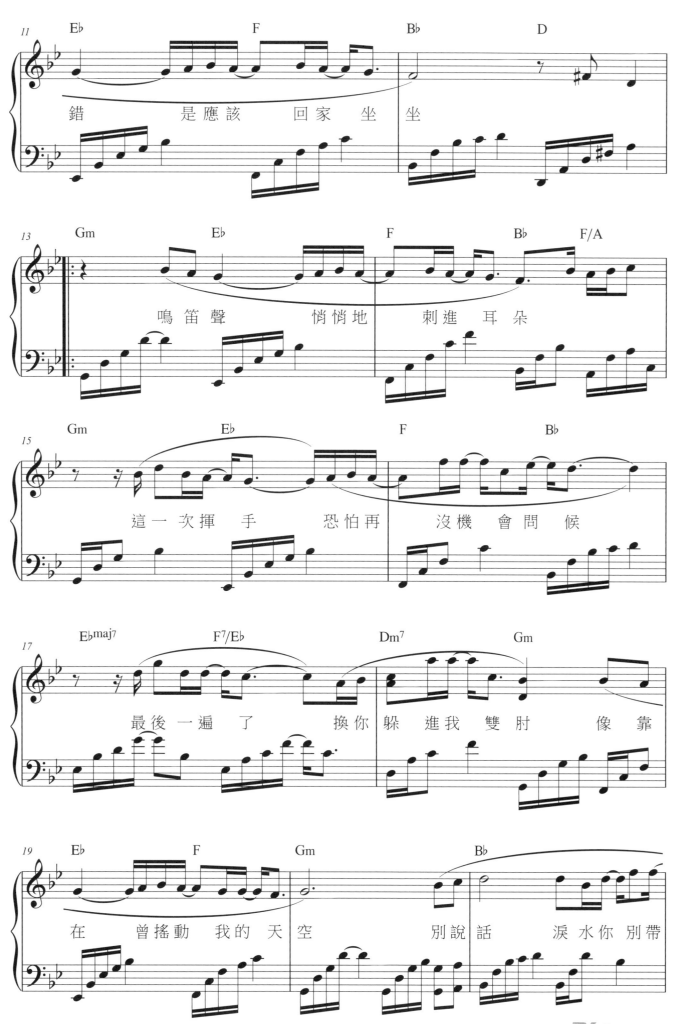

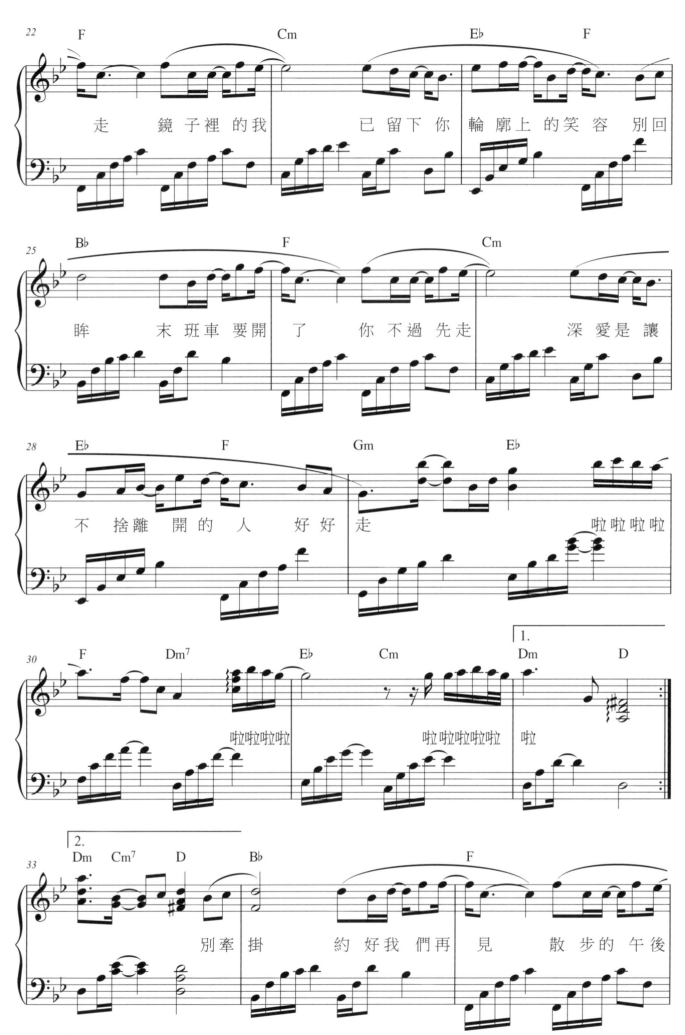

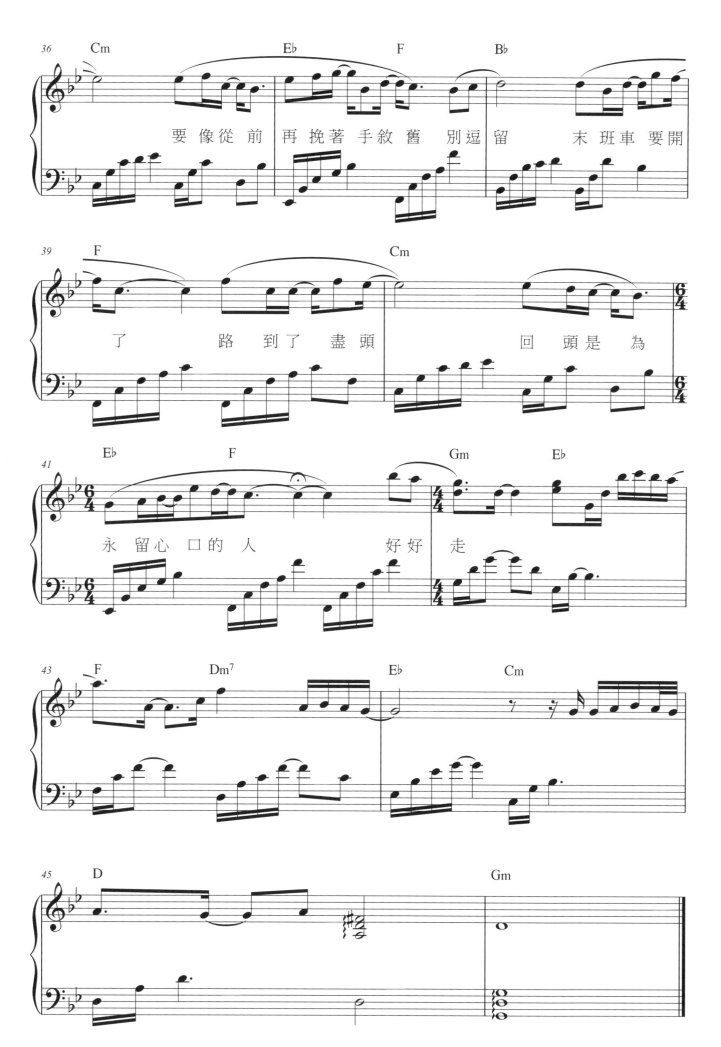

那些年

●詞：九把刀　　●曲：木村充利　　●唱：胡夏

電影《那些年，我們一起追的女孩》主題曲

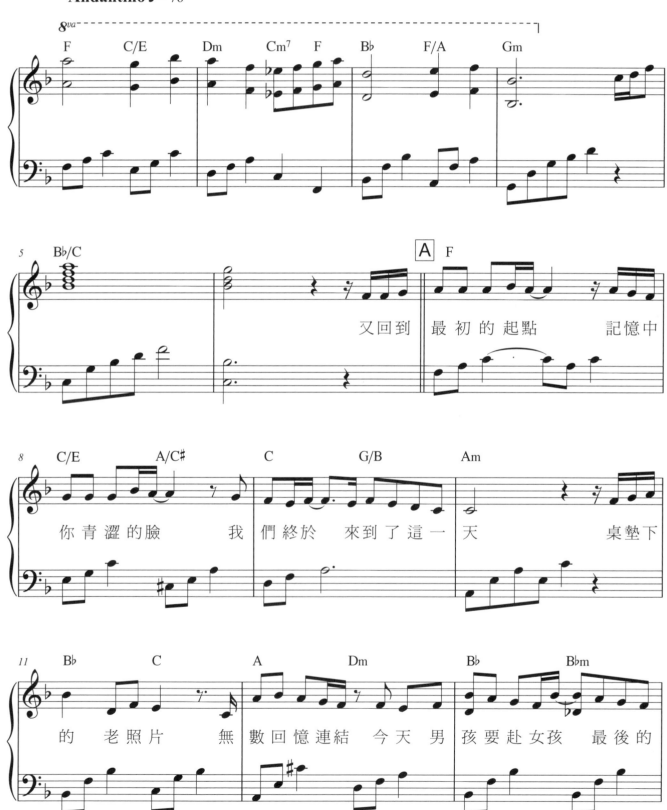

Andantino ♩ = 76

又回到　最初的起點　記憶中

你青澀的臉　我 們終於 來到了這一 天　　桌墊下

的 老照片　無 數回憶連結 今天 男孩要赴女孩 最後的

OP：Linfair Music Publishing Ltd. 福茂著作權　群星瑞智國際娛樂股份有限公司
SP：Sony Music Publishing (Pte) Ltd. Taiwan Branch

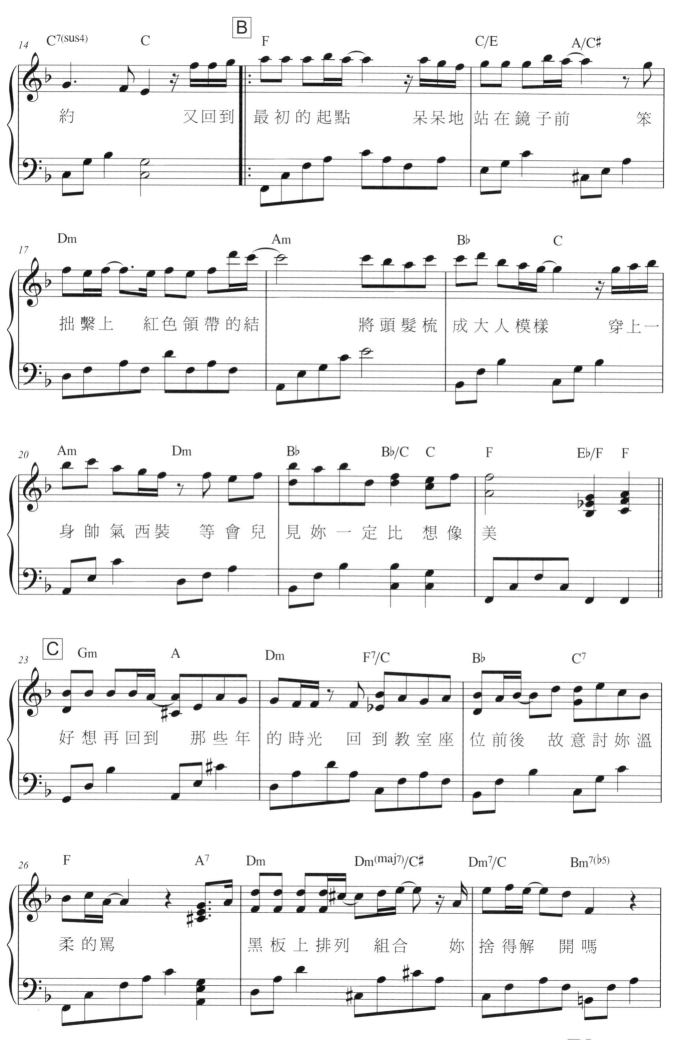

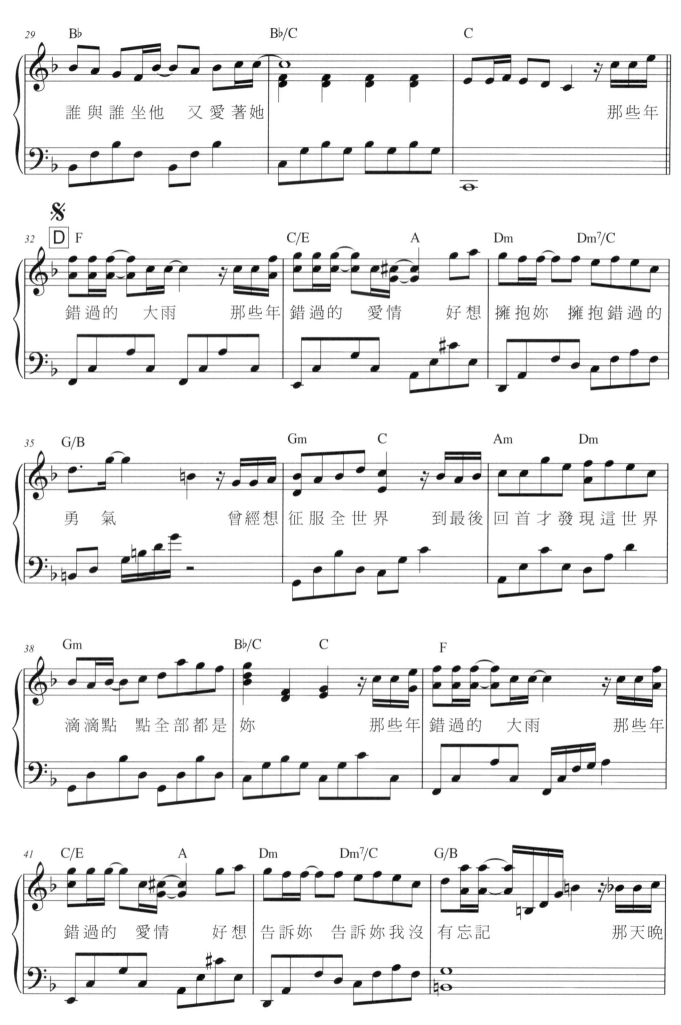

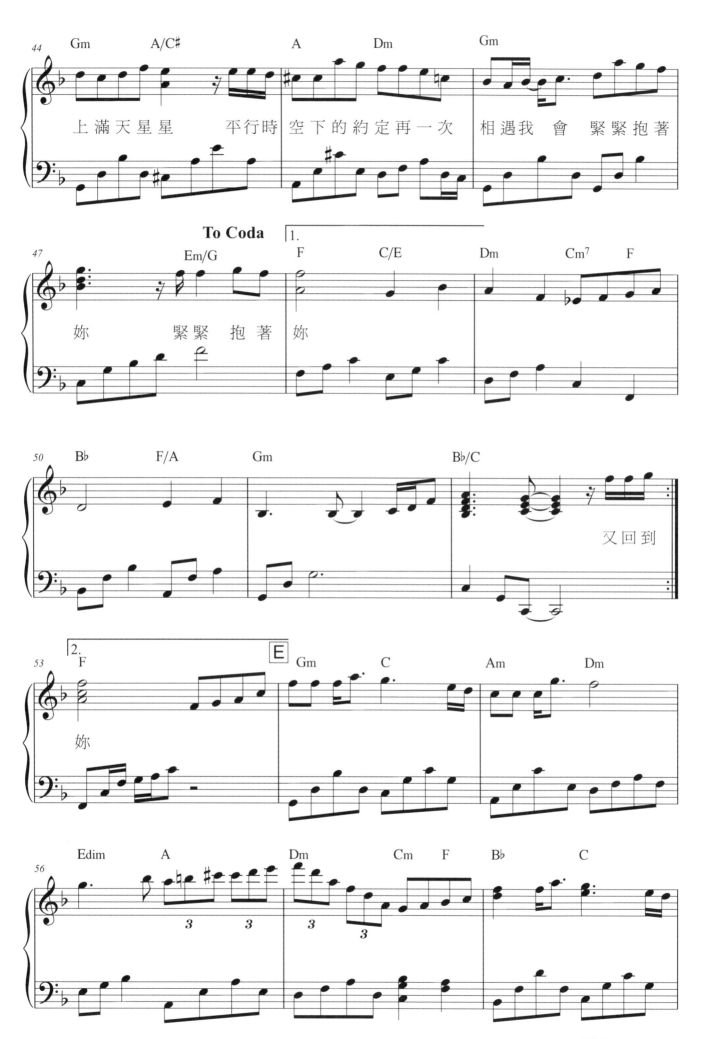

上滿天星星　平行時空下的約定再一次　相遇我　會　緊緊抱著

妳　　緊緊　抱著　妳

又回到

妳

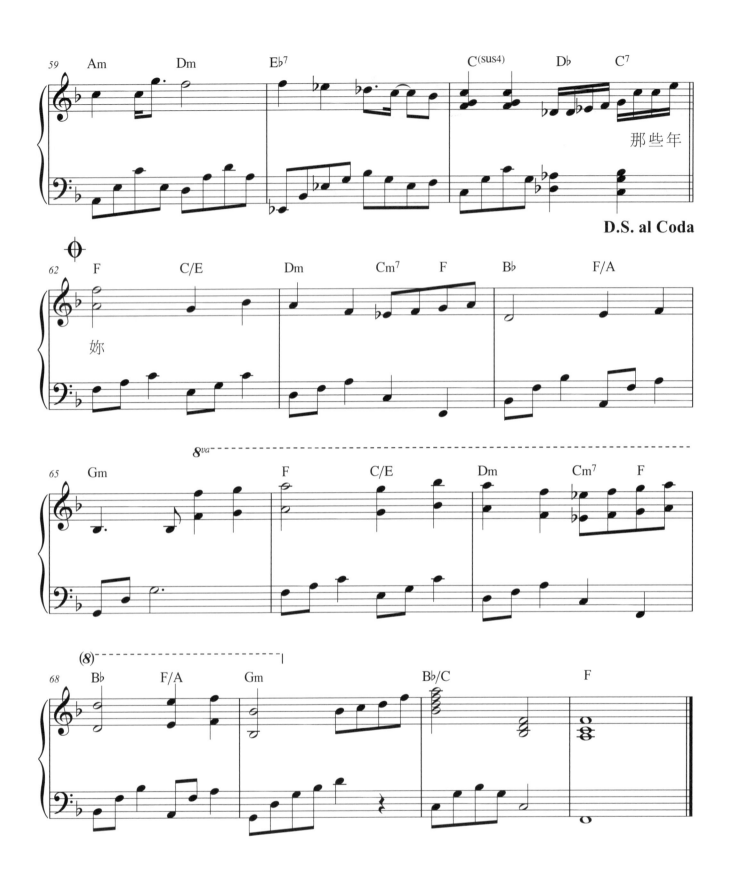

那些年

D.S. al Coda

妳

等一個人

●詞：徐世珍／吳輝福 ●曲：許勇 ●唱：林芯儀
電影《等一個人咖啡》主題曲

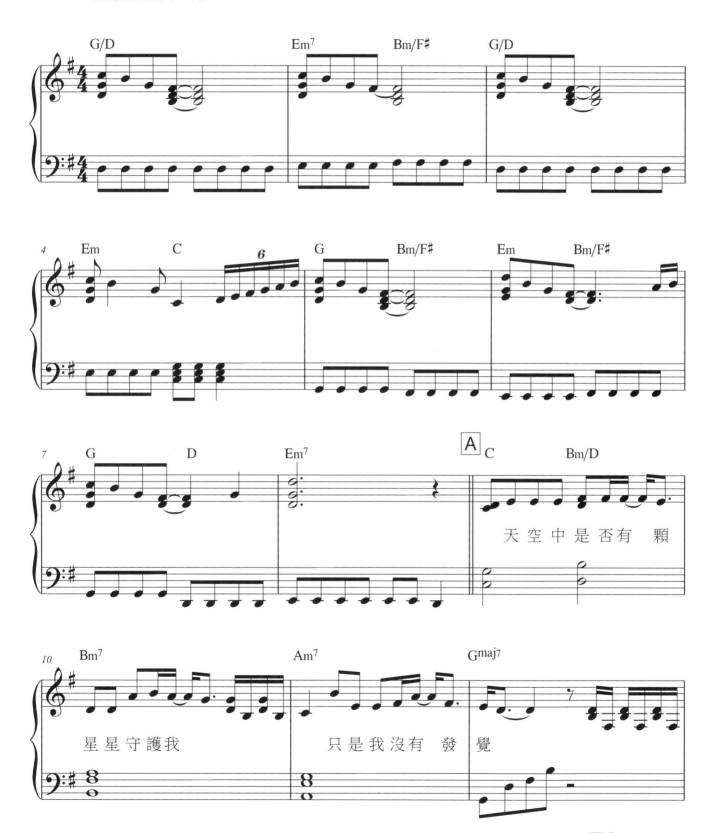

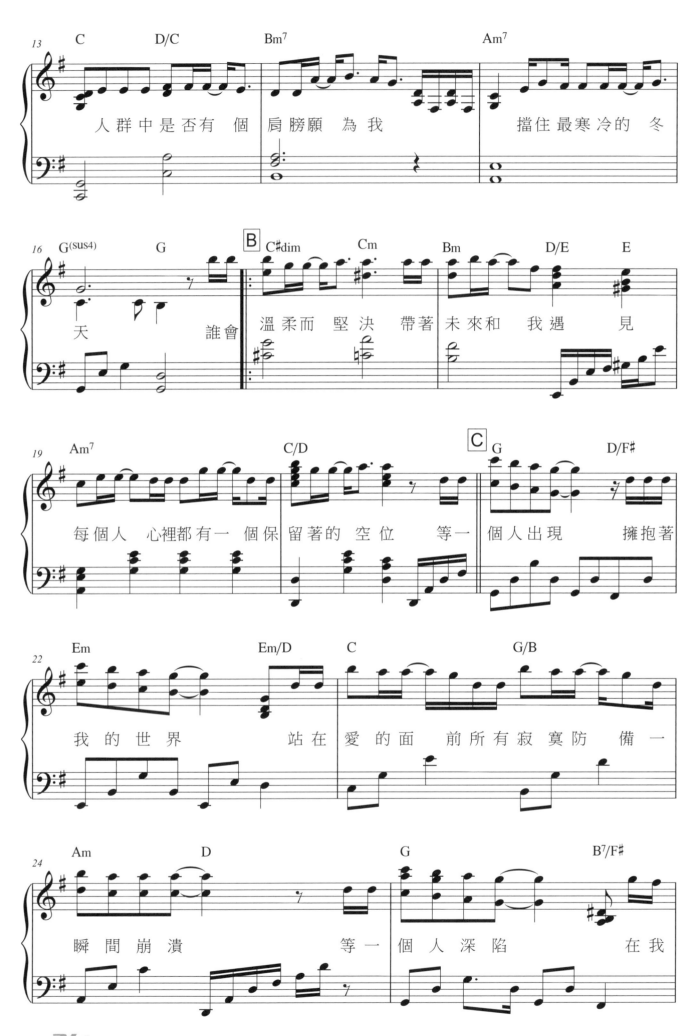

以前以後

●詞：姚若龍 ●曲：金大洲 ●唱：A-Lin

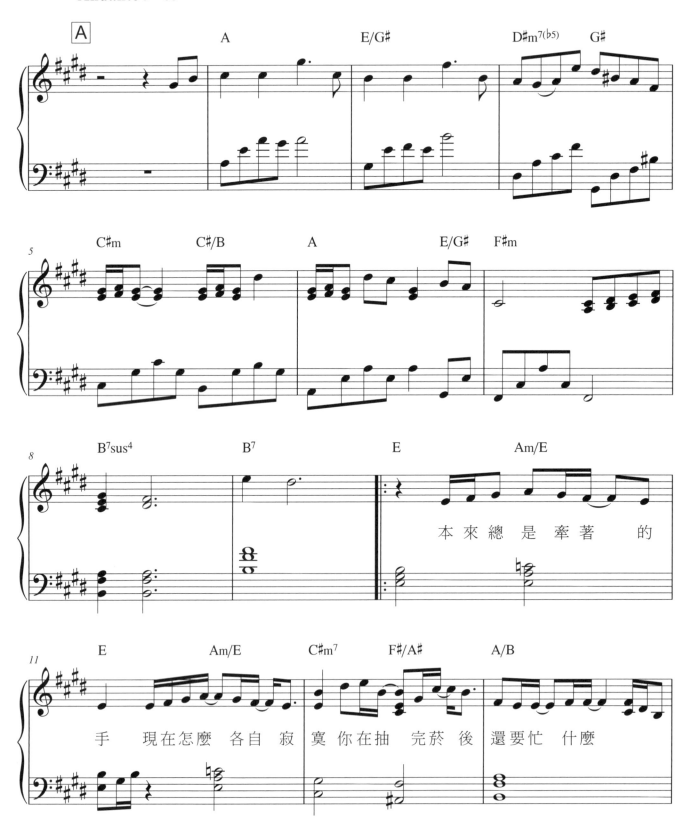

北京挺動音樂文化傳媒有限公司
SP: One Asia Music Inc. 酷亞音樂股份有限公司

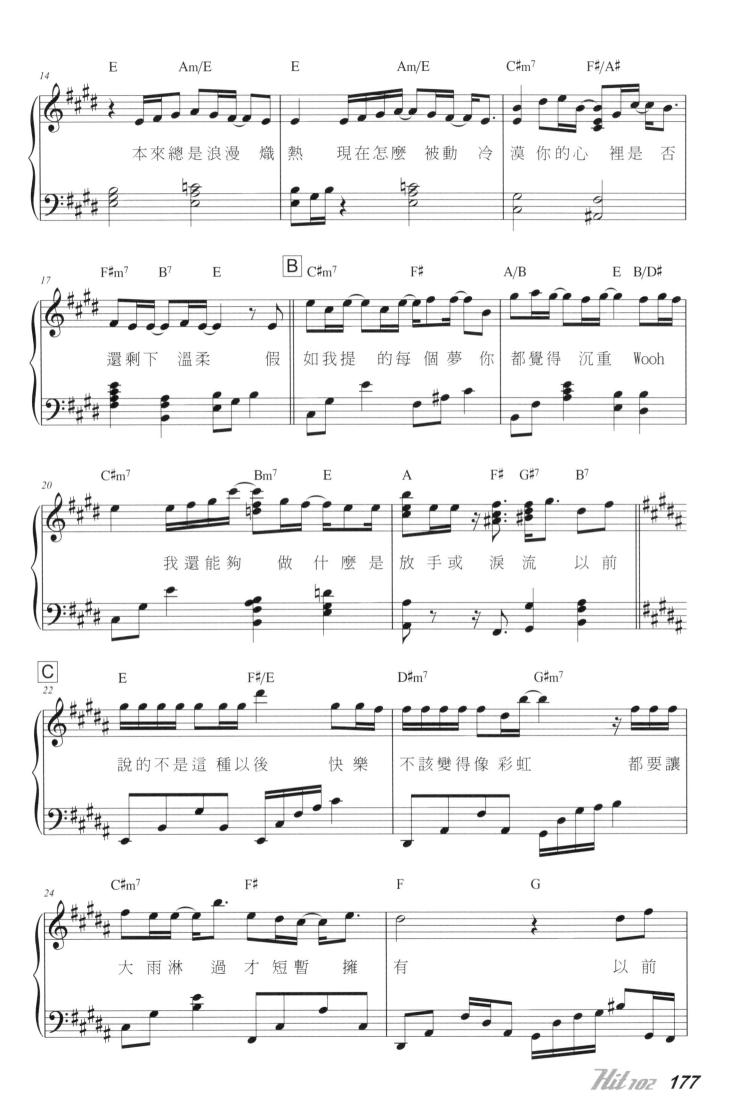

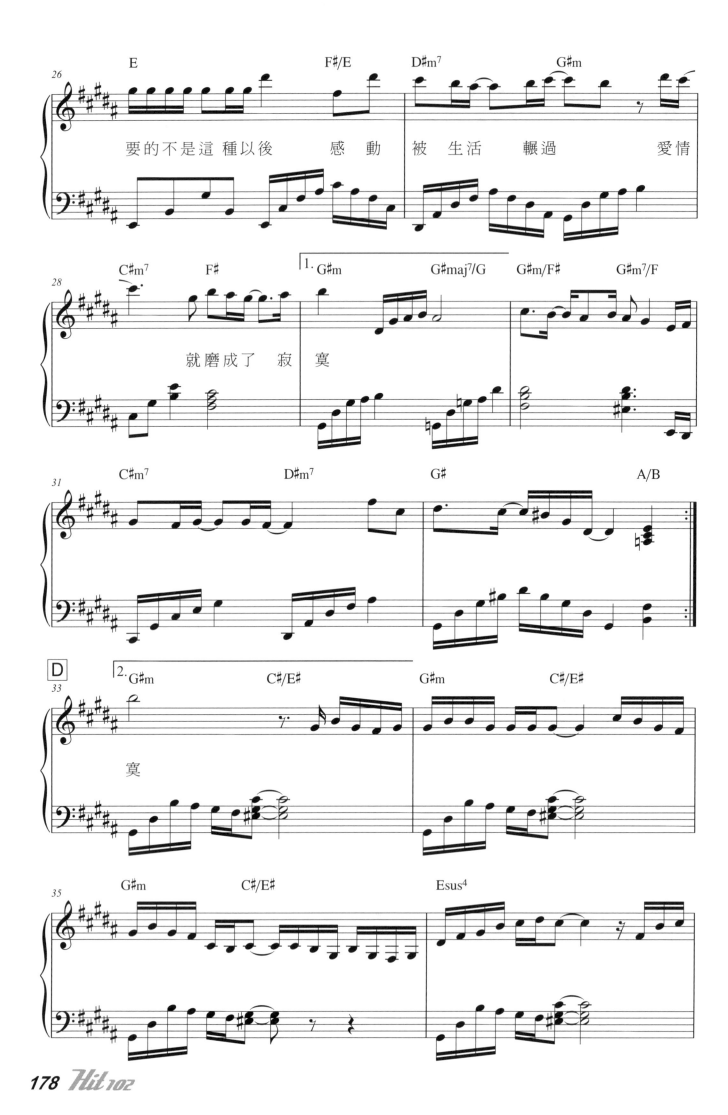

要的不是這 種以後 感 動 被 生活 輾過 愛情

就磨成了 寂 寞

寞

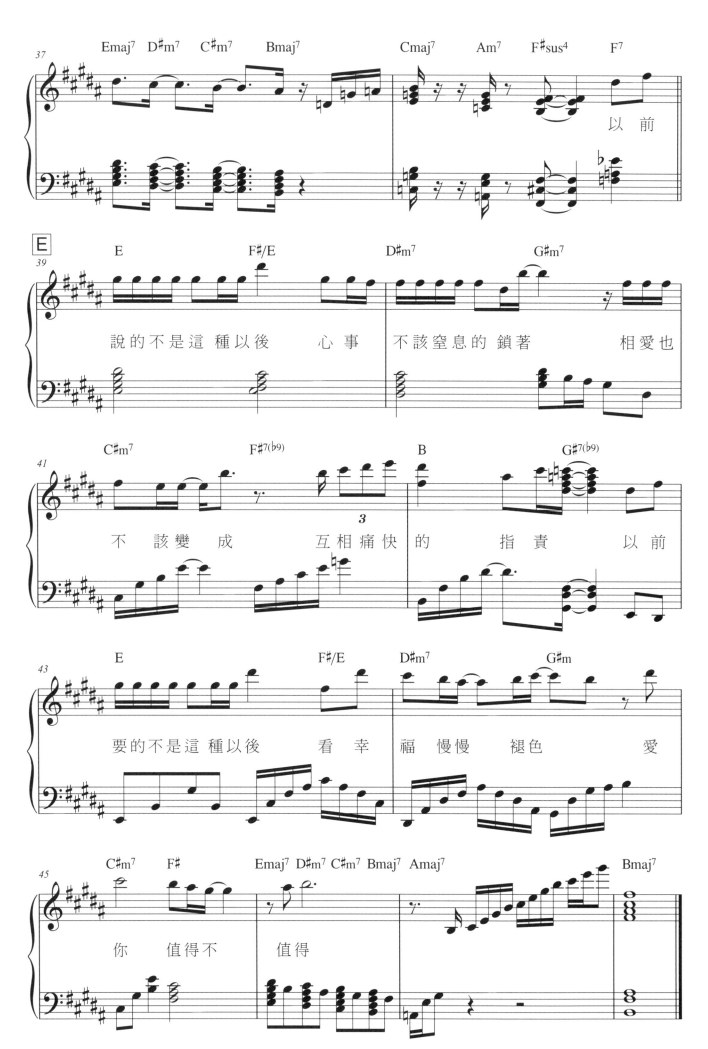

專屬天使

●詞：施人誠　●曲：TANK　●唱：TANK
電視劇《花漾少男少女》片尾曲

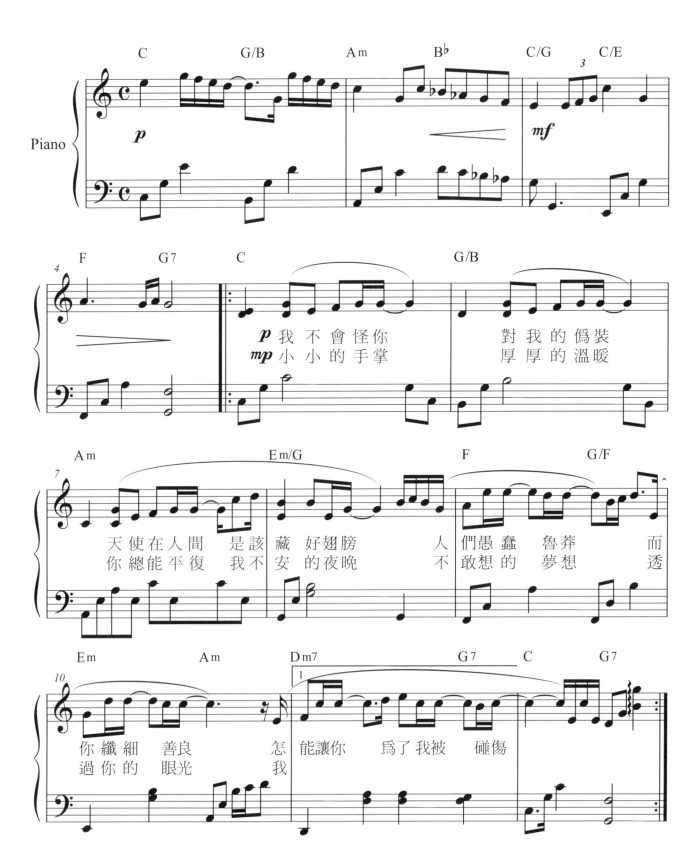

OP：HIM Music Publishing Inc.

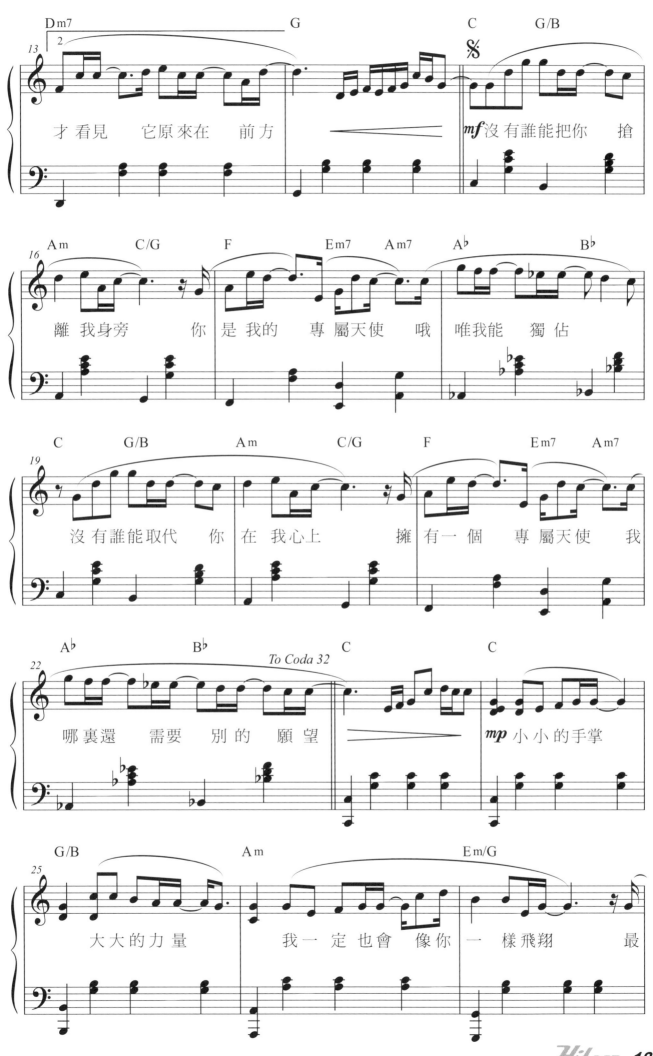

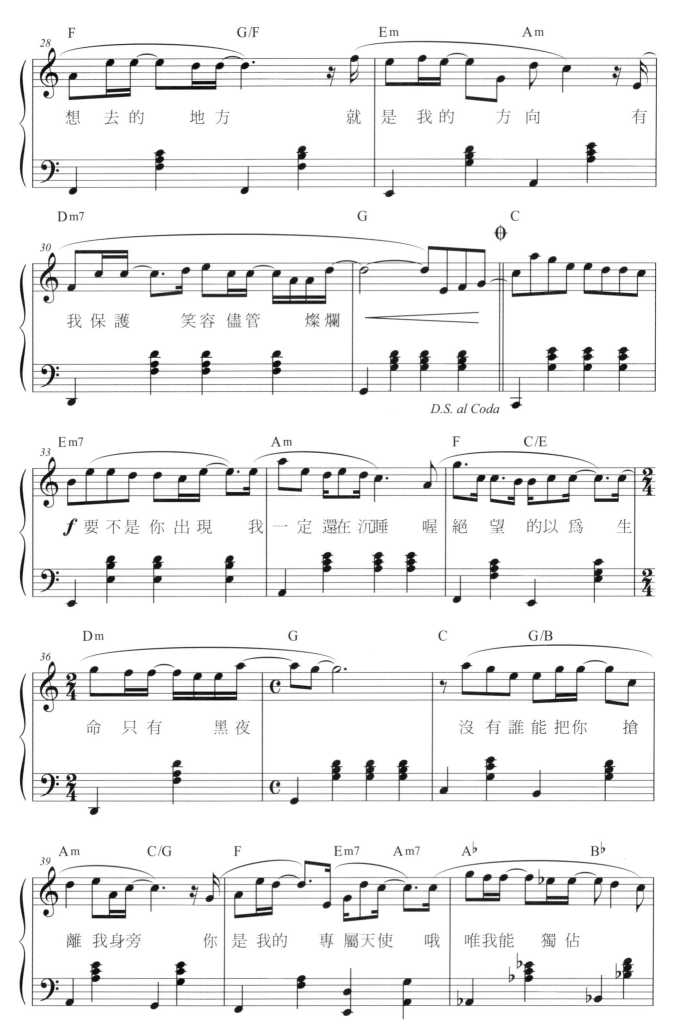

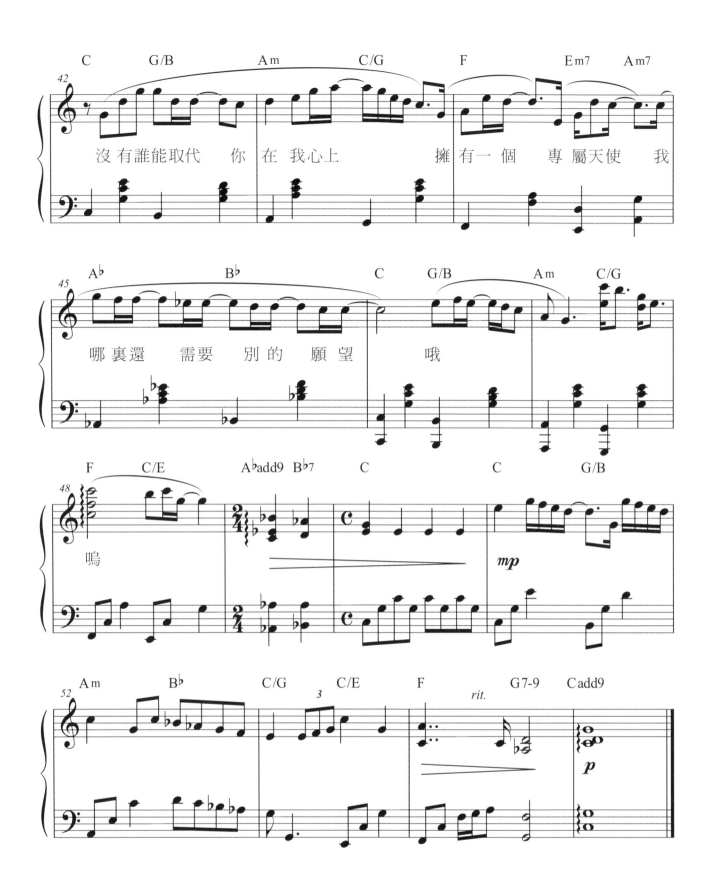

沒有誰能取代　你 在 我心上　擁有一個　專屬天使　我

哪裏還　需要　別的　願望　　哦

嗚

依然愛你

●詞：王力宏　●曲：王力宏　●唱：王力宏

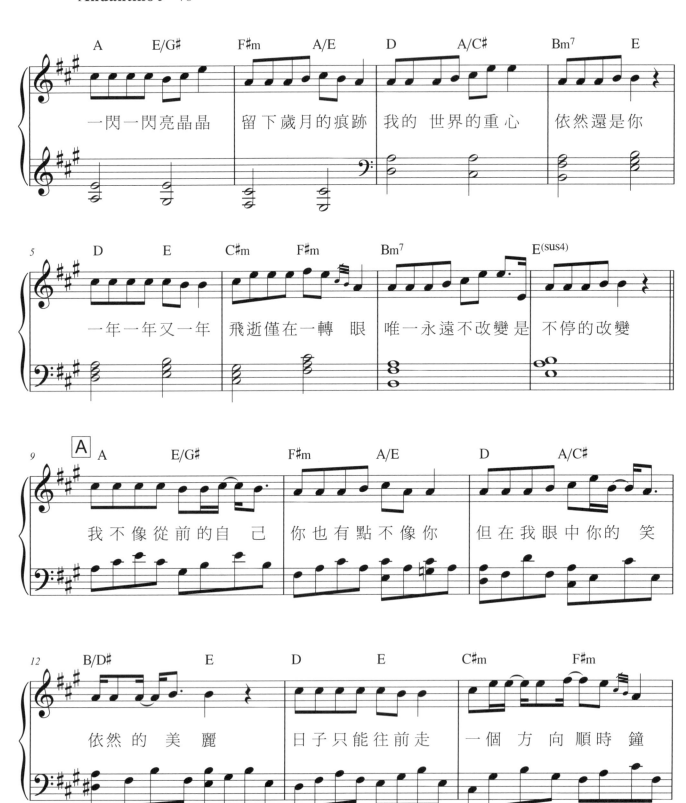

OP：Homeboy Music, Inc. Taiwan Branch
SP：Sony Music Publishing (Pte) Ltd. Taiwan Branch

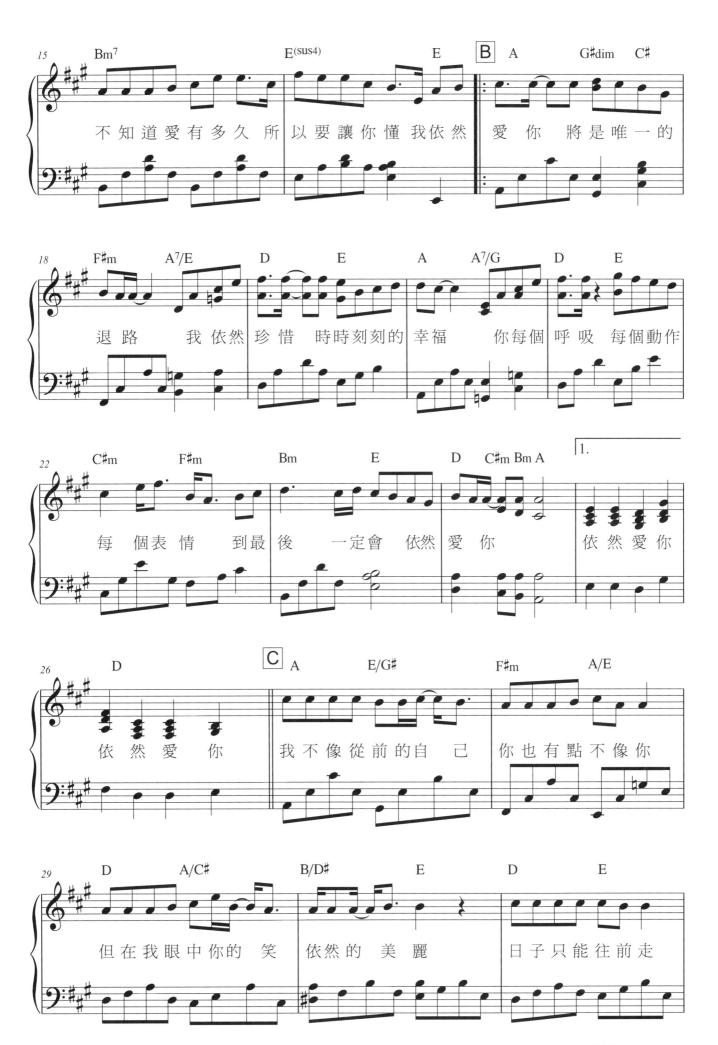

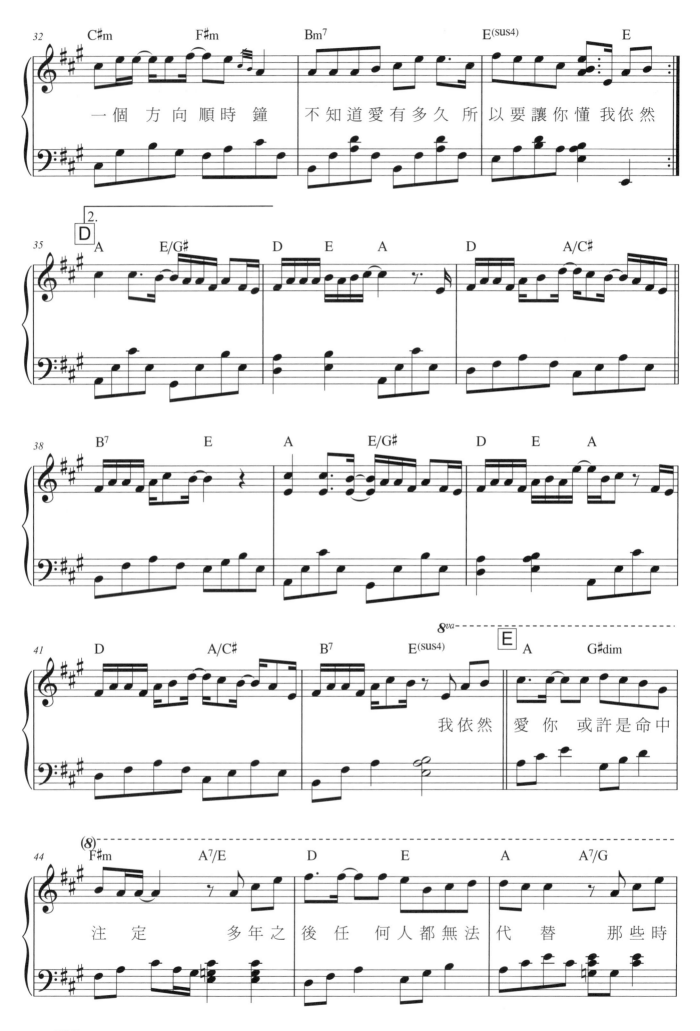

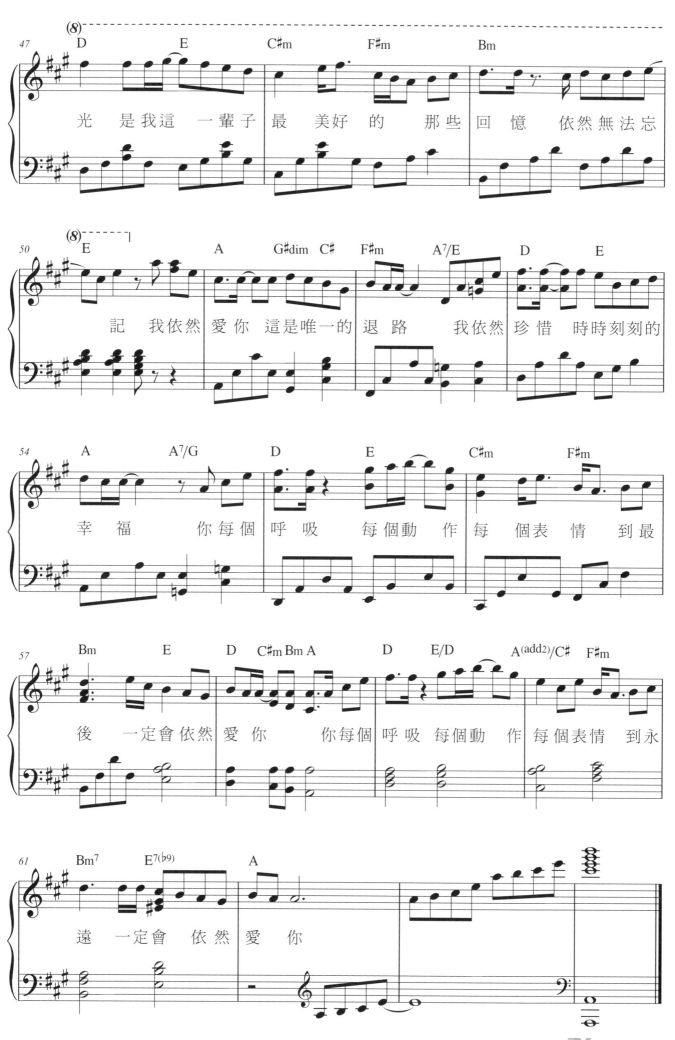

練習愛情

●詞：徐世珍／吳輝福　●曲：王大文　●唱：王大文 feat. 陳芳語

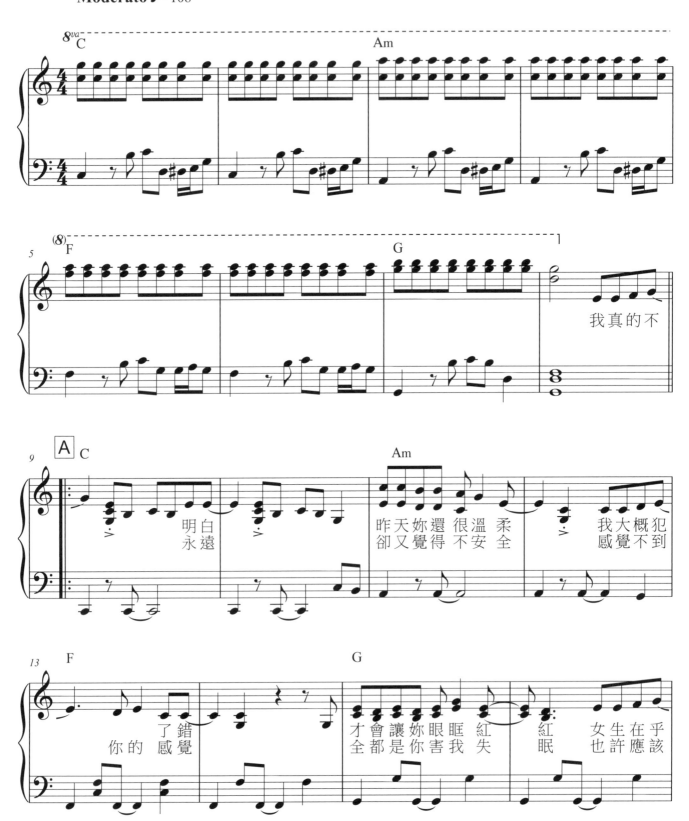

我真的不

明白
永遠

昨天妳還 很溫柔
卻又覺得 不安全

我大概犯
感覺不到

了錯
你的 感覺

才會讓妳眼眶 紅　紅眼
全都是你害我失　眠

女生在乎
也許應該

OP：UNIVERSAL MUSIC PUBLISHING LTD

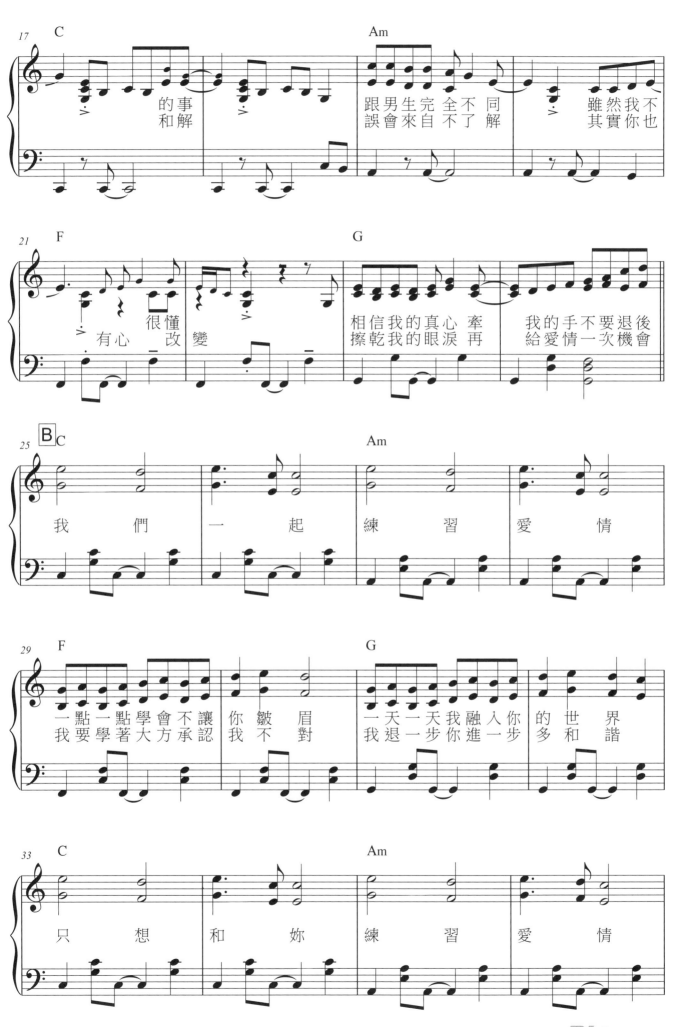

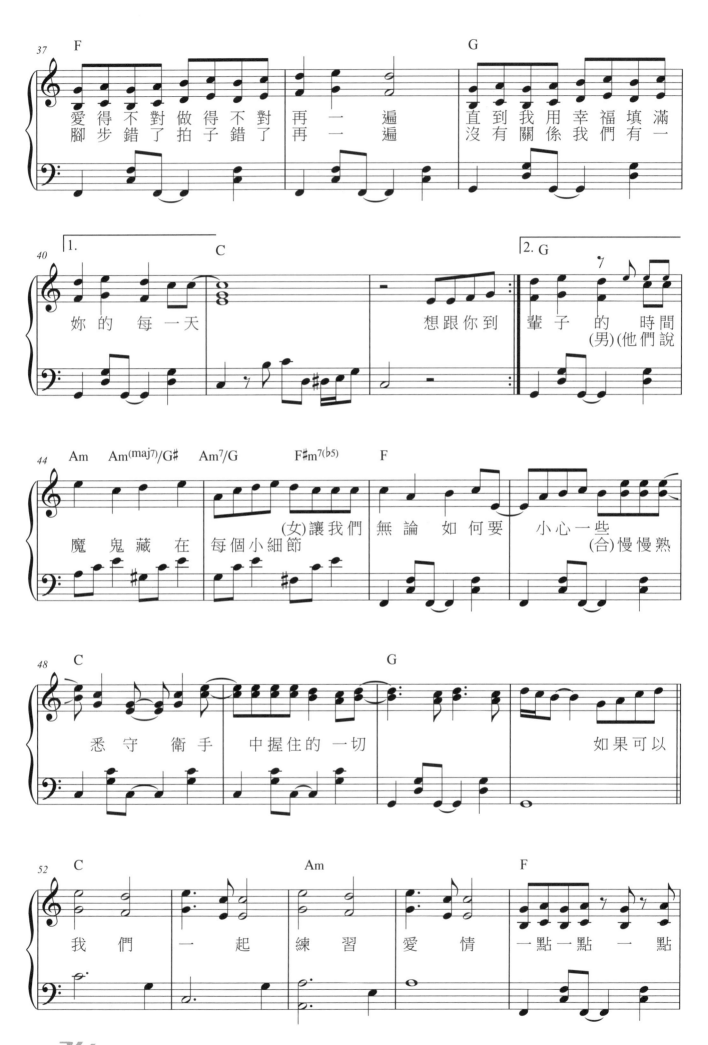

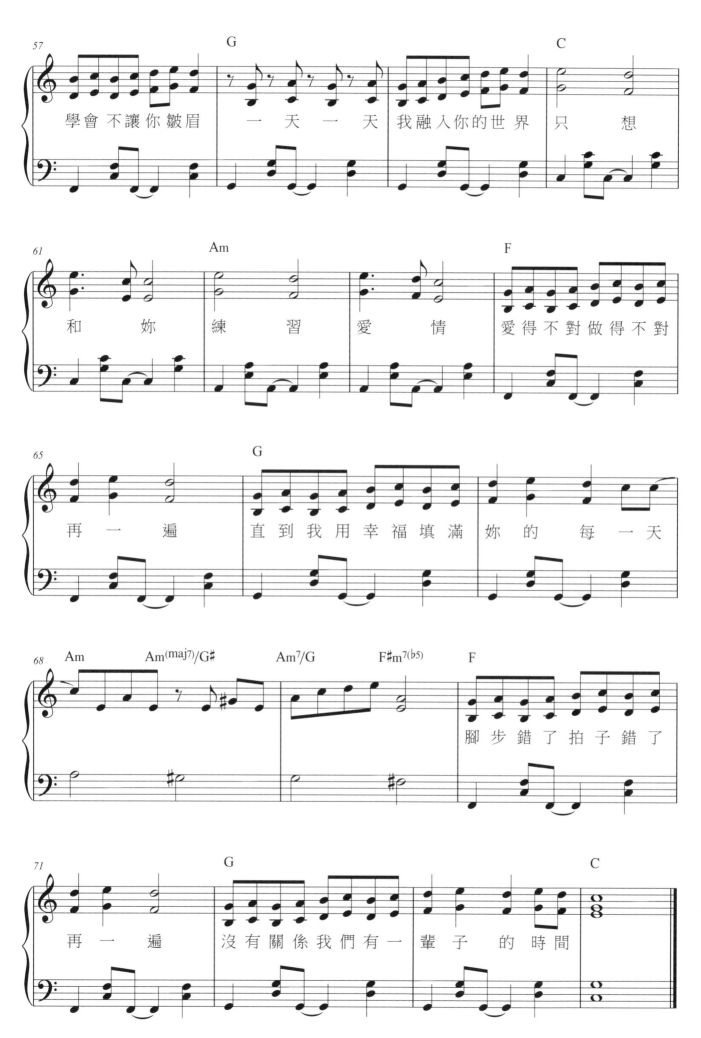

愛到站了

●詞：張簡君偉　●曲：張簡君偉　●唱：李千那
電視劇《熱海戀歌》主題曲

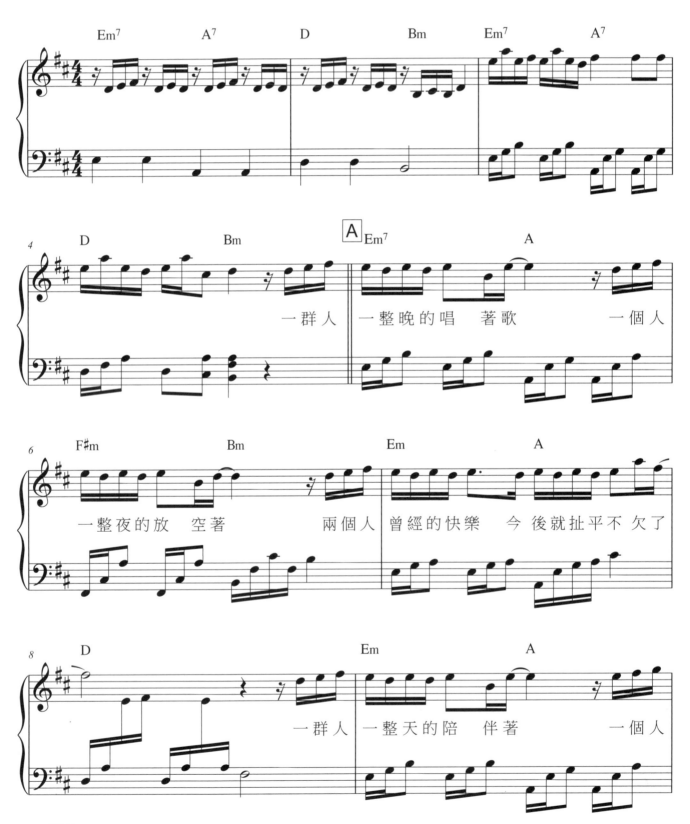

OP：HIM Music Publishing Inc.

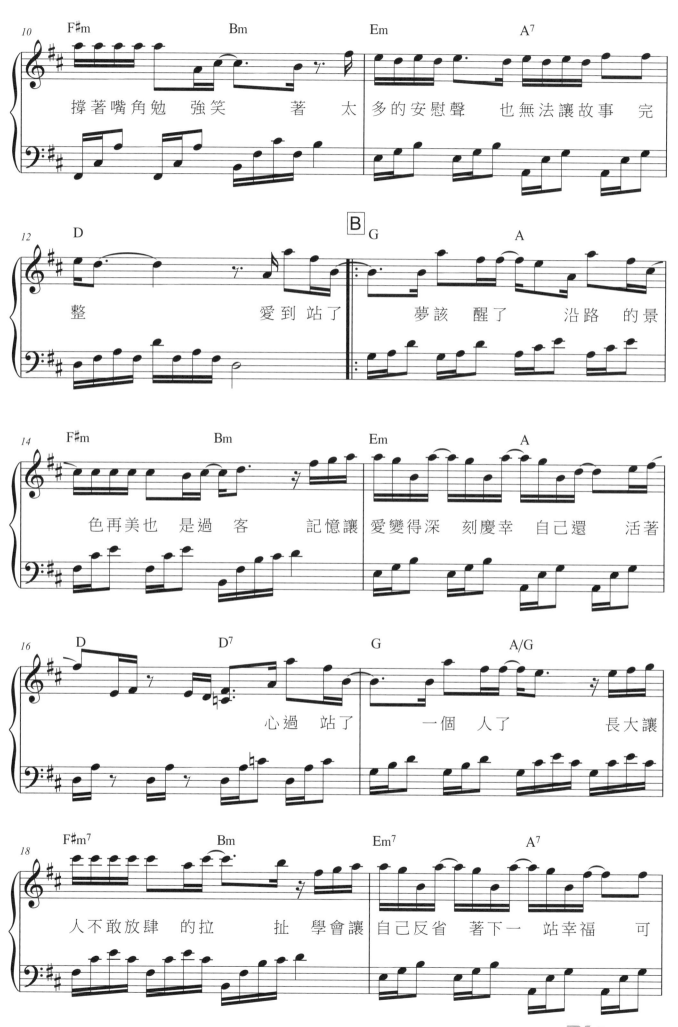

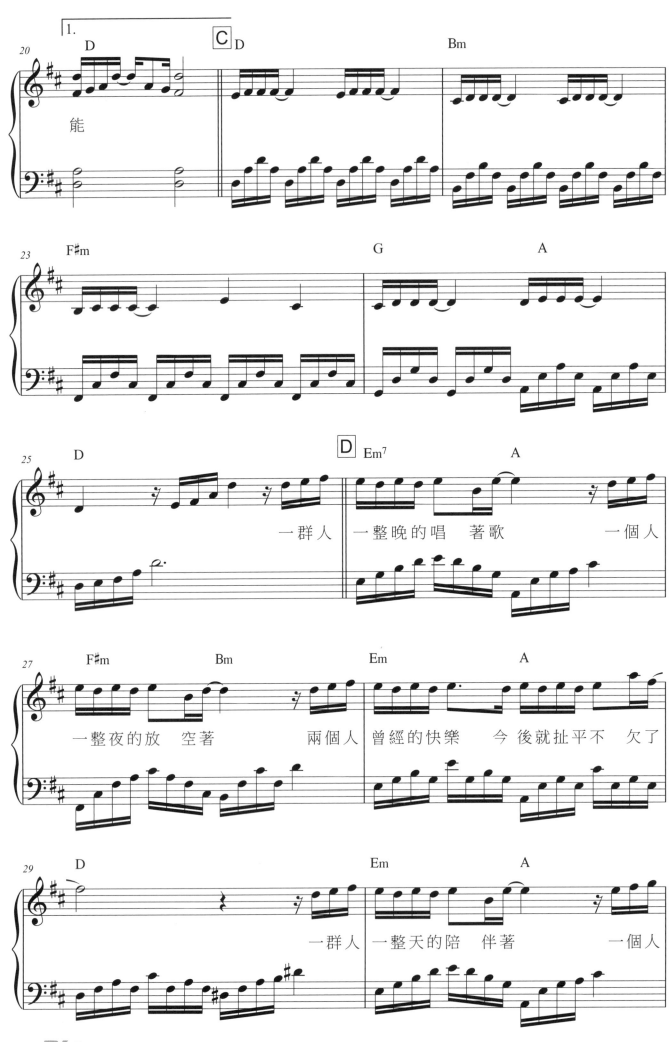

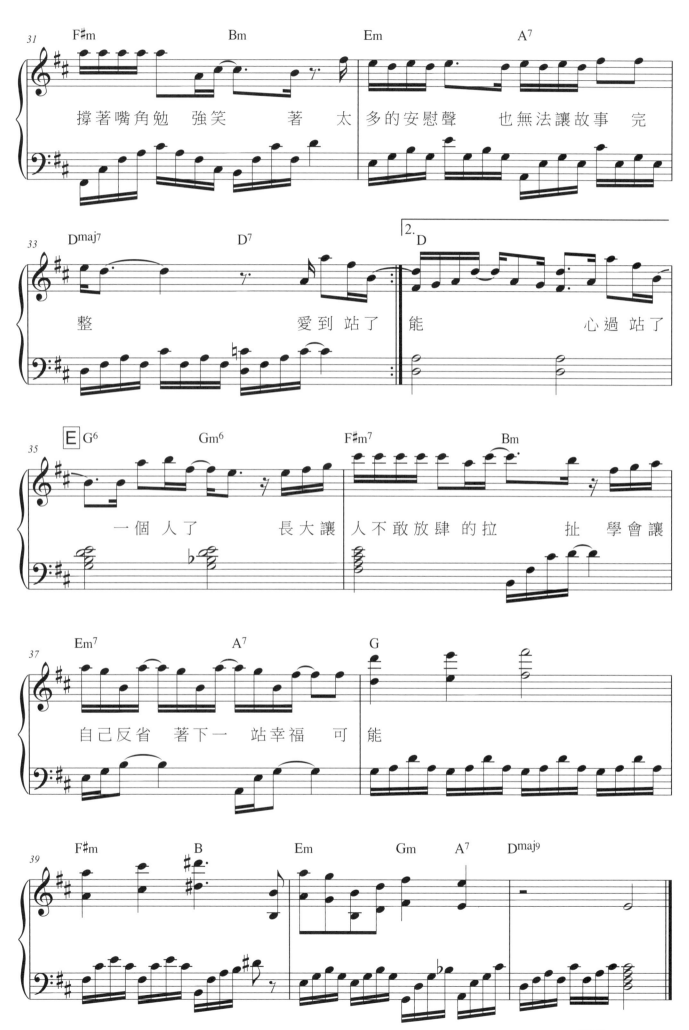

修煉愛情

●詞：易家揚　●詞：林俊傑　●唱：林俊傑

Andantino ♩ = 68

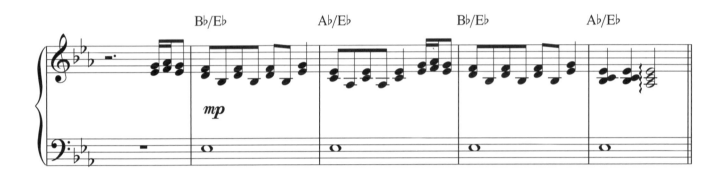

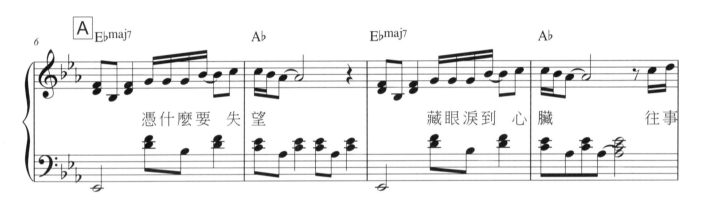

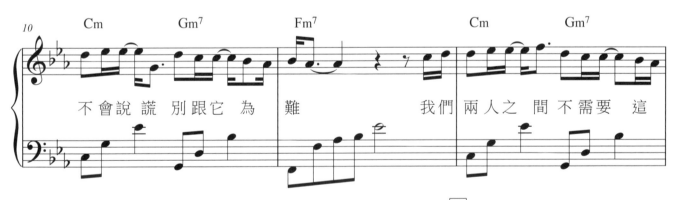

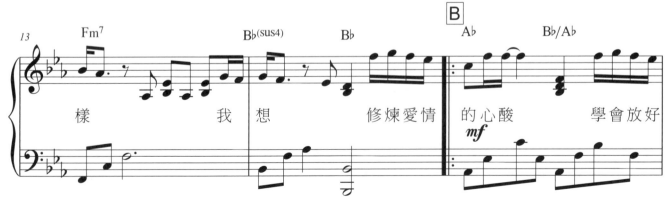

OP：Amusic Rights Management Pte Ltd
SP: One Asia Music Inc. 酷亞音樂股份有限公司

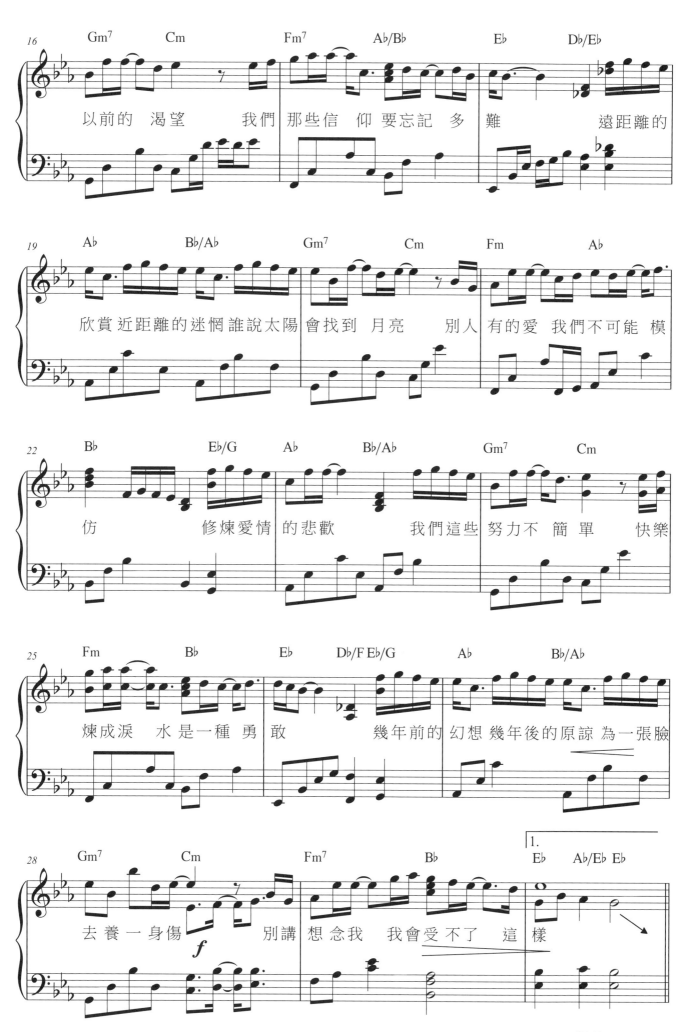

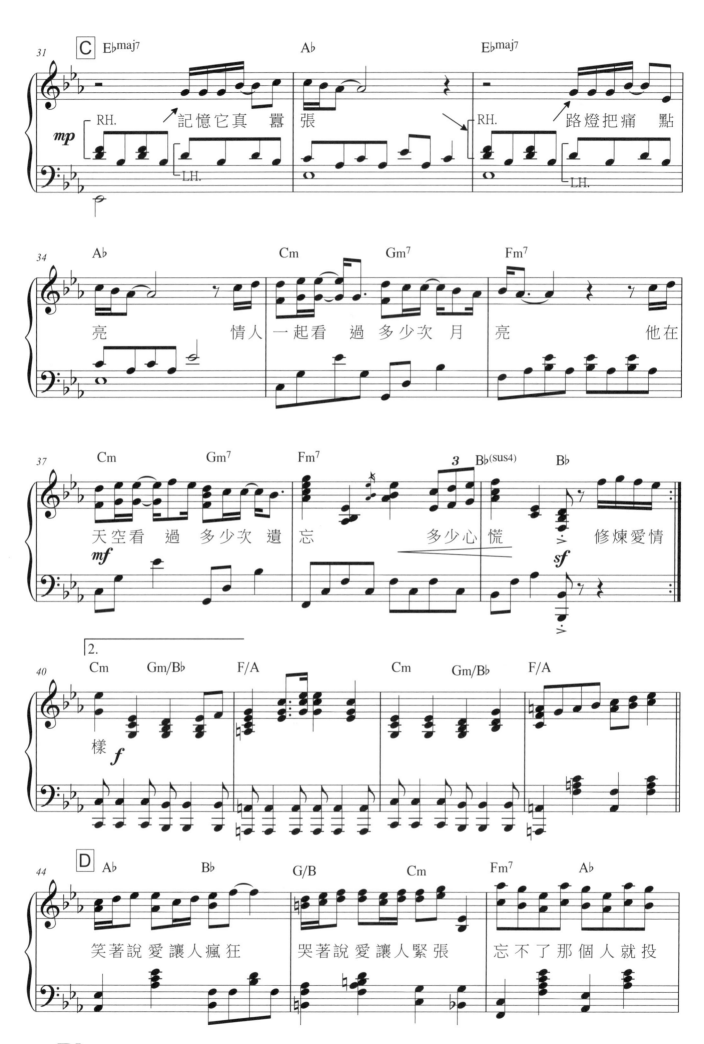

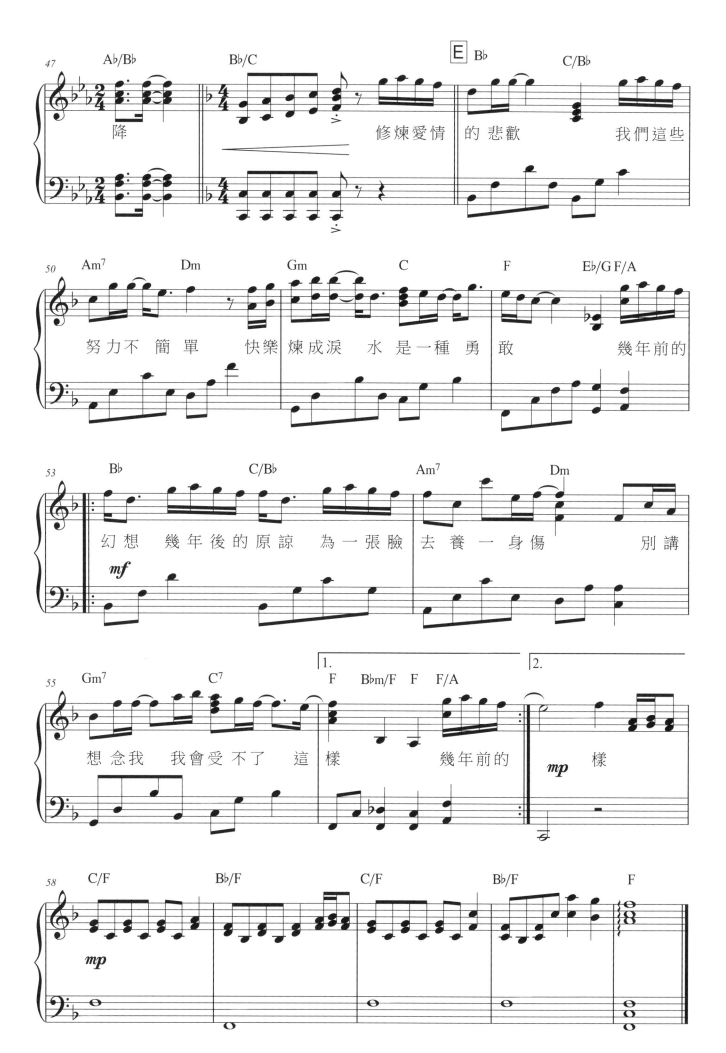

微加幸福

●詞：瑞業　●曲：許約永　●唱：郁可唯
電視劇《小資女孩向前衝》片尾曲

Andante ♩ = 66

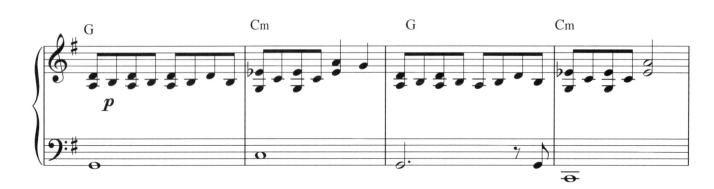

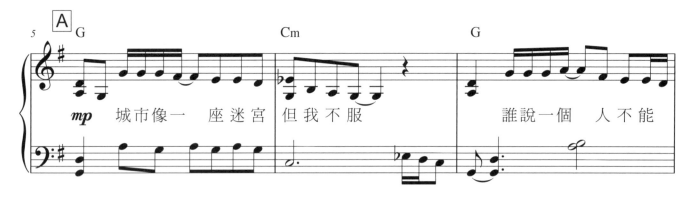

城市像一　座迷宮　但我不服　　誰說一個　人不能

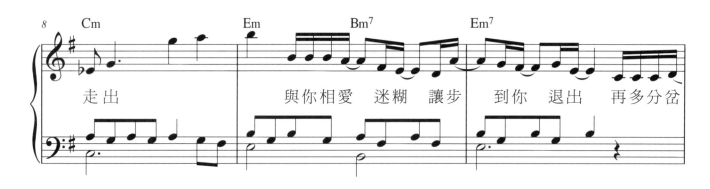

走出　　　與你相愛　迷糊　讓步　到你　退出　再多分岔

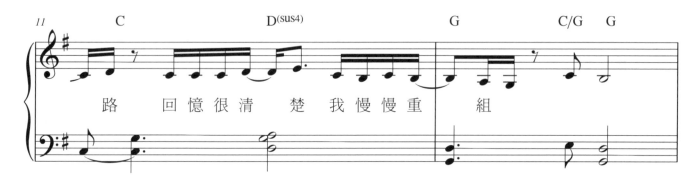

路　　回憶很清　楚　我慢慢重　　組

OP：UNIVERSAL MUSIC PUBLISHING LTD

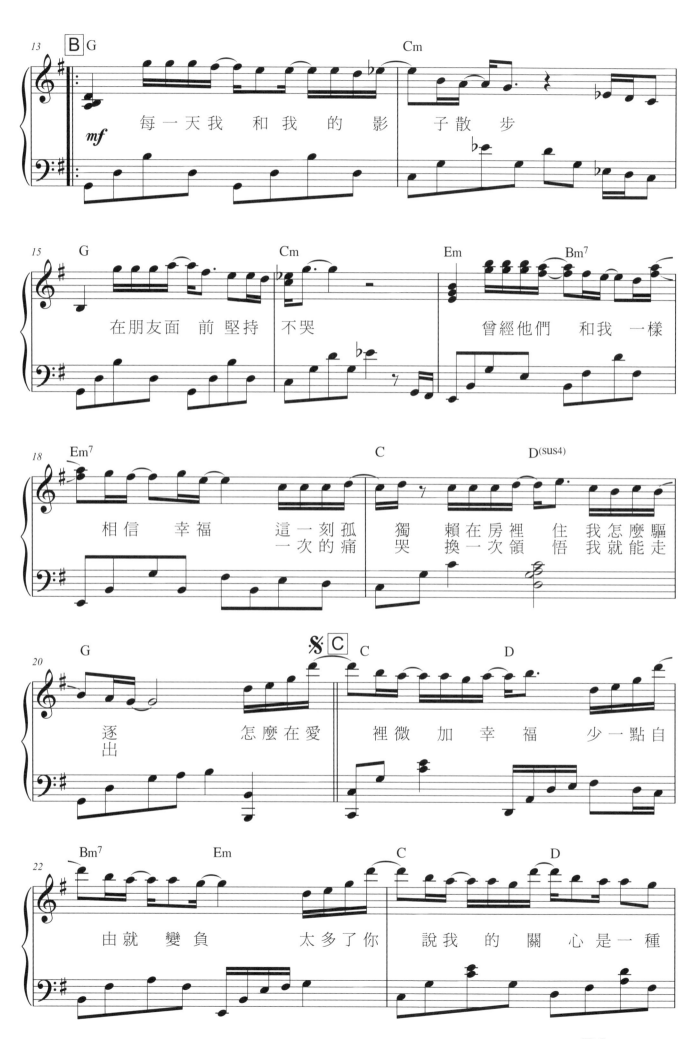

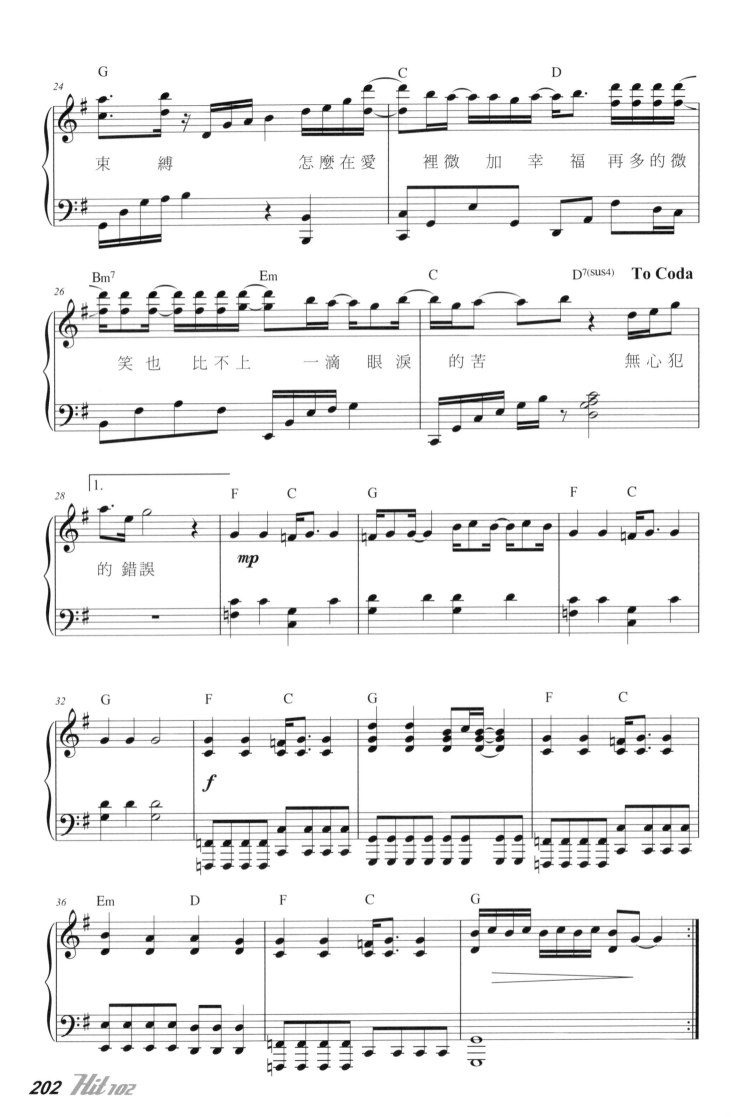

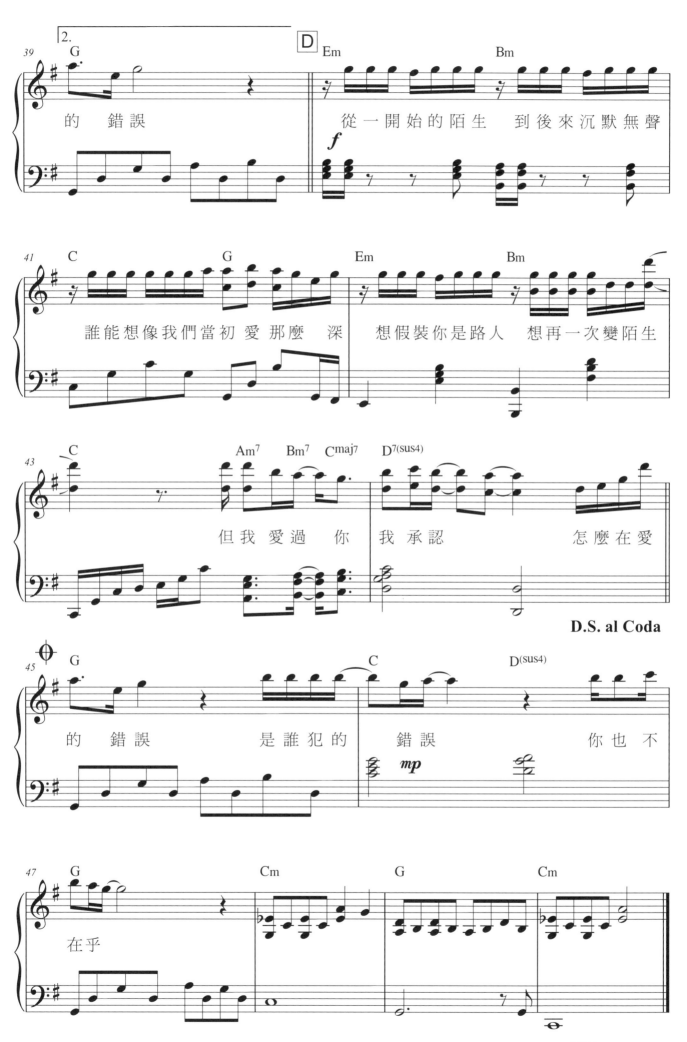

尋人啟事

●詞：HUSH ●曲：黃建為 ●唱：徐佳瑩

Andantino ♩= 68

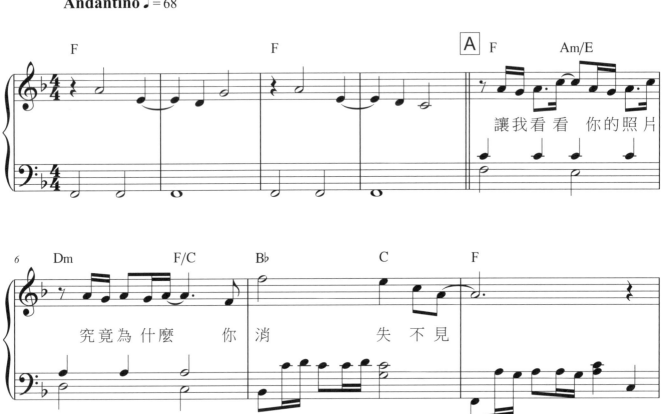

讓我看看　你的照片

究竟為什麼　你消　失不見

多數時間　你在哪邊　會不會疲倦 你思　念著誰　　而世

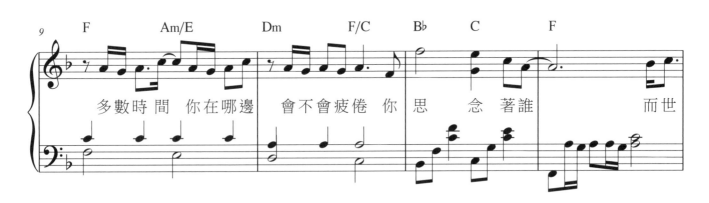

界的粗糙　讓我去　到你身邊　難一些　　　　而緣

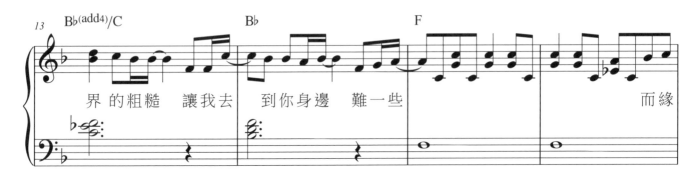

OP：海邊的卡夫卡有限公司(Admin By. EMI MPT)

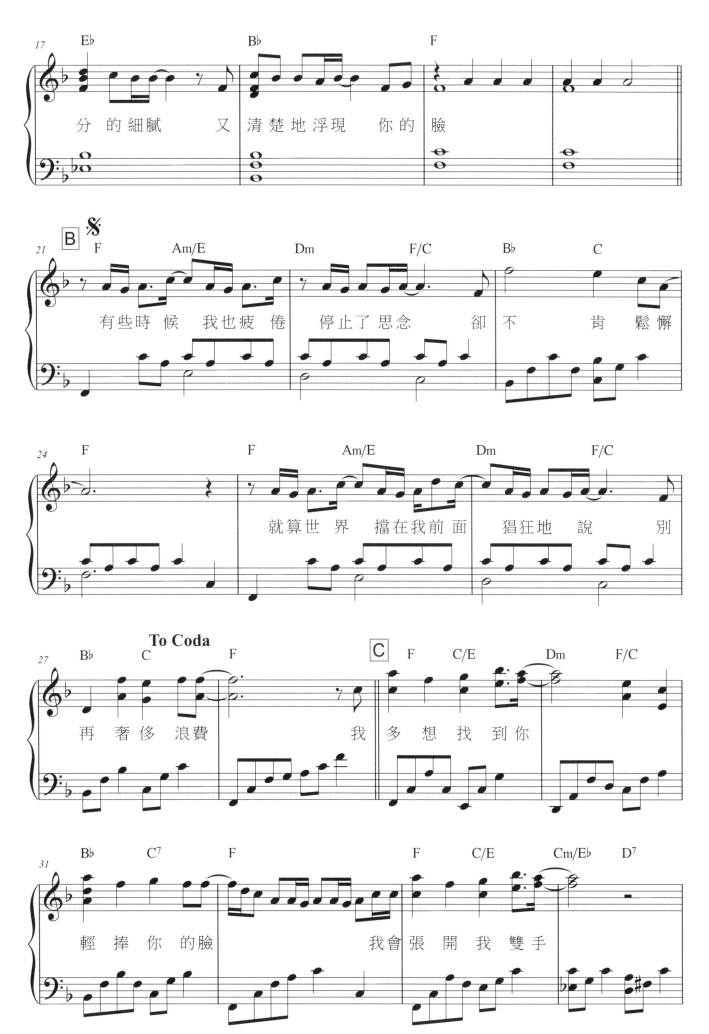

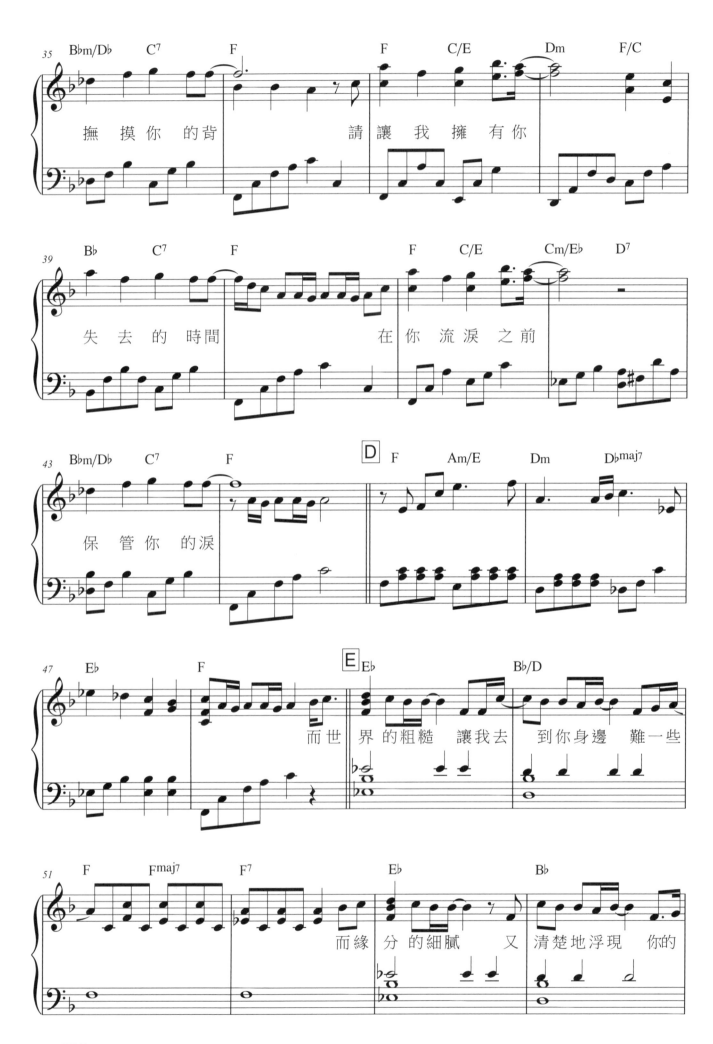

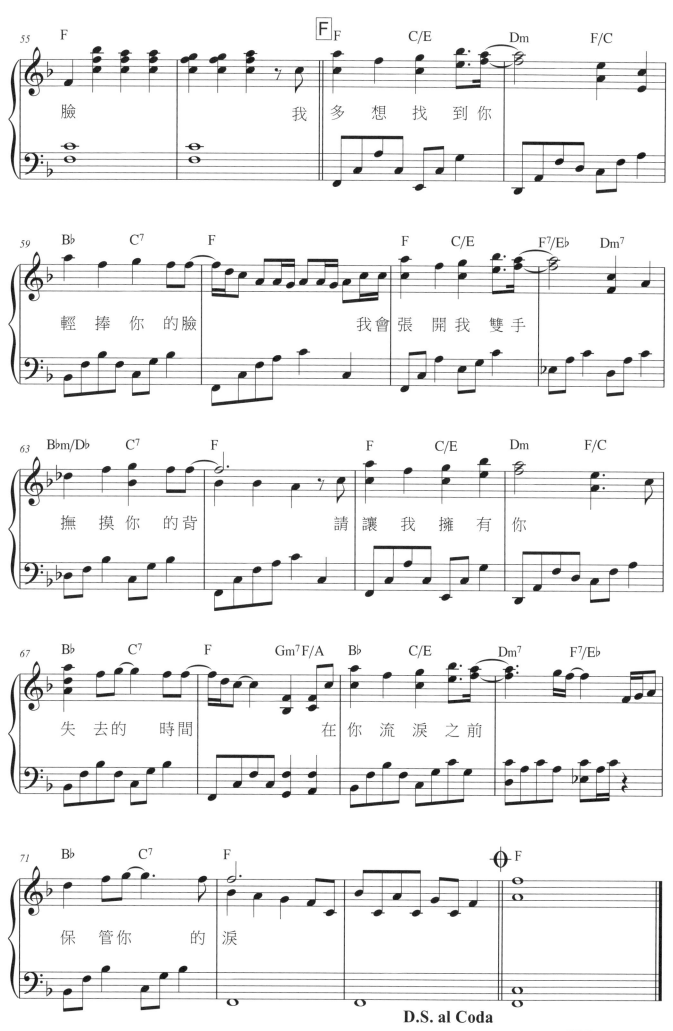

獨家記憶

●詞：易家揚　●曲：陶昌廷　●唱：陳小春

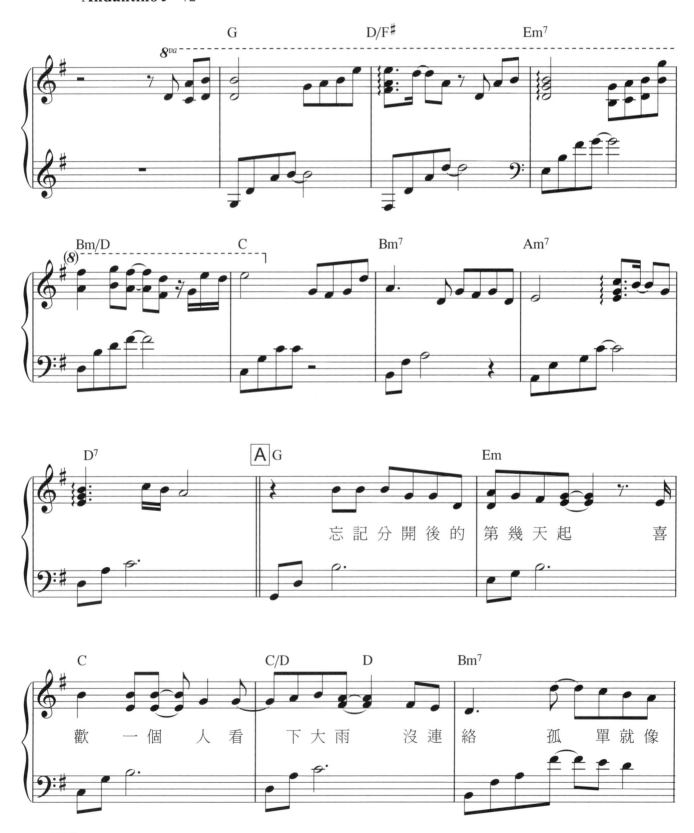

忘記分開後的 第幾天起　　喜
歡一個人看 下大雨 沒連絡 孤單就像

OP：Warner/Chappell Music Taiwan Ltd.

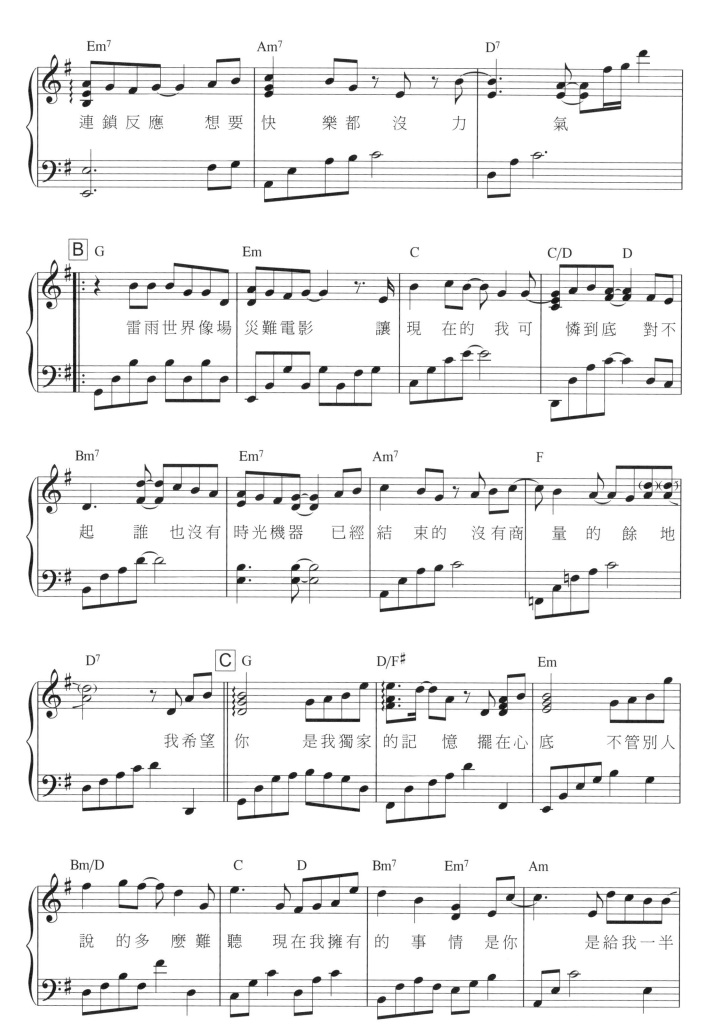

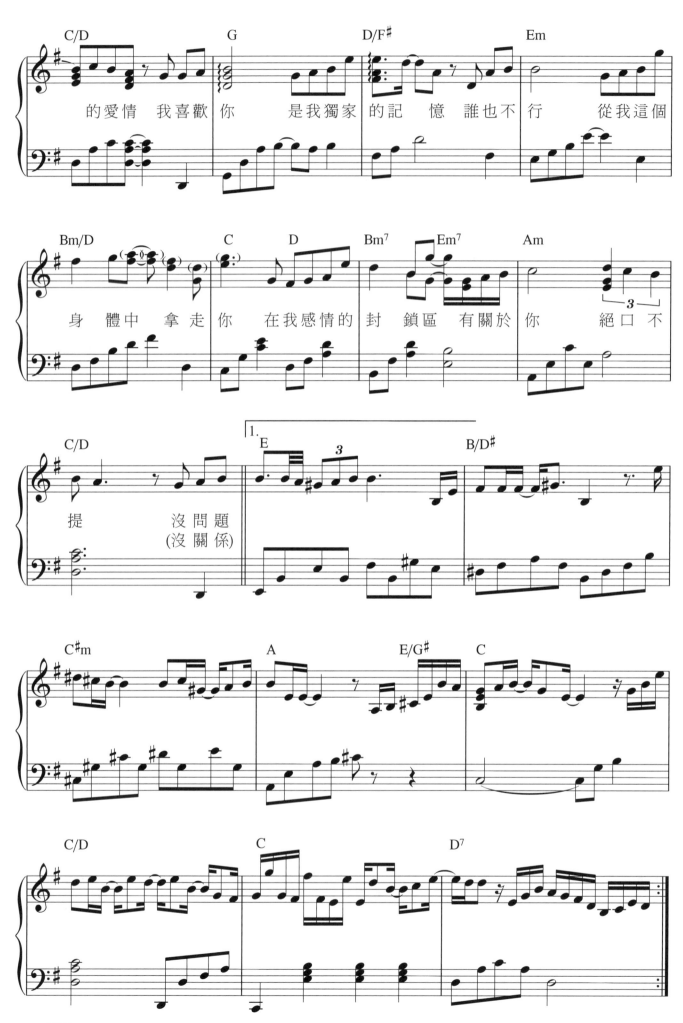

的愛情 我喜歡 你 是我獨家 的記 憶 誰也不 行 從我這個

身 體中 拿走你 在我感情的 封 鎖區 有關於 你 絕口 不

提 沒問題
(沒關係)

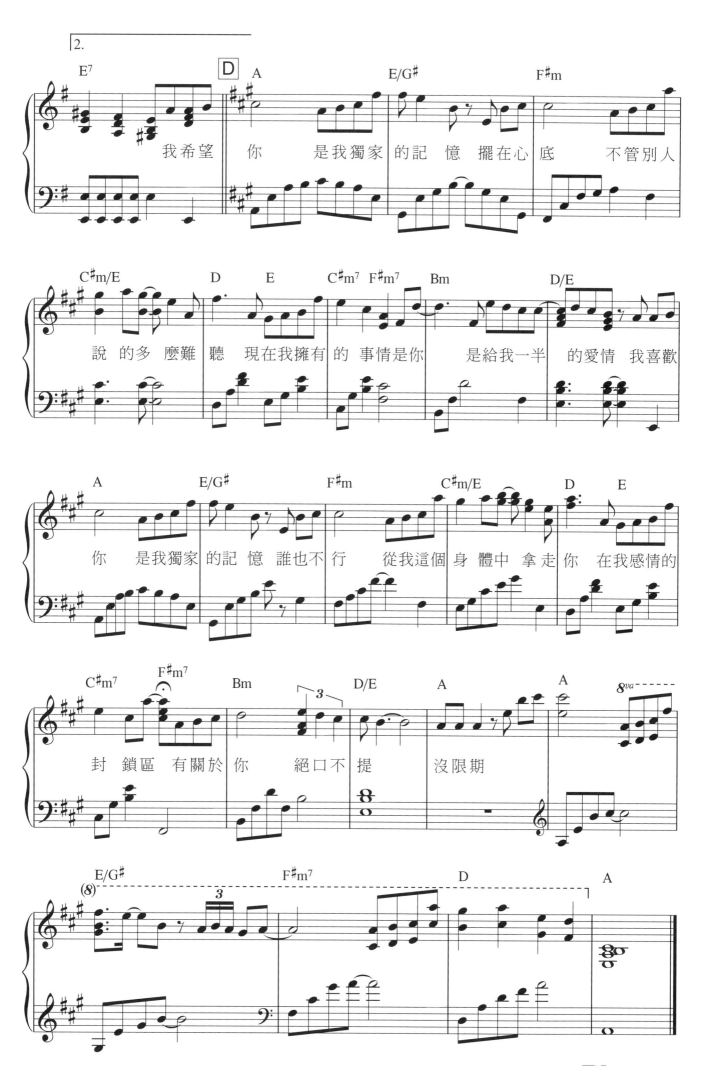

因為愛情

●詞：陳俊鵬／陳冠蒨　●曲：陳冠蒨　●唱：陳奕迅、王菲
電影《將愛情進行到底》主題曲

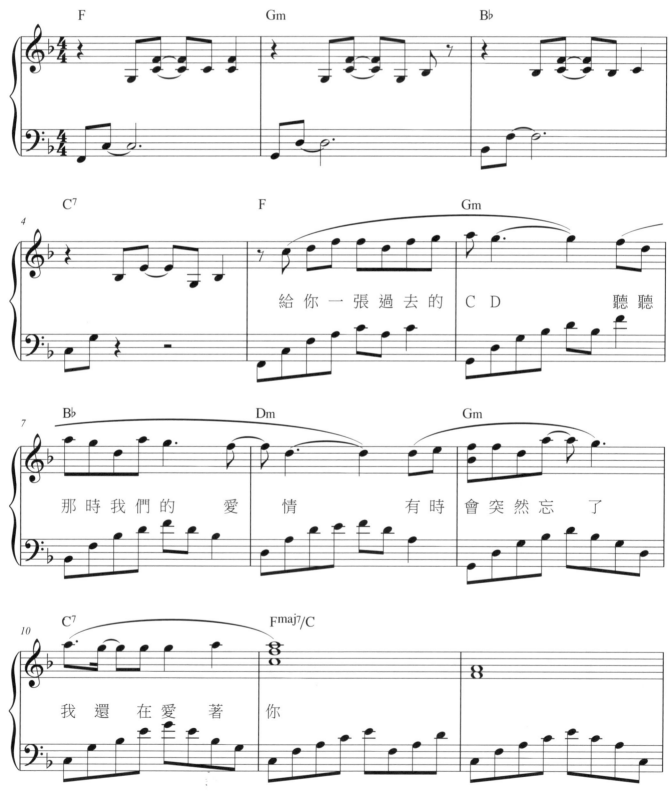

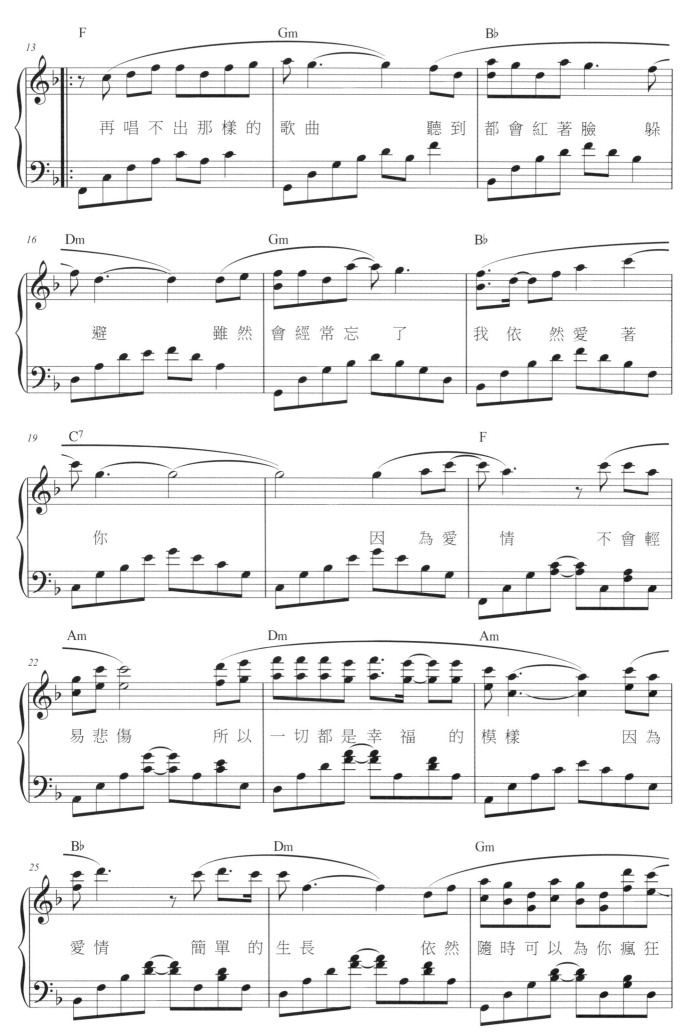

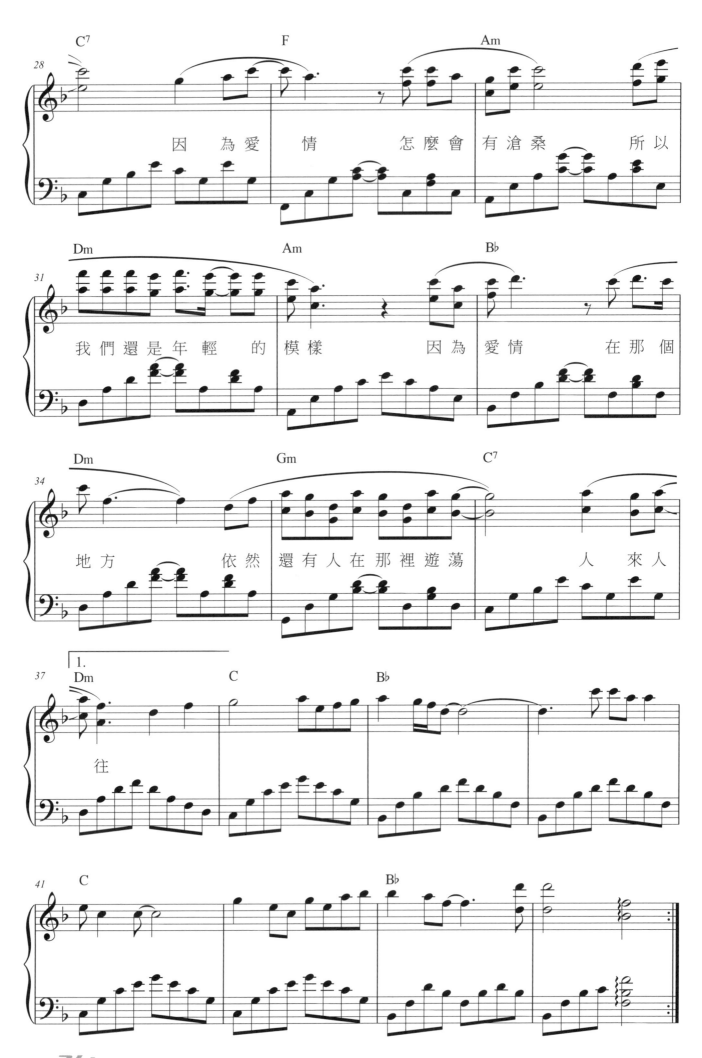

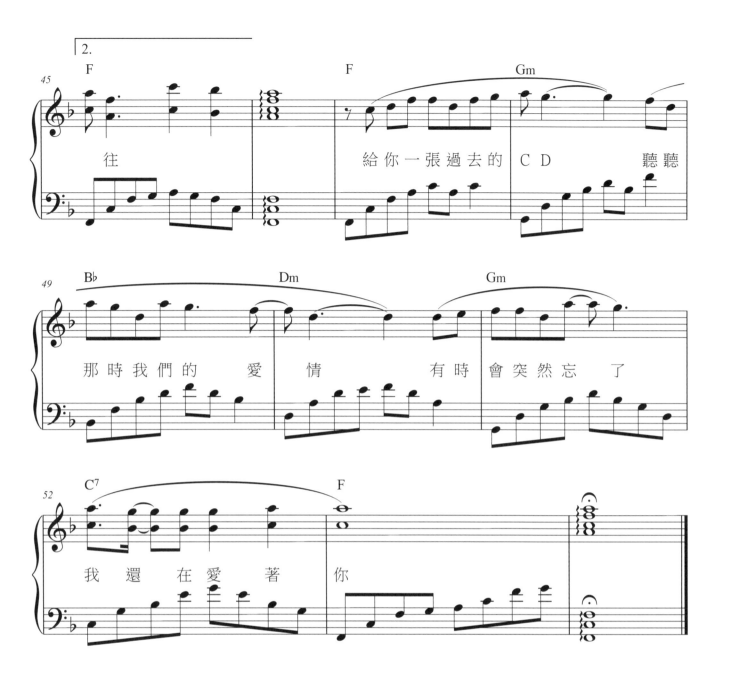

往　　　　　　　　　給你一張過去的　ＣＤ　　聽聽

那時我們的　愛　情　　　有時　會突然忘　了

我還在愛著　你

愛情轉移

●詞：林夕　●曲：Christopher Chak　●唱：陳奕迅

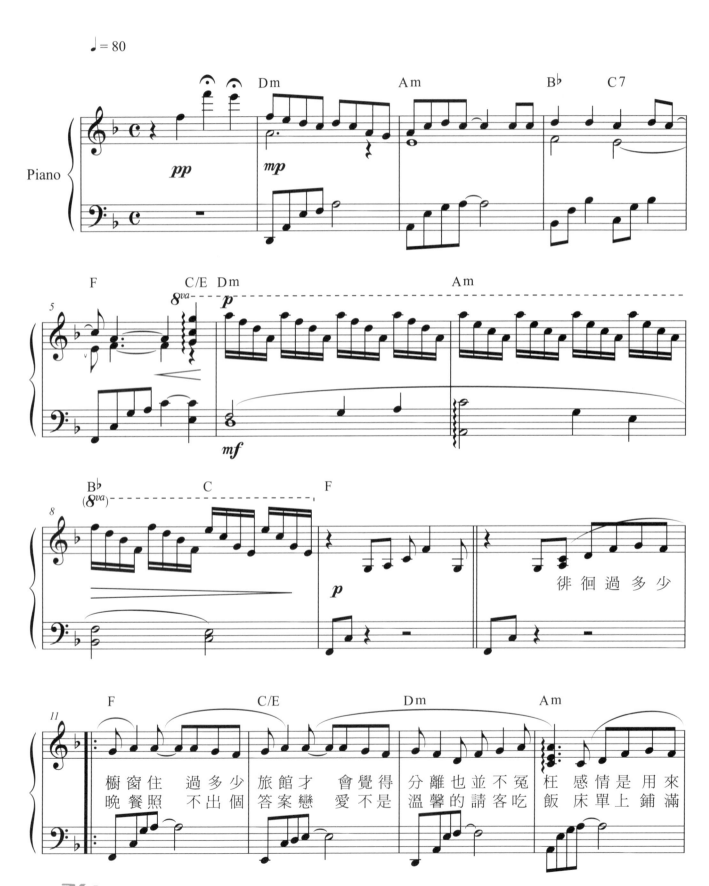

櫥窗住 過多少　旅館才 會覺得　分離也並不冤　枉 感情是 用來
晚餐照 不出個　答案戀 愛不是　溫馨的請客吃　飯 床單上 鋪滿

OP：Warner/Chappell Music Taiwan Ltd.　Forward Music Publishing Co., Ltd.

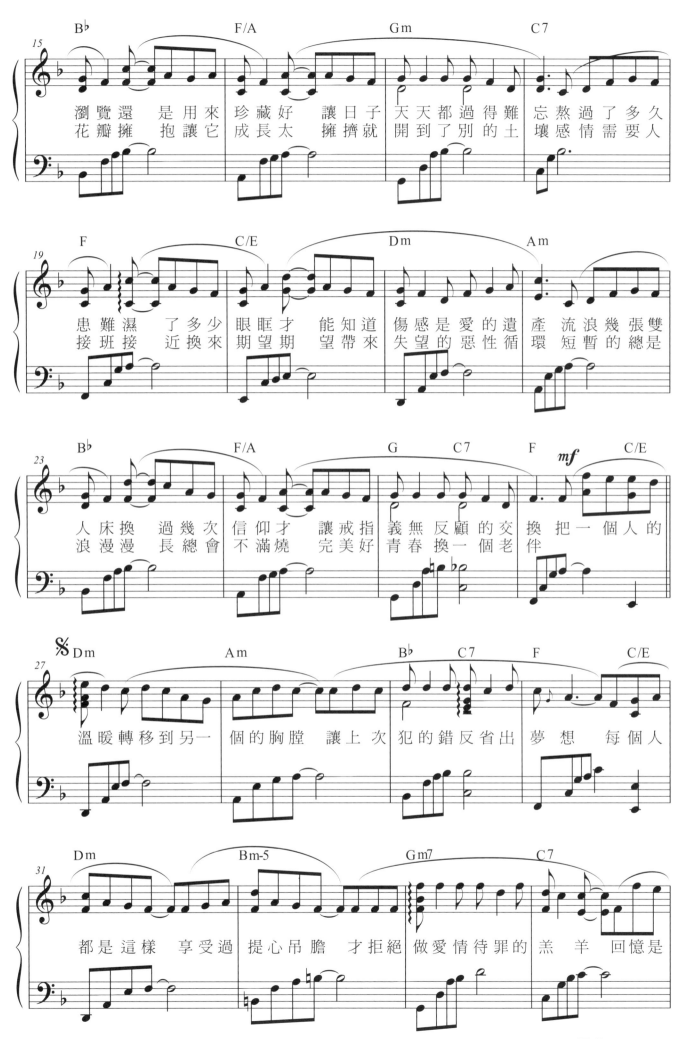

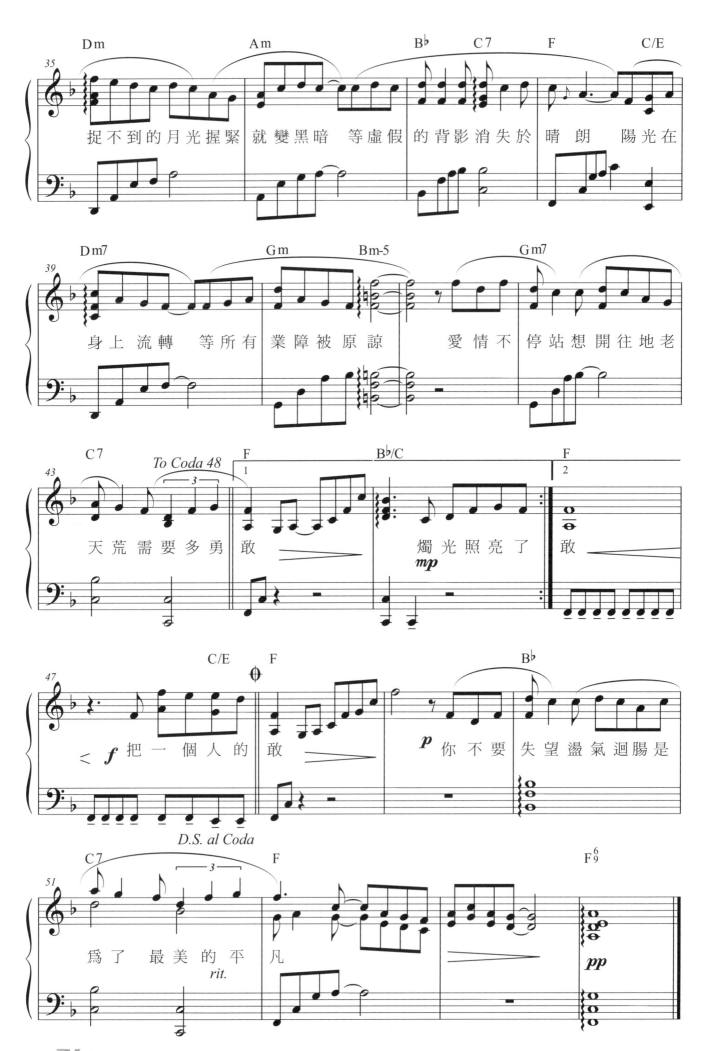

捉不到的月光握緊就變黑暗 等虛假 的背影消失於 晴 朗 陽光在

身上 流轉 等所有 業障被原諒 愛情不 停站想開往地老

天荒需要多勇 敢 燭光照亮了 敢

把一個人的 敢 你不要 失望盪氣迴腸是

為了 最美的平 凡

大齡女子

●詞：陳宏宇　●曲：蕭煌奇　●唱：彭佳慧

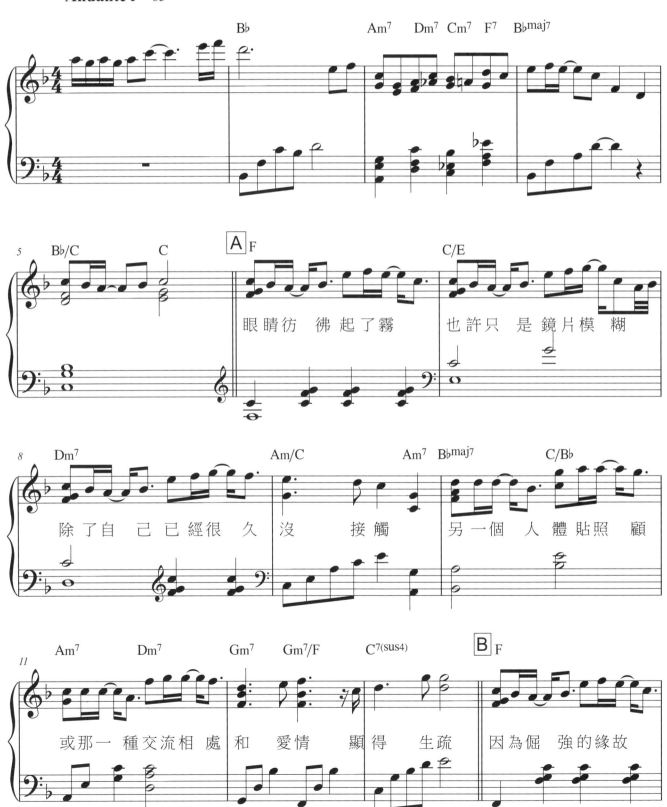

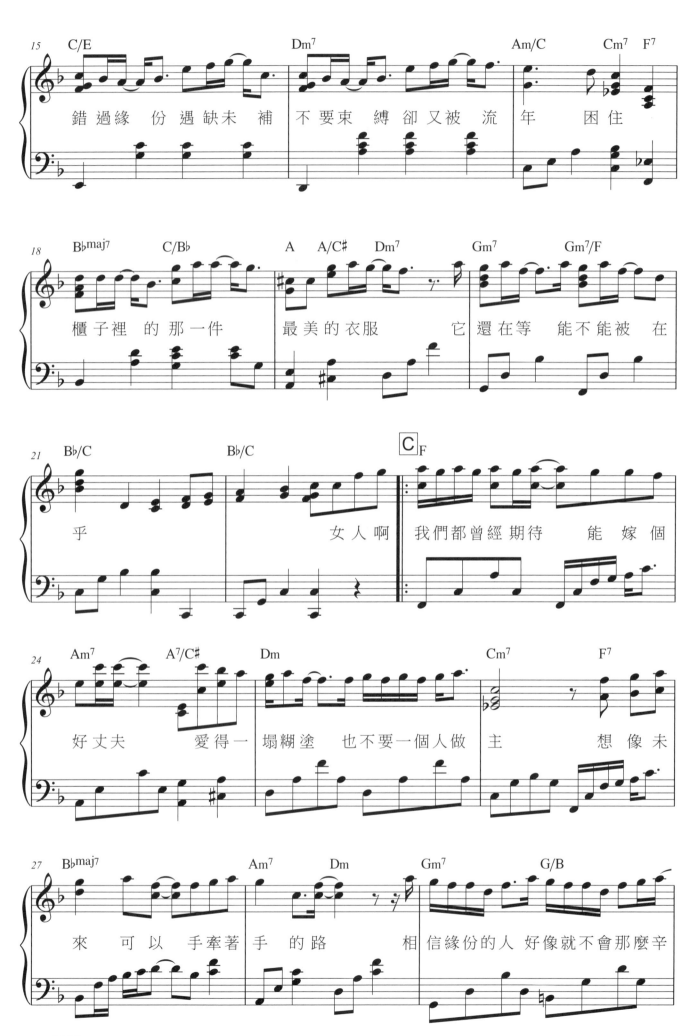

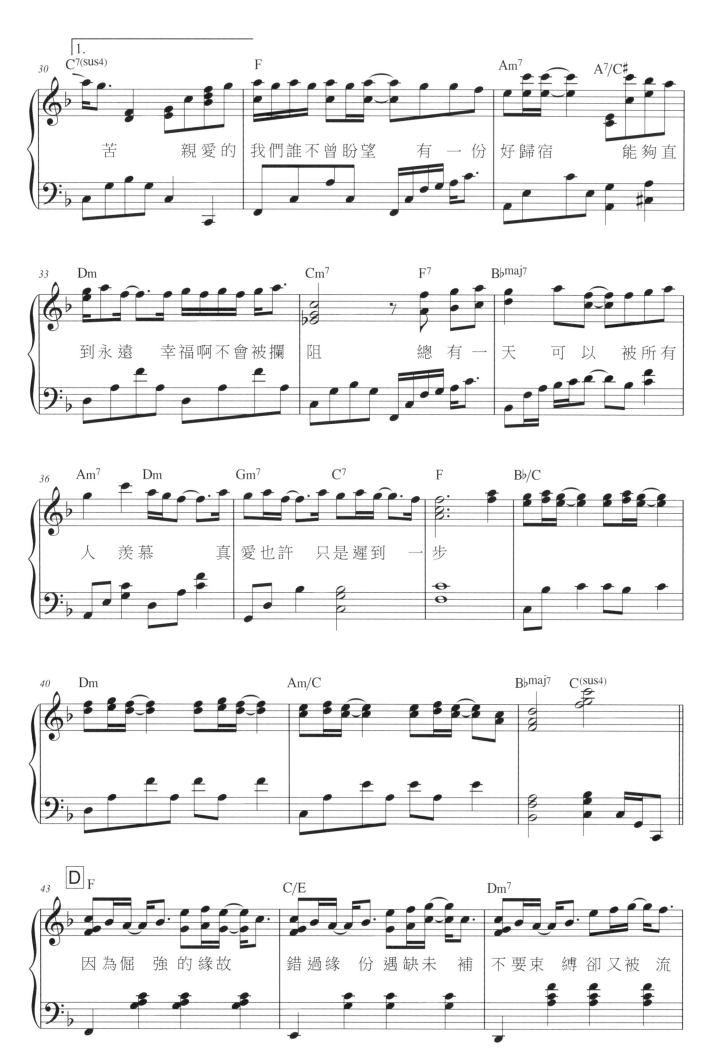

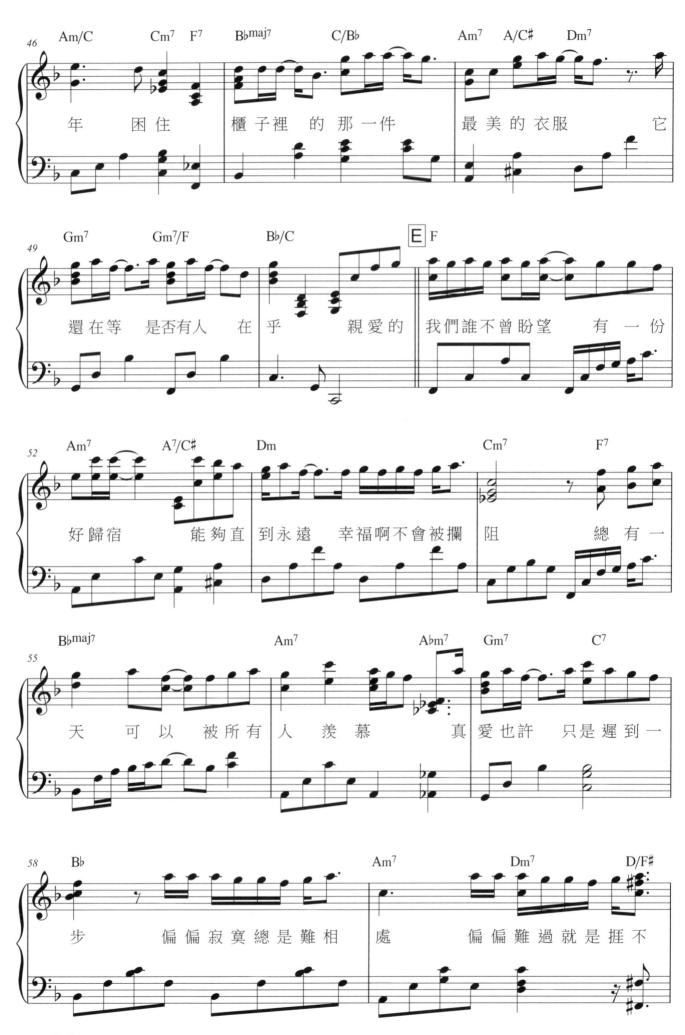

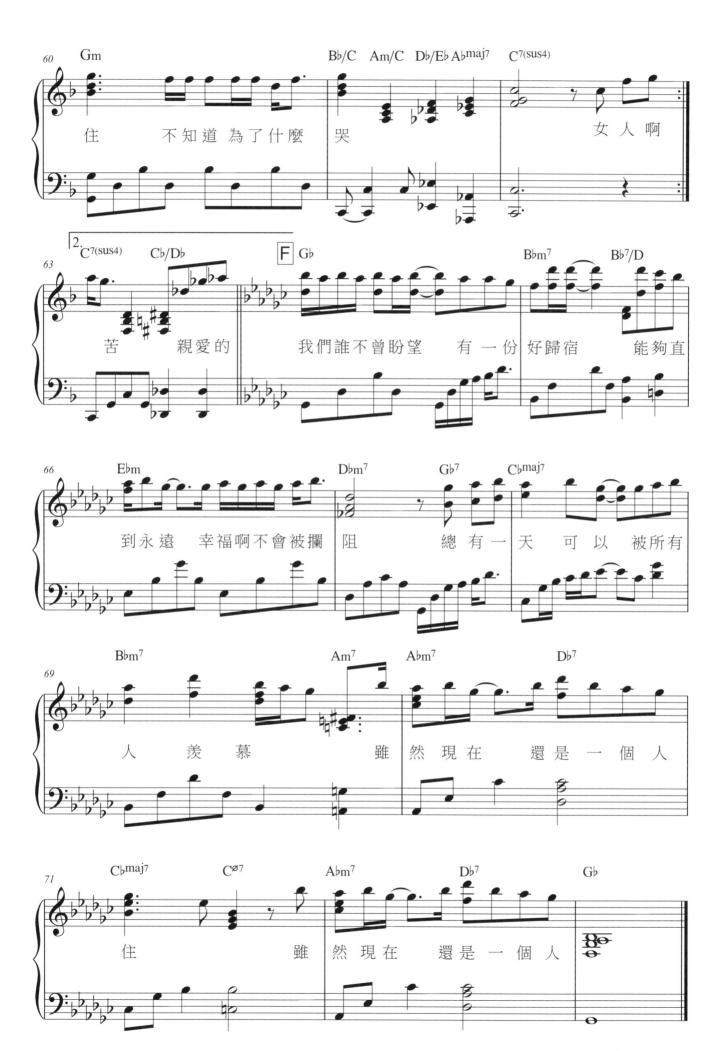

好的事情

●詞：黃婷 / 嚴爵　●曲：嚴爵　●唱：嚴爵

電視劇《醉後決定愛上你》片尾曲

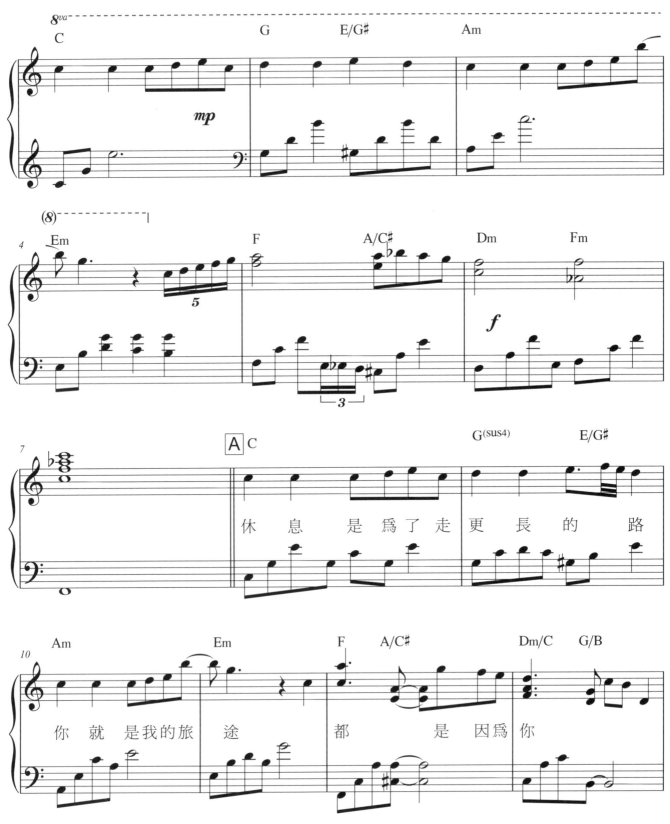

Andante ♩= 68

休 息 是 爲 了 走 更 長 的 路

你 就 是 我 的 旅 途　　都 是 因 爲 你

OP：相信音樂國際股份有限公司

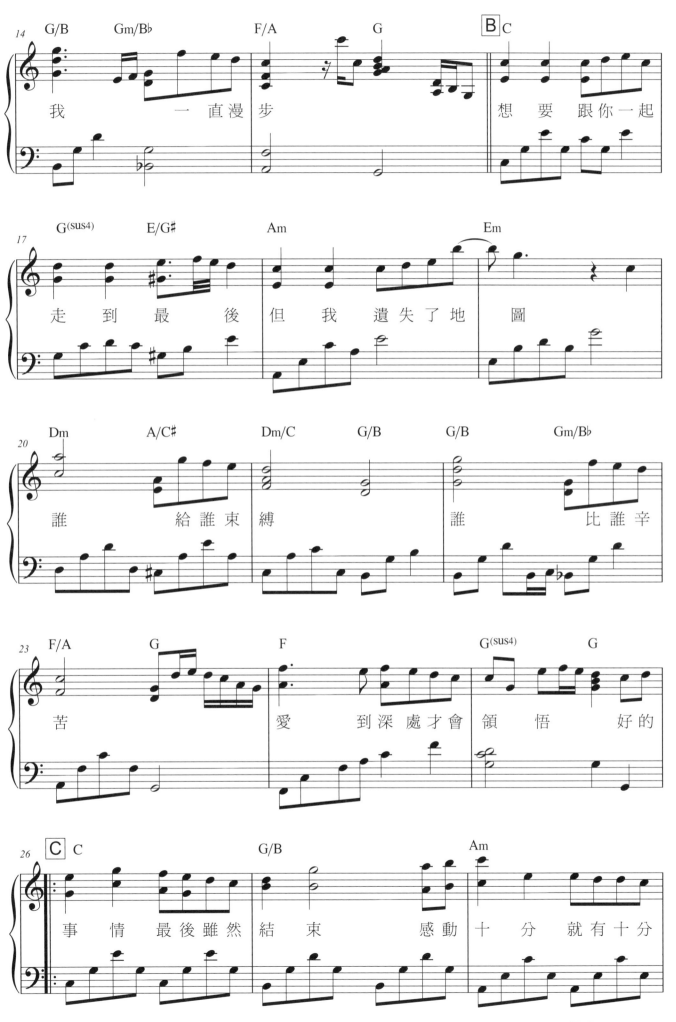

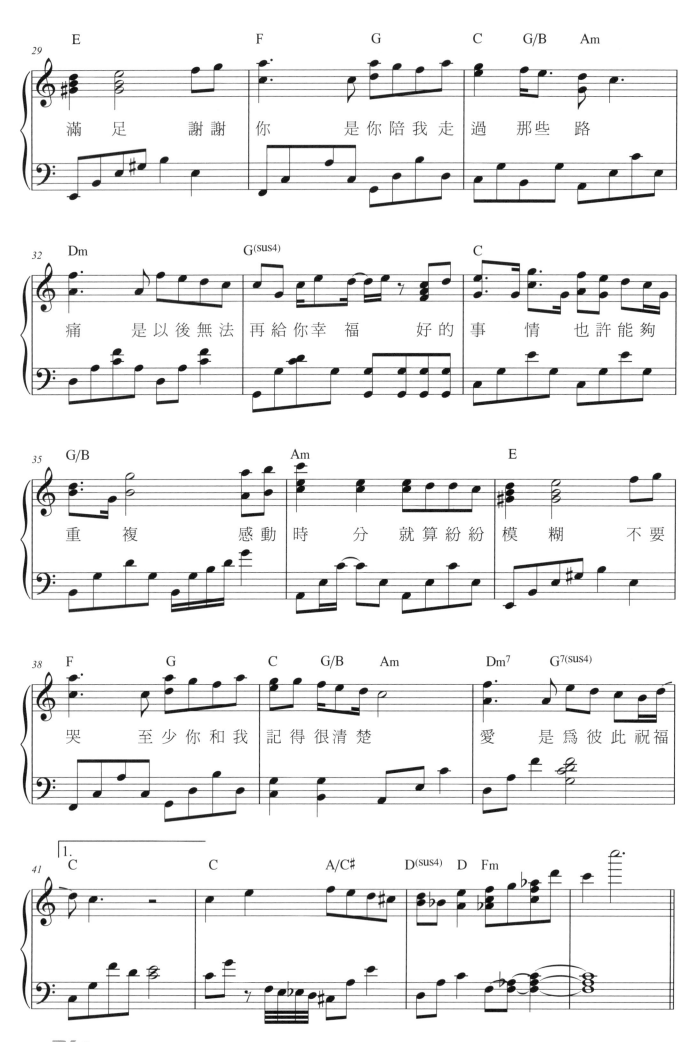

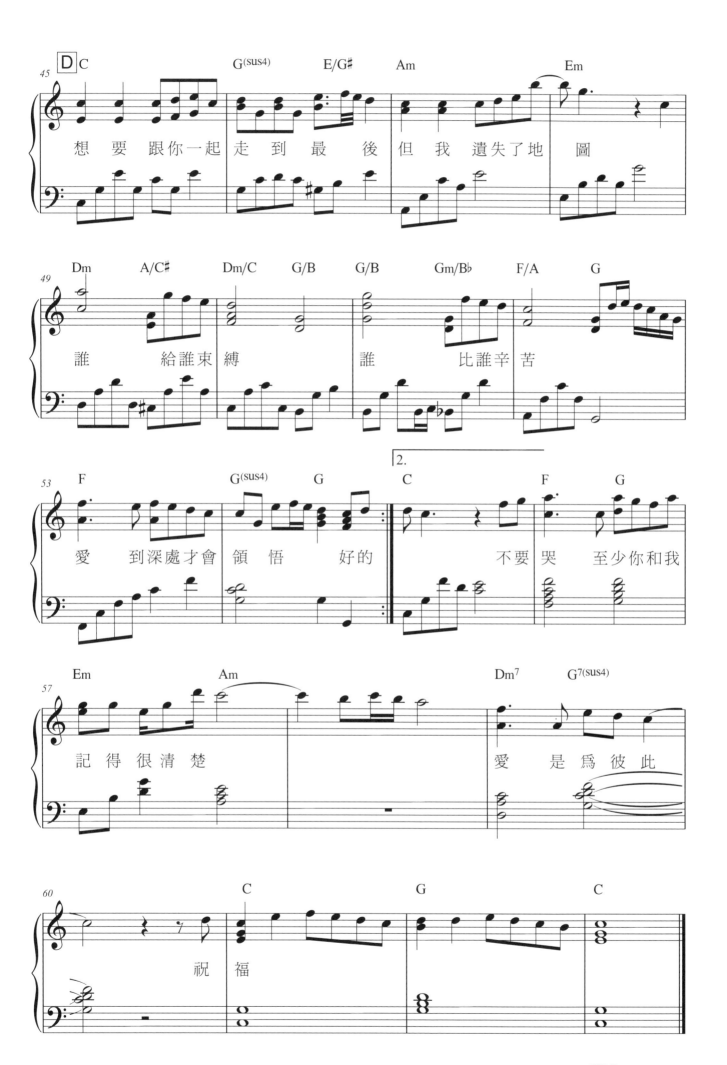

想你的夜(未眠版)

●詞：關喆 ●曲：關喆 ●唱：關喆

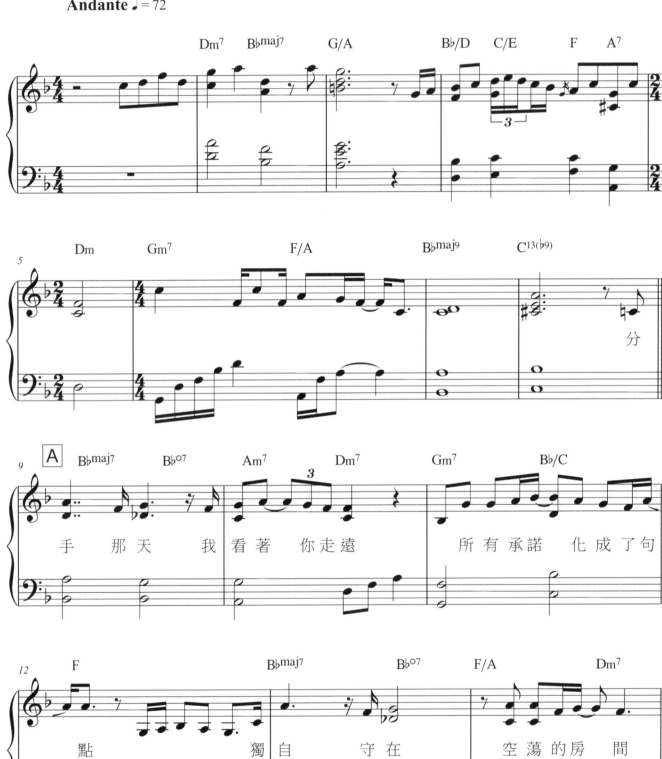

手 那天 我看著 你走遠 所有承諾 化成了句

點 獨自 守在 空蕩的房 間

OP：AVEX TAIWAN INC

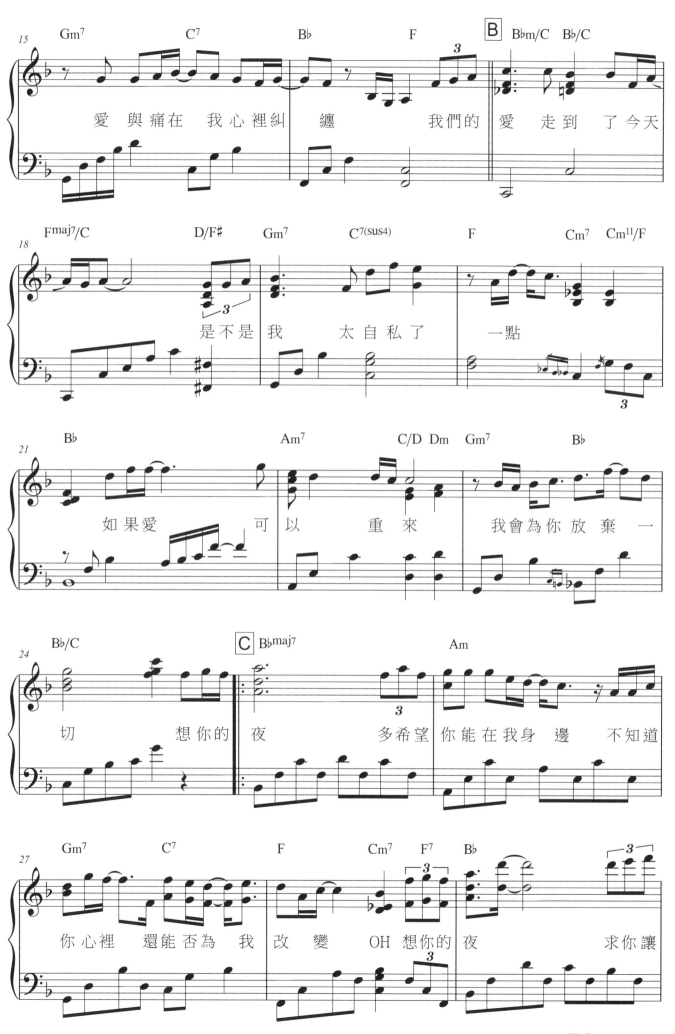

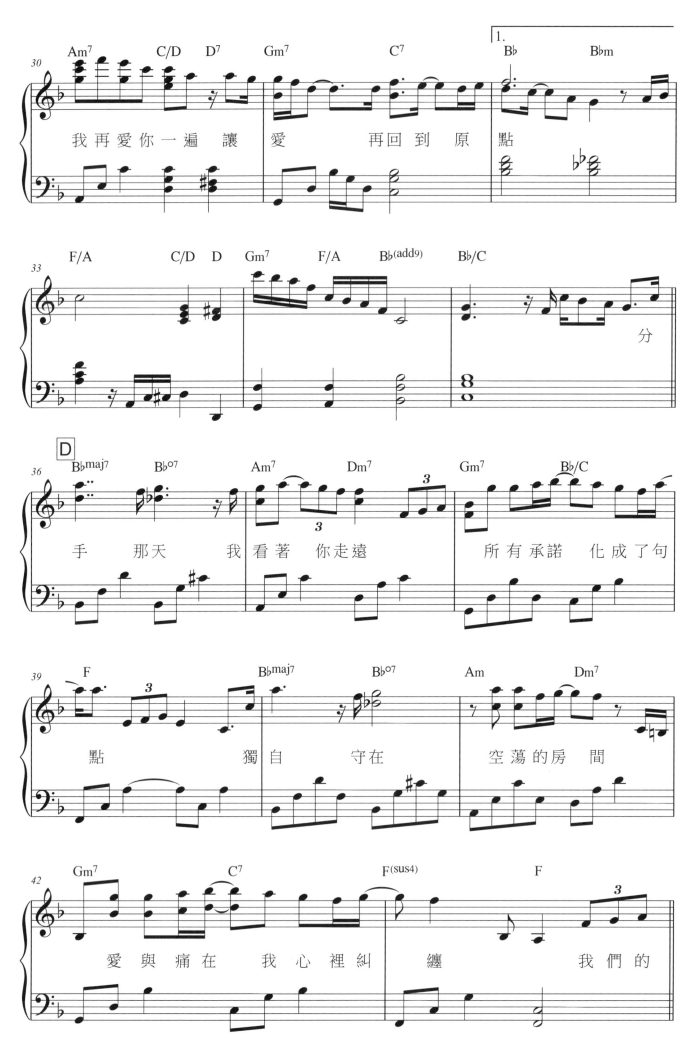

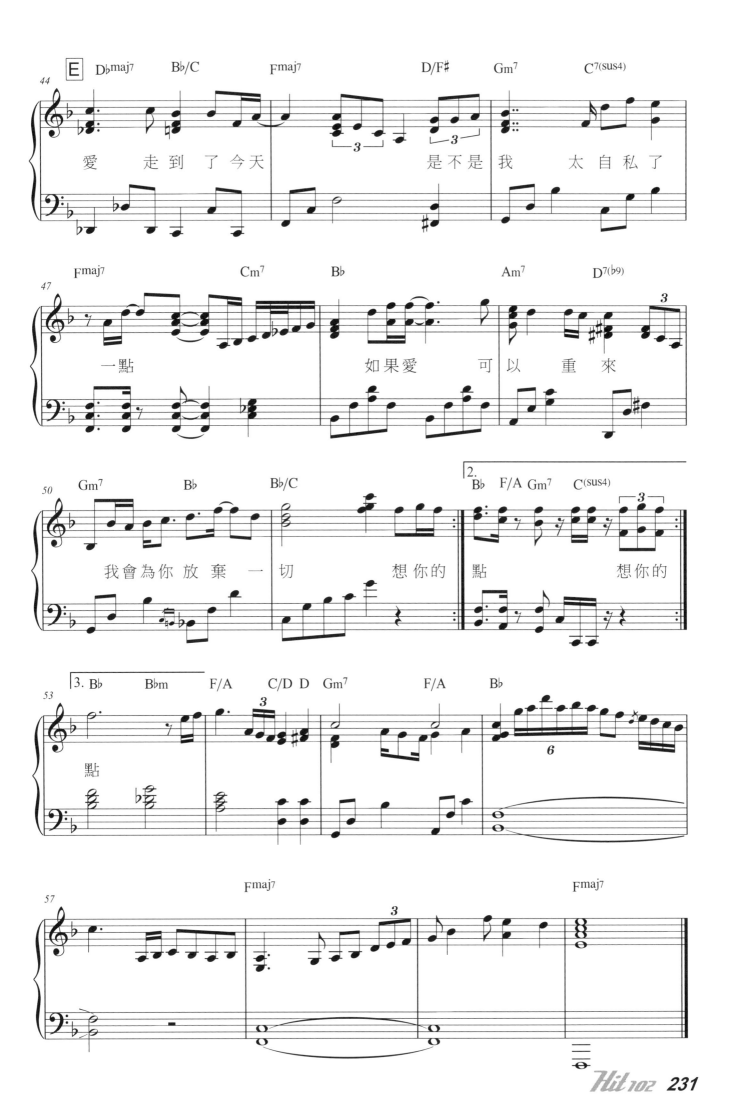

告白氣球

●詞：方文山　●曲：周杰倫　●唱：周杰倫

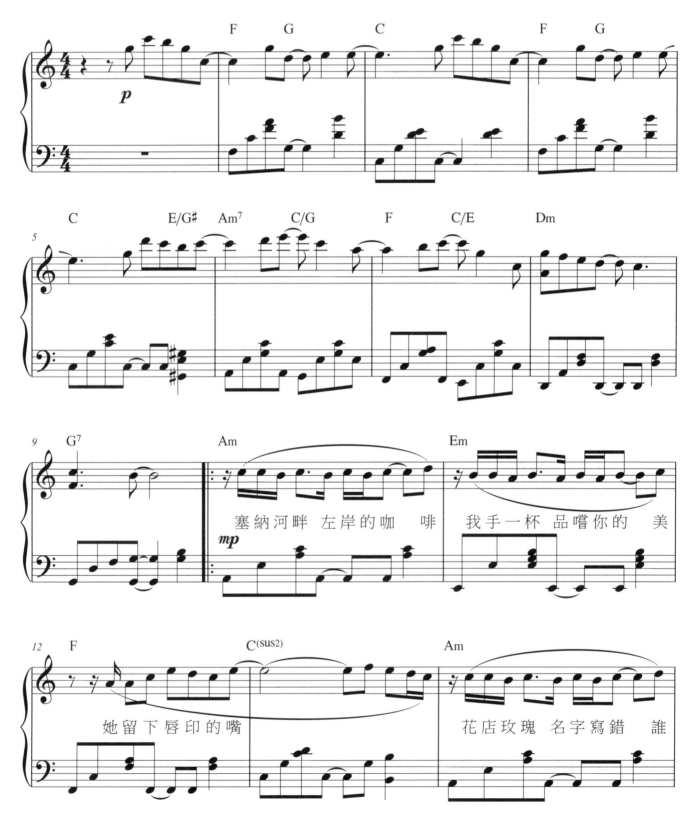

OP：JVR Music Int'1 Ltd.

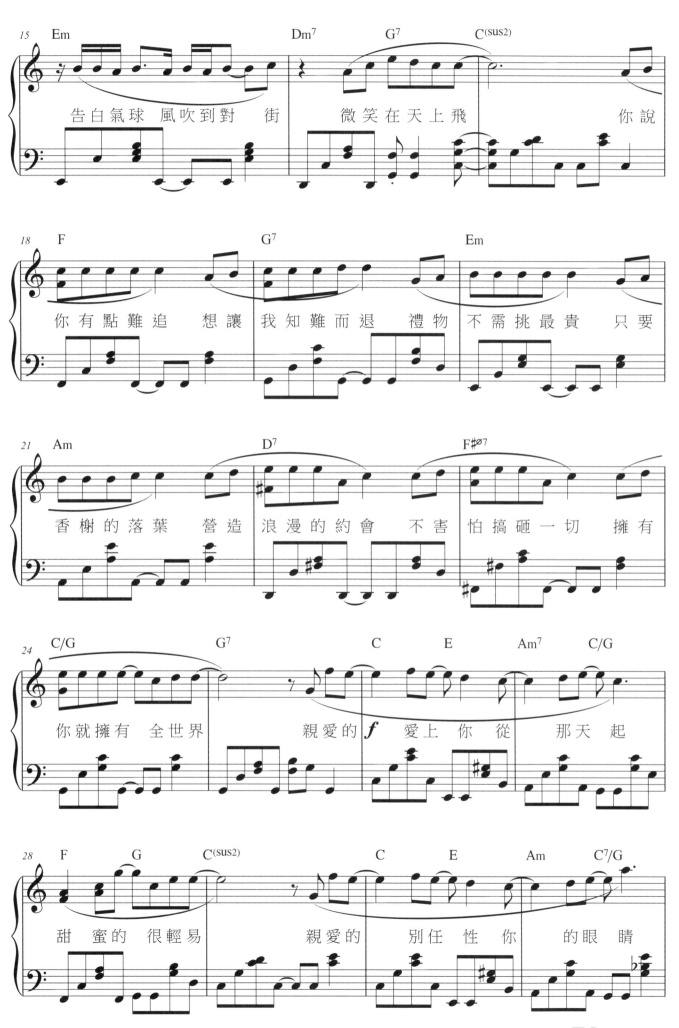

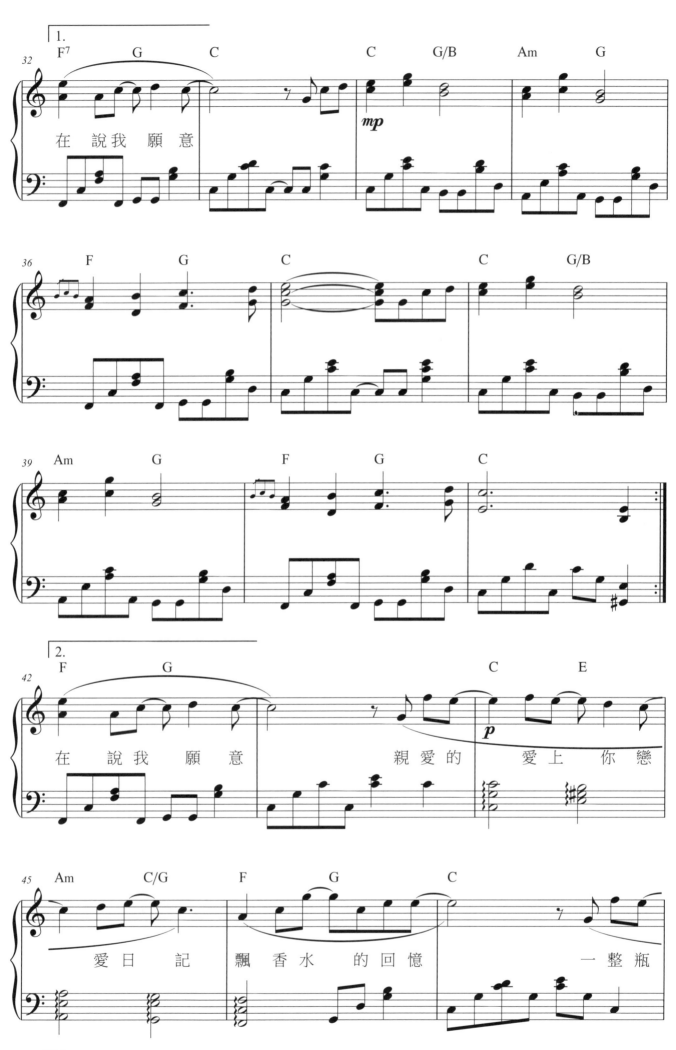

在 說 我 願 意

在 說 我 願 意 親 愛 的 愛 上 你 戀

愛 日 記 飄 香 水 的 回 憶 一 整 瓶

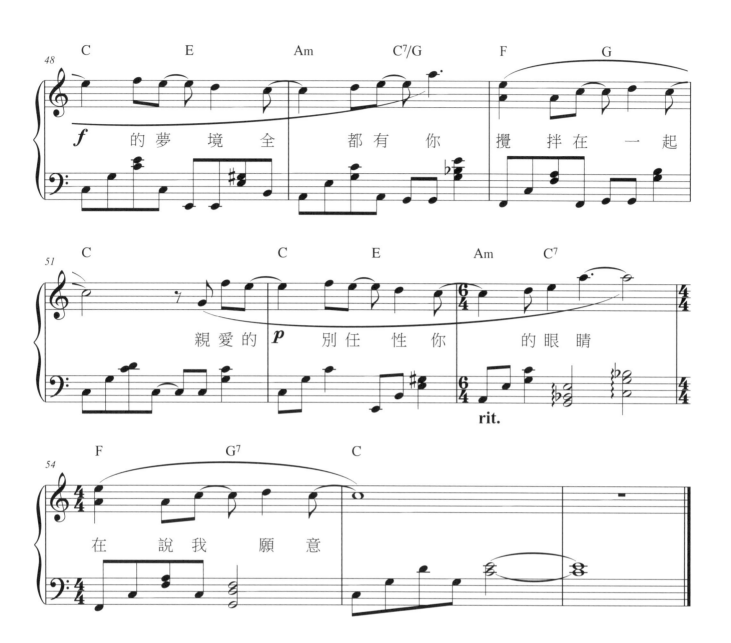

失落沙洲

●詞：徐佳瑩　●曲：徐佳瑩　●唱：徐佳瑩

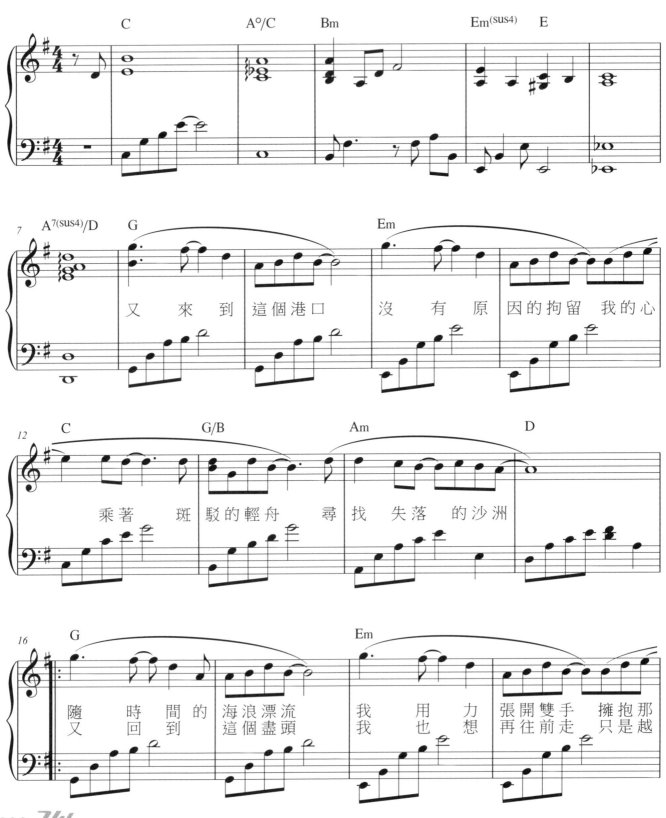

又來到這個港口　沒有原因的拘留我的心

乘著　斑駁的輕舟　尋找失落的沙洲

隨　時間的海浪漂流　我用力張開雙手擁抱那
又回到這個盡頭　我也想再往前走只是越

OP/SP：亞神音樂娛樂AsiaMuse

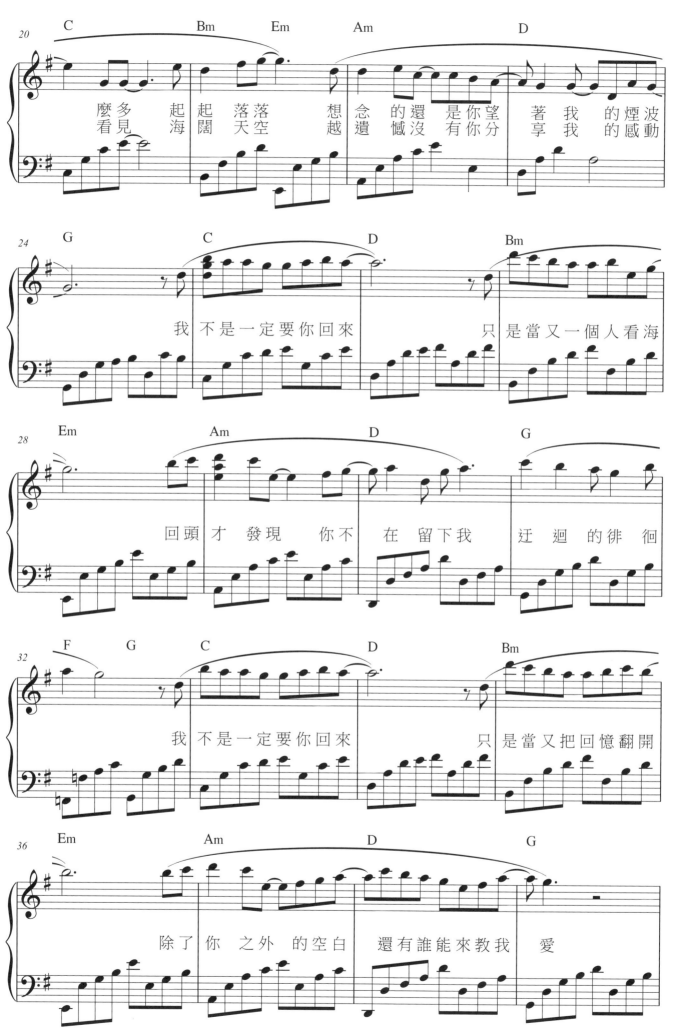

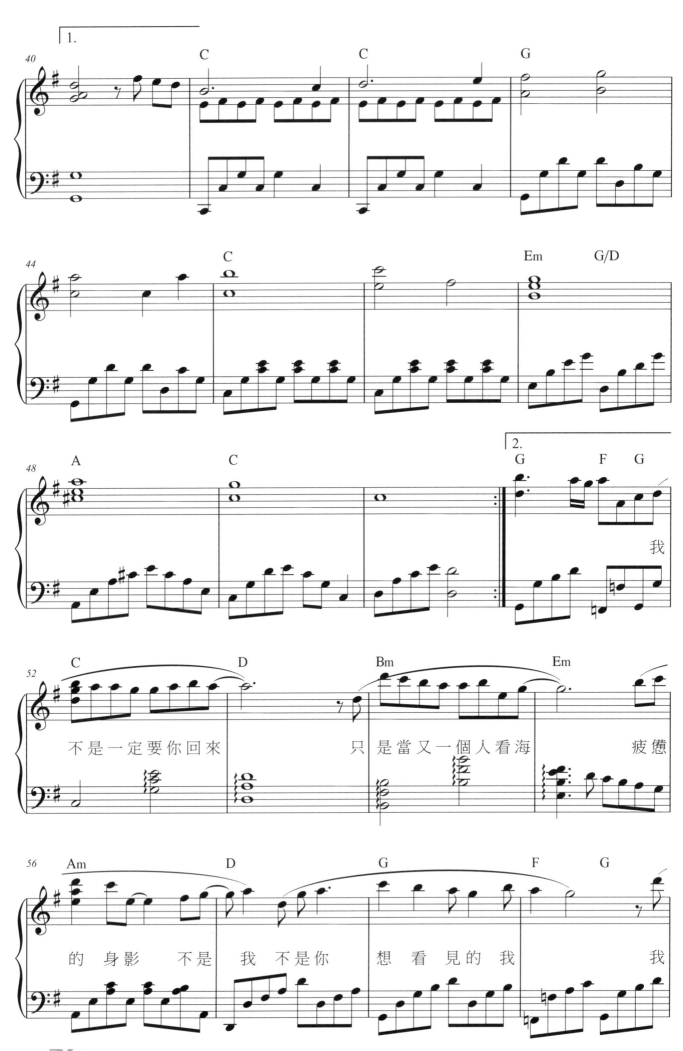

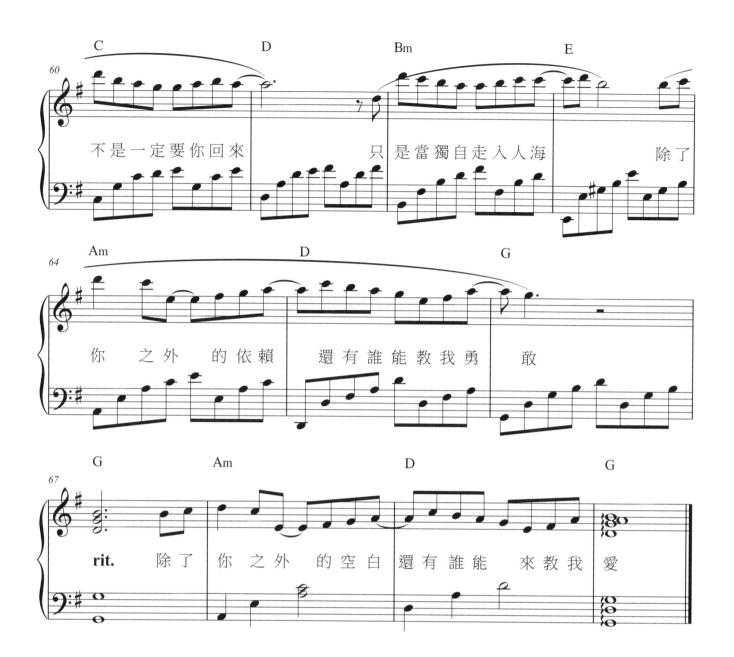

不是一定要你回來　　　只 是當獨自走入人海　　　除了

你 之外　的依賴　　還有誰能教我勇　敢

rit.　除了 你之外　的空白　還有誰能　來教我愛

以後以後

●詞：張鵬鵬　●曲：吳姝霆　●唱：林芯儀
電視劇《我和我的十七歲》片尾曲

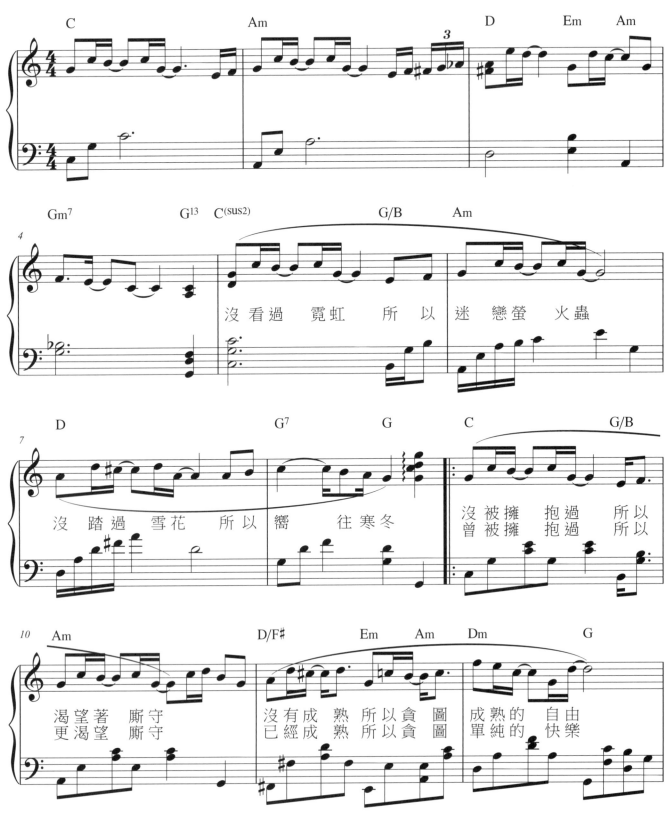

OP：HIM Music Publishing Inc.　UNIVERSAL MUSIC PUBLISHING LTD

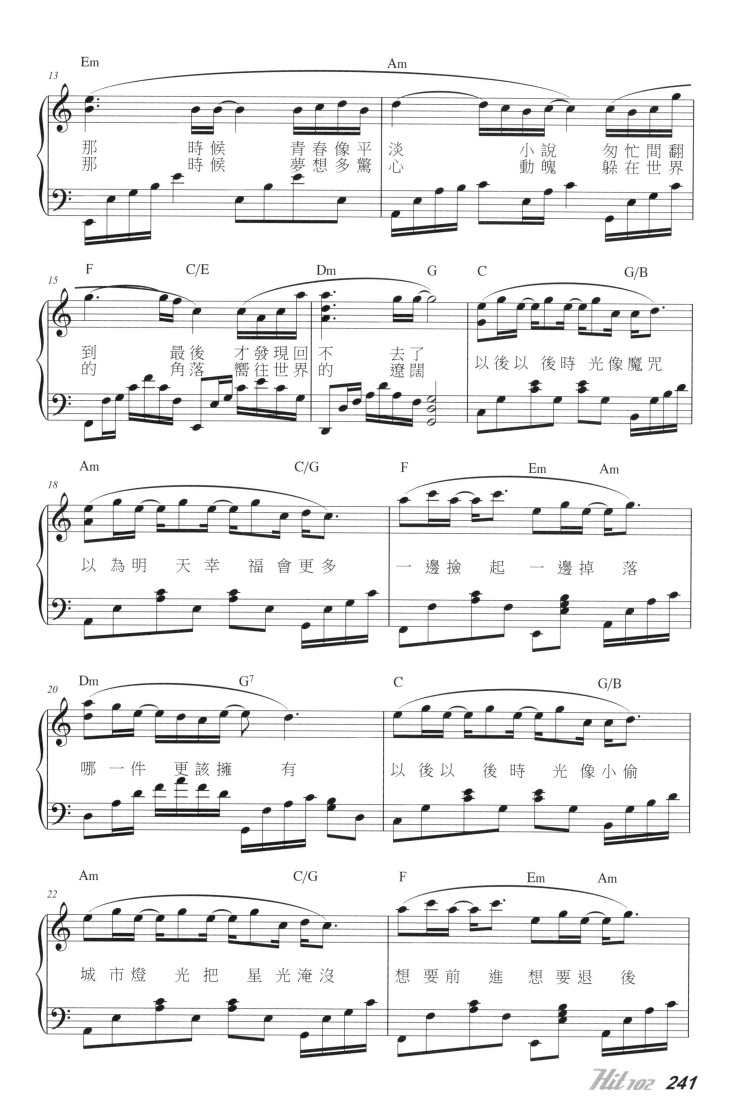

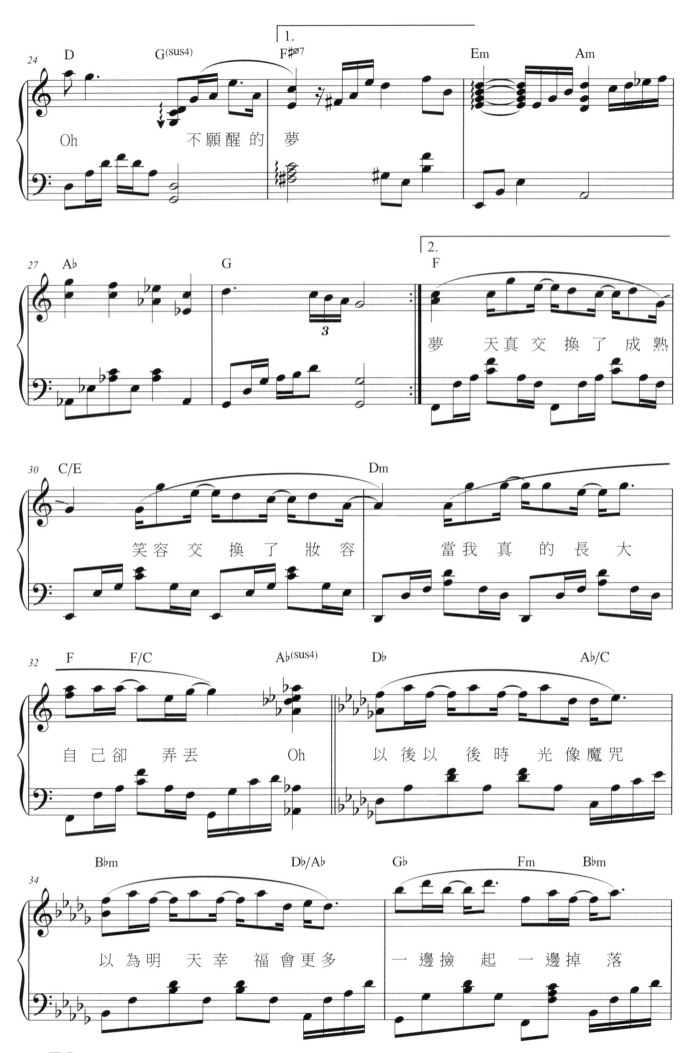

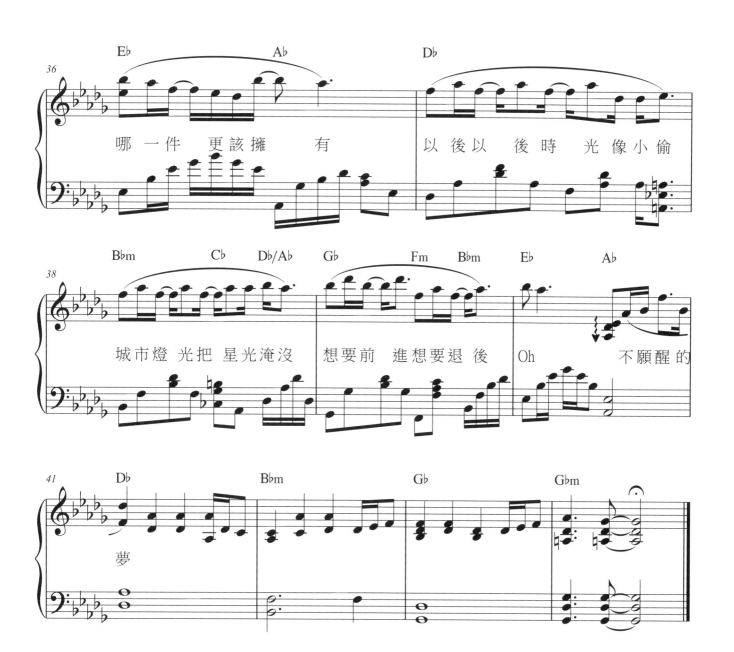

身騎白馬

●詞：徐佳瑩　●曲：蘇達通／徐佳瑩　●唱：徐佳瑩

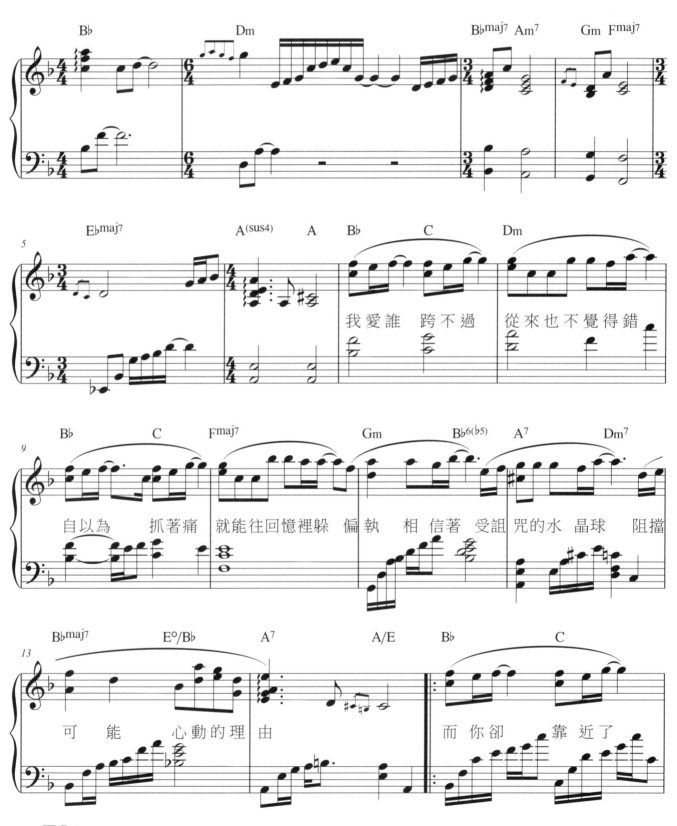

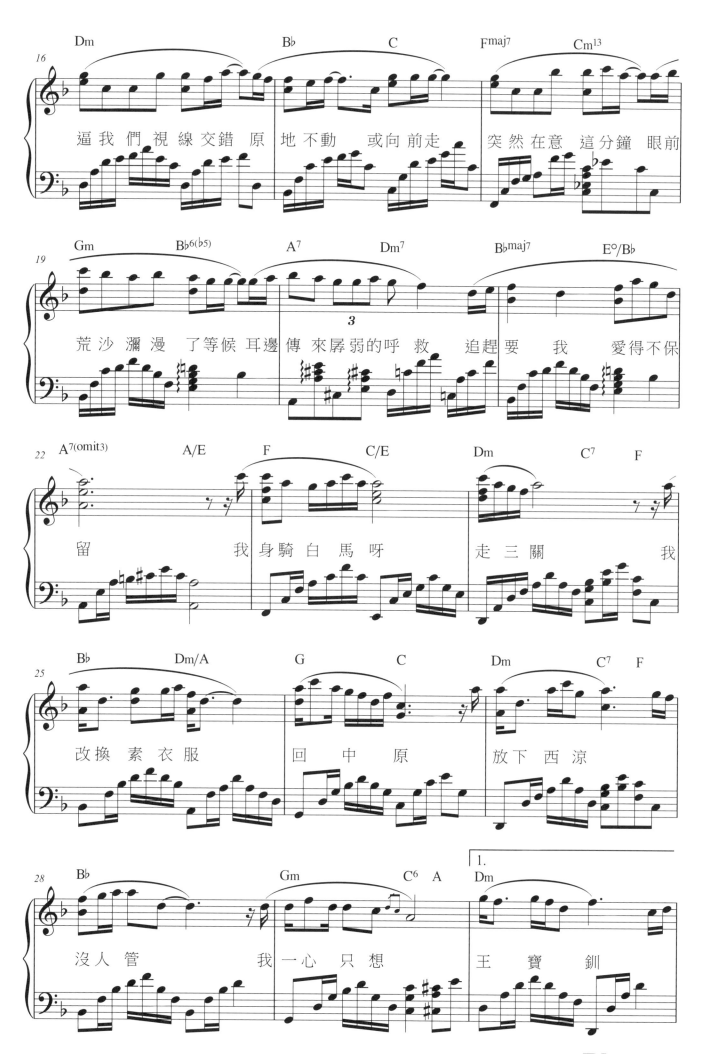

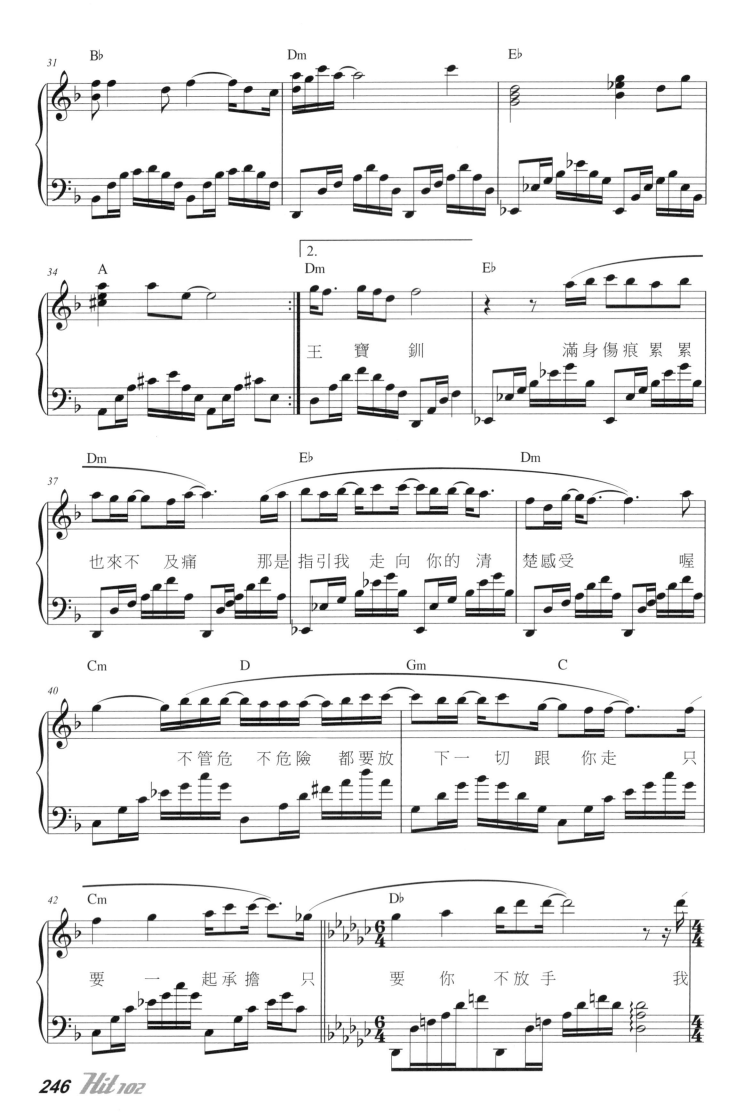

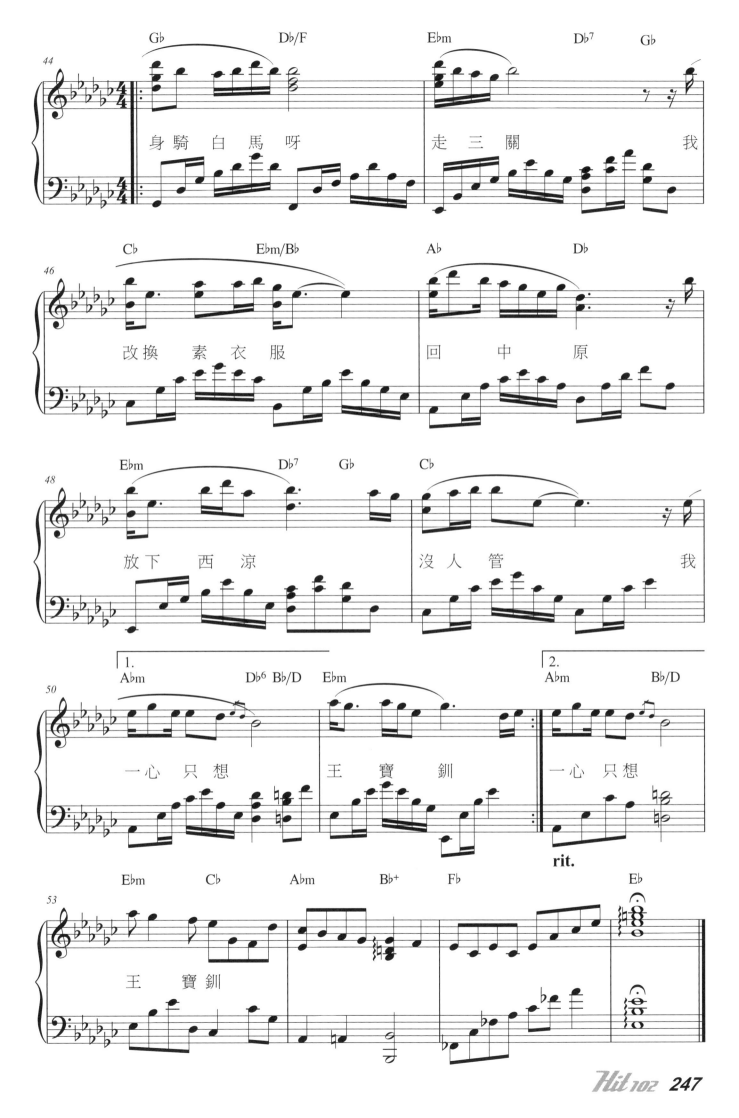

身騎白馬呀 走三關 我
改換 素衣服 回 中 原
放下 西涼 沒人管 我
一心 只想 王 寶釧 一心 只想
王 寶釧

rit.

我好想你

●詞：吳青峰　●曲：吳青峰　●唱：蘇打綠

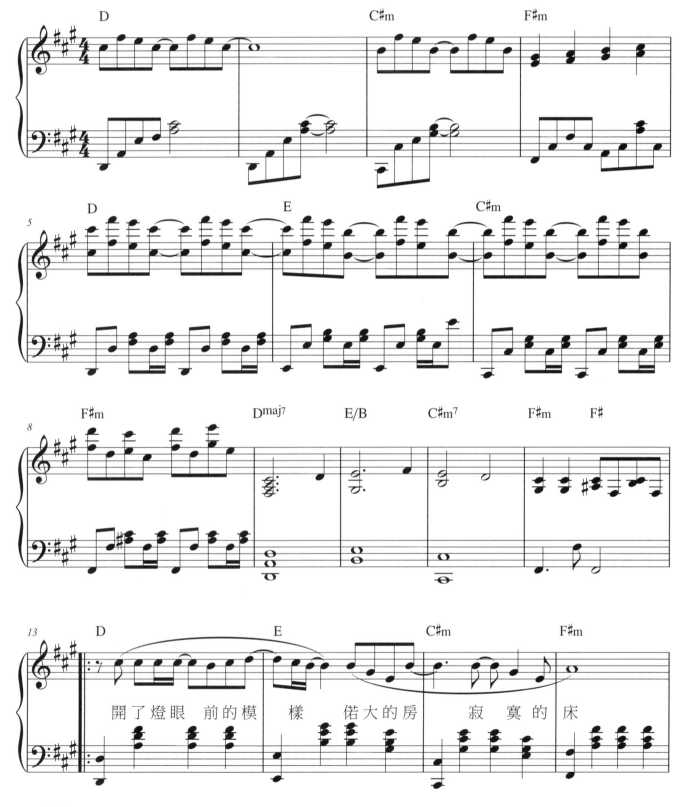

開了燈眼　前的模　樣　偌大的房　寂寞的床

OP：UNIVERSAL MUSIC PUBLISHING LTD

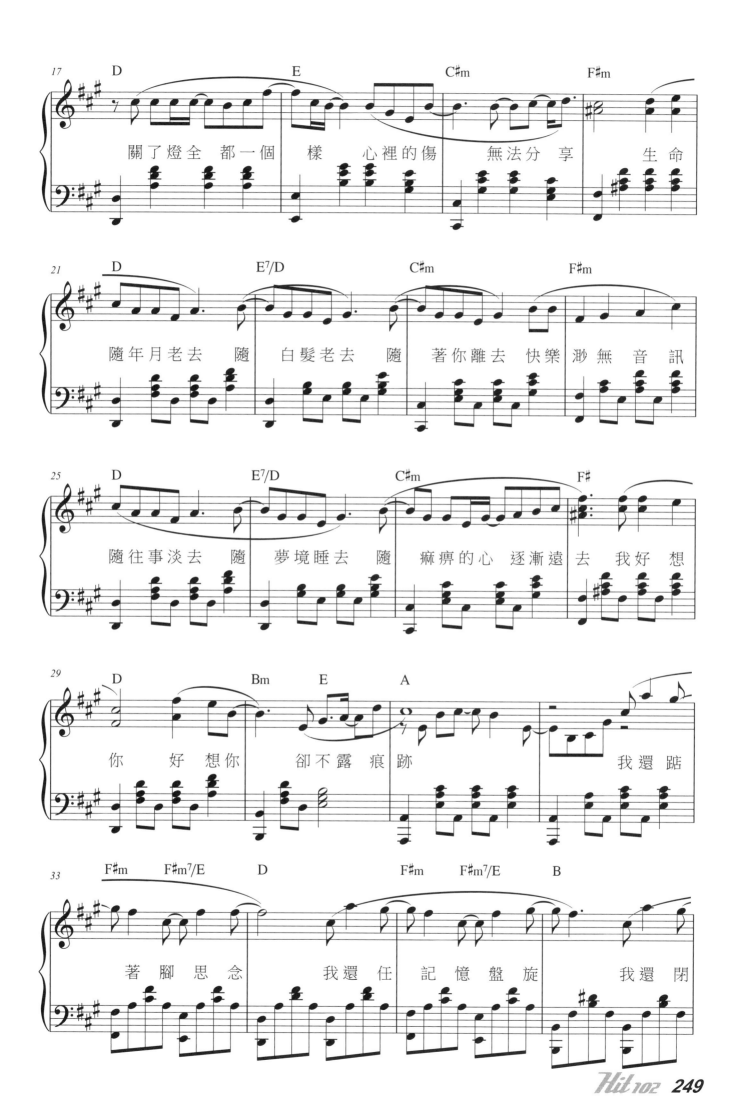

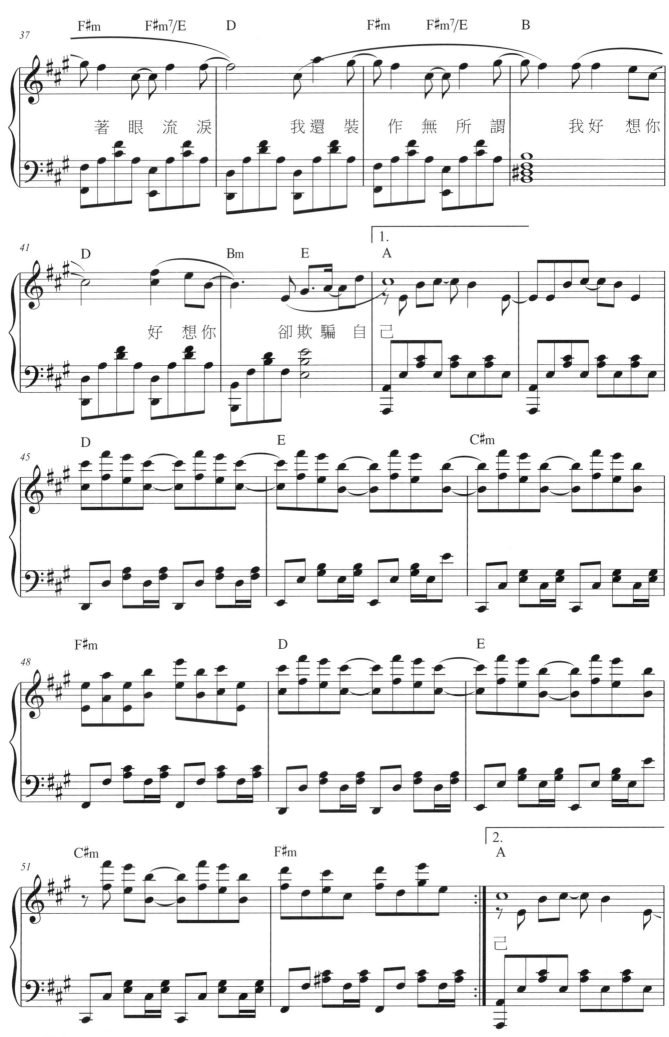

著眼流淚　　　我還裝作無所謂　　　我好想你

好想你　　卻欺騙自己

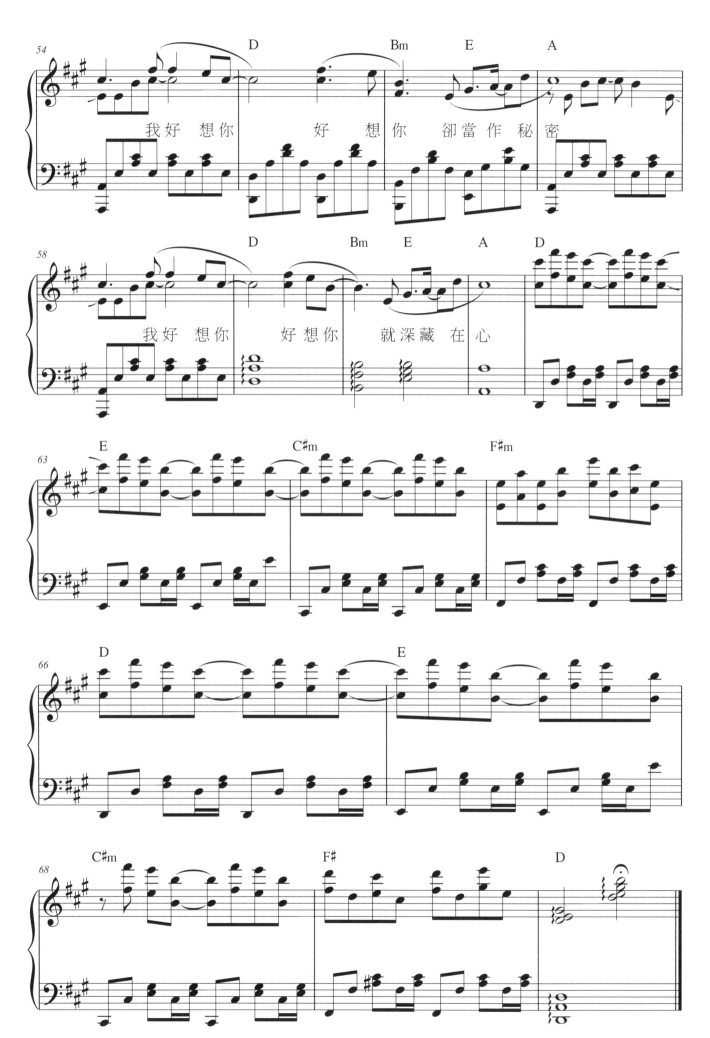

我好想你 好想你 卻當作秘密

我好想你 好想你 就深藏在心

你，好不好

●詞：吳易緯 / 周興哲　●曲：周興哲　●唱：周興哲
電視劇《遺憾拼圖》片尾曲

Andantino ♩ = 82

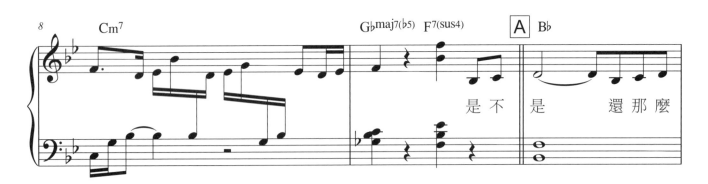

是不 是　　還那麼

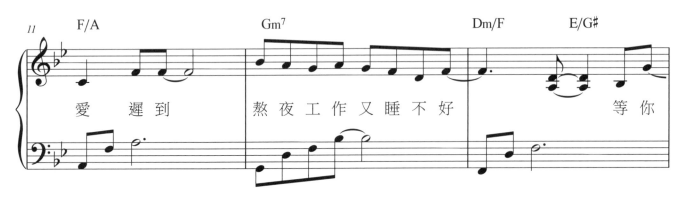

愛　遲到　　熬夜工作又睡不好　　　　等你

OP：UNIVERSAL MUSIC PUBLISHING LTD

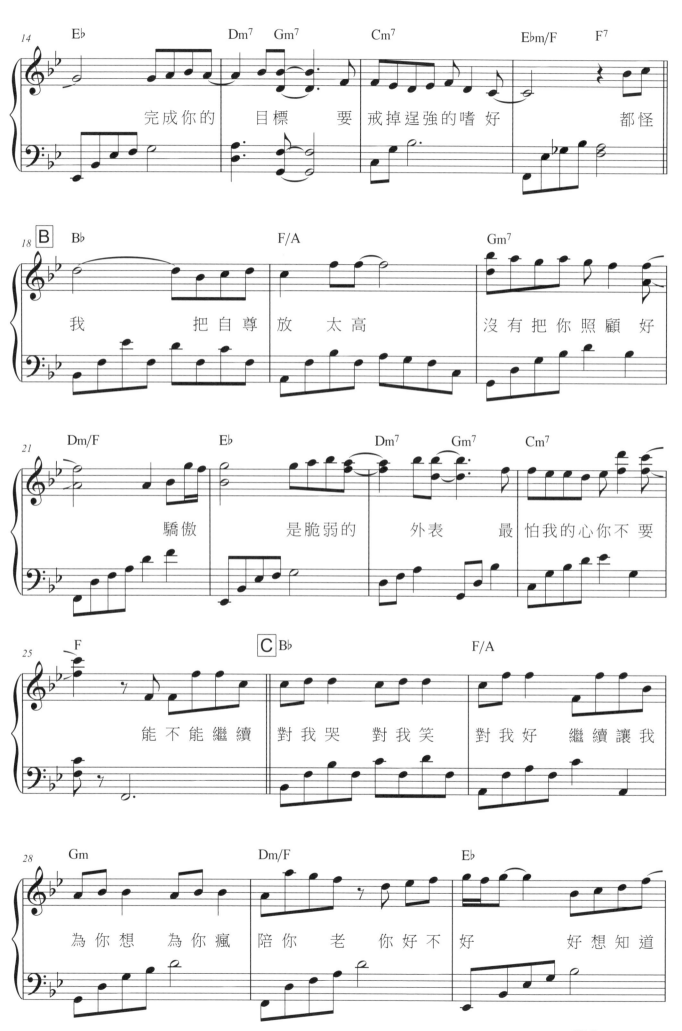

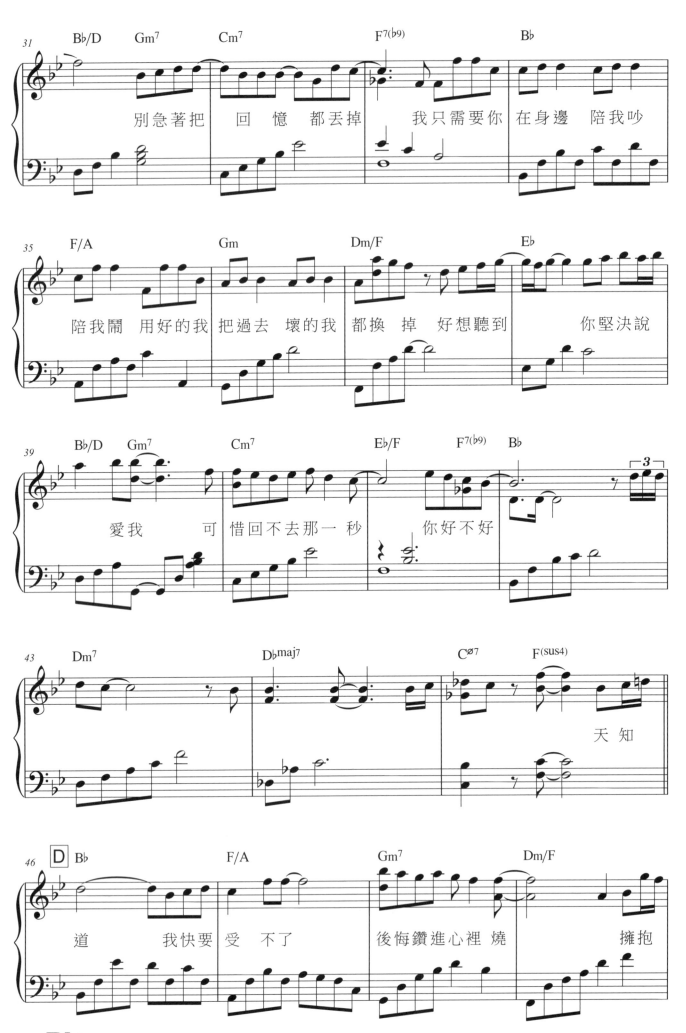

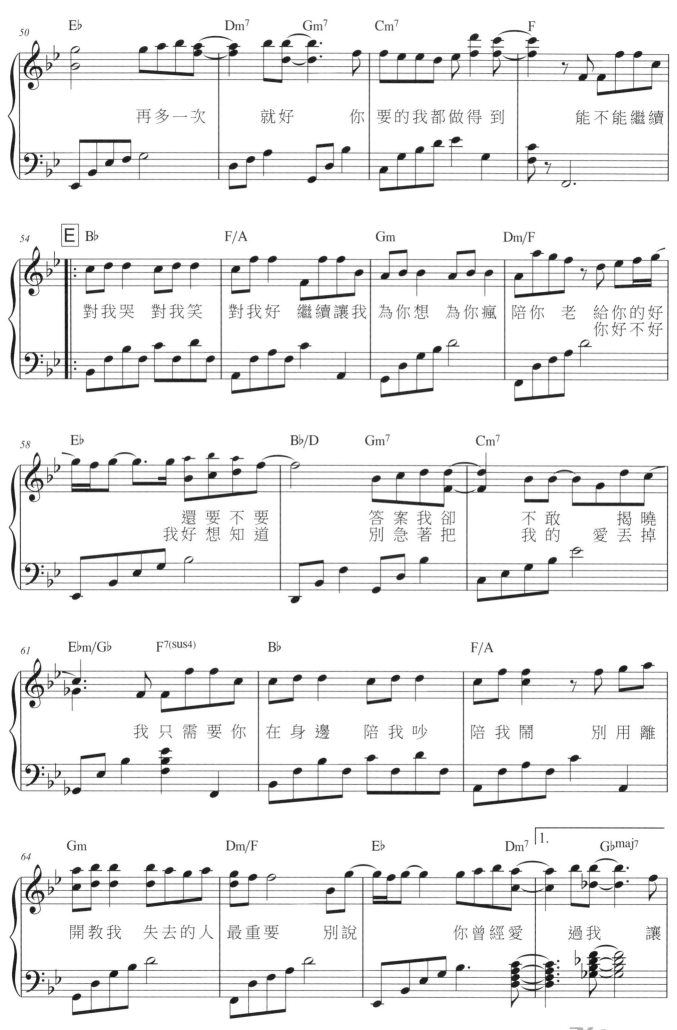

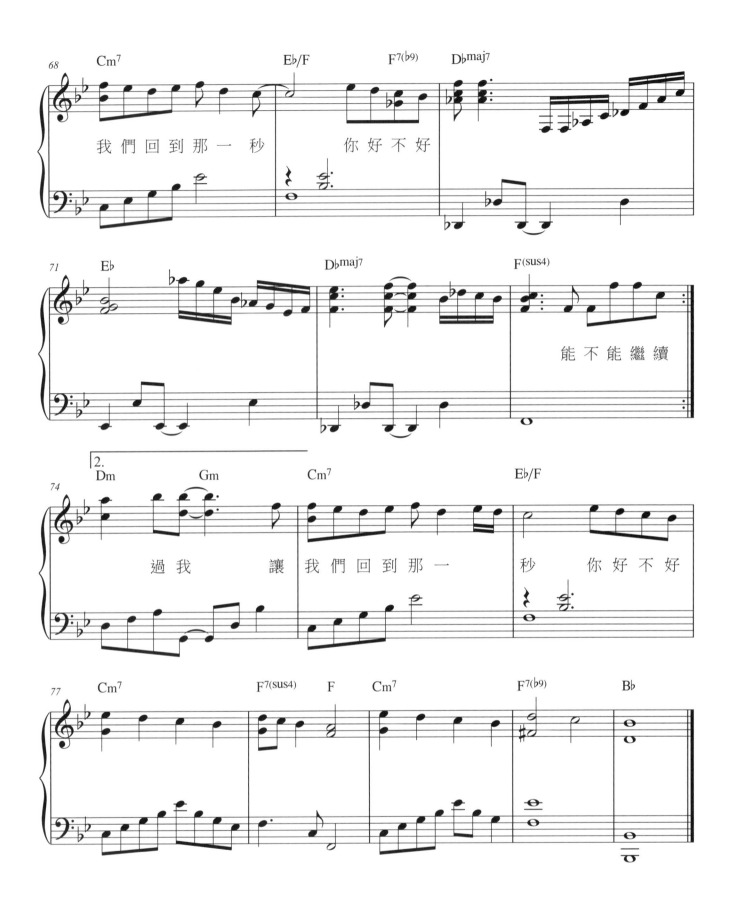

可惜沒如果

●詞：林夕　●曲：林俊傑　●唱：林俊傑

Andante ♩ = 72

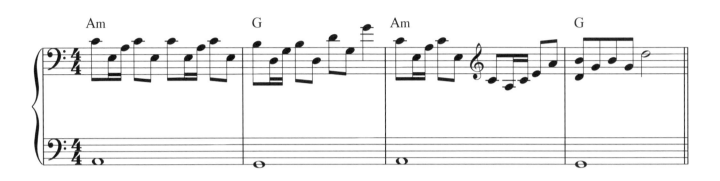

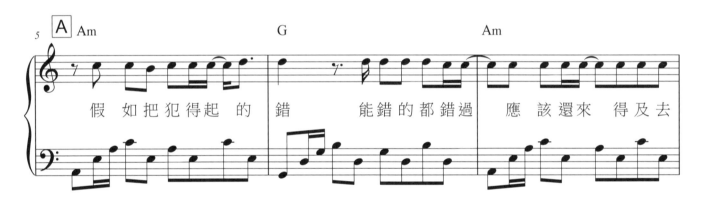

假 如把犯得起 的 錯　能錯的都錯過　應 該還來 得及去

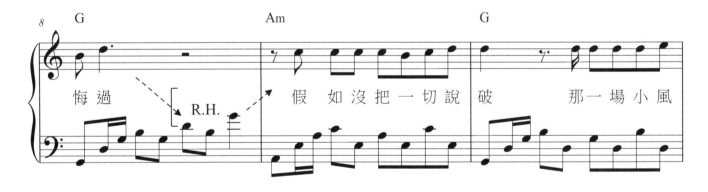

悔過　　假 如沒把一切說 破　那一場小風

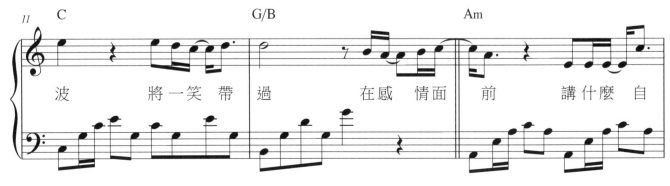

波　　將一笑帶 過　在感 情面 前　講什麼 自

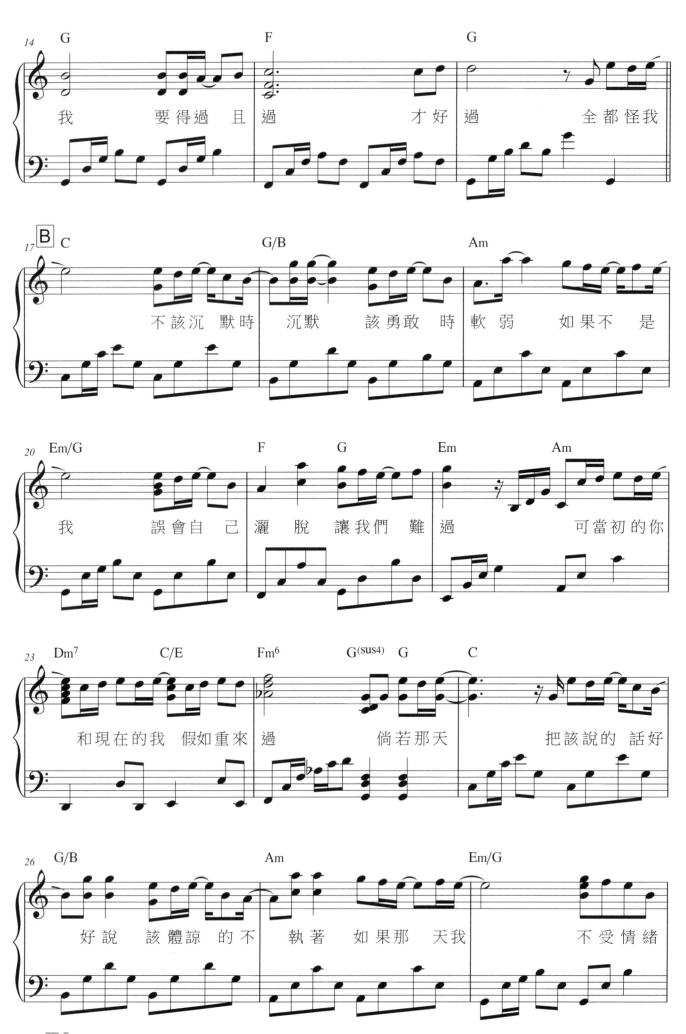

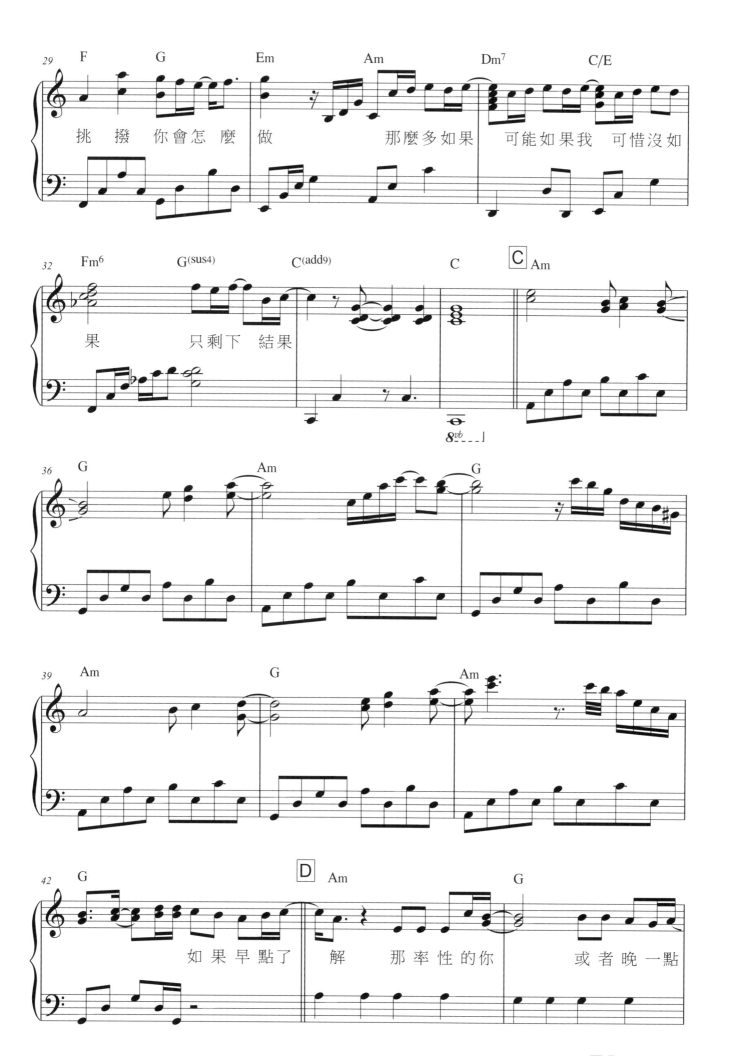

挑 撥 你 會 怎 麼 做　　　那 麼 多 如 果　 可 能 如 果 我　可 惜 沒 如

果　　　　　只 剩 下 結 果

如 果 早 點 了　解　　　那 率 性 的 你　　　　或 者 晚 一 點

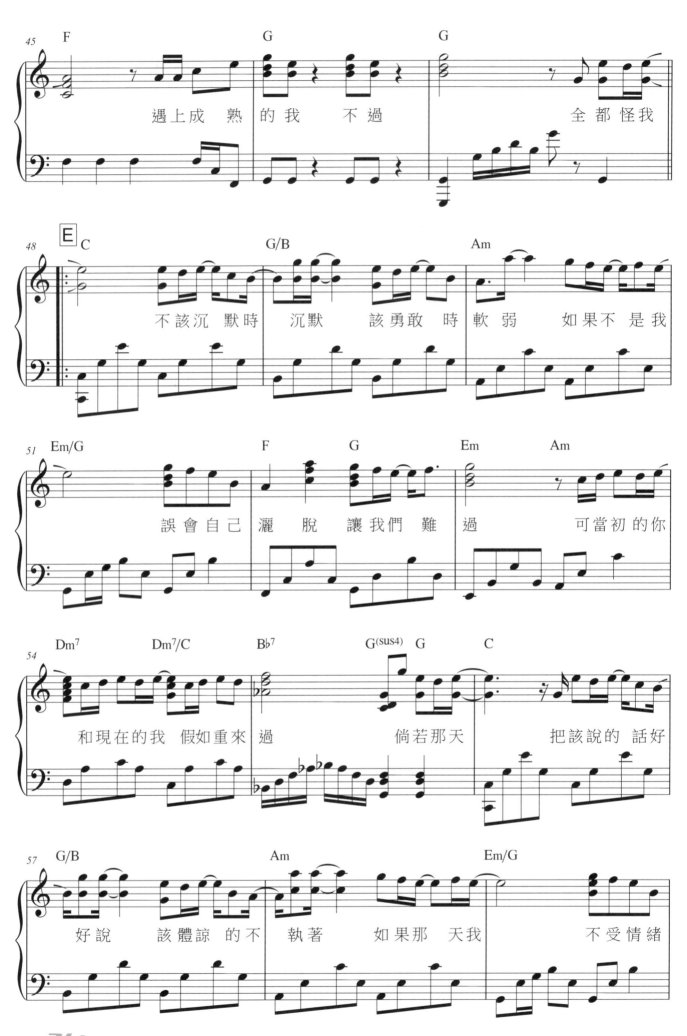

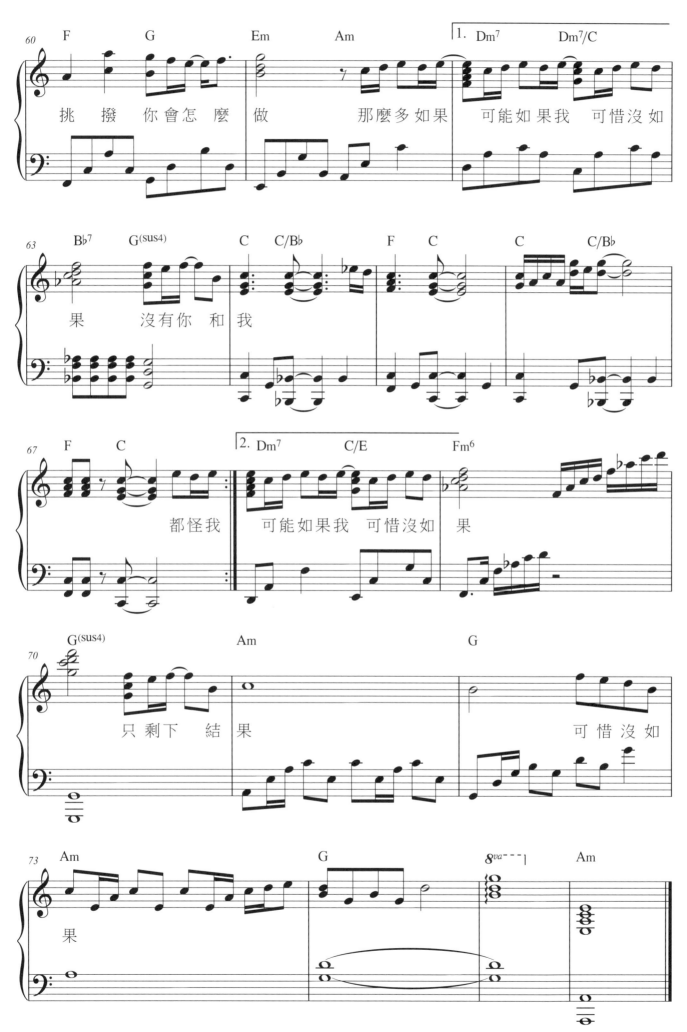

不是你的錯

●詞：黃婷 ●曲：林邁可 ●唱：丁噹
電視劇《真愛找麻煩》插曲

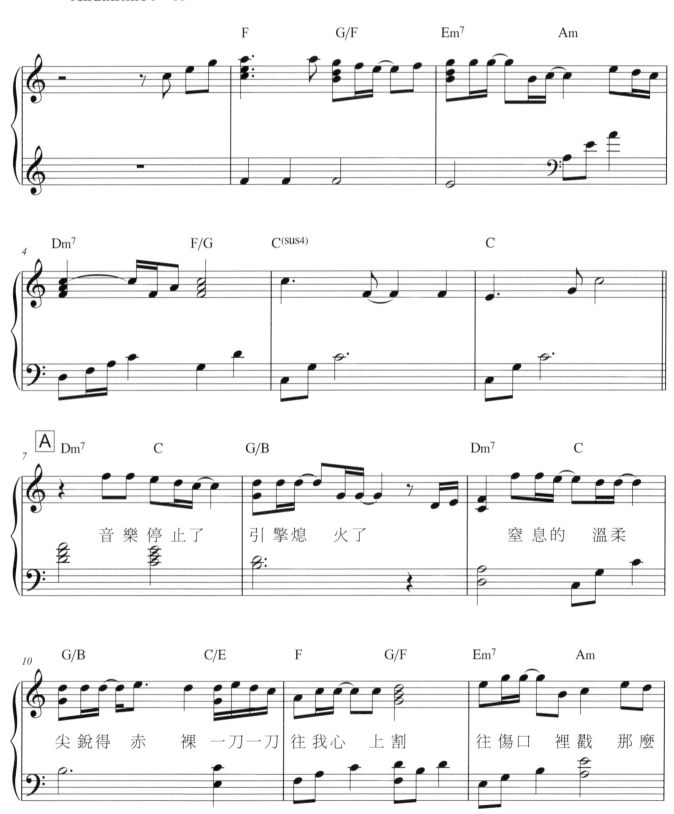

音樂停止了　引擎熄　火了　　窒息的　溫柔
尖銳得赤　裸 一刀一刀 往我心　上割　　往傷口　裡戳　那麼

OP：UNIVERSAL MUSIC PUBLISHING LTD

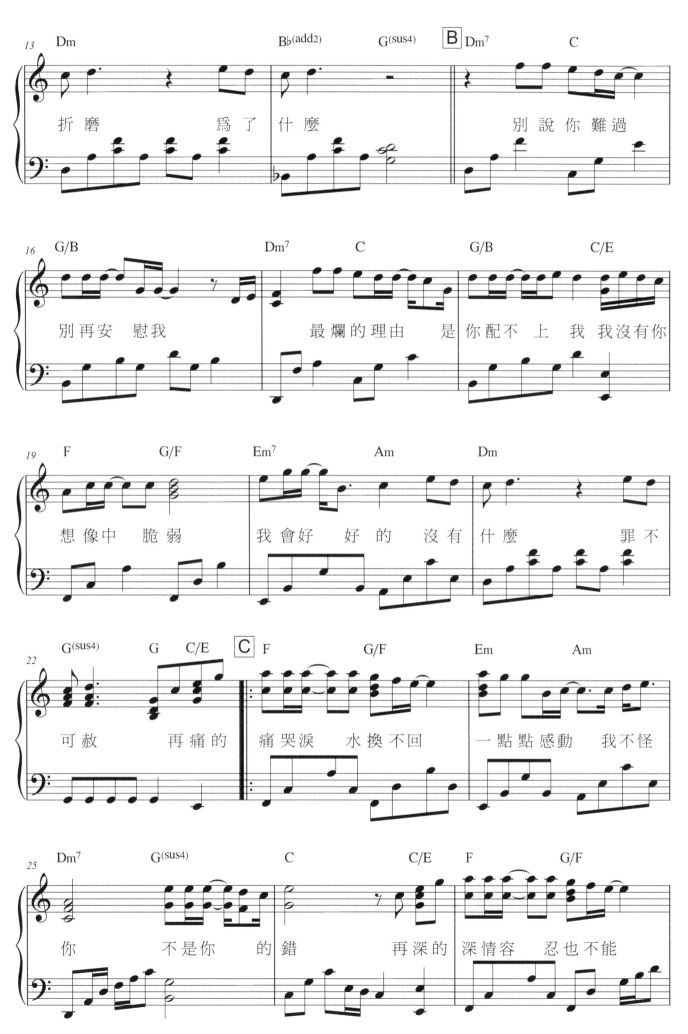

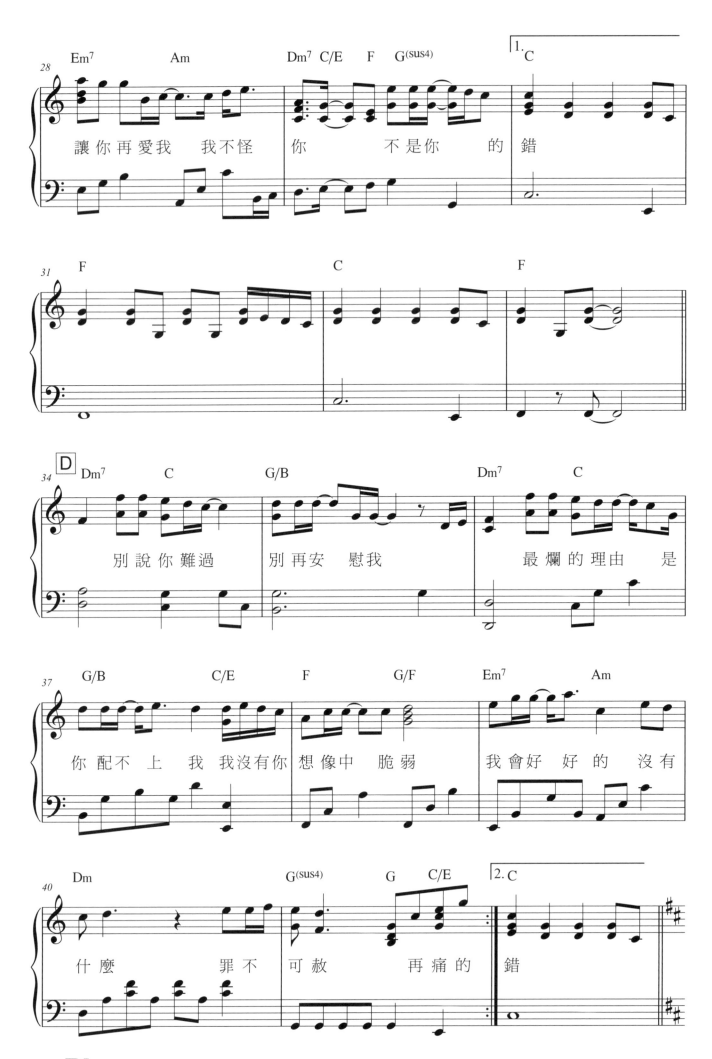

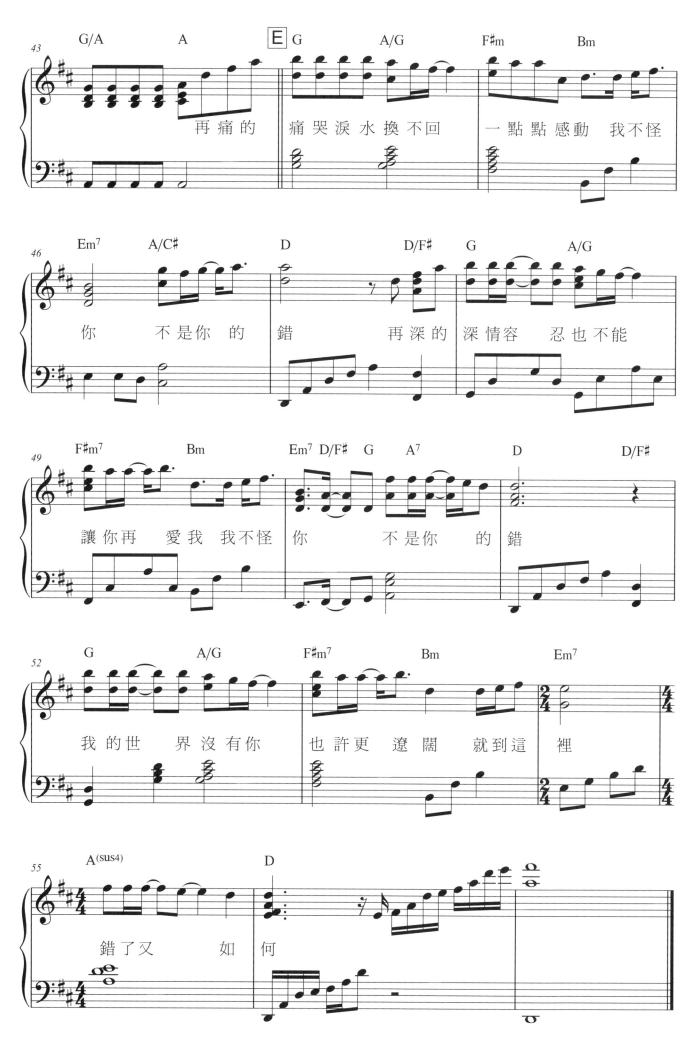

再痛的　痛哭淚水換不回　一點點感動　我不怪

你　不是你的　錯　再深的深情容　忍也不能

讓你再　愛我我不怪　你　不是你的　錯

我的世　界沒有你　也許更　遼闊　就到這　裡

錯了又　如何

突然好想你

●作詞：阿信　●作曲：阿信　●唱：五月天

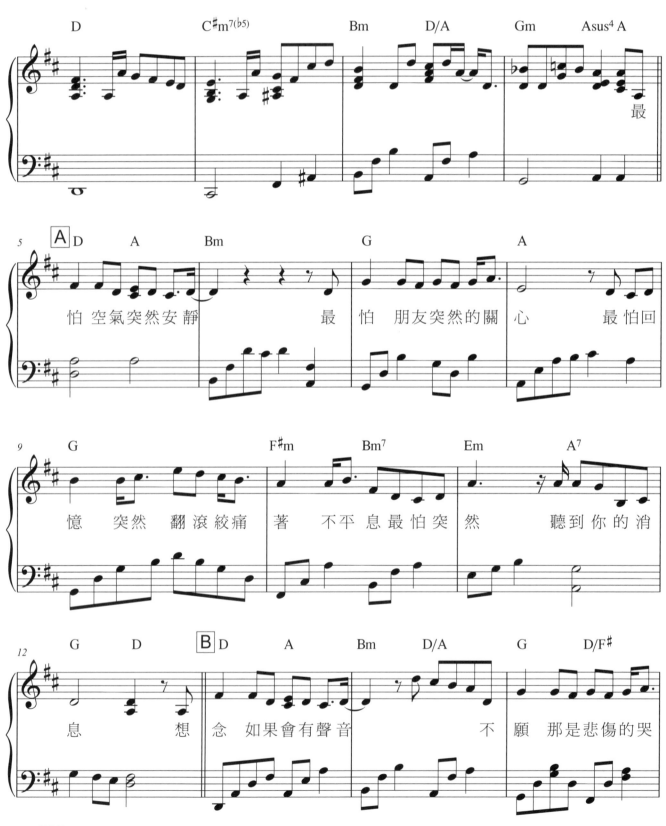

OP：認真工作室/SP：相信音樂國際股份有限公司

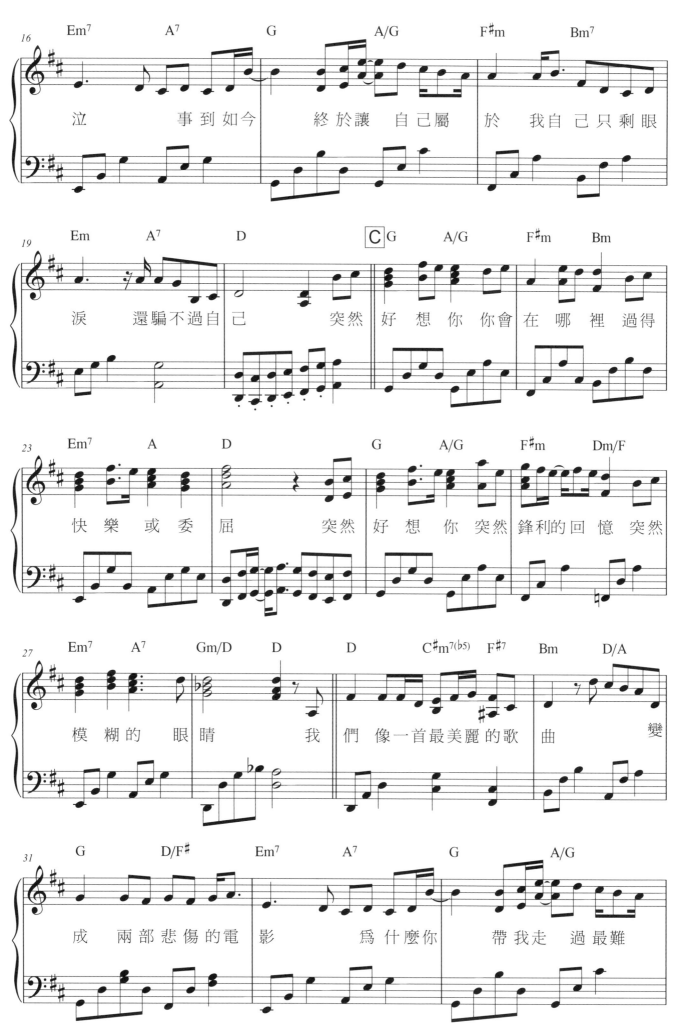

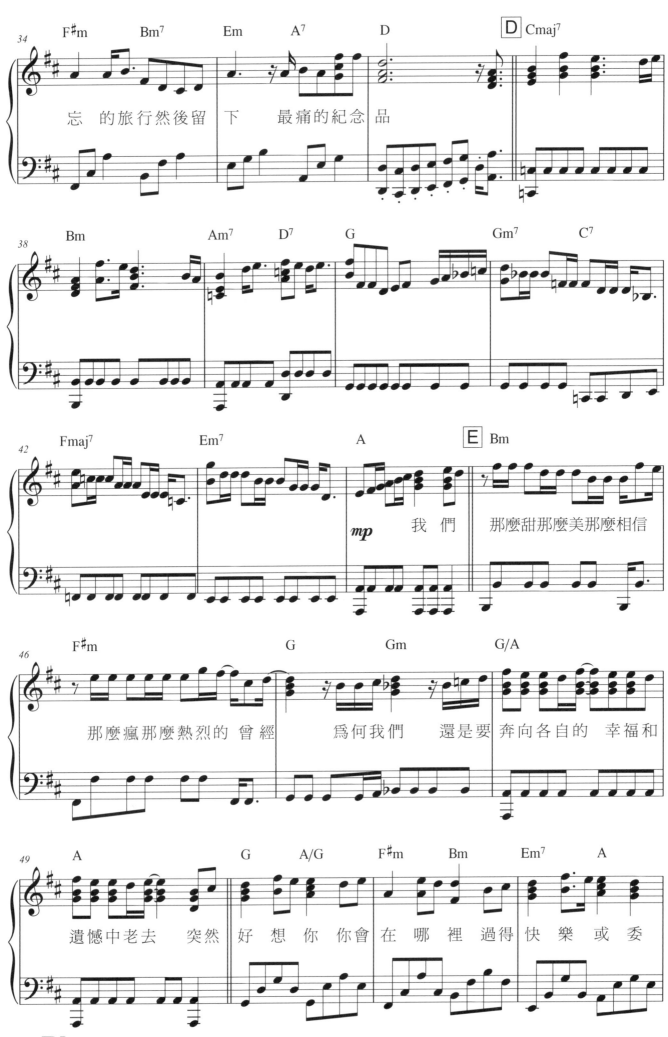

忘 的旅行然後留 下 最痛的紀念品

我 們 那麼甜那麼美那麼相信

那麼瘋那麼熱烈的 曾 經 爲何我們 還是要 奔向各自的 幸福和

遺憾中老去 突然 好 想 你你 會 在 哪 裡 過 得 快 樂 或 委

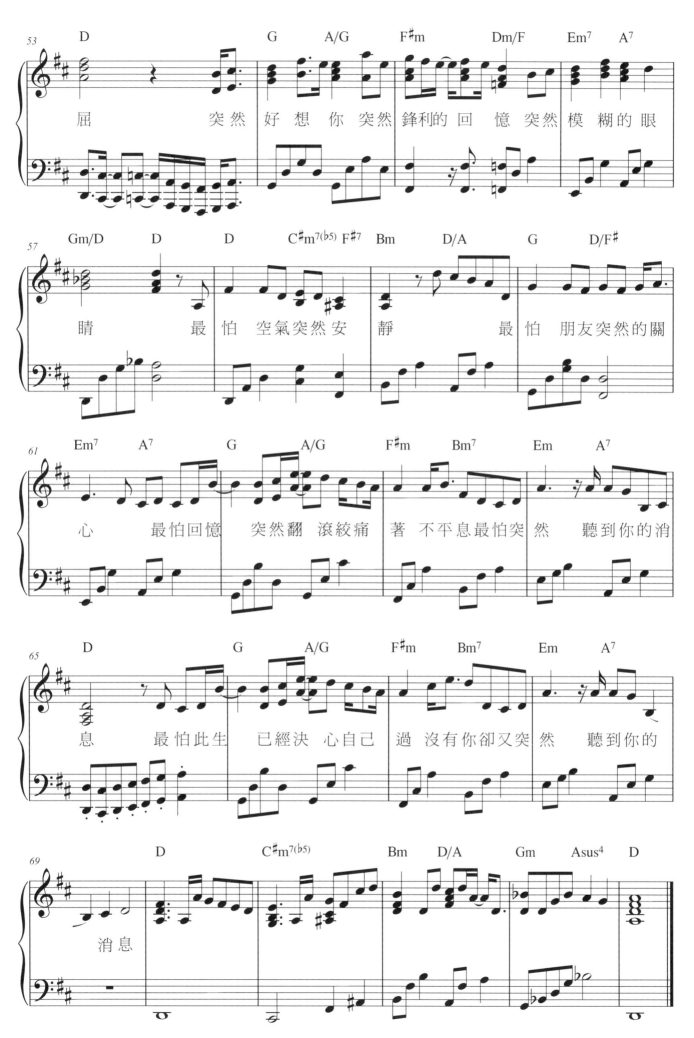

後來的我們

●詞：阿信　●曲：怪獸　●唱：五月天

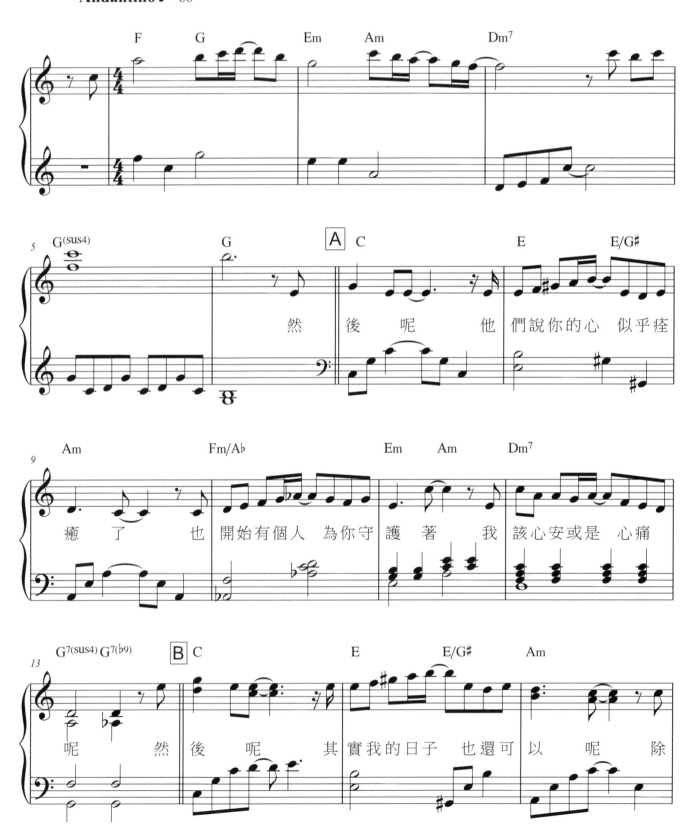

OP：認真工作室/SP：相信音樂國際股份有限公司
OP：蒙斯特音樂工作室/SP：相信音樂國際股份有限公司

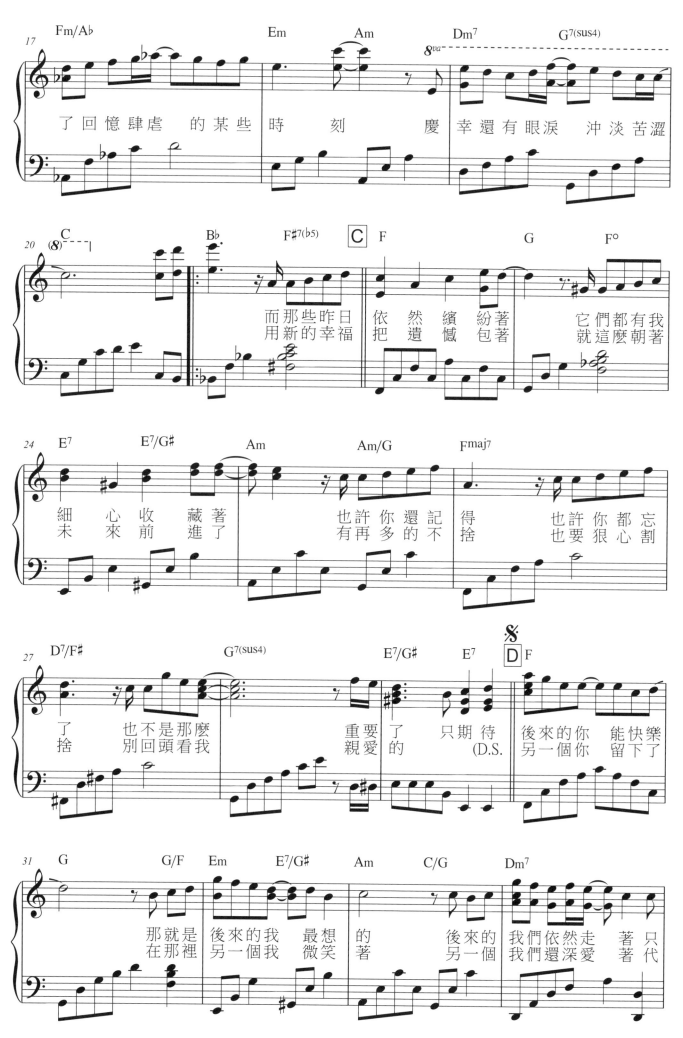

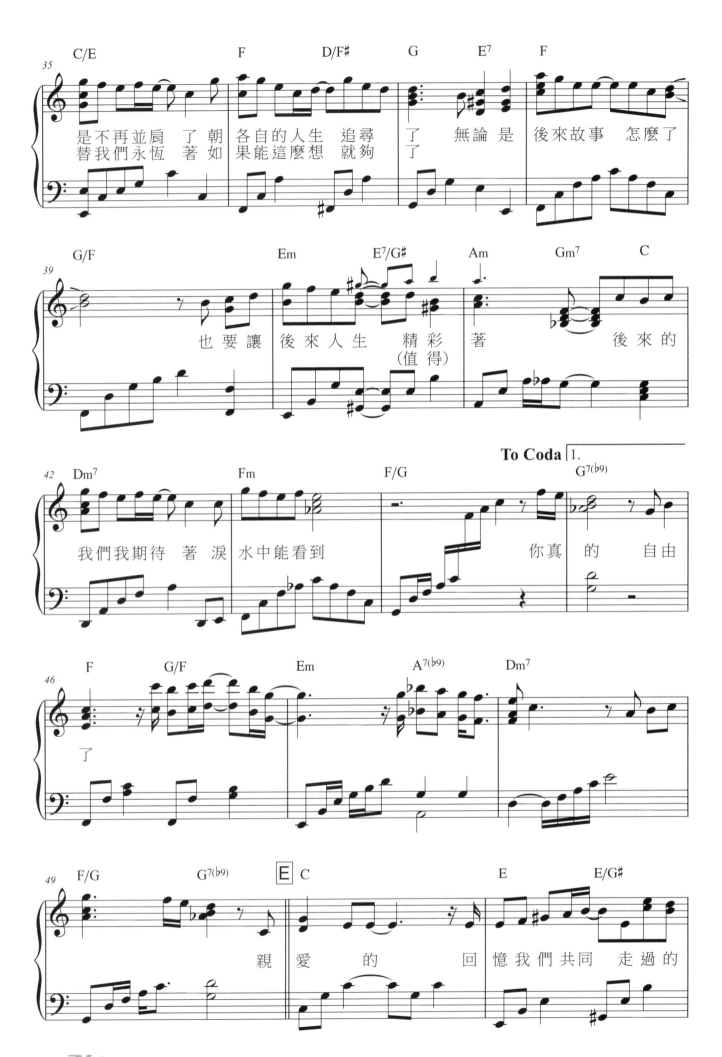

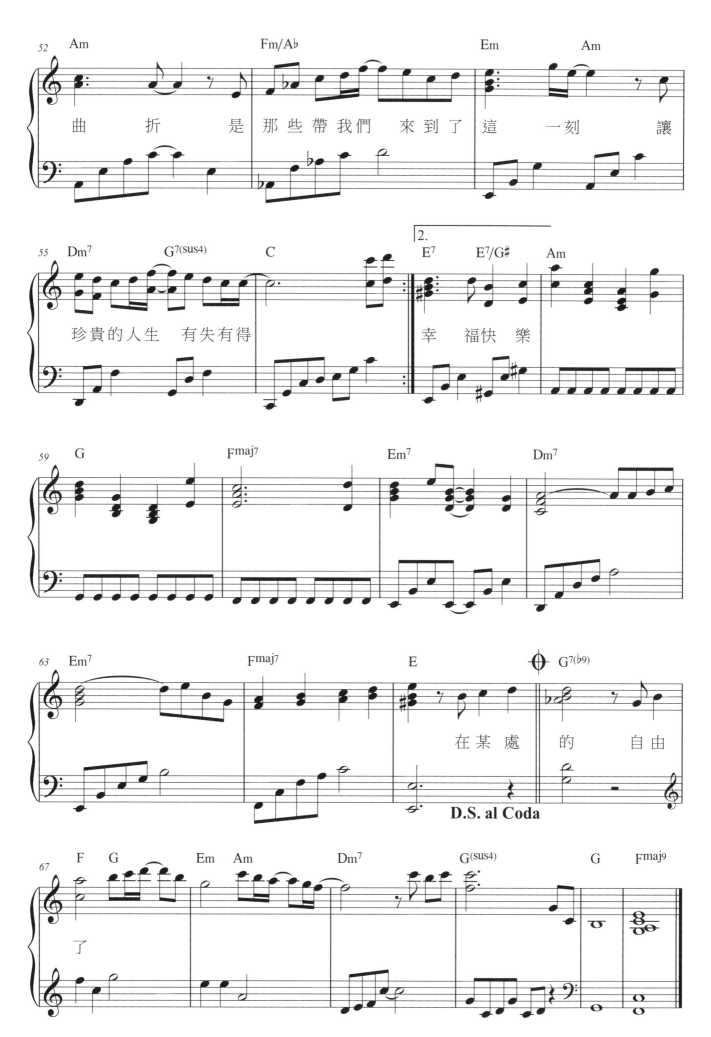

曲 折 是 那些 帶 我們 來 到 了 這 一 刻 讓

珍貴的人生 有失有得 幸 福 快 樂

在 某 處 的 自 由

D.S. al Coda

了

還是要幸福

●詞：徐世珍／司魚／吳輝福　●曲：張簡君偉　●唱：田馥甄

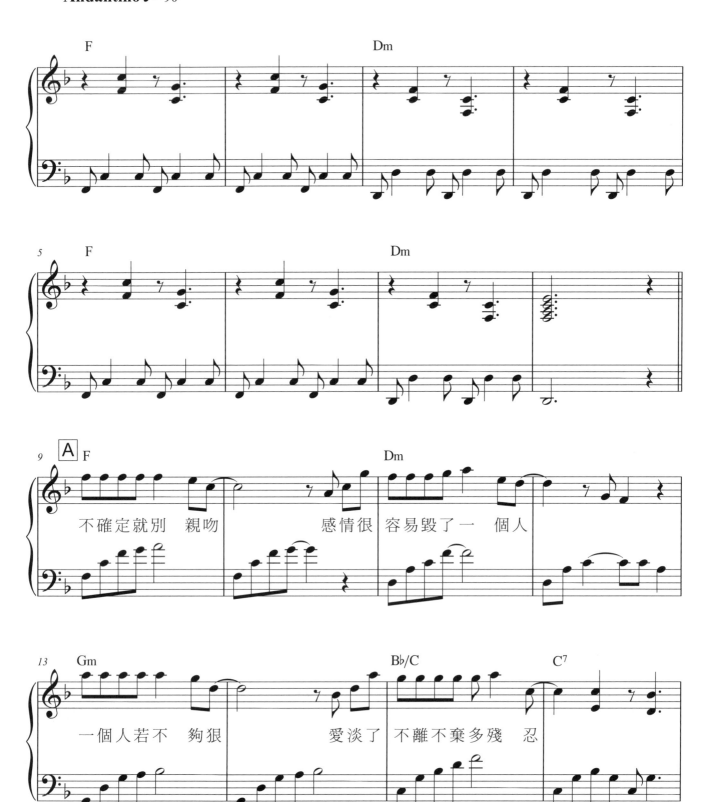

不確定就別　親吻　　感情很　容易毀了一　個人

一個人若不　夠狠　　愛淡了　不離不棄多殘　忍

OP：HIM Music Publishing Inc.　UNIVERSAL MUSIC PUBLISHING LTD

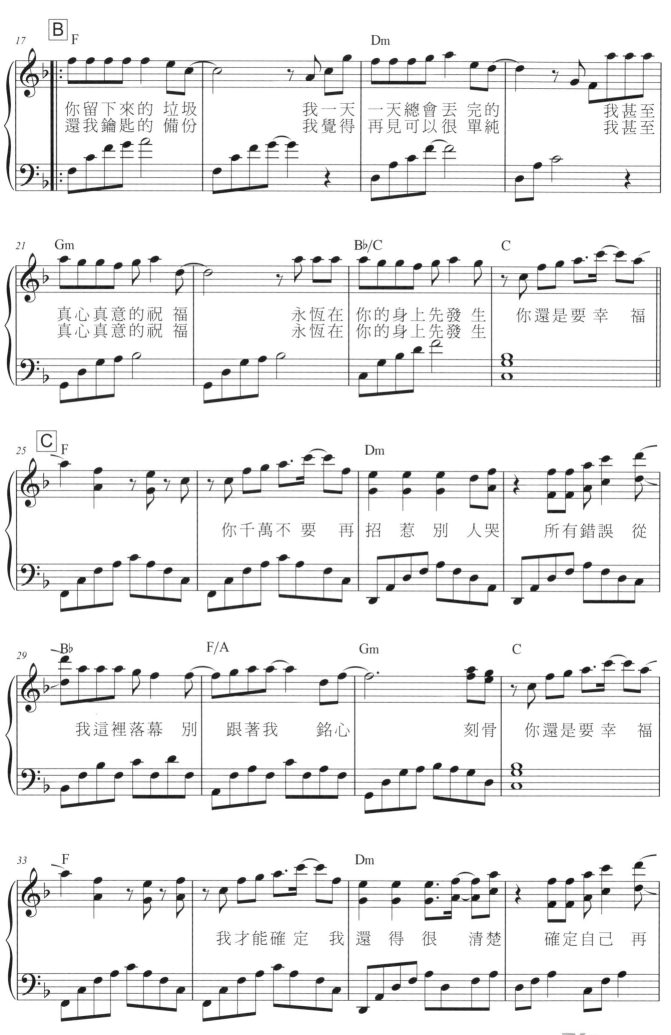

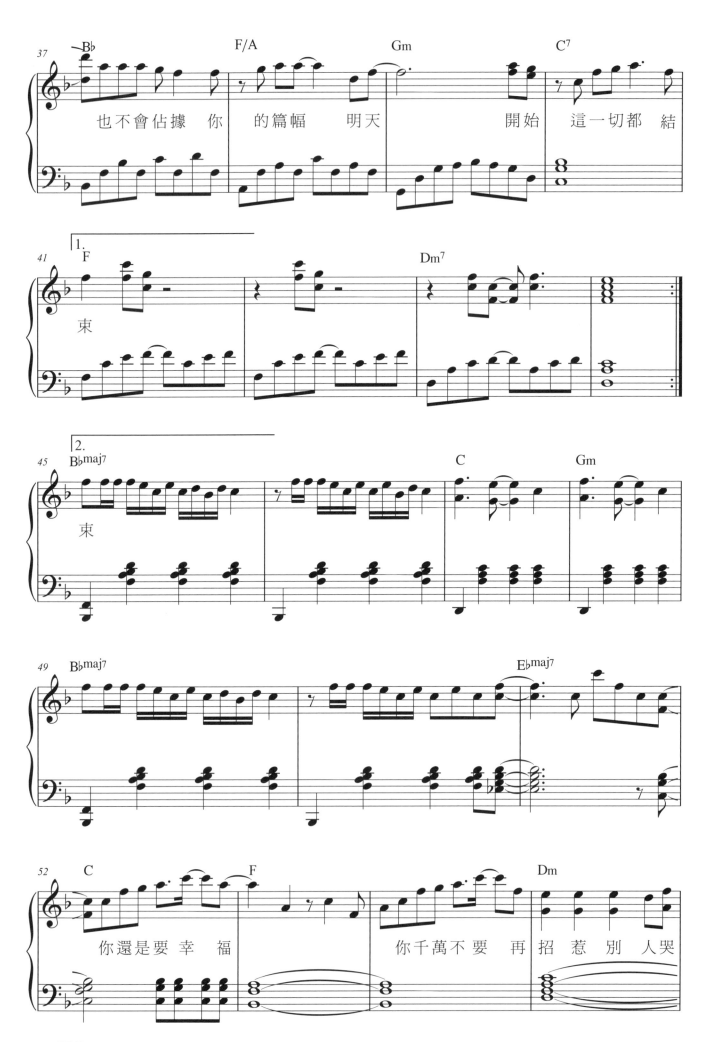

也不會佔據 你 的篇幅 明天　 開始　 這一切都 結

束

束

你還是要幸 福　 你千萬不要 再 招 惹 別 人 哭

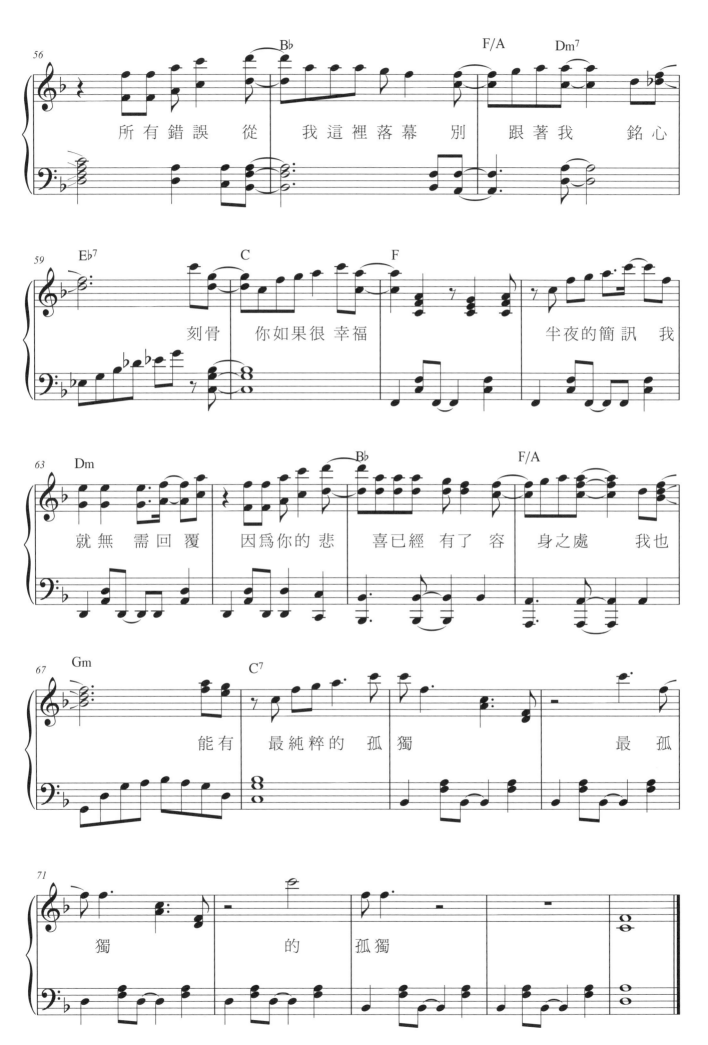

我的歌聲裡

●詞：曲婉婷　●曲：曲婉婷　●唱：曲婉婷

Andante ♩ = 72

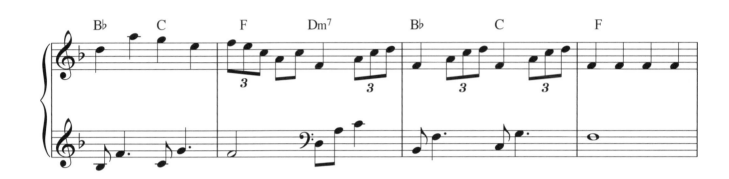

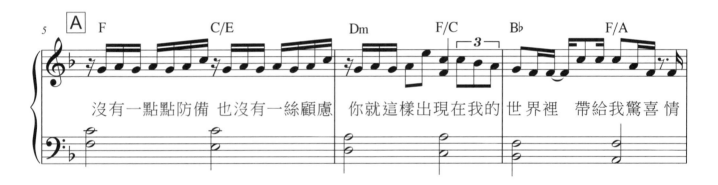

沒有一點點防備 也沒有一絲顧慮 你就這樣出現在我的 世界裡 帶給我驚喜 情

不 自己 可是你偏又這樣 在我不知不覺中 悄悄的消失 從我的

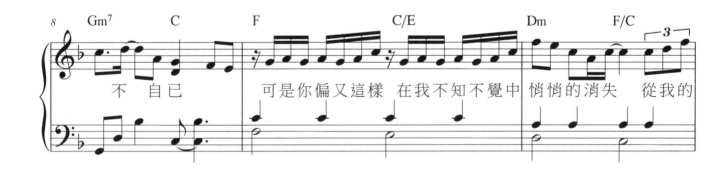

世界裡 沒有音訊剩下的 只是回憶 你存在我

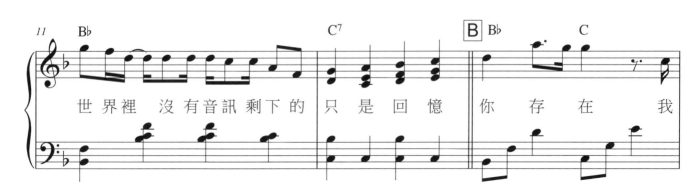

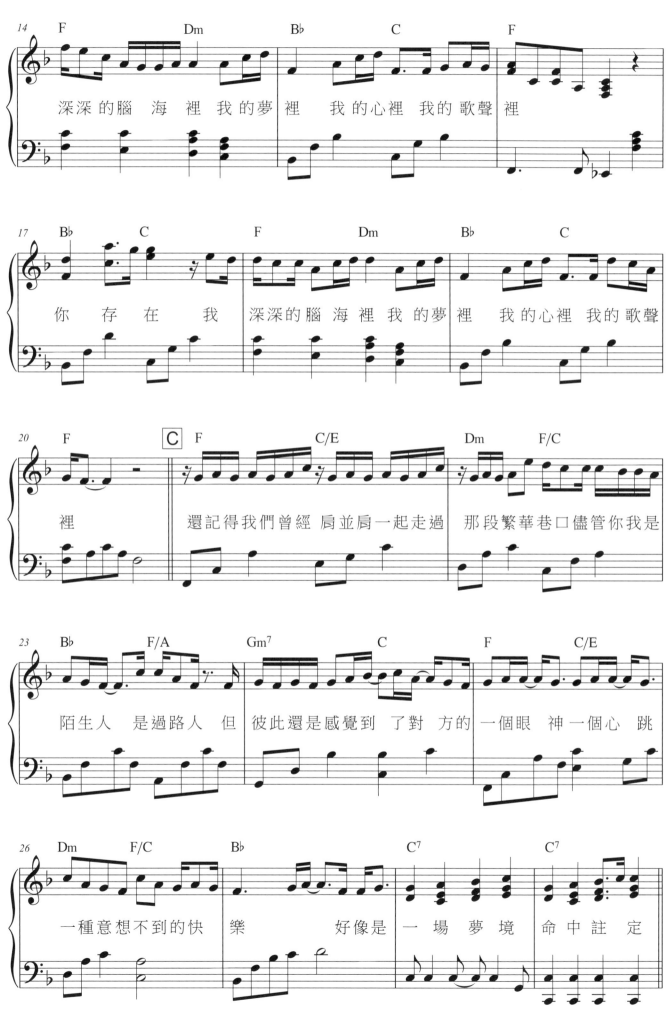

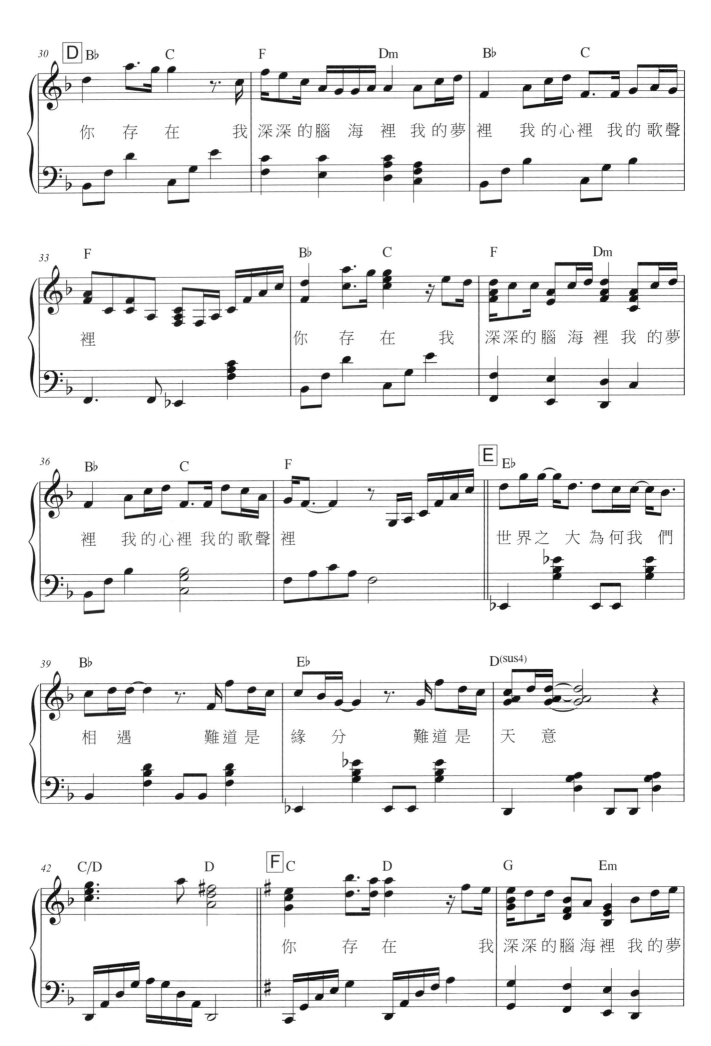

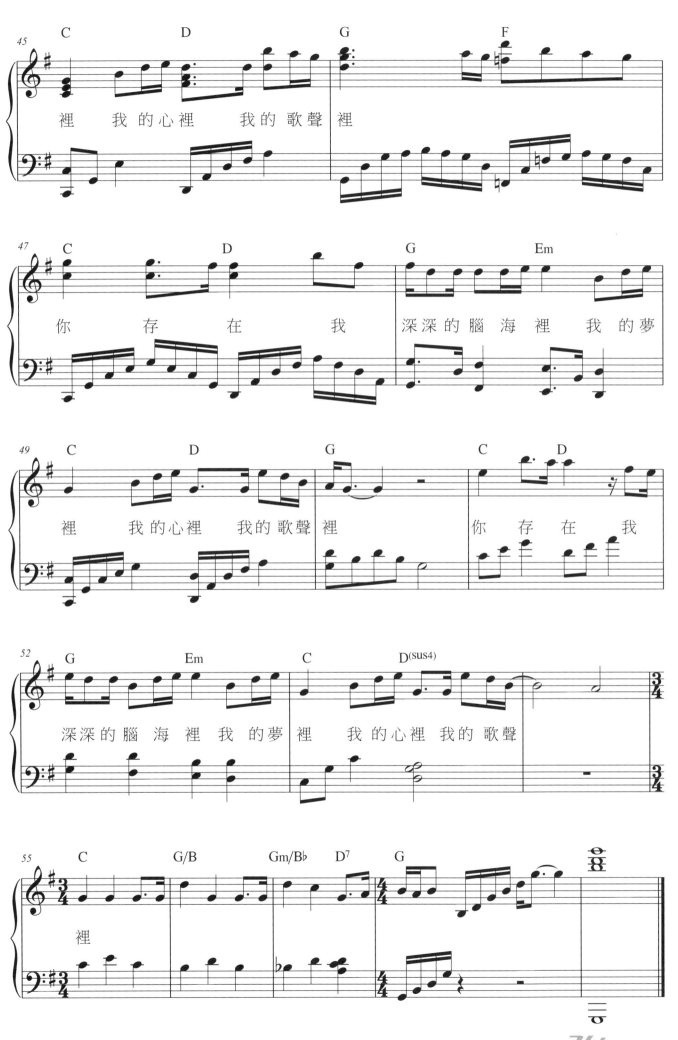

孤獨的總和

●詞：吳汶芳　●曲：吳汶芳　●唱：吳汶芳
電視劇《愛的生存之道》插曲

Andante ♩ = 68

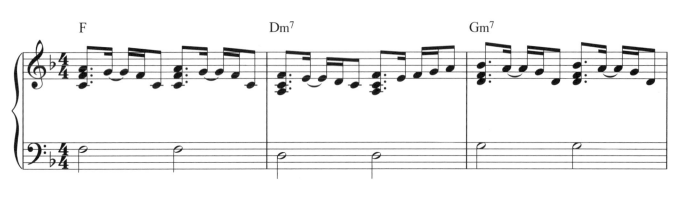

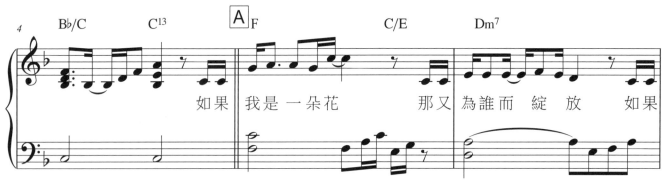

如果 我是一朵花 那又 為誰而 綻 放 如果

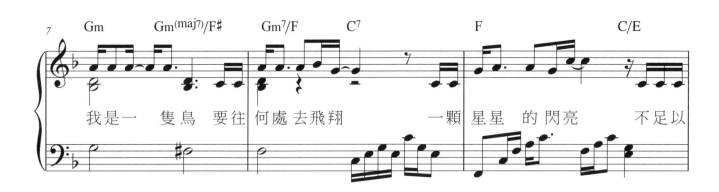

我是一 隻鳥 要往 何處去飛翔 一顆 星星 的閃亮 不足以

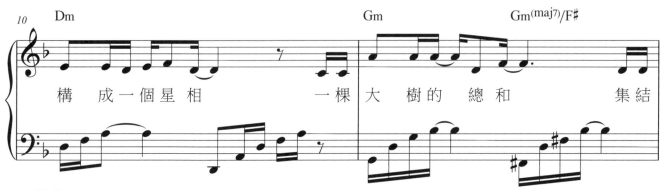

構 成一個星 相 一棵 大 樹的 總和 集結

OP：Linfair Music Publishing Ltd.\福茂著作權

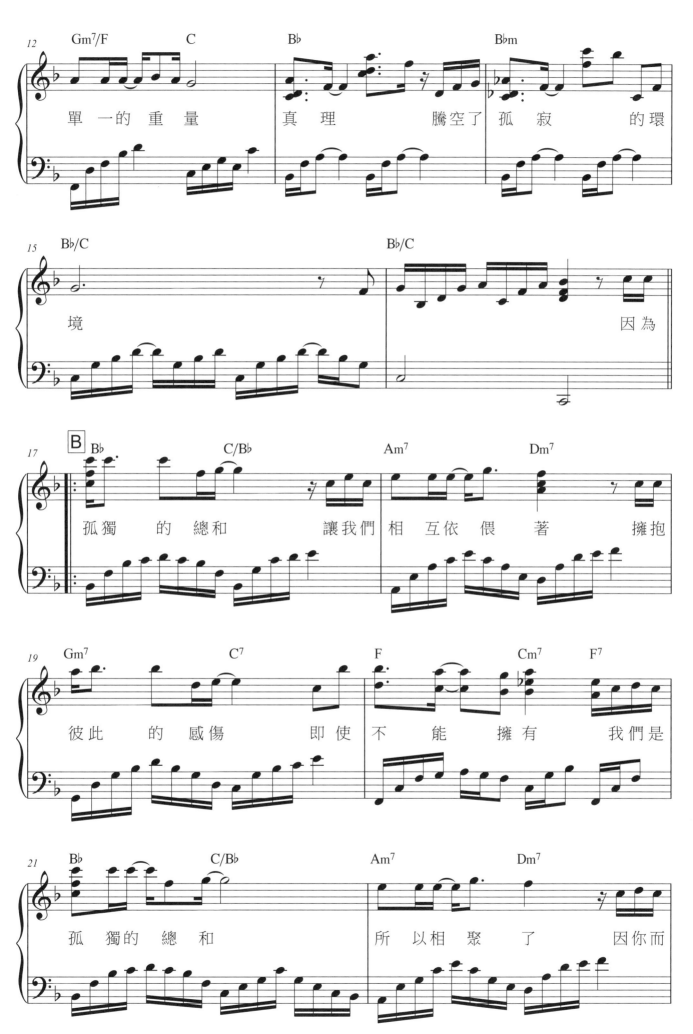

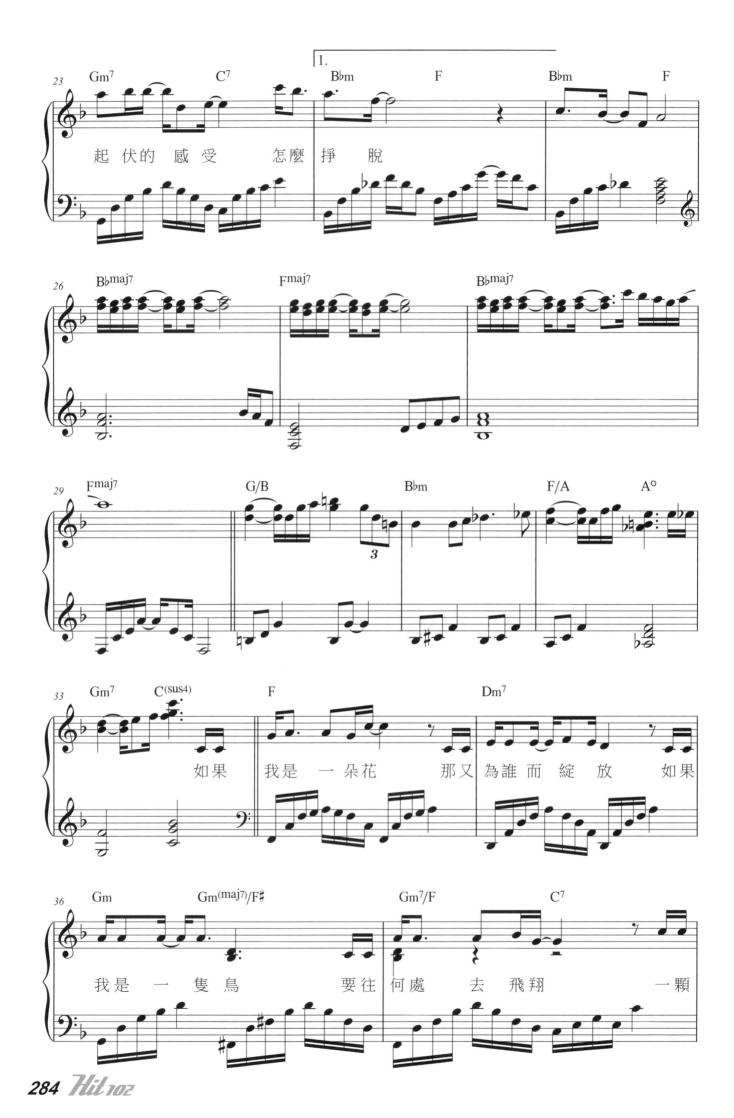

起 伏 的 感 受　　怎 麼 掙 脫

如果　我 是 一 朵 花　　那 又 為 誰 而 綻 放　　如果

我 是 一 隻 鳥　　要 往 何 處 去 飛 翔　　一 顆

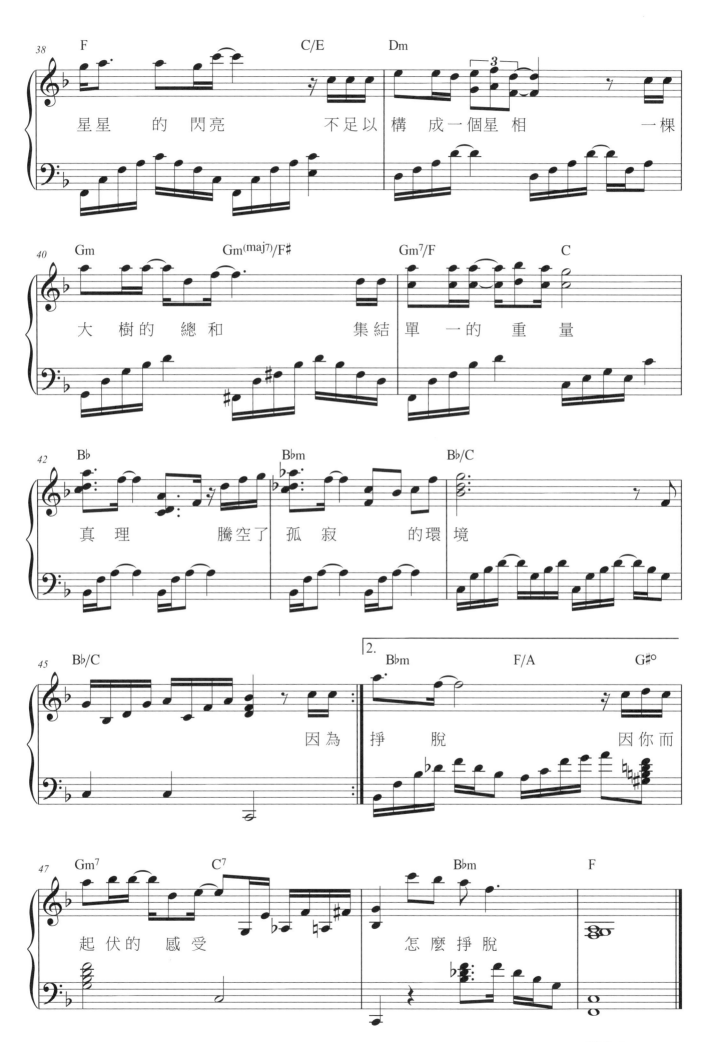

是我不夠好

●詞：吳克群　●曲：吳克群　●唱：李毓芬
韓劇《第二次20歲》片尾曲

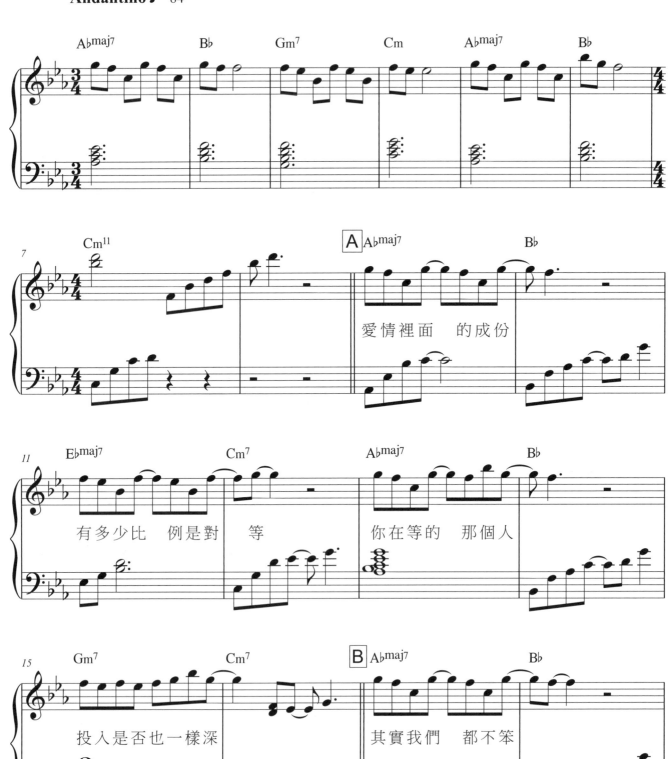

OP：六度空間有限公司
SP：成果音樂版權有限公司

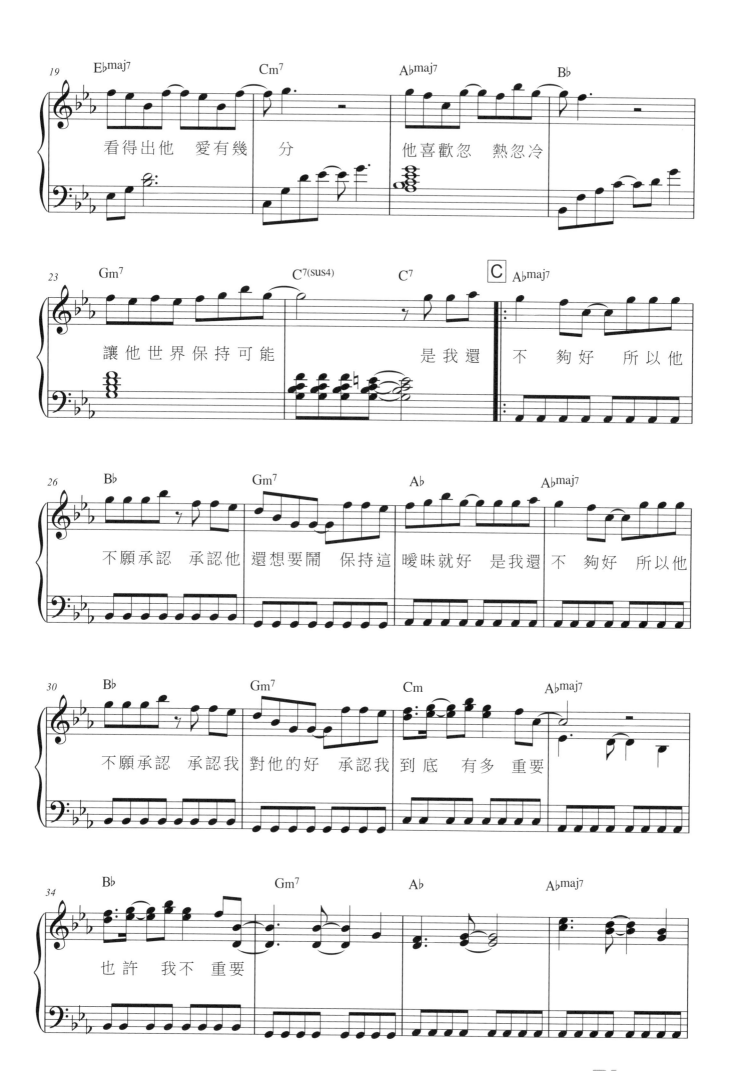

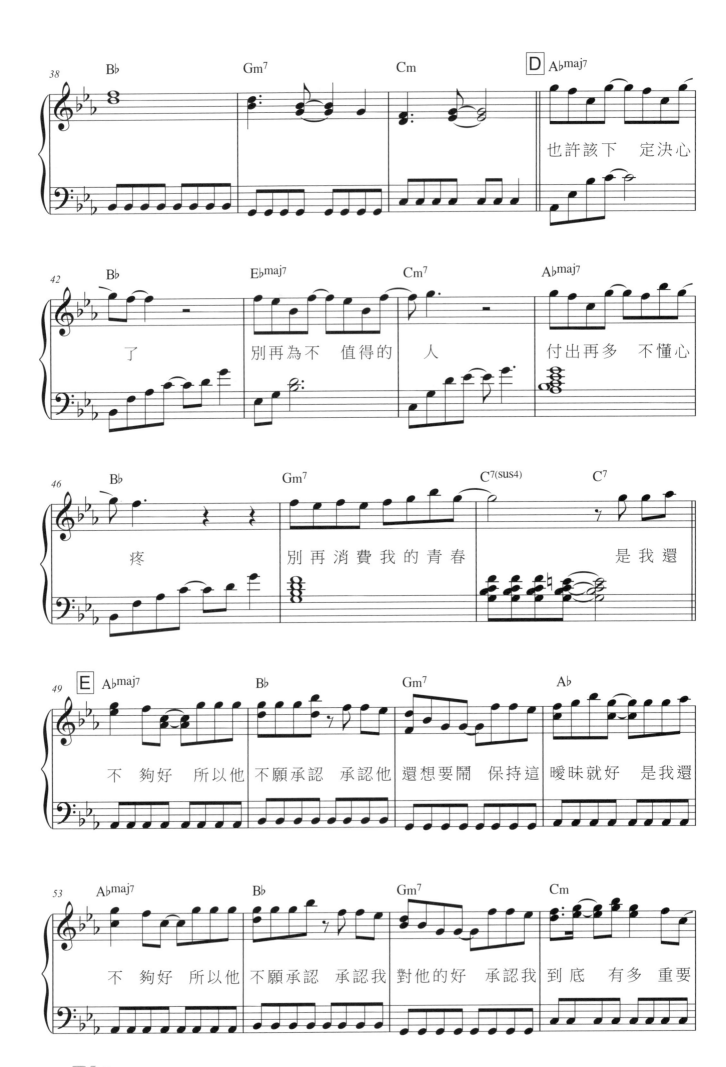

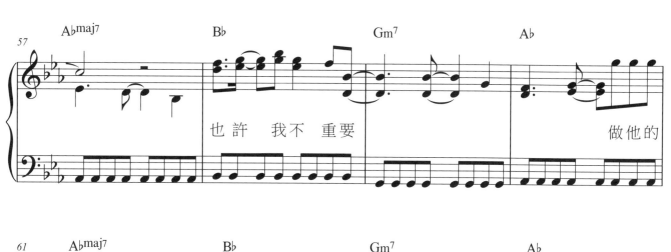

也許 我不 重要 做他的

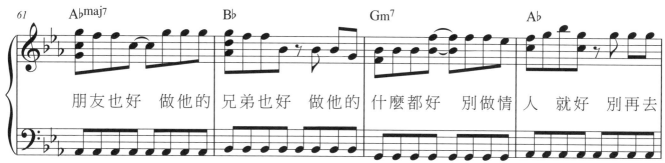

朋友也好 做他的 兄弟也好 做他的 什麼都好 別做情 人 就好 別再去

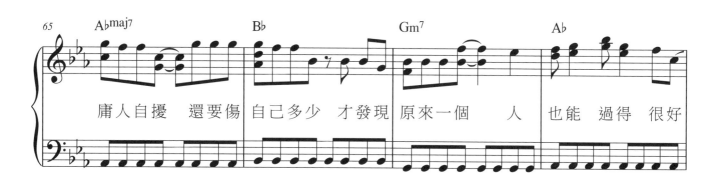

庸人自擾 還要傷 自己多少 才發現 原來一個 人 也能 過得 很好

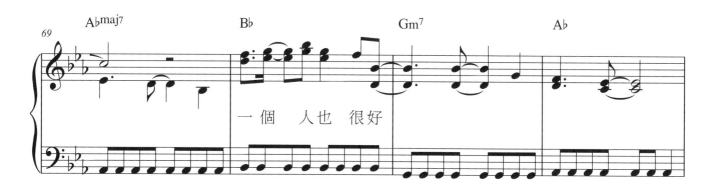

一個 人也 很好

算什麼男人

●詞：周杰倫　●曲：周杰倫　●唱：周杰倫

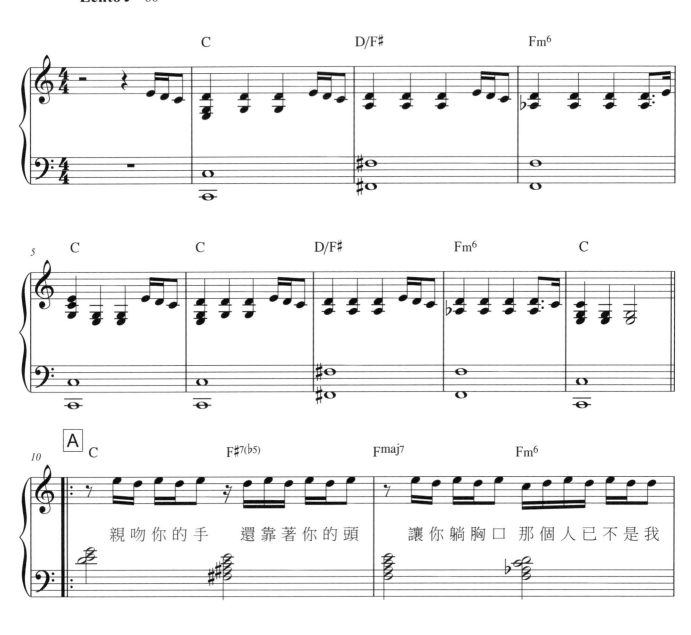

親吻你的手　還靠著你的頭　讓你躺胸口　那個人已不是我

這些平常的舉動現在叫做難過　喔難過

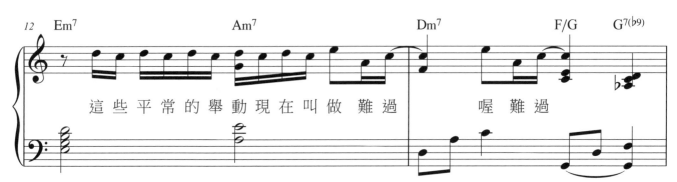

OP：JVR Music Int'1 Ltd.

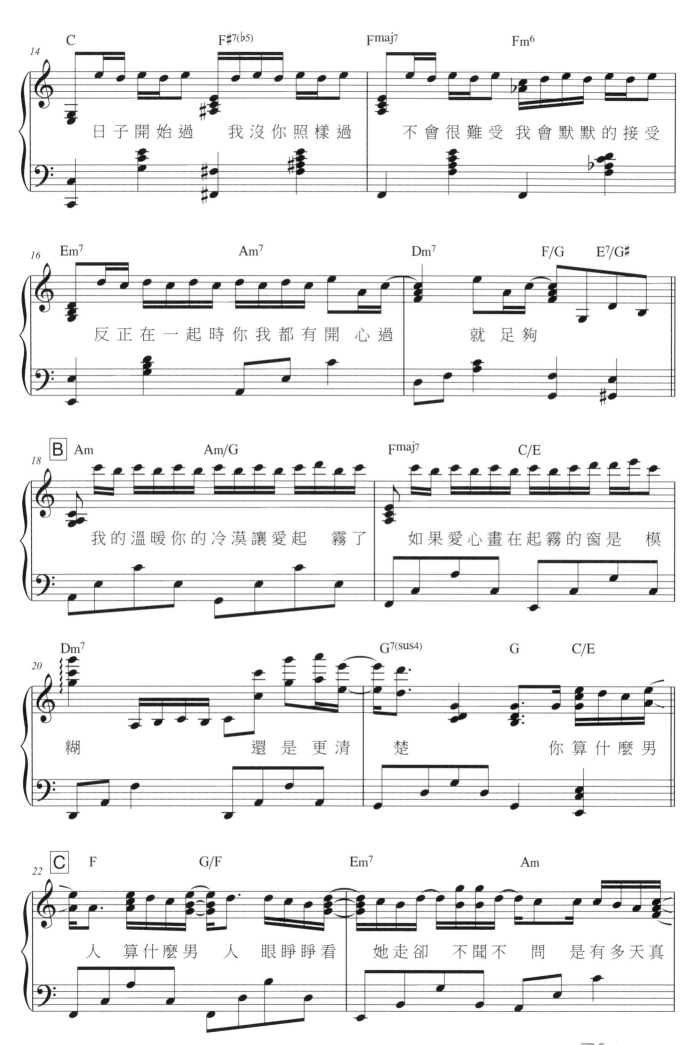

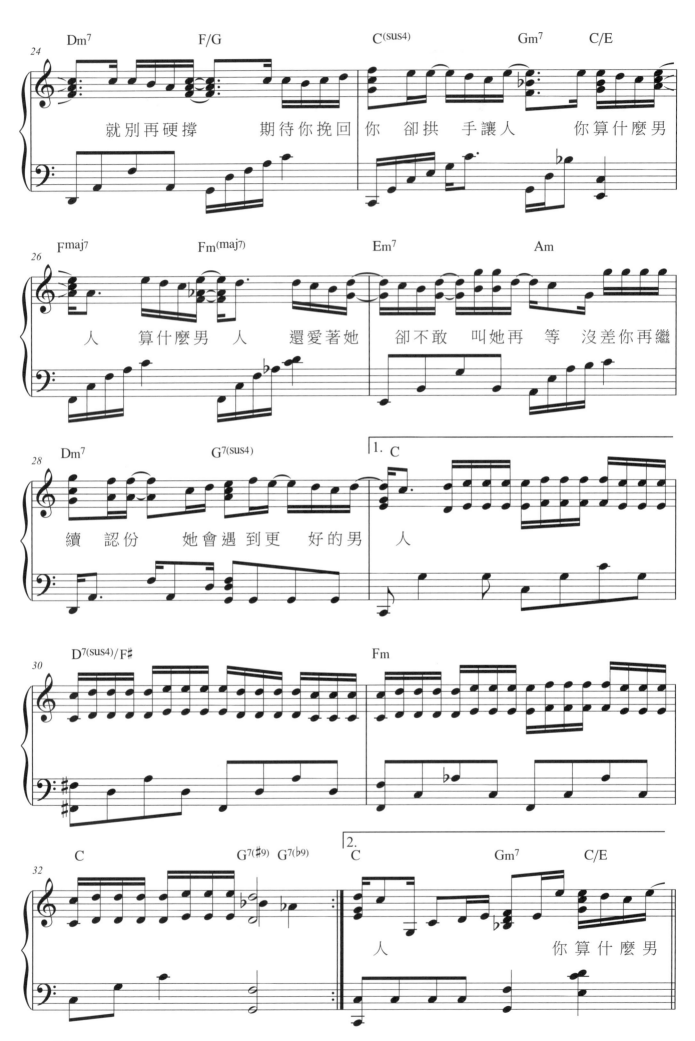

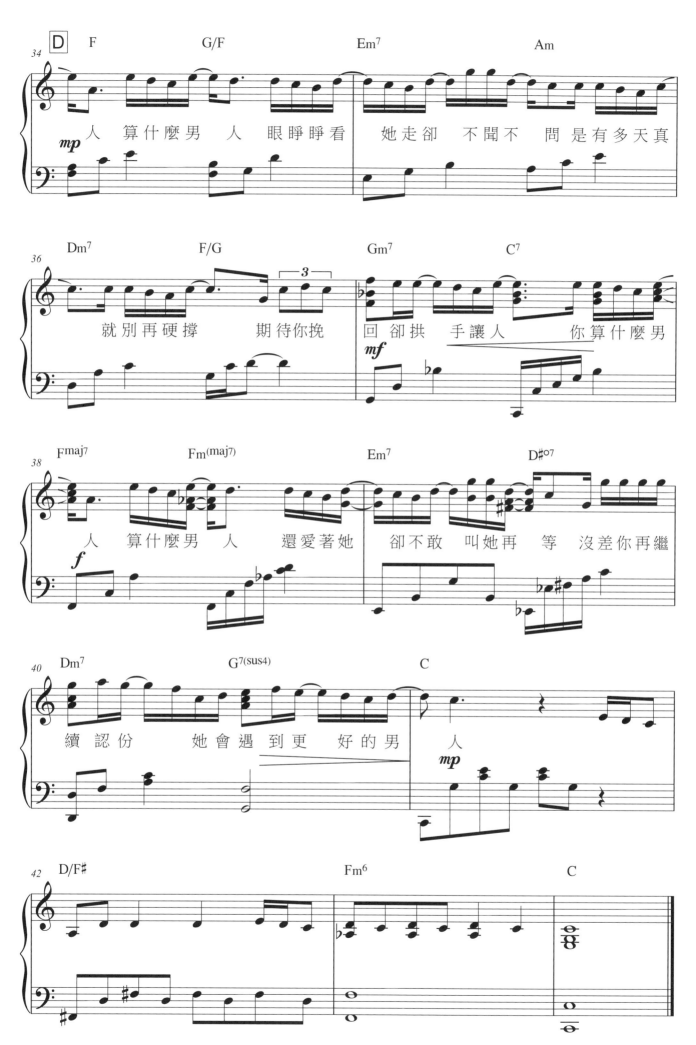

你是我的眼

●詞：蕭煌奇 ●曲：蕭煌奇 ●唱：蕭煌奇

Andantino ♩ = 72

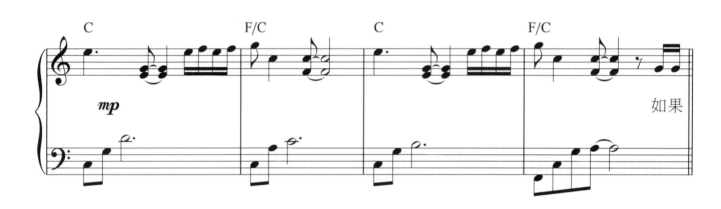

如果

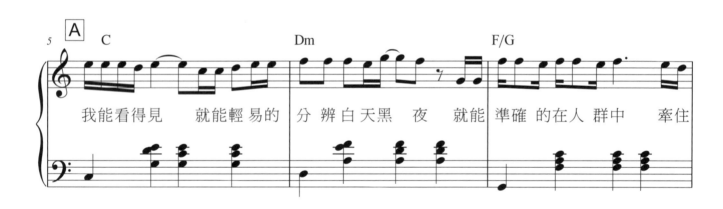

我能看得見　　就能輕易的　分辨白天黑 夜　　就能 準確 的在人 群中　　牽住

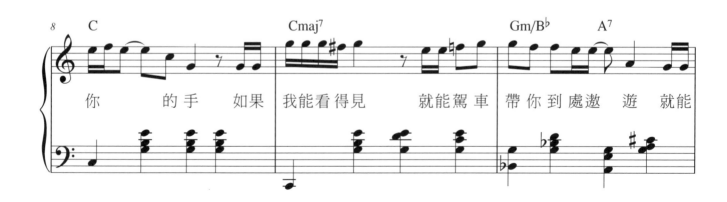

你　　　的手 如果 我能看得見　　就能駕車 帶你到處遨 遊　就能

OP：Warner/Chappell Music Taiwan Ltd.

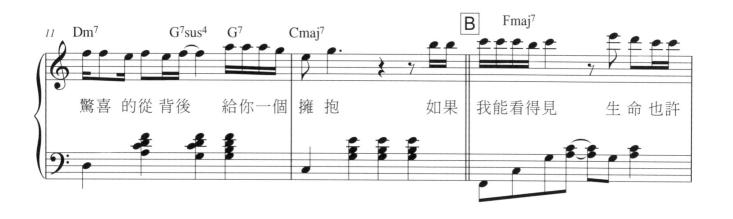

驚喜 的從 背後　給你一個 擁 抱　如果 我能看得見　生命也許

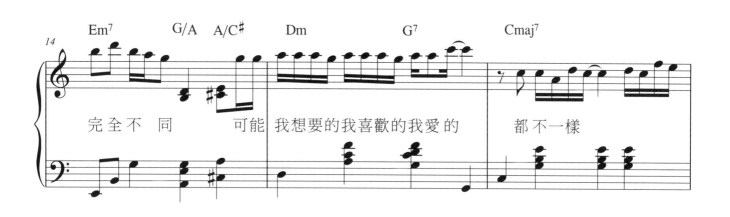

完全不 同　可能 我想要的我喜歡的我愛的　都不一樣

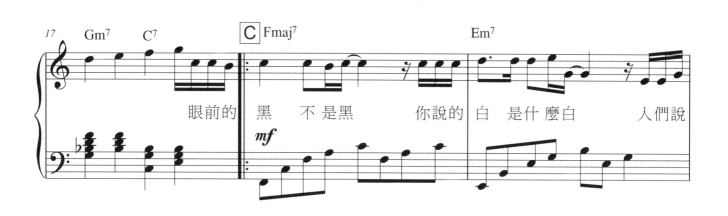

眼前的 黑　不是黑　你說的 白 是什麼白　人們說

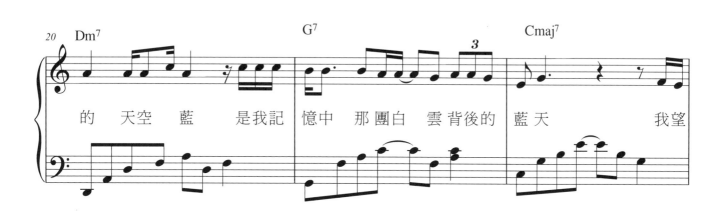

的 天空藍 是我記 憶中 那團白 雲背後的 藍天　我望

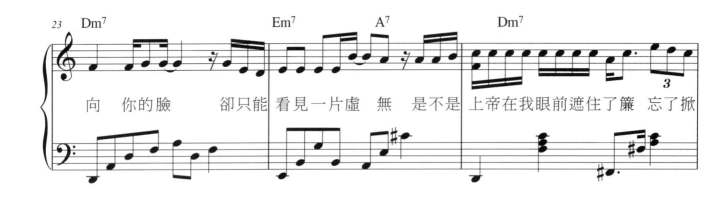

向　你的臉　　卻只能　看見一片虛　無　是不是　上帝在我眼前遮住了簾　忘了掀

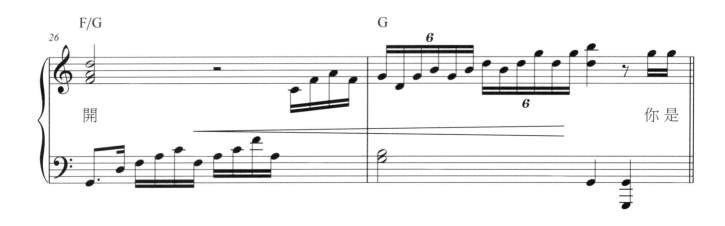

開　　　　　　　　　　　　　　　　　　　　　　　　　　　　　　你是

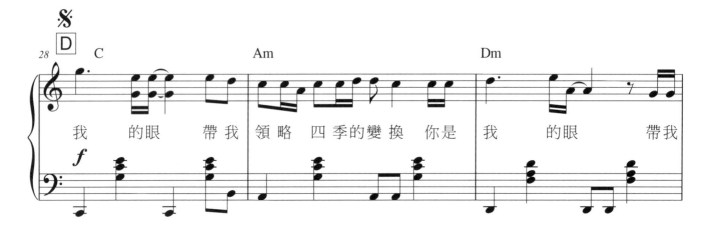

我　的眼　帶我　領略　四季的變換　你是　我　的眼　帶我

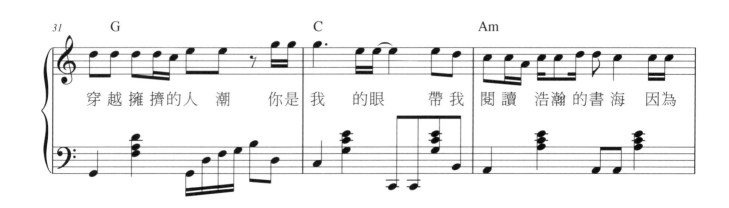

穿越擁擠的人　潮　你是　我　的眼　帶我　閱讀　浩瀚的書海　因為

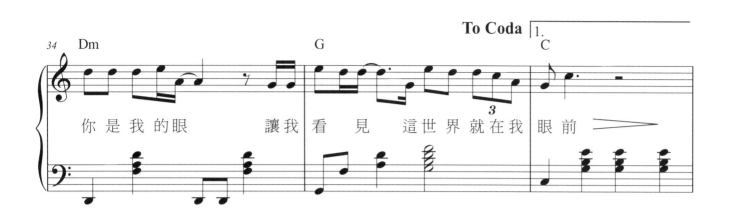

你 是 我 的 眼　　　讓 我 看 見　這 世 界 就 在 我　眼 前

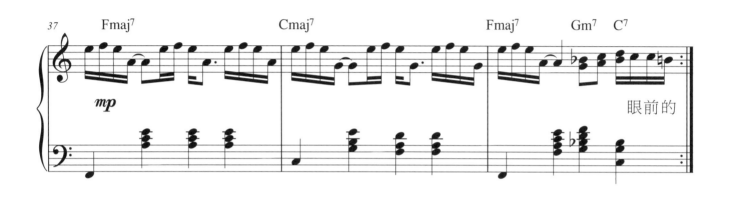

眼 前 的

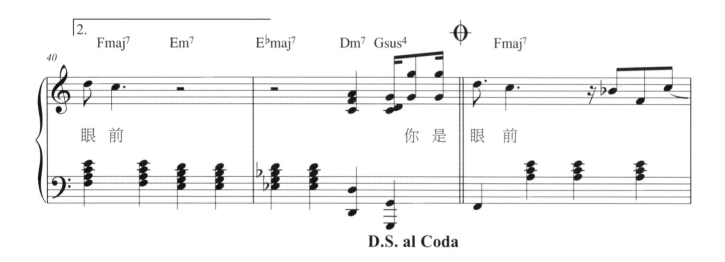

眼 前　　　　　　　你 是　眼 前

D.S. al Coda

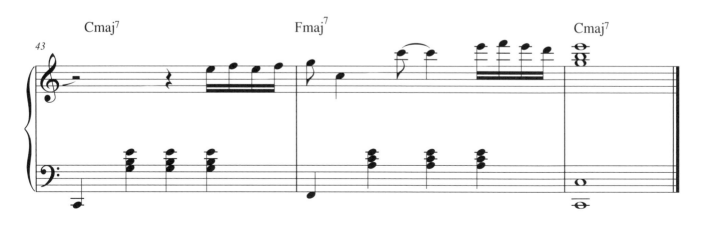

別說沒愛過

●詞：韋禮安 ●曲：韋禮安 ●唱：韋禮安

電視劇《致，第三者》片尾曲

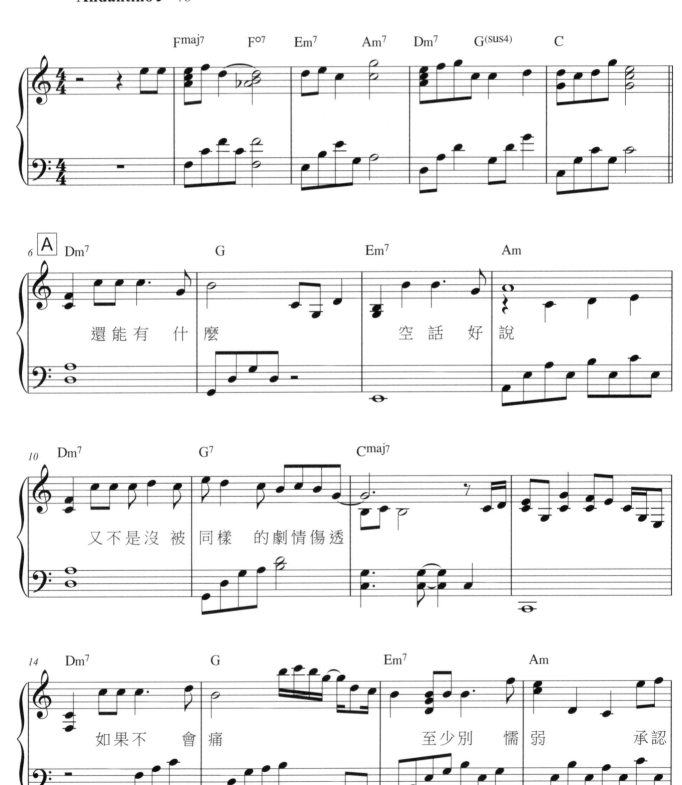

還能有什麼　　空話好說
又不是沒被同樣　的劇情傷透
如果不　會痛　　至少別　懦弱　　承認

OP：Linfair Music Publishing Ltd. 福茂著作權

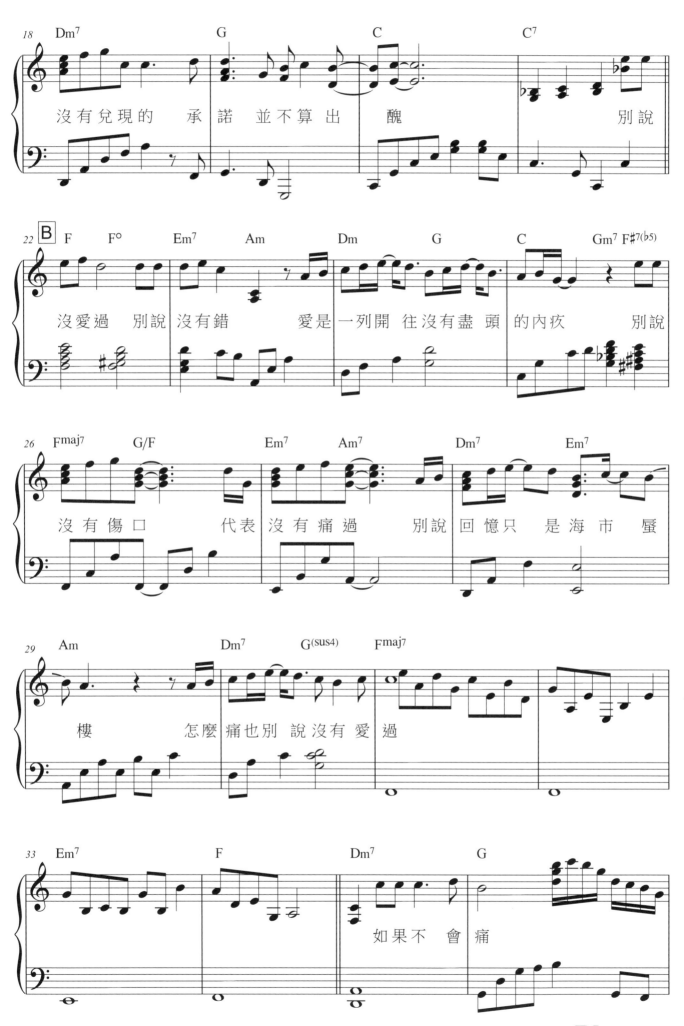

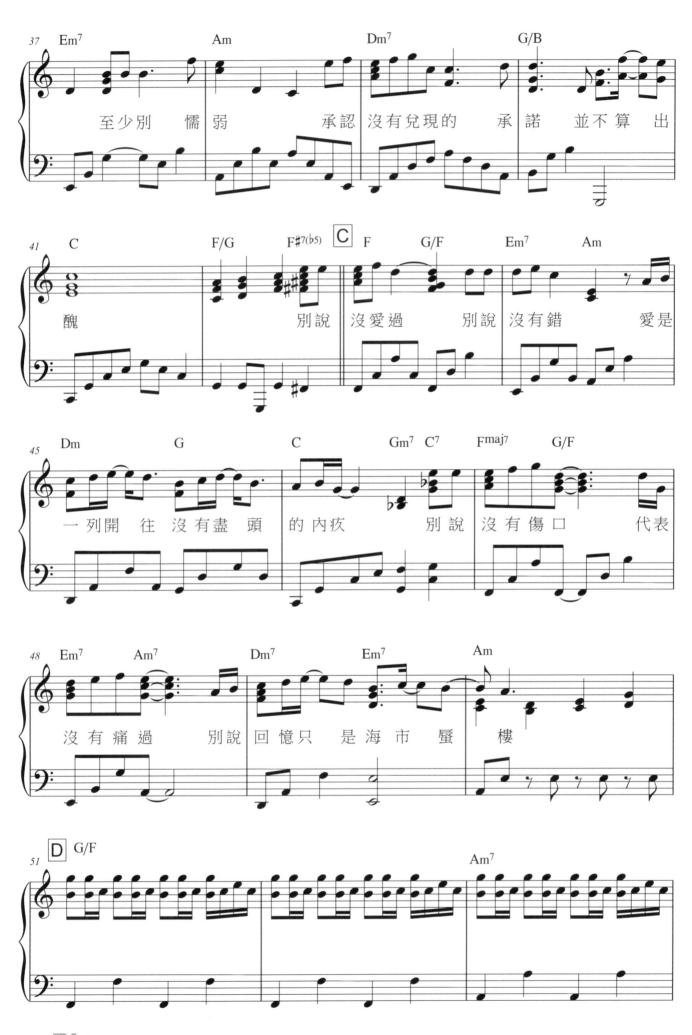

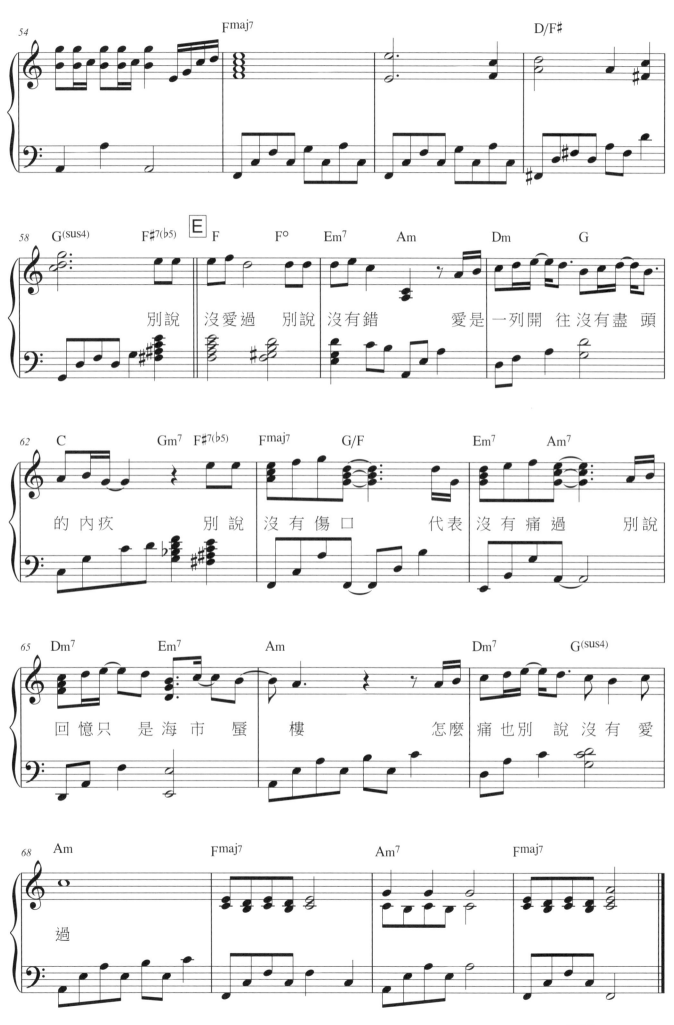

別說 沒愛過 別說 沒有錯　　愛是 一列開 往沒有盡 頭

的 內疚　　　別說 沒 有 傷 口　　代表 沒 有 痛 過　　別說

回憶只 是 海 市 蜃　樓　　　　怎麼 痛也別 說 沒 有 愛

過

想你就寫信

●詞：方文山　●曲：周杰倫　●唱：浪花兄弟

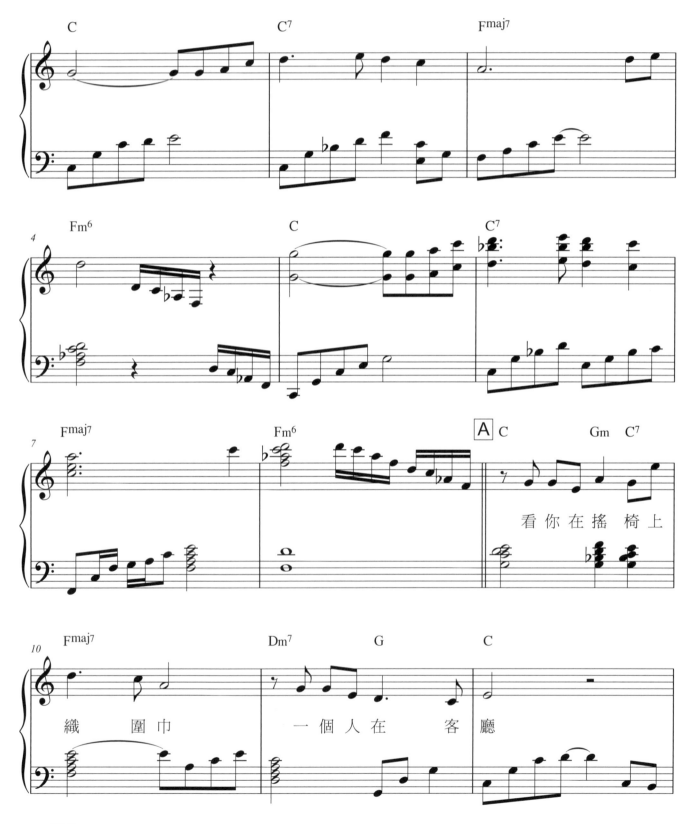

OP：JVR Music Int'l Ltd.

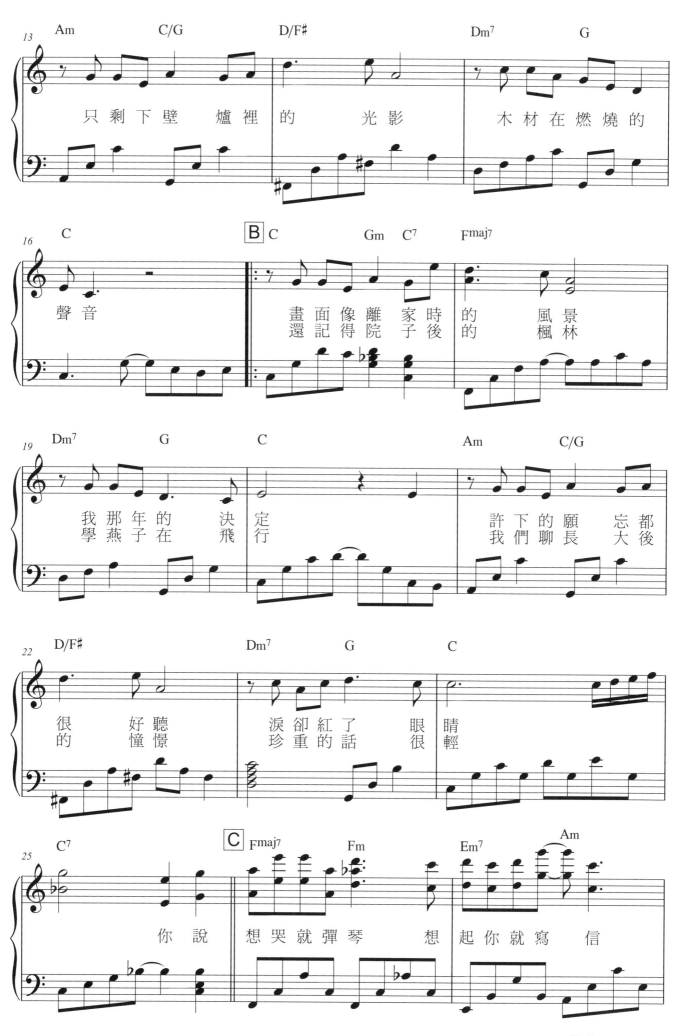

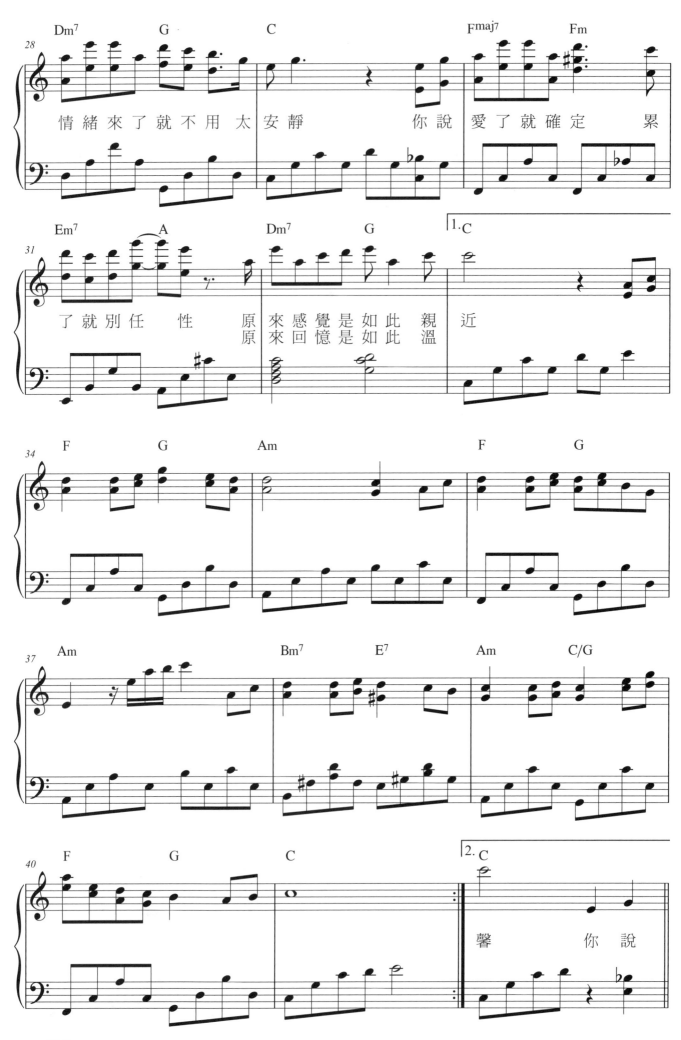

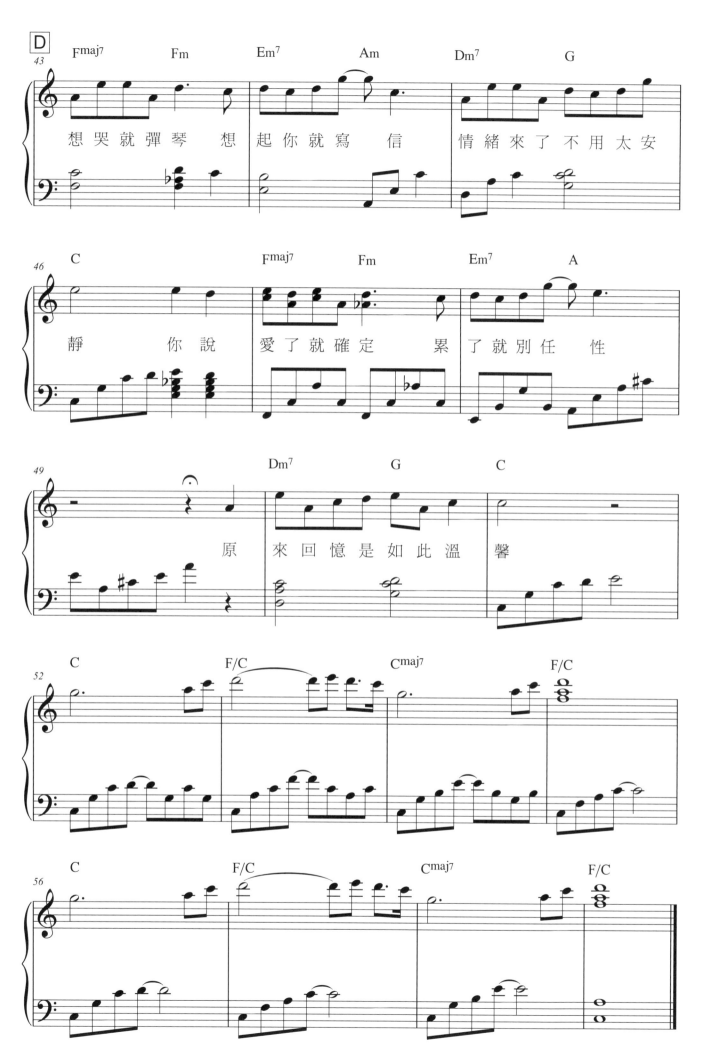

我最親愛的

●詞：林夕 ●曲：HARRIS RUSSELL ●唱：張惠妹

Andante ♩ = 69

很想知道你近

況　　我聽人說　　還不如你　　對我講　　經過那段遺

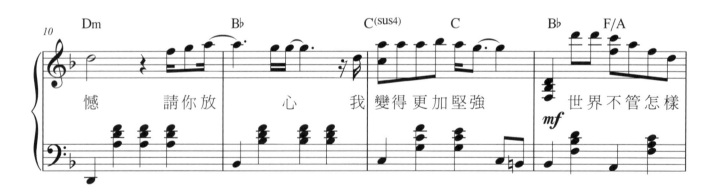

憾　　請你放　　心　我變得更加堅強　　世界不管怎樣

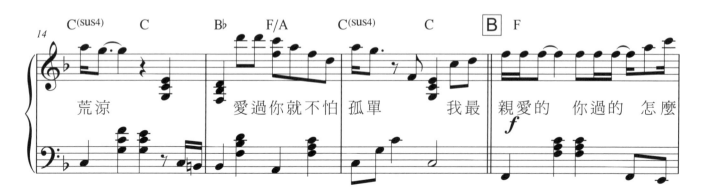

荒涼　　愛過你就不怕孤單　　我最　親愛的　你過的　怎麼

OP：Warner/Chappell Music Taiwan Ltd.

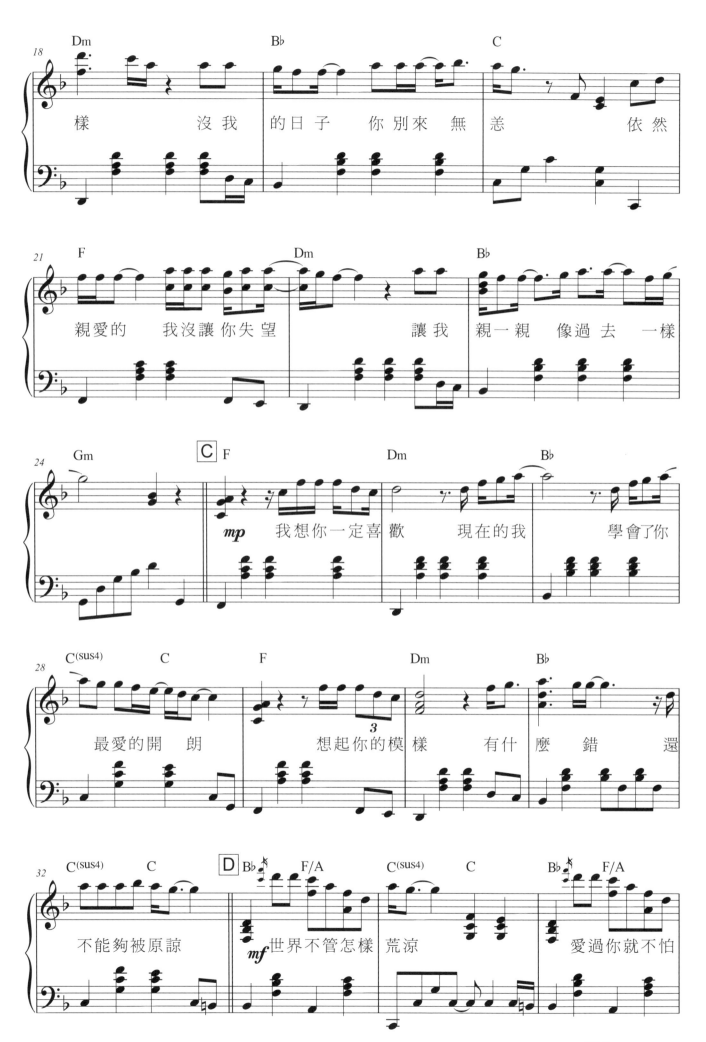

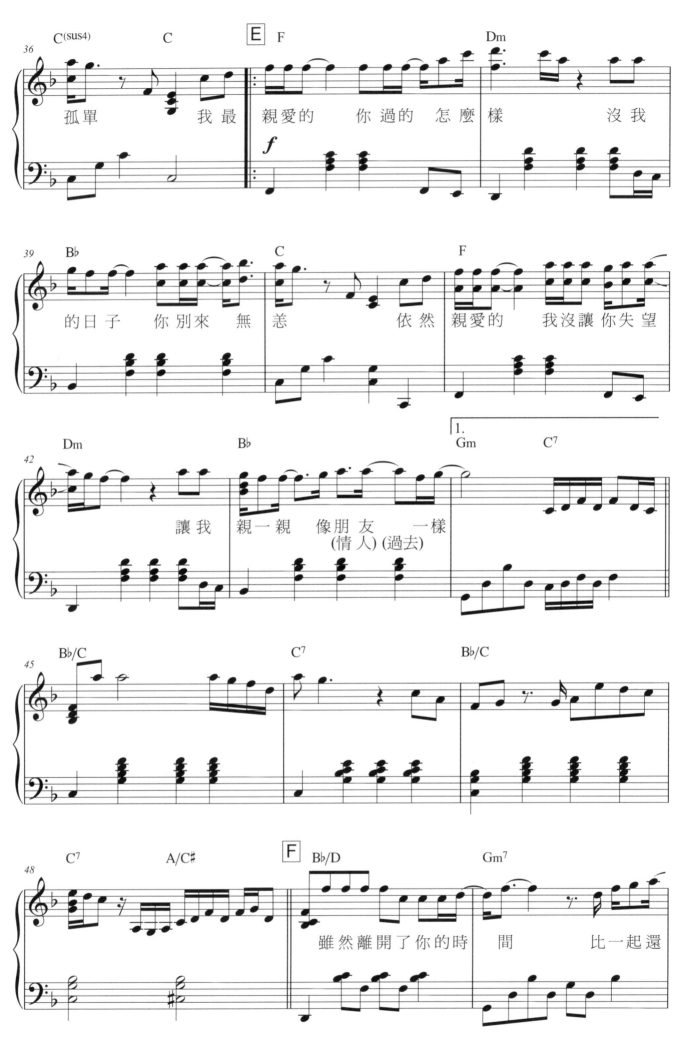

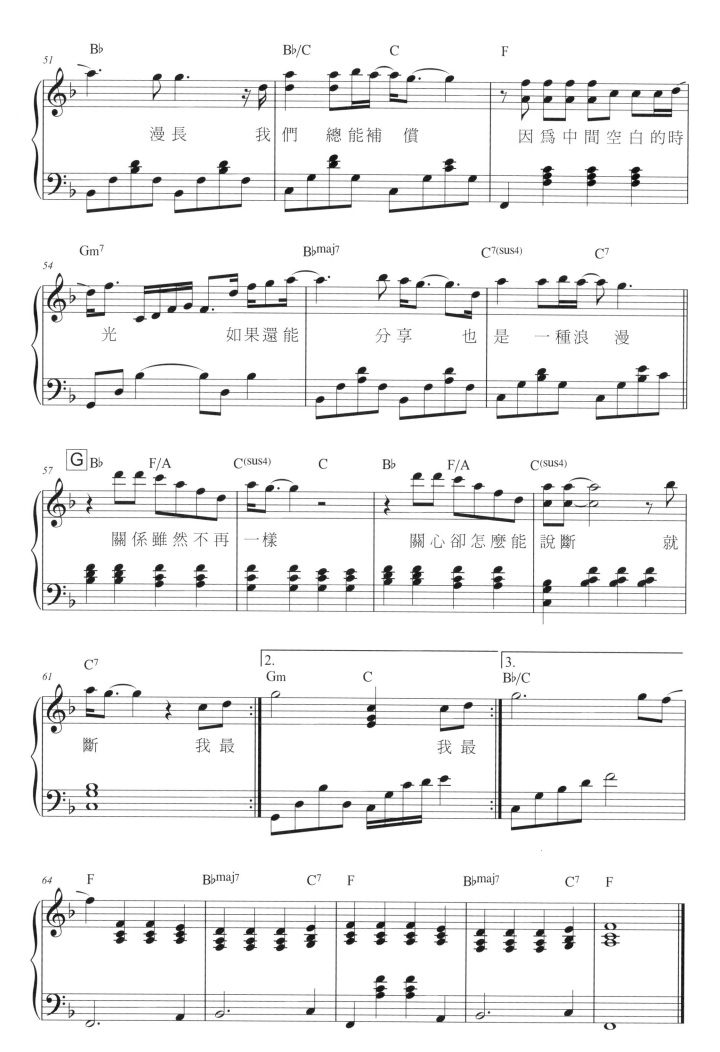

你給我聽好

●詞：林夕　●曲：林俊傑　●唱：陳奕迅

Moderato ♩=100

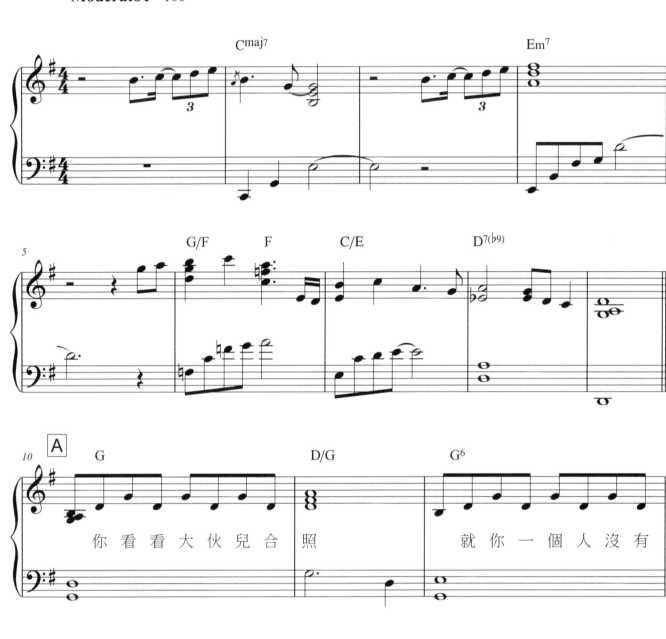

你看看大伙兒合照　　就你一個人沒有
笑　是我們裝傻　還是你真的　有很多普通人沒有的困

OP：Amusic Rights Management Pte Ltd
SP: One Asia Music Inc. 酷亞音樂股份有限公司

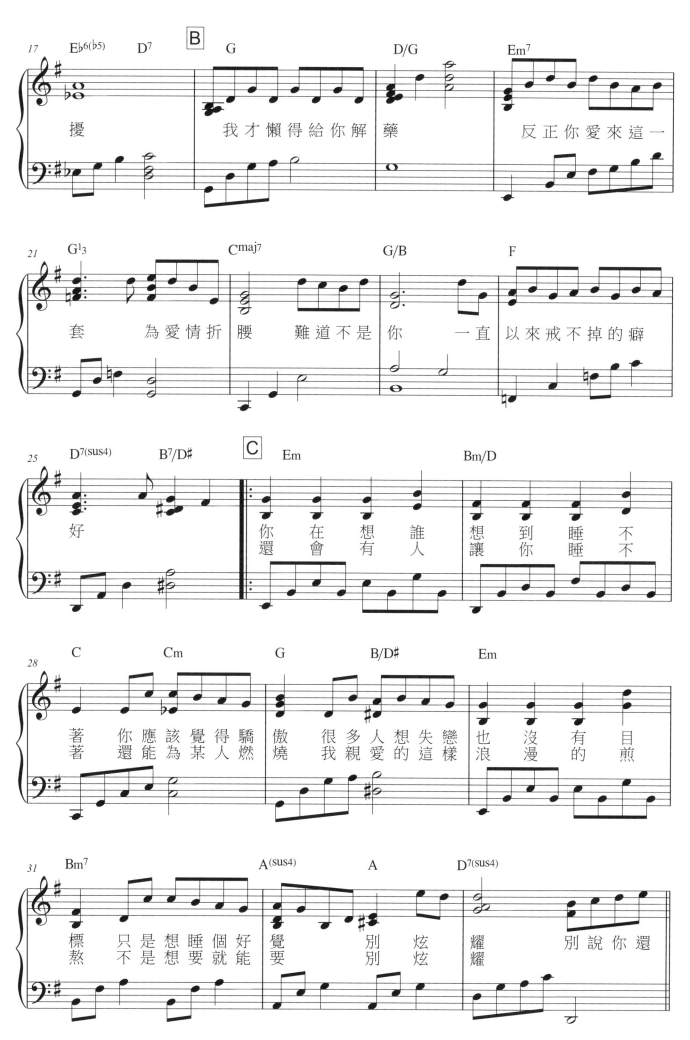

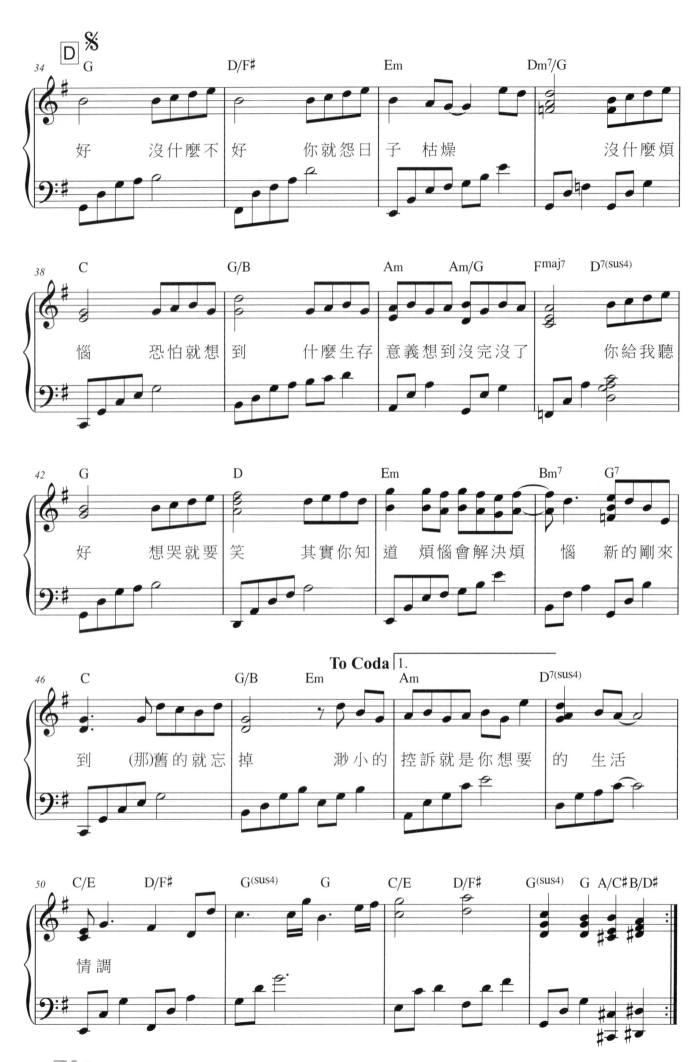

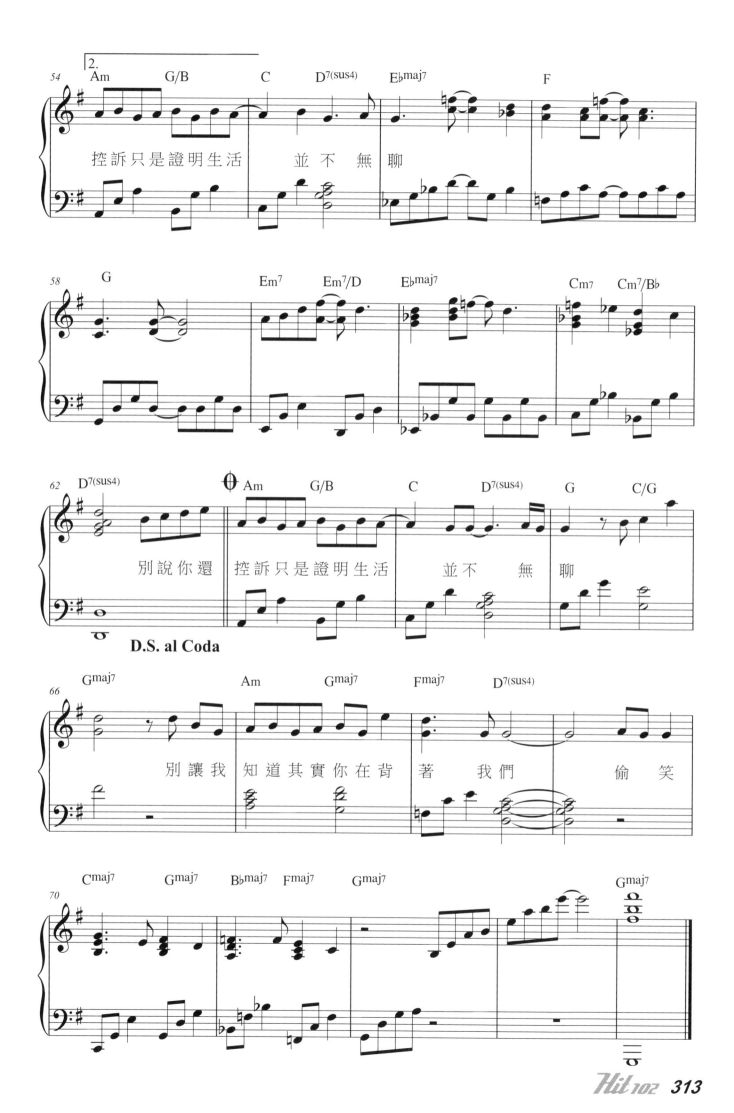

控訴只是證明生活　並不無聊

別說你還　控訴只是證明生活　並不　無　聊

D.S. al Coda

別讓我　知道其實你在背　著　我們　　偷　笑

沒那麼簡單

●詞：姚若龍　●曲：蕭煌奇　●唱：黃小琥

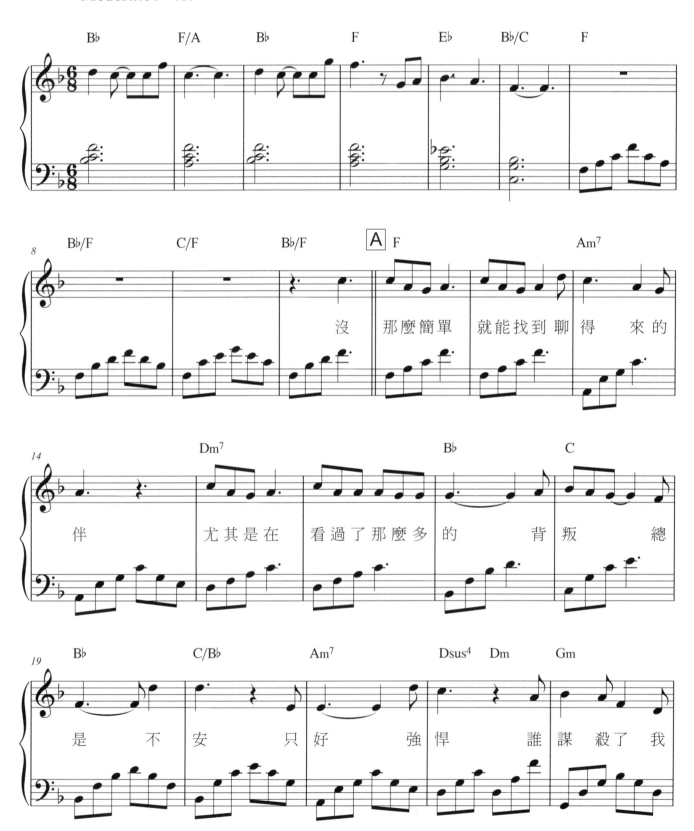

OP：Great Music Publishing Ltd.

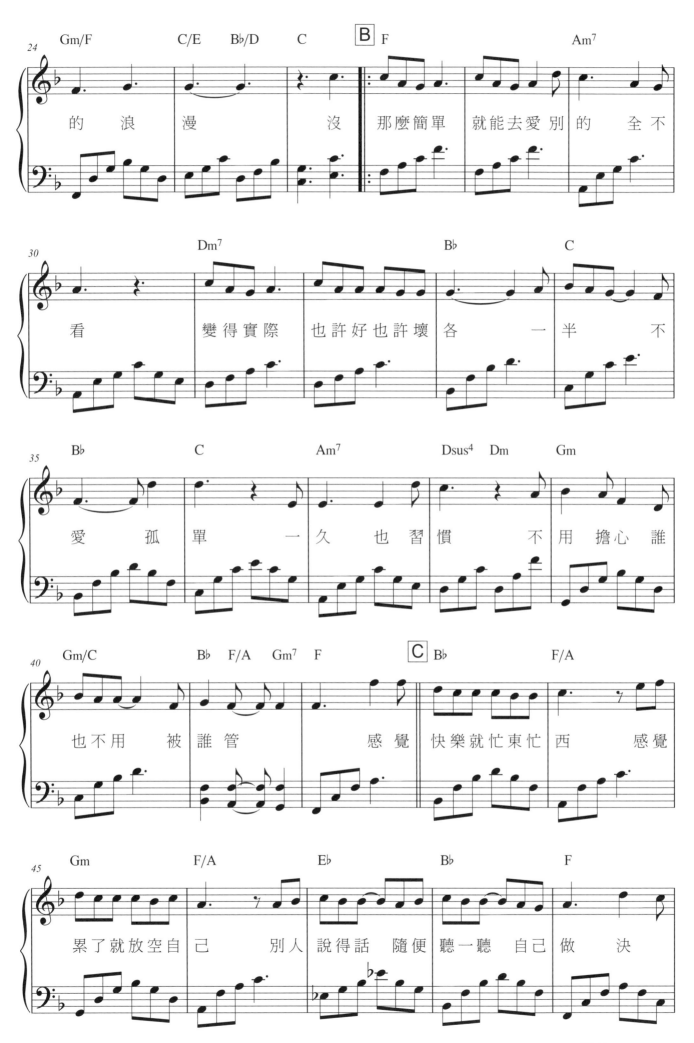

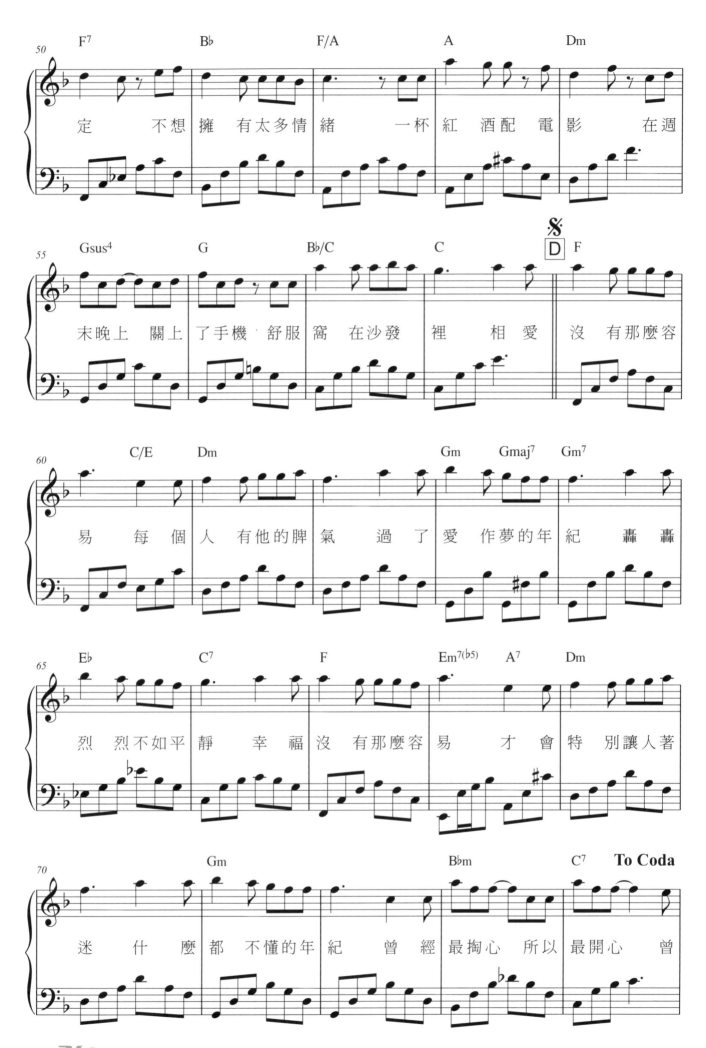

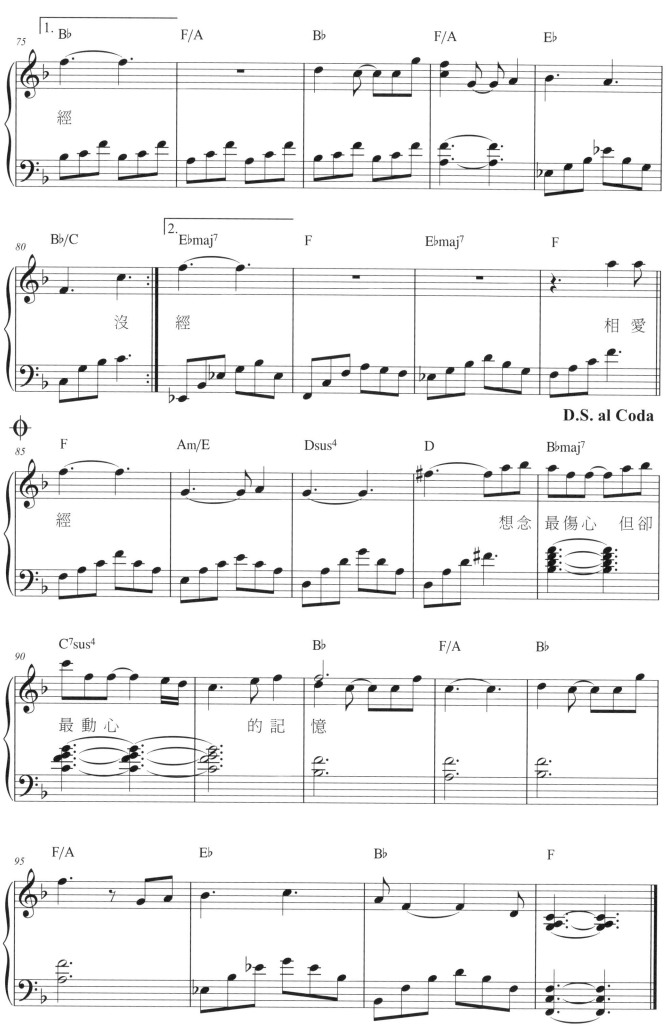

D.S. al Coda

不曾回來過

●詞：陳鈺羲 ●曲：詞：陳鈺羲 ●唱：李千那
電視劇《通靈少女》插曲

Moderato ♩ = 92

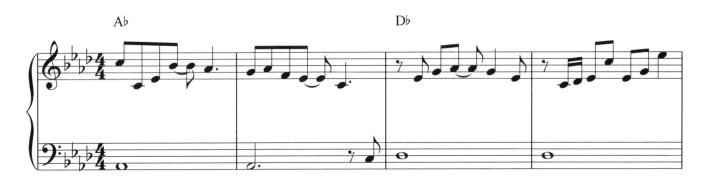

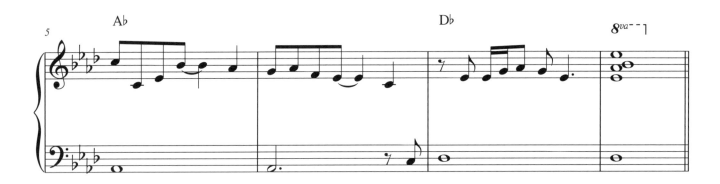

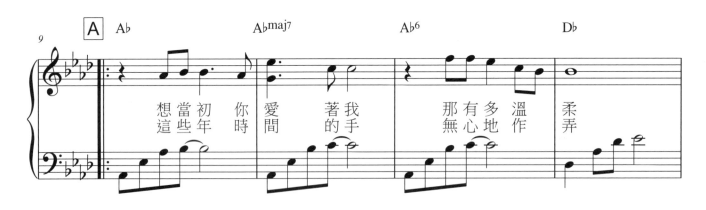

想當初 你 愛 著 我 那 有多 溫 柔
這些年 時 間 的手 無心地 作 弄

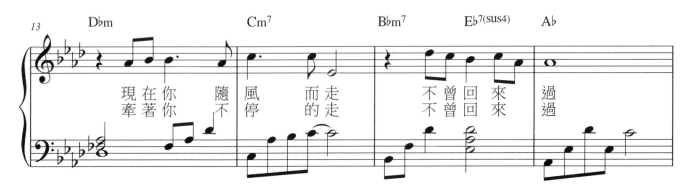

現在你 隨 風 而走 不曾回 來 過
牽著你 不 停 的走 不曾回 來 過

OP：Warner/Chappell Music Taiwan Ltd.

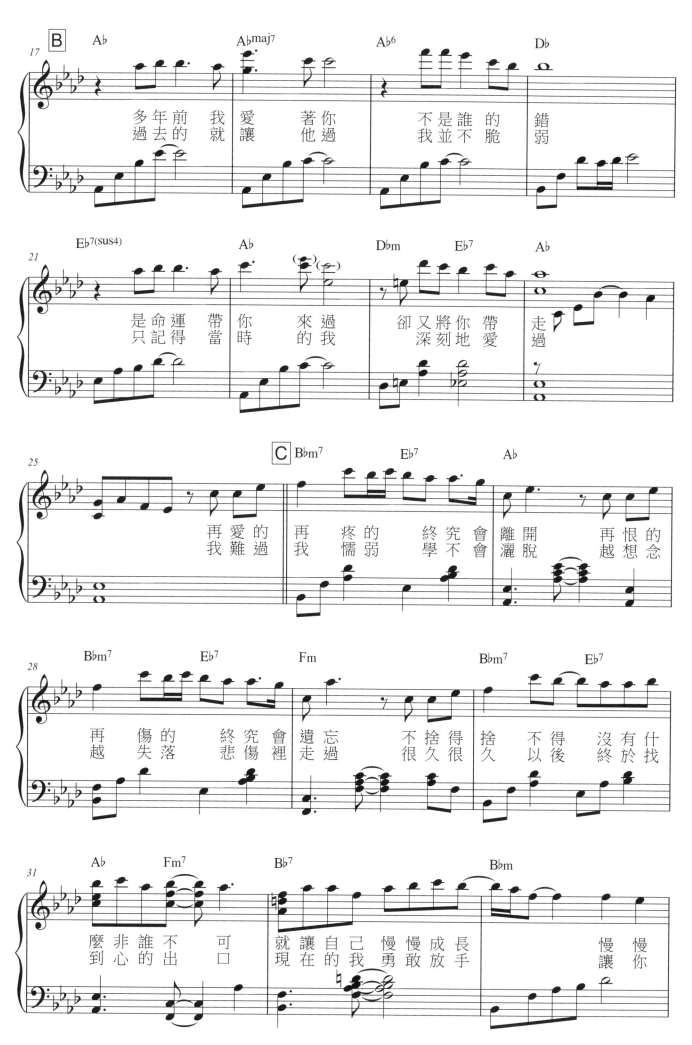

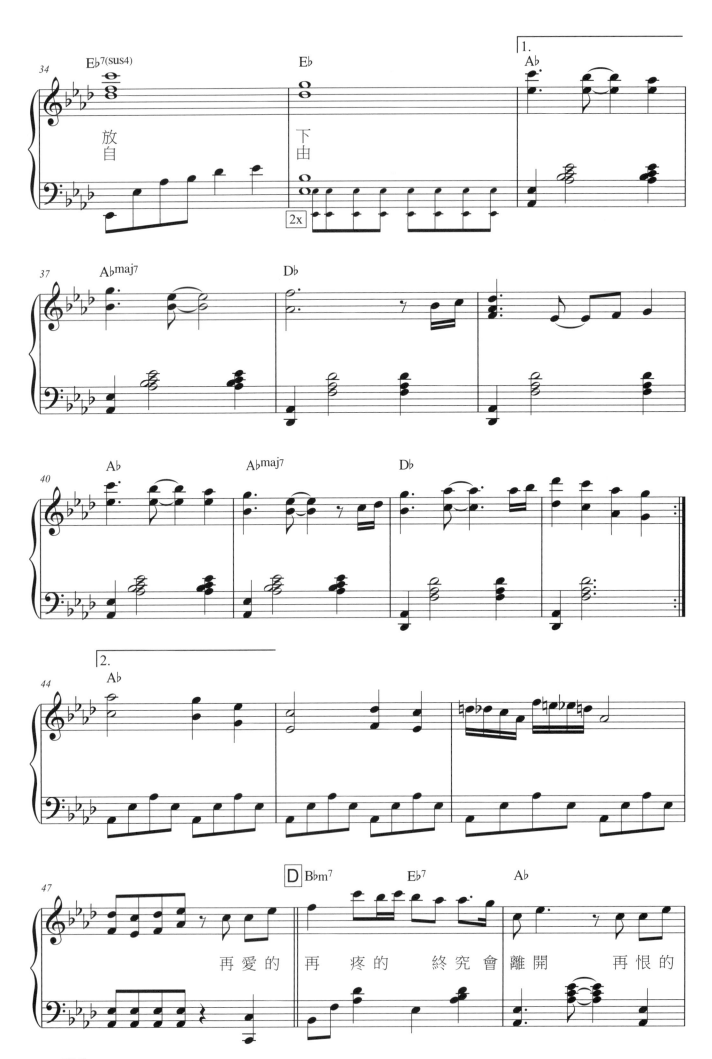

再愛的　再　疼的　終究會離開　再恨的

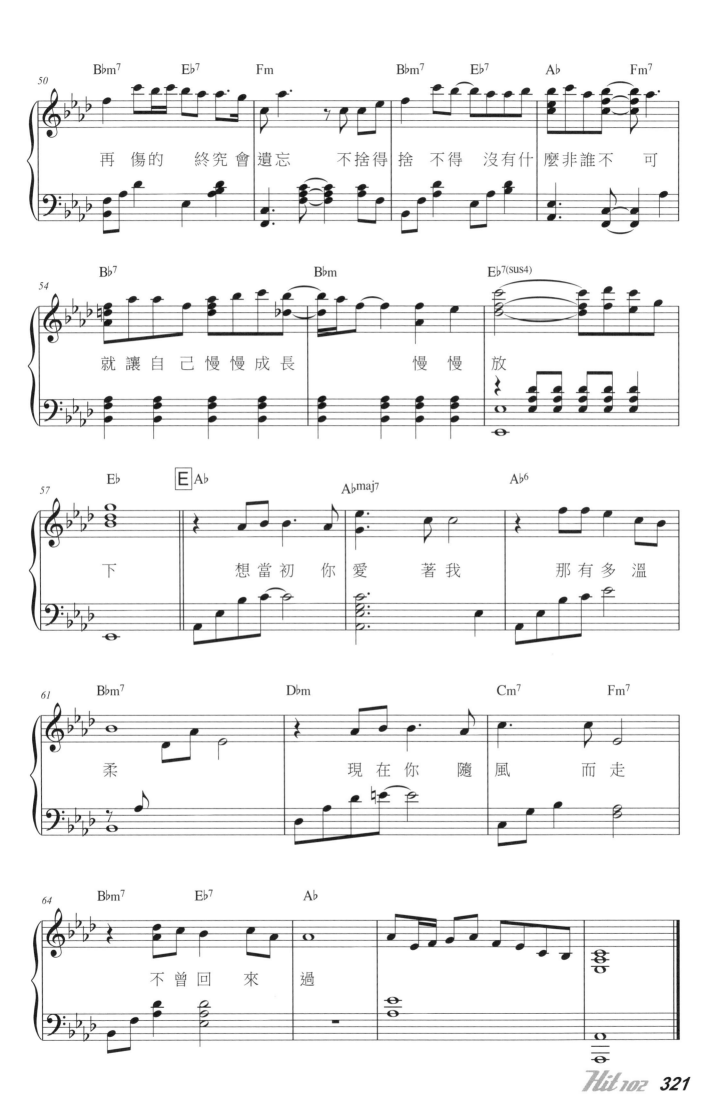

踮起腳尖愛

●詞：小寒　●曲：蔡健雅　●唱：洪佩瑜
電視劇《我可能不會愛你》插曲

Adagietto ♩=66

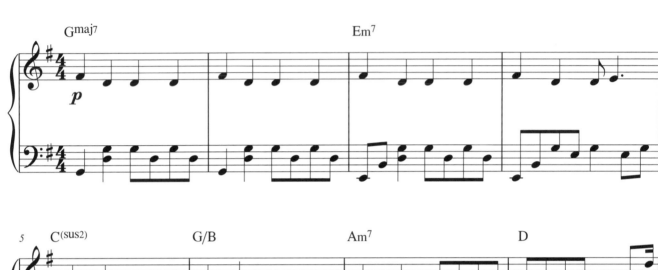

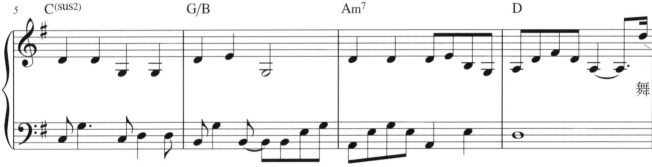

鞋　穿了洞裂了縫　預備迎接一個　夢　O K繃遮住痛　要把蒼白都填

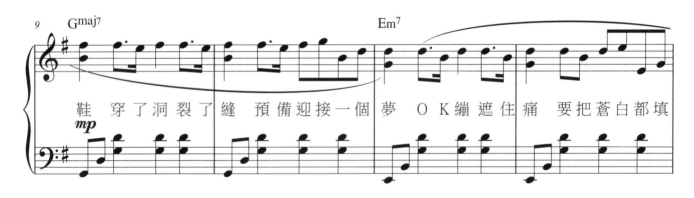

充　勇氣惶恐我要用　哪一種面對　他　一百零一分笑容　等

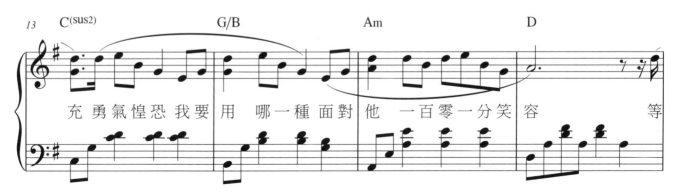

OP：Warner/Chappell Music Taiwan Ltd.

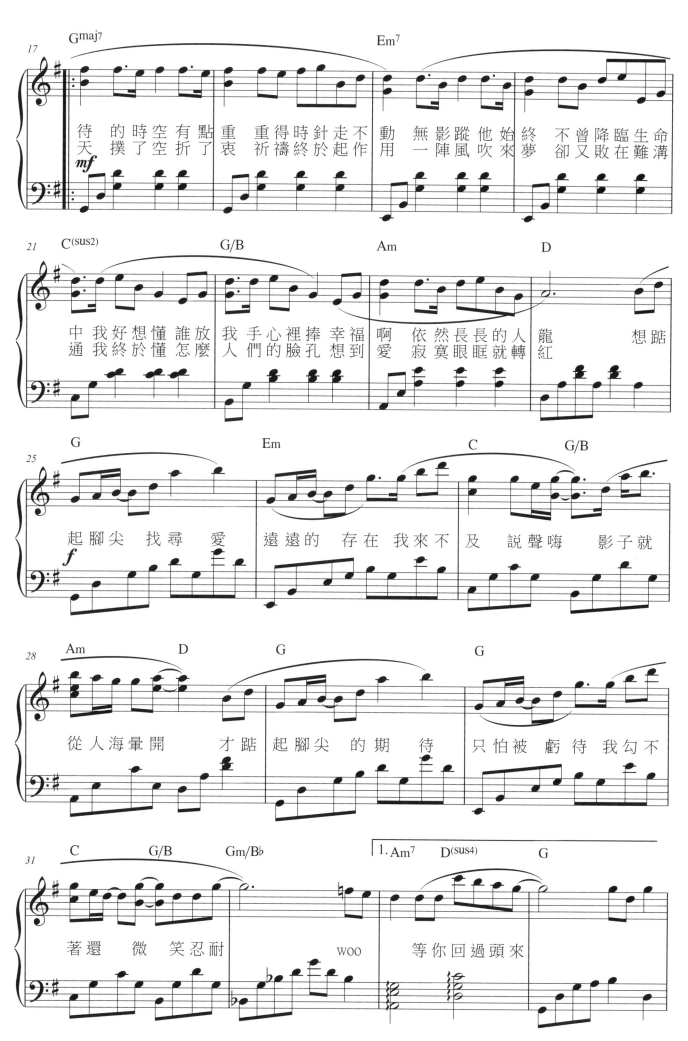

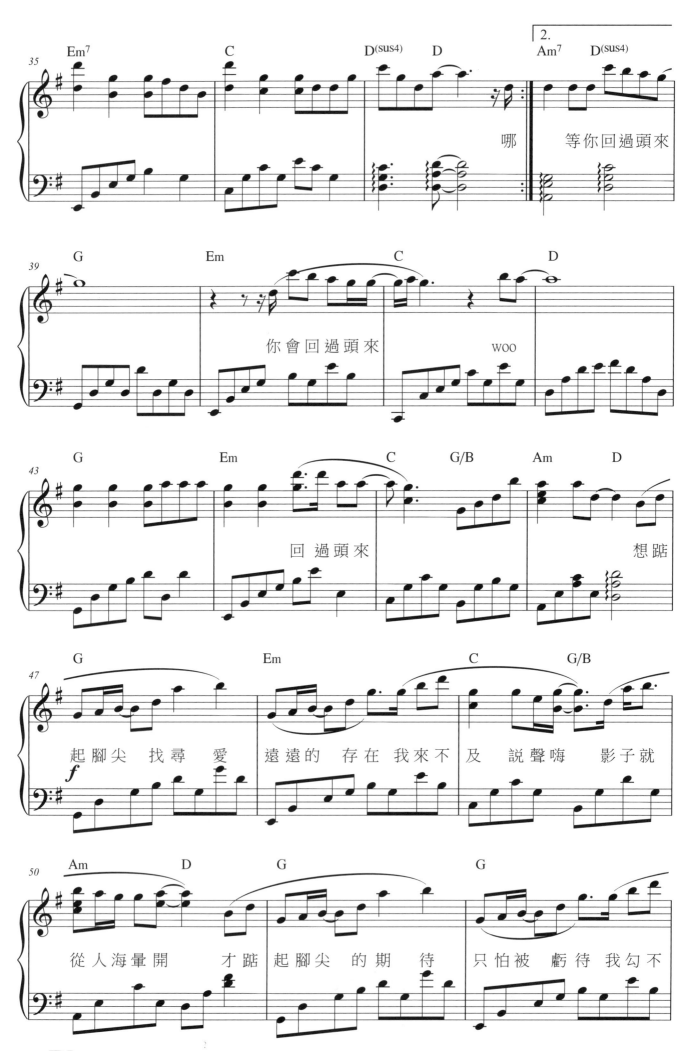

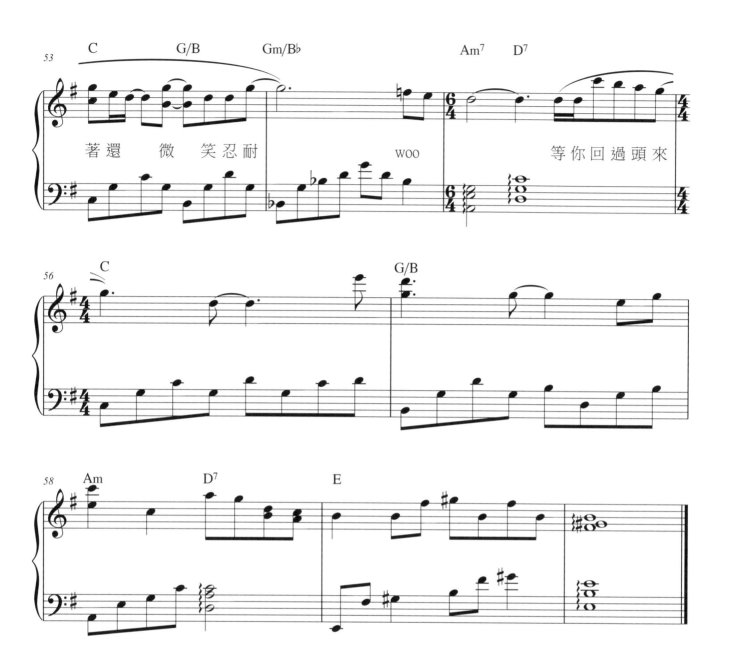

著還　微　笑忍耐　　　　　　　WOO　　　　　　等你回過頭來

你是愛我的

●詞：鄔裕康　●曲：楊陽　●唱：張惠妹

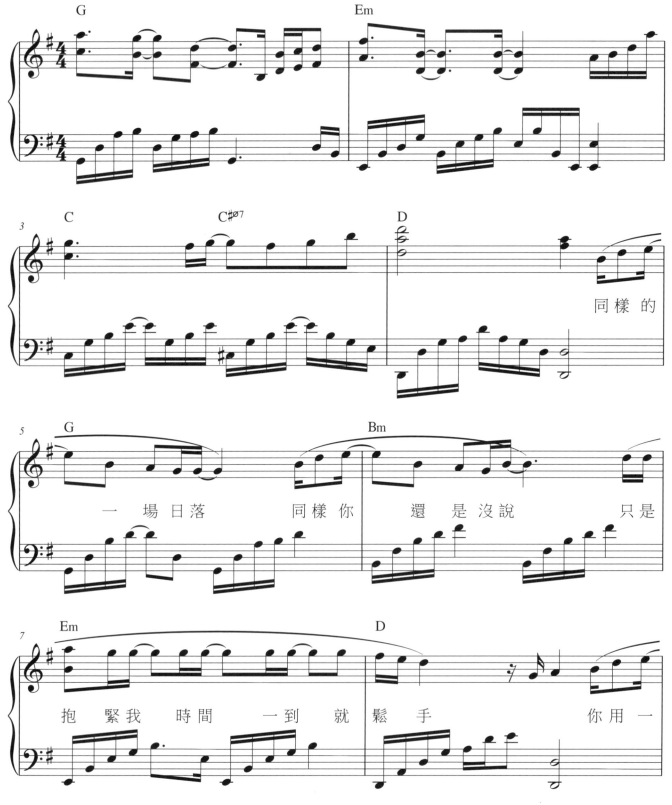

OP：UNIVERSAL MUSIC PUBLISHING LTD

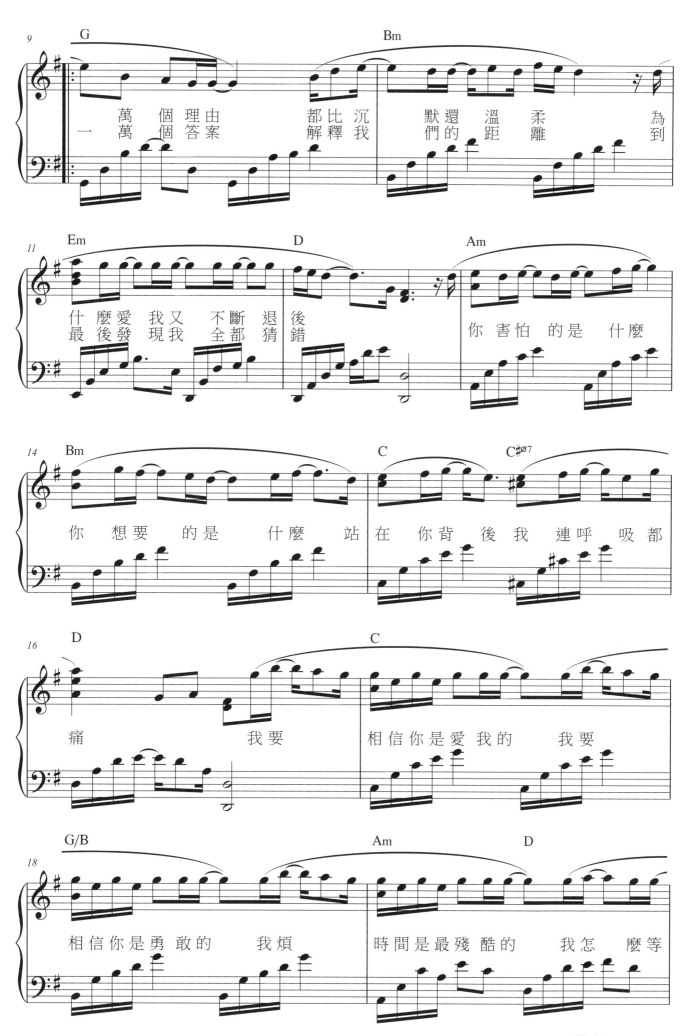

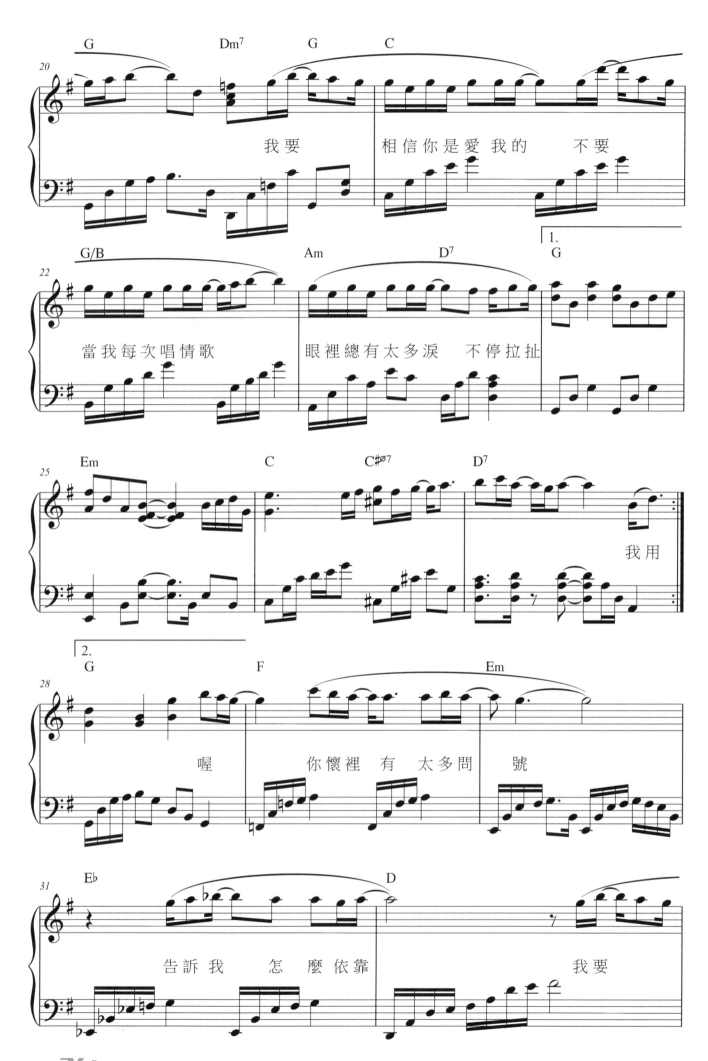

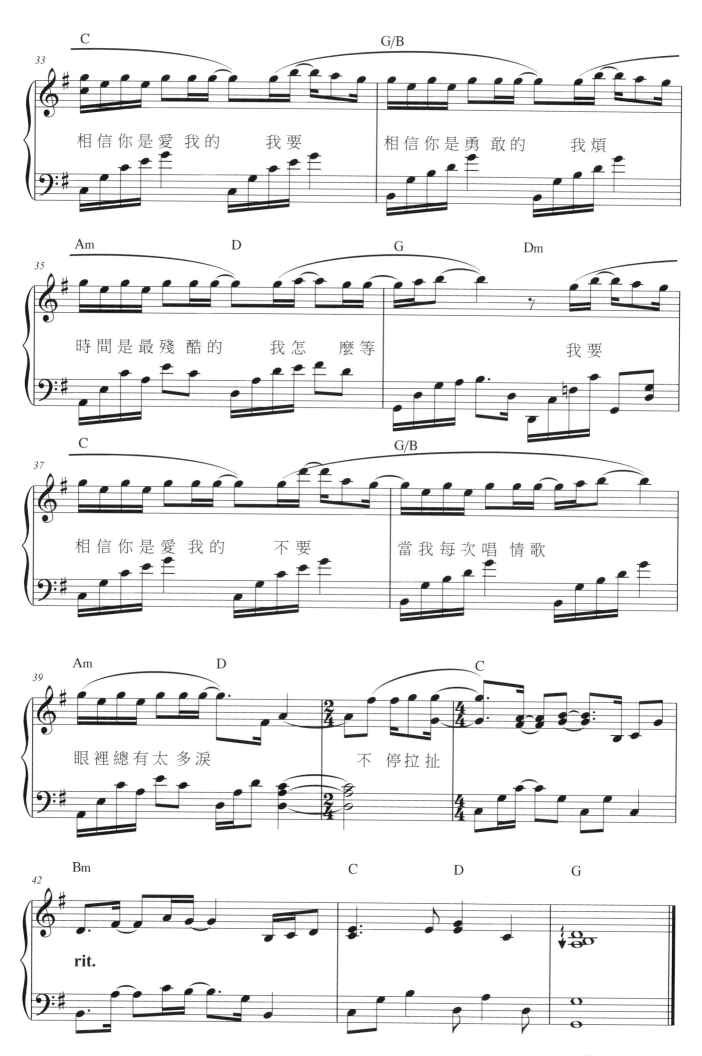

謝謝妳愛我

●詞：謝和弦　●曲：謝和弦　●唱：謝和弦

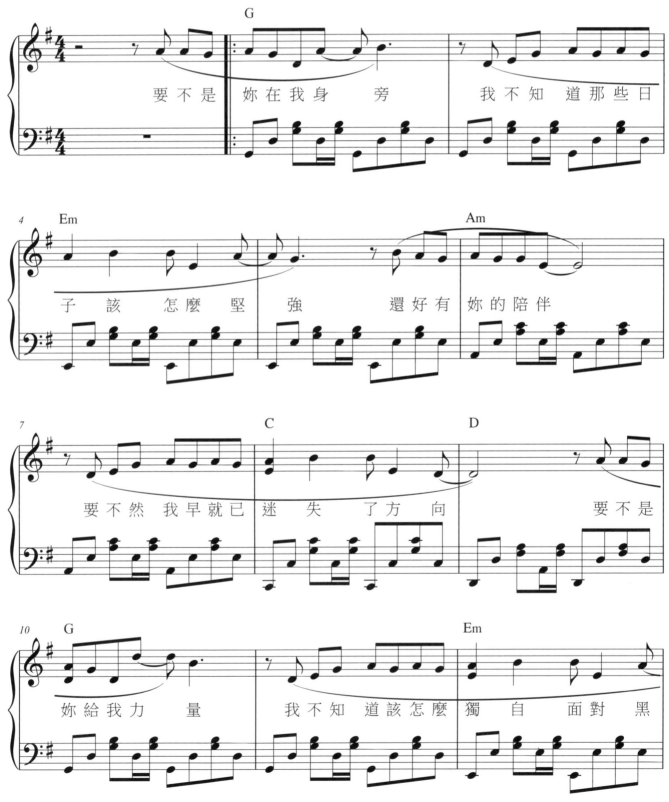

　　OP/SP：亞神音樂娛樂AsiaMuse

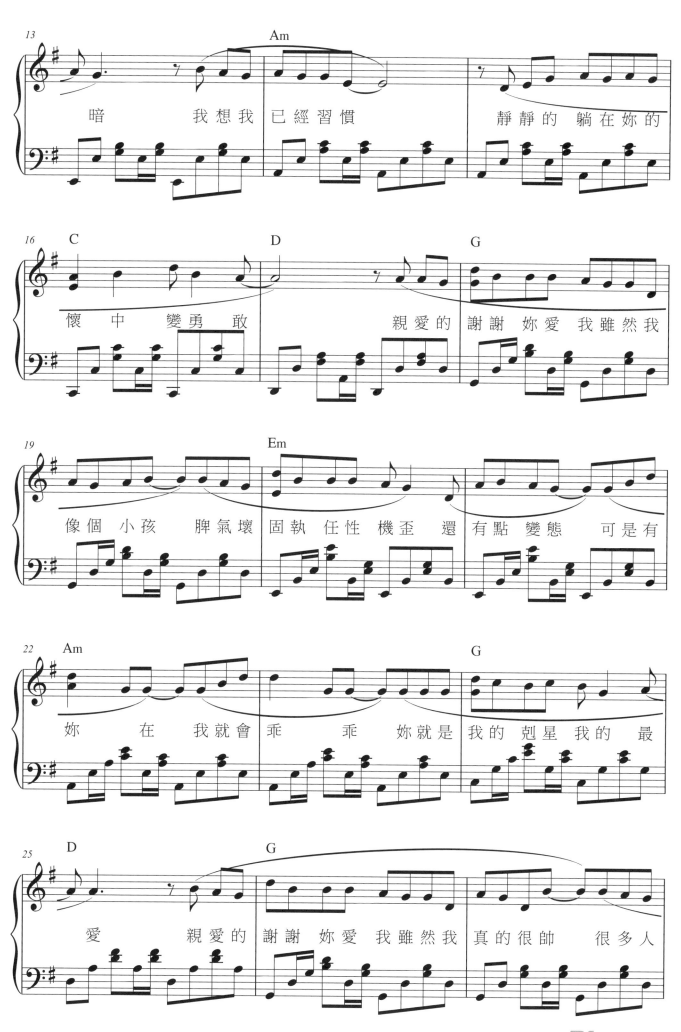

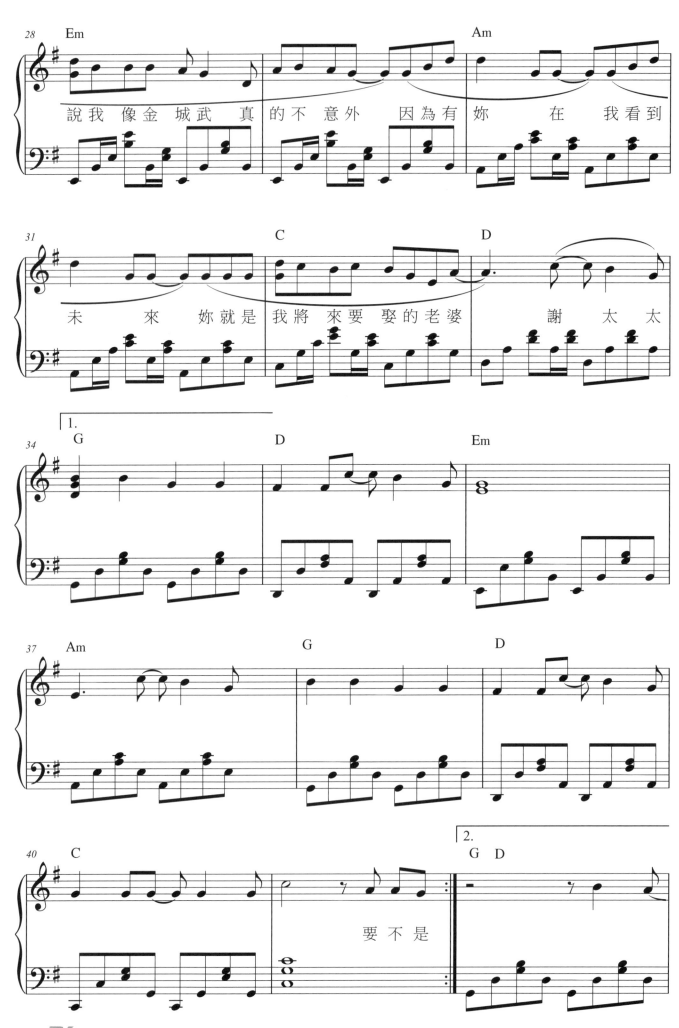

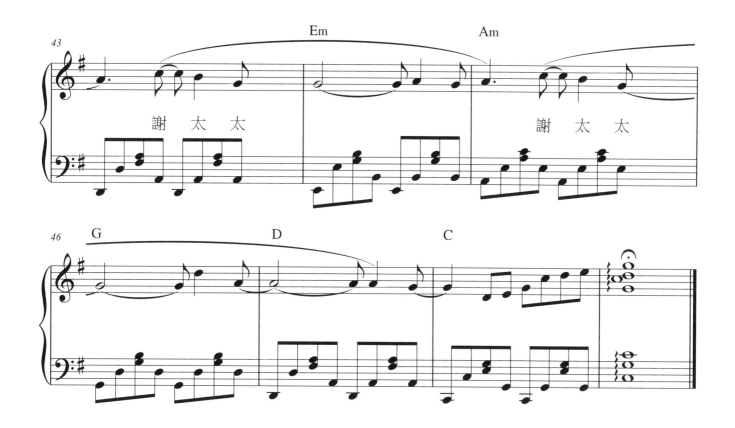

私奔到月球

●詞：阿信　●曲：阿信　●唱：五月天、陳綺貞

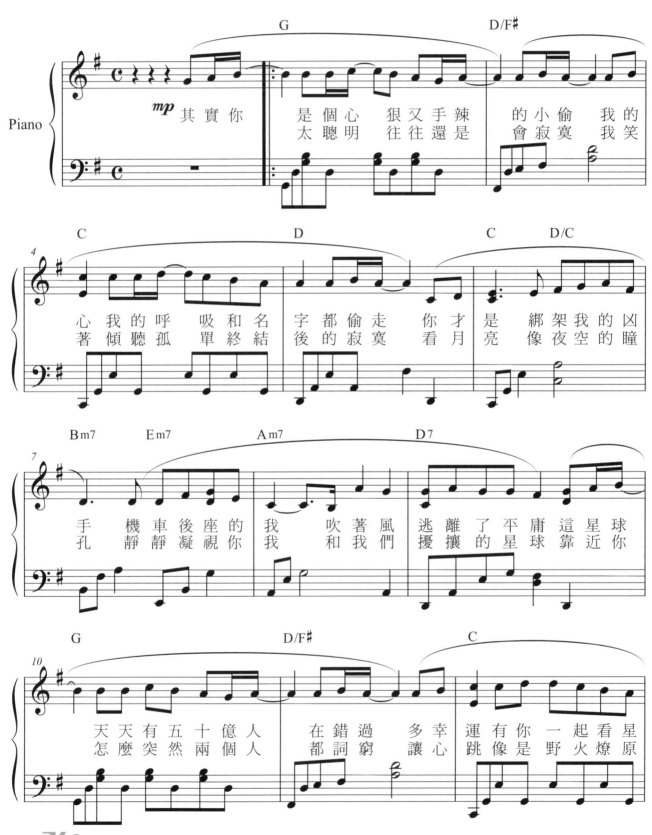

 OP：認真工作室/SP：相信音樂國際股份有限公司

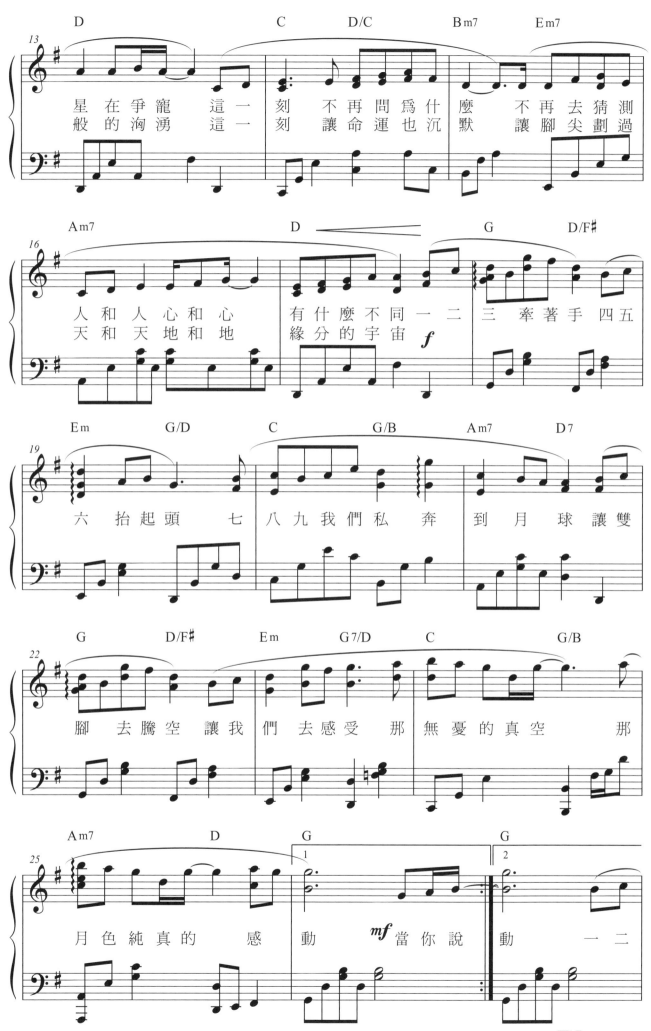

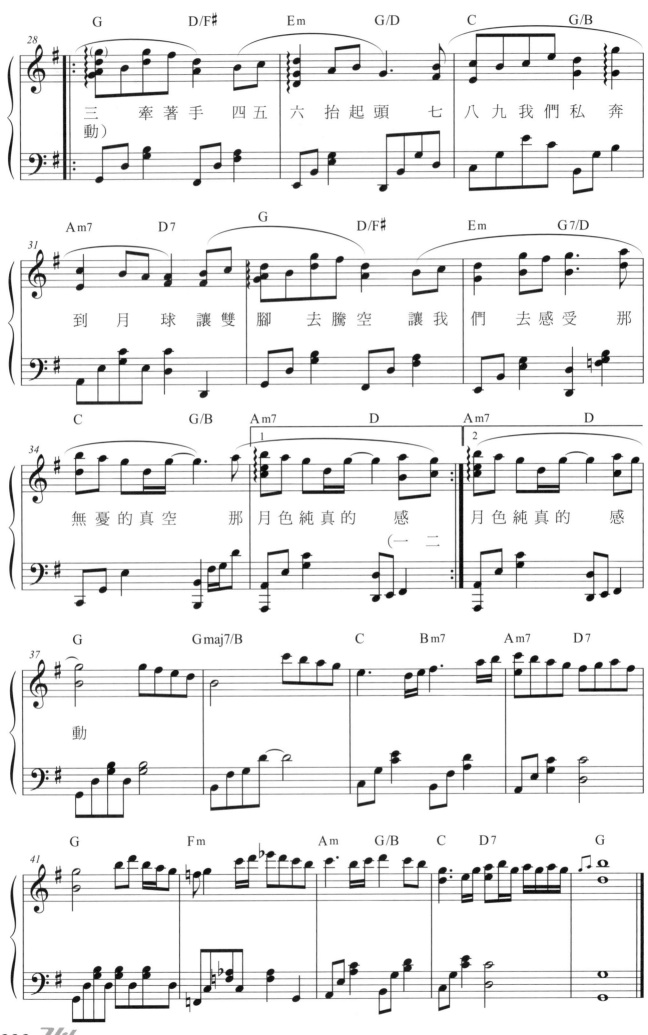

我還是愛著你

●詞：蕭秉治　●曲：蕭秉治　●唱：MP魔幻力量
電視劇《幸福兌換券》片尾曲

Andante ♩ = 68

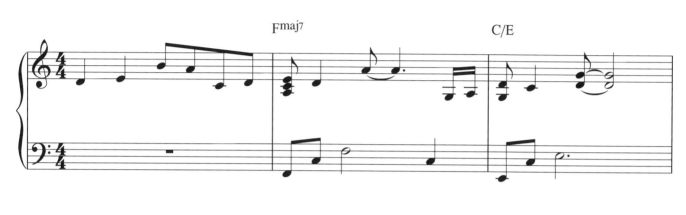

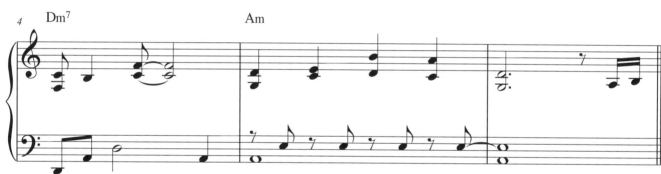

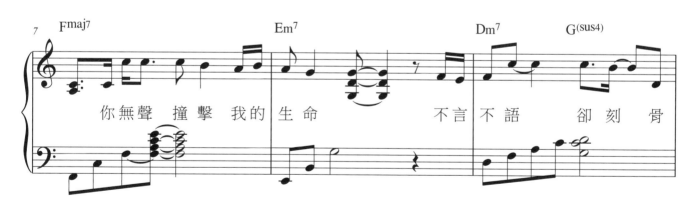

你無聲　撞擊　我的　生命　　　不言　不語　　　卻　刻　骨

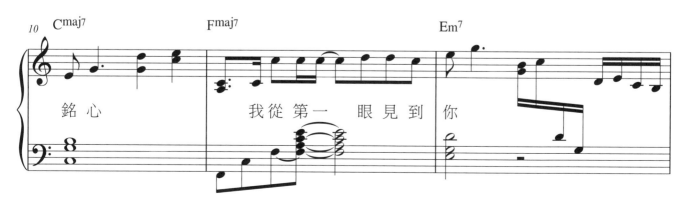

銘　心　　　我從　第一　　眼　見　到　你

OP：相信音樂國際股份有限公司

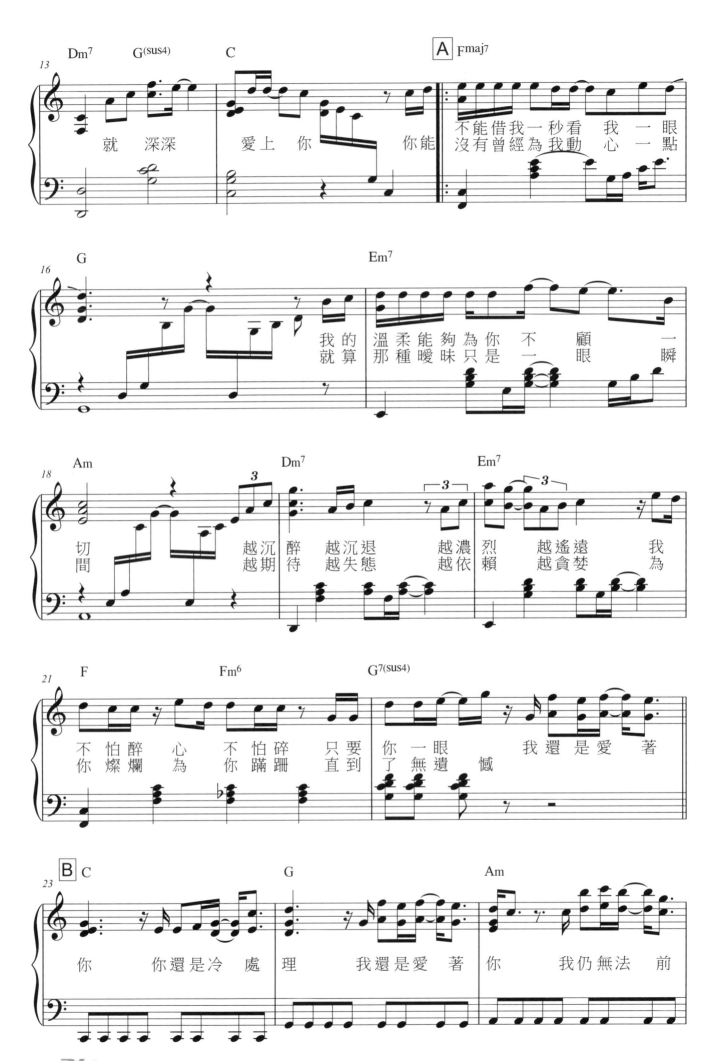

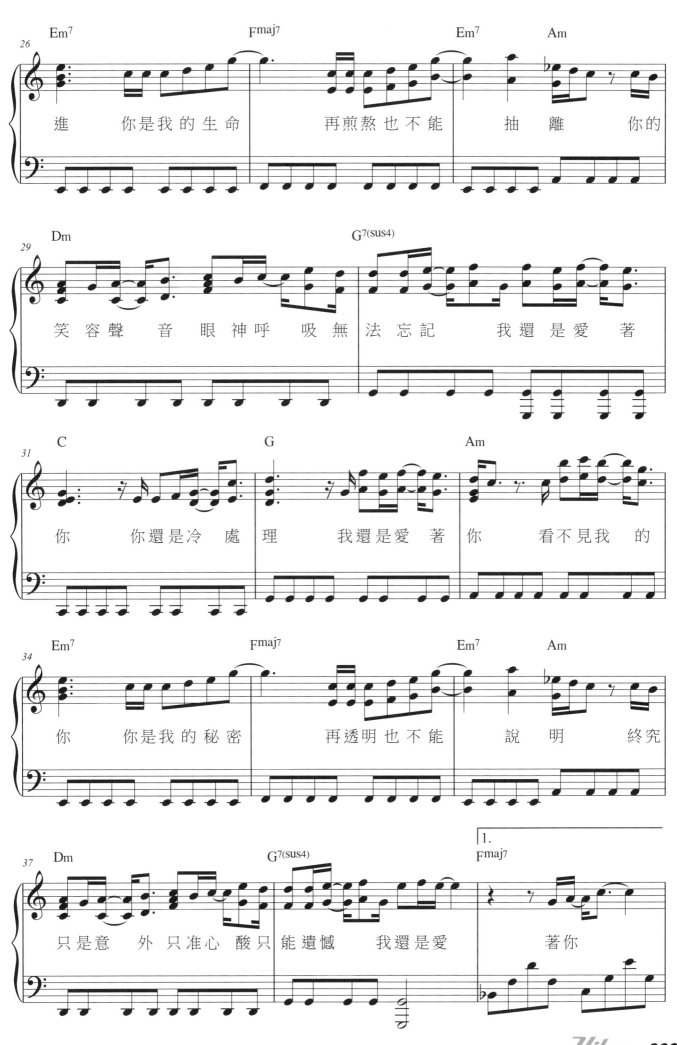

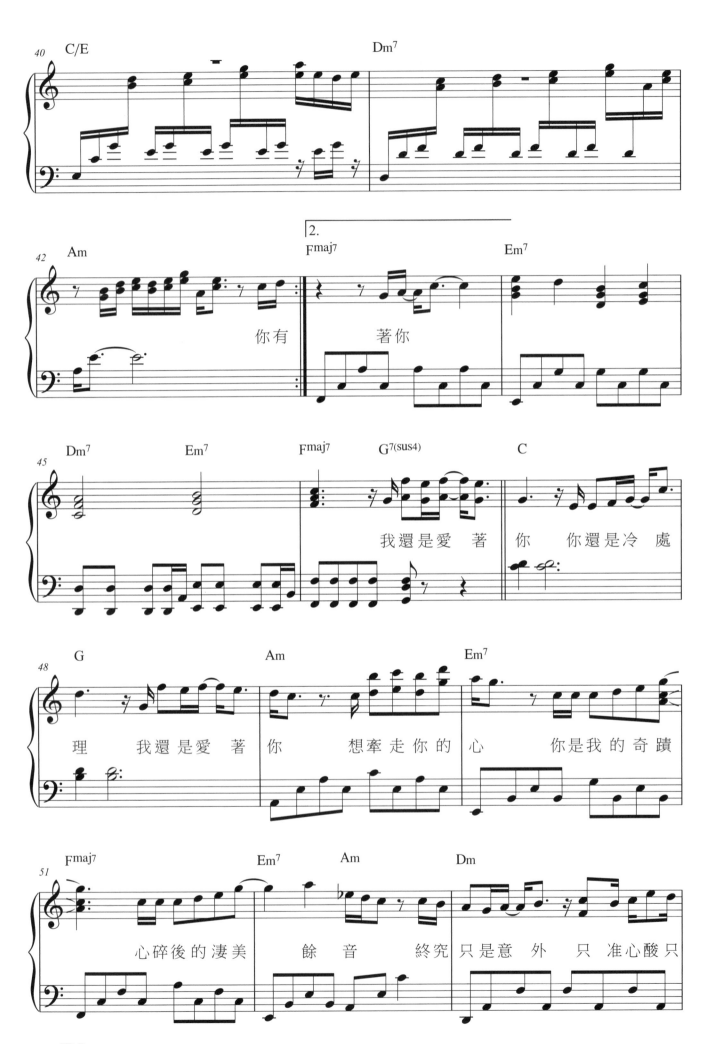

心碎後的淒美　餘音　終究只是意外　只准心酸只

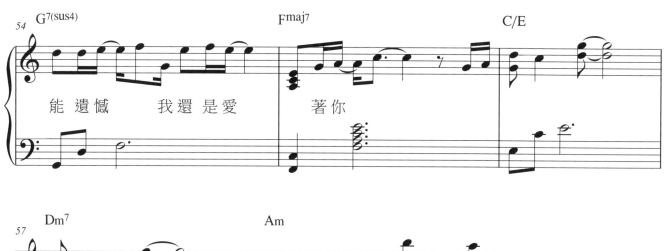

能 遺憾　　我 還 是 愛　　著 你

好朋友的祝福

●詞：鄔裕康　●曲：金大洲　●唱：A-Lin

你的煙　最後　戒

掉　了嗎　　　　這些年　過得　還算　幸福　嗎

OP：avex group　Forward Music Publishing Co., Ltd.

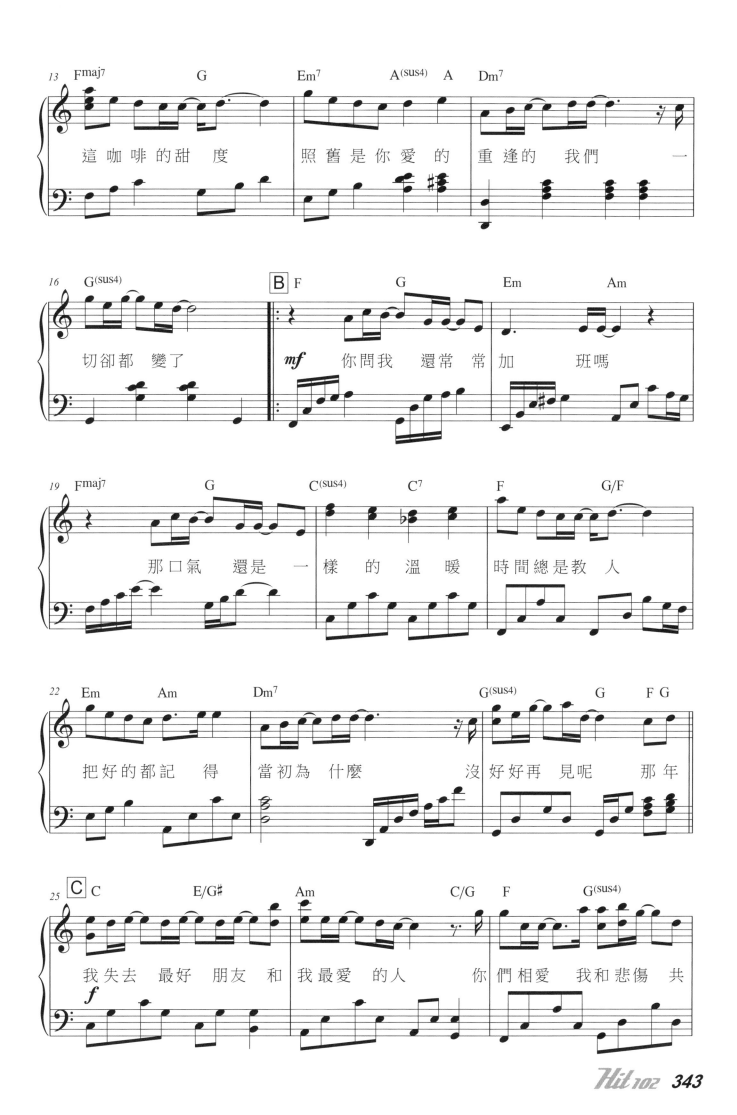

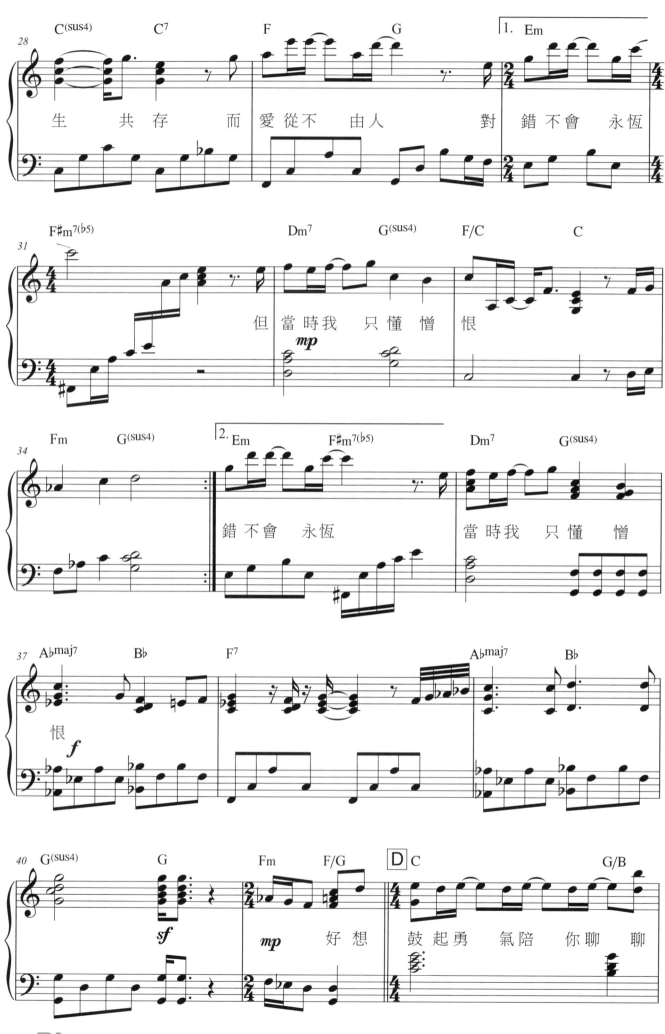

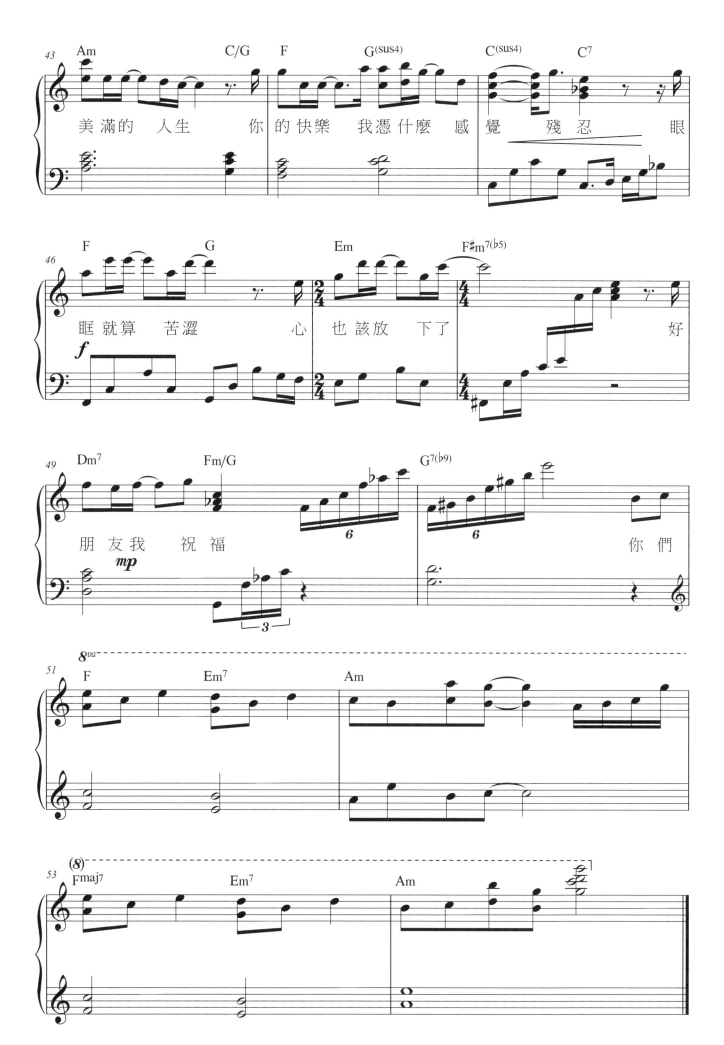

寂寞寂寞就好

●詞：施人誠　●曲：楊子樸　●唱：田馥甄

Andantino ♩ = 82

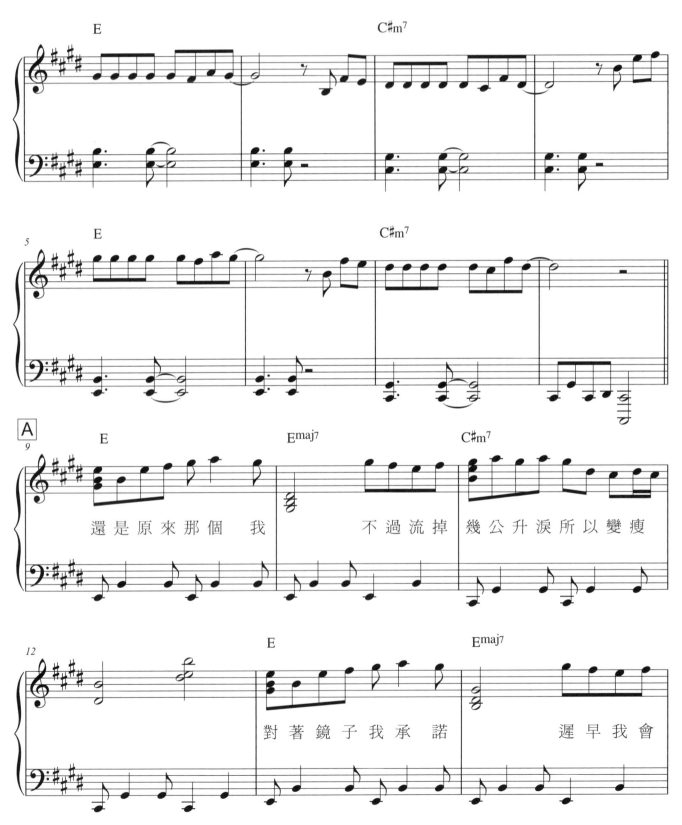

還是原來那個 我　不過流掉 幾公升淚所以變瘦

對著鏡子我承 諾　遲早我會

OP：HIM Music Publishing Inc.

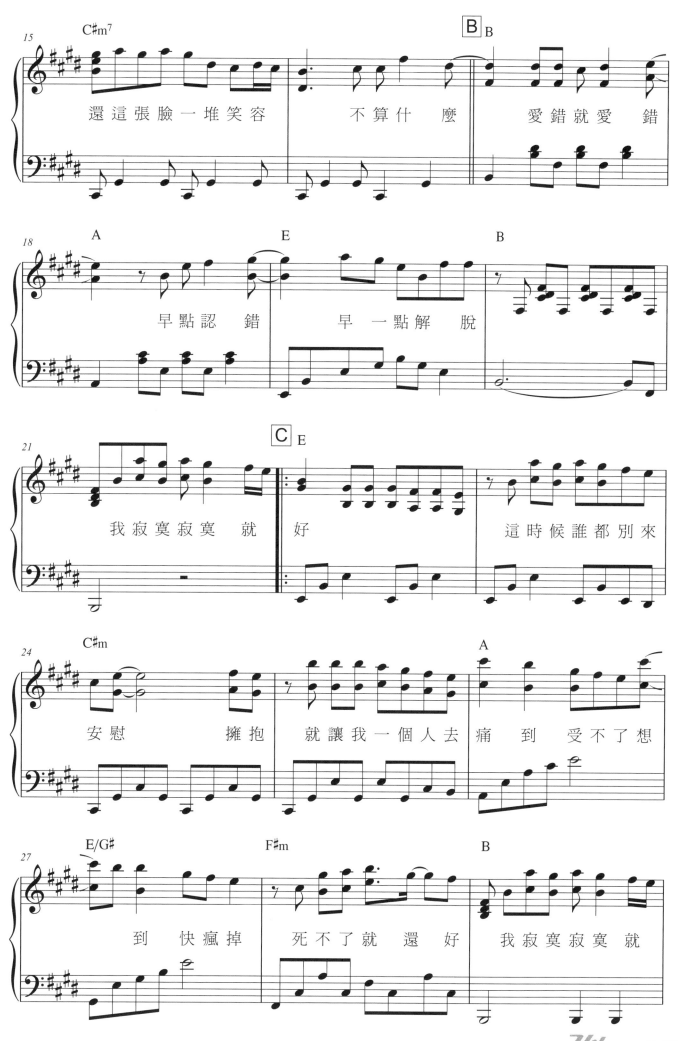

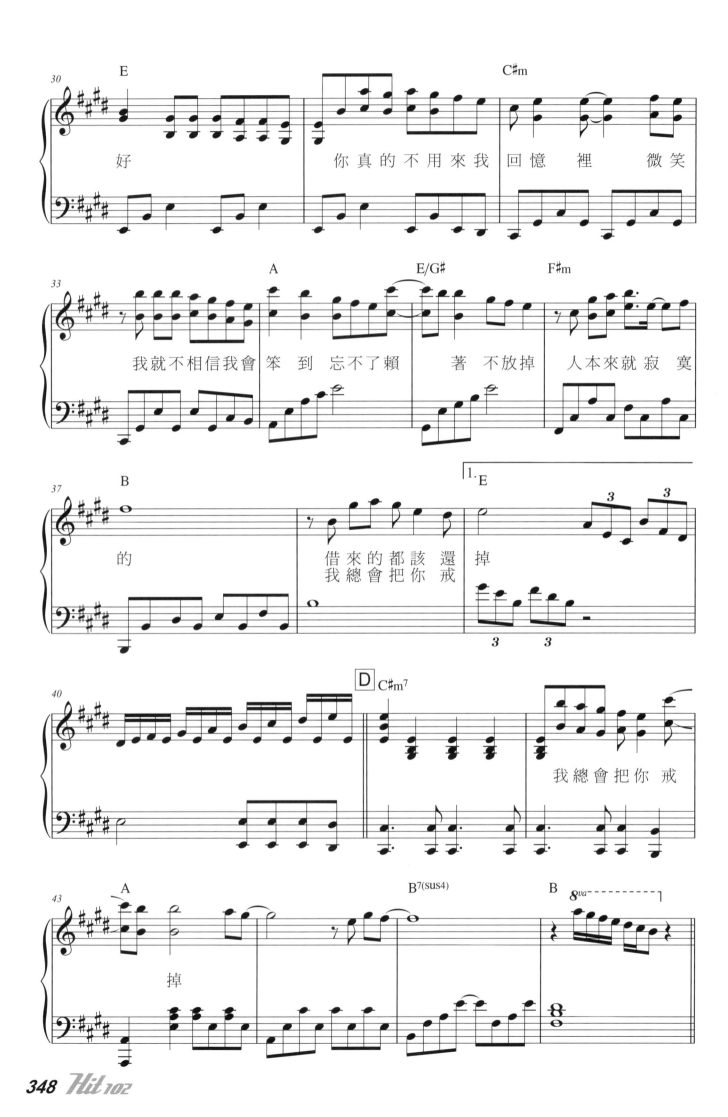

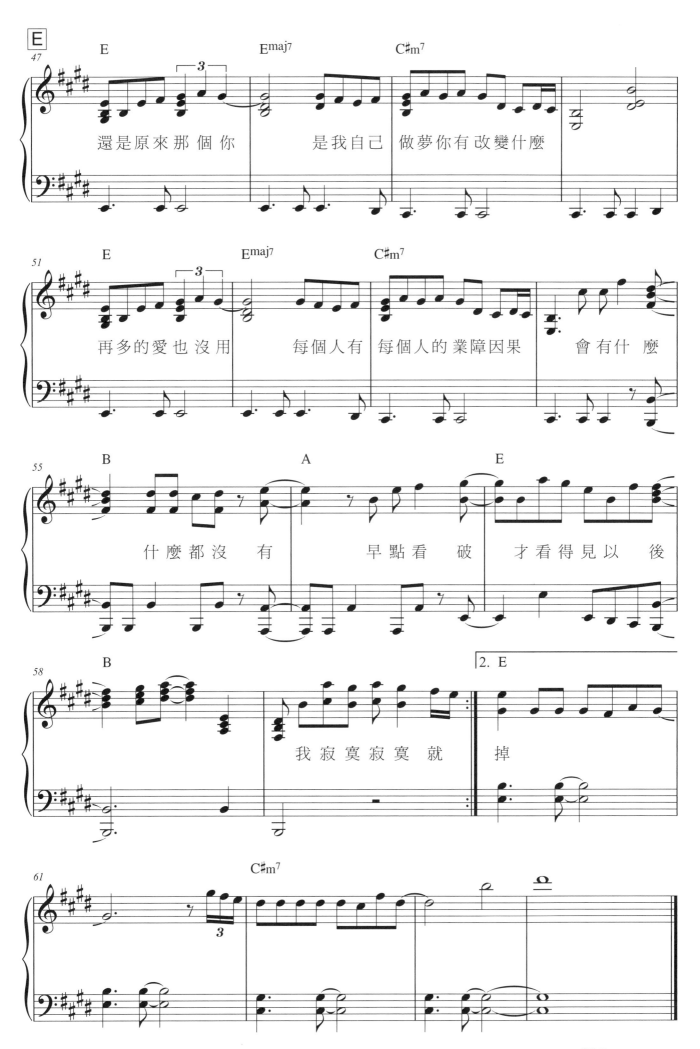

說好的幸福呢

●詞：方文山　●曲：周杰倫　●唱：周杰倫

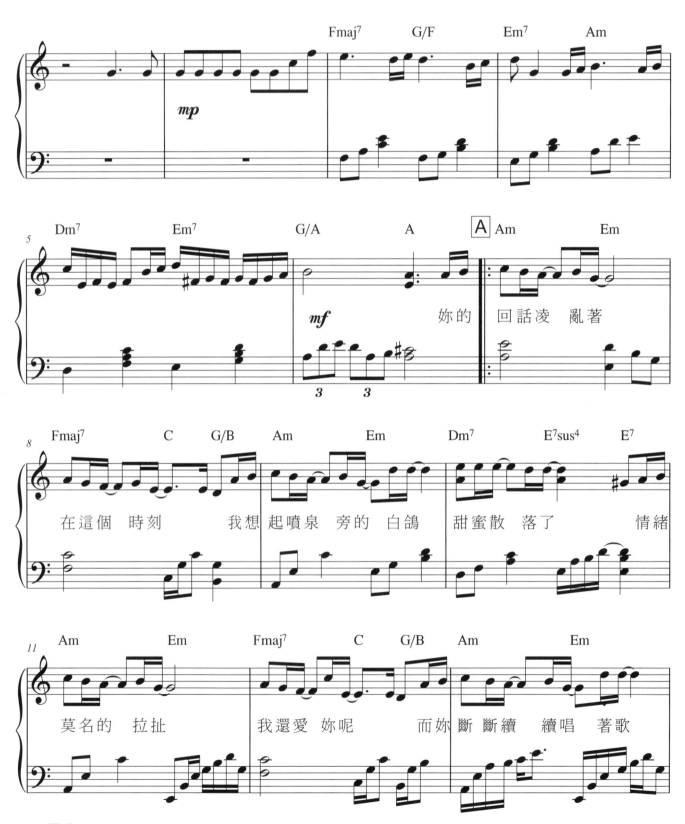

OP：JVR Music Int'l Ltd.

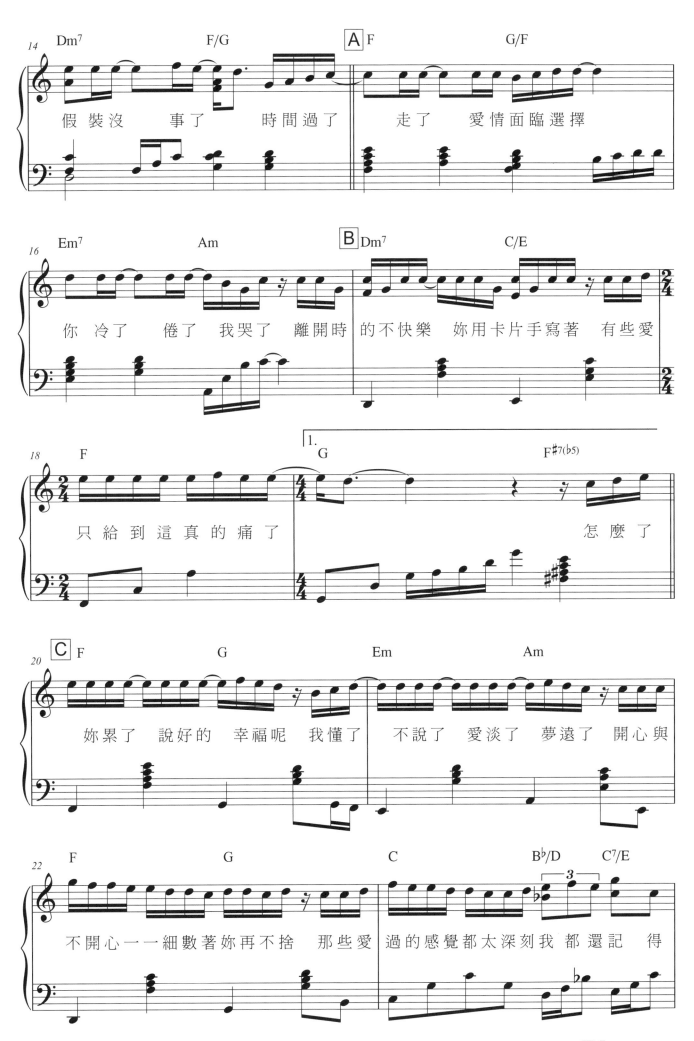

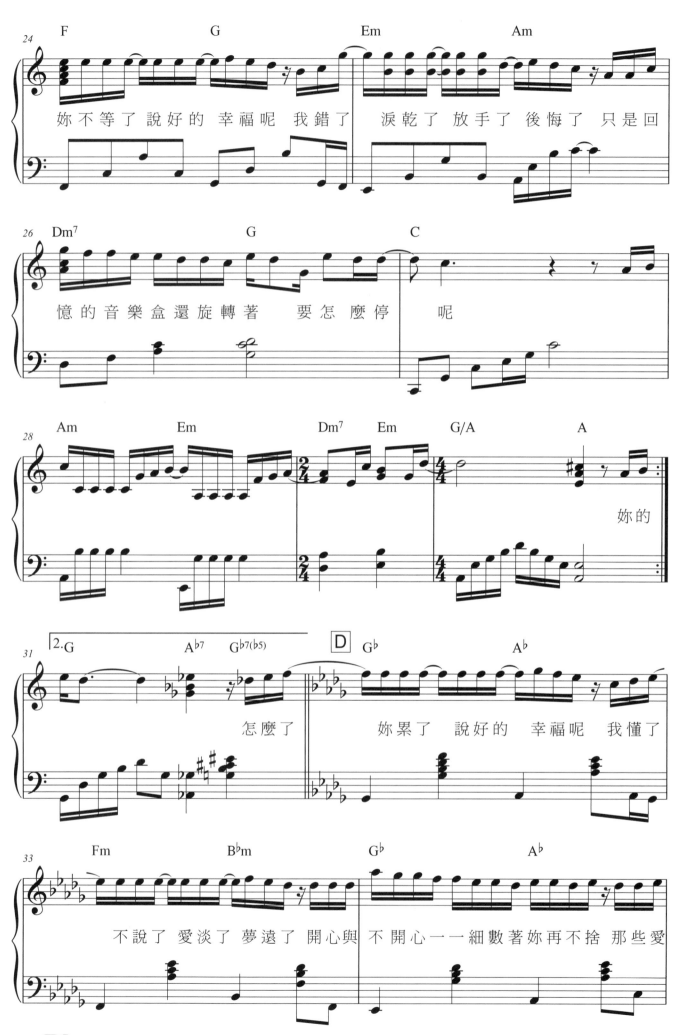

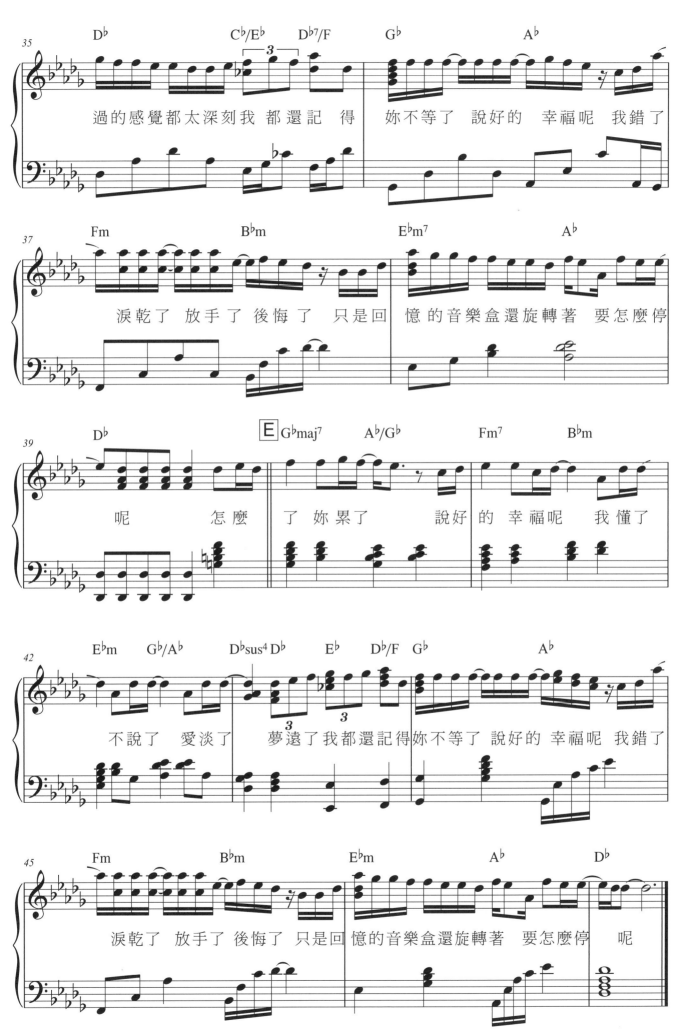

以後別做朋友

●詞：吳易緯 ●曲：周興哲 ●唱：周興哲
電視劇《16個夏天》片尾曲

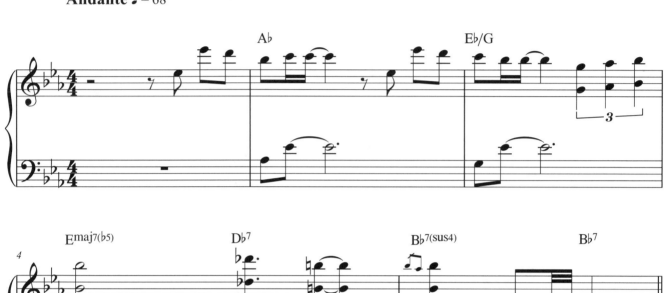

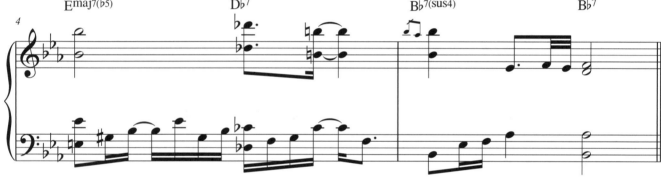

習慣聽你分享生 活 細節 害怕破壞完美的

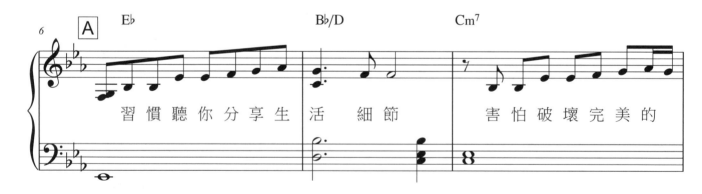

平 衡點 保持著距離一顆 心的遙遠 我的

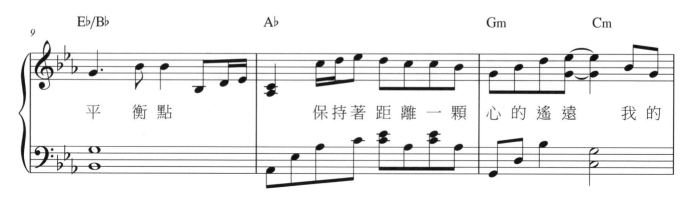

OP：UNIVERSAL MUSIC PUBLISHING LTD

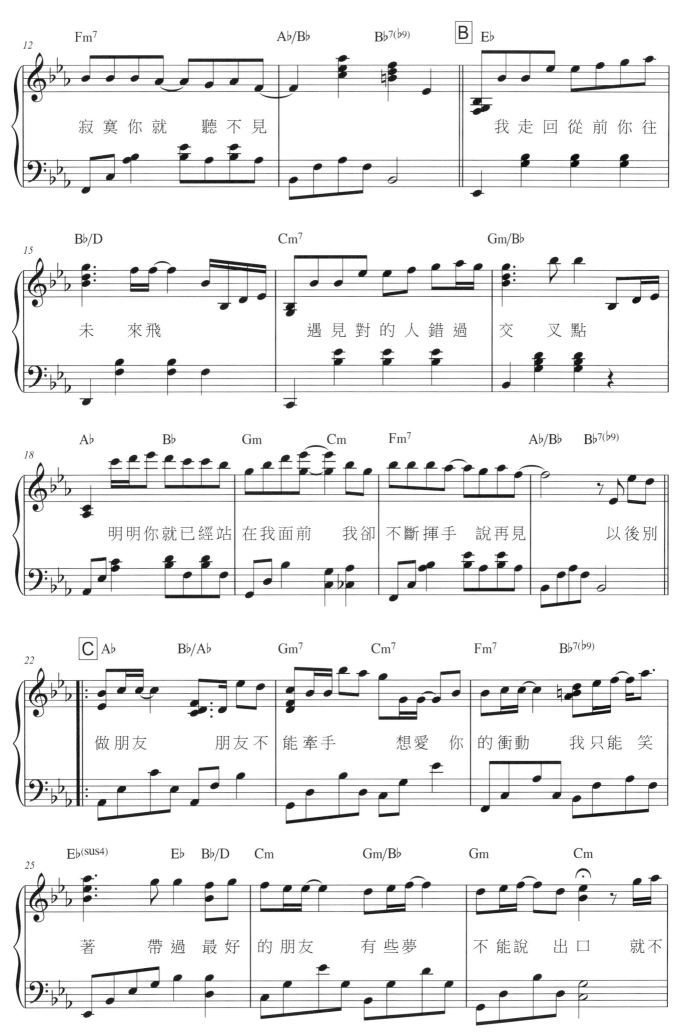

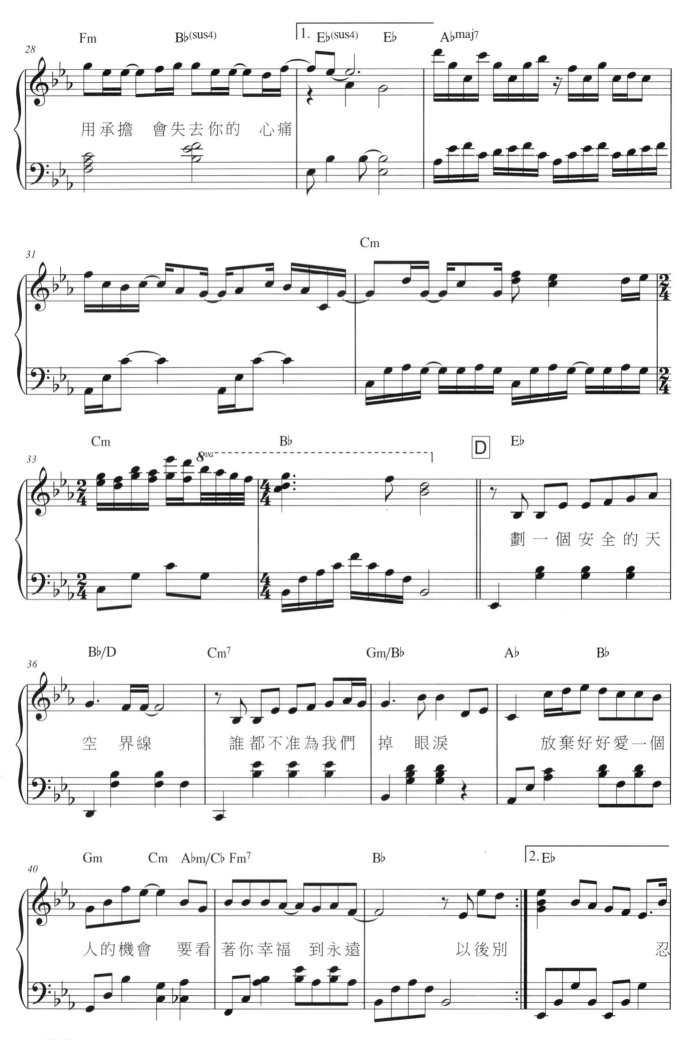

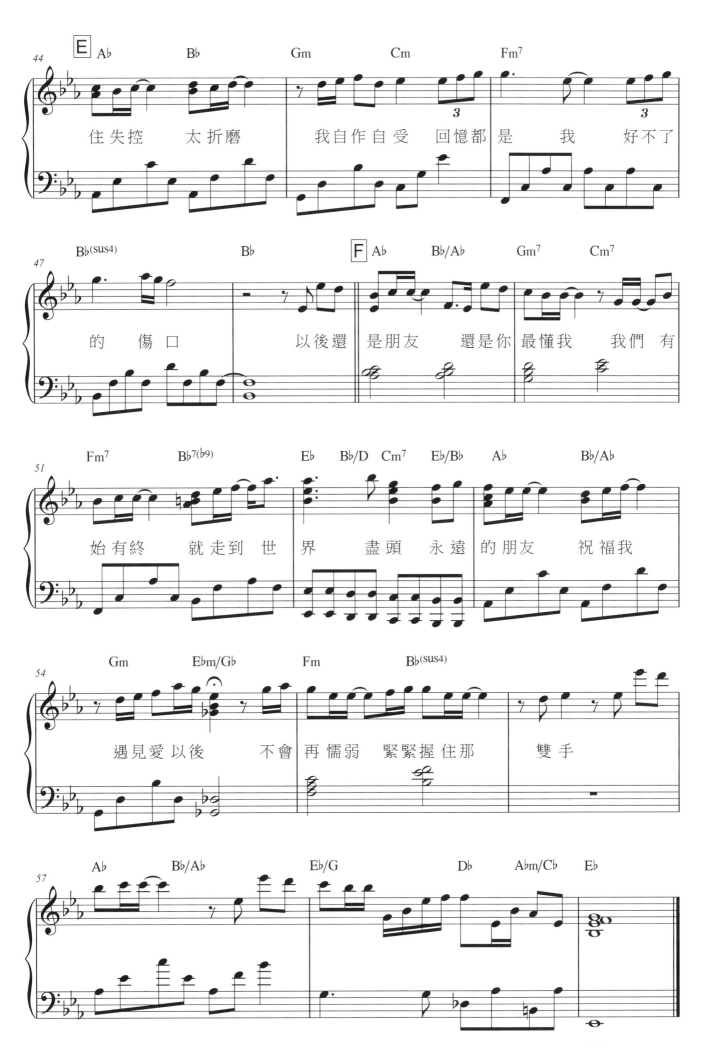

很久很久以後

● 詞：非非　●曲：非非　●唱：范瑋琪
韓劇《我的鬼神君》片頭曲、《上流愛情》片尾曲

Moderato ♩=100

跟你喝的第一杯啤　酒

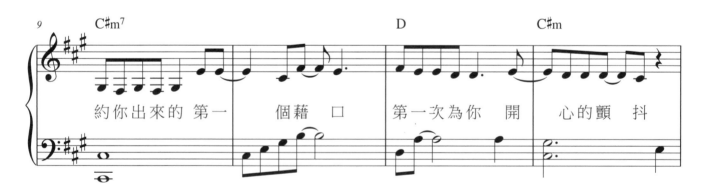

約你出來的 第一　個藉 口　第一次為你 開　心的顫 抖

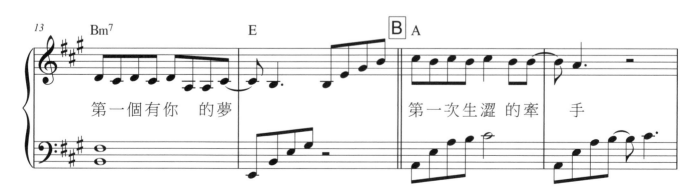

第一個有你　的夢　第一次生澀的牽　手

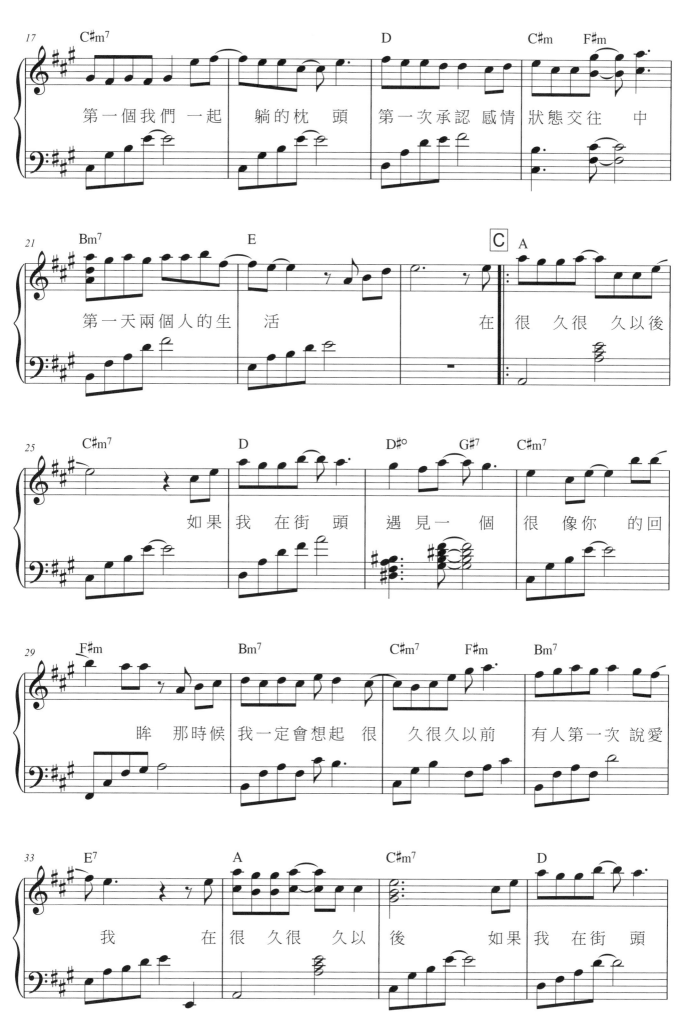

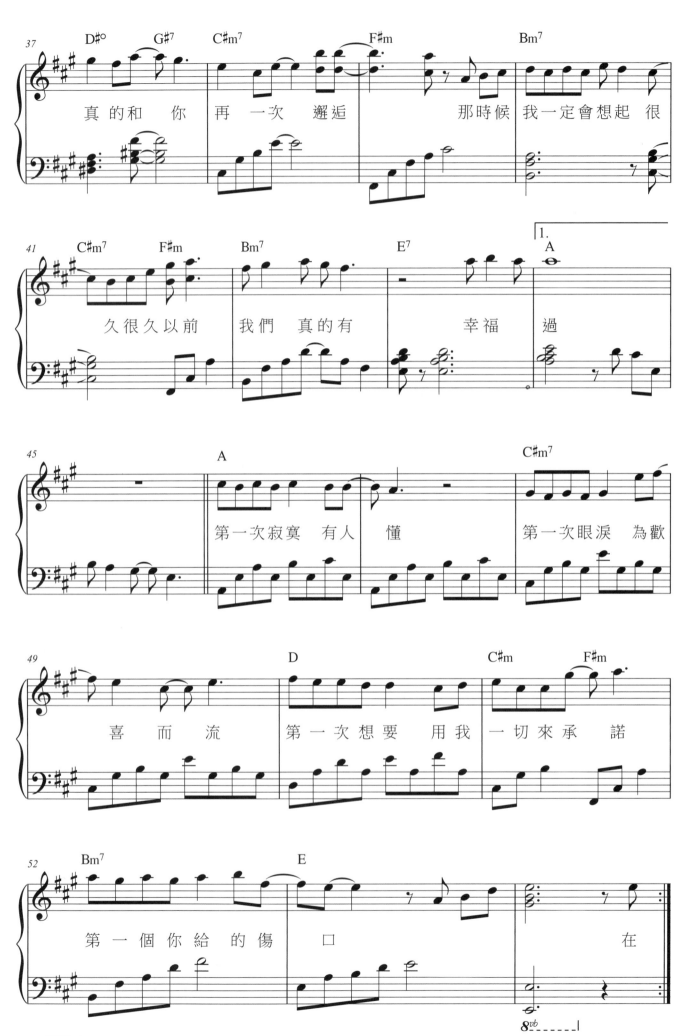

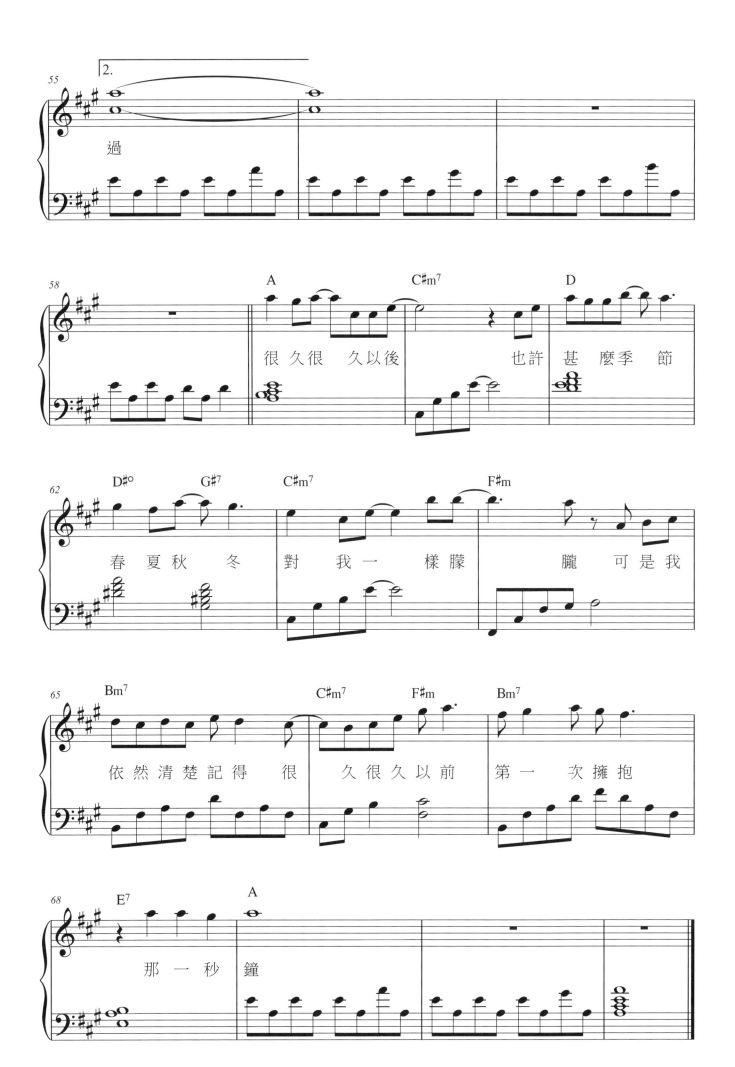

如果你也聽說

●詞：李焯雄　●曲：周杰倫　●唱：張惠妹

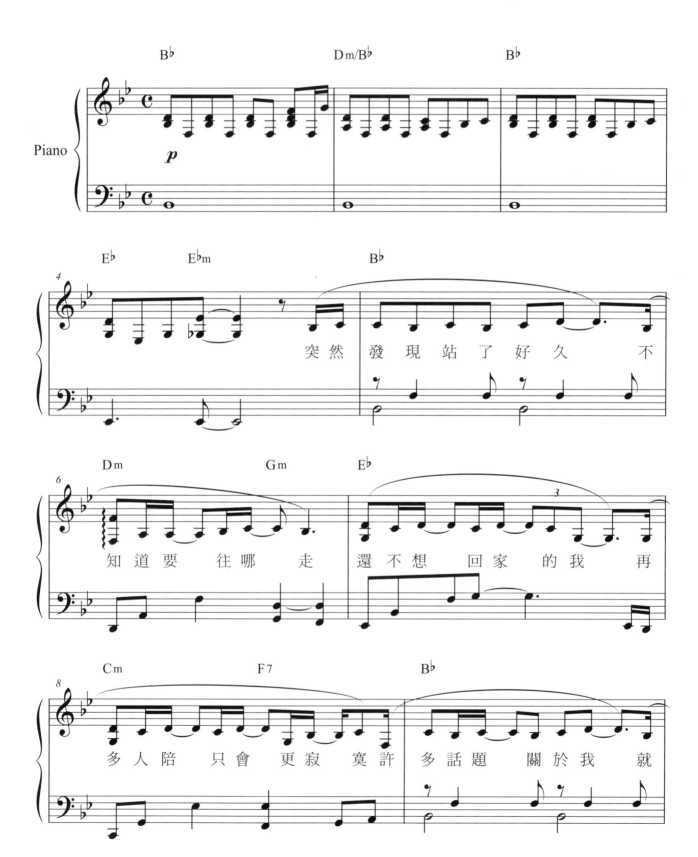

突然 發現站了好久 不知道要 往哪 走 還不想 回家 的我 再多人陪 只會 更寂 寞許 多話題 關於我 就

OP：JVR Music Int'1 Ltd. Musechic Ltd.(Admin by SONY/ATV Music Publishing(HK))
SP：Sony Music Publishing (Pte) Ltd. Taiwan Branch

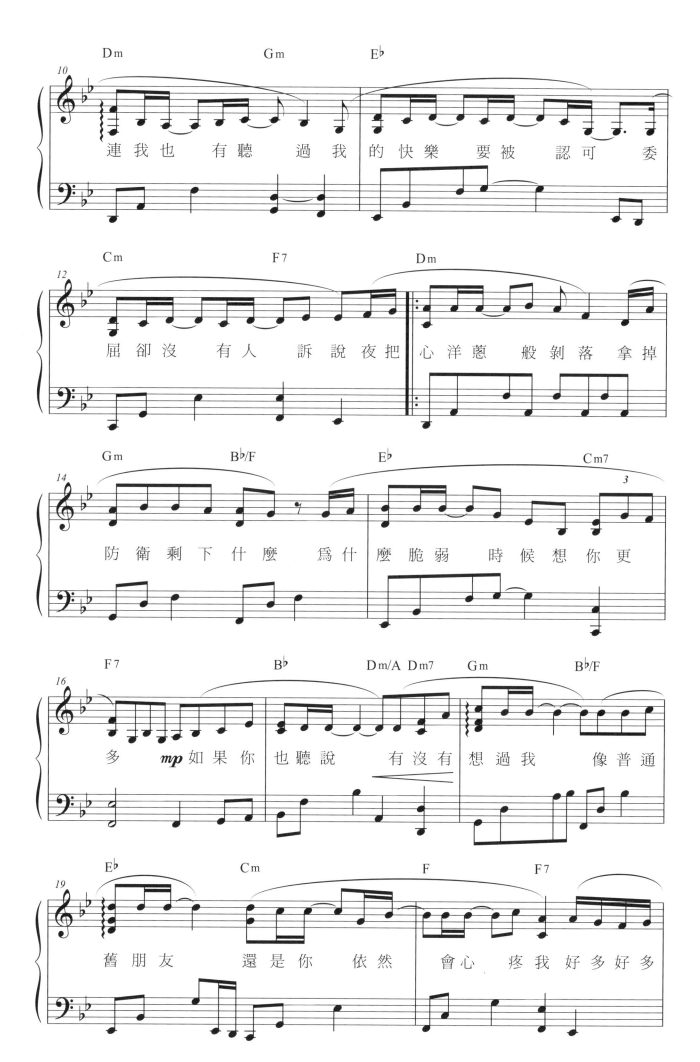

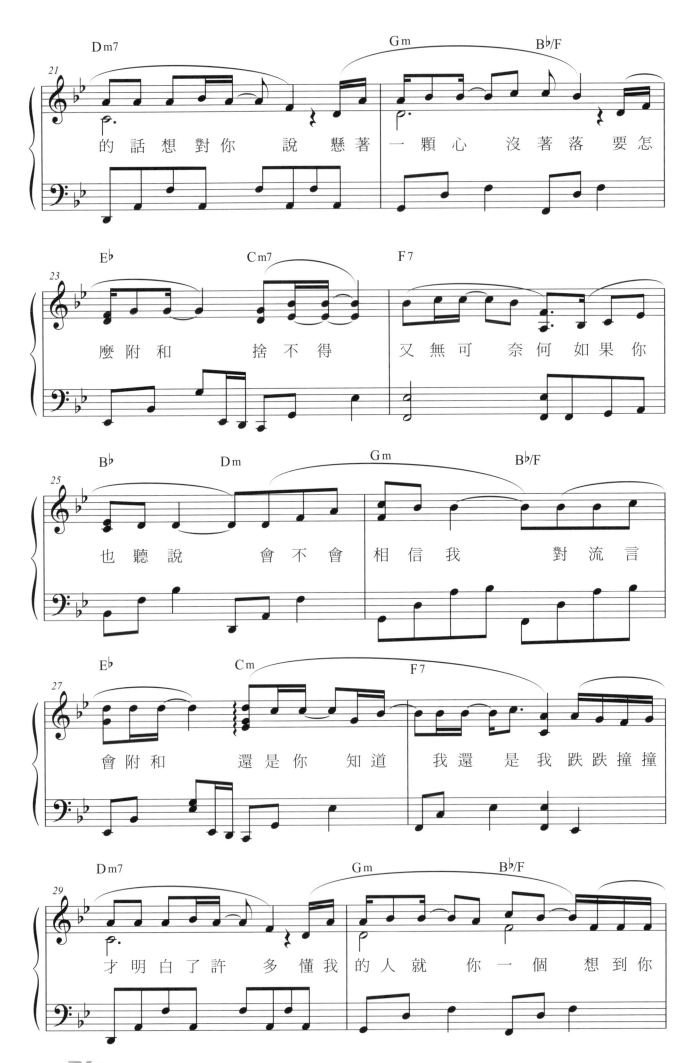

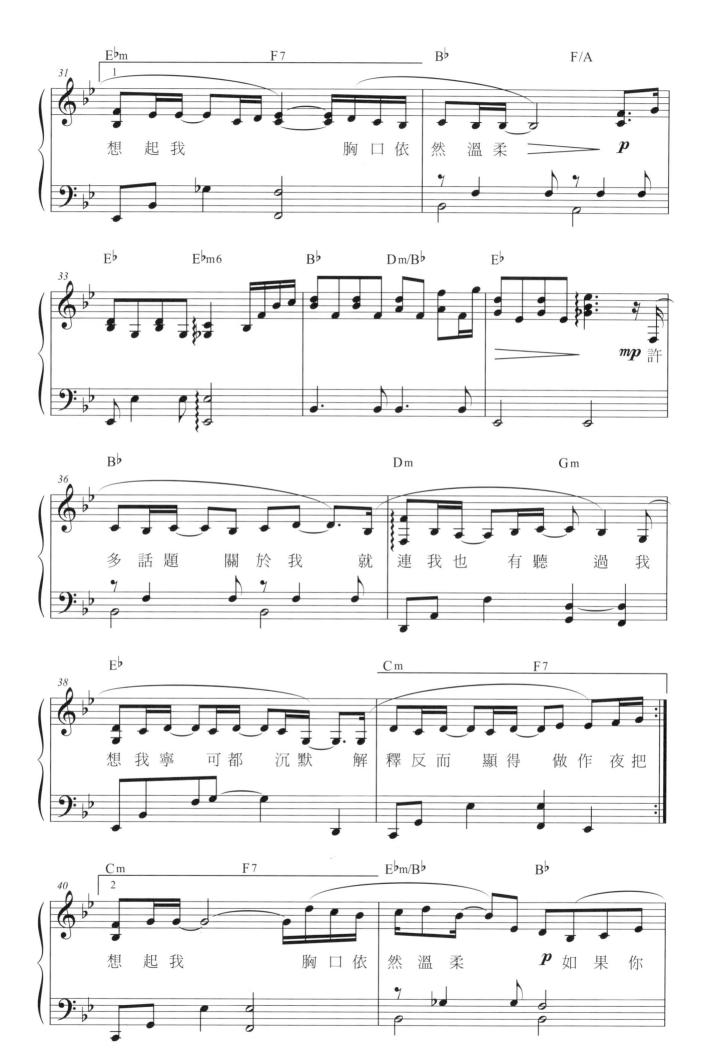

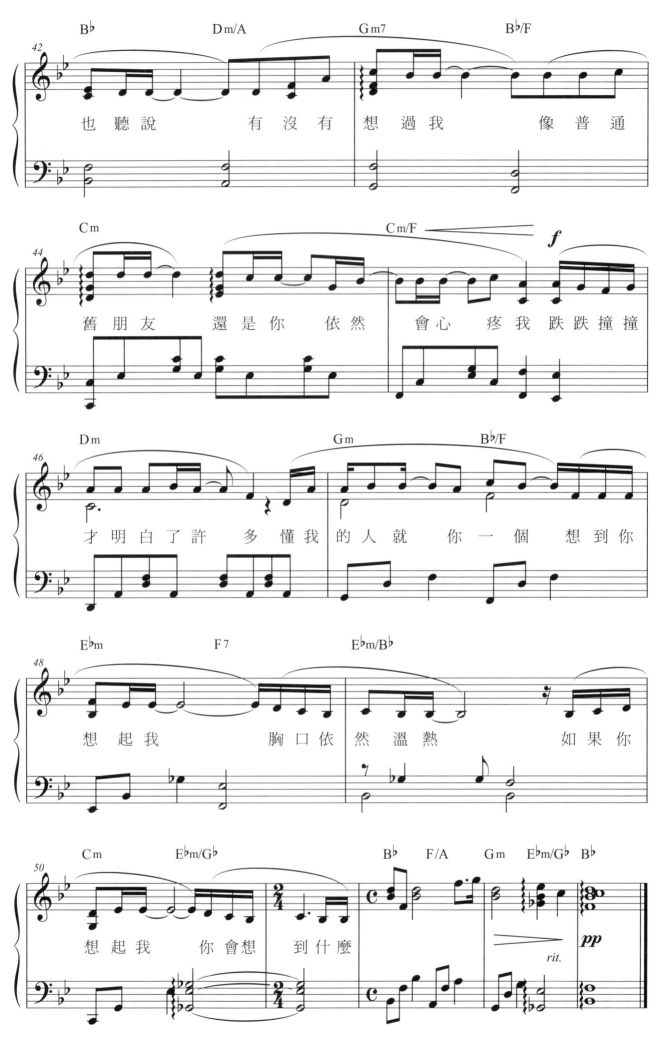

也聽說　　有沒有　想過我　　　像普通

舊朋友　還是你　依然　　會心 疼我 跌跌撞撞

才明白了許　多懂我 的人就　你一個 想到你

想起我　　胸口依 然溫熱　　　如果你

想起我　你會想　到什麼

不能說的秘密

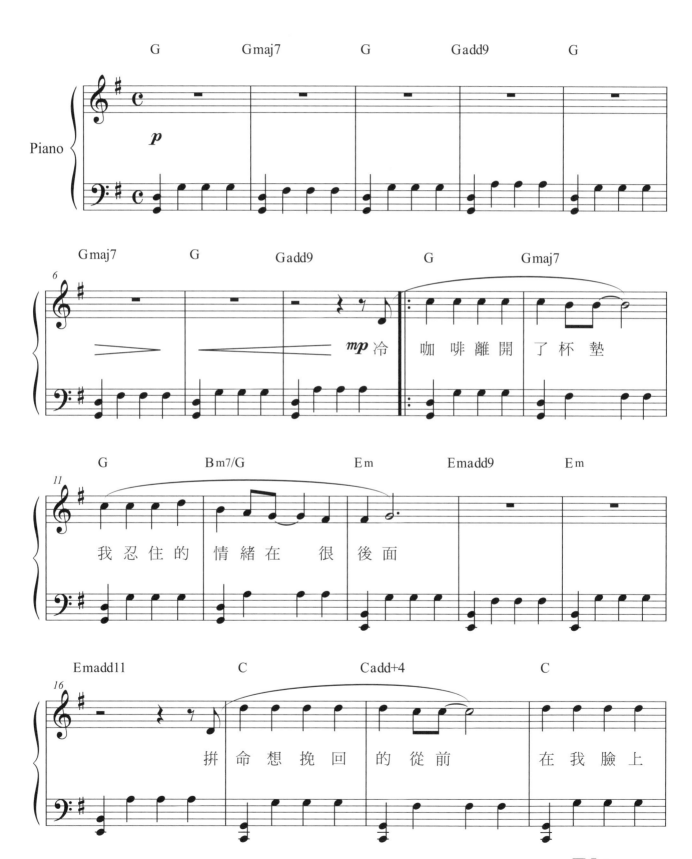

●詞：方文山 ●曲：周杰倫 ●唱：周杰倫

電影《不能說的秘密》主題曲

OP：JVR Music Int' 1 Ltd.

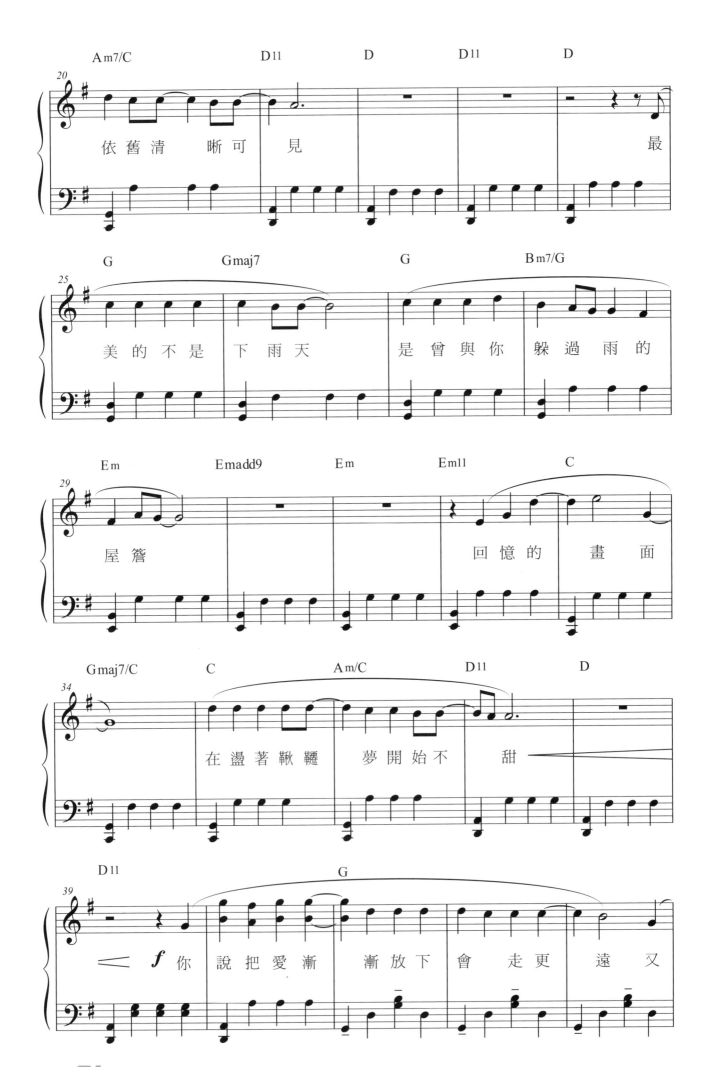

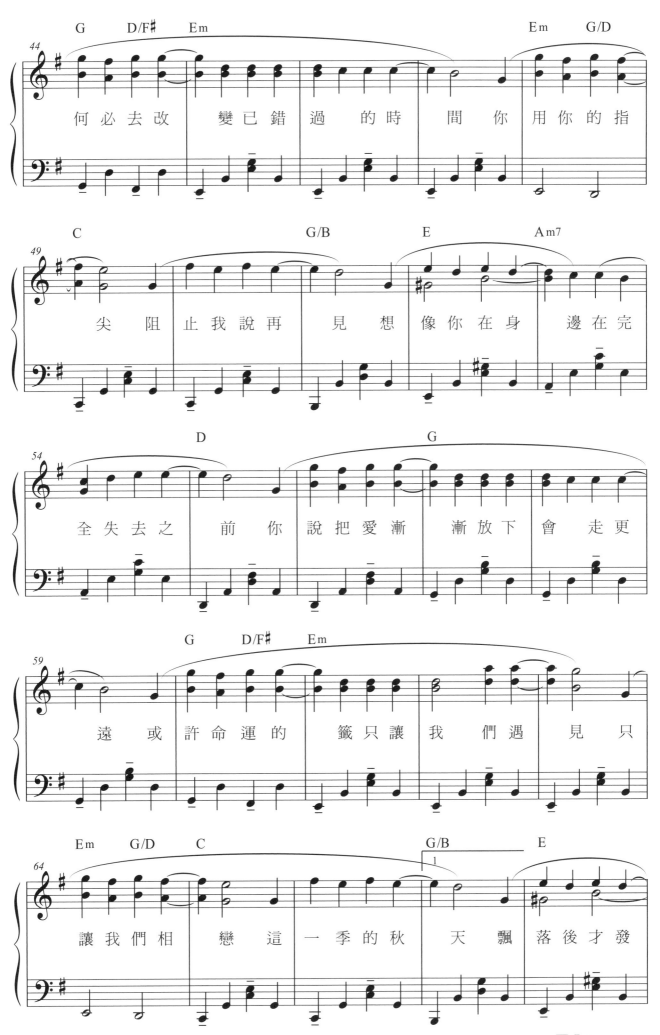

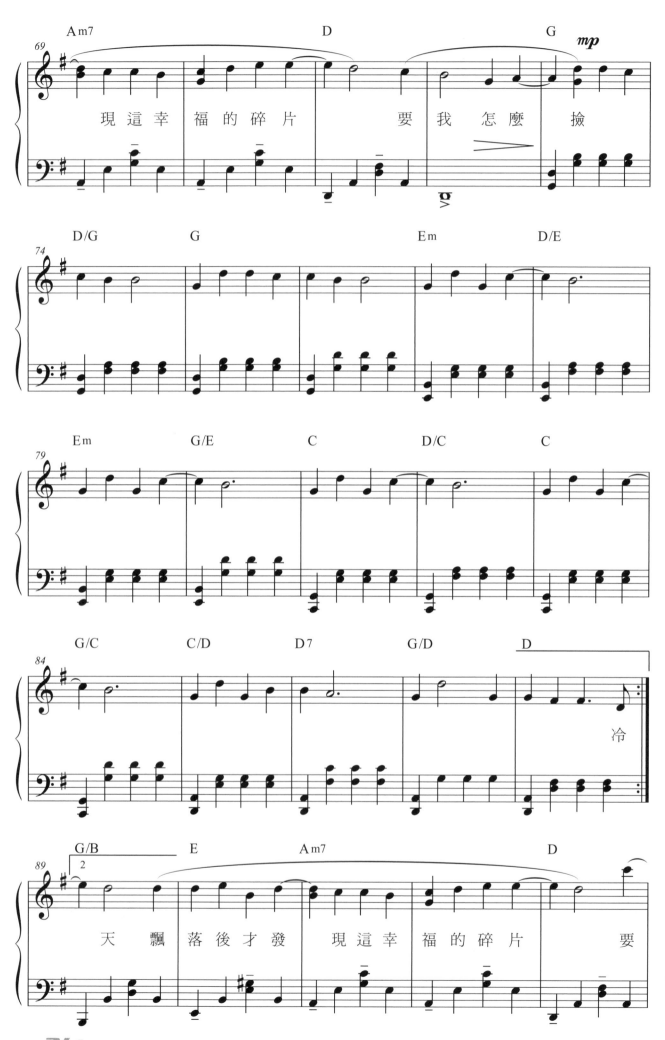

現這幸福的碎片　　　要我怎麼撿

天飄落後才發　現這幸福的碎片　　要

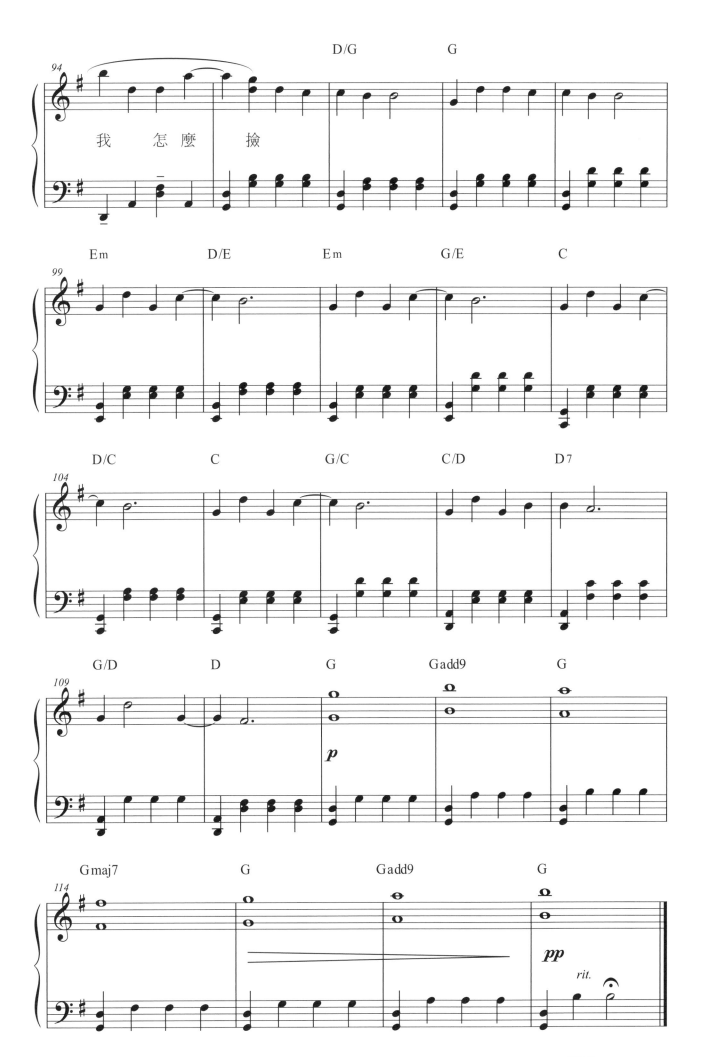

我　怎麼　撿

愛著愛著就永遠

●詞：徐世珍/吳輝福　●曲：張簡君偉　●唱：田馥甄

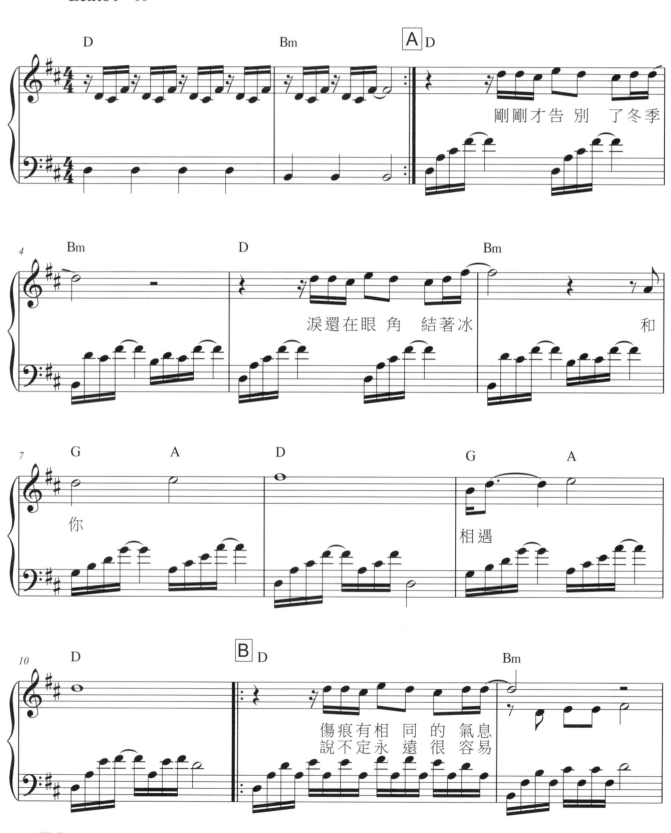

剛剛才告別　了冬季

淚還在眼　角　結著冰　　　　　　　和

你　　　　　　相遇

傷痕有相　同　的　氣息
說不定永　遠　很　容易

OP：HIM Music Publishing Inc.　UNIVERSAL MUSIC PUBLISHING LTD

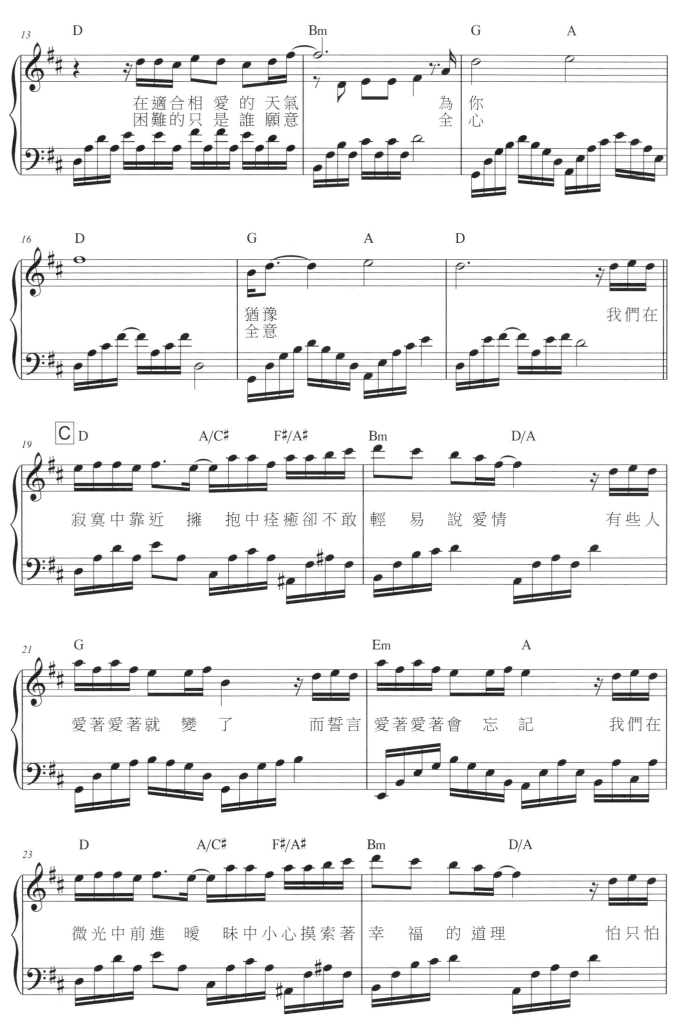

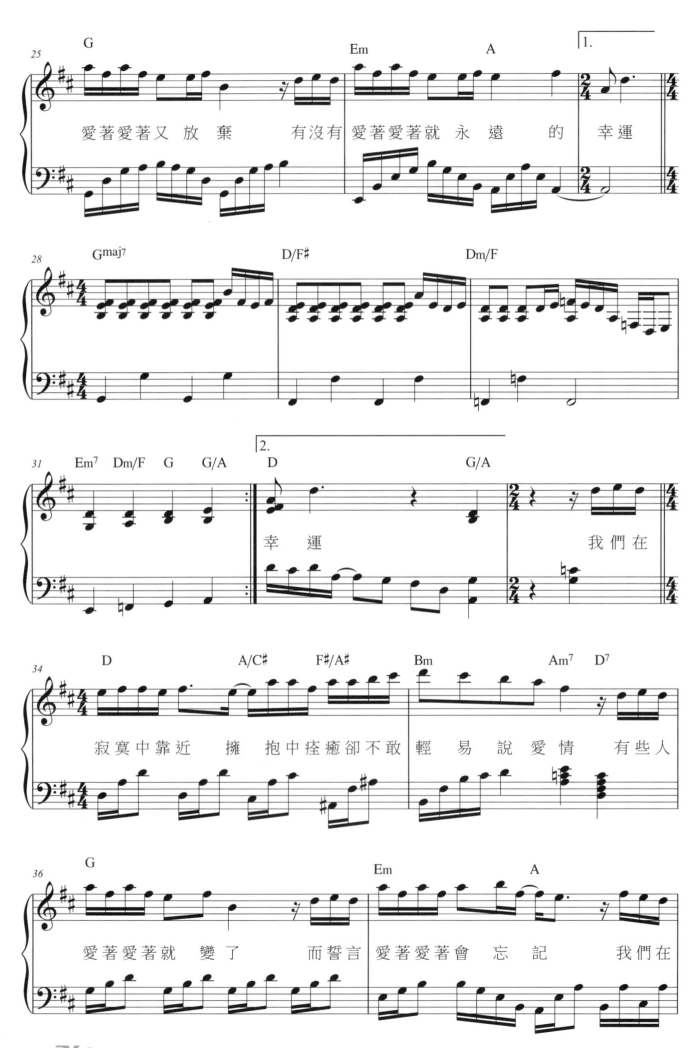

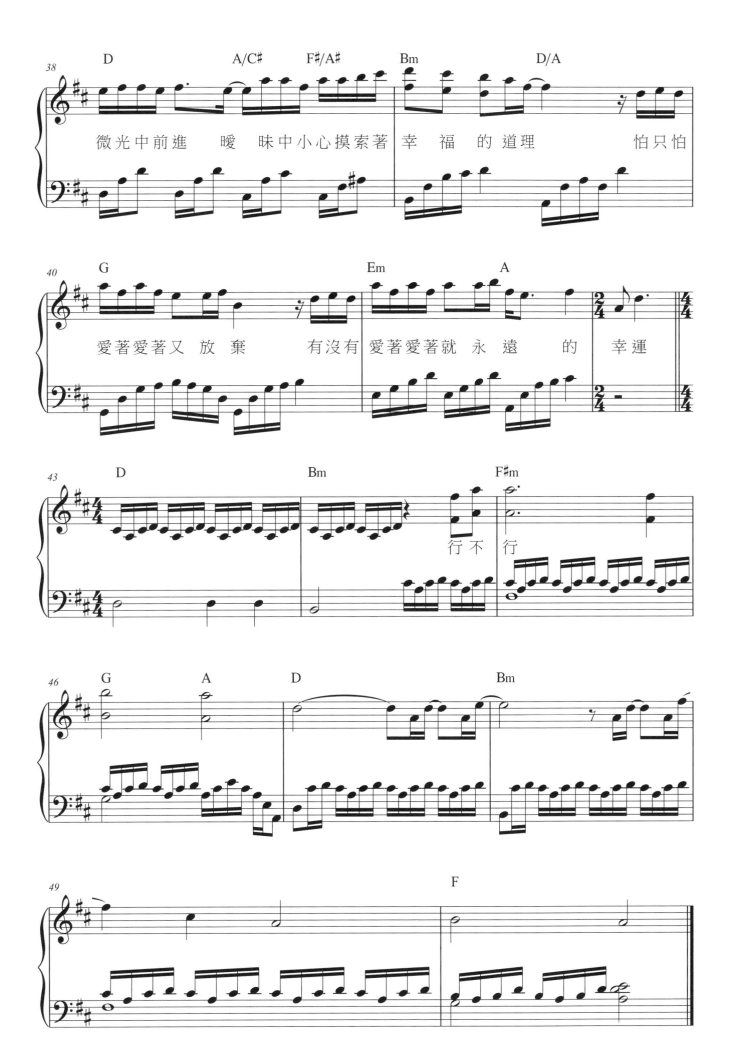

微光中前進　曖　昧中小心摸索著幸　福　的　道理　　　　　　怕只怕

愛著愛著又　放　棄　　有沒有 愛著愛著就永　遠　的　幸運

行不行

讓我留在你身邊

●詞：唐漢霄 ●曲：唐漢霄 ●唱：陳奕迅

電影《擺渡人》主題曲

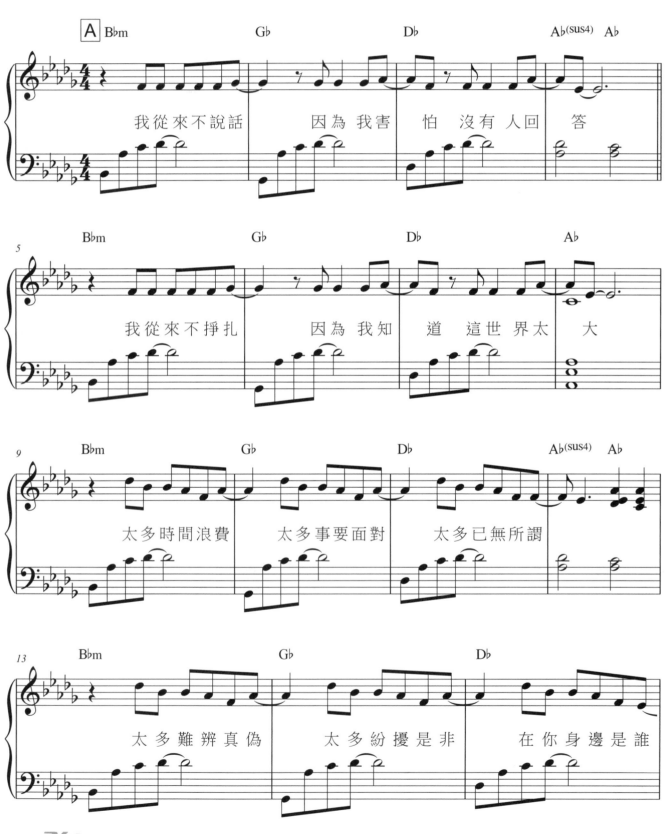

歌詞：

我從來不說話 因為我害 怕 沒有人回 答

我從來不掙扎 因為我知 道 這世界太 大

太多時間浪費 太多事要面對 太多已無所謂

太多難辨真偽 太多紛擾是非 在你身邊是誰

OP：PEER MUSIC TAIWAN LTD

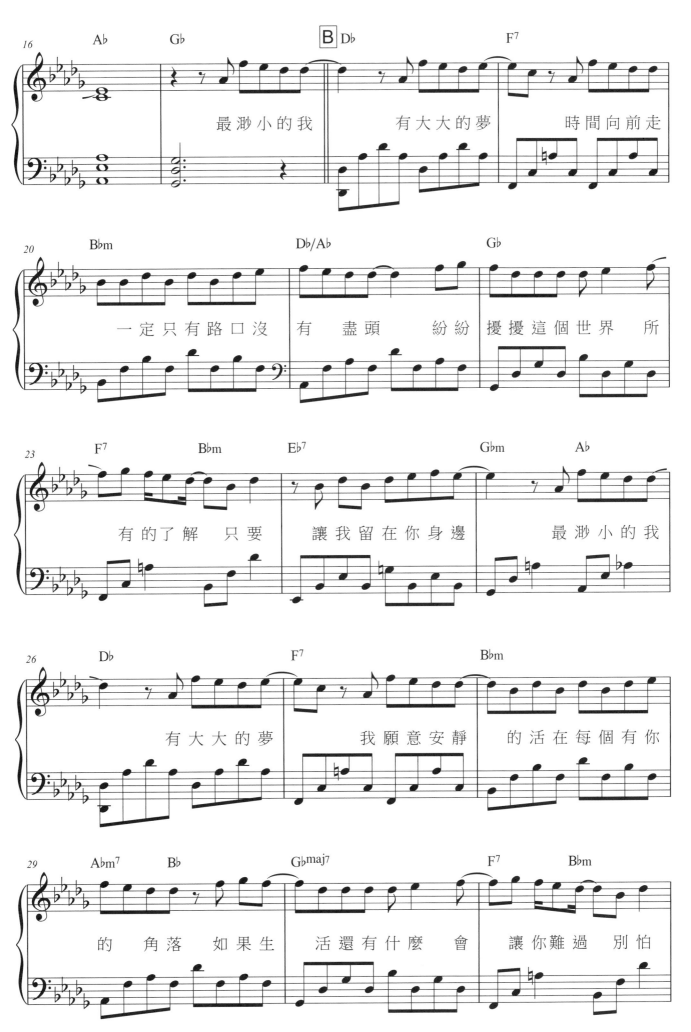

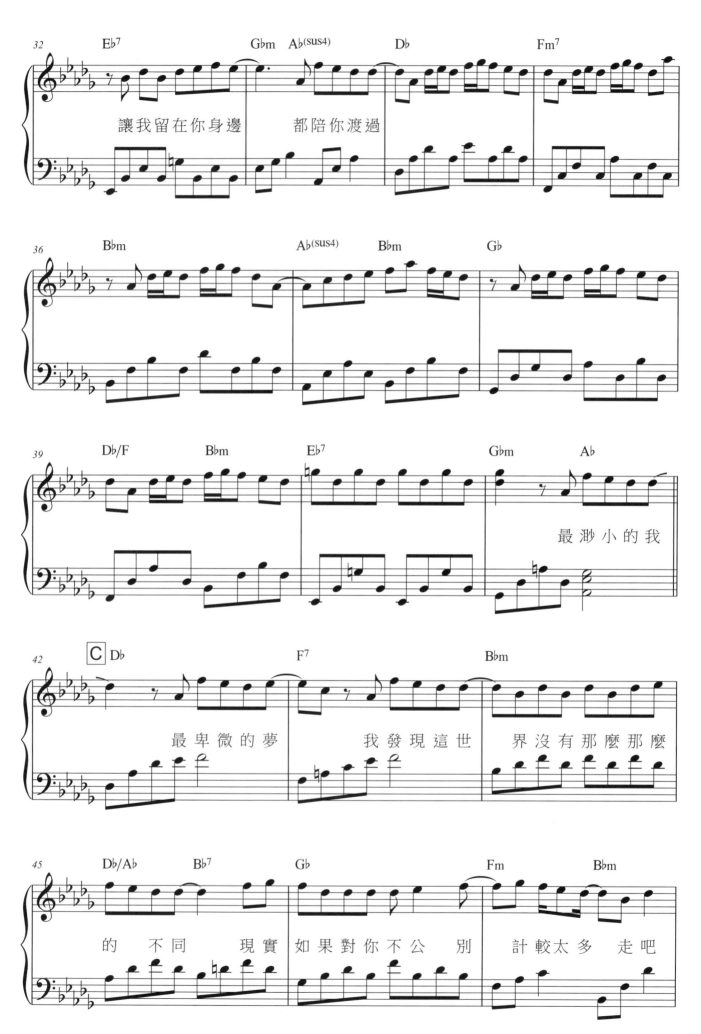

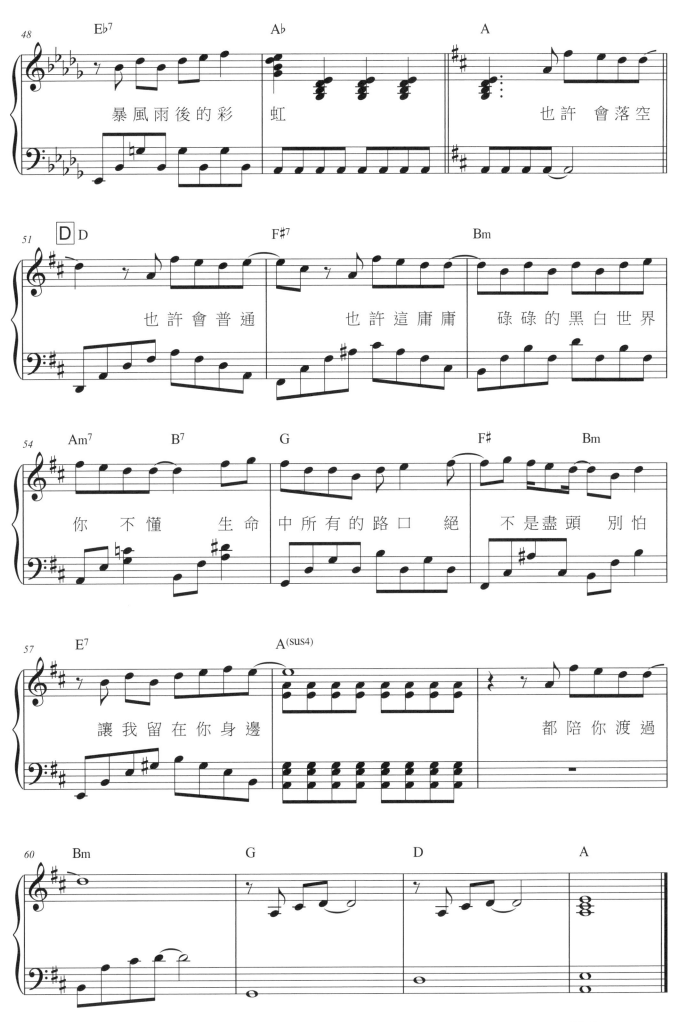

聽見下雨的聲音

●詞：方文山　●曲：周杰倫　●唱：魏如昀
電影《聽見下雨的聲音》主題曲

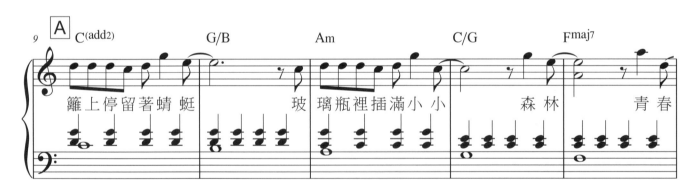

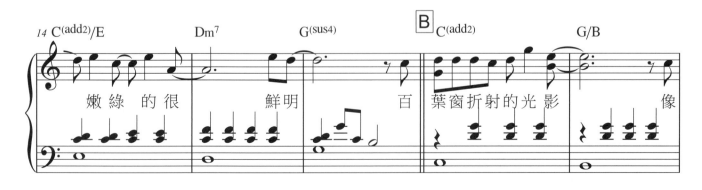

OP：JVR Music Int'l Ltd.

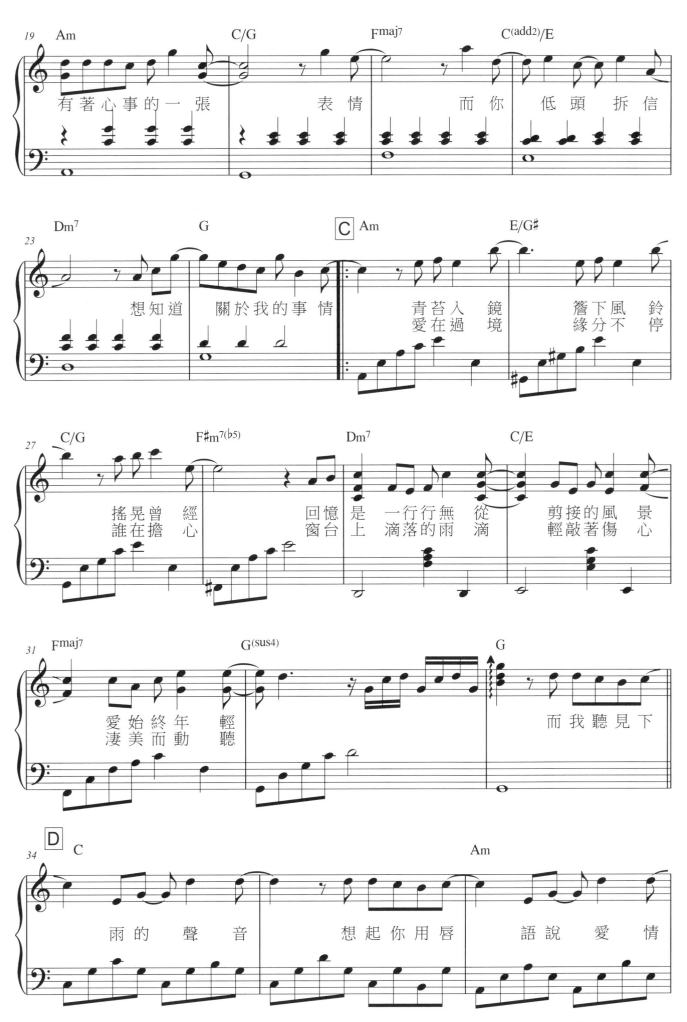

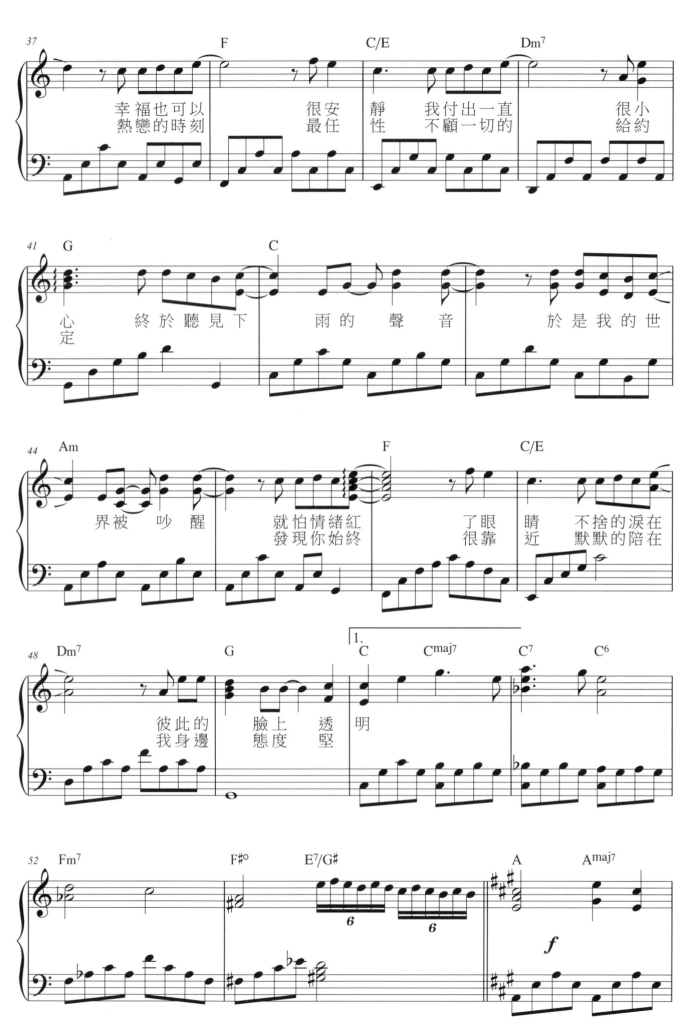

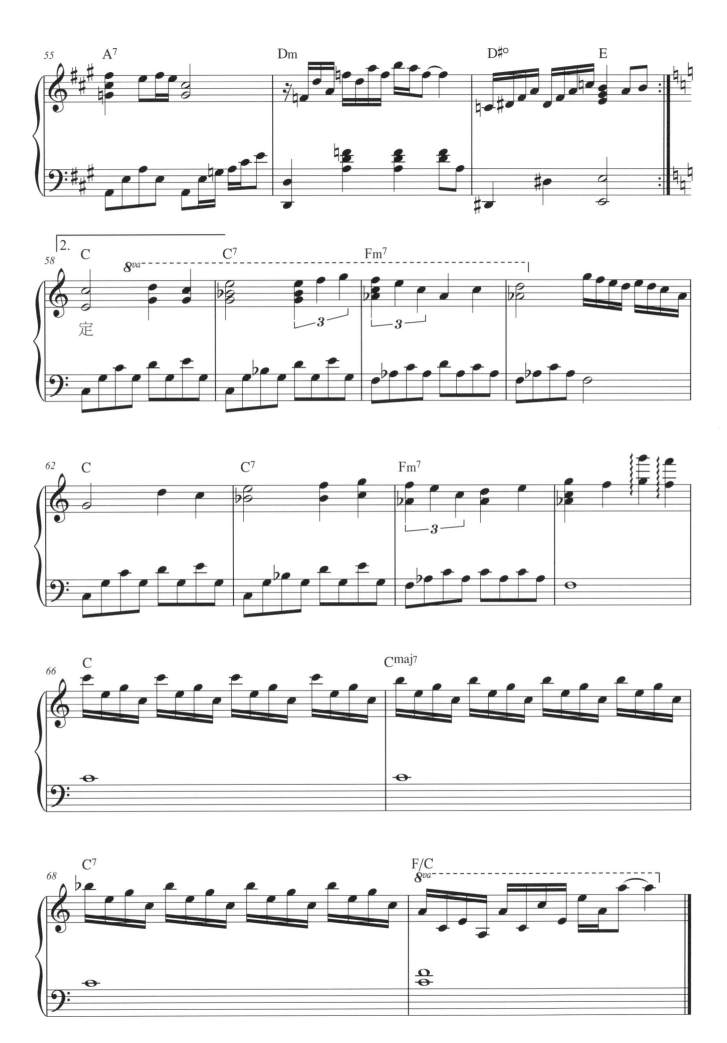

當我們一起走過

●詞：史俊威 ●曲：史俊威 ●唱：蘇打綠

Andante ♩ = 76

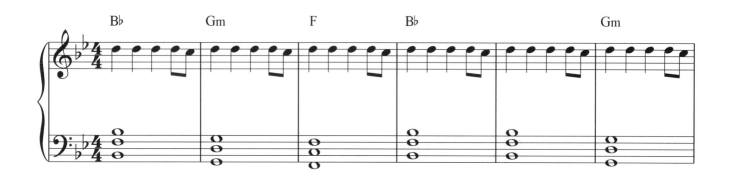

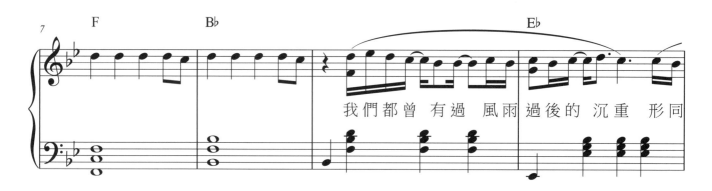

我們都曾 有過 風雨 過後的 沉重 形同

陌路的 口　但心卻還流通　　　當我們 一起 走過 這些

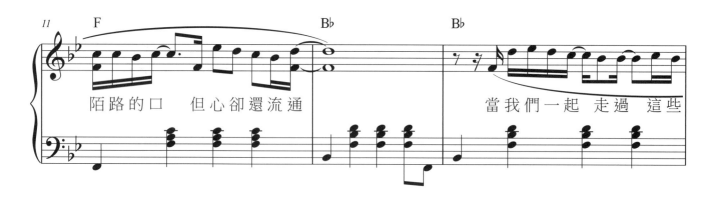

傷痛的 時候　包著 碎裂的心　繼續下一個夢　　　也知道

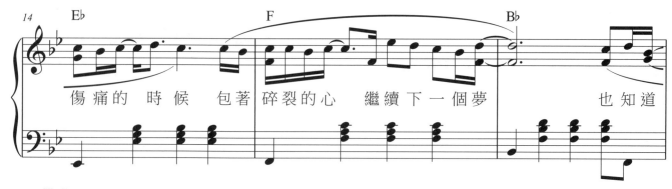

OP：UNIVERSAL MUSIC PUBLISHING LTD

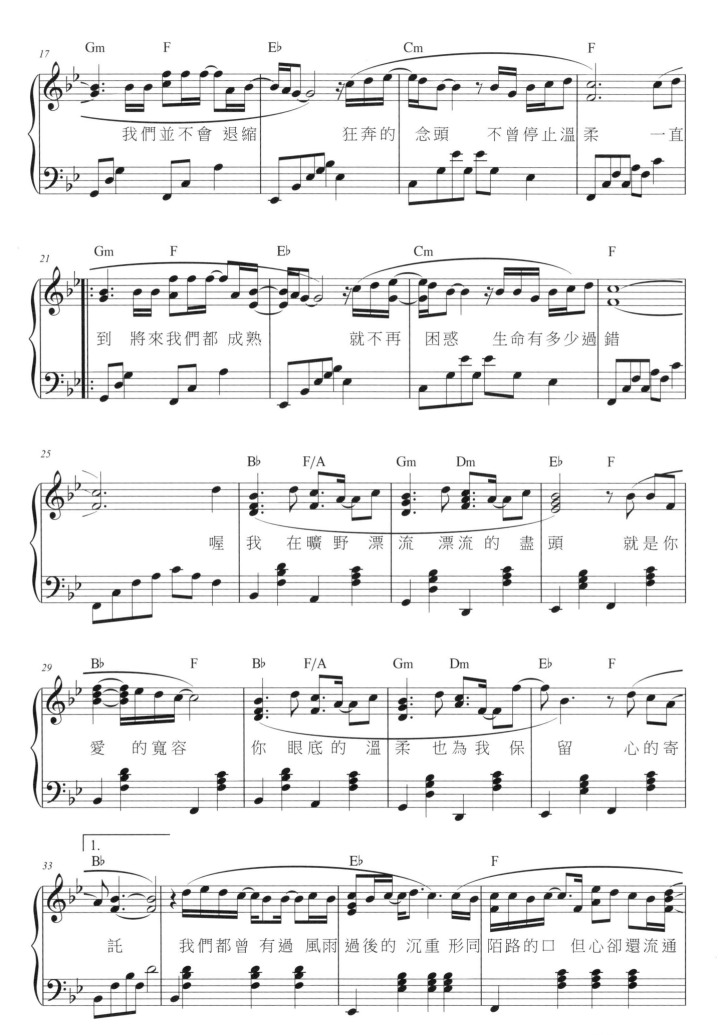

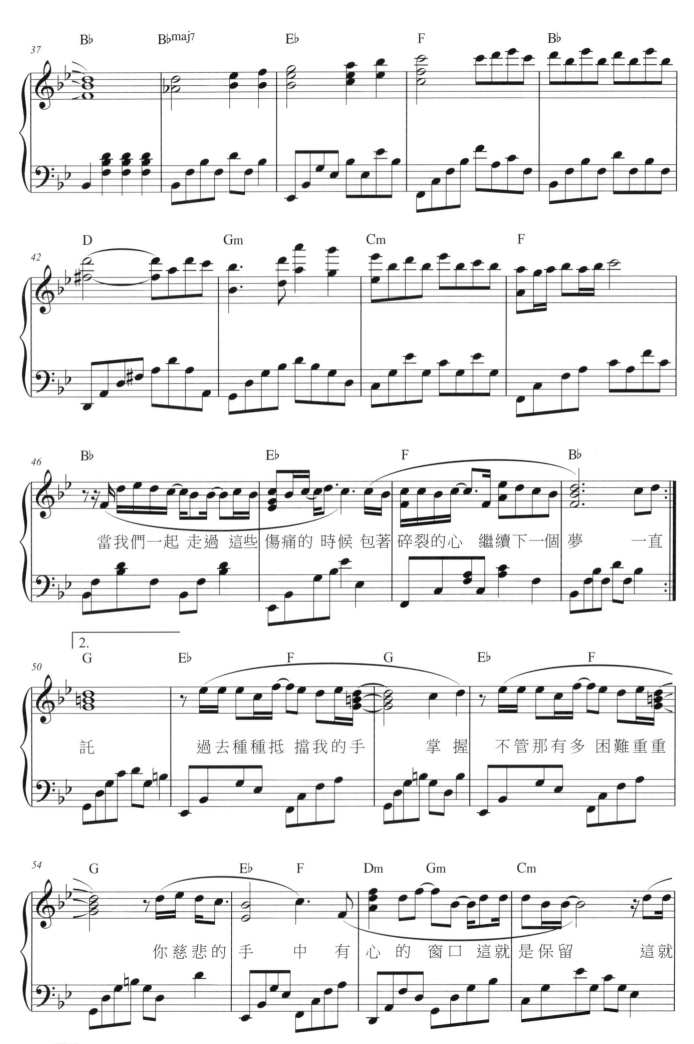

當我們一起 走過 這些 傷痛的 時候 包著 碎裂的心 繼續下一個夢　　一直

託　　過去種種抵 擋我的手　　掌握 不管那有多 困難重重

你慈悲的 手 中 有 心的 窗口這就是保留 這就

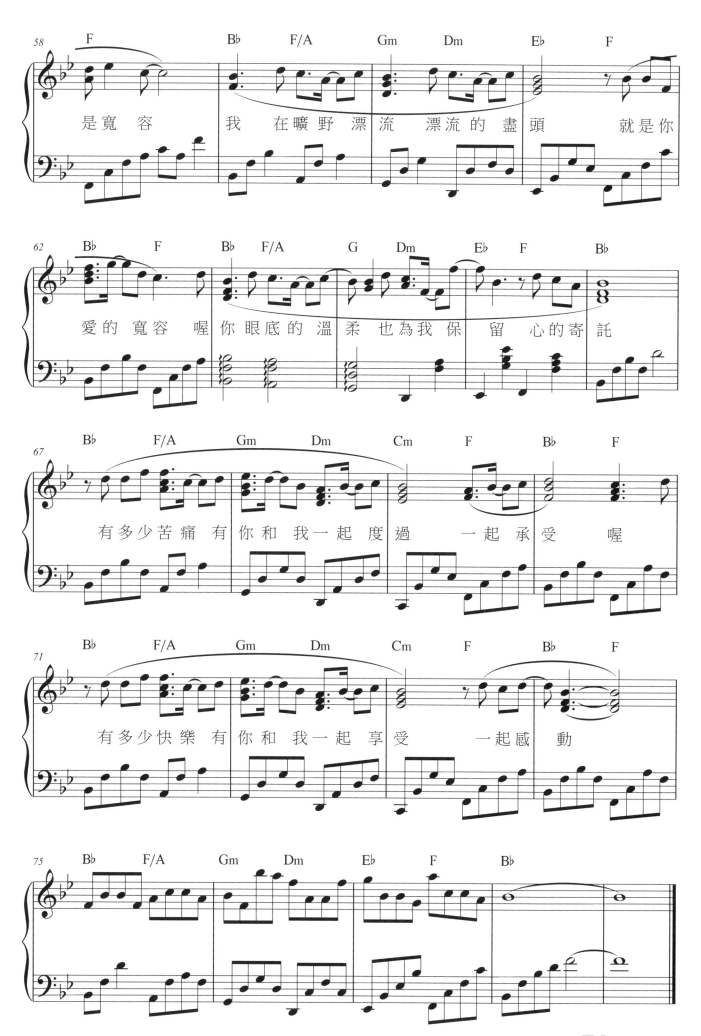

多遠都要在一起

●詞：鄧紫棋　●曲：鄧紫棋　●唱：鄧紫棋

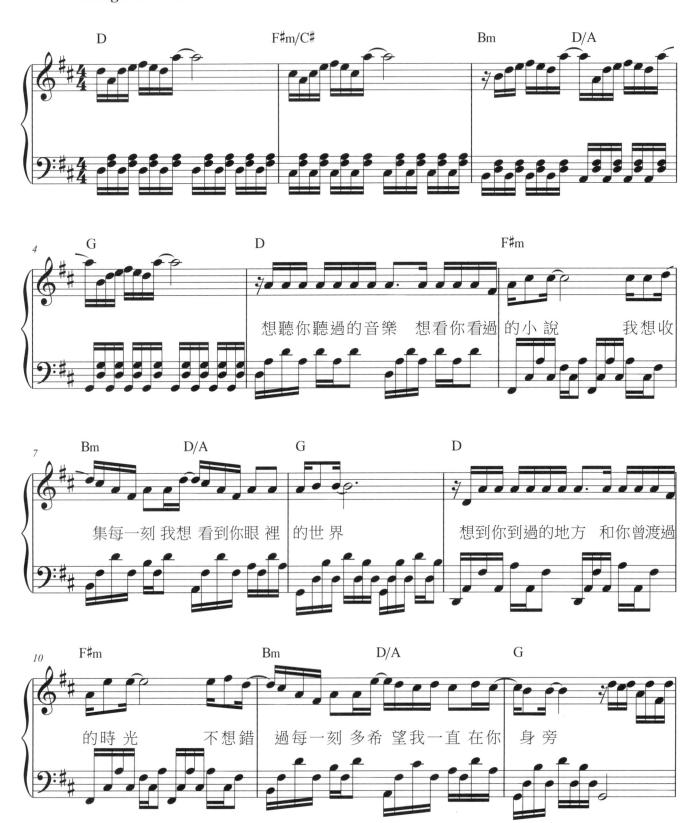

想聽你聽過的音樂　想看你看過 的小 說　　我想收

集每一刻 我想 看到你眼 裡 的世 界　　　想到你到過的地方　和你曾渡過

的時 光　　不想錯 過每一刻 多希 望我一直 在你　身 旁

OP：Warner/Chappell Music Taiwan Ltd.

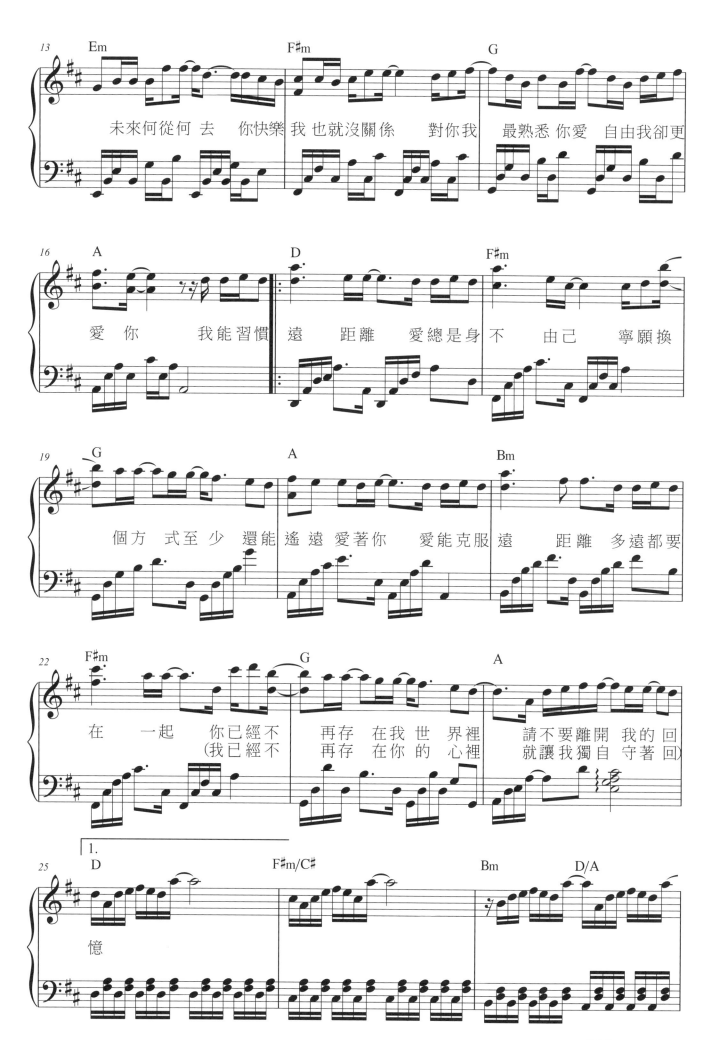

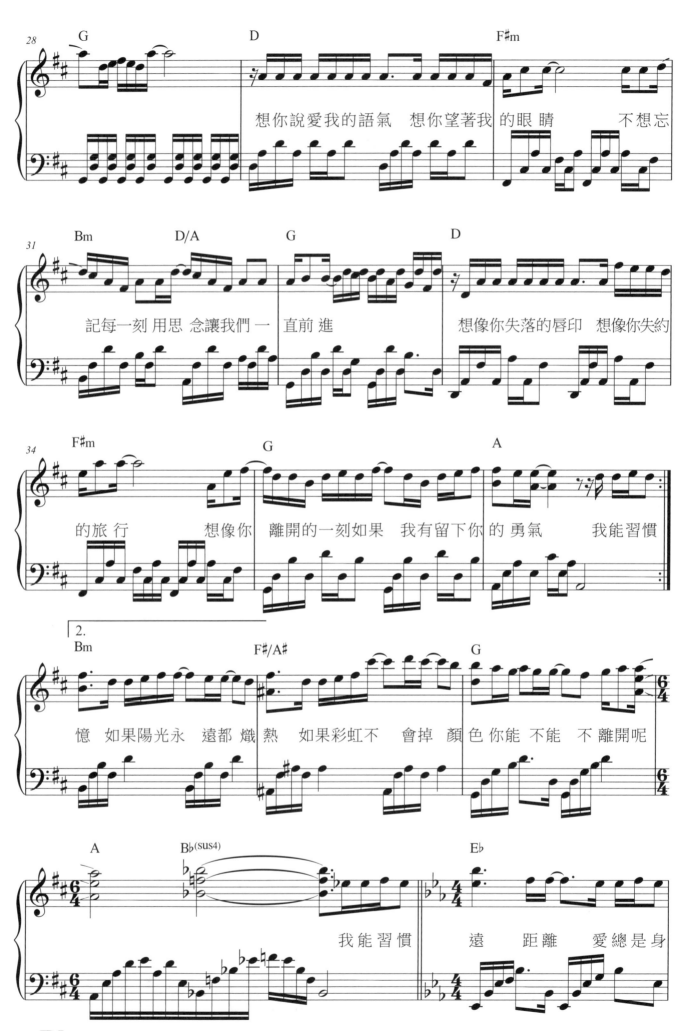

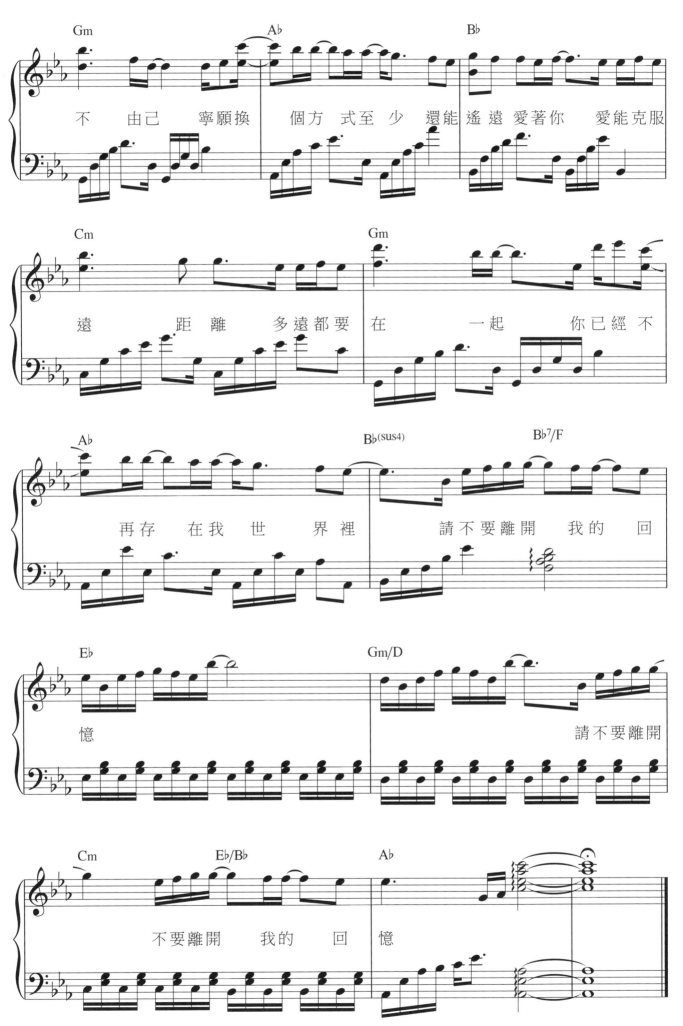

不為誰而作的歌

●詞：林秋離　●曲：林俊傑　●唱：林俊傑

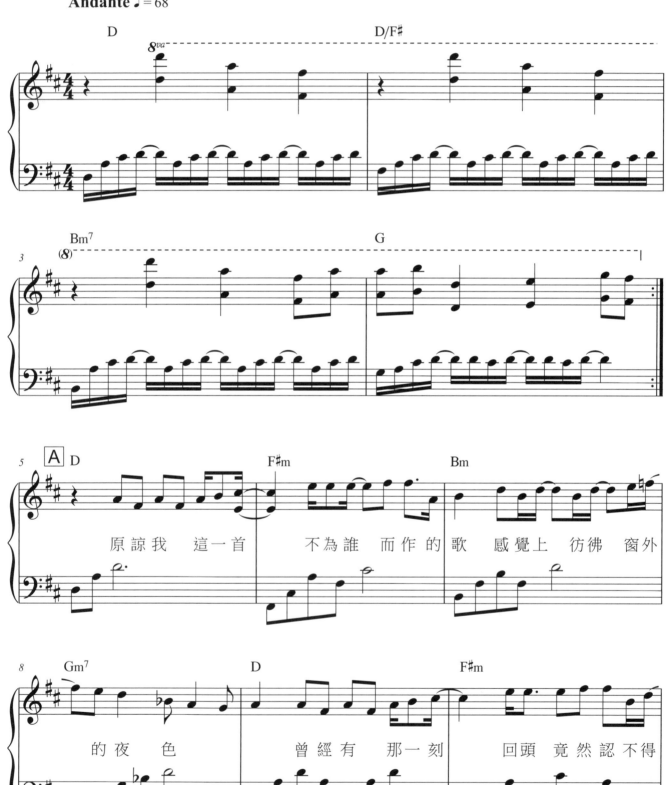

原諒我 這一首　不為誰 而作的歌　感覺上 彷彿 窗外

的夜 色　曾經有 那一刻　回頭 竟然 認不得

OP：孫逸仙文化股份有限公司　Amusic Rights Management Pte Ltd
SP：大潮音樂經紀有限公司　One Asia Music Inc. 酷亞音樂股份有限公司

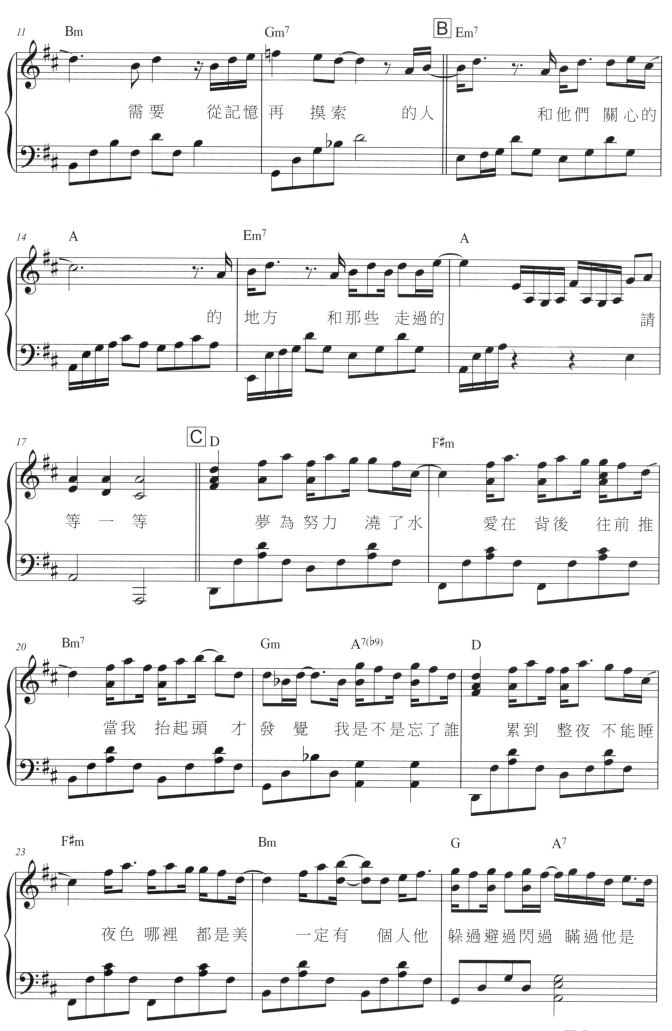

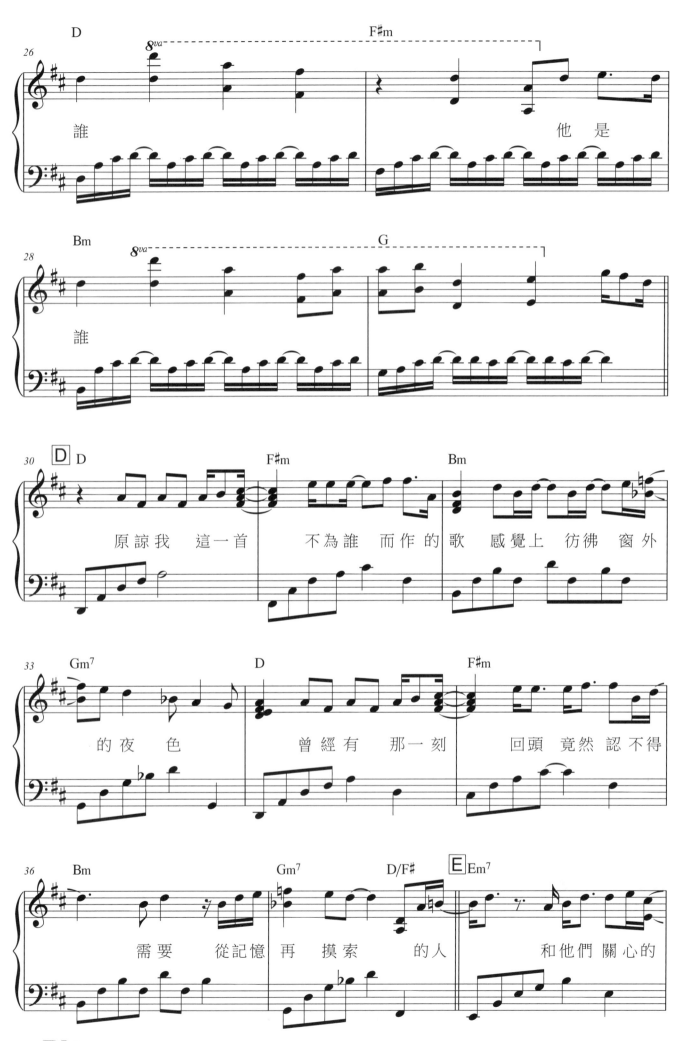

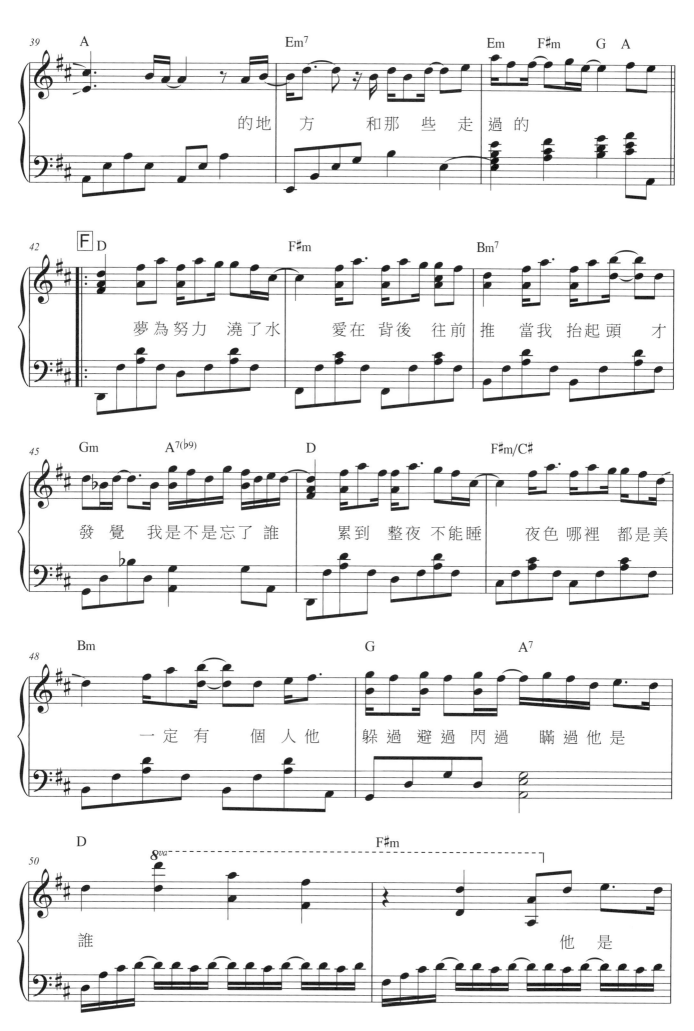

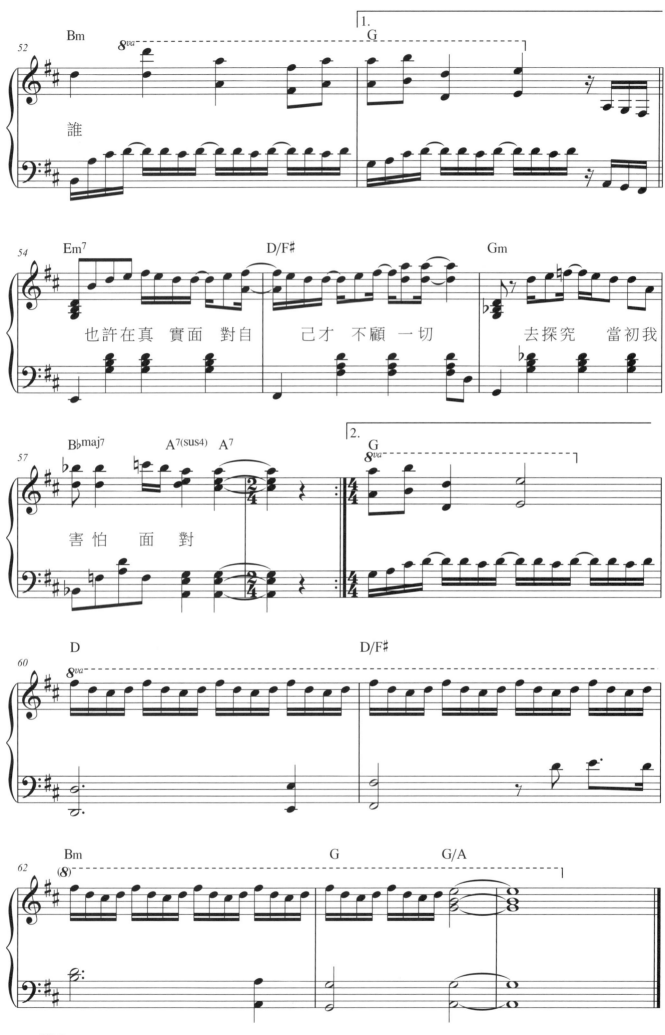

誰

也許在真 實面 對自 己才 不顧一切 去探究 當初我

害怕 面對

婚禮主題曲 PIANO 30選 Wedding 五線譜版

Comme au premier jour、三吋日光、Everything、聖母頌、愛之喜、愛的禮讚、
Now, on Land and Sea Descending、威風凜凜進行曲、輪旋曲、愛這首歌、
Someday My Prince Will Come、等愛的女人、席巴女王的進場、My Destiny、
婚禮合唱、D大調卡農、人海中遇見你、終生美麗、So Close、今天你要嫁給我、
Theme from Love Affair、Love Theme from While You Were Sleeping、因為愛情、
時間都去哪兒了、The Prayer、You Raise Me Up、婚禮進行曲、Jalousie、
You Are My Everything

朱怡潔 編著　定價：320元

經典電影主題曲 PIANO 30選 Movie 五線譜版 簡譜版

1895、B.J.單身日記、不可能的任務、不能說的秘密、北非諜影、
在世界的中心呼喊愛、色‧戒、辛德勒的名單、臥虎藏龍、金枝玉葉、
阿凡達、阿甘正傳、哈利波特、珍珠港、美麗人生、英倫情人、修女也瘋狂、
海上鋼琴師、真善美、神話、納尼亞傳奇、送行者、崖上的波妞、教父、
清秀佳人、淚光閃閃、新天堂樂園、新娘百分百、戰地琴人、魔戒三部曲

朱怡潔 編著　每本定價：320元

新世紀鋼琴古典名曲 30選 New Age 五線譜版 簡譜版

G弦之歌、郭德堡變奏曲舒情調、郭德堡變奏曲第1號、郭德堡變奏曲第3號、
降E大調夜曲、公主徹夜未眠、我親愛的爸爸、愛之夢、吉諾佩第1號、吉諾佩第2號、
韃靼舞曲、阿德麗塔、紀念冊、柯貝利亞之圓舞曲、即興曲、慢板、西西里舞曲、天鵝、
鄉村騎士間奏曲、卡門間奏曲、西西里舞曲、卡門二重唱、女人皆如此、孔雀之舞、
死公主之孔雀舞、第一號匈牙利舞曲、帕格尼尼主題狂想曲、天鵝湖、Am小調圓舞曲

何真真 劉怡君 著　每本定價360元　內附有聲2CDs

新世紀鋼琴台灣民謠 30選 New Age 五線譜版 簡譜版

一隻鳥仔哮啾啾、五更鼓、卜卦調、貧彈仙、病子歌、乞食調、走路調、都馬調、
西北雨、勸世歌、思想起、採茶歌、天黑黑、青蚵嫂、六月茉莉、農村酒歌、
牛犁歌、草螟弄雞公、丟丟銅、桃花過渡、舊情綿綿、望春風、雨夜花、安平追想曲、
白牡丹、補破網、河邊春夢、賣肉粽、思慕的人、四季紅

何真真 著　每本定價360元　內附有聲2CDs

麥書國際文化事業有限公司　http://www.musicmusic.com.tw
全省書店、樂器行均售‧洽詢專線：（02）2363-6166

給我一個理由忘記

●詞：鄔裕康　●曲：游政豪　●唱：A-Lin

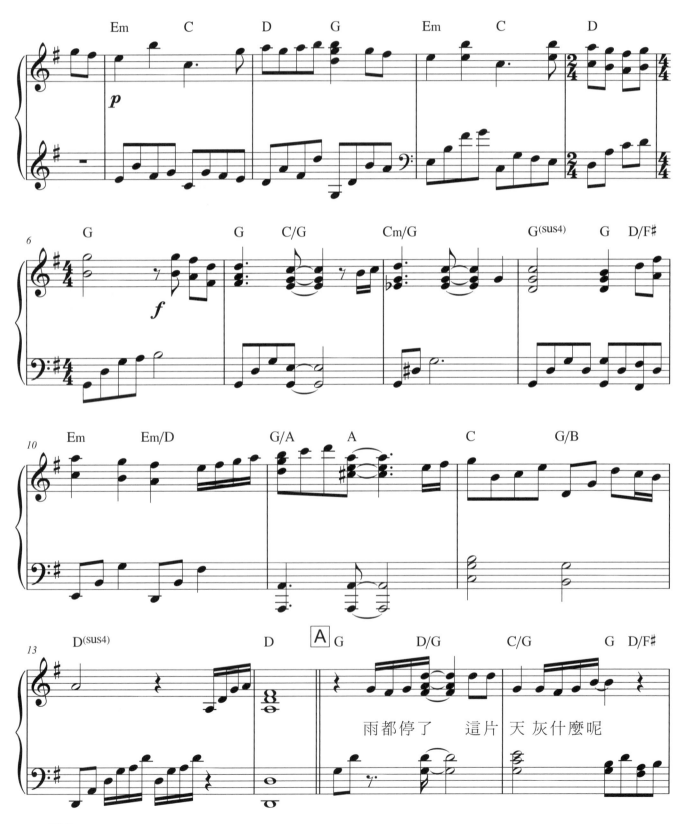

雨都停了　　這片　天 灰什麼呢

OP：avex group

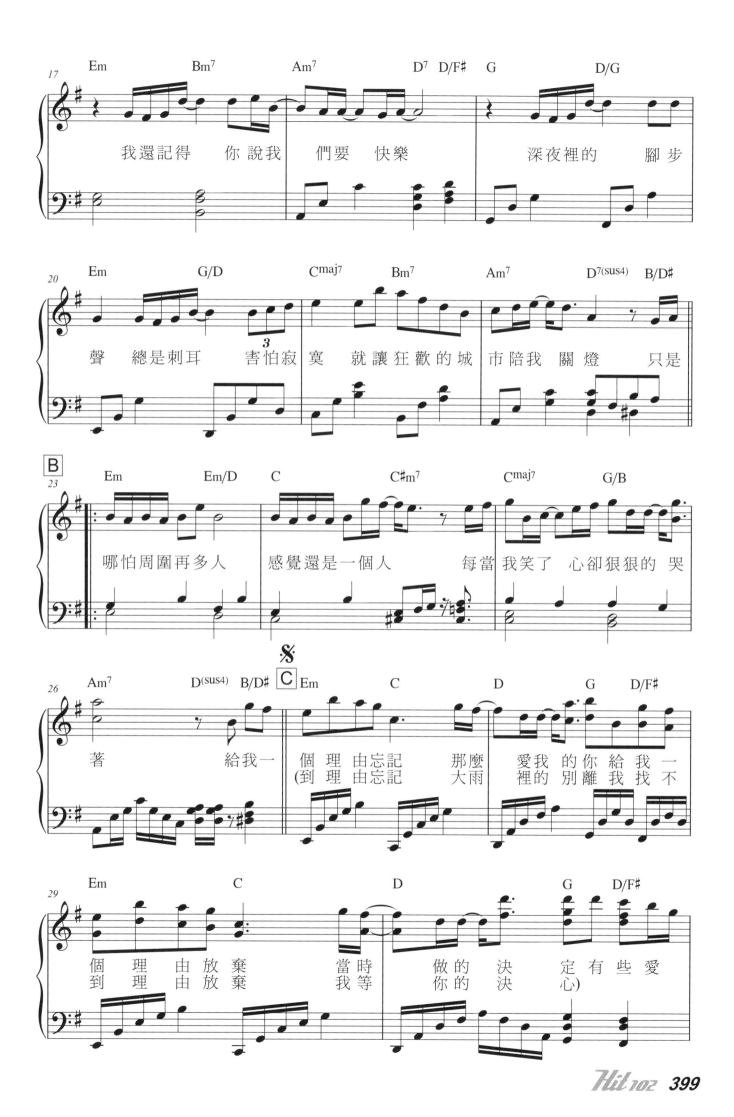

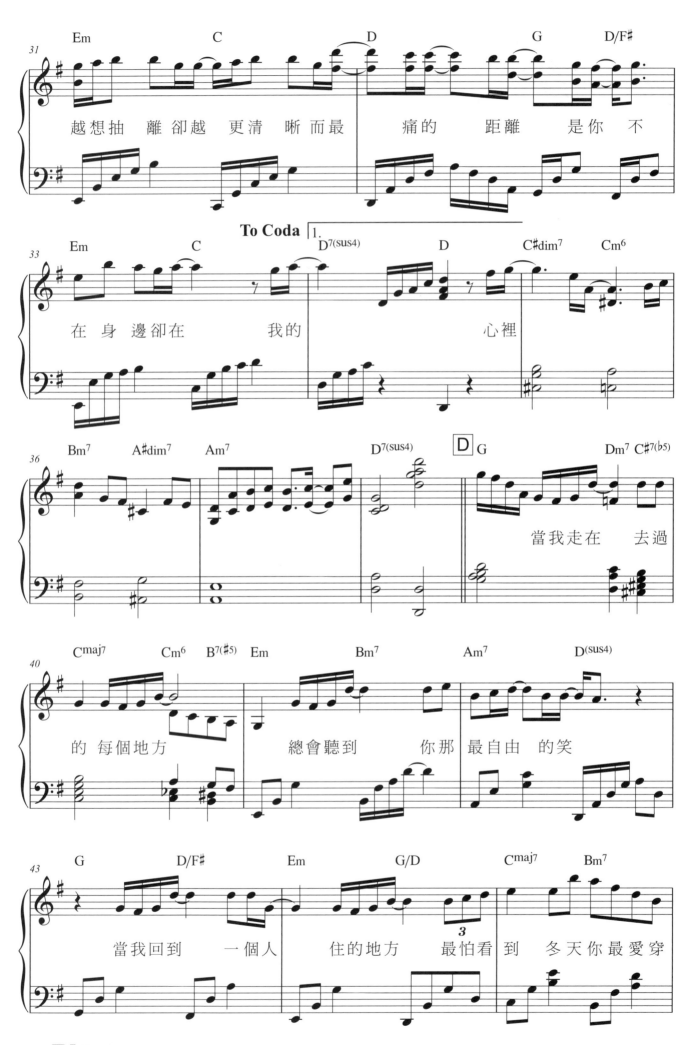

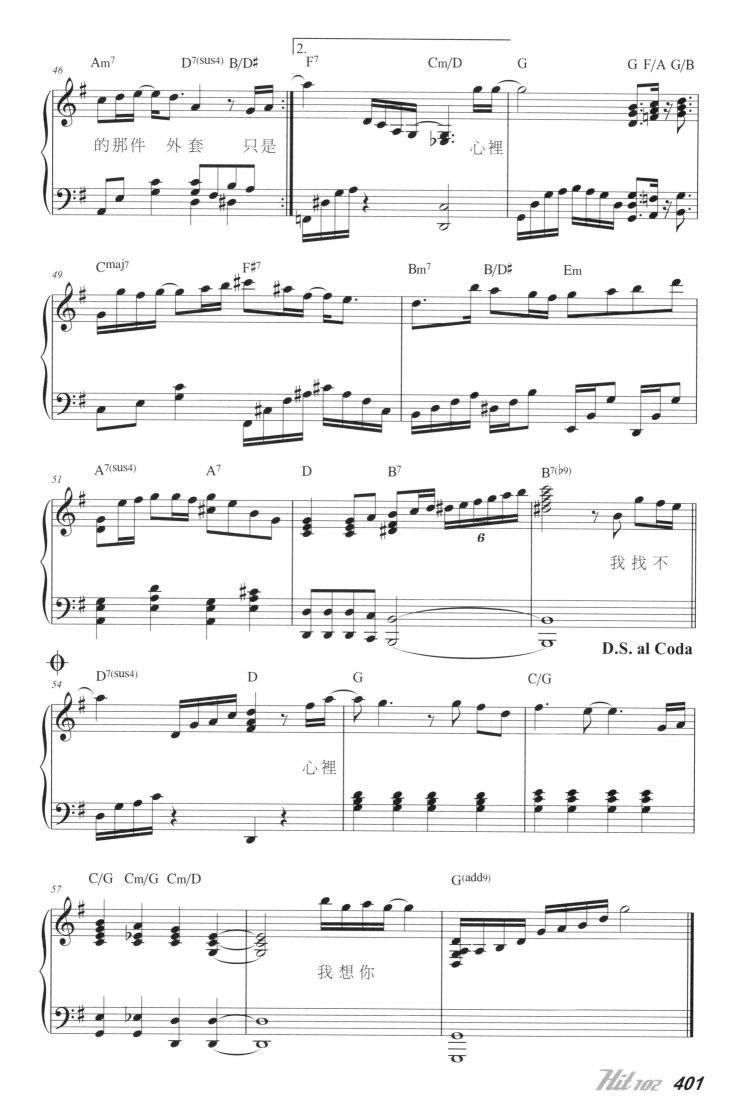

我不願讓你一個人

●詞：阿信　●曲：冠佑　●唱：五月天
電視劇《真愛找麻煩》片尾曲

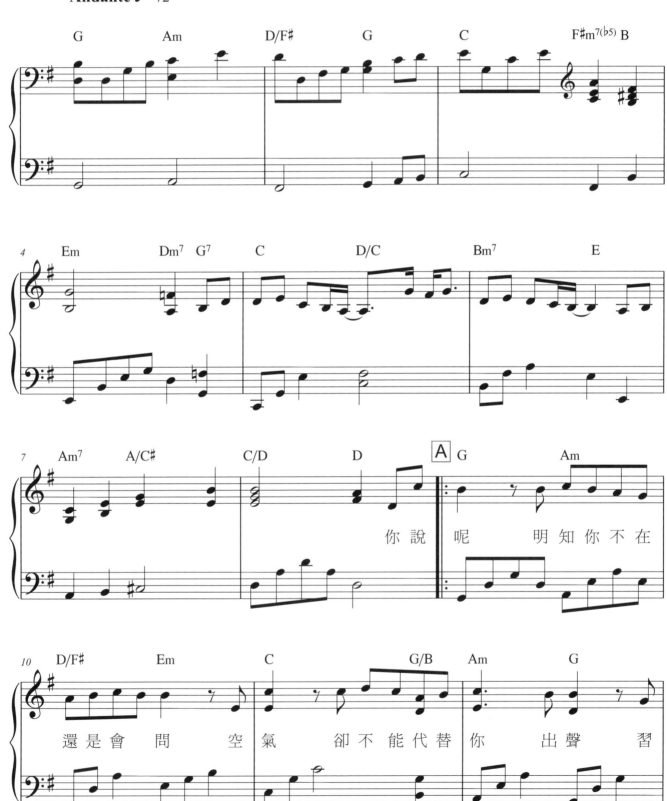

你說 呢 明知你不在 還是會問 空氣 卻不能代替 你 出聲 習

OP：認真工作室/SP：相信音樂國際股份有限公司
OP：神奇鼓娛樂有限公司/SP：相信音樂國際股份有限公司

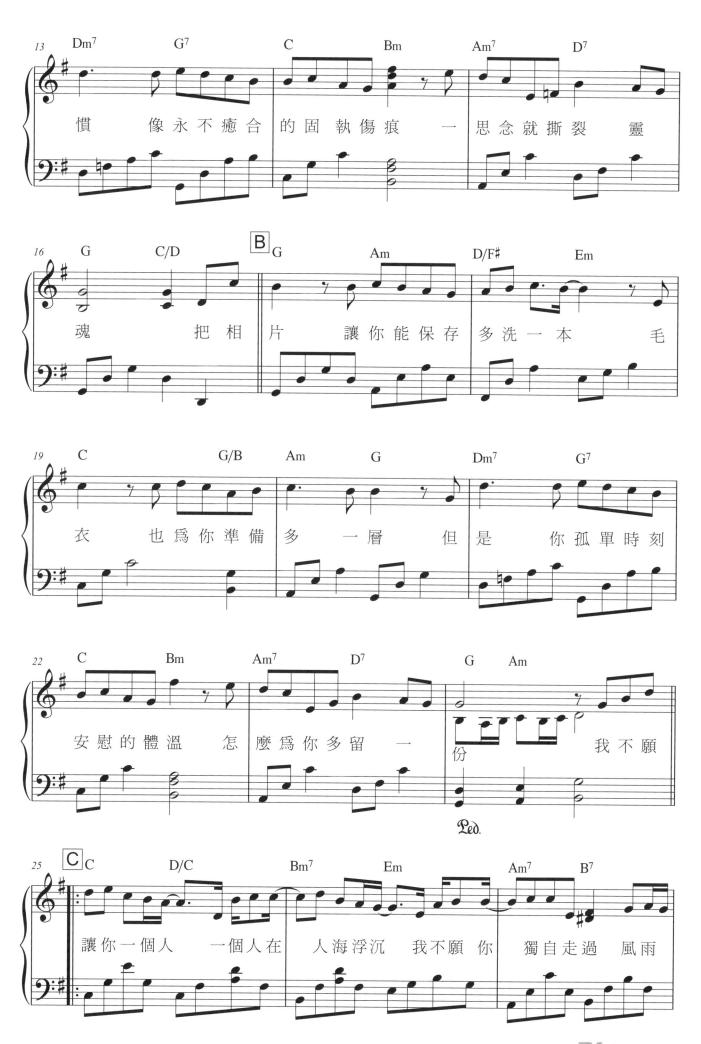

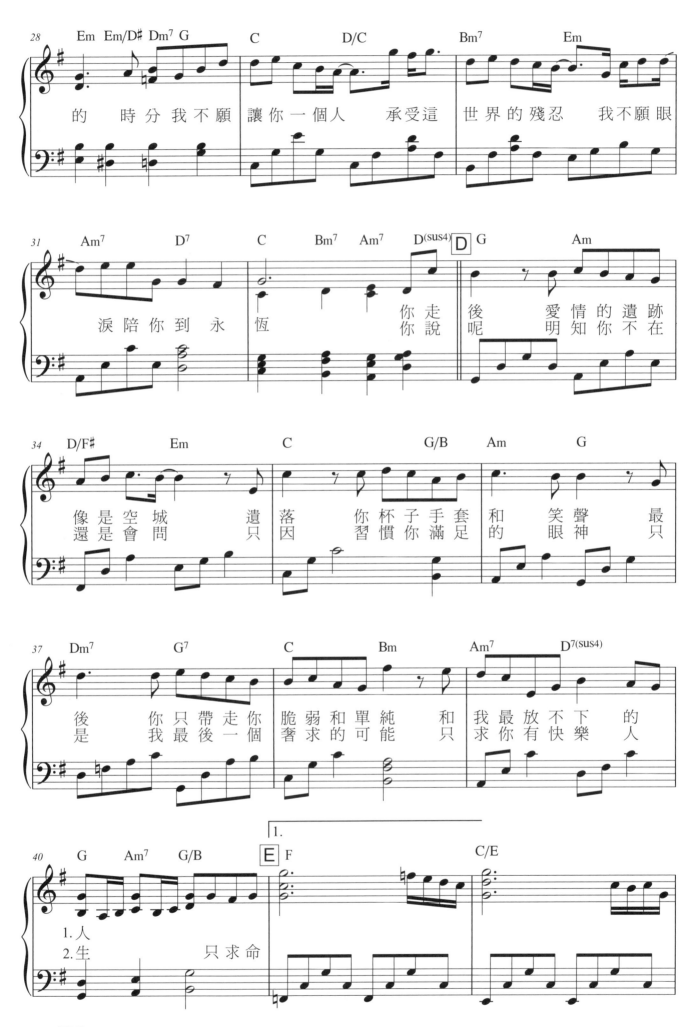

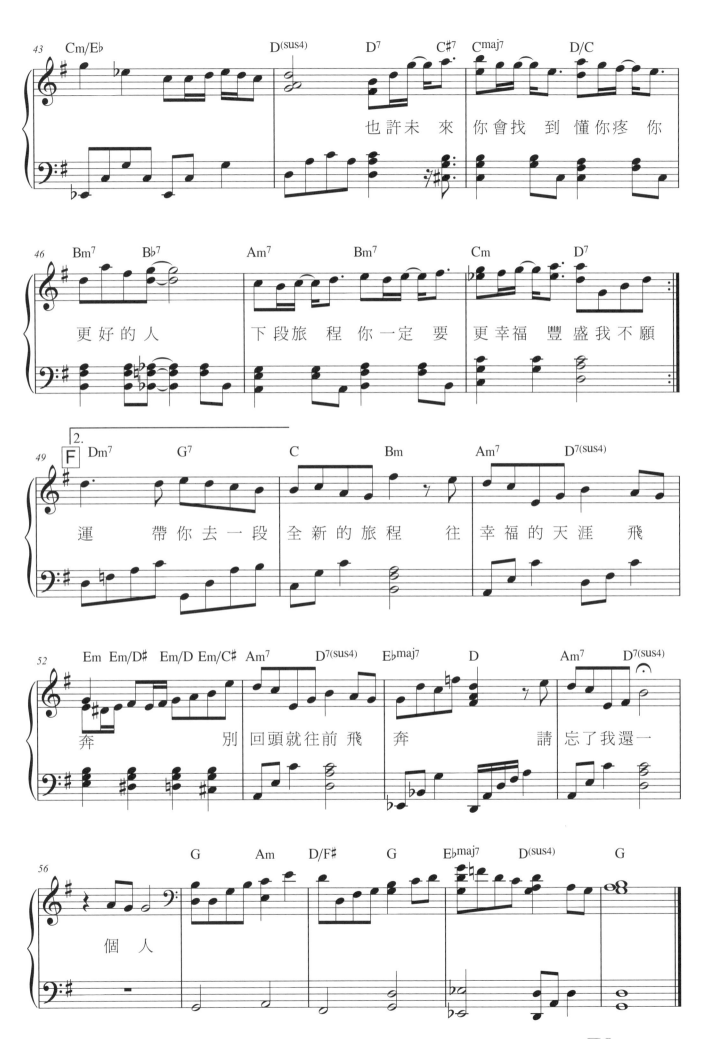

分手後不要做朋友

●詞：黃婷　●曲：木蘭號AKA陳韋伶　●唱：梁文音
電視劇《回到愛以前》片尾曲

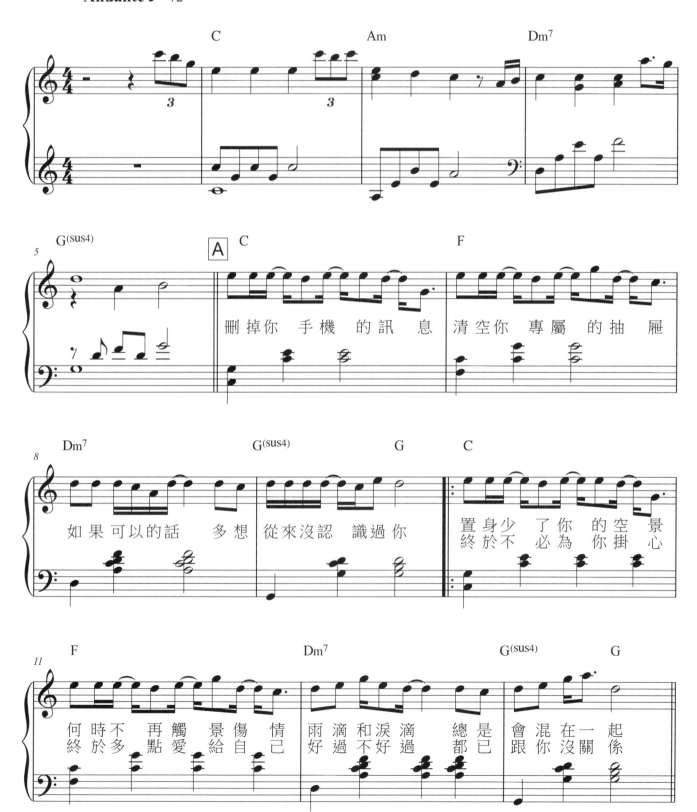

Hit 102　　　　OP：Warner/Chappell Music Taiwan Ltd.

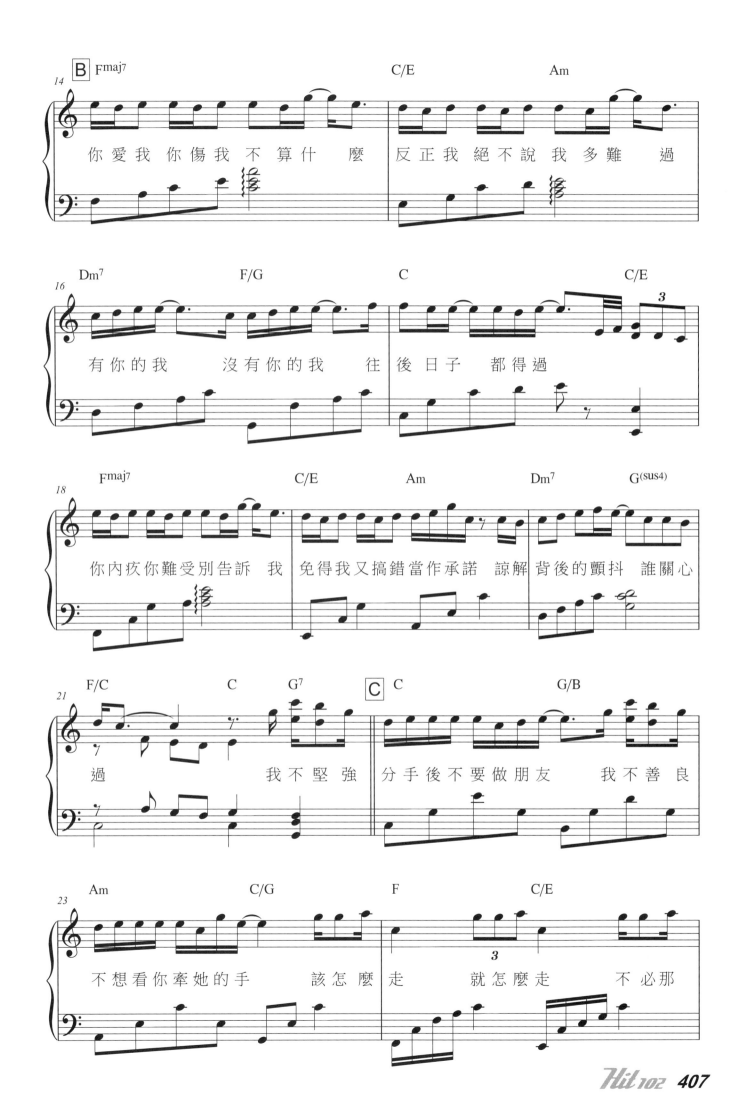

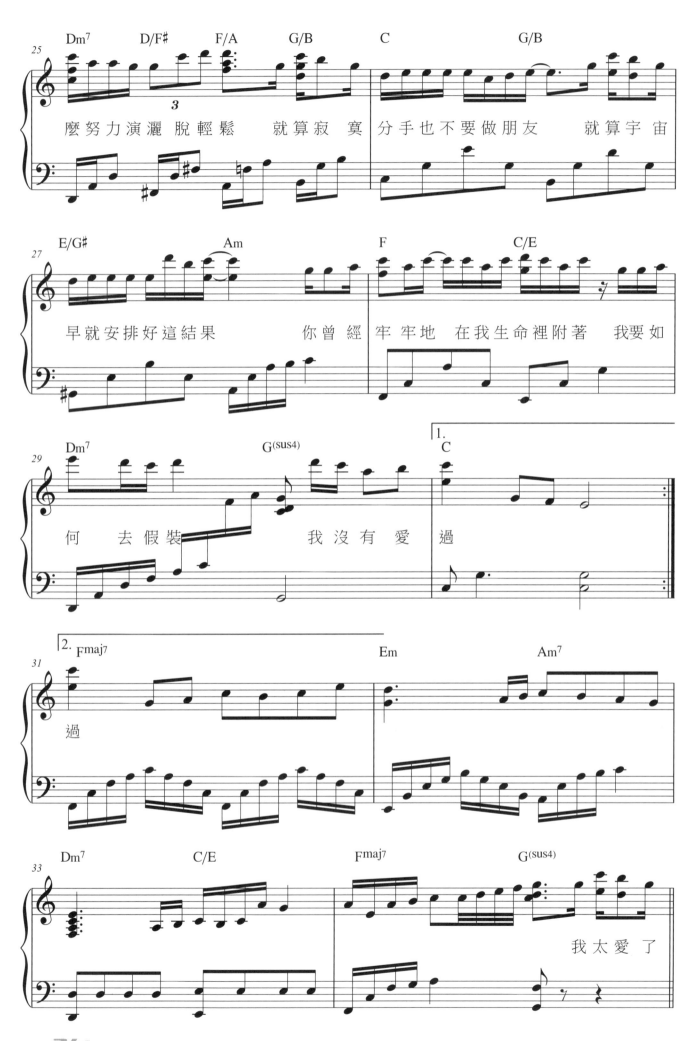

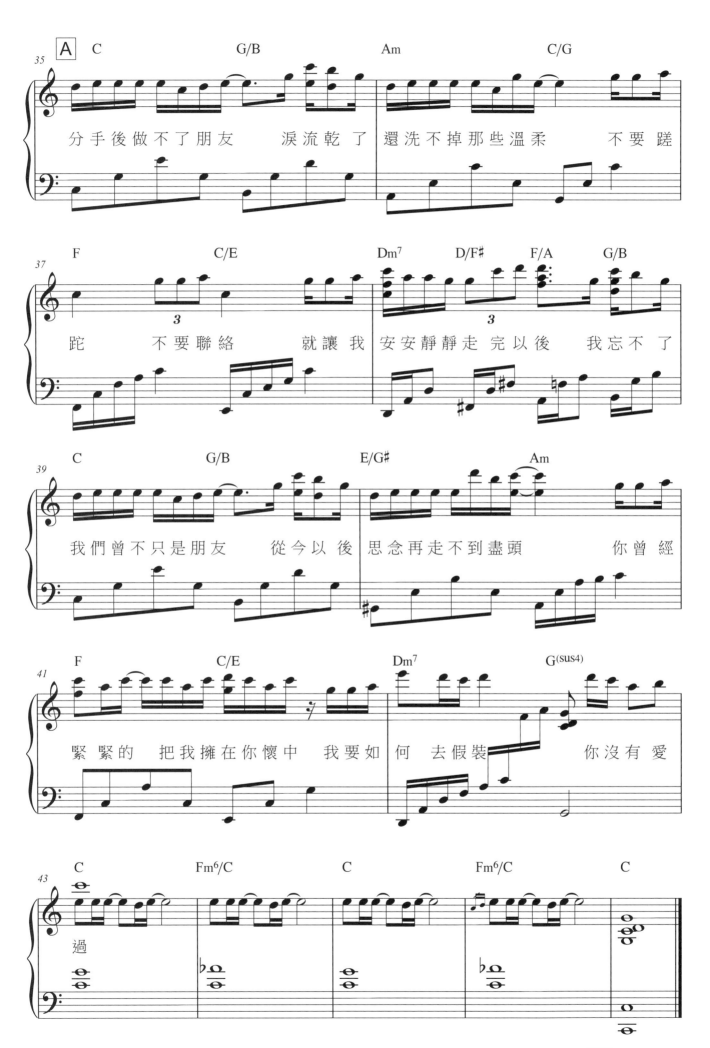

一個人想著一個人

●詞：張簡君偉　●曲：張簡君偉　●唱：曾沛慈
電視劇《終極一班2》片尾曲

Andantino ♩= 78

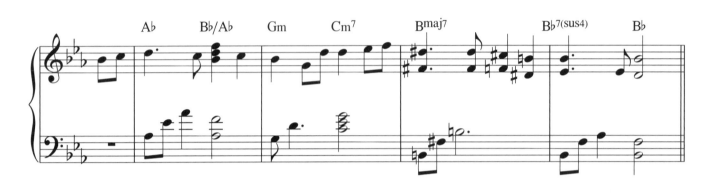

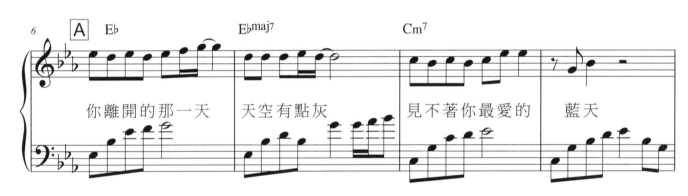

你離開的那一天　天空有點灰　見不著你最愛的　藍天

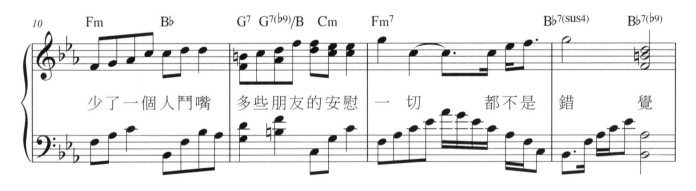

少了一個人鬥嘴　多些朋友的安慰　一切　都不是　錯　覺

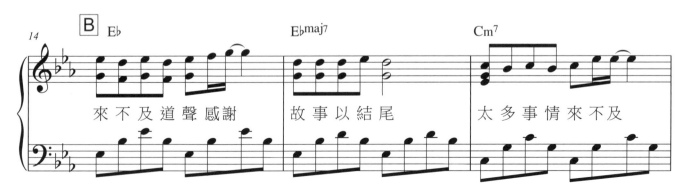

來不及道聲感謝　故事以結尾　太多事情來不及

OP：HIM Music Publishing Inc.

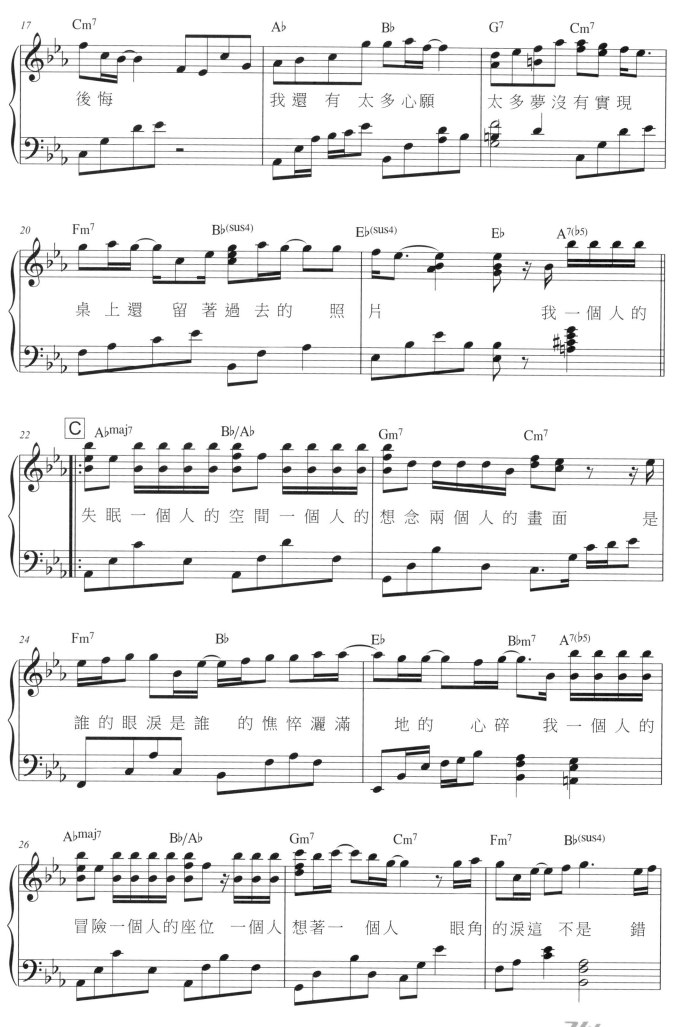

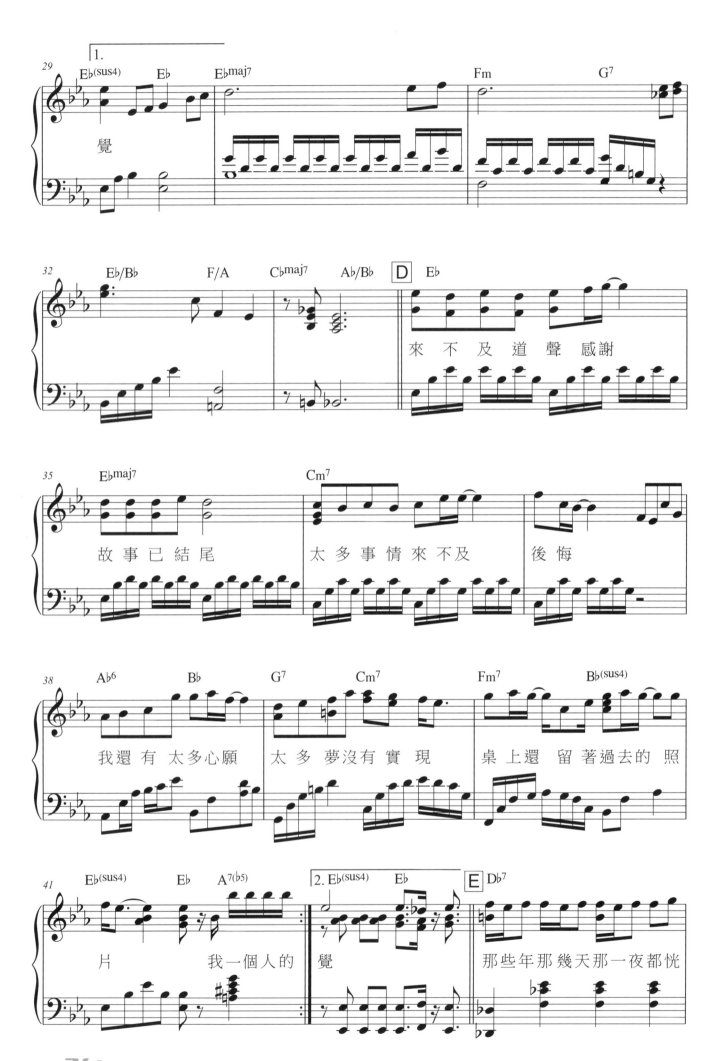

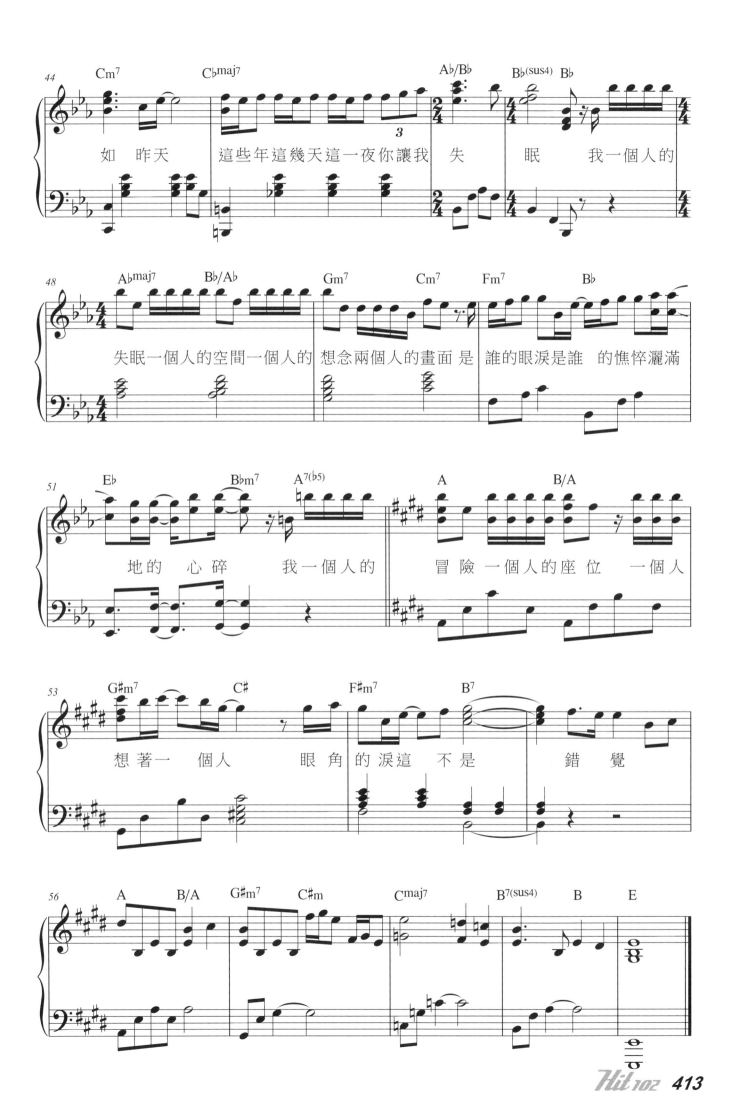

你是我心內的一首歌

●詞：丁曉雯　●曲：王力宏　●唱：王力宏、Selina

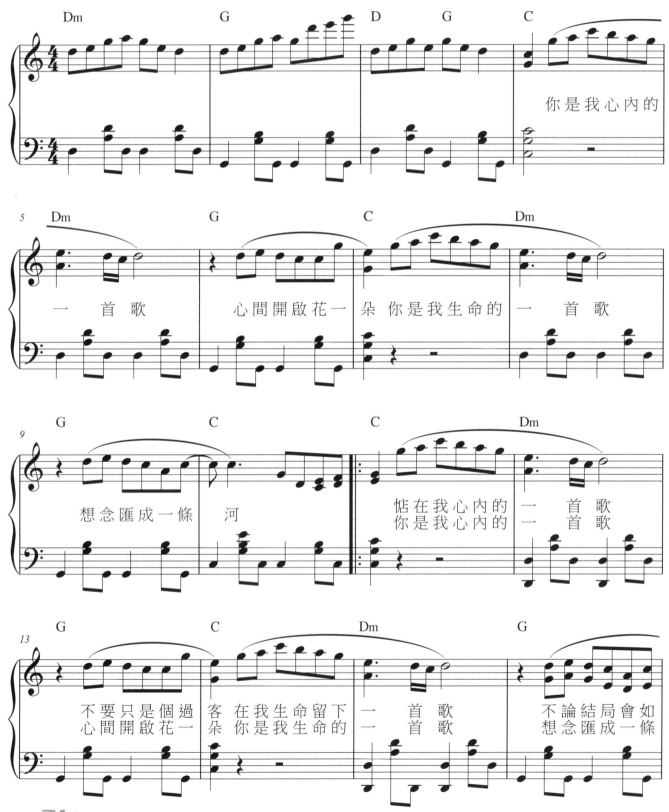

OP：Homeboy Music,Inc. Taiwan Branch
SP：Sony Music Publishing (Pte) Ltd. Taiwan Branch

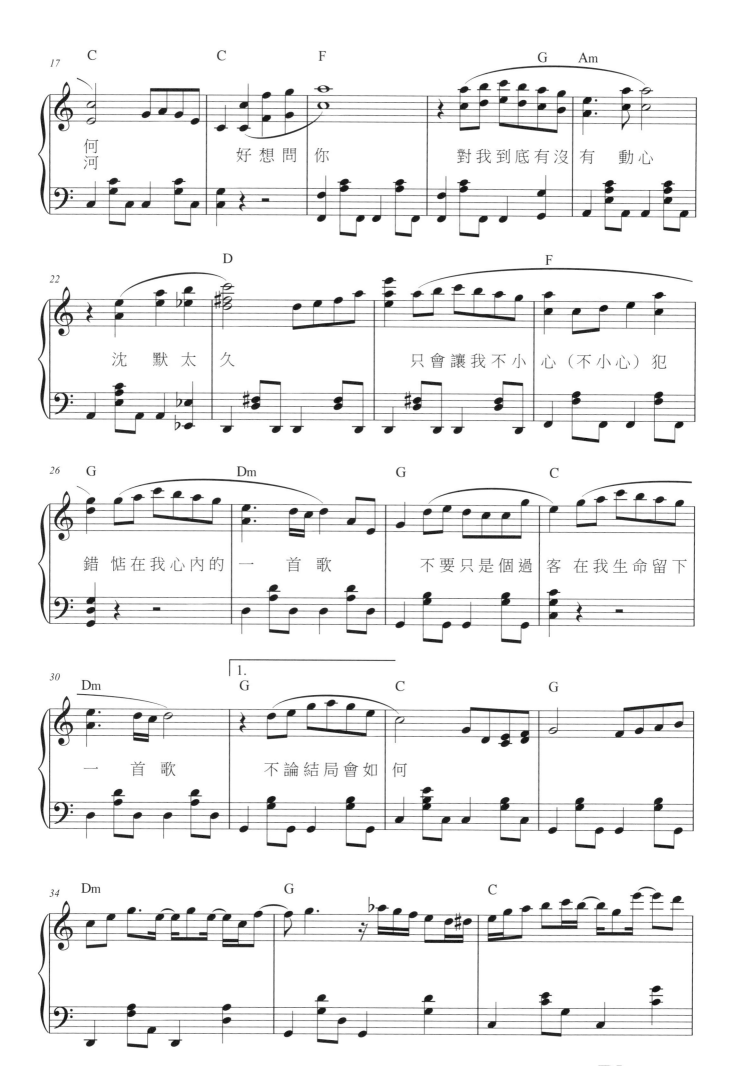

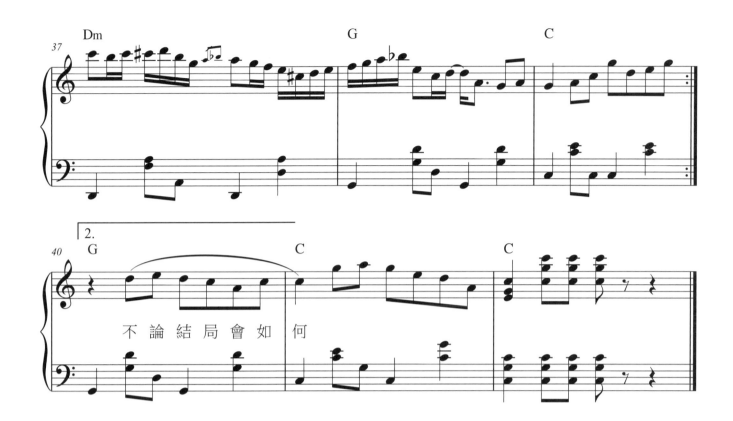

不 論 結 局 會 如 何

是什麼讓我遇見這樣的你

●詞：白安 ●曲：白安 ●唱：白安

Largo ♩ = 78

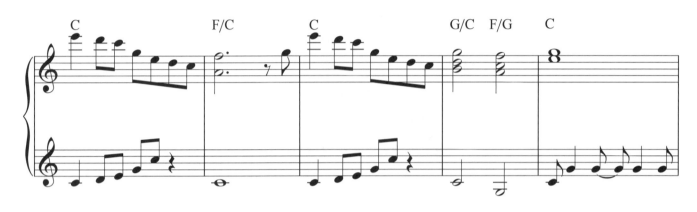

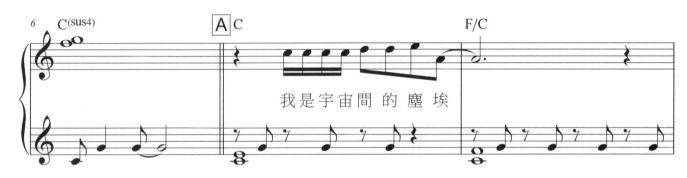

我是宇宙間的塵埃

漂泊在這茫茫人海　　　偶然掉入誰的胸懷

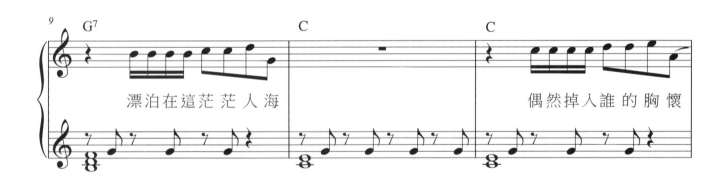

多想從此不再離開

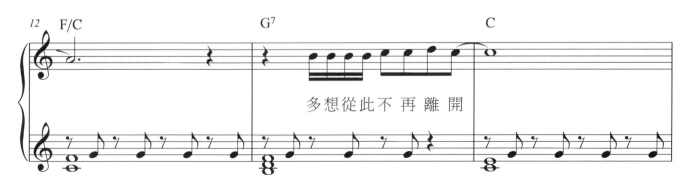

OP：相信音樂國際股份有限公司

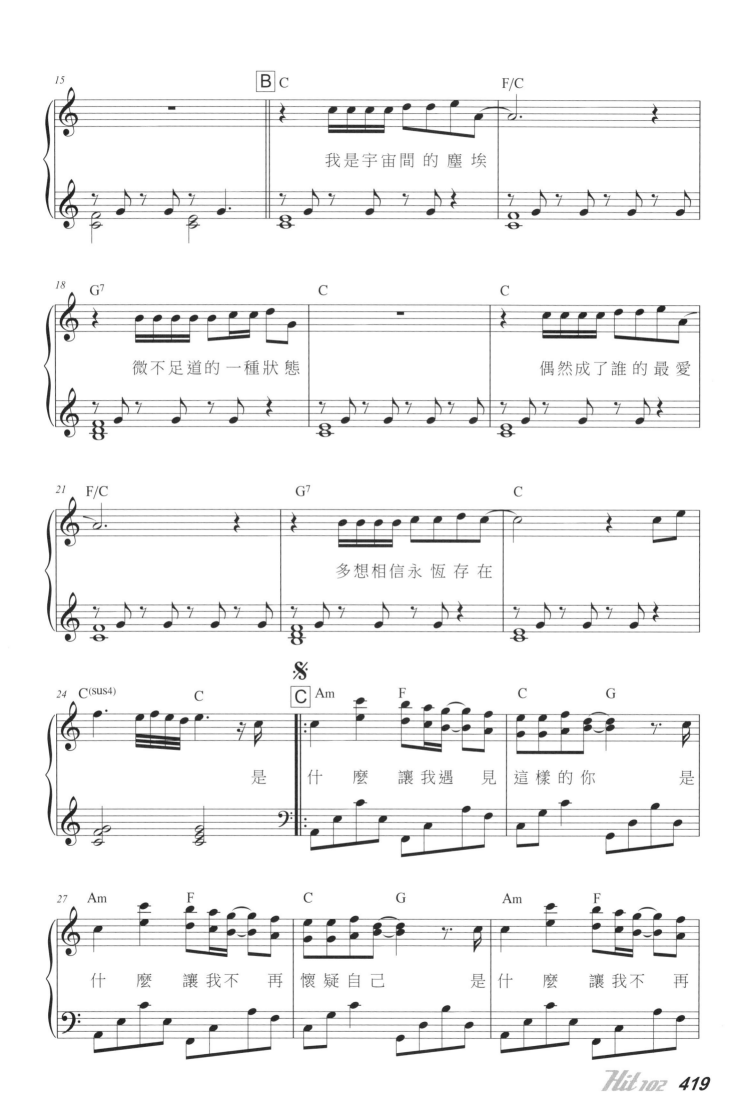

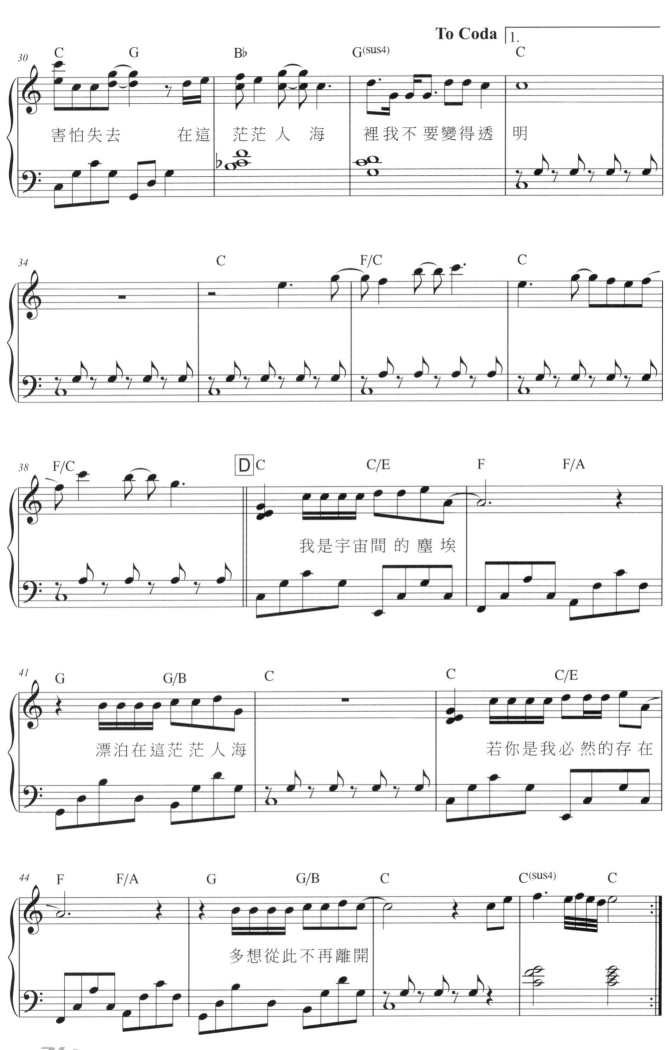

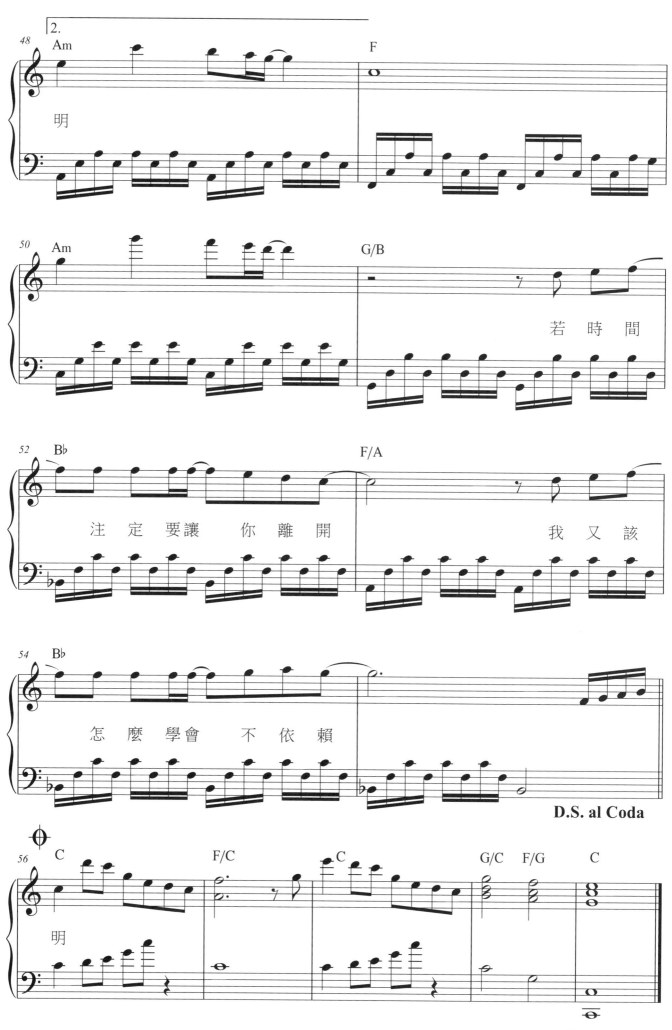

D.S. al Coda

企劃製作 / 麥書國際文化事業有限公司

監製 / 潘尚文

編著 / 邱哲豐・朱怡潔・聶婉迪

封面設計 / 呂欣純

美術編輯 / 呂欣純

視奏校對 / 楊淇茹

文字校對 / 陳珈云

譜面輸出 / 林仁斌

發行 / 麥書國際文化事業有限公司

Vision Quest Publishing International Co., Ltd.

地址 / 10647台北市羅斯福路三段325號4F-2

4F-2, No.325,Sec.3, Roosevelt Rd.,

Da'an Dist.,Taipei City 106, Taiwan(R.O.C)

電話 / 886-2-23636166，886-2-23659859

傳真 / 886-2-23627353

郵政劃撥 / 17694713

戶名 / 麥書國際文化事業有限公司

http://www.musicmusic.com.tw

E-mail:vision.quest@msa.hinet.net

中華民國 108年 5月 初版

本書若有破損、缺頁請寄回更換

《版權所有，翻印必究》